LA COCINERA DE FRIDA

Planeta Internacional

FLORENCIA ETCHEVES

LA COCINERA DE FRIDA

© 2022, Florencia Etcheves

Derechos reservados

© 2022, Editorial Planeta Mexicana, S.A. de C.V.
Bajo el sello editorial PLANETA M.R.
Avenida Presidente Masarik núm. 111,
Piso 2, Polanco V Sección, Miguel Hidalgo
C.P. 11560, Ciudad de México
www.planetadelibros.com.mx

Primera edición impresa en México: octubre de 2022
ISBN: 978-607-07-9202-1

Impreso en los talleres de Litográfica Ingramex, S.A. de C.V.
Centeno núm. 162-1, colonia Granjas Esmeralda, Ciudad de México
Impreso y hecho en México – *Printed and made in Mexico*

PRIMERA PARTE

1

Buenos Aires, agosto de 2018

Mi abuela era experta en muertes ajenas. La relación íntima y hasta carnal que los mexicanos tienen con el arte de morir la ponía en un lugar de autoridad para la materia. La contentaba nombrar a la muerte con apodos burlones, como si con eso la ofendiera o pudiera alejarla: la huesuda, la chingada, la parca, la pelona. Pero sus estrategias no alcanzaron para frenar lo inevitable.

—Me estoy quedando fuera de la fiesta, mi niña —murmuró en cuanto apoyé mi mano sobre la suya. Su voz potente había perdido intensidad hasta convertirse en un hilo de sonido pequeño y gastado—. La huesuda está cerca, ya la he visto. ¿No la hueles?

El ambiente olía a cítrico. En la mesa de noche, un frasco de vidrio lleno de agua, rodajas de naranjas y pedazos de jengibre despedían un aroma que me llevó a las tardes de mi infancia, a esas horas sentada frente a la mesa de la cocina de mi abuela siguiendo sus instrucciones precisas: cortar limones y toronjas en pedazos bien finitos, armar mezclas de romero, laurel, tomillo y menta en montañitas no mayores a la palma de mi mano, y triturar en el mortero de piedra varas de vainilla y canela hasta que apenas sean un polvo tan volátil como la arena. La alquimista que me había enseñado a fabricar aromatizantes naturales estaba en la cama, recostada entre almohadones con fundas

blancas y cubierta hasta el pecho por una de esas mantas de lana color morado oscuro, que uniformaba cada cama del geriátrico.

—Espero que la marcha sea feliz, y esta vez espero no volver —insistió.

No supe qué contestar. Me limité a apretar fuerte la mano huesuda que el tiempo había desgastado hasta dejarla del tamaño de la de una niña y clavé los ojos en un frasco de crema que estaba junto al aromatizante de naranjas. Lo abrí con cuidado y hundí los dedos en la pasta blanca; con la mano libre, retiré la cobija morada y le levanté despacio el camisón.

Las piernas de mi abuela mantenían su antigua forma y la tonicidad. Ella siempre decía que tenía piernas de bailarina y nadie se atrevía a negar semejante verdad. Los años habían decolorado su piel morena; las venas que habían logrado mantenerse ocultas empezaron a notarse hasta formar un diseño similar al de un mapa surcado por ríos finitos que iban desde los tobillos hasta los muslos, cruzando por los costados de las rodillas. Seguí el recorrido de las venas, dando pequeños toques de crema suavizante. Cuando las piernas de mi abuela quedaron cubiertas de puntitos blancos, usé las palmas de mis manos para masajearlas, lento pero con firmeza. Cada músculo, cada poro, cada centímetro. Me detuve en la mancha de nacimiento que decoraba el costado de su muslo derecho, justo encima de la rodilla: un óvalo acabado del tamaño de una moneda. Mi abuela usaba las faldas de un largo que cubría la mancha y, al mismo tiempo, dejaba al descubierto las curvaturas perfectas de las pantorrillas. El largo ideal. Las noches de verano, sus camisones de muselina me permitían ver esa marca que, ante mis ojos de niña, la hacían especial.

Mientras con el dedo índice acariciaba el contorno color chocolate amargo, recordé su reacción al preguntarle, siendo yo muy pequeña, por qué tenía la pierna marcada. Con un movimiento rápido, estiró el vestido hacia abajo, como si la hubiera descubierto cometiendo un pecado; clavó la mirada en el piso y me contó, en un susurro, que muchos

años atrás, en el municipio de San Pedro Mixtepec, en su Oaxaca natal, un grupo de cazadores se había detenido frente a la roca gigante de un cerro. La roca tenía dibujada la silueta de una mujer india que cubría su cuerpo únicamente con sus larguísimas trenzas. Junto a la piedra, había una cantidad enorme de plomo. Los cazadores, muy decididos, metieron en sus bolsas el plomo con el que pensaban fabricar balas. El rumor fue corriendo como corren los rumores: de boca en boca. Se armaron grupos de peregrinaje hasta la piedra, todos querían conocer a la india mágica. Hasta que una situación sirvió de alerta: muchos de los hombres que habían subido al cerro no regresaron jamás. Los lugareños juraban que de noche se podían escuchar los gritos aterradores de los desaparecidos. Solo uno de ellos volvió. Le decía a quien quisiera escuchar su historia, con la mirada aún atravesada por el pánico, que la india de las trenzas y la mancha en la pierna estaba endiablada. Mi abuela aseguraba que era una descendiente directa de esa india. Y yo le creí tanto que durante mucho tiempo me pinté la mancha con un marcador color café. Fue la única forma que encontré de pertenecer a ese linaje al que pertenecía mi abuela. Una forma poco eficaz, que se esfumaba cada noche con agua y jabón.

—Ya está, Paloma. Es tiempo de dejarla ir. Tiene que seguir su camino —dijo una de las enfermeras, mientras apoyaba su mano caliente en mi hombro.

Nayeli Cruz, mi abuela, la india mágica, murió a los noventa y dos años, sin que yo pudiera terminar de esparcir la crema suavizante sobre sus piernas de bailarina.

2
Tehuantepec, diciembre de 1939

Como todas las mañanas, segundos antes de abrir los ojos, durante el espacio entre el sueño y la vigilia, Nayeli estiró el brazo y con las yemas de los dedos tanteó el costado de su cama. No concebía la idea de arrancar el día sin poner su mano sobre la mejilla cálida de su hermana mayor. A pesar de que se llevaban tres años de diferencia, muchos creían que eran mellizas: las mismas piernas delgadas de muslos redondeados; las caderas anchas; bocas carnosas de comisuras hacia arriba, que daban el aspecto de estar siempre sonriendo, aunque no lo hicieran muy a menudo, y matas de cabellos negros, lacios, relucientes, que cubrían como cortina de seda unas cinturas finas. Pero los ojos marcaban la diferencia. Los de Rosa eran rasgados y del color castaño del río Tehuantepec; los de Nayeli, redondos y verdes como dos hojas de nopal del cerro. «Las tehuanas tenemos en la sangre todas las razas del mundo», solía contestar Ana, su madre, cada vez que alguien fruncía el ceño ante la imagen de una indígena de ojos claros.

Rosa poseía el don del movimiento: su cuerpo parecía siempre estar bailando una música que solo estaba en su imaginación. La gente, con disimulo algunas veces y sin tapujos algunas otras, pasaba por su puesto de venta en el mercado con el único fin de verla

acomodar las frutas con sus dedos largos y finos, como si esa simple tarea fuera un espectáculo. Primero colocaba los plátanos, los mangos, los higos y los montones de ciruelos sobre su falda bordada de flores; con un paño de algodón les quitaba polvo y pelusas, con la delicadeza de una madre limpiando a su bebé; por último, antes de ordenar las frutas en las canastas, se despedía de cada pieza con un beso leve.

Desde pequeñas compartían una habitación, la más grande y espaciosa, de la casa de adobe construida y emparchada sobre el terreno de la familia Cruz. La decisión de que durmieran juntas la había tomado Miguel, el padre de familia, luego de que una fiebre atroz casi se llevara la vida de la bebé Nayeli. Siempre había sido enérgico pero discreto, nunca tuvo que ser ruidoso para que su palabra fuera respetada: era un hombre de silencios elocuentes. Y nadie se animó a discutirle.

Habían intentado todo para salvarla. Ni las tres gallinas de tierra ofrendadas a Leraa Queche, ni las velas encendidas día y noche para Nonachi, ni siquiera la intermediación del maestro letrado ante los dioses extraterrenales lograron que la niña sanara: su cuerpo se había convertido en un bulto pequeño y caliente como una brasa, una bola de carne y sangre que se agitaba en el afán desesperado de respirar. Fue Rosa, con apenas seis años en ese entonces, quien acercó la solución.

—Una mujer de cabello blanco me dio esto para mi hermanita —dijo con voz aflautada mientras extendía sus manos, que sostenían una canasta pequeña, tejida con fibra vegetal.

Ana y Miguel, madre y padre, sacaron de la canasta una mezcla pegajosa de resina de copal y, al mismo tiempo, miraron a su hija mayor sin entender y sin saber qué preguntar. La niña continuó con el relato:

—Me dijo que encendamos el copalito y acerquemos a Nayeli al humo blanco.

La seguridad con la que la niña dio las indicaciones no dejó espacio para las dudas, tal era la desesperación por salvar la vida de la bebé que ni siquiera repararon en que Rosa había hablado de corrido y sin media lengua. Tampoco notaron que estaba vestida con el atuendo de gala: falda y huipil con flores bordadas en hilos rojos y dorados y que sus pies, que siempre andaban desnudos, vestían huaraches de piel.

La madrina Juana corrió hasta su casa y trajo el cuenco de piedra que habitualmente usaba para moler semillas. Untaron el interior con una parte de la resina y, en el medio, acomodaron el resto armando una pelotita deforme. Miguel encendió un carbón pequeño y lo hundió en la copalera improvisada. No supieron de dónde sacó la fuerza Rosa para tomar en brazos a la bebé, pero no se animaron a cuestionar lo que parecía ser un designio: era ella quien poseía el conocimiento y el poder.

El humo blanquecino inundó la sala de la casa, el olor intenso del copal se metió de lleno en los pulmones de todos. Rosa apoyó a Nayeli en el piso, sobre una manta de algodón estampada en colores azules y amarillos. En un instante, las volutas de humo se unieron y formaron una nube compacta que envolvió a la bebé como si fuera un manto caído del cielo. Ninguno se movió por temor a romper el encanto; hasta Rosa, la única de la familia que trajo certezas a la desgracia, se quedó con los pies clavados en el suelo.

El grito desgarrador de Nayeli les hizo pegar un brinco. La nube desapareció de golpe, sin dejar rastro. Madre y madrina se cubrieron los ojos al mismo tiempo; una lo hizo con la parte baja del huipil; la otra, con la falda. Ninguna se animaba a comprobar qué había sucedido con la bebé. Miguel, que había seguido todo el proceso mirando por la ventana hacia el gran puente de acero que cruza las playas arenosas del río Tehuantepec, permaneció en la misma posición, como si la intensidad de su mirada pudiera hacer caer la estructura.

—Miren, aquí está mi hermanita. ¡Ya no quema como brasa! —exclamó Rosa al tiempo que sostenía a Nayeli—. Y sonríe. Miren, miren. La bebé sonríe.

Cuando madre, madrina y padre se abalanzaron, Nayeli ya no sonreía, pero la fiebre se había ido y el pecho ya no se le agitaba como el de un animalito herido.

—Has salvado a tu hermana, Rosa —dijo Miguel—. Desde hoy, serás su guardiana, su protectora. Dormirán juntas en la habitación grande para que puedas defenderla de los demonios y de los jaguares que algunas noches se acercan.

La hermana mayor siguió el mandato al pie de la letra. Con los años, se convirtió en un talismán: era lo último que Nayeli necesitaba tocar antes de dormir y lo primero al despertar. Pero esa mañana las yemas de sus dedos no encontraron el calor del cuerpo de Rosa. Nayeli estiró un poco más el brazo, y nada. No tuvo otra opción que abrir los ojos para comprobar lo que sospechaba: su hermana no estaba a su lado, en la cama. Un coco envuelto en un paño blanco con rayas azules y rojas ocupaba su lugar.

—¡Mamá, mamá! —gritó mientras cruzaba corriendo el pasillo largo que conectaba las habitaciones con la casa. Estaba descalza, vestía solo un camisón de algodón blanco y aferraba junto al pecho el coco y el paño—. ¿Por qué Rosa me dejó este regalo si hoy no es mi santo?

Ana apenas levantó la mirada cuando su hija menor entró como una tromba en la sala. Se quedó quieta, sentada en una mecedora de mimbre con los labios apretados y los brazos cruzados sobre su barriga. Parecía una niña encaprichada, a la que le acababan de quitar un dulce. Nayeli no recordaba cuándo había sido la última vez que había visto a su madre sentada, sin que sus manos estuvieran cocinando, bordando huipiles propios o ajenos, o tejiendo canastas de infinidad de formas o tamaños. Lo único que sobresaltó a la mujer fue el estruendo que hizo el coco al estrellarse contra el piso y romperse

ligeramente. Nayeli pudo sentir la pulpa gelatinosa de la fruta colarse entre los dedos de sus pies.

Se le resbaló de las manos en cuanto notó que su madre estaba vestida con el traje de gala, el único que tenía, el que solía vestir para la fiesta del patrono, para las velas o las misas especiales y para despedir a los muertos: el huipil de talle corto, de muselina, bordado con motivos de flores y hojas en hilos púrpura, rojo y carmesí intenso; la falda de terciopelo haciendo juego, y el olán de encaje liso y almidonado. Colgando del cuello, el doblón de monedas de oro y, para coronar la estampa majestuosa, se había colocado el huipil de cabeza, cuyos múltiples pliegues de encaje enmarcaban su rostro haciéndola parecer una guerrera.

—Mamá —insistió Nayeli, esta vez sin gritar. Apenas un hilo de voz salió de su garganta—. ¿Dónde está Rosa? ¿Por qué estás vestida de gala?

—Pedro la ha robado, mi hijita —susurró Ana.

Miguel se acercó a su hija menor y le acarició con ternura el cabello negro que le cubría toda la espalda.

—Es la tradición, Nayeli —explicó—. Tu hermana ya está en edad de armar una familia. La madrina Juana, tus primas y las tías están en la casa de Pedro Galván dando fe de que Rosa ha dado honor a esta casa y a esta familia.

Nayeli podría haber gritado que su hermana no estaba enamorada de Pedro, que la familia debía evitar esa boda, que Rosa todavía era muy joven para pensar en un hogar con hijos propios; sin embargo, prefirió pisar con los pies desnudos los pedazos de coco esparcidos en el piso, dar un portazo y correr las cuadras que separaban su casa de la casa de la familia de Pedro.

Ante la mirada atónita de las mujeres semidesnudas que se bañaban al mismo tiempo que lavaban su ropa, acortó camino por la orilla del río. La jovencita de camisón y ojos verdes que corría por los bancos de arena como si la persiguiera un diablo sorprendió a todas.

La casa de la familia Galván era espaciosa, de paredes de ladrillo a la vista y techos mitad adobe y paja, mitad tejas. Habían migrado al istmo de Tehuantepec en 1931, días después de que el terremoto de Oaxaca dejara lo mucho que tenían convertido en polvo. El movimiento atroz de la tierra no solo había arrasado con la ciudad, sino también con el estatus social que los Galván habían ostentado: pasaron de ser ricos a ser unos humildes comerciantes de frutas y verduras en el mercado. Nunca pudieron olvidar la tragedia, el momento exacto en el que una parte del techo se desplomó y las paredes se agrietaron como si hubieran sido construidas con papel; los gritos de los vecinos, mezclados con los crujidos de la tierra y el estrépito que provocó la caída de la campana de la torre del templo de San Francisco. Padre, madre e hijos se arrodillaron en la calle, a la que habían conseguido llegar, y le prometieron al altísimo que, si lograban sobrevivir, nunca más iban a quejarse de nada. La familia Galván sobrevivió y cumplió. Todos menos Pedro, que no recordaba haberle prometido nada a nadie.

Nayeli no tuvo que colarse ni que inventar ninguna excusa para escuchar y ver lo que estaba sucediendo adentro de la casa. Todas las ventanas y la puerta de marcos verdes estaban abiertas. Fue suficiente acercarse a la ventana principal. Su hermana estaba acostada sobre una cama pequeña, de sábanas blanquísimas; el cuerpo, cubierto por un manto de algodón, también blanco.

La madrina Juana encabezaba la ceremonia. Se había ganado el puesto gracias a un pasado dedicado a sepultar a los más humildes. Nadie como Juana estaba tan al tanto de las tradiciones antiguas que rodeaban a la muerte, pero tampoco nadie era tan eficaz a la hora de fiscalizar el robo zapoteca. Detrás de su cuerpo robusto, sus hermanas Josefa y Leticia colaboraban salpicando con pétalos de flores rojas y confetis la figura de Rosa, que desde su lugar de reposo las miraba con una sonrisa triste. Alguien le había colocado un paliacate bermellón en la cabeza.

—¿Estás aquí de conformidad, hija? —le preguntó Juana.

Rosa se sentó en la cama, con la espalda contra la pared y los brazos cruzados sobre el pecho. Desde el otro lado de la ventana, Nayeli intentó descifrar la demora de su hermana mayor para contestar la pregunta.

—Sí, madrina —dijo Rosa con voz firme.

Sus mejillas oscuras se encendieron y sus ojos castaños se llenaron de pequeños laguitos que quedaron estancados en las pestañas, como si fueran un dique. Los hombros desnudos temblaron y, por un segundo, el brillo de su cabello pareció opacarse. Rosa mentía y Nayeli lo supo al instante.

Los consejos matrimoniales de las mujeres que rodeaban la cama no tardaron en llegar y retumbaron contra las paredes de la habitación: «No está bien que hayas huido con tu novio, pero entendemos que sea la tradición», «Desde ahora tendrás una nueva familia a la que respetar y querer», «No debes faltar al respeto ni a tu marido ni a tus nuevos mayores», «Deberás educar en el trabajo y en el esfuerzo a tus hijos», «No debes demorarte en traer niños a la familia, ese es el don que tenemos las mujeres». Palabras y palabras que se negaban a entrar en los oídos de Rosa.

Nayeli supo que tenía que rescatar a su hermana, salvarle la vida. Se lo debía. Se alejó de la ventana y, en puntas de pie, rodeó la casa. Esquivó los canastos que cada día se llenaban de las frutas y las verduras de la huerta para ser vendidas en el mercado, también sorteó la estructura de hojas de plátano que, colocadas sobre palos de bambú, contenían el doble de mercadería de la que cabía en las canastas. Se detuvo unos segundos delante de una pequeña puerta que daba a la cocina de la casa de los Galván; el aroma del pan recién hecho y de los tamales le hicieron rugir las tripas, con el apuro por salvar a Rosa se había olvidado de desayunar.

Cuando llegó a la puerta principal, la de los marcos verdes, entró con tanta seguridad que ninguna de las mujeres que estaban

acomodadas en las sillas de la sala le prestó atención. Algunas estaban entretenidas pelando frutas; otras, abocadas a la fabricación de unas coronas repletas de rosas rojas. Nayeli cruzó un pasillo oscuro. La luz del sol, que iluminaba cada estancia de la casa, no llegaba a ese conducto de paredes húmedas de adobe. Reconoció la habitación que había visto por la ventana, se coló despacito y se acomodó en un rincón.

Llegó a ver el momento exacto en el que su hermana, desde la cama, le alcanzaba a la madrina Juana un pañuelo blanco con manchas rojas. Madrina, tías y primas hicieron exclamaciones, al tiempo que aplaudían emocionadas. No tardaron ni dos minutos en salir de la habitación en procesión, con Juana a la cabeza; en sus brazos, llevaba el pañuelo con la sangre virginal de Rosa, como si fuera un bebé recién nacido.

—¿Qué haces aquí, niña? —preguntó la hermana mayor en cuanto notó que se habían quedado solas.

—¿Qué haces tú aquí? ¡Te vistes y vamos ya mismo para la casa! —ordenó la hermana menor. Levantó la falda y el huipil de Rosa, que habían quedado hechos un bollo en el piso, y arrojó las prendas sobre la cama—. ¡Vamos, vístete!

—Ven aquí, hermanita —dijo la mayor, con tono maternal.

En ese momento, Nayeli entendió que acababa de perder a su hermana. Sin embargo, obedeció y se sentó a su lado, con la actitud de quien va a visitar a un enfermo. Rosa le tomó ambas manos, las besó y lanzó una advertencia:

—Tienes que irte. —Nayeli abrió la boca para interrumpirla, pero Rosa apoyó el dedo índice sobre sus labios y siguió hablando—: Yo ya soy la mujer de Pedro Galván, le he entregado mi cuerpo a cambio del tuyo. Pero no estás a salvo, en poco tiempo su hermano Daniel irá por ti.

—¿De qué hablas? No entiendo.

—Eres una tehuana de ojos verdes, niña. Eso cotiza mucho en la

17

familia Galván. Insisten con que eso les devolverá el estatus que perdieron después del terremoto.

—Nuestra familia no lo permitirá. Salgamos ya mismo de aquí.

—Me quedo —dijo Rosa con certeza—. Tendré mis hijos y mi familia con Pedro.

—Pero tú no lo amas —dijo Nayeli, al borde del llanto.

Rosa se levantó de la cama. Estaba totalmente desnuda. Unos moretones en sus muslos dejaban ver que el consentimiento no había formado parte de la noche con Pedro. Caminó despacio hasta el rincón en el que había quedado su ropa de tehuana, tirada sobre el piso. A pesar de la desazón y la resignación, sus movimientos fueron suaves, danzados, como si su cuerpo acariciara el aire.

Se puso en silencio la falda larga y el huipil. De memoria, separó su cabello en dos partes y lo trenzó. Mientras enroscaba las trenzas con una cinta violeta sobre su cabeza, reparó en que Nayeli, su hermana menor, su tesoro protegido, la miraba con la misma fascinación de siempre. No pudo evitar sonreír. Le causó alivio saber que perder su virginidad no había hecho mermar ni un ápice su magnetismo. Se secó las manos sudadas en los costados de la falda y se arrodilló ante su hermana, que seguía sentada en el borde la cama.

—Tienes razón, mi niñita. Yo no amo a Pedro, pero ¿tú sabes acaso lo que es el amor? —preguntó.

Nayeli negó con la cabeza, mientras se mordía el labio inferior en un esfuerzo por no llorar.

—El amor es una tragedia. Algunos se la imponen por propia voluntad, y a otros nos la imponen. Pero nunca es feliz. El amor feliz no tiene historia, y yo quiero que tú seas feliz y que tengas una historia. Huye, hermanita de mi alma, lejos, bien lejos.

—¿Qué tan lejos, Rosa? —Las preguntas salían de la boca de Nayeli como cataratas. Sabía que su hermana nunca se equivocaba y no confiaba en nadie más que en ella—. ¿Y qué les digo a nuestros

padres? ¿Y con qué dinero voy a huir? El cerro es el lugar más lejano al que me han llevado mis pies.

Rosa le apretó fuerte las manos y le clavó los ojos como nunca antes lo había hecho. Se quitó con cuidado un collar que colgaba de su cuello y, mientras lo pasaba por la cabeza de su hermana, sentenció:

—Este amuleto te cuidará siempre. Tú eres hija del momento, Nayeli. Y yo no voy a permitir que te pierdas.

Y así fue.

3

Buenos Aires, agosto de 2018

Unos minutos después de que mi abuela dejara de respirar, me metí en el baño de su habitación para mirarme en el espejo. Necesitaba ese momento de soledad para comprobar si ya me había vuelto vieja. Nayeli siempre decía que, a medida que nuestros antepasados van muriendo, los que quedamos en esta tierra empezamos a envejecer.

Antes de someterme al escrutinio, me lavé la cara. De inmediato, y sin pausa, como suelen hacerlo las desembocaduras de los ríos dulces en las profundidades saladas del mar, el agua fría se mezcló con mis lágrimas tibias. Me sequé las mejillas, la frente y el cuello con la toallita rosa, que todavía guardaba el olor a talco de Nayeli, un talco de violetas que usaba para perfumar su cuerpo.

La persona que había empotrado el espejo cuadrado en los azulejos blancos había sido bastante descuidada: una inclinación hacia la izquierda me obligó a torcer un poco el cuerpo para el lado contrario. Por un segundo temí que mi imagen desapareciera por el costado del espejo torcido. No tenía arrugas nuevas, apenas las líneas de expresión que habían empezado a aparecer el año anterior, cuando cumplí los treinta; ninguna cana se presentó de improviso, mi pelo seguía siendo oscuro y brillante. Levanté un poco la cabeza y certifiqué que mi cuello estaba firme, sin papada. Tampoco había surcos en la piel

del pecho. La teoría de mi abuela se desvanecía: no me veía más vieja porque ella se había muerto. Aunque ya empezaba a estar más sola.

La voz de Gloria me obligó a recordar que, al otro lado de la puerta, estaba el cadáver de mi abuela y que me tocaba hacerme cargo de una despedida para la que no estaba preparada.

—Paloma, querida, ¿estás bien? —dijo, y acompañó la pregunta con tres golpes firmes en la puerta.

Con sus noventa años, Gloria Morán había adoptado el rol de guardiana de Casa Solanas, la residencia para ancianos que se había convertido en el hogar de mi abuela. Todo lo manejaba desde el costado del patio, en el que las enfermeras habían puesto una mesa pequeña de madera pintada de blanco y un sillón de mimbre. Cuando se dieron cuenta de que Gloria había decidido pasar allí cada hora del día, acondicionaron el lugar y colocaron sobre la mesa una maceta con flores, un termo con té de duraznos siempre caliente, una taza de loza verde y una sombrilla para que el sol del verano no diera de lleno en la cabeza de la mujer. Gloria había completado la decoración con sus cosas: una lata en la que mantenía ordenados sus lápices de colores, los cuadernos de hojas blancas que llenaba con dibujos de animales y una pila de periódicos a los que, con extremo cuidado, les arrancaba la última página para recortar la grilla de un juego de lotería que la tenía a mal traer.

Salí del baño. En la habitación, además de Gloria, estaba don Eusebio Miranda, el director de Casa Solanas. Iba enfundado en un traje de lino marrón. La corbata de seda al tono, de pequeños lunares amarillos, y el gesto de ocasión formaban parte del vestuario: la boca fruncida, la mirada acuosa y la barbilla levantada, como si desde arriba pudiera descifrar la muerte.

—Señorita Paloma Cruz, lamento muchísimo su pérdida, que es también una pérdida para todos nosotros. Vamos a extrañar mucho a Nayeli —dijo recitando una frase aprendida de memoria que, en una residencia de ancianos, usaba bastante a menudo.

21

Solo presté atención a la primera parte de su discurso. Me quedé suspendida unos minutos, pensando en mi nombre: Paloma Cruz. Cruz como mi madre. Cruz como mi abuela. Ese apellido que me viene desde el istmo de Tehuantepec, en México. Cuatro letras que signaron el destino de tres mujeres sin hombres. «Las tres cruces», solía repetir Nayeli entre risas, convirtiendo en humorada el orgullo por criar sola a una hija y por heredarle a ella, mi madre, la misma Cruz: vivir sin un hombre que se arrimara a marcar con su apellido un linaje que podía prescindir de todo tipo de protección.

Tenía que llamar a mi madre, esta noticia le iba a interesar. Mi madre es de esas personas que muestran empatía cuando ven un cadáver arriba de la mesa. Esos son los momentos en los que monta su *show*: gafas oscuras; vestido negro entallado para demostrar que, a pesar de los años, mantiene fina la cintura; cabello peinado hacia atrás, sostenido en una cola, y una cadena de mohines y ademanes tan enérgicos como estudiados. Felipa Cruz sabe decir adiós como si sufriera. Es una artesana infalible de las despedidas.

«Chaucito», dijo con los ojos llenos de lágrimas la mañana que me dejó en la casa de mi abuela, con la intención de regresar únicamente para mis cumpleaños y las navidades. Recuerdo que no me lavé la cara durante tres días, no quería que el agua y el jabón borraran el beso rojo que su lápiz labial había dejado estampado en mi frente.

—Señorita Cruz, estoy a disposición para lo que necesite —dijo Eusebio Miranda, con esa mezcla de amabilidad y ansiedad que suelen mostrar las personas cuando se quieren quitar algo de encima. Ese «algo» era el cadáver de mi abuela.

Le pasé los datos de la funeraria que había hecho, unos meses atrás, el servicio para una vecina de nuestro barrio. En ese momento, tuve la destreza de agendar el número sabiendo que tarde o temprano lo iba a necesitar.

El ambiente empezó a sofocarme. La mezcla del aromatizante de cítricos, el talco de violetas y la crema hidratante que la muerte me

impidió seguir pasando sobre las piernas de mi abuela me provocó náuseas. Como si percibiera lo que sucedía en mis entrañas, Gloria vino al rescate.

—Vamos al patio, querida. No hay nada que podamos hacer en esta habitación. Esperemos afuera que vengan a retirarla. —Puso la mano en mi hombro, apretó con firmeza y bajó el tono de su voz—. Nayeli, tu abuela, ya no está acá. Debe estar en algún paraíso cocinando sus manjares a los dioses.

No pude evitar imaginarla entre verduras, frutas, ollas, nubes y alas de ángeles, y sonreí.

—O jugando al cadáver exquisito —murmuré.

—O repitiendo sus verdades irrefutables —remató Gloria, también con una sonrisa.

Tenía razón: mi abuela era irrefutable, nunca tenía dudas. Lanzaba aseveraciones con rigor científico, a pesar de que carecía de ciencia. Los muchos blancos que tenía en sus conocimientos los llenaba con una imaginación atroz. Era experta en tejer conspiraciones, tramas macabras y en torcer los finales de las historias. La realidad o los hechos eran, para ella, circunstancias menores que podían ser modificadas a su antojo. Tal vez por eso mi infancia navegó en el límite difuso entre la realidad y la fantasía, un límite que mi abuela se encargaba de borrar a diario.

«Juguemos al cadáver exquisito», decía cada noche, mientras ponía la mesa para las dos. No le interesaban mis cuestiones escolares ni las tareas de geografía o matemáticas que habitualmente tenía pendientes; tampoco le importaban las peleas con mis amigas. Solo escuchaba con atención cuando le describía a los chicos que me gustaban. «El amor es una buena razón para que todo lo demás falle», repetía y colaba la frase en los espacios de mi relato, para que yo recordara que amor y fracaso son dos cuestiones que van de la mano. Le entusiasmaba jugar al cadáver exquisito. Arrancaba con un pedazo de historia inventada, yo seguía con la segunda parte y ella, después, con la

tercera. Podíamos pasar las horas decorando nuestras fábulas y al final no teníamos del todo claro cuánto de lo dicho había sido real y cuánto producto de la imaginación.

El patio de Casa Solanas podía usarse tanto en invierno como en verano, un techo de metal corredizo se adaptaba a todos los climas. Con un movimiento de equilibrista con artritis —ambas manos en las rodillas y un vaivén de caderas—, Gloria se sentó en una de las sillas. El vestido de algodón rosado se arrugó en la mitad de sus muslos rollizos. Pude ver la cantidad de venitas encadenadas que decoraban su piel blanquísima.

—Voy a extrañar esos platos mexicanos que siempre me hacía. Nunca pude aprender los nombres, pero qué delicia de comida preparaba tu abuela —rememoró Gloria, mientras alisaba cada arruga de su vestido—. Con un poco de harina y leche, algunos huevos y azúcar, horneaba panes esponjosos, y todo este lugar se llenaba de un aroma maravilloso. Te digo más, por algún lado debe andar un cuaderno llenito de sus recetas. Ella misma las escribía con su puño y letra.

—¿Mi abuela escribía sus recetas? —pregunté con sorpresa.

A pesar de que había aprendido a leer y a escribir de adolescente en su México natal, no le gustaba insistir en esa práctica; decía que las letras le salían todas juntas, como si fueran gatitos bebés, acurrucados sobre los renglones. Lo único que leía eran los carteles de precios en el supermercado, y le llevaba bastante tiempo.

—Sí, claro. Se sentaba aquí mismo, en este patio, y con una pluma escribía y escribía —respondió Gloria.

—¿Dónde está ese cuaderno? Me gustaría tenerlo de recuerdo.

Gloria levantó los hombros, era su manera de fingir desinterés.

—No tengo idea. Supongo que estará entre sus cosas.

Asentí con un leve movimiento de cabeza. Entre las pocas pertenencias que mi abuela tenía en Casa Solanas, el cuaderno no estaba. Yo lo sabía bien. Solía acomodar su ropa, sus elementos de aseo y su costurero.

—Llegaron de la cochería —interrumpió el señor Miranda.

Volví a asentir con la cabeza, pero esta vez el movimiento no fue tan leve. Las horas que siguieron al anuncio del señor Miranda todavía están confusas en mi cabeza, aunque algunas pocas imágenes son claras en mis recuerdos: el camisón que decidí que vistiera en la despedida, uno de muselina blanco en el que Nayeli había bordado unas pequeñas florecitas a la altura del pecho; el hueco con la forma de su cuerpo que quedó en la cama cuando dos señores vestidos con overol azul la metieron en el cajón; el gusto metálico del café que una empleada con exceso de maquillaje servía sin parar en la sala velatoria; los rezos de doña Lourdes, una compañera de Casa Solanas que no manejaba con pericia el tono de su voz porque se había quedado sorda; la aspereza del pañuelo celeste que saqué de la mesita de luz de mi abuela y con el que me sequé las lágrimas casi toda la noche. Y la llegada de mi madre.

Felipa Cruz hizo su entrada con una habilidad pasmosa: sin estridencias, logró llamar la atención de todos. Pantalones de lino negro con caída perfecta; camisa de seda color crema, abotonada hasta el cuello; una cartera pequeña forrada en raso, con manijas de madera; el cabello recogido en la nuca con una hebilla plateada con la forma de una mariposa y un maquillaje sutil que destacaba los rasgos exóticos y le daba profundidad a sus ojos verdes, heredados de Nayeli.

Las compañeras de Casa Solanas, las tres enfermeras, la moza de la casa velatoria y el señor Miranda dejaron lo que estaban haciendo para pasear sus miradas por los detalles que emanaba mi madre. Cruzó la antesala sin quitar la vista del ataúd de cedro lustrado, que se veía por la puerta doble que conectaba con la sala principal. El ímpetu de sus pasos de zapatos de tacón alto fue perdiendo intensidad, hasta desvanecerse a menos de un metro del lugar en el que descansaba mi abuela, su madre.

—¿Por qué hiciste cerrar el cajón? —me preguntó. No hubo besos ni abrazos, ningún tipo de saludo.

—La abuela siempre decía que no le gustaban las mujeres caídas —contesté—. No habría querido que la vieran en esta situación.

Mi madre levantó una de sus cejas, ese gesto tan característico e indescifrable que usaba a menudo.

—Qué pena. A mí sí me hubiese gustado verla por última vez —remató.

«Podrías haberla visitado en Casa Solanas, o haberla llamado un ratito cada día, o incluso llevarla a dar un paseo por el parque, que le gustaba tanto...», una sucesión de palabras que salieron de la boca de mi estómago, subieron por el pecho, atravesaron mi garganta y, sin embargo, se quedaron atascadas en la punta de la lengua. Preferí hacer lo que siempre hice ante mi madre: guardar silencio. De pequeña, fue la opción más simple ante el temor de que dejara de quererme; cuando entendí que no me quería, las palabras no dichas se convirtieron en el reservorio voluntario de tranquilidad. Un espacio en el que yo elegía expulsar su presencia inquietante.

—Una pena, sí —fue lo único que dije mientras la observaba sacar de la cartera una bolsita de pana color verde intenso.

Me acerqué lo suficiente como para sentir el aroma dulzón de su perfume y ver lo que sus dedos, con las uñas perfectamente esmaltadas, sacaban de la bolsita. Muy despacio fue desenrollando una trenza larga hecha con una tira fina de cuero; en el medio, un nudo sostenía un pedazo de piedra negra y brillante.

—¿Qué es eso? —le pregunté.

Mi madre se sobresaltó. La concentración que tenía puesta en el collar no le permitió percibir mi cercanía. En ese momento, intenté recordar cuándo había sido la última vez que nuestros cuerpos habían estado tan juntos. No pude.

—Un amuleto. Era de tu abuela —contestó mientras rodeaba el ataúd con el ceño fruncido, evaluando cuál era el mejor lugar para depositar la pieza.

Después de unos minutos que me parecieron eternos, decidió enroscar la tira de cuero en un ramo de flores blancas que Gloria había dejado sobre la cruz de metal que decoraba el frente del cajón.

—Esta piedra negra es obsidiana —continuó explicándome mi madre, sin que yo le hubiese preguntado nada—, un vidrio volcánico que se forma cuando la lava se enfría muy rápido y no llega a cristalizarse. Tal vez porque viene del centro de la tierra es que los mexicanos le adjudicamos dones protectores. La usamos como si fuera un escudo contra todo mal.

Clavé los ojos en la piedra negra, que resaltaba entre los pétalos blancos del arreglo floral. A mi madre le gustaba mucho excluirme para provocar una herida: las mexicanas de un lado y yo, sola, del otro.

—Te criaste en Argentina, mamá. Sos más porteña que el Obelisco —dije sin poder contener, esta vez, las palabras.

Me quedé esperando una devolución artera. Mi madre tenía una daga en la lengua; sin embargo, en ese momento fue ella la que optó por el silencio. Guardó la bolsita de pana vacía en su cartera y se acomodó un peinado que no estaba desacomodado.

—Voy a tomar un café —dijo.

—Te acompaño.

Felipa Cruz, mi madre, levantó su palma derecha y me miró con sus ojos, que sabían ser de hielo.

—Voy a tomarlo a mi casa. Vos quedate.

Su espalda erguida fue lo último que vi de ella. Se retiró como la reina de corazones de *Alicia en el País de las Maravillas*, cortando mi cabeza.

4

Tehuantepec, diciembre de 1939

Con la mano derecha Nayeli apretó la piedra de obsidiana que su hermana le había colgado en el cuello, lo hizo tan fuerte que los bordes acristalados e irregulares le abrieron pequeñas grietas en la palma. No le importó. Toda su atención estaba puesta en correr lo más rápido que sus piernas flacas se lo permitieran. Recién se detuvo al llegar a la plaza de armas. Tuvo que entrecerrar los ojos para que el reflejo del sol sobre el agua no la encandilara.

Los tejados estaban como siempre: grises y sepias. Algunos se veían decolorados por el sol. Las vigas toscas que sostenían las tejas musgosas y las columnas que las mantenían en pie seguían en su lugar. Desde el costado del poniente, el único despejado, asomaba el río. Pero el movimiento del mercado no era el habitual. Las mujeres que se instalaban un rato antes de que clareara el día y las que solían sumarse al atardecer para vender, comprar y lucir sus vestidos no estaban ocupando sus puestos. Las canastas rebosantes de flores, verduras de huerta y panes de azúcar morena parecían abandonadas; las mantas tejidas, extendidas sobre la tierra con sus vasijas y tinajeras de barro acomodadas encima, no tenían quién las protegiera del sol impiadoso.

El espacio en el que las mujeres son reinas sin corona había sido ocupado por los hombres. Algunos estaban con pantalones apretados

a la cintura con tiras de cuero, y sin camisa; otros, con el pecho sudado, apenas cubierto por jirones de manta blanca. Todos trabajaban a destajo y a contra reloj en el armado de un salón al aire libre: caballetes de madera, sillas y butacones, ollas gigantes apoyadas en hogueras que de a poco empezaban a arder y una decoración de flores, hojas y pedazos de tela teñida que intentaba aportar el toque festivo a la faena.

En el medio del fragor reconoció a su padre, con su pantalón de fiesta y la camisa oscura, su sombrero de paja y, alrededor del cuello, el paliacate rojo. Miguel Cruz soportaba el calor como nadie: no transpiraba, no sufría de sofocones, y cuando las temperaturas indómitas del istmo dejaban a todos con la cabeza embotada, arrastrando los pies, él andaba erguido, con la vestimenta en su lugar, sin una mancha de sudor ni en la espalda ni en las axilas.

—Papá, ¿qué está pasando? —gritó Nayeli, sabiendo que su padre reconocería su voz entre las muchas que sonaban en la plaza de armas.

Miguel cruzó el paso peatonal. El ruido de sus pisadas firmes sobre el andén de tablones flojos quedó opacado por los acordes de los tambores, el silbido de las ocarinas de barro y el tintineo de los cascabeles: la banda de músicos estaba ensayando. Se acercó a su hija y le puso una mano en el hombro.

—¿Qué haces tú aquí? Deberías estar en la casa ayudando a tu madre con los preparativos de esta noche.

Nayeli recordó que estaban a fines de diciembre, la época de la vela de Tehuantepec.

—¿Hoy es noche de vela? —preguntó.

Su padre asintió con la cabeza y respondió con órdenes:

—Vete a preparar tu vestido de gala y a colaborar con el armado de las coronas y los cirios.

Las noches de vela siempre fueron las favoritas de Nayeli. Noches de fiesta, noches en las que las tehuanas se convertían en el centro del universo, y ella era una tehuana. Una tehuana de ojos verdes. Las

mujeres desfilaban su esplendor enfundadas en los vestidos que fabricaban con los ahorros de todo el año. Las de su familia tenían, además, un destaque: las faldas que cubrían sus enaguas estaban teñidas de un púrpura encendido, que obtenían de las secreciones del Maurice, un molusco que recolectaban especialmente en las rocas de las lagunas de Tehuantepec.

Su abuela había heredado a las mujeres Cruz la técnica milenaria. Dos veces al año, según lo indicara la luna, la familia entera se daba a la tarea de sacar de entre las grietas de las rocas uno por uno los caracoles pequeñitos. Mientras algunos buscaban, los otros se quedaban parados con las madejas de hilo de algodón enredadas en los antebrazos. Rosa y Nayeli, por tener las manos más finas, eran las encargadas de quitar los moluscos de las piedras con cuidado, para que no se dañaran. Miguel se ocupaba de llenar de aire sus pulmones y de soplar con potencia sobre ellos para irritarlos hasta que excretaran el tinte valioso. En ese preciso momento, los guardianes de las madejas juntaban con los hilos el líquido viscoso que los teñía de amarillo limón; después, el agua y el sol eran los responsables de que el color fuera virando hasta convertirse en un púrpura apreciado y envidiado por todas las vecinas.

Nayeli retomó la carrera hacia su casa pensando en el poco tiempo que faltaba para el comienzo de la fiesta que más contenta la ponía, y tuvo miedo. El pasado puede volverse aterrador, sobre todo si fue feliz, y ella había pasado catorce años felices.

La casa de los Cruz era un hervidero. Las mujeres de la familia se alistaban para uno de los grandes momentos del año. Todas juntas. Algunas cantaban; otras, a los gritos, dictaban a las más jóvenes las reglas a seguir durante la vela, como si no las supieran, y unas pocas terminaban de preparar los platos deliciosos y esmerados con los que pensaban lucirse ante el barrio.

Habían trabajado durante todo el año para ahorrar el dinero suficiente y destinarlo a comprar las sedas, los encajes, las monedas para los collares y aretes, las cintas y los hilos que, con la habilidad de sus

30

manos callosas, se convertirían en la vestimenta que marcaba, como nada lo hacía, su identidad tehuana. Esa indumentaria especial, que las transformaba en mujeres fabulosas, sobre todo las convertía en un lugar: su lugar. Era impensado repetir faldas, holanes o huipiles de años anteriores. A veces, solo a veces y en secreto, estaba permitido reciclar los hilos o algún terciopelo.

Ana Cruz estaba deslumbrante. Cada vez que veía a su madre vestida para la fiesta, Nayeli abría los ojos y la boca como si necesitara expulsar de su cuerpo la sensación de asombro que le provocaba. Esta vez el traje era de terciopelo azul petróleo; la falda y el huipil estaban bordados con franjas de motivos geométricos, salpicados con flores de hilos brillantes; los holanes del borde de la falda eran de un encaje que ella misma había cosido a mano durante meses. Sobre el pecho, un collar de monedas doradas tintinaba con cada movimiento, haciendo que su cuerpo pareciera una especie de instrumento musical tocado por ángeles. Se había colocado el huipil grande sobre la cabeza de tal manera, que los pliegues de encaje formaban una especie de tocado que enmarcaba su rostro de facciones delicadas.

—¡Nayeli, hija! —exclamó al verla—. ¿Qué haces vestida de camisón todavía y con los pies llenos de barro? Sobre tu cama está tu traje. Hay agua en un tacho detrás de la casa. Te limpias y te cambias. Hoy es noche de vela.

Juana la interceptó antes de que llegara a la habitación. La madrina también vestía su atuendo de gala, aunque mucho más sencillo que el de su madre: la falda y el huipil eran de seda bordada. Había optado por trenzar su cabello oscuro, cintas de diferentes colores sostenían las trenzas alrededor de la cabeza. Los mechones blancos de canas le daban al peinado un aspecto señorial.

—Te vi en la casa de la familia de tu hermana… —le reprochó.

Nayeli la interrumpió enfurecida:

—La familia Galván no es la familia de Rosa. Esta es su familia.

Como respuesta, obtuvo por parte de la madrina una sonrisa condescendiente y una caricia leve en la mejilla.

Tal como le había dicho su madre, encontró su traje sobre la cama. La imagen de las prendas, acomodadas al detalle, le hizo olvidar por un momento la huida de su hermana y sus propios planes de huida. Ese año su madre había elegido para ella el color rojo. Nayeli acarició los bordados que ornamentaban el borde inferior de la falda y cerró los ojos. Sintió cómo cada una de las hebras de algodón formaban figuras geométricas perfectas. No pudo evitar sonreír.

Su huipil era sencillo, el adecuado para una jovencita de catorce años; sin embargo, Ana había depositado sobre la almohada un collar simple, del que colgaba una catarata de pequeñas monedas. Nayeli estaba emocionada: era su primer collar de fiesta.

Lo pasó por la cabeza y, al caer sobre su pecho, las monedas chocaron contra la piedra de obsidiana, el amuleto que le había dado Rosa. Ese retintín la trajo a la realidad, su realidad: esa noche iba a aprovechar los devaneos y distracciones de la fiesta de la vela para escapar.

5

Buenos Aires, octubre de 2018

Un domingo al mediodía, dos meses después de su muerte, mi abuela me dejó definitivamente. Nayeli, desde el geriátrico, se había ocupado de que en el refrigerador de mi casa siempre hubiera comida: milanesas empanizadas con sus manos, porciones de tartas de diferentes verduras, todo tipo de salsas, caldos, tortillas de harina de maíz y panes amasados durante horas.

Cuando sus huesos empezaron a fallar y vivir sola en su casa se le hizo cuesta arriba, fue ella la que decidió internarse en el asilo de ancianos. No quiso escuchar mi negativa, ni siquiera aceptó la posibilidad de que me mudara nuevamente con ella. A pesar de que siempre supe que tratar de cambiar las ideas y decisiones de Nayeli era tiempo perdido, lo hice: insistí, rogué, lloré, apelé a las escenas más variadas, incluso al enojo. No resultó. Mi abuela se había encaprichado: quería pasar los últimos años de su vida en Casa Solanas. Aseguraba que en ese lugar estaban alojadas muchas de sus viejas amigas del barrio de Boedo y que quería compartir con ellas el tiempo de descuento.

Desde la cocina de Casa Solanas, mi abuela siguió siendo mi abuela. Siempre decía que la persona que te cría no es aquella que te enseña buenos modales o la que te lee libros. Sostenía que la crianza está en manos de quien cocina la comida que uno se lleva al estómago. Mi

abuela me crio hasta después de muerta, hasta ese domingo en el que comí lo último que quedaba en mi *freezer*. El adiós tuvo el sabor de un guisado de frijoles negros.

De todas maneras, mi duelo empezó mucho antes. Contuve, en varias oportunidades, el impulso de tomar el colectivo que me dejaba a tres cuadras de la residencia de ancianos; varias veces marqué los primeros números telefónicos con la certeza de que del otro lado de la línea me encontraría con esa voz tan gruesa como la de Chavela Vargas, que me diría: «Hola, mi niña. Qué gusto», y hasta compré en la perfumería el talco de violetas, a pesar de que me daba alergia. Los muertos tardan bastante en irse de los cuerpos de quienes los amamos y se encaprichan jugando con nuestras iniciativas. Después de un tiempo más prudente para el resto que para mí, volví a subirme a un escenario. Mis tres compañeras de FemProject, la banda que habíamos formado por *hobbie*, me recibieron con ansiedad, alegría, besos, abrazos y una botella de whisky.

—Tenemos cinco presentaciones antes de Navidad y estoy cerrando la posibilidad de que estemos de teloneras de un festival feminista en San Isidro —anunció Natalí que, además de guitarrista, oficiaba como mánager. Había trabajado durante años como jefa de prensa en una multinacional y manejaba las relaciones públicas y los números como nadie—. Igual creo que deberíamos dedicar el verano a componer más canciones. No podemos seguir exprimiendo a «Diluvio»…

Sabrina se levantó de la silla del bar como si alguien la hubiese pinchado con un alfiler. El lápiz que sostenía su cabellera sobre la coronilla formando un rodete de ingeniería se deslizó y dejó su melena fabulosa al descubierto. Me distraje mirando el brillo de las hebras de cabello dorado.

—¡Ni pienso evaluar la posibilidad de que «Diluvio» deje de estar en nuestro repertorio! —exclamó—. Sin «Diluvio» no hay banda.

«Diluvio» era nuestro *hit*, una canción bastante simplona pero pegadiza que cuenta la historia de una chica que es abandonada por su

novio en el medio de una tormenta. Una melodía suave, que va creciendo al ritmo de las lágrimas del desamor, que se confunden con el agua de la lluvia. Nada del otro mundo, pero las redes sociales hicieron su magia y nos resultó imposible librarnos del tema.

—Ya es hora de que soltemos un poco a «Diluvio», Sabri. Me tiene harta. Escucho los primeros acordes, plim, plim, plim, y me lleno de furia —dijo Natalí, mientras tocaba las cuerdas de una guitarra imaginaria, siguiendo el ritmo de la canción. ¿Ustedes qué piensan?

La pregunta me sorprendió desprevenida, no tenía posición tomada al respecto. Opté por clavar los ojos en Mecha, que seguía la discusión jugando al tetris en su celular.

—Ni idea, chicas —dijo sin levantar la vista de la pantalla—. Me da exactamente lo mismo «Diluvio» o no «Diluvio».

Sentí que toda la atención estaba puesta sobre mí. Tener que decidir entre Sabrina y Natalí se me hacía cuesta arriba. Con un poco de culpa, apelé al cadáver de mi abuela.

—La verdad, amigas, vengo de una situación dolorosa… Ya lo saben —dije con el tono más sufriente que encontré. Por un segundo actué como mi madre—. No estoy en condiciones de tomar una postura. Esperemos, hay tiempo.

Mientras montaba mi pequeña escena, Sabrina vació de un trago su vaso de whisky y lo apoyó con determinación y ruido sobre la mesa; lo hizo con el ardor de quien está a punto de enfrentar la última batalla. Imaginé que los soldados que cargan sus armas para salir a la guerra le dedican a las balas el mismo empeño que mi amiga había puesto en vaciar el vaso. No pude evitar sonreír cuando se puso de pie para defender su postura. El tirante de su vestido de cuero se deslizó por el hombro, dejando al descubierto el encaje rojo del corpiño. Parecía una guerrera porno y borracha.

—De ninguna manera voy a esperar, Paloma. —El whisky le había hecho efecto, las palabras salieron aletargadas de su boca—. Quiero que me escuchen bien todas. «Diluvio» no es una canción cualquiera,

35

que podamos descartar como si fuera basura. «Diluvio» es el espíritu de nuestra banda, un espíritu que nos identifica y que nos construye en cada *show*. Y tenemos que cuidar ese espíritu, porque si hay algo peor que atender mal a un espíritu es no atenderlo.

El alegato de Sabrina congeló mi sonrisa, y apenas pude balbucear:

—¿Qué dijiste, Sabri?

—Eso dije: que «Diluvio» no es una basura…

—No, no. ¿Qué fue eso que dijiste de los espíritus? —la interrumpí.

—Ah, que «Diluvio» es un espíritu al que tenemos que atender —respondió sin darse cuenta de cómo sus palabras me habían afectado.

El debate siguió pero, aunque mi cuerpo permaneciera sentado allí, tieso, acodado a la mesa del bar, mi cabeza había viajado muy lejos, hasta el patio de la casa de mi abuela. El patio de mi infancia. Casi que podía percibir el aroma de los jazmines plantados en macetones de cemento. Hasta me pareció escuchar el canto de los pajaritos que bajaban cada mañana a devorar las miguitas de pan que yo les dejaba a espaldas de mi abuela. Las voces de mis amigas se fueron desvaneciendo y el arrullo del tono de Nayeli copó mi memoria.

La recordé y me recordé: las dos sentadas en unos sillones de mimbre, una tarde de verano, tomando limonada. Ella solía contarme historias que parecían cuentos; con los años, supe que muchas de ellas eran evocaciones de su tierra natal. Una de esas historias me había dejado haciendo preguntas sin parar durante días enteros. Era la historia de una mujer que había mandado a su hijo al monte a buscar leña y flores para hacer una ofrenda a los muertos de su familia. El muchacho era joven y bastante haragán, y prefirió pasar la tarde durmiendo una siesta a la orilla de un río. Cuando quiso regresar a su casa, se encontró con una fila de personas que lo seguían; en la procesión reconoció a su padre, a su abuela y a unos tíos que habían muerto cuando él era muy pequeño. Se los veía desmejorados, con hambre, con frío; incluso, algunos de ellos lloraban. En ese momento, el chico se dio cuenta de que cuando los muertos llegaran a

su casa no iban a tener ninguna ofrenda que los aliviara, pero ya era tarde.

Los espíritus se enfurecieron y decidieron dejar al muchacho atado a un árbol durante toda la noche. De nada sirvieron los ruegos o los pedidos de disculpas. Las almas en pena son muy impiadosas. A la mañana siguiente, los muertos volvieron a pasar por el árbol. Estaban de mejor humor y aspecto. Luego de un debate acalorado, decidieron desatar al muchacho, no sin antes advertirle que era la última vez que iban a perdonar un olvido semejante.

—Estamos votando, Paloma. Dale, es tu turno —dijo Sabrina mientras me sacudía del brazo.

Miré al grupo como si me acabara de despertar de un largo sueño. Hice un esfuerzo para recordar el motivo del debate. «Diluvio», sí, «Diluvio». Sabrina seguía con su corpiño al descubierto y el cabello dorado como una lluvia sobre sus hombros; Natalí fruncía la boca, y una de las luces del techo hacía un efecto raro sobre el *piercing* de su nariz; Mecha había dejado a un costado su teléfono celular y sostenía su cabeza con ambas manos de dedos tatuados. Respiré hondo, largué el aire despacio y dije:

—«Diluvio» es un espíritu. Tenemos que honrarlo.

Ninguna se dio cuenta de que mi decisión poco tenía que ver con la canción y mucho con mis orígenes. Sonreí satisfecha.

6

Tehuantepec, diciembre de 1939

Con el paso del tiempo, la familia Galván había logrado hacerse un lugar destacado dentro de la comunidad. El hecho de que hubieran salvado sus vidas durante el terremoto que dejó devastada a Oaxaca colaboró bastante en la bienvenida. Eran un ejemplo de resistencia y la resistencia siempre cae bien.

Dolores Galván, la madre, estaba exultante: ninguna otra mujer iba a poder siquiera acercarse a la majestuosidad de su traje de tehuana. Había pasado meses ahorrando para comprar la mejor seda y los mejores hilos para que los bordados de la falda y del huipil resaltaran y parecieran flores de verdad. Había nacido sin la habilidad manual del resto de las mujeres de su familia y, en silencio, aguantó esta falta de talento que sentía como una deshonra. Sin embargo, el estatus económico de las épocas doradas de Oaxaca le había dejado varios contactos; entre ellos, el de Nohuichana, una vieja tehuana que, sin marido y sin hijos, se refugió en un ranchito cerca de la costa. A cambio de chocolate, leche, flores para la ofrenda de muertos y vasijas llenas de mole recién hecho, ponía su tiempo —que era mucho— y su capacidad —que era más todavía— al servicio de los trajes de la señora Galván. Nohuichana bordaba de noche, a oscuras, aunque a veces se iluminaba con el reflejo de la luna. Aseguraba que eran

los dioses quienes le dictaban el lugar exacto de cada puntada, de cada giro del diseño e, incluso, sostenía que la elección de los colores de cada año le era susurrada en sueños desde el más allá. A Dolores Galván no le interesaba demasiado la liturgia de la vieja, siempre y cuando su atuendo siguiera destacando en cada fiesta.

Esa noche, en la vela de Tehuantepec, culminaba el año en el que con su marido habían ejercido los roles de *xuaana*, y *xelaxuaana*, autoridades máximas del pueblo, una especie de dueños del sistema de memoria colectivo.

—Dolores, querida, no te olvides de llevar el cuaderno. No sea cosa que en este último día no estemos a la altura de los cargos que nos han encomendado —dijo Alfonso, el padre, mientras se acomodaba el paliacate rojo alrededor del cuello.

Dolores asintió con la cabeza. El movimiento de sus aros de monedas de oro se convirtió en una musiquita suave y armoniosa. Llamó a su hijo menor y le encargó el cuaderno. Daniel cruzó la sala espaciosa y le alcanzó a su madre una pila de hojas rugosas, hechas con algodón y celulosa. Escritos con carboncillo y con letra prolija, figuraban todos los aportes que los invitados acercaban en las celebraciones; algunos en dinero y, otros, en especie. Las hojas estaban primorosamente encuadernadas entre dos tapas de madera tallada, sostenidas por una cinta de cuero.

—Muy bien —dijo Dolores, apretando el cuaderno contra su pecho—. Es la última vela en la que tomaremos las cooperaciones. En cuatro días las llaves del pueblo se entregarán a otro matrimonio en el medio de la misa del templo de Santo Domingo. Pero no perderemos nuestro estatus de principales.

La situación la tenía angustiada y de mal humor. En el fondo de su corazón, entregar el dominio simbólico de la comunidad le resultaba tan aterrador como los recuerdos del terremoto. Dolores Galván no estaba preparada para perder nada más en la vida. Guardó el cuaderno en una canasta y llamó a Pedro, su hijo mayor. La familia Galván

orbitaba alrededor de esa mujer robusta, que supo marcar diferencia entre sus pares. Para ser distinta, adoptó una postura que fue perfeccionando hasta hacerla propia, y dar órdenes era lo que mejor le salía.

—Dime, madre, ¿qué necesitas? —respondió el muchacho en voz alta, mientras cruzaba la sala con apuro. A Dolores nadie la hacía esperar.

—Necesito que tu futura esposa esté preparada lo antes posible, no sea cosa que lleguemos tarde. Y dile que cargue las flores de papel que tengo que entregar esta noche.

A pesar de que había sido ella la que había convencido a toda la familia de que Rosa Cruz era la mujer indicada para Pedro y le había ordenado a su hijo que la conquistara por la razón o por la fuerza, le costaba nombrarla. Pronunciar el nombre de su futura nuera era para Dolores Galván darle una entidad, y por el momento, la quería invisible. Por eso logró imponer su deseo de regalarle el traje de tehuana para la vela. Controlar la vestimenta de Rosa era un buen arranque para sus fines.

Compró un algodón sencillo para falda y huipil, y consiguió en el mercado una bordadora básica pero correcta: hojas en distintos tonos de verde; alguna que otra flor para darle color al género, y unos solecitos pequeños y amarillos, que se usaban más en los trajes infantiles que en los de una muchacha casadera. Consideró que no era necesario el huipil largo y recicló de años anteriores unas cintas celestes para las trenzas.

En la casa de la familia Cruz, el ajetreo no era menor. Miguel y Ana Cruz eran los mayordomos del pueblo. Su fama de gente tranquila y honesta había sido decisiva a la hora del nombramiento, aunque también había influido que Juana, la madrina de los Cruz, insistiera en que en sueños se le había revelado la mayordomía. Las dotes de la mujer para adivinar, sanar y aliviar física y emocionalmente a todos eran muy respetadas. Ellos eran quienes recibían el cuaderno de la familia Galván y todas las colaboraciones de los invitados; durante el

año, iban a decidir el destino de esa pequeña fortuna, producto del esfuerzo colectivo.

Salieron de la casa formando una procesión encabezada por las mujeres, con Ana a la cabeza. Era inevitable que quienes se toparan con esa marcha cadenciosa quedaran obnubilados ante el esplendor de su apariencia. Las Cruz dominaban los códigos del devaneo y la coquetería como pocas. Iban dejando a su paso las flores de papel que, durante días, habían confeccionado: una estela que perpetuaba el paso matriarcal. Los demás se iban sumando de a poco, esgrimiendo una coreografía planificada por los ancestros. Los hombres de camisa blanca, pantalón oscuro, sombreros y paliacates rojos; las mujeres, como abejas reinas, dueñas del paraíso. Nayeli acompañaba el ritmo y la marcha, y cantaba en voz bajita las estrofas de «La sandunga».

En la plaza de armas, las mesas estaban armadas. Ana, ostentando su mayordomía, había dado las indicaciones para la botana. Decenas de manos colaboraron para que el banquete quedara expuesto en tiempo y forma: pollo con zanahorias y jalapeños, chiles desvenados, tacos rellenos de picadillo de carne de res, mangos encurtidos, chocolate, pan y atole de leche, servidos en cerámica de barro cocido o en canastas decoradas con flores.

Dolores Galván había llegado temprano. Desde la silla que se había mandado llevar desde su casa controlaba que todo estuviera en orden.

—Anita, querida, ven aquí —llamó a los gritos, haciendo sonar las monedas de oro que colgaban de su muñeca.

Ana se acercó. Ambas mujeres se midieron sin disimulo sus trajes de tehuana. La vara ineludible estaba a la vista de todos. Días después, muchos comentarían que los bordados de Dolores no habían tenido competencia; otros, que la originalidad del terciopelo azul petróleo del vestido de Ana nunca había sido visto en la zona.

—Aquí tengo el cuaderno —dijo Dolores—. Cada una de las cooperaciones está anotada.

Ana hizo la reverencia de rigor y le agradeció en voz alta. Ninguna competencia íntima debía interferir en el protocolo a seguir. La gente aplaudió, y se acercaron a recibir las flores de papel que Dolores, la *xelaxuaana'*, repartía antes de ceder su cargo. Alfonso Galván, el padre y *xuaana'*, dio por comenzada la fiesta.

La banda arrancó con una melodía pausada, que invitaba a movimientos finos, aletargados y elegantes. Los varones iniciaron el cortejo sabiéndose pequeños y casi invisibles ante la espectacularidad de las sedas, algodones, encajes y plisados que envolvían los cuerpos voluminosos de sus tehuanas. Nayeli aprovechó el momento, parte de su familia bailaba y la otra parte comía a destajo las delicias ofrecidas. Su padre, Miguel, ya se mostraba abotargado por el mezcal.

—Rosa, Rosa —susurró a espaldas de su hermana mayor.

Rosa no comía, no bailaba, no sonreía. Con la excusa de que se sentía mal del estómago, consiguió que su futura suegra la dejara sentada en una silla, debajo de una de las arcadas de la plaza de armas. Nayeli estuvo a punto de hacerle una crítica al traje de tehuana que lucía, pero se ahorró el comentario cuando descubrió que su hermana mayor había llorado. Los ojos rojos e hinchados no la dejaban mentir.

—Nayelita, tesoro mío —dijo sonriendo—, tengo todo preparado. Ven conmigo.

Las dos, una detrás de la otra, cruzaron la plaza en silencio y esquivando a los bailarines. A pesar de la tensión que le recorría el cuerpo, Rosa caminaba con maestría; por sus venas no solo corría sangre: los sones zapotecos se mezclaban en el torrente, haciendo que el vuelo de su humilde traje ondeara como si fuera seda de primera calidad.

Rodearon la estructura del mercado. En la parte de atrás, la fiesta parecía no haber llegado: no había flores ni banderas, tampoco guirnaldas que disimularan las vigas cubiertas de musgo; el humo de las copaleras tampoco llegaba y el olor a la podredumbre de las frutas les llenó los pulmones. Con las manos ahuyentaron a los moscardones grandes

y verdes, y sacudieron sus pies enfundados en huaraches de cuero para espantar la posibilidad de que alguna culebra se acercara. Rosa apoyó en el piso una canasta.

—Toma, aquí tienes —dijo, y le dio un bulto de ropa a su hermana—. La encontré en la habitación de Daniel, creo que te va a quedar bien.

Sin dudar, Nayeli se quitó su traje y se puso unos pantalones negros, una camisa blanca y un sombrero. El olor a sudor impregnado en las prendas le hizo arrugar la nariz.

—¿Tú crees que nadie se dará cuenta de que soy una mujer? —preguntó con preocupación.

Rosa soltó una carcajada y señaló la cabeza de su hermana.

—Si no te quitas esas cintas del cabello, será difícil que piensen que eres un muchacho.

A pesar de que el sombrero de paja era de boca ancha, las trenzas de Nayeli no entraban y algunas cintas de colores se escapaban con rebeldía. Entre las dos intentaron acomodar el peinado. Fue en vano. Una mirada fue suficiente para saber lo que tenían que hacer.

—Quédate aquí, ya vuelvo —ordenó Rosa.

Sin dejar de contornearse, un poco por gusto y otro poco para disimular, Rosa cruzó la plaza. La vela estaba a tope. La banda de música se había dividido y tocaban canciones distintas en dos puntos de la fiesta. Se hacía muy difícil identificar una melodía determinada, pero a nadie parecía importarle.

—Querida, ¿dónde te habías metido? Tu futuro marido te anda buscando —le dijo Dolores a su futura nuera, y le puso las manos carnosas sobre los hombros.

—Estaba yendo a las mesas a buscar un mole y algo para beber. En el camino voy a encontrar a Pedro. Quiero bailar con él —mintió Rosa.

Su suegra la miró con toda la desconfianza de la que era capaz. La soltó y le lanzó una advertencia:

—Hay un universo en el que las cosas son magníficas, querida, pero no siempre es el universo que a una le toca. Yo puedo hacer que tu universo sea peor todavía. Depende de ti.

Los labios de Rosa temblaron y se vio obligada a bajar la mirada para que Dolores no viera sus ojos húmedos. Respiró hondo y se dio la vuelta. No podía perder tiempo: la prioridad era su hermana. Se acercó a una de las mesas de botanas y forzó una sonrisa.

—¿Qué le sirvo, señorita? —preguntó un muchacho desgarbado, con la camisa abierta y sudorosa de tanto bailar.

—Un taquito dorado —respondió—, pero lo quiero con la carne de res que guardas en esa vasija grande del fondo.

Todos los años, las Cruz estaban a cargo de organizar los manjares; Rosa sabía de memoria dónde estaba cada plato del banquete y dónde los utensilios.

—Muy bien, señorita. Ya le busco esa carnecita especial —dijo el muchacho, le guiñó un ojo y se metió detrás del tinglado.

Rosa no perdió un segundo y pasó del otro lado de la mesa. En el piso, cubierta por un lienzo de algodón blanco, estaba la caja de madera con los elementos que se habían usado para dividir los alimentos. Sacó un cuchillo de hoja afilada y, con un movimiento rápido, lo escondió en su cintura, entre la falda y el huipil. No esperó a que le sirvieran su taco dorado. No tenía tiempo para perder y, además, los nervios le habían cerrado el estómago. Sin pedir permiso y empujando con manos y hombros a los bailarines y tehuanas que atestaban la plaza, cruzó la pista y volvió al lugar donde la esperaba su hermana menor.

Nayeli estaba sentada en el piso con las piernas cruzadas y la espalda apoyada en una de las columnas que sostenían el techo del mercado. El pelo suelto caía como cascada por su espalda; los ojos verdes, cerrados.

—¡Arriba, niña, que no hay tiempo! —exclamó Rosa.

Tomó a su hermana por un brazo y la hizo ponerse de pie y girar sobre sí misma. Con suavidad, pero con firmeza, separó en mechones

el cabello de Nayeli y, ayudada por el cuchillo hurtado, empezó a cortar. Alrededor del cuerpo de Nayeli se fue formando una pila acolchada de cabello ondeado.

—Listo, date la vuelta —dijo la improvisada peluquera cuando terminó su labor.

Sin la mata castaña, los rasgos de la muchacha se destacaban aún más: el óvalo perfecto de su rostro; los pómulos altos; el cuello largo y fino; la piel oscura y tersa; la boca ancha, con forma de corazón, y los ojos, sobre todo los ojos.

—Bueno, ahora sí —dijo conforme Rosa, mientras acomodaba la melena corta detrás de las orejas de su hermana y le ponía el sombrero hasta las cejas.

—¿Cómo me veo? ¿Ahora ya parezco un muchacho? —preguntó Nayeli.

Rosa le dio un abrazo y, sonriendo, le susurró:

—Claro que sí, mi muchacho.

7

Buenos Aires, noviembre de 2018

«Estiró la pata», «Se enfrió», «Ya se petateó», «Partió con la huesuda», «Colgó los tenis», «Salió con los pies por delante», «Se lo llevó El Chamuco»: durante años escuché, primero con asombro y luego con carcajadas, la infinidad de expresiones que usaba mi abuela para referirse al acto de morir. Fui testigo de las discusiones acaloradas que mantenía con las vecinas de la casa en la que vivíamos: «No te burles de la muerte de mi hermano», «No me burlo, que no es tan grave», «Vos no llorás por tus muertos», «No lloro porque los muertos me visitan», «Estás loca», «La loca eres tú». Y así durante horas y horas, hasta que se hacía de noche y dejaban la vereda, que oficiaba como campo de batalla, y cada una volvía mascullando maldiciones a la tranquilidad de sus hogares.

Mi abuela repetía que la comunicación entre el mundo de los vivos y el mundo de los muertos era la prueba ineludible de que el equilibro celestial había sido roto y que ambas partes —ellos y nosotros— teníamos que hacer un esfuerzo para que el orden pudiera restablecerse. Esa cuerda se tensaba, sobre todo, el Día de Muertos. «Los parientes regresan convertidos en ánimas. Ellos viven en un lugar muy parecido al nuestro, por eso hay que esperarlos con sus comidas, su música y sus olores. Tenemos que tener cuidado de que

no se pierdan, los muertos suelen ser muy distraídos. Si armamos delante de la casa un camino con unos petalitos de la flor de cempasúchil, los ayudamos a llegar a nuestro hogar. Tenemos que dejar la puerta abierta para que nada les sea oculto», me explicaba Nayeli cada año.

La imposibilidad de conseguir la flor de cempasúchil en Buenos Aires no amedrentó nunca a mi abuela, que era una experta en cuestiones quiméricas. Comprábamos un paquete de papel crepé amarillo y, apelando al reservorio de su memoria, ya que yo nunca había tenido en las manos esa flor que según ella era mágica y perfumada, cortábamos los pliegos rugosos y armábamos unos floripondios gigantes y tupidos alrededor de unos alambres finitos. El toque final tenía lugar minutos antes de armar el camino de bienvenida: Nayeli acomodaba las flores de papel sobre la mesa de la sala y las rociaba con un aromatizante barato que conseguía en el almacén de don Petronilo. «No rezamos por las almas de los muertos, les rezamos a ellas», decía mientras regaba la vereda de flores.

Volver a la casa de mi abuela, la casa de mi infancia, fue más fácil de lo que pensé; no siempre es una mala idea volver a los lugares en los que fuimos felices. La casita de Boedo, de pasillo largo y postigos de madera en las ventanas; de patio de malvones plantados en latas de dulce de camote y de pisos de madera lustrados con cera perfumada; de roperos gigantes de roble y camas de elásticos crujientes; de techos altos, azulejos celestes y fachada a la que siempre le faltó una manita más de pintura; esa casita en la que fui casi feliz seguía en el mismo lugar al cuidado de Cándida, la vecina. Ella se ocupaba de que los malvones no murieran, de ventilar cada una de las habitaciones, de barrer, de pasarle cera a los pisos y de tirar cloro en los artefactos del baño. Se negaba a aceptar dinero a cambio del cuidado amoroso de las cosas de Nayeli; sin embargo, una vez por semana me gustaba mandarle una compra grande de supermercado. «Querida, meteme en la comprita un vinito o algún champancito, que a las

viejas nos mejora mucho el alcohol», me dijo una vez. Y cumplí a rajatabla con su pedido.

Abrí primero la reja y después la puerta de madera. Crucé el pasillo. Los mosaicos del piso estaban mojados y todo olía a desinfectante de pino. Sonreí pensando en Cándida. Dentro de la casa de Nayeli, el sol entraba por el ventanal, dejando al descubierto el polvo sobre los muebles, el desgaste de los almohadones del sillón de pana rojo y las huellas digitales de Cándida estampadas en los vidrios. No me detuve en los detalles ni me dejé arrastrar por el dramatismo esperable. Hice lo más rápido posible lo que tenía que hacer.

Atravesé el patio de los malvones; en el fondo, la habitación pequeña que solíamos usar como baulera era la única de la casa que no había sido ventilada. Cuando abrí la puerta de hierro, el sofocón me hizo retroceder unos pasos. En las estanterías, seguían las cajas de cartón rotuladas con la letra que tuve en mi adolescencia, con la particularidad, además, de que en esa época escribía todo con minúscula, algo tan común ahora. Sin dejar de estornudar a causa del polvillo que flotaba en el aire, repasé uno a uno los carteles: «adornos del árbol de Navidad», «herramientas», «libros y revistas», «mantas de invierno», «sábanas viejas», «platos de madera para asado» y «discos de vinilo».

Sentí alivio cuando vi que las trampas para ratas, apoyadas en cada una de las esquinas de la habitación, estaban vacías. De todas maneras, no me animé a correr los dos baúles de madera que ocupaban el centro de la estancia. Me conformé con rodearlos mientras descifraba cada bulto, hasta que finalmente encontré lo que había ido a buscar: la valija de cuero marrón.

La arrastré hasta el patio conteniendo la respiración. Una nube de polvo hizo que los ojos se me llenaran de lágrimas. Estornudé. Me quedé un buen rato parada en el medio del patio, observando la pequeña mesa de hierro con la parte superior de vidrio y las dos sillas, también de hierro. Los almohadones de loneta a rayas verdes y

blancas se veían percudidos y manchados. Pude sentir en el paladar el sabor a pan tostado con manteca y dulce de leche, el sabor de las meriendas de mi infancia y de las frutas cortadas en rodajas bien finitas que fueron protagonistas de todos los desayunos. Las lágrimas humedecieron mis mejillas. Ya nada tuvo que ver el polvo. Fueron los recuerdos de esas naderías que convirtieron al otro en una costumbre indispensable; el otro había sido para mí Nayeli, mi abuela.

—¿Quién anda ahí? ¿Sos vos, Paloma? —La voz de Cándida me llegó desde el otro lado de la cerca que separaba los dos patios.

—Sí, Cándida, soy yo. Quédese tranquila. Vine a buscar unas cosas —grité mientras cargaba la valija hacia la salida.

Como respuesta, la atenta vecina subió el volumen de la radio. Roberto Goyeneche cantando el tango «Desencuentro» musicalizó la despedida.

Al día siguiente, todos me esperaban en Casa Solanas. Eusebio Miranda se mostró conforme cuando lo llamé para decirle que quería homenajear a Nayeli y que, teniendo en cuenta la edad de sus compañeras y amigas, el mejor lugar para el evento era, sin dudas, la residencia de ancianos.

Cuando crucé la reja de hierro, imaginé que iba a ser la última vez. Por eso lo hice despacio, paso a paso, como quien decide paladear lentamente la última cucharada de helado de chocolate o bailar la última canción en una fiesta que está llegando a su fin. La pintura celeste estaba bastante descascarada. El paso del tiempo, el sol, la lluvia, los inviernos y los veranos habían dejado su marca. Toqué con la yema de los dedos uno de los barrotes y deslicé la mano hacia abajo. El esmalte de mis uñas estaba saltado, me alivió pensar que mi abuela no iba a ver esa desprolijidad. Para ella, nuestras manos nos describen; en especial, si se trata de las manos de las mujeres. Y tenía razón: me sentía rota, cachada como el esmalte de mis uñas.

Me concentré en los baldosones antiguos que cubrían el patio delantero de la casona: cada cuadrado tenía en el centro el dibujo de una flor de lis de color marrón; el fondo, de un rosa pálido, resaltaba cada uno de los pétalos. Algunas baldosas estaban rajadas. Las grietas negras, finitas y sutiles habían cambiado la estética de ese piso que tantos pies habían caminado. La primera vez que entramos juntas del brazo, mi abuela se quedó tiesa y escudriñó con atención el prado de flores de lis que la recibía. «Parecen ratas muertas», sentenció con ese vozarrón que llenaba de intensidad cada palabra que salía de su boca.

Tampoco le había gustado la sala principal. No le importó que fuera enorme y luminosa, ni que en cada esquina hubiese macetones con plantas y flores; tampoco le parecieron adecuados los sillones de cuero, que se veían tan confortables con los almohadones mullidos y los convertían en un espacio en el que daban ganas de arrojarse de cabeza. «Esta sala parece una funeraria, Palomita», dijo con las manos en la cintura, mientras paseaba su mirada de ojos achinados. «Es tan grande que hasta tiene lugar para los cajones de los difuntos. Seguro que de vez en cuando deben meter aquí algún muertito, seguro que lo hacen para agarrar algún dinerito extra. No tengo dudas», agregó.

Gloria Morán me esperaba, como siempre, en su sillón. A simple vista se notaba que se había levantado temprano. El peinado que abultaba con elegancia su melena blanca; el maquillaje suave en mejillas y labios; la cuidada elección de aretes, gargantilla y pulsera, y el planchado impecable de su vestido de lino azul marino no eran producto de unos minutos: le había llevado horas conseguir un efecto tan logrado. Pero no estaba sola. A su lado, doña Lourdes también aguardaba. Ella había optado por la sencillez de su batón de *matelassé* floreado, que engalanaba con un anillo dorado de piedra gigante. Al comité de bienvenida se sumó Rebeca, la primera compañera de habitación que había tenido mi abuela, toda vestida de negro —falda y blusa de algodón—, y las gemelas Emita y Esther Rodríguez, que

50

como siempre se vistieron idénticas, con pantalón color crema y camisa al tono. A pesar de los años, no habían logrado superar la imagen duplicada que les devolvía el espejo.

Yo también me había arreglado para la ocasión. Aunque mi abuela nunca había dicho nada sobre los tatuajes que decoraban mi piel ni sobre los cambios de colores de mi pelo, y se limitaba a fruncir los labios ante mis faldas de cuero o mis corsés de encaje, quise que, en caso de que su alma se presentara, me viera con el conjunto que me regaló el día que egresé del conservatorio de música: vestido de lino rosa entallado al cuerpo, con dos bolsillos a la altura de las caderas, y zapatos de cuero de taco bajo. La melena peinada hacia atrás, sostenida en la nuca con una hebilla dorada.

—Buenos días, señorita Cruz —saludó Eusebio Miranda, vestido con su traje de lino marrón, el de los velatorios—. Usted dirá dónde quiere hacer el homenaje a nuestra querida amiga Nayeli.

En ese momento decidí que el patio de la residencia era el mejor lugar para el evento que tenía pensado. Lina, la empleada de limpieza, acababa de asearlo. Todo olía a una mezcla de cloro con desinfectante de limón. A mi abuela le gustaban mucho los patios, siempre decía que eran los pequeños espacios de libertad que tienen los que viven enjaulados en ciudades. Ella odiaba las ciudades.

—¿Qué es esa valija tan grande? —preguntó Gloria.

—Traigo algunas cositas para el homenaje a Nayeli —contesté.

Me entretuve unos minutos hablando con Gloria y las demás mujeres, hasta que apareció Lina.

—Señorita, ya puse la mesa donde me dijo el señor Miranda —dijo señalando una mesa mediana de plástico blanca, acomodada contra una de las paredes del patio.

—Perfecto, Lina —contesté con una sonrisa.

Sin perder tiempo, me arrodillé en las baldosas húmedas y abrí la maleta de cuero marrón de Nayeli. Me gustó hacerlo rodeada de sus amigas, que se acercaron con curiosidad. Doblado en cuatro y

almidonado, asomó el mantel blanco con bordados de flores. Lo desplegué y cubrí la mesa de plástico. Al costado de la valija, estaban los dos rollos de alambre grueso pero flexible. Apelando a mi memoria, armé un arco y, con cinta adhesiva, pegué las puntas en los costados de la mesa. Seguí con la cinta de raso violeta, con la que tapicé el alambre con cuidado de no dejar ni un centímetro sin cubrir; en la parte superior, amarré cuatro moños enormes que mi abuela había confeccionado con muselina de distintos colores. Sobre la mesa, acomodé dos cuencos de piedra llenos de trozos de palo santo. En el fondo de la maleta, dentro de dos bolsas de nailon, estaban las flores de cempasúchil, hechas con papel crepé.

—Necesito que me hagas un favor —le dije a Lina mientras acomodaba en el piso, frente al altar, unas canastas de paja—. Armá un caminito con estas flores de papel desde la puerta de la residencia hasta este patio.

—Sí, señorita —asintió Lina con cara de desconcierto.

Por último, desenvolví un paquete que había preparado la noche anterior. Sonreí satisfecha en cuanto dejé al descubierto el contenido de mi bandeja de metal.

—¿Qué es eso? —preguntó Gloria.

—Un pan de muerto —respondí.

—¿Quién está muerto? —preguntó Lourdes a los gritos y con cara de espanto.

No pudimos evitar largar una carcajada. La sordera de Lourdes, a veces, resultaba encantadora.

Forzando un tono de maestra pastelera recité la receta:

—Un kilo de harina, ocho huevos, doscientos gramos de manteca blanda, trescientos gramos de azúcar, una cucharada de agua de azahar, treinta gramos de levadura disuelta en media taza de agua tibia y una cucharadita de sal.

—¡Qué presupuesto tu receta, Paloma! —exclamó Gloria, y con la mano me hizo un gesto para que siguiera con la descripción.

52

—Se pone la harina sobre la barra y se hace un hueco en el medio. Allí meten todos los ingredientes y los huevos uno por uno. Luego amasan hasta que la masa se despegue de las manos. Después hay que dejar reposar la masa una hora, volver a amasar y dejar que repose una hora más. Luego va al horno a doscientos grados, unos treinta minutos.

Apoyé la bandeja con el pan sobre la mesa. Los invitados se acercaron, no podían sacar los ojos del pan enorme y dorado.

—¿Qué es esa decoración tan extraña? —preguntó Eusebio Miranda.

—El cráneo y los huesitos —dije con naturalidad. Ante la mirada atónita de todos, decidí explicar más—: Esas tiritas de masa imitan los huesitos de los muertos y la bolita de la punta vendría a ser el cráneo. En México, el país en el que nació Nayeli...

No pude terminar la explicación. Me quedé muda ante la presencia de la mujer que cruzó la puerta y atravesó el patio. Sostenía con ambas manos una de las flores de papel crepé con las que Lina había formado el caminito hasta el improvisado altar. Llevaba puesto un vestido de algodón color celeste; a pesar de la sencillez del atuendo, lucía elegante. Un pie detrás del otro, la coreografía simple de caminar le requería un esfuerzo notorio. Nos corrimos para dejarla pasar. Supimos que se dirigía al altar porque nunca quitó los ojos de la mesa ornamentada. Eva Garmendia siempre había sido de la misma manera: secreta. Cuando apoyó la flor sobre el mantel blanco, pude ver sus manos llenas de venas y manchas. Tenía las uñas largas, esmaltadas de rojo. Tosió bajito para aclararse la garganta. Pensé que iba a hablar, pero en cambio empezó a cantar.

—*No sé qué tienen las flores, Llorona, las flores de un campo santo. No sé que tienen las flores, Llorona, las flores de un campo santo...*

Su voz era ronca y entrecortada, una voz escondida durante mucho tiempo. Había elegido desempolvarla con la canción con la que Nayeli musicalizó mi infancia.

—...*que cuando las mueve el viento, Llorona, parece que están llo-rando. Que cuando las mueve el viento, Llorona, parece que están llorando.*

Me acerqué de puntitas, no quise romper el encanto. Mientras la Garmendia entonaba «La Llorona», puse en medio del altar una foto de mi abuela enmarcada en metal dorado. Durante muchos años, esa foto decoró mi mesa de luz. Me gustaba ver antes de dormir, y al despertarme, la imagen de Nayeli. Se la veía joven, había sido tomada antes de que naciera mi madre. Los ojos verdes rasgados, los pómulos altos, la boca realzada con un labial rosado y la mata de cabello negro que enmarcaba el óvalo perfecto de su rostro. La parte inferior mostraba únicamente los hombros redondeados y los tirantes finitos de lo que parecía un vestido de color rojo.

—¡Qué suerte que saliste de tu habitación, Eva! —dijo Miranda y le puso con suavidad la mano en el hombro huesudo. La mujer dejó de cantar.

Eva Garmendia tenía noventa y seis años. Era la residente con más primaveras vividas en Casa Solanas, pero para mí significaba mucho más que eso: había sido la amiga íntima de Nayeli y, al mismo tiempo, la única persona que mi abuela me había escatimado. Cuando yo era una niña y Eva nos visitaba en la casita de Boedo, mi abuela se apresuraba para quitarme del medio; con excusas torpes y nerviosas, me mandaba a buscar el pan a la panadería más lejana o me ordenaba hacer la fila larguísima en la mercería para comprar rollos de hilos negros que no necesitaba. En un cajón, debajo de su mesa luz, guardaba cajas de bombones, bolsas de caramelos, pares de medias con dibujitos, cintas para el cabello y otros tantos regalos que Eva me traía y que Nayeli se negaba a darme. Nunca supe los motivos por los que mi abuela me privaba del contacto estrecho con Eva, pero en mi cabeza de niña, esa mujer que siempre olía a rosas me parecía tan bella, que considerarla cercana por momentos se convertía en mi prioridad. Hasta que un día no supe más de ella, mi abuela la borró de mi

infancia sin explicaciones. Años después, me la topé en Casa Solanas y entendí por qué Nayeli había insistido tanto en mudarse a esa residencia.

—Vine a despedir a mi amiga —anunció Eva.

Supe que sus palabras estaban dirigidas hacia mí.

—Me parece muy bien, Eva. Mi abuela quiso pasar los últimos años cerca de usted —dije con más ganas de preguntar que de darle la bienvenida, pero preferí callar. No era el momento.

Eva giró hasta quedar frente a mí y apoyó su mano huesuda en mi mejilla.

—Paloma —murmuró.

Asentí con la cabeza y puse mi mano sobre la de ella. Cerré los ojos y Eva acercó su boca a mi oído.

—Con el tiempo, el pasado de los viejos deja de estar lleno de amor.

Tras escucharla, abrí los ojos. Eva Garmendia dejó de susurrar palabras para escupirlas como si le quemaran en la lengua.

—Nuestro pasado está lleno de pecados. El de tu abuela Nayeli Cruz y el mío, también.

8

Tehuantepec, diciembre de 1939

Nayeli cruzó el festejo de la vela sin que nadie la reconociera. Al principio tuvo miedo de que alguna mirada atenta rompiera el engaño, pero bastaron unos metros para sentirse poderosa. Estar vestida como un varón le dio una seguridad que nunca había tenido, la alejó por un rato de las miradas que desde la adolescencia tanto la incomodaban. Las indicaciones de Rosa habían sido claras: caminar hasta la estación del ferrocarril de Tehuantepec, buscar un rincón apartado donde pasar la noche y, en cuanto el sol comenzara a salir, ir hasta el andén y buscar a Amalia.

La estación del ferrocarril estaba vacía. El guardia nocturno había dejado su puesto de trabajo para ir a comer una botana, tomar un mezcalito y bailar algunos sones. Nadie en su sano juicio podría reprocharle la falta. Además, a esa altura de la noche, ya casi nadie estaba en su sano juicio. La construcción de adobe pintado de un rosado pálido que sostenía el techo de chapas acanalado recibía la luz de una luna redonda y brillante. Las ramas de los árboles se reflejaban en las paredes, haciéndolas parecer vivas.

Nayeli rodeó la estructura y buscó, como le había indicado su hermana mayor, un lugar apartado. Los nervios de las últimas horas, unidos a la tristeza de una huida que no terminaba de entender

demasiado, la hacían sentir agotada. La cabeza le latía como si el cráneo fuera más pequeño que su cerebro; los músculos de las piernas ardían y su cuello estaba duro como si le hubiesen puesto una tabla. También le quemaba el estómago y la saliva pasaba por su garganta como si fuera aceite hirviendo. Llegó hasta un frondoso tabachín, el único árbol que había sobrevivido a pocos metros de la estación. Deslizó el cuerpo con la espalda pegada al tronco rugoso, hasta quedar sentada sobre la hierba mullida y fresca que crecía al pie.

La canasta que le había dado Rosa le arrancó una sonrisa y varias lágrimas al mismo tiempo. Envueltos en tela, pudo sentir el aroma de los panecillos tibios. Masticó y tragó uno solo, de a poco. Tenía que hacer durar al máximo las provisiones, no sabía cuándo iba a ser su próxima comida, ni cómo haría para conseguirla. Debajo de la botana, una pila de prendas dobladas. A pesar de la luz escasa, Nayeli reconoció su traje de tehuana; con las yemas de sus dedos acarició los bordados del huipil, los hilos de seda que formaban unas flores perfectas de nopal, su planta favorita.

Un tintineo suave hizo que la mano se desviara. En el fondo de la canasta, Rosa había guardado el collar de monedas pequeñas; su primer collar, esa pieza amorosa que apenas unas horas antes su madre había dejado sobre la cama. Ese regalo era la bienvenida al mundo de las tehuanas. Nadie se lo había explicado, pero ella lo sabía. Había nacido rodeada de gente que no siempre necesitaba de las palabras para comunicar grandes noticias.

Mientras se debatía entre comer o no otro panecillo, su mano siguió tanteando el contenido de la canasta. Se topó con las nervaduras de una hoja de plátano, doblada y formando un cuadrado perfecto. Su hermana mayor había fabricado un sobre; dentro de los dobleces de la hoja, había guardado algunos billetes y varias monedas. En esa canasta estaba todo lo que quedaba de su vida pasada. Un bulto tan sencillo y liviano que podía sostenerse sin esfuerzo con una sola mano se convirtió de repente en una de las cosas más lejanas del mundo.

Acomodó la canasta detrás de su cabeza para usarla de almohada y con el sombrero de paja se cubrió el rostro. Mientras sus ojos de párpados pesados se cerraban, pudo escuchar la voz melodiosa de su hermana, dándole la última recomendación: «Hasta que no estés con Amalia, no te quites la ropa de hombre. Ser un hombre te va a proteger». Aferró con una mano la piedra de obsidiana que tenía colgada del cuello y, tal como estaba, con el pantalón negro, la camisa blanca y el paliacate de Daniel Galván, se durmió bajo el árbol.

No la despertó el calor, tampoco las flores del framboyán que durante la noche fueron cayendo una a una sobre su cuerpo, ni siquiera la incomodidad de dormir en el piso. Fueron los gritos, los gritos de una mujer. Se arrancó el sombrero de la cara y de un salto se puso de pie. Durante unos segundos, no recordó dónde estaba. La parte trasera de la estación del ferrocarril de Tehuantepec la trajo de golpe a la realidad. Desde ese lugar venía el barullo. Se puso el sombrero hasta las cejas y guardó el paliacate en la canasta, luego caminó siguiendo el eco de las voces.

La puerta del fondo de la construcción estaba abierta. El lugar era espacioso y guardaba el frescor de la noche. Un hombre flaco y desgarbado barría con una escoba de palo y paja el piso de tierra apisonada, mientras un grupo de personas hacía una fila para comprar los pasajes del tren. Nayeli cruzó la estación y salió al andén por la puerta delantera.

—¡Que no te voy a dar nada! ¡Mis cositas son todas de tierra mexicana! ¡Vete a buscar a los verdaderos contrabandistas! —gritaba cada vez más fuerte una mujer rolliza, de trenzas larguísimas.

Vestía de tehuana, con un huipil y una falda sencillos, sin bordados. Con sus manos tironeaba de un bulto envuelto en una manta tejida doblaba a lo ancho, desafiando al hombre uniformado que se lo quería quitar.

—Pues a mí no me engañas. Aquí adentro llevas cosas de contrabando —argumentaba el hombre que, a pesar de ser más fuerte, no podía con ella.

Nayeli se quedó clavada en la puerta, tratando de entender la situación, hasta que otras dos mujeres, en el afán de ir al andén a socorrer a la supuesta contrabandista, la empujaron contra un banco de madera. Una de ellas llevaba su falda anudada a la altura de las rodillas, dejando al descubierto unas pantorrillas flacas como palos; la otra esgrimía en su mano derecha la rama de un árbol con sus hojas verdes. A puro grito y golpes de rama consiguieron rescatar el bulto de la primera mujer. El celador, avergonzado, tomó una decisión: se quitó algunas hojas que habían quedado enganchadas en su cabello rizado, con ambas manos se acomodó el saco y, antes de darse la media vuelta, amenazó:

—No se van a librar de mí, señoras. Este viaje recién comienza. No les va a ser fácil llegar hasta Coatzacoalcos…

La mujer del bulto lo interrumpió sin dejar de gritar, era experta en armar espectáculos enormes para públicos muy escasos.

—Deja de maldecirnos, que aquí la bruja soy yo. No te metas conmigo ni con mis hermanas. Somos las descendientes de la Didjazá.

—Ya basta, Amalia —dijo la segunda mujer. Mientras que con una mano se desataba el nudo que contenía su falda, con la otra sostenía del brazo a su compañera—. Déjalo que se vaya. Hemos ganado esta partida.

Nayeli abrió los ojos sorprendida y su corazón dio un brinco. La que decía ser una bruja era la tal Amalia, la mujer que le había indicado su hermana. Atravesó el andén con dos pasos ágiles. Nunca imaginó que los pantalones masculinos fueran tan cómodos.

—Señora Amalia —dijo y se quitó el sombrero—. Soy Nayeli, la hermana de Rosa.

Las tres mujeres se quedaron en silencio. Miraron de arriba abajo a ese muchacho con ojos verdes, melena oscura por debajo de las

orejas y voz de niña. Nayeli se dio cuenta del estupor que causaba su imagen y se apresuró a aclarar:

—Bueno, estoy vestida como varón, pero en realidad soy una tehuana...

Amalia puso sus manos al costado de su cintura ancha y suavizó el gesto enojado que se había plantado en su rostro luego de la pelea con el celador del tren.

—Sí, sí, claro. Rosa me habló de ti. Me pidió que te amadrinara hasta que consiguieras estar lejos de Tehuantepec. Al principio me negué —confesó—. Ya estoy vieja para hacerme cargo de una niña, pero cuando supe que le arruinaba los planes a Dolores, acepté.

—¿Qué problema tuvo usted con la madre de la familia Galván? —preguntó con curiosidad Nayeli. Dolores siempre le había parecido una mujer fabulosa, casi tan fabulosa como su madre Ana.

Amalia cruzó una mirada rápida con las dos compañeras que seguían con interés la situación.

—Nada que te importe, niña. Hay cosas en la vida que nunca dejan de suceder. Y se repiten —contestó cortante, y cambió de tema—. Bueno, basta de cotilleos. Ya debe estar por llegar el ferrocarril. Tenemos un viaje largo por delante. Espero que estés descansada, porque te espera un trabajo duro. Quítate esa ropa de muchacho.

—Tengo mi vestido de tehuana, el que usé anoche en la vela —dijo Nayeli señalando la canasta que había apoyado en el piso, a sus pies.

En segundos, como si tuvieran una coreografía aprendida, las tres mujeres desplegaron unas mantas enormes y armaron alrededor del cuerpo de la tehuanita un espacio privado para que pudiera cambiar su vestimenta.

—¡Una tehuanita de cabello corto! —exclamó la mujer de piernas flacas entre risas.

—Deja en paz a la niña, Lupina —la reprendió Amalia, y le alcanzó a Nayeli una canasta grande, llena de totopos—. Tú irás delante de nosotras, vendiendo los totopos. No te conmuevas ante las madres

60

que te pidan algunos de regalo para sus niños. Si quieren, tienen que pagar. ¿De acuerdo?

Nayeli asintió con la cabeza sin dejar de mirar la cantidad de triangulitos de harina de maíz destinados a la venta. Parecían recién hechos, el aroma de la grasa tibia era embriagador. Amalia se dio cuenta de la mirada de la jovencita.

—Tú puedes comer algunos, si quieres, pero solo algunos. Que esto es un negocio, niña.

El sonido de los totopos crocantes entre los dientes de Nayeli fue silenciado por el ruido del ferrocarril llegando a la estación de Tehuantepec. Los pasajeros coparon el andén: hombres, mujeres y niños que iniciaban un viaje que los llevaría hasta el golfo de México. Algunos viajaban para conocer parientes del otro lado de istmo; otros, para buscar una nueva vida. Los segundos eran fáciles de identificar: cargaban canastas y bultos enormes en los que habían logrado compactar sus pertenencias, pero sobre todo se les notaba el adiós en los ojos. También hacían fila los que se subían al tren por trabajo, buscando sitios en temporada de bonanzas. Y después estaban las viajeras. Grupos de mujeres oriundas de los pueblos que rodeaban cada estación. Su asunto era vender en los vagones o en otras ciudades los productos locales. Muchas de ellas también se dedicaban al trueque. Compraban barato en sus lugares camarón, géneros, mezcal, cacao, cigarros, y los revendían caros en otras localidades.

Amalia, Lupina y la mixteca Rosalía eran viajeras; no tenían ningún marido, hijo, padre o hermano que les pusiera el pan sobre la mesa y salían a ganárselo de vagón en vagón, de pueblo en pueblo. En la estación de Tehuantepec se habían hecho respetar. Sin temor alguno, se enfrentaban con los celadores y, además, eran las únicas que, a escondidas, conseguían algunas mercancías de contrabando traídas de Guatemala y de El Salvador. Tenían el don de camuflar con los cigarros locales los tan preciados armados de tabaco perfumado que los más arriesgados transportaban cruzando el río Suchiate para burlar a Migración.

Nayeli nunca había viajado en tren. Había escuchado infinidad de historias reales e inventadas con respecto a esa mole larga y ruidosa que pasaba con frecuencia por su pueblo. Los asientos de hierro y madera junto a los ventanales inmensos le parecieron fascinantes. No le molestó el calor ni el olor de sudores ajenos y de la grasa que aceitaba las vías. Toda la atención estaba puesta en la gente que subía, se acomodaba o disputaba un mejor lugar para sus equipajes.

—Vamos, niña. No te quedes ahí parada con esa cara de boba, empieza a ofrecer los totopos o te bajo ahorita mismo —gritó Amalia y la sacudió de un brazo.

La joven tenía alguna experiencia en la venta, más de una vez había acompañado a su hermana Rosa y a sus primas al mercado. Apeló a su memoria. En sus recuerdos, la felicidad siempre iba acompañada de su hermana mayor, por eso no le costó esgrimir la sonrisa más encantadora que tenía en su haber. Comenzó a recorrer los pasillos de los vagones al grito de «totopos recién hechos por manos de tehuanas».

Sus primeras horas como vendedora viajera fueron un éxito. La canasta quedó vacía y juntó un puñado de monedas que apenas entraban en sus dos manos. Amalia la felicitó.

—Muy bien, niña. Lo has hecho de maravilla. Tienes el don y la clase suficiente para ser una viajera.

El último de los vagones no tenía ni asientos ni ventana. La mitad estaba ocupado por los equipajes de las personas que viajaban en primera clase. La otra mitad era usada, con la complicidad de los ferroviarios y a cambio de un mezcal o de algún cigarro importado, por las viajeras. Amalia arrastró a Nayeli, a Lupina y a Rosalía hasta ese espacio en el que podían pasar la noche recostadas en el piso de madera o sobre los bultos de los ricos. Lupina armó una botana de panecillos, mole y camarón. Comieron en un silencio acompañado, casi fraternal. Nayeli sintió que estaba volviendo a su hogar. Un nuevo hogar.

9

Buenos Aires, noviembre de 2018

La habitación de Eva Garmendia estuvo siempre en el primer piso, pero cuando sus piernas dejaron de tener la fuerza suficiente para subir y bajar las escaleras, don Eusebio decidió mudarla a un lugar en el que no corriera riesgos: planta baja, al fondo. Gloria me contó que la mudanza de Eva fue uno de los momentos más escandalosos que se recuerde en Casa Solanas. Mientras comía las rodajas del pan de muerto mojadas en café con leche, se puso a hacer lo que más le gustaba: hablar de los demás para evitar hablar de ella misma. Su falta de decoro siempre me pareció parte de su encanto.

—Se puso como loca. La vieja habla poco y no comparte sus cosas con nadie. Es bastante egoísta y mañosa. Como viene de una familia de mucho dinero, cree que puede manejar todo a su antojo. Es una vieja muy mal llevada —dijo sin piedad.

Me causó gracia que Gloria le dijera «vieja» a Eva; entre ambas, había pocos años de diferencia. No me reí, aunque tuve ganas.

—¿Y por qué se enojó? —pregunté mientras guardaba en la maleta marrón los elementos del altar de mi abuela.

—Ella decía que en la mudanza le iban a robar sus cosas y que, en realidad, la cambiaban de habitación para apresurar su muerte. Todo entre gritos e insultos. No había forma de calmarla.

—Pero la mudaron igual…

—¡Claro que sí! No podía subir las escaleras. Una noche se quedó a dormir en el sillón de la sala por temor a que Eusebio se diera cuenta de que estaba casi inválida para los escalones. —Gloria hizo una breve pausa para cortar otra rodaja de pan de muerto, y enseguida retomó el relato—. Cuando vio la habitación nueva, se calmó un poco. Quedaba en el fondo del pasillo, en un lugar alejado del ajetreo cotidiano de este lugar. Las viejas nos vamos quedando sordas, somos bastante ruidosas y nos reímos mucho, a los gritos. La risa es lo único que nos queda. Además, el lugar era más grande y luminoso, y tenía espacio para poner unos sillones pequeños con una mesita, para armar su salita privada. A la vieja le gusta mucho recibir gente como si fuera una gran señora, pero la única que se pasaba las tardes allí adentro era Nayeli.

Escuchar el nombre de mi abuela en otra boca que no fuera la mía seguía siendo como una espina que se clavaba en algún lugar que no podía identificar.

—Sí, fueron amigas durante años —dije sin dar más explicaciones.

Gloria revoleó los ojos, quería dejar bien en claro el disgusto que le provocaba todo lo relacionado con la vieja.

—Ya lo sé. Eran piel y uña. Tu abuela era muy buena y la vieja… es un ser horrible. Nayeli se pasaba horas y horas en la cocina. Decía que cocinaba para todas, pero era mentira: solo quería halagar a Eva.

—Bueno, le tenía cariño —dije queriendo excusarla.

—Nadie puede querer a Eva. Nadie.

Lo dijo con rabia, tanta que cuando sacó el pedazo de pan de la taza volcó parte del café con leche sobre la mesa. Las gotas se deslizaron y formaron un charquito en el piso.

—Ay, no te preocupes, Gloria. Voy a la cocina a buscar un trapo para limpiar esto. No pasa nada.

—No estoy preocupada, querida. A mi edad el cupo de sensibilidades está cubierto.

A mí tampoco me preocupaba el café con leche derramado en el piso. Tuve un rapto, una necesidad de visitar a Eva Garmendia, esta vez sin sentirme culpable por traicionar el deseo solapado de mi abuela de quererme lejos de ella. Teniendo en cuenta los pocos detalles que Gloria había deslizado, caminé por el pasillo largo, hasta el fondo. Tenía razón: a medida que avanzaba, el silencio copaba todo. Era como meterse en una burbuja. Apenas se escuchaba, como un murmullo, el tango que alguien había sintonizado en la radio.

La puerta con la que me topé al final del pasillo era distinta a todas las otras puertas de Casa Solanas. La madera robusta no había sido pintada de blanco, estaba con su color original. Del mismo modo que en la reja de entrada y en las mujeres de Casa Solanas, las partes desgastadas marcaban el paso del tiempo. Con el puño cerrado di dos golpes tímidos y apoyé la oreja en la madera. Puede escuchar el sonido de unos pasos arrastrados. Esperé unos segundos y nada. Insistí con dos golpes más enérgicos. Más arrastres. Y nada.

—Eva, soy Paloma. Vengo a saludarla —dije con un tono amable.

La voz del otro lado de la puerta me hizo pegar un brinco. Estaba cerca, solo la puerta nos separaba.

—Ya nos saludamos. No hay porqué insistir —respondió.

—Sí, tiene razón. Quiero hablar con usted.

—Las mentiras no son una buena carta de presentación. Son poco decorosas y ordinarias —dijo.

Respiré hondo y saqué el aire de golpe. Me sentí descubierta y ofuscada.

—Bueno, bueno. Es cierto, estuve mal. La verdad es que me gustaría que me explicara eso que me dijo durante el homenaje de Nayeli.

—No recuerdo qué te dije. Por los años que llevo encima, las palabras tienen para mí la fugacidad del polvo.

—Usted habló sobre los pecados de mi abuela —dije jugando la última carta, sin mencionar que también había hablado de los propios.

Eva se quedó callada. Tomé el silencio como una buena señal. De pronto tenía razón, y la única carta que vale la penar jugar es la de la verdad. La puerta se abrió de un tirón. La mujer que estaba frente a mí, a centímetros de distancia, parecía otra. Se había enfundado en un vestido largo hasta los tobillos, de un género azul oscuro con lunarcitos blancos; un cinturón de cuero marrón ajustado con una hebilla dorada destacaba su pequeña cintura. La melena blanca peinada hacia un costado le daba un aire aristocrático que combinaba a la perfección con el collar de perlas de doble vuelta que ornamentaba su largo cuello.

—Qué bonita se puso, Eva —dije con torpeza. No se me ocurrió otra frase para romper el hielo.

Con una elegancia demoledora, sacudió la mano con la habilidad de quien está acostumbrada a los halagos.

—No digas pavadas, Paloma —remató, y se alejó de la puerta—. Si querés pasar, adelante. Aunque no parezca, te estaba esperando.

Tal como había contado Gloria, la habitación era espaciosa y la luz que entraba por la ventana la dotaba de una calidez natural. La cama de dos plazas con acolchado de media estación, las mesas de luz de cerezo, los pequeños floreros de cristal con ramitos de violetas y la araña de caireles creaban un clima principesco. Eva me invitó al espacio que tenía reservado para las visitas: dos sillones de cuero pequeños alrededor de una mesita redonda con tapa de vidrio esmerilado. Me acomodé sin dejar de pensar en lo mucho que Nayeli debió haber disfrutado de un lugar tan distinto a todos los que habitó. Decidida, compartí mi pensamiento con Eva.

—Sí, es cierto —respondió mientras ella también se sentaba en el otro silloncito—. A tu abuela le gustaba venir a conversar conmigo. Fue lo único bueno de la mudanza a esta planta. No le gustaba subir las escaleras.

—¿Y sobre qué conversaban?

Eva clavó la mirada en el piso.

—De la vida. Cosas de ella, cosas mías —respondió.

—Y de los pecados —aventuré.

—De los pecados, sí.

Mi estrategia de guardar silencio para que el otro siguiera hablando esta vez no funcionó. Eva no sentía la necesidad de llenar los espacios con palabras. Muy por el contrario, los espacios en blanco eran su refugio.

—Me gustaría saber más de mi abuela. Gloria me contó que escribía recetas en un cuaderno. Me extraña que no haya compartido conmigo esas anotaciones. A lo mejor, hay otras cosas que no sé de Nayeli.

—Gloria es una mujer parlanchina. Si se dedicara más a la contemplación y no tanto a parlotear, podrías tenerla en cuenta, pero no. No pierdas tu tiempo con ella.

La enemistad entre ambas mujeres era evidente, ninguna disimulaba ni por delicadeza. Cada oportunidad era aprovechada al máximo para horadar la imagen de la otra. Estaban encaprichadas en llevarse un enemigo a la tumba.

—Por eso vine a verla a usted, Eva —dije, y me sentí un poco culpable. No tuve otra opción que pararme de un lado del abismo entre ellas—. Usted habló de pecados… ¿Qué pecados tenía mi abuela? Hay cosas de su vida que nunca supe. Ella no me contaba demasiado.

—Hizo bien. Nayeli fue una mujer muy inteligente.

—Pero yo quiero saber —insistí.

—Tu abuela siempre decía que eras muy curiosa, que no sabías guardar secretos y que cuando algo se te metía en la cabeza no te detenías. Veo que no exageraba.

Eva Garmendia se puso de pie y con ambas manos alisó los pliegues de su vestido. Hizo un movimiento extraño con su cadera; hacia un lado y hacia el otro, como si se le hubiese desacomodado. Caminó hasta la ventana y permaneció un rato mirando hacia afuera. Me quedé quieta, muda; temí que el mínimo gesto o comentario pudiera

interrumpir lo que pasaba por su mente en ese momento. Eva estaba tomando una decisión.

—Me vas a tener que ayudar a cumplir con una misión que me dejó mi querida Nayeli —dijo dándome la espalda, y luego agregó—: Porque yo sí sé guardar secretos.

—Sí —murmuré.

—En el estante de arriba del ropero, detrás de mis cajas de guardar sombreros, vas a encontrar algunas respuestas.

Me levanté del sillón como si hubiese estado electrificado. El ropero ocupaba la totalidad de una de las paredes de la habitación. Las puertas de madera lustrada, con tallas a los costados y en cada una de las puertas, y las manijas de bronce eran majestuosas. Una pieza de ebanistería destinada a pocas personas. Lo abrí con la fascinación de una niña. El Narnia de mi abuela estaba detrás de esas puertas.

—En mi baño hay una escalera pequeña de metal —dijo Eva—. El estante superior está muy alto.

Los escalones de aluminio crujieron bajo mis pies.

—Voy a correr las sombrereras un poco —dije conteniendo un estornudo. El olor a naftalina, la única manera que había encontrado Eva de mantener a raya a las polillas, era penetrante—. Hay muchísimo polvo acá arriba. Si quiere, le digo a Lina que venga a pasar un trapo.

—De ninguna manera. Ni se te ocurra meterte en mis cosas —respondió cortante—. No seas metiche. Eso también decía tu abuela: «Palomita es una metiche».

—Bueno, bueno. No se enoje —dije.

Detrás de las cajas de sombreros no había nada. Solo se veía el fondo del ropero. Estiré el brazo y pasé con cuidado la palma de mi mano sobre el estante, hasta que las puntas de mis dedos se toparon con un objeto liso y chato. Lo saqué con cuidado. Era un pasaporte mexicano. La cubierta de un verde oscuro estaba llena de polvo, y parte del escudo dorado, bastante desvaído. Me ganó la curiosidad y lo abrí.

La foto de una Eva jovencísima me produjo el mismo impacto que me causaba su figura de mujer esbelta y elegante cada vez que, cuando yo era niña, ella iba a visitar a Nayeli a la casita de Boedo. Había adoptado con tanta naturalidad el tono argentino al hablar que me había olvidado de que Eva también era mexicana, como mi abuela, como mi madre. Volví a poner el documento en su lugar.

—Eva, acá no hay nada de Nayeli.

—Buscá bien —ordenó.

Saqué el celular de uno de los bolsillos de mi vestido y usé la linterna para iluminar el fondo. Un pequeño destello de luz me llamó la atención. Me estiré y con las puntas de los dedos de la otra mano llegué hasta el hallazgo: una llave dorada. Bajé las escaleras y se la mostré a Eva.

—La llave —dijo.

—Sí, estoy viendo. ¿De dónde es? —pregunté con impaciencia.

—No tengo idea, mi querida. Unos días antes de morir, tu abuela me mandó llamar y me dio esa llave —dijo sin dejar de mirarme a los ojos—. Hacía tiempo que no podía levantarse y se pasaba acostada todo el día. La tenía escondida debajo de la almohada. Me dijo que la guardara, que era muy importante para ella. También me indicó que cuando muriera tenía que llegar a tus manos, no antes. Y eso acabo de hacer: cumplir con mi misión.

Sentí que había llegado al final de un túnel sin salida.

—¿Dijo algo más, alguna cosa que me pueda ayudar a saber qué es lo que abre esta llave? —pregunté con un dejo de esperanza.

—No, nada —respondió sin mucho convencimiento.

Guardé la llave en mi cartera y le agradecí a Eva el tiempo que me había dedicado. Una fórmula de educación que me salió bastante forzada. Ese tiempo no había sido un gran negocio: llegué a la habitación con una duda y me iba con un misterio.

Cuando estaba por la mitad del pasillo, desandando el camino hasta la salida, a mis espaldas escuché que me decía:

—La historia cotiza más que el cuadro. La historia es la verdadera obra de arte.

Giré sobre mis talones y me quedé mirándola. Estaba apoyada contra el marco de la puerta. Sonreía.

—Eso fue lo que tu abuela, Nayeli Cruz, me dijo cuando me encomendó la llave.

No llegué ni a abrir la boca. Eva Garmendia pegó la vuelta y se metió en su habitación. Pude escuchar su voz cantando «La Llorona» detrás de la puerta.

10

Ferrocarril de Tehuantepec,
ruta a Coatzacoalcos, diciembre 1939

El ruido acompasado del ferrocarril rodando sobre las vías provocaba una cadencia que sumió a Nayeli en un sueño profundo. Ni la dureza del bulto que había elegido al azar para recostarse ni los ronquidos de Amalia interrumpieron su descanso. Cuando abrió los ojos, todavía era de noche. Parada en puntas de pie, pudo ver por la ventana pequeña que el cielo se dividía en dos: arriba, era azul profundo, casi negro; abajo, de un naranja intenso. Estaba amaneciendo.

—Niña, ¿qué haces despierta a esta hora? —preguntó Amalia, que seguía recostada en el piso, con la cabeza apoyada en una canasta llena de sedas.

—Falta poco para que se haga de día —respondió Nayeli, sin dejar de mirar el cielo.

La mujer le ordenó que se acostara un rato más. El día iba a ser largo y quedaba mucho por vender. Mientras se acomodaba otra vez sobre el bulto, a Nayeli se le llenó la boca de preguntas.

—Amalia, ¿tú eres bruja?

—¡Qué dices, niña! —exclamó en voz baja para no despertar a Lupina ni a Rosalía—. Mira las tonterías que andas preguntando a esta hora.

—Tú le gritaste al guardia en el andén, le dijiste que eras una bruja descendiente de la Didjazá.

Durante unos minutos ambas se quedaron en silencio. Una pensaba, la otra aguardaba.

—Bueno, algo de eso hay —dijo Amalia—. Tengo la sangre de la Didjazá. Eso me dijo mi madre.

—¿Y quién es la Didjazá?

—¡Ay, niña, por favor! ¿Qué clase de tehuana eres tú? La Didjazá era una india zapoteca, la más bella que se haya visto en todito el istmo de Tehuantepec. Era joven, muy esbelta; tenía la piel morena y brillante, como si los dioses se la hubieran lustrado. Andaba vestida con faldas de telas a rayas o con géneros de seda alrededor del cuerpo. Daba igual, era perfecta. Muchos la han visto con huipiles de seda rojos o naranjas llenitos de bordados de oro. Tenía el cabello largo hasta la cintura, suave como si fuera hecho de hilos de algodón, pero era negro, muy negro. —A medida que Amalia describía a Didjazá, su voz se volvía más y más suave—. Algunas veces usaba el cabello suelto y otras lo trenzaba con listones de colores.

—¿Y ella era una bruja? —preguntó Nayeli con la fascinación de una niña a la que nunca nadie le había narrado historias más lejanas que las que ocurrían en el patio de su casa.

—Claro que lo era. Ella tenía comunicación directa con los naguales y los espíritus del monte. Con todos, eh. Y sabía de memoria qué males curar con cada una de las hierbas de Oaxaca.

—¿Y tú también sabes esas cosas?

—Claro que sé —mintió Amalia—. Por eso llevo en mis venas la sangre de la Didjazá. También fabrico como nadie cigarros de hoja aromatizados con anís y jazmín istmeño. Eso también es un don que me legó la diosa zapoteca.

Nayeli quedó conforme con las repuestas, creyó cada una de sus palabras. Le dio tranquilidad saber que Amalia era una bruja buena, pero seguía teniendo dudas.

—Tú aceptaste el pedido de Rosa para arruinarle los planes a Dolores… —El suspiro de hartazgo de Amalia no amedrentó a la joven, que continuó preguntando—: ¿Por qué odias a Dolores Galván? ¿Qué te ha hecho?

—¡Ya basta, niña! No me interesa traer a este lugar los nombres de los demonios. No nombres más a esa mujer. Todo lo que ella toca se convierte en desdicha.

Volvieron a quedarse en silencio. El letargo que producía el devaneo del tren no impidió que a Amalia se le llenara la cabeza de recuerdos. Esas épocas felices en Oaxaca antes del terremoto, cuando con su hermana Dolores fueron las reinas de cada evento. Dolores siempre había sido la más bella, encantadora y elegante de las dos; todo el mundo —hombres y mujeres— caía rendido a sus pies. Esa devoción colectiva por su hermana, lejos de molestar a Amalia, le provocaba un orgullo atroz. Ella también quedaba hipnotizada viéndola bailar, moverse y conversar. Le gustaba presumir a su hermana menor, ese vínculo la validaba ante una sociedad que exigía pautas de conducta muy elevadas. Hasta que ambas se enamoraron de Alfonso Galván, el joven más fuerte y elegante de Oaxaca.

Amalia lo amó de manera estrepitosa y le confió a su hermana la novedad; Dolores lo amó en silencio, tejiendo su estrategia para vencer en una competencia que nadie aún había iniciado. Ante sus gracias y sus trajes de tehuana, el movimiento de sus caderas y sus risas de dientes blancos y ojos pícaros, Alfonso no tuvo mucha opción. Era difícil escapar de sus redes, si Dolores decidía echarlas al agua. Después vino la tradición del robo zapoteca, la boda y los hijos. Amalia hizo esfuerzos denodados por querer a Pedro y a Daniel, sus sobrinos, pero no lo consiguió. Tenerlos cerca era ver a los hijos que jamás iba a compartir con el hombre que nunca la amó y que su hermana le había robado.

Se sentó con la espalda apoyada contra una de las paredes del vagón y miró a la joven, que fingía dormir. Sonrió. Por primera vez su

hermana Dolores no se había salido con esa costumbre de domar a las personas y ponerlas a orbitar a su alrededor. Nayeli no iba a ser parte de su séquito.

Fueron tantos los kilómetros, tantas las horas, tantos los pasajeros que compraron mercadería y tantos los que se quedaron con las ganas de comprar, que Nayeli llegó a olvidarse, por momentos, de su pueblo y de su familia. Pero por las noches, cuando se acurrucaba entre las mantas, sentía un ardor en la boca del estómago y el ruido del tren se convertía en la voz de Ana, su madre, cantando «La Sandunga».

Un rato antes de llegar a la estación de Limones, la parada anterior al destino final, el clima dentro del tren se puso hostil. Los celadores se mostraban irascibles y más de una vez corrían a las viajeras de los pasillos a empujones; un grupo de mujeres que había subido en Jáltipan circulaba de un vagón a otro compitiendo con mercadería más original y barata. Por primera vez, Amalia les ordenó a Nayeli, a Lupina y a Rosalía que no dejaran sus cosas en cualquier lado; había aparecido un nuevo temor: los robos. Nayeli, que no lograba entender por qué alguien se quedaría con pertenencias ajenas, decidió no exponer sus dudas y optó por una medida personal de cuidado: escondió la canasta que le había armado Rosa detrás de los bultos de los pasajeros de primera clase.

—Preparen todo, que en Limones nos vamos a bajar —ordenó Amalia con un gesto tan serio que ninguna de las tres chicas se animó a contradecirla.

Mientras Rosalía y Amalia despachaban en el primer vagón las últimas sedas del fondo de la canasta, Lupina y Nayeli acomodaron las pertenencias de todas en bultos amarrados con mantas tejidas. Con el peso sobre sus espaldas, las dos tehuanas cruzaron todo el tren hasta llegar al punto de encuentro.

Vieron que Amalia estaba sentada en uno de los asientos, conversando con una mujer tan rolliza como ella, pero con muchos más años.

—Esto se puso feo —murmuró Rosalía, acodada en una de las barandas, y les informó—: Amalia está arreglando con la Sin Ojo los pases.

Lupina era de todas la que más tiempo llevaba en el negocio de los viajes. Había arrancado con tramos cortos en la ruta del ferrocarril Panamericano, pero cuando el hombre que le había jurado amor eterno desapareció bajo la falda primorosa de una tehuana más joven, tomó la decisión de escapar. Dejó su corazón en Juchitán de Zaragoza, su pueblo natal, y liviana se encomendó a la aventura.

—Vamos a bajar en Limones para ayudar a las decomisadas —dijo con certeza.

Nayeli intentó seguir la conversación entre sus compañeras. A pesar de que quería saber qué eran los pases y las decomisadas, no preguntó; su atención estaba puesta en la mujer que hablaba con Amalia. Lo primero que la impresionó fue que le faltaba el ojo derecho; en su lugar, el párpado se arrugaba como si desde adentro de la cavidad ocular alguien estuviera jalando. El color de su cabello también era extraño: de lejos parecía blanco, pero al acercarse se notaban mechones de franjas amarillentas. La piel morena del rostro tenía innumerables arrugas; las mejillas y la frente estaban, además, atravesadas por surcos profundos, que parecían cicatrices.

Nayeli se acercó con disimulo. Siempre se le había dado bien escuchar las charlas ajenas, pero esta vez fue imposible. Amalia y la Sin Ojo hablaban en zapoteco con una rapidez muy por encima de los conocimientos escasos de la joven.

Amalia se levantó de golpe y caminó hasta la puerta del vagón. La Sin Ojo la siguió.

—Vamos, niñas. Aquí se termina el viaje —gritó haciendo gestos en el aire con las manos.

El grupo se bajó en Limones. La estación era mucho más grande que la de Tehuantepec y el gentío más variopinto. Las mujeres no solo eran tehuanas, muchas eran mixtecas que aguardaban al tren con sus trajes y mercadería típicos. También los hombres eran bien distintos a todos los que Nayeli había visto en su vida: trajes elegantes, moños en el cuello y zapatos de un cuero brillante.

La Sin Ojo se puso al frente. No fue necesario que dijera nada; todas la siguieron en fila, intentando esquivar a los pasajeros que se amontonaban para encontrar buenos lugares en el vagón. A medida que se alejaban de la estación, el vestigio de urbanización se esfumaba; las calles de piedra se convertían caminos finos de tierra, rodeados de arbustos y nopales. Las casas no eran como las de Tehuantepec. No tenían colores ni flores en las ventanas, tampoco toldos de redes teñidas. Todo en Limones se veía del color ocre de la tierra.

Caminaron en fila durante media hora, hasta que llegaron a una casa enorme, fabricada con ladrillos de barro y techo de madera, cubierta por pajas secas acomodadas de manera prolija. El conjunto era pintoresco. La puerta estaba abierta. No se parecía a las casas que Nayeli conocía. La construcción no tenía habitaciones ni separadores, todo era una gran sala; en la pared del fondo, una ventana enorme también estaba abierta. El lugar estaba abarrotado de mercadería, aunque habían dejado un espacio en el centro para poder caminar.

—Pasen, pasen. Aquí está más fresco —invitó la Sin Ojo—. Bienvenidas a mi pequeño reino.

Las canastas más grandes, que ocupaban uno de los costados, estaban desbordadas: géneros de algodón lisos o bordados, sedas con relieves suaves, encajes ideales para los huipiles de cabeza y listones de decenas de colores. En unos cofres de madera labrada había collares y aretes de monedas de oro falso. Unas vasijas de barro cocido llenas de agua fresca contenían los lácteos de Tonalá, famosos por su sabor agrio. Pescado seco apilado en lonjas, botellas de mezcal, hojas de tabaco y montañas de cacao completaban un escenario que dejó a

Nayeli con la boca abierta. Nunca había visto tantas cosas bonitas juntas, ni siquiera en el mercado de Tehuantepec. Amalia, Lupina y Rosalía también observaban con detenimiento la mercadería, pero sin asombro alguno: estaban acostumbradas a recorrer galpones. Lo hacían despacio, calculando el valor de cada uno de los objetos exhibidos.

La Sin Ojo se quedó de pie en el centro de la habitación, y con naturalidad comenzó a quitarse de encima las piezas de seda y los rollos de encaje que llevaba escondidos debajo de sus enaguas. Ese cuerpo robusto que había llamado tanto la atención de Nayeli devino en un torso, una cintura y unas caderas no mucho más grandes que las de Ana, su madre.

—¡Ah, ahí tienes lo bueno, embustera! —exclamó Amalia entre risas.

Las viajeras se arrodillaron en el piso de tierra apisonada y comenzaron a evaluar los materiales, que aún mantenían el calor del cuerpo de la Sin Ojo.

—Todo es importado —dijo orgullosa—. Los trajeron unas viajeras amigas oriundas de San Gerónimo. Son sedas especiales de El Salvador, solo para tehuanas de mucho dinero. No cualquiera puede coser un huipil o una faldita con este material.

Amalia palpaba los encajes y se los llevaba a la nariz. Según ella, la manera de comprobar que habían sido traídos de otro país era olerlos. Los traficantes cruzaban a pie el río Suchiate, era la única forma que existía para burlar a los agentes de migración. Géneros, hilos, algodones, sedas y encajes llegaban a México empapados por las aguas turbias del río; aunque extendieran todo al sol durante horas y llegaran secos a las manos de las viajeras zapotecas, el olor metálico del Suchiate seguía allí, en cada hebra.

—Esto está muy bien —dijo luego de su chequeo—. Lindas cosas y bastante originales. Puedo sacar un buen dinero. Conozco a tehuanas dispuestas a pagar lo que sea para lucir distintas en una vela.

La Sin Ojo sonrió y las cicatrices de su rostro se oscurecieron. Nayeli clavó la mirada en el piso. Esa mujer le daba terror.

No llegaron a enfrascarse en la usual negociación de truque o dinero. Unos gritos que llegaban desde la calle las interrumpió.

—¡Atrás! ¡Vayan atrás de las vasijas ya mismo! —gritó la Sin Ojo mientras volvía a esconder los productos importados debajo de sus enaguas.

Rosalía tomó a Nayeli de un brazo y la arrastró hasta el lugar que les había marcado la dueña de casa. Se tiraron al piso, con la panza apoyada en la tierra. El olor al agua que refrescaba los lácteos era nauseabundo. Ambas se taparon la boca para contener las arcadas. Unos moscardones verdes zumbaron cerca de sus oídos.

Dos muchachas entraron corriendo a la casa. Una de ellas, la más joven, lloraba; la otra no paraba de gritar.

—¡Necesitamos ayuda, hermanas, por favor! Los policías entraron a nuestro acopio y están decomisando nuestra mercadería. Se han llevado detenida a mi madre —dijo entre ahogos y lágrimas.

Amalia, la Sin Ojo y Lupina no llegaron a contestar nada. Tres hombres uniformados entraron de golpe y las apuntaron con armas de fuego.

—¡Quietas todas! A la que se mueva le meto plomo aquí mismito —dijo uno de ellos.

—Calma, señores, calma —pidió Amalia, haciéndose cargo de la situación—. Aquí no hay nada ilegal. Todo lo que ven es bien mexicano.

Nayeli y Rosalía podían espiar la escena por el hueco entre dos vasijas enormes. Cruzaron una mirada de pánico y de manera tácita acordaron quedarse quietas. Los policías no las habían visto.

—No nos importa, señora. Estas dos contrabandistas —dijo otro de los hombres señalando a las muchachas— han venido aquí a buscar refugio. Son cómplices, entonces. Vamos, quedan detenidas a disposición de la Justicia.

Fue imposible resistirse. Cuatro policías más llegaron agitados y sudorosos a colaborar con sus compañeros y obligaron a las mujeres a poner sus manos sobre la nuca.

—¡Esto es un despropósito, señores! —gritó Amalia—. La santa Eulalia se va a encargar de ustedes con el peor castigo.

Eso fue lo último que Nayeli y Rosalía escucharon antes de que uno de los uniformados cerrara la puerta y las dejara solas, sin haber percibido su presencia.

11

Buenos Aires, noviembre de 2018

Salí de Casa Solanas y caminé sin rumbo fijo. Mi cabeza giraba alrededor de la llave que me había dado Eva Garmendia. En un bolsillo, en el fondo de mi cartera, estaba esa pequeña pieza de bronce que escondía los secretos de mi abuela.

Me metí en la primera boca del subterráneo con la que me topé en el camino; después de dos combinaciones forzadas, llegué a mi barrio. Belgrano siempre fue para mí una zona aspiracional, el lugar en el que soñaba vivir. Sobre la calle Melián quedaba la casa de la chica más adinerada de mi curso del colegio secundario. Mercedes Saavedra vestía con las prendas de las marcas de moda, se peinaba en la peluquería, vacacionaba en Punta de Este durante el verano y se iba a esquiar al sur cuando llegaba el frío. «Me voy a la nieve», decía una semana antes del receso de invierno. No nombraba ningún pueblo o ciudad; irse a la nieve, más que un anuncio, era un concepto que escapaba a mi realidad. Yo nunca había visto la nieve.

Al mismo tiempo que empecé a estudiar en el conservatorio, conseguí trabajo como maestra de música en una escuela. Nayeli me retiró la palabra durante dos días cuando le dije que me quería ir a vivir sola. Mientras trataba de hacerle entender a mi abuela que necesitaba mi espacio y que no tenía ningún problema con ella, recorría las

inmobiliarias de Belgrano, ese barrio que solo conocía por boca de Mercedes. En esos días aprendí dos cosas: la primera, que hay un Belgrano de los ricos y otro Belgrano de la clase media, una clase que con un trabajo como el mío podía alquilar un departamento sencillo en alguna de esas calles arboladas y comerciales; la segunda, que mi abuela no podía estar callada más de cuarenta y ocho horas.

No tenía ganas de encerrarme en mi departamento y, además, necesitaba tomar una cerveza; la última botella que había en mi refrigerador estaba casi vacía. El bar de la esquina fue la mejor opción. Busqué mi mesa favorita, la que está pegada a la ventana. A la cerveza le agregué un platito con unas rodajas de salami y unos cubitos de queso. De regalo, don Plácido, el dueño, sumó unas aceitunas de dudosa calidad. Agradecí de todos modos el gesto.

Me entretuve un buen rato mirando fotos en Instagram: las chicas de la banda mantenían actualizada las cuentas de las redes sociales, la actriz de la novela de la tarde había subido fotos de su hijita tomando helado, el Museo de Arte de Nueva York promocionaba un nuevo recorrido, la modelo del momento mostraba a sus perritos recién nacidos y la directora del colegio en el que doy clases acababa de subir una foto con su nieta en la plaza. En mi cuenta no había ningún posteo nuevo, me sentí en falta. Miré a mi alrededor en busca de algo lindo e interesante para fotografiar. Nada me llamó la atención.

Metí la mano en mi cartera y saqué la llave que abría vaya uno a saber qué cosa de mi abuela. La miré con atención de un lado y del otro. Era brillante y bastante nueva. La comparé con las llaves de mi departamento y la diferencia resultó abismal: el bronce era más opaco y tenía algunas marcas casi imperceptibles, también me pareció mucho más áspero al tacto. Me pareció que la llave de Nayeli no había sido muy usada. La apoyé en la mesa. El color rojo de la fórmica quedaba muy estético con el dorado de la llave. Saqué la foto y le apliqué un filtro para destacar el contraste de los colores.

Me quedé unos segundos buscando alguna frase que quedara bien con el posteo, nunca fui muy buena con las palabras, lo mío es la música. Ya de muy niña, cada objeto que tocaba se convertía en un instrumento: latas, baldes, recipientes de comida, cucharas. Hasta en contacto con el piso lograba producir un lindo ritmo: tenía la gracia del zapateo. Opté por algo corto y un poco cursi: «La llave de mi corazón».

Terminé la cerveza de dos tragos. El frescor burbujeante en mi garganta me sacó una leve sonrisa. Pensé en Ramiro, el chico con el que había tenido tres cenas en la Costanera, una noche de boliche y un helado en Puerto Madero; además de varias horas de un sexo urgente y cuidadoso. Su apodo es Rama y, según mis amigas, es el chico más guapo con el que me han visto. No se equivocan.

Volví a mi teléfono y me metí en la cuenta de Instagram de Rama. La usa bastante, una foto por día como mínimo. Nunca sube imágenes de su rostro ni de su cuerpo; a simple vista, parece una cuenta bastante impersonal, aunque no lo es. Sus dibujos dicen tanto sobre su personalidad, que cualquier otra cosa sería un derroche de información. En ese momento, muchos de los bocetos que fotografiaba eran en blanco y negro: manos de mujeres, espaldas sombreadas, bocas carnosas, ojos achinados o abultadas melenas. Con un simple lápiz de carbonilla lograba hacer magia. Sin embargo, de vez en cuando se lucía con dibujos a color. Siempre la misma paleta: amarillos y ocres. Acuarelas, acrílicos, marcadores, lápices; ningún material se le resiste. Nunca sus dibujos son completos, Rama tiene el don de desmembrar un cuerpo y dejar que imaginemos el resto.

En sus historias destacadas, mostraba el proceso de una serie de dibujos en donde el número tres era el protagonista: tres frutas, tres soles, tres lunas, tres rosas, tres diablos, tres ángeles. Antes de mandarle un mensaje de WhatsApp, le di *like* al último posteo: el boceto de unos pies femeninos pequeños, delicados, que lucían un anillo en

el dedo gordo. No eran mis pies. Sentí las cosquillas de los celos en el medio del estómago.

Mientras esperaba alguna respuesta de su parte, presté atención a las notificaciones que recibí debajo de la foto de la llave de Nayeli. Las chicas de la banda, que parecían estar siempre conectadas a las redes, me llenaron de emojis de corazones; una excompañera del conservatorio auguró que quien abriera mi corazón sería feliz por siempre, mi vecino del segundo piso puso emojis de fueguitos. El mensaje de Liliana, la recepcionista del colegio en el que enseño música, me llamó la atención: «Qué linda llave, qué nuevita. No sé si abrirá tu corazón, pero seguro que abre un archivero de latón. Conozco uno, jajajaja».

Apoyé los codos sobre la mesa y me puse a hacer memoria. No recordaba ningún archivero de latón en la casa de mi abuela. Estaba por pedirle a Liliana que me mandara una foto de su archivero cuando Rama contestó mi mensaje. Él también quería verme. Sonreí y, para celebrar, me pedí otra cerveza.

La canción que estábamos componiendo con los alumnos de quinto grado me tenía entusiasmada. Un rap en el que aprovechaban para quejarse de sus padres, del colegio, de sus hermanos mayores y de todo aquel que les pusiera algún tipo de límite. Algunos se ocupaban de la música, y otros, de la letra. Lo hacían en papelitos arrancados de las carpetas de otras asignaturas o de alguna agenda vieja. Como si fuera un secreto, después de la clase doblaban las hojitas y las escondían en libros o estucheras. Me gustaba ser testigo de esa pequeña y primera revolución. Después de cada clase me refugiaba en la sala de maestros a tomar un café o un té, a comer alguna de las delicias que mis compañeras cocinaban para acompañar el mate: palmeritas, medialunas o budín. Durante años, me tocó llevar una vez por semana alguna confitura. El pan de muerto había cosechado aplausos. Nunca

les conté su origen mortuorio; en confianza, le decíamos «pan de esponja». Desde que mi abuela murió, no repetí la costumbre. Nadie se atrevió a exigirla tampoco.

—Tengo algo para mostrarte —dijo Liliana y cerró la puerta de la sala de maestros. Acercó su mano a mis ojos; en la palma, tenía una llave dorada—. Es la llave del fichero de latón de la biblioteca del colegio, un cachivache que tiene mil años.

Saqué mi llave de la cartera y acomodé las dos sobre la mesa, una pegada a la otra. La de Liliana era más opaca y en el agarre alguien había pintado un círculo con esmalte rojo para identificarla. Salvando ese detalle y un par de muescas distintas en la pluma, eran idénticas.

—¿Vos crees que es de un mueble similar? —pregunté esperanzada.

—Sin dudas —respondió victoriosa—. ¿De dónde la sacaste?

—Apareció debajo de la cama, en mi casa. Es muy extraño —mentí.

Durante un rato nos quedamos conversando sobre varios temas: el aumento de salarios que estaba por llegar, la nueva novia del profesor de inglés y los vestidos de verano floreados que se vendían a buen precio en la tienda que está en la cuadra del colegio.

—Lili, te dejo. Necesito pasar al baño antes de la próxima clase —volví a mentir.

No tuve que buscar demasiado. La biblioteca tenía poco mobiliario: estanterías que cubrían todas las paredes, una mesa grande con sillas para leer y el famoso archivero de latón debajo de la única ventana. En algún momento había estado pintado de celeste, pero el paso del tiempo y la humedad lo habían oxidado tanto que costaba identificar los restos de la pintura original. Tenía un metro y medio de ancho y me llegaba a la cintura. Al frente tenía dos hojas con una cerradura chiquita. Saqué mi celular y le tomé una foto, tal vez alguna de las amigas de mi abuela lo recordara.

La casa de Nayeli quedaba a mitad de camino entre el colegio y mi casa. Como todos los miércoles, pasé por el supermercado para comprarle algunas cosas ricas a Cándida y la botella de vino que siempre me reclamaba. Toqué el timbre y salió, como siempre, sin demoras. Hace tiempo me di cuenta de que había puesto un sillón de mimbre detrás de la puerta; se sentaba durante muchas horas a esperar que alguno de sus hijos o sus nietos pasara a visitarla, cosa que ocurría cada vez de manera más esporádica.

—Acá le traigo una comprita —dije mientras entraba.

La casa de Cándida era igual a la de Nayeli: pasillo largo, una sala amplia, cocina alargada, dos habitaciones de techos altísimos y un patio repleto de plantas y pajareras vacías, que en algún momento albergaron canarios.

—Gracias, Paloma querida. Veo que me trajiste un vinito... ¡Qué alegría! Esta noche me tomo una copita leyendo un libro de poemas que me regaló la panadera.

—Muy bien —dije—. Poemas y vino, no se me ocurre un mejor plan.

Después de acomodar los yogures y la mermelada en el refrigerador, saqué mi celular y le mostré la foto del archivero de la biblioteca del colegio.

—¿Alguna vez vio un mueble parecido a este en la casa de mi abuela? Yo no lo recuerdo —pregunté.

Cándida fue hasta la mesa de la sala y agarró una lupa que estaba sobre el libro de poesía.

—Voy a mirar con la lupa porque los anteojos no me alcanzan —comentó entre risas.

Miró la foto durante un buen rato, con la frente y los labios fruncidos.

—Algo me suena... Dejame hacer memoria, Paloma —susurró, y se quedó pensando unos minutos más.

—No importa, Cándida. Si no se acuerda, no se haga problema. Tal vez Nayeli nunca tuvo un mueble así.

—¡Sí que tuvo! —dijo de repente—. Yo le regalé un mueblecito muy parecido. Como no tenía lugar en su casa, guardó unos cachivaches y lo dejó acá. Si querés, te lo muestro.

Acepté la oferta, presumiendo que detrás de la historia había una mentira: la casa de mi abuela era tan grande como la de Cándida.

—Vení por acá —dijo caminando hacia el patio—. Lo tengo guardado en el galponcito de las cosas viejas e inútiles.

Mientras la seguía, asumí, con un poco de enojo, que Nayeli me había ocultado varias cosas.

—Hace unos años le pedí al chico de la verdulería que lo guardara en el fondo —siguió hablando Cándida—. Perdí la llave, y la verdad, es un trasto inútil.

Me quedé helada en la mitad del pasillo. No podía creer lo que había escuchado.

—¿Cómo que perdió la llave, Cándida? —pregunté con una ansiedad que hacía tiempo no sentía.

—Y sí, querida. Cuando una se pone vieja, pierde cosas o se las olvida. ¡Qué sé yo!

El cuartito en el que guardaba sus trastos viejos era igual al que tenía mi abuela del otro lado de la medianera. Aunque el de Cándida estaba más vacío y un poco más limpio.

—Ahí está —dijo señalando el mueble.

No había sido celeste ni estaba tan oxidado como el de la biblioteca; era un poco más alto, pero tenía, a simple vista, el mismo ancho. Las dos hojas de metal que formaban la puerta eran exactamente iguales. La cerradura también.

Saqué la llave y dudé. El letargo que provoca la incertidumbre se apoderó de mí durante unos minutos. Para ganar tiempo, caminé alrededor del archivero, con la llave en la mano, mientras Cándida empezaba a contarme una historia.

—Antes de jubilarme, trabajé muchos años como secretaria del gerente de un banco. Casi treinta años de mi vida le dediqué a ese

hombre con cara de perro. Siempre enojado, de mal humor. Y yo aguantaba y aguantaba porque necesitaba el trabajo. El último día, mis compañeros del banco me dieron un sobre con la plata que habían juntado. En esa época se estilaba mucho ese tipo de regalos. ¿Sabés lo que hizo el cara de perro de mi jefe? —preguntó y agregó, sin esperar mi respuesta—: Me dijo que me podía llevar este archivero de porquería. Me lo llevé igual, eh. A ese no le iba a dejar nada de nada.

—Hizo muy bien, Cándida —dije, y le mostré la llave—. Encontré esta llave y me parece que es del mueble de su jefe con cara de perro.

Estalló en una carcajada y aplaudió como si fuera una nena delante de su torta de cumpleaños. Respiré hondo y metí la llave en la cerradura. Hizo un ruidito metálico. Giré un poquito hacia la derecha y luego hacia la izquierda para ablandar el sistema endurecido por los años. No tuve que hacer mucho más. La cerradura cedió de golpe.

—¡Ah! ¡Mirá, Paloma! Está lleno de cachivaches. Es todo de tu abuela, querida. Llevate lo que quieras, es tuyo.

Lo primero que saqué fue una caja con forma cilíndrica de pana color rosa muy intenso. Grabado en letras doradas, decía: «Shocking de Schiaparelli. Parfum». Adentro, la botella de perfume más hermosa que vi en mi vida. Estaba vacía. El frasco tenía la forma de un torso femenino desnudo. Sobre el cuerpo, y ocultando la tapa, un ramito de flores blancas y rosadas talladas en vidrio dotaban a la pequeña escultura de una delicadeza que me conmovió. Acerqué la nariz para comprobar si el frasco había logrado conservar algún tipo de aroma que me llevara a Nayeli, pero nada. No olía a nada. Apoyé la caja y la botella en el piso, a un costado. Con cuidado, saqué un paquete liviano envuelto en papel de seda blanco.

—Parece ropa, ¿no? —murmuró Cándida.

Tenía razón: era ropa. Pero no eran unas prendas comunes y corrientes. Extendí ante mis ojos una blusa roja, de un algodón que de

tan fino era casi transparente. Tenía mangas cortas y, en el borde del cuello, unos bordados geométricos. La doblé muy despacio, con miedo de que se deshilachara.

—¿Esto otro es una falda, no? —preguntó Cándida.

Asentí con la cabeza, en silencio. La falda también era roja. Cosida por debajo, se veía una enagua blanca con un volado de encaje que sobresalía por la parte inferior. Ambas prendas eran bastante pequeñas, parecían hechas para una niña. Dentro del paquete, entre los pliegues de la falda, había dos lápices: uno de color amarillo y otro de color celeste. Me llamaron la atención los extremos de ambos: parecía como si recién les hubiesen sacado punta. Cuando estiré el papel de seda para guardar el vestuario, un tintineo nos llamó la atención. Era un collar de un dorado opaquísimo, casi negro. De la cadena colgaba una catarata de moneditas de diferentes tamaños.

El archivero parecía vacío, como si se hubiese encaprichado en no entregarme algo más de mi abuela. Sin embargo, antes de cerrarlo di un último vistazo y metí la mano, tal como había hecho cuando encontré la llave en el ropero de Eva Garmendia. Mis dedos tocaron un tubo áspero. Estaba atascado en diagonal, entre la punta superior y la inferior del mueble.

—Acá hay algo más —dije mientras intentaba arrancarle el objeto a la profundidad del archivero.

—¿Te traigo una linterna, nena? —preguntó Cándida.

—No, no, gracias. Ya está. Lo tengo.

Me quedé sentada en el piso con las piernas cruzadas, sosteniendo con ambas manos un rollo de tela dura, rugosa y amarillenta. Lo desenrollé de a poco. La tela escondía otra más pequeña. Calculé que no tendría más de cuarenta centímetros de largo por treinta de ancho.

La habitación de guardado estaba bastante oscura; el foco, colgado de uno de los rincones del techo, apenas daba una luz tenue, que no llegaba a cubrir toda la superficie.

—Agarremos las cosas y vayamos al patio —le dije a Cándida.

A pesar de que empezaba a anochecer, todavía había buena luz natural. Acomodé sobre la mesa de azulejos del patio las dos telas. Durante un buen rato Cándida y yo nos quedamos mudas, sin quitar los ojos de la más pequeña.

—Es una pintura… bastante atrevida por cierto —sentenció.

Me tuve que sentar. Una mezcla de cosquillas en la panza y flojera en las rodillas no me permitió seguir de pie. Efectivamente, Cándida tenía razón: era una pintura bastante atrevida. La única protagonista era una mujer desnuda. Estaba semiagachada y de costado; con una mano apoyada en una rodilla y la otra, en el muslo. La curva de la espalda, la redondez de sus glúteos y su brazo izquierdo ocultando estratégicamente sus senos eran hipnóticos. La piel oscura revelaba una belleza salvaje, animal. Si bien la cabeza estaba hacia abajo, dejando caer hacia adelante la melena larga y tupida, de marcadas ondas, podía distinguirse bien el perfil izquierdo de su rostro y su largo cuello. Lo único que la vestía era un labial rojo intenso, que hacía de su boca entreabierta una provocación más abrumadora que su desnudez.

El fondo no develaba nada o, tal vez, develaba todo. A simple vista, parecía una figura puesta sobre un amarillo intenso, pero unas pinceladas verdosas en forma de círculo, alrededor de las pantorrillas, daban la sensación de que la mujer se estaba bañando en un río. Un pedazo del cuadro era indescifrable. En la parte inferior derecha, una mancha de pintura roja no dejaba ver casi nada del agua en la que la muchacha se bañaba.

—¡Qué linda la bailarina esa!, ¿no? —preguntó Cándida, señalando la mancha roja.

La miré con asombro y con un poco de ternura al mismo tiempo. Nadie con dos dedos de frente podría haber visto en una mancha que, claramente, arruinaba un dibujo precioso la figura de una bailarina.

—Yo creo que a alguien se le cayó pintura roja a un costado —dije con certeza, y me acerqué más a la obra. Por el rabillo del ojo, pude ver que Cándida negaba enfáticamente.

—Ay, querida... Entiendo que los ojos no me funcionan del todo bien, pero eso rojo es una bailarina.

La insistencia de Cándida me despertó curiosidad. Acerqué la mesa contra una de las paredes del patio y apoyé el dibujo en forma vertical. Alguna vez alguien me dijo que hay que mirar las pinturas a una determinada distancia para apreciarlas en su totalidad. Me alejé unos pasos. Tardé unos segundos en cambiar de opinión. Ante mis ojos, el manchón se convirtió en una bailarina sumergida en un fondo rojo más claro. Los brazos levantados, la cabeza hacia atrás, las piernas finas de pies terminados en punta. Todo estaba exhibido. Me acerqué a Cándida y le estampé un beso sonoro en la mejilla.

—Es cierto, ahora la veo perfectamente. Es una bailarina y además creo...

Tuve que dejar de hablar. Las palabras se atoraron en mi garganta. En un costado de la puerta del patio estaba la llave de las luces de exteriores. Encendí todas. El farol que había quedado justo sobre la pintura la iluminó por completo. ¿Cómo se me había pasado por alto algo tan evidente? Volví a acercarme. En el muslo de la mujer, aparecía en color ocre, redonda y del tamaño de una moneda, una marca similar a la mancha de nacimiento de mi abuela.

Mientras trataba de reponerme ante la develación, Cándida había entrado a la sala a buscar la lupa. Al regresar, apoyó los antebrazos sobre la mesita en la que había quedado desplegada la tela que protegía el dibujo.

—*No quiero que nadie vea lo que hay dentro mío cuando mi cuerpo se rompa. Quiero volver al paraíso azul. Eso es lo único que quiero* —leyó en voz alta la mujer.

Me acodé a su lado. En un costado de la tela, pude reconocer la letra de Nayeli, esa letra tímida e insegura que tienen quienes aprendieron a escribir tarde y mal.

—Eso lo escribió mi abuela —dije.

—¿Qué habrá querido decir, no? —se preguntó en voz alta Cándida—. Tu abuela siempre fue muy rara.

Sonreí con tristeza, con los ojos clavados en la pintura. No podía dejar de mirar a esa mujer desnuda, voluptuosa; esa mujer de un erotismo atroz. Esa mujer que acababa de descubrir, también, había sido Nayeli Cruz. No tuve ninguna duda: la mujer desnuda bañándose era mi abuela.

12

Limones, istmo de Tehuantepec, enero de 1940

La primera que salió del escondite fue Nayeli. Después de haber estado casi media hora acostada sobre el charco de agua nauseabunda que rodeaba las vasijas que mantenían frescos los lácteos de Tonalá, el pecho y la parte delantera de su traje de tehuana estaban empapados; con cada mínimo movimiento, un olor intenso la rodeaba.

—¿Y ahora qué hacemos? —preguntó.

Rosalía se incorporó arrugando la nariz. El olor también la perseguía a ella.

—En primer lugar, vamos a ir a un río que queda cerca, a limpiarnos, y luego veremos. —Señaló las canastas del galpón y ordenó—: Toma provisiones y algunas cosas para vender. En un rato los guardias van a venir y se van a llevar todo para hacer su negocio.

Extendieron algunos paños de algodón sobre el piso y, sin perder tiempo, acomodaron cigarros, algunas botellas de mezcal, telas de seda y cacao. A los apurones tragaron unos panecillos que la Sin Ojo no había llegado a ofrecer a sus visitas y partieron.

El río del que había hablado Rosalía no era un río, era apenas una corriente de agua marrón y caliente. Luego de asegurarse de que estaban solas, se quitaron la ropa y la enjuagaron lo mejor posible.

—¿Qué tienes en la pierna? —preguntó Rosalía.

Con la enagua, Nayeli se cubrió la mancha de nacimiento que decoraba su muslo. A pesar de que su madre siempre le decía que sus ojos verdes y la marca en forma de moneda eran señales que la hacían especial y distinta, nunca había logrado dejar de sentir vergüenza por eso.

—No es nada, apenas una mancha —respondió sin levantar la mirada del agua.

Con una mueca, Rosalía mostró desinterés por la respuesta.

—Bueno, listo ya. Levantemos todo y volvamos para la estación.

Desanduvieron el camino que habían recorrido unas horas antes. Como suele ocurrir, la vuelta siempre parece más corta que la ida, aunque la distancia sea la misma. Los ranchos, que salpicaban la geografía ocre de Limones, dejaban al descubierto las señales de vida que habían mantenido ocultas durante las primeras horas del día: gallinas y gallos picoteaban todo lo que encontraban a su paso, incluso los terrones de tierra seca; algunas vacas pastaban en unos terrenos de pasturas amarillentas; los niños más pequeños revoloteaban alrededor de las faldas coloridas de sus madres, que bajo la sombra de los tejados tejían canastas como si se les fuera la vida en ello.

—¿Dónde están Amalia y Lupina? —preguntó Nayeli.

—¡Ay, ya cállate! —respondió Rosalía molesta.

La estación de Limones era un gentío. Las muchachas rodearon el edificio, no tenían pasajes para abordar el tren; la encargada de esas cuestiones siempre había sido Amalia. A pesar del desamparo, Rosalía se mostraba segura de los pasos a seguir. Caminaba firme, con la cabeza en alto y sosteniendo con fuerza los bultos. En ningún momento miró hacia atrás para comprobar si Nayeli la seguía o se había perdido en el camino. Ella no había llegado a ningún acuerdo con nadie para cuidar a la niña y no le interesaba tampoco.

A unos metros del andén, un grupo de mujeres había armado una especie de campamento: toldos sostenidos con palos para cubrirse

del sol; una olla sobre el fuego, en la que cocinaban mole, y bultos redondos que usaban para recostar el cuerpo. Dos de ellas cantaban en voz alta y movían sus cuerpos enormes al ritmo de la música; las otras aplaudían el *show* y algunos viajantes dejaban caer monedas en un sombrero de paja puesto en el piso.

Rosalía se acercó y se quedó pensando un buen rato, con las manos en la cintura. La jovencita parada a su lado optó por hacer silencio. Ya se había dado cuenta de que sus preguntas incomodaban a la muchacha.

—¿Alguna de ustedes es Eulalia? —preguntó Rosalía en voz bien alta.

Nayeli la miró con sorpresa. Recordó las maldiciones que Amalia les echó a los policías cuando la detuvieron: «La santa Eulalia se va a encargar de ustedes con el peor castigo». Eulalia no era ninguna santa vengadora, esa frase había sido un mensaje para Rosalía.

Una tehuana de trenzas larguísimas se acercó. Los pendientes que colgaban de sus orejas eran tan grandes y pesados que los lóbulos parecían a punto de romperse. Era la única del grupo que no estaba descalza; sus huaraches, aunque destartalados, le daban un estatus superior al resto.

—¿Qué pasa contigo? —preguntó mirando a Rosalía con desprecio. Su aliento olía a mezcal.

—Me manda Amalia. Se la llevaron en una redada.

Las dos que cantaban «La sandunga» interrumpieron el *show* para participar de la conversación.

—¿Y qué tenemos que ver nosotras con ese incidente? —preguntó una de ellas.

—Nada —respondió Rosalía—, pero necesito ayuda para seguir el viaje hasta Coatzacoalcos.

Eulalia fue la primera en lanzar una carcajada, el resto la imitó con ese afán lastimoso que tienen algunos para congraciarse con los que mandan.

—Que somos viajeras, mixteca. No somos santas de iglesia para andar ayudando a nadie —dijo.

La cantante, que se había mantenido al margen, tomó la palabra. Era la mayor del grupo; su palabra era tenida en cuenta, a pesar del liderazgo de Eulalia.

—A ver… Vienes a pedir ayuda, pero ¿qué tienes tú para ofrecer a cambio? —preguntó con los ojos clavados en los bultos que Rosalía cargaba en sus espaldas.

La mujer había trabajado durante muchos años como viajera en el grupo de Amalia, conocía los contactos que le conseguían mercadería importada. Por culpa de los caprichos de Eulalia, su grupo nunca había logrado la confianza de las mujeres de Oaxaca, que manejaban los objetos valiosos o los trueques más jugosos. Eulalia vació de dos tragos la botella de mezcal, se secó la boca con el dorso de la mano y estrelló la botella contra el piso.

—¡Yo no voy a ayudar a nadie, Cutuli, a nadie! —gritó—. Yo me hice solita, sin ayuda y sin niñerías.

Catuli hizo oídos sordos al berrinche de su compañera. El huipil le quedaba chico, la tela tirante dejaba al descubierto una panza rolliza. Se subió la falda para disimular sus redondeces y se paró a poca distancia de Rosalía.

—Te repito: ¿qué tienes para ofrecer a cambio de ayuda? ¿Cacao? ¿Algún tabaquito salvadoreño? Cuenta…

Rosalía sonrió, dio media vuelta y agarró a Nayeli de un brazo.

—A esta cría tengo para ofrecer. Trabaja bien, es sana, tiene fuerza para cargar bultos. —De un empujón la puso frente a Cutuli—. Además, mírala bien… Es bonita y tiene ojos verdes. Van a comprar cualquier cosa que venda una tehuana de ojos verdes.

En lugar de llorar, gritar o temblar, Nayeli se quedó tiesa. A pesar de que su cuerpo estaba a metros del andén de la estación de Limones, rodeada de mujeres desconocidas que se la disputaban como si fuera una mercadería para evaluar o para desechar, su cabeza se

hundió en los recuerdos y viajó hasta el fondo de su casa de Tehuantepec, hasta el jardín en el que no se podía jugar porque estaba destinado a la huerta de su madre. En ese espacio vedado, se colaba con su hermana Rosa para practicar métodos de defensa. Lo hacían antes de que se pusiera el sol, mientras la familia Cruz dormía. A pesar de que su pueblo era tierra de mujeres fuertes, que no dudaban en echarse sobre sus espaldas los negocios, el comercio y las fiestas; a pesar de que sus trajes fabulosos las colocaban en la cresta de la ola, desafiando la invisibilidad destinada a muchas otras mujeres; a pesar de todo, la violencia siempre estaba ahí, agazapada, esperando alguna distracción para colarse y lastimar, lacerar o matar. Rosa lo sabía y con sus compañeras del mercado había aprendido a estar preparada: las tehuanas siempre están preparadas.

«Debes usar las partes duras que tiene tu cuerpo: rodillas, codos y dientes, para aplicar esa dureza contra las cosas blandas del otro: rostro, barriga y, si es hombre, tú sabes, ahí abajo», repetía Rosa mientras daba codazos y rodillazos al aire. Y mostraba su dentadura perfecta, como si fuera una leona defendiendo a su cría. También le había advertido que si con las partes duras de su cuerpo no bastaba, entonces había que buscar algo afuera. Nayeli se reía a carcajadas. Los gestos y movimientos de su hermana eran torpes y descoordinados.

A pesar de su corta edad, uno de los dones que poseía Nayeli era detectar cuándo un momento de su vida había llegado a su fin. El estómago se le endurecía como si fuera una roca y una imperiosa necesidad de quitar esa roca del cuerpo la embargaba. Sus herramientas eran recuerdos que atesoraba en algún lugar de su cabeza, imágenes que salían a la luz y que le dictaban los pasos a seguir.

La presión de los dedos firmes de Rosalía le atenazaban el brazo; por el rabillo del ojo pudo ver que con la mano que le quedaba libre daba manotazos en el aire para ratificar las palabras que salían de su boca. Frente a ellas, Eulalia y Cutuli la escuchaban entre interesadas

y dubitativas. El resto de las mujeres del grupo habían vuelto a sus actividades, se habían aburrido del escándalo.

—Me siento mal —mintió Nayeli—. Voy a vomitar.

Rosalía la miró con asco y le soltó el brazo como si quemara. La joven se lanzó y levantó del piso el vidrio más grande de la botella de mezcal que Eulalia había destrozado unos minutos antes.

—¡Calma, niña! —exclamó Cutuli, buscando la complicidad de sus compañeras—. Miren las cosas que puede hacer alguien tan pequeño con apenas un poquito de libertad.

A pesar de su delgadez y de su corta estatura, Nayeli logró amedrentar a las tehuanas. Los pies clavados en la tierra, la mano levantada esgrimiendo un vidrio que no tenía dudas en usar y los ojos verdes chispeando con furia. Era un animalito acorralado, capaz de cualquier cosa, con el desenfreno de los que saben que ya no tienen nada que perder.

Se colgó en la espalda su canasta. Otra vez una imagen de su hermana Rosa llenó su universo. Vio claramente su rostro de ojos rasgados y barbilla en forma de punta: «Ten cuidado cuando te bañas en el río. Hay unos pececitos pequeñitos que cuando huelen tu sangre se juntan alrededor de tu cuerpo y te devoran viva». De una zancada se acercó a Eulalia y con el vidrio le rajó una mejilla. Tal como había dicho Rosa, la sangre era una gran exhibición; ni los pececitos ni las tehuanas se le resistían.

Aventó el vidrio manchado con sangre, aprovechó la atención puesta en la mujer herida y corrió sin saber hacia dónde. Solo sabía que no podía parar. Y no paró.

Horas después, cuando abrió los ojos, Nayeli estaba acurrucada en una cueva de tierra seca, en el costado de un cerro chato. Su cuerpo apenas cabía en ese espacio que seguro servía de refugio a algún animal salvaje. Pensó en los jaguares y se puso a temblar. Tenía la boca seca. La lengua pastosa e hinchada le dificultaba el simple acto de tragar saliva. Su mano derecha todavía estaba manchada de la sangre seca de Eulalia.

Unas cuantas ramas y hojas secas cubrían de manera descuidada la entrada de la cueva. No recordaba el momento en el que armó un escondite tan eficaz, tampoco podía calcular cuánto tiempo había pasado desde su decisión de escapar de la puja de las viajeras. Lo que sí sabía es que estaba sola y sola se tenía que arreglar. Volver a Tehuantepec, a su casa, con su familia, ya no era ni siquiera una opción. Rosa había sido clara, y para Nayeli la palabra de su hermana mayor era palabra santa.

Se arrastró hasta salir de la cueva. El cielo nocturno de Limones era de un azul tan intenso que parecía negro, pero las estrellas mostraban una potencia y un brillo similares a las estrellas del cielo que la vio nacer. Los párpados le pesaban, los sentía hinchados, y le ardía la piel del cuerpo.

Aprovechó la soledad de la noche para hacer una de las cosas que más le gustaban: quitarse la ropa y que la brisa cálida se le metiera por los poros. La falda y el huipil quedaron a un costado, la enagua también. Se recostó mirando el cielo sobre un colchón de hierba húmeda, la única verde que había visto en Limones. Tomó ese detalle como una bendición. El embotamiento de la fiebre, el cansancio y la adrenalina habían dejado cada músculo de su cuerpo sin capacidad de reacción. Con la poca fuerza que le quedaba, se tocó el pecho y apretó con fuerza la piedra de obsidiana.

La voz de Rosa, otra vez, se coló entre el olor de su sudor seco y el zumbido de los mosquitos: «Alguna vez vamos a ir a la ciudad de México, Nayelita. Hoy vino un viajero al mercado y me contó muchas cosas. Ya, ya. No me digas que es un charlatán, claro que lo era. Todos los viajeros lo son, pero la ciudad de México existe y es real y vamos a ir juntas. ¿Quieres que te cuente las cosas que hay? Claro que quieres, eres muy curiosa. Para empezar, me contó de unos señores que se hacen llamar lecheros y van con un carro casa por casa y reparten la leche y también el pan, pero esos señores se llaman panaderos. Y hay tiendas pequeñas donde las personas compran las mismitas

mercaderías que vendemos en el mercado. Abarroteros, así se llaman. Ya iremos a comprar en los abarroteros nuestras frutas y andaremos por las calles bien lisitas, que no son de tierra, no, no. Las calles son de piedra para que anden bien derechitos los tranvías y camiones y autos. No tengas miedo, hermanita, que nadie nos va a atropellar. En la ciudad de México la gente sabe conducir esos carros…».

Nayeli abrió los ojos de golpe. Apretó más fuerte el amuleto que le había dado su hermana; estaba segura de que esa piedra de obsidiana era un canal directo para comunicarse con ella. Desde algún lugar le llegó un subidón de energía. Tanteó a su alrededor hasta encontrar la canasta. Metió la mano hasta el fondo y sacó la hoja de plátano doblada en cuatro partes. Con las yemas de los dedos acarició las monedas, todos los ahorros de su hermana Rosa estaban allí guardados. Su cabeza se aclaró tanto o más que las estrellas que iluminaban el cielo. Ya sabía lo que tenía que hacer.

13

Buenos Aires, noviembre de 2018

El Museo Pictórico de Buenos Aires esconde muchos embustes; de tan obvios, algunos son invisibles. Hasta la escalera de mármol que une la vereda con la puerta principal, la joya de bienvenida que exhibe el edificio, es falsa. No hay ninguna página de internet ni ningún catálogo en el que se certifique que los escalones son de mármol crema marfil original. No es necesario llegar tan lejos con las mentiras ni documentar la patraña para que sea eficaz. El diablo se esconde en los detalles: al costado de la entrada, sobre la pared, un cartel de acrílico reza con letras negras: «Está permitido sacar fotos de las escaleras». Esa simple frase es suficiente para que cada visitante genere en su imaginación un certificado de autenticidad y tenga como primera actividad atesorar en sus teléfonos planos cortos, largos y medios de los famosos escalones. A ninguna persona normal se le ocurriría llevar una botella de vinagre y rociar un pedazo del mármol para comprobar si se producen las burbujas que solo el mármol crema marfil original genera. El único que sí lo hizo no es una persona normal. Emilio Pallares, el curador y director del museo, en segundos corroboró el engaño solapado y ordenó sacar el cartel de acrílico que manipulaba la ingenuidad de los visitantes.

«Nadie más vulnerable que los ignorantes. Cualquier cosa que uno les diga o les muestre, cualquier relato con palabras rimbombantes,

cualquier anécdota dicha con un buen traje y una buena corbata la hacen propia. La creen, la fotografían, la repiten. El ignorante quiere disimular su ignorancia, pero es demasiado vago como para tomar recaudos. Para eso estamos en este mundo los que sabemos, los que estudiamos, los que acopiamos el conocimiento: para cuidar al ignorante como si fuera un niño. Porque en el fondo, los ignorantes son eso: niños», solía decir Pallares.

La segunda orden que dio a pocas horas de ser nombrado en su cargo fue más complicada que remover un simple cartel. Ese día había llegado muy temprano, una hora antes de la apertura del museo. Aprovechó para disfrutar un desayuno tranquilo en el bar de la vuelta: un café con leche de almendras y un plato de frutas cortadas en rodajas; devolvió la toronja y las naranjas. Emilio Pallares solo comía frutas que pudieran ser cortadas en rodajas perfectas. Los gajos desprolijos y jugosos de los cítricos arruinaban lo que para él era un plato con criterio estético.

—La toronja y las naranjas tienen cáscara externa e interna, jugo, cortezas, un eje central, semillas —le explicó a la muchacha mientras señalaba cada una de las partes de las frutas con el cuchillo—. Tienen demasiado decorado. Son frutas que carecen de recato, de elegancia. Sáquelas de mi vista por favor.

El rapto de mal humor no le permitió leer los titulares de los principales diarios. Masticó con desgano unos trozos de durazno, vació la taza de tres tragos y caminó los pocos metros que lo separaban del Museo. El guardia de seguridad se apresuró a abrir con su credencial la puerta de entrada. El *hall* conservaba el frescor de la noche.

—Buenos días, señor Pallares —saludó el hombre.

—Esto es un despropósito —respondió Pallares, con las manos en la cintura. Estaba parado frente a las dos salidas del *hall*. Miró una de las arcadas; luego giró la cabeza hacia la otra—. ¿Cómo han permitido una cosa semejante?

El guardia se paró junto a él y trató de descifrar el motivo que ofuscaba al nuevo director. No lo consiguió.

—Disculpe, jefe. No sé de qué me habla —dijo finalmente.

Pallares suspiró y se acomodó el nudo de la corbata de seda.

—Bueno, paso a comentarle. Preste atención. Es importante que de a poco, y en la medida de sus posibilidades, que espero sean muchas, usted pueda comprender la magnitud de determinadas cuestiones —dijo usando el tono de profesor universitario que tan bien le salía.

El guardia se quitó la gorra y la sostuvo entre la axila y el brazo, como si necesitara la cabeza al descubierto para incorporar las palabras de Pallares.

—Mire bien, mi amigo. Cuando ingresamos a este *hall*, lo primero que encontramos son entradas. Una a la derecha y otra a la izquierda. ¿Las ve bien? —preguntó señalando ambas puertas. El guardia asintió—. Perfecto. También vemos ese cartel que dice izquierda y derecha, con sendas flechas para que los visitantes no duden cuál es cuál. Ojo, no lo veo mal. Hay personas que necesitan ayuda, incluso con las cosas sencillas. Pero no es ese el problema. Le pregunto: ¿a dónde conduce la salida de la derecha?

—A la sala de las esculturas —contestó muy resuelto el guardia.

—¡Muy bien! ¡Impecable! —exclamó Pallares—. Repasemos lo que tenemos hasta ahora… Hay dos salidas, una hacia la derecha y otra hacia la izquierda. Si alguien decide usar la de la derecha, desemboca en la sala de las esculturas. Le hago otra consulta: ¿a dónde conduce, entonces, la salida de la izquierda?

—A la sala de las esculturas —respondió el guardia.

Pallares asintió. Se paró en el medio de ambas salidas, debajo del cartel indicador, y levantó los brazos.

—¿Cómo puede ser que un museo de este nivel tenga dos salidas que conducen al mismo lugar? ¿Dónde se ha visto semejante disparate? —preguntó mientras el guardia se rascaba la cabeza sin saber qué

decir—. Esto es una burla, otra más de este lugar. No lo voy a permitir. Quiero que se comunique con la gente de mantenimiento y que tiren abajo esta pared que contiene estas dos puertas. Necesito que quede una sola salida. Amplia, que desemboque en la sala de las esculturas. ¿Está claro?

—Sí, señor.

A Emilio Pallares lo apodaban «el Lord». Su porte; la manera de vestir, de hablar, de caminar; todo lo emparentaba con alguien que podría haber nacido en el seno de la corona británica. Sin embargo, Pallares, no podía ostentar ningún título nobiliario, ni siquiera un pasaporte que no fuera el argentino. Su padre había trabajado toda su vida como chofer de una familia de la elite porteña; su madre, como ama de llaves. Gracias a la generosidad impostada de sus patrones, había tenido acceso a becas en los mejores colegios de Buenos Aires. Pero la humildad de sus padres y la falta de herencia no habían intervenido en sus elecciones ni en su voluntad.

Con la certeza de haber dado una orden que llegaría a oídos no solo de los trabajadores del museo, sino también de muchas de las personas del pequeño mundillo del arte, cruzó la sala de las esculturas y atravesó el pasillo que lo llevaba hasta su oficina. Cerró la puerta y se quedó un buen rato mirando por la ventana. Los lapachos que rodeaban el parque de enfrente le parecían el paroxismo de la ordinariez, pero contra eso no podía hacer nada. Con los años, había asumido que no siempre se puede tener un mundo estéticamente perfecto.

Sobre su escritorio solo se podía ver lo necesario: una computadora portátil; un cuaderno de tapas de cuero negro; una pluma Montblanc Classic con detalles de oro rojo, y un teléfono de línea, un aparato viejo que el jefe de mantenimiento había tenido que rescatar del depósito. A Emilio Pallares no le gustaba comunicarse por teléfono celular, únicamente usaba el móvil para lo indispensable. No le gustaba dejar registro de sus llamadas; la privacidad era para él uno de los pocos bastiones que quedaban en pie en un mundo en el que el

exhibicionismo vampirizaba a las personas cada día, cada minuto, cada segundo.

Levantó el tubo del teléfono y, de memoria, fue girando la ruedita, número por número; ocho en total, hasta que del otro lado, después de dos llamadas, atendió un hombre de voz gruesa, que saludó con un gruñido.

—¿Cómo venís con la Martita? —preguntó el Lord—. Mañana mismo tiene que estar colgada nuevamente en la sala.

—No va a estar seca para mañana.

—Cristóbal, lo digo por última vez: mañana el cuadro tiene que estar colgado en la sala —reiteró el Lord.

Del otro lado, Cristóbal supo que el ultimátum iba en serio. Muy pocas veces Emilio Pallares pronunciaba su nombre. Para todos era Cristo, un apodo que le gustaba por razones más que obvias. Cristo no tuvo tiempo de contestar, el Lord le colgó el teléfono como solía hacer luego de dar una orden.

La Martita, como se conocía esa obra en la jerga de los especialistas del arte, era un óleo sobre lienzo de 45 centímetros de ancho por 50 de largo. Sobre un fondo de hojas verdes, se apreciaba el retrato de un caballo negro de crines larguísimas, pintadas con una técnica tan perfecta que con solo pararse frente al cuadro uno podía sentir la brisa que despeinaba al animal. Pero su valor no tenía que ver con los pigmentos ni con las pinceladas; tenía que ver con su historia, un detalle que muchas veces determina una cotización.

La autora, Marta Limpour, había pintado el caballo en 1870, cuando tenía apenas dieciséis años. Lo hizo envuelta en una polémica para la época: solía quitarse su vestido para enfundarse en pantalones masculinos y de esa manera recorrer los establos en los que buscaba a los modelos equinos para sus pinturas. A pesar de la furia de sus padres, de las burlas de sus vecinos de la campiña francesa y de los castigos de sus profesores, la niña siguió durante años vistiéndose de varón para pintar. Aunque con el tiempo se convirtió en una artista

relevante, con obra en los mejores museos de Europa, el cuadro del caballo estuvo guardado durante ciento cincuenta años en el depósito de un museo de Madrid. Vio la luz luego de que movimientos feministas de diferentes países le exigieran por redes sociales a los curadores de las muestras que tuvieran en cuenta a las artistas mujeres. Y así *La Martita* empezó a girar por otros continentes.

Antes de aceptar el encargo, Cristo pasó buena parte de una tarde de primavera en el Museo Pictórico de Buenos Aires. Entrar a los museos le aceleraba el corazón. En su infancia, no hubo plazas ni parques de diversiones, tampoco heladerías ni tardes de bicicleta por calles arboladas. Su niñez transcurrió en los pasillos de los museos, en talleres de artistas reconocidos y de los otros, y en clases de dibujo, pintura y técnicas mixtas. Su padre siempre le decía que había nacido con un don en las manos y que no hay que dejar pasar los dones. Su hermano también era bueno para las artes plásticas, pero en los concursos en los que ambos se presentaban Cristo siempre se imponía a fuerza de talento y tesón. No le gustaba perder en nada, y menos si competía contra su hermano. Bastante le había costado el poco disimulo que su madre manifestaba, las preferencias a favor de su hermano menor eran obvias. Por suerte, pensaba Cristo a menudo, el cáncer se la había llevado rápido.

Lo primero que hizo cuando envuelto en nailon y con las normas de seguridad de protocolo llegó *La Martita* a su taller, fue admirarlo durante un tiempo imposible de cuantificar, siguiendo un ritual que le ayudaba a entrar en la obra. Apoyó el cuadro en el atril, frente a un sillón viejo pero cómodo que lo acompañaba desde la adolescencia; abrió una botella de vino tinto y, paladeando trago por trago, sus ojos recorrieron cada trazo, cada mancha, cada intención que la autora había dejado plasmada en la tela. Luego dejó la copa en el piso y puso sus manos sobre la panza. En esa postura, podía quedarse horas y

horas hasta que las puntas de sus dedos empezaban a arder. Primero sintió apenas unas cosquillas leves, después necesitó frotarse cada falange. El picor se fue volviendo extremo, y por último sobrevino el calor, mucho calor. En el momento exacto en el que el ardor empezó a subir hacia sus palmas, Cristo se puso de pie, mezcló sus óleos, sus pigmentos de jugo de nueces, eligió sus pinceles y, en una tela de lino virgen curada con té, empezó a copiar la obra como si estuviera poseído.

Transcurridos los ocho años en los que estuvo preso, el tiempo dejó de ser para Cristo una unidad de medida. No le importaba si una obra le llevaba dos horas, tres o cinco; tampoco si las horas se convertían en días. Ese era el principal conflicto con Emilio Pallares. Al Lord el reloj le respiraba en la nuca y esa ansiedad atentaba contra su tarea como artista, porque Cristo se consideraba un artista. El mejor.

La Martita estaba casi lista. Mientras el horno se atemperaba, se enjuagó la boca con agua mineral y metió la mano en un tarro de semillas de café de Colombia; en la palma de la mano, acomodó un puñado de granos y hundió la nariz. Necesitaba tener el olfato limpio para cuando el cuadro estuviera dentro del horno. Los aceites del óleo se iban a secar y, muy de a poco, comenzarían a craquelarse; por el olor, Cristo sabía cuándo era el momento exacto de apagar el fuego.

Apoyó la tela estirada sobre una placa de metal y, como si se tratara de una carne con papas, la acomodó en el estante del horno y cerró la puerta. Mientras el calor hacía su magia, se dedicó al detalle final: la parte de atrás del cuadro.

El verdadero caballo, pintado por Marta Limpour hacía más de un siglo, seguía en el atril, un testigo mudo de cómo Cristo, con su talento infinito, había clonado cada uno de sus detalles con una maestría que no muchos tenían en el mundo. Con la delicadeza con la que solía desnudar a las mujeres, quitó el cuadro de la madera y dio vuelta la obra. Un pedazo de cinta, un sello lacrado, alguna que otra anotación o un número de inventario es la información importante

que todas las obras de arte tienen en la parte de atrás, datos que compiten en importancia con el frente. Coleccionistas, museos, revendedores, subastas, todos dejan su marca para documentar el recorrido del cuadro en el transcurrir de los años.

La Martita había tenido un camino sencillo antes y después de estar abandonada en el sótano de un museo. Solo había dos marcas en la madera que sostenía la tela: una cinta adhesiva amarilla con el número de inventario del museo español y, en la parte baja, probablemente escrita en tinta china, una frase: «Sale à manger». No era la primera vez que Cristo se encontraba con un cuadro en el que el autor precisaba el lugar en el cual imaginaba que debía ser colgada su obra. Martita pintó el retrato del caballo fantaseando con verlo colgado en el comedor de su casa.

En un papel de caligrafía y con plumín, Cristo escribió varias veces las tres palabras. El último intento le sacó una sonrisa: era perfecto. Con un bisturí despegó la cinta y sacó el cuadro del horno. Se sirvió otra copa de vino y, como si estuviera viendo un partido de tenis, paseó la mirada de un cuadro a otro. Del falso al verdadero. Del verdadero al falso. Volvió a sonreír. Su magia seguía intacta.

14

Ciudad de México, enero de 1940

Contaba apenas con unas pocas monedas. El tren no llegaba hasta la ciudad de México, pero el guardia de seguridad le había dicho que si se bajaba en la última estación podía encontrar otros medios de transporte. Nayeli no se animó a preguntar a qué otros medios de transporte se refería el hombre, ni cuál era el nombre de la última estación; no sabía, si con el escaso dinero que tenía iba a poder costear el tramo final del viaje. El miedo a que la descubrieran tan niña y tan campesina hizo que no volviera a abrir la boca.

A pesar de que tenía catorce años, su aspecto la ayudaba a engañar a cualquier incauto. Era bastante alta y su traje de tehuana, el único que tenía, hacía que pareciera una mujer joven. En el andén sintió que todo el mundo la miraba, el cabello tan corto no era habitual en una mujer. A cada rato respiraba hondo y guardaba el aire en el pecho, tiraba los hombros hacía atrás y levantaba la barbilla. Era la postura que tantas veces había visto en las recién llegadas a su pueblo de Tehuantepec. Con hidalguía, enfrentaban los primeros días como vendedoras en el mercado; la única forma de hacerse un lugar era ostentar una seguridad que no tenían.

El ruido del tren ocupó absolutamente todo. El aire, el cielo, las nubes, el sol, y hasta la tierra tembló cuando la máquina, como un toro exhausto, frenó en la estación.

—Sube, no te quedes ahí parada —dijo una mujer, y con suavidad empujó a Nayeli hacia el vagón.

El instinto le hizo apretar la canasta contra su pecho con la fuerza de quien atesora un mundo. Su mundo cabía en ese espacio tan reducido y habría sido capaz de defenderlo con la vida de haber resultado necesario. Se quedó quieta, al costado de la puerta, del lado de adentro. No sabía qué hacer. Hombres, mujeres y niños avanzaban al mismo tiempo, tratando de ganar los mejores asientos, los que daban a las ventanillas. Mientras algunos ocupaban los lugares, otros se estiraban para acomodar sus petates en la parte superior del tren.

Nayeli no podía quitar los ojos de la mujer que segundos antes le había hablado. Su voz, la manera de acomodarse la falda negra entubada que marcaba sus caderas, la coleta de cabellos claros sostenida por un moño de pana y las manos finas de uñas esmaltadas de rosa le resultaron hipnóticos. Nunca había visto a una mujer así. Ella también viajaba sola, pero con una experiencia que hacía que el tren pareciera su hogar. Se sentó junto a una ventanilla y con un pañuelo blanco que sacó de una cartera pequeñita limpió el vidrio, para dejar un espacio grande, redondo y brillante para espiar hacia afuera. Antes de guardar el pañuelo, lo dobló con extremo cuidado hasta formar un cuadrado perfecto. Luego levantó la cabeza y sus ojos se encontraron con los de Nayeli.

—¡Ey, niña! —dijo con una sonrisa, levantó la mano y saludó. Un anillo dorado captó el reflejo del sol—. No te quedes en la puerta que es peligroso.

El corazón de Nayeli dio un tumbo. Miró a los costados y hacia atrás: no había otra niña. La mujer rubia le hablaba a ella.

—Ven aquí, siéntate a mi lado —dijo la mujer, dando golpecitos con la mano sobre el asiento, y agregó con el tono bajo y la actitud

corporal de quien hace una confesión—: Es el lugar que iba a ocupar mi esposo, pero a último momento canceló el viaje. Mejor que no venga conmigo, me vienen bien unas vacaciones de soltera.

Sin dejar de apretar su mundo contra el pecho, Nayeli recorrió el corto tramo que las separaba.

—Gracias —susurró, y se sentó en el lugar del marido ausente.

—¿Cómo te llamas?

—Nayeli. Nayeli Cruz —respondió de manera automática. Toda su atención estaba puesta en descifrar la flor con la que habían fabricado el perfume que formaba un aura alrededor de la mujer.

—¡Mira qué bonito nombre! Yo me llamo Marivé. ¿Hacia dónde viajas?

—Hacia la ciudad de México —contestó Nayeli con seguridad. En las últimas horas, el destino de su viaje parecía ser lo único sobre lo que tenía certeza.

Marivé abrió la boca y los ojos al mismo tiempo, parecía una niña que acababa de recibir una buena noticia.

—¡Pero qué bien! —exclamó—. Yo también voy para la ciudad de México. Podemos ir juntas. Si quieres, claro. Salvo que alguien te espere en la última estación…

—No me espera nadie —aclaró Nayeli—. Viajo sola.

—¡Ah, qué curioso! Tan pequeña…

—No soy pequeña. Hace tiempo que dejé de ser pequeña.

Nayeli no mentía. Su niñez había quedado muy lejos, en su pueblo de Tehuantepec.

—Claro, claro. Disculpa. Bueno, ¿qué dices? ¿Vamos juntas? —insistió Marivé.

No fue necesario responder, la cara de Nayeli se iluminó con su sonrisa de piel oscura y dientes blancos.

Marivé de los Santos poseía la habilidad de hablar casi sin respirar y de contar historias propias y ajenas sin continuidad. A sus relatos les ponía gestos y muecas, y hasta imitaba las voces de las

personas sobre las que no se guardaba nada. No era una mujer recatada. Incluso tenía la habilidad de hablar muy bien con la boca llena.

Cuando la noche ya era oscura, compartieron algunos panecillos que Nayeli había reservado y unas tortillas deliciosas hechas, según Marivé, con sus propias manos; tomaron además un jugo de durazno que le compraron a unas viajeras.

Al principio del viaje, la mujer contó con detalles las enfermedades de todos los pacientes que atendía su marido, el médico Amadeo Glorían. Durante la cena, el médico se transformó en político; el futuro presidente de los mexicanos, según ella. Por la mañana, don Amadeo había devenido poeta, un hombre de la cultura que se codeaba con la elite de las letras mexicanas. Nayeli asentía y fingía sorpresa con cada uno de los devenires del señor Glorían. Al final del viaje, llegó a pensar que Amadeo Glorían no existía, que solo existía en la imaginación de Marivé.

—¡Vamos, vamos, despierta! Ya estamos llegando —susurró Marivé mientras sacudía el brazo de la tehuana.

Cuando Nayeli abrió los ojos, se encontró con una mujer muy distinta a aquella con la que había comido y conversado horas antes. Tenía las pestañas larguísimas, pintadas con rímel negro; una sombra azul le cubría los párpados; los pómulos lucían mucho más rosados y su boca parecía una flor roja, brillante. También se había soltado el cabello: una mata con ondas doradas le llegaba hasta los hombros. Era la primera vez que Nayeli veía a alguien tan rubio y tan blanco.

—Pareces un ángel —dijo sin quitar sus ojos de Marivé.

—O un demonio —remató la mujer con coquetería.

Se pusieron de pie. La mayoría de los pasajeros había formado una fila ante la puerta cerrada del vagón. Cuando el tren se detuvo, las hojas de vidrio y acero se abrieron y un aire fresco entró de golpe.

—¡Ay, qué frío! —exclamó Marivé—. Espero que tengas algún rebozo para cubrirte.

111

Nayeli no contestó. Las únicas prendas que tenía en la canasta eran las que Rosa le había quitado al hermano de su flamante esposo.

La estación estaba atestada de gente, de personas muy distintas a las que Nayeli había conocido en su vida. Se parecían mucho más a Marivé que a la familia y a los vecinos con los que se había criado. Nadie iba descalzo y muy pocos usaban huaraches. Nunca había visto tantos zapatos de cuero de diferentes colores en los pies de los hombres y de las mujeres. Pudo contar con los dedos algunas faldas tehuanas; el resto eran faldas oscuras, de una tela áspera que envolvía las piernas y las caderas, dejando al descubierto las pantorrillas. Las cabezas no llevaban trenzas ni flores para decorar el cabello; mucho menos, cintas con monedas. Los peinados eran pequeñas construcciones de mechones recogidos a la altura de la nuca, sostenidos con hebillas invisibles. Todos caminaban erguidos, con la mirada al frente, clavada en un punto fijo; no había devaneos ni distracciones en el andar. Nadie se miraba. Seguían un camino recto, en el que no había lugar para saludos ni para sonrisas.

—Nayeli, ese camión nos lleva hasta la ciudad de México —dijo Marivé señalando un bus alargado, de ventanillas pequeñas—. Estamos a unas horas de distancia.

—Apenas tengo unas monedas… —se sinceró la tehuana.

Como respuesta, Marivé echó una carcajada y la tomó de la mano.

Los asientos eran duros. Con el correr de las horas, los listones de madera terminaban por clavarse en la espalda y en las nalgas. A pesar de la incomodidad, Marivé y Nayeli se recostaron como pudieron y se quedaron dormidas.

Muchos pasajeros bajaron en las distintas paradas y otros tomaron sus lugares. Cuando el camión arribó a la ciudad de México, casi la totalidad del pasaje era otra.

—¡En unos minutos estaremos llegando a Coyoacán! —gritó el conductor.

Nayeli frunció los labios y con delicadeza despertó a su compañera de viaje.

—Hay un problema, Marivé. Parece que no estamos en la ciudad de México. El hombre dijo que vamos hacia Coyoacán —anunció Nayeli con preocupación.

La carcajada resonó fuerte y cristalina. Marivé no escatimaba ningún gesto a la hora de manifestar sus emociones y la ignorancia de Nayeli le causaba, a la vez, risa y ternura.

—Pero mi querida. ¡Uno de los barrios de la gran ciudad de México es Coyoacán, el lugar de los coyotes! —exclamó.

—¿Hay coyotes en esa ciudad? —preguntó la joven con los ojos desorbitados.

—No hay ningún coyote, tranquila —respondió Marivé sin dejar de reírse—. Hay un mercado muy grande y bonito, y algunas casas muy señoriales. También iglesias y parques. Yo voy un poco más lejos, tengo que llegar hasta el Zócalo.

Nayeli prestó atención a cada una de las palabras de su compañera de viaje. Un arrebato de esperanza le calentó el pecho.

—¿Cómo es el mercado de la ciudad de los coyotes? —preguntó.

—Grande. Ocupa una manzana completa y siempre está lleno de gente que va y que viene. Venden frutas, verduras, quesos. También prendas de vestir y collares. Hay muchas mujeres que ponen su sillita, prenden fuego y cocinan tortillas y mole. ¡Es un lugar bien bonito!

—Me voy a bajar en Coyoacán —sentenció Nayeli. Desde pequeña, la llevaban cada día al mercado de Tehuantepec. Sabía qué hacer y cómo conseguir trabajo. En los mercados se sentía como en su casa.

Marivé estuvo de acuerdo y se mostró aliviada. Hacerse cargo de una adolescente no había estado nunca en sus planes. Sin embargo, antes de que Nayeli se bajara en Coyoacán, y a modo de despedida, metió dentro de la canasta unos billetes y un lápiz labial rojo. Se abrazaron como dos viejas amigas y se dieron besos sonoros en ambas mejillas.

—¡Coyoacán! ¡Coyoacán! —gritó el chofer.

Nayeli bajó del camión sin dejar de abrazar su canasta. Se quedó parada en el medio de un parque, hasta que el micro se volvió un punto en la distancia. Las pocas personas que habían bajado con ella se alejaron a pie por unos senderos finos, que desembocaban en calles empedradas. A pesar de estar espaciados, los árboles se veían frondosos. Caminó por uno de los senderos y fue apoyando la palma de la mano en cada tronco, tocar árboles la tranquilizaba. Algunos arbustos crecían cerca de unos bancos de madera y hierro. Todos estaban vacíos.

Se acomodó en el más alejado de una calle bastante transitada. El ruido del tranvía y de unos camioncitos verdes la atemorizaban. Intentó descifrar las letras de los carteles que vestían las fachadas de las tiendas, alrededor del parque. Fue en vano. Nayeli no sabía leer. Apretó muy fuerte la piedra de obsidiana que colgaba de su pecho y se concentró en tratar de escuchar la voz de su hermana Rosa. ¿Llegarían las indicaciones amorosas tan lejos?

Los gritos de una mujer capturaron su atención. Era tan rolliza como las de su familia zapoteca, pero no llevaba ropas de tehuana. Tampoco usaba esas faldas que vestía Marivé. Una túnica ocre la cubría por completo. Caminaba con paso ágil, mientras que dos niños pequeños se colgaban de la parte de atrás del vestido para seguir el ritmo de su madre.

—¡Vamos, vamos! ¡Caminen de prisa, que tengo que llegar a tiempo al Mondragón! —repetía la mujer una y otra vez, a los gritos.

—¿Me vas a comprar una nieve? —preguntó el niño más grande.

—¡Claro que sí! Pero camina más rápido.

La piedra de obsidiana se puso caliente de golpe, tan caliente que Nayeli tuvo que soltarla. Tomó la temperatura como si fuera un mensaje de Rosa. Se levantó y se apresuró a seguir a la mujer.

Salieron del parque y caminaron recto por una calle de veredas finitas y empedradas. El centro, donde pasaban los carros, era de una

tierra aplastada y firme. A Nayeli no le alcanzaban los ojos para mirar todo lo que sucedía a su alrededor: tiendas con gente que entraba con la misma rapidez con la que salía; madres con sus niños a cuestas; hombres apurados, cargando maletines de cuero. En las esquinas, unos puestos de comida al paso despedían unos aromas que hicieron rugir su estómago y le recordaron el tiempo que había pasado desde la última botana con Marivé.

Intentó visualizar a la mujer de túnica ocre, pero no la encontró. Con desesperación, miró hacia todos lados. Ella y sus niños habían desaparecido. Tenía que volver al parque, en ese lugar se había sentido segura.

Al dar media vuelta para desandar sus pasos, el reflejo de su imagen en la vidriera de una tienda la hipnotizó. El rojo de su huipil y de su falda ya no brillaba como cuando se había vestido para la fiesta de la vela, una vida atrás. La mancha oscura a la altura de la cintura tapaba parte de los bordados geométricos y el volado de la enagua estaba tan sucio que el blanco original solo podía adivinarse. La melena mal cortada se había ondulado bastante y se había inflado a los costados. Ahora su cabeza parecía demasiado grande en comparación con el cuerpo menudo. Con timidez, como si esa que veía fuera otra, se acercó al vidrio. Su rostro le pareció mucho más anguloso de lo que recordaba y sus ojos verdes, más grandes. Sin pensarlo dos veces, metió la mano en su canasta y sacó el lápiz labial que le había regalado Marivé. Se lo pasó despacio por los labios. El efecto fue inmediato: su rostro se iluminó. En la mejilla derecha, dibujó una luna en cuarto creciente, y en la izquierda, un sol.

Decidió no volver al parque y siguió caminando hasta una esquina. A su derecha, una casa enorme le llamó la atención. Estaba justo en el cruce de dos calles poco transitadas. Cuatro ventanales rectangulares daban sobre una de las calles; hacia la otra, cuatro más y una puerta de dos hojas. Menos los bordes, que eran rojos, las paredes estaban pintadas de un azul intenso.

Cruzó por el medio de la calle. La curiosidad le ganó al miedo. Salvo uno, todos los ventanales estaban cubiertos por unas cortinas blancas de encaje. Nayeli Cruz quiso espiar y, sin disimulo alguno, se paró a menos de un metro del vidrio descubierto. Del otro lado, había una mujer. Su rostro parecía albergar toda la tristeza del mundo.

15

Buenos Aires, noviembre de 2018

Ordené mi departamento en menos de media hora. La técnica que uso está bastante aceitada: tiendo la cama y con unos almohadones de colores cubro las desprolijidades del acolchado; repaso los artefactos del baño con un trapo húmedo y coloco toallas limpias; lavo las tazas de té que suelo olvidar a medio tomar en la sala o en mi habitación; con cloro, dejo brillante y desinfectada la barra de la cocina y enciendo unas velas de vainilla. Todo esto me lleva menos de quince minutos y, a veces, menos.

Después de ducharme, me miré en el espejo. Mi cuerpo desnudo todavía me agrada, aunque mi cintura no se vea tan fina como hace unos años atrás. Por suerte, compenso el detalle con unas piernas largas y torneadas, que heredé de mi familia materna. De la familia de mi padre nunca supe demasiado. Y de mi padre tampoco.

Elegí un conjunto de ropa interior de encaje negro, y un vestidito suelto y bastante corto. Hacía calor y además Rama no tiene demasiada paciencia en el arte de quitar la ropa. Decidí que no me iba a secar el cabello, mi melena platinada queda muy sexy sin tanto arreglo.

Rama llegó más tarde de lo acordado, como siempre. Y como siempre le dejé pasar la demora. Tal vez porque desde chica mi padre me acostumbró a esperar a los hombres, aunque a veces no tengan ni

siquiera el decoro de aparecer tarde, o simplemente porque Rama me gustaba mucho.

Se había vestido con unos jeans celestes y una playera blanca; sin embargo, su sencillez parecía algo cuidado, hecho con total premeditación. Su sonrisa de chico caprichoso y una botella de buen vino lograron que me ganaran los nervios y que la bandeja con las dos copas que había preparado se me patinara de las manos, lo cual produjo un reguero de cristales en el piso. En ese momento, no me arrepentí de ponerme nerviosa; me arrepentí de no poder disimularlo, pero igual me reí. Nos reímos.

Rama tiene la virtud de reaccionar ante cualquier cosa de una manera original e inesperada.

—¡Pará, pará! —exclamó mientras abría su mochila de lona marrón—. No levantes nada, no limpies. Saquemos algo bueno de este desastre.

Me quedé quieta, con la escoba en la mano, expectante. Rama se sentó en el piso, bien cerca de los restos de las copas de cristal; cruzó las piernas y apoyó sobre sus rodillas un cuaderno de bocetos. No pude quitar los ojos de los dedos de su mano derecha: la manera con la que sostenía el lápiz negro me provocó una excitación sexual.

La concentración que le puso a cada trazo, a cada sombreado, a cada línea me dejó hipnotizada. El grafito acariciaba la rugosidad del papel pariendo imágenes perturbadoras. Dejé la escoba en un costado y, como una Cenicienta interrumpida, me acomodé a su lado para seguir más de cerca el proceso creativo.

—¿Qué es eso, Rama? —pregunté en voz muy baja para no romper el encanto.

—Los cristales —respondió de manera mecánica.

—Pero yo veo pedazos de cuerpos humanos —lo corregí.

—Sí, claro. Se parecen bastante —me contestó con una semisonrisa perversa.

Pies, manos, cabezas, ojos desorbitados, bocas abiertas como en un grito. Todo roto, fallado, en partes. Otra en mi lugar se hubiera asustado, pero a mí las perversiones me resultan amigables. Me alejé un poco para poder apreciar en perspectiva el dibujo que Rama parecía estar a punto de terminar. Una cabellera cayendo por el costado de un rostro me recordó el cuadro que unos días atrás había encontrado en la casa de Cándida. El cuadro de Nayeli.

—Rama, cuando termines te quiero mostrar algo que te va a gustar mucho —dije entusiasmada con la posibilidad de sorprenderlo.

—Nunca termino de dibujar. El arte es algo que no tiene fin ni principio —dijo, y me miró con intensidad. Fueron apenas unos segundos, hasta que suavizó la actitud al ver mi desconcierto—. Pero mostrame ahora. Soy curioso.

Desde el día del hallazgo, no había vuelto a mirar el cuadro de mi abuela; un poco porque todo lo que tenía que ver con ella me causaba un dolor agudo y punzante en el medio del pecho, y otro poco por enojo. Nayeli había tenido una vida sobre la que nunca me había contado; verla retratada así, desnuda frente a ojos desconocidos y compartiendo una intimidad que me era ajena, no me hacía sentir cómoda. Tenía la sensación de calzar un par de zapatos con un número menos.

Cuando regresé a la sala con el rollo de tela en la mano, los ojos de Rama se iluminaron. Percibía con sus sentidos todo lo que olía a arte. Y, aunque no me gustara demasiado, el cuadro de Nayeli era arte. Tomó el rollo entre sus manos, con la delicadeza de quien levanta a un bebé recién nacido, y en el acto, acercó la nariz a una de las puntas.

—¡Qué maravilla! —susurró mientras el olor de la tela vieja llegaba hasta sus pulmones.

—Podés desenrollarlo donde quieras —sugerí, tratando de captar su atención hacia mí.

Primero competí con los cristales; después, con la pintura. Me sentí una invitada de piedra en mi propia casa, en mi propia cita

romántica. No sé si comprendió el trasfondo de mis palabras, porque enseguida despejó la mesa y alisó con ambas manos el mantel de algodón blanco. Con mucho cuidado, desplegó la tela más grande; el rollo más pequeño, el del dibujo, quedó tal cual, en el medio. Rama no estaba ansioso.

—¿Tenés un alfiler o una aguja? —me preguntó.

Corrí como un perrito faldero hacia el cajón en el que guardaba algunas cosas de costura. Le alcancé una cajita con alfileres de varios tamaños. Estaba sin abrir desde la última Navidad en la que Gloria, la compañera de Nayeli en el geriátrico, me la había regalado. Rama eligió el alfiler más largo y traspasó con la punta uno de los bordes de la tela. Tuvo que hacer un pequeño esfuerzo, el metal no pasaba con facilidad.

—Es de época —sentenció.

—No entiendo a qué te referís —dije ofuscada, ya un poco harta de sentirme fuera del área de cobertura de las personas que me interesaban.

—Es una tela de lino de época, no es nueva —explicó—. Si fuera nueva, el alfiler habría pasado sin dificultad. Esta tela está dura.

Encogí los hombros ante la obviedad.

—Ya sé que no es nueva. Era de mi abuela —dije con sorna.

Rama hizo caso omiso a mis palabras y, con una habilidad que me dejó pasmada, desenrolló el dibujo. No solo su rostro, sino también su cuerpo entero, adoptó una actitud extraña. Todo en él se tensó de golpe, como si lo hubiera alcanzado una descarga eléctrica. Frunció tanto el ceño que la frente se le llenó de arrugas y los ojos se le fruncieron.

—Paloma, necesito que agarres este dibujo y lo sostengas bien derecho, a la altura de tu pecho —me indicó, y fue casi una exhortación.

Seguí las instrucciones. Rama se paró frente a mí, a casi un metro de distancia. A pesar de que el aire acondicionado estaba prendido, lo noté sudoroso.

—¿De dónde sacaste esta obra? —preguntó sin quitarle la mirada.

—De un mueble. Era de mi abuela —dije, y me corregí—. En realidad, *es* mi abuela.

Por primera vez en lo que iba de la noche, algo de lo que dije le llamó la atención.

—¡Qué paleta de colores tan extraña y qué trazos tan toscos! ¿Qué más sabés del dibujo?

—Eso, no mucho más. La mujer desnuda del dibujo es mi abuela, de joven.

No recuerdo durante cuánto tiempo sostuve el dibujo ante los ojos de Rama, pero en un momento los brazos se me cansaron.

—Bueno, Ramiro. Me aburrí —dije con una sonrisa forzada, y lo apoyé sobre la mesa.

Suspiró como un niño al que le quitan un juguete y se disculpó. Después pedimos una pizza y nos quedamos un buen rato conversando, entre vinos, mozzarella y besos. Percibí que, de reojo, seguía mirando la pintura que habíamos dejado sobre la mesa, pero preferí hacerme la tonta. No quería cortar el ritmo que había tomado la noche.

Tuvimos sexo. Un sexo por momentos intenso, por momentos tierno. Aunque, no sé si a causa de mis inseguridades, seguía notando que una parte de Rama no estaba en mi cama, entre mis piernas, sobre mis labios. Nos quedamos dormidos, entrelazados y apenas cubiertos con las sábanas que había estrenado para la ocasión.

No sé cuánto tiempo pasó ni cuál fue el motivo por el que me desperté de golpe, con el corazón acelerado y sudada. Me senté en la cama y miré a mi alrededor. Todo estaba en su lugar; hasta Ramiro seguía en la misma posición: boca abajo y abrazando la almohada, tal cual lo había visto antes de cerrar los ojos.

Me levanté despacio y, en puntas de pie, caminé hasta la sala. Todavía era de noche, pero el azul del cielo, mezclado con un naranja oscuro, anunciaba el amanecer cercano. Las copas rotas seguían en el

mismo lugar; el cuaderno de bocetos, también. Me lo llevé a la cocina y empecé a pasar las hojas mientras tomaba agua helada del pico de la botella.

En casi todas las páginas había dibujos. Uno de ellos me atrajo y me inquietó al mismo tiempo: era el retrato de una mujer. Algunas arrugas en la barbilla y un párpado caído la hacían parecer una mujer mayor. Solo se veía una mitad del rostro, la otra estaba cubierta por un sombreado de carbonilla negro. Melena ondulada y corta, por arriba de la oreja; un lóbulo del que colgaba un pendiente con un crucifijo pequeño y un mechón de cabello que caía sobre la nariz recta. Al pie, escrito con tinta y en mayúscula, un nombre: «GINA». Busqué a Gina en otros dibujos, pero no encontré nada. Era el único que tenía una identificación, una identidad; el único, además, que escapaba a la lógica del desmembramiento, algo tan usual en los retratos de Rama.

—¿Qué estás mirando?

Rama estaba totalmente desnudo, apoyado contra la puerta entreabierta de la cocina.

—Miraba a Gina.

No dijo nada. Se limitó a vaciar la botella de agua que yo había dejado sobre la barra de la cocina.

—No me gusta que espíes mis cosas —me reprochó con calma, sin disgusto.

—Estaba en el piso de mi casa, junto a mis copas rotas... —intenté justificar.

—Es cierto, pero es mi cuaderno, son mis dibujos. Y cuando dibujo, muestro las cosas ocultas dentro de mi cabeza...

A pesar de que no consideraba que tuviera razón, me disculpé y puse el cuaderno en sus manos.

—Por lo que pude ver, dentro de tu cabeza hay mujeres rotas, gritos, partes sueltas y... Gina —dije con ironía.

—Gina no existe.

Con esa afirmación, Rama dio por terminada la charla. Pensé que tal vez un buen desayuno podía limar las asperezas que yo misma había generado. Tosté unas rodajas de pan integral, hice café y acomodé todo en una bandeja de metal.

El poco tiempo que demoré en preparar el desayuno le sirvió a Rama para vestirse. Cuando entré en la sala, estaba parado frente a la mesa, hipnotizado de nuevo con el cuadro de mi abuela. Me pareció que movía los labios, como si le hablara a esa mujer desnuda que se bañaba.

—¿Le puedo sacar una foto? A medida que lo voy mirando, me gusta más. Es extraño el efecto.

—Sí, claro. Estoy pensando en llevarlo a algún lugar para que lo enmarquen...

Reaccionó de golpe, y dijo con un tono de voz firme:

—No, Paloma. Ni se te ocurra. Este tipo de obras tienen que ser tratadas con cuidado, no la podés llevar a cualquier lugar.

—Es un recuerdo que tengo ganas de ver a diario en alguna de las paredes de este departamento —expliqué.

Ramiro suspiró y con las manos se corrió los mechones de pelo que le caían sobre la frente. Parecía perturbado. Ni un rastro quedaba del hombre que me había llenado de besos y de caricias unas horas atrás.

Dejé la bandeja sobre la mesita de centro y fui a mi habitación. Saqué una bata de algodón del armario y me la puse. No pude determinar los motivos por los que necesité cubrirme. Posiblemente, fue por una mezcla de temor, inseguridad y confianza rota. Nadie puede escapar desnudo en el caso de tener que hacerlo; muy en el fondo, sentí que esa no era una posibilidad tan descabellada.

—Bueno, Ramiro, tengo cosas que hacer —mentí mientras me ajustaba el cinturón de la bata. Por primera vez desde que lo había visto cruzar la puerta con la botella de vino en la mano quise que se fuera—. Me gustaría quedarme sola.

—Sí, claro. Ya me voy —dijo, y con su teléfono celular le sacó dos fotos al cuadro de mi abuela.

A pesar de que minutos antes lo había autorizado a sacar fotos del dibujo, me molestó que lo hiciera. Crucé ese límite claro en el que se pasa de querer todo con alguien a no querer nada. En silencio, me acerqué hasta la puerta y la abrí sin quitar mis ojos de los suyos. En silencio, Rama guardó el cuaderno en su mochila y, también en silencio, se fue.

Cerré la puerta de un golpe, para que no quedara ninguna duda de mi descontento. Lo espié por la mirilla. Estaba parado frente al ascensor. La distancia me permitió ver que había apoyado su mochila a un costado, en el piso. Y que sus dedos agitados tocaban la pantalla de su celular.

16

Coyoacán, enero de 1940

Estaba harta de escuchar que esos papeles sobre la mesa amarilla eran el pasaporte hacia la felicidad. ¿Qué sabían quienes repetían eso sin sentido, una y otra vez, en qué consistía la felicidad? ¿Desde qué lugar de atrevimiento osaban explicarle a ella, justo a ella, lo que era mejor para su vida? Ella, que se había transformado sola, sin ayuda de nadie, en una obra de arte. Que se había reinventado para salvarse. Que se había convertido en una doncella indígena. Que había estado cuarenta y cinco minutos colgada del techo con un arnés que la sostenía; que de sus tobillos flacos pendían, atadas con una soga, dos bolsas con diez kilos de arena cada una. Nadie había sufrido lo suficiente para hablarle de felicidad a una mujer que transitaba un calvario con el único fin de estirar su columna fallida.

Antes de firmar los papeles vació una botella de brandy. A fuerza de costumbre, había logrado llegar hasta el final con solo cuatro tragos largos. Usó el dorso de la mano como servilleta y se secó la boca. El labial naranja, su favorito, dejó una estela colorida hacia un costado.

Había pasado las primeras horas de la mañana frente a una caja de lápices, eligiendo con cuál de todos iba a estampar su firma en los papeles de divorcio. Se decidió por uno de color negro; para ella, el negro equivalía a nada, a realmente nada. La última hoja tenía una

línea de puntos. Su amigo, el historiador de arte mexicano, le había dicho que justo en ese lugar tenía que poner su nombre. No pudo evitar continuar el punteado hasta el borde de la hoja, y justo al final dibujó una calaverita pequeña. Se le daban bien las calaveras.

Dio vuelta a la página. Era toda blanca y lisa. ¿Quién era capaz de mantener virgen un blanco impoluto? Ella no. Con letra cursiva, prolija y redondeada, escribió su propia sentencia de divorcio:

Diego - principio
Diego - constructor
Diego - mi niño
Diego - mi novio
Diego - pintor
Diego - mi amante
Diego - «mi esposo»
Diego - mi amigo
Diego - mi madre
Diego - mi padre
Diego - mi hijo
Diego = Yo
Diego - Universo
Diversidad en la unidad.

Se quedó un buen rato releyendo lo que había salido de su corazón. Dio vuelta a la hoja y, sobre la línea punteada, firmó: «Magdalena Carmen Frida Kahlo Calderón».

A pesar de que su médico le repetía que tenía que usarla, la silla de ruedas había quedado en un rincón; en su casa, se negaba a usarla. Con los años, había aprendido a dosificar las rebeldías que subía al escenario. Puertas adentro y a solas, todo estaba permitido; incluso, abrir otra botella de brandy. Lo merecía. Había sido un día difícil.

Lo que sí intentó controlar fueron los tragos: en lugar de largos y cargados, optó por llenar la mitad de su boca, y mantener el líquido ambarino entre la lengua y el paladar la mayor cantidad de tiempo posible.

Caminó hasta la ventana que daba sobre la calle Allende. La mente la llevó a esa misma ventana que la cautivaba cuando apenas era una niña de seis años, cuando esa sala no era la sala: era su habitación. Cada vez que se sentía sola, realmente sola, en la soledad más absoluta, un juego le devolvía el rugir de la sangre en las venas: echaba en el vidrio un vaho de aliento hasta dejarlo empañado y con el dedo dibujaba una puerta. Por esa puerta su imaginación, que siempre había sido frondosa, se escapaba con alegría, con urgencia. Entonces atravesaba un llano inmenso, hasta llegar a una lechería que se llamaba Pinzón. La «O» del nombre estaba abierta, y del otro lado la esperaba una amiga imaginaria. Una chica alegre, que se reía mucho y sin sonidos. Era ágil y bailaba como si fuera una pluma.

Frida recordó que solía contarle a la pequeña bailarina todos sus problemas de niña enferma, sus problemas secretos, y que ella corría con sus secretos escondidos por todo el patio de la Casa Azul, y los escondía debajo de un árbol de cedrón. ¡Qué feliz había sido con su amiga imaginaria! Cada vez que la recordaba, se acrecentaba más su mundo.

Llenó los pulmones de aire y los vació de a poco. Con ambas manos, ajustó las hebillas plateadas del corsé que le mantenía recta la espalda; un corsé de cuero, curtido, encerado y moldeado a mano. Sintió cómo los órganos, dentro de su torso, se comprimían contra las costillas. No le importó, estaba acostumbrada.

Corrió las cortinas de encaje de la ventana y tiró sobre el vidrio su aliento, que olía a brandy. Una nube redonda de vapor cubrió la parte superior, la que estaba a la altura de su cabeza. Con el dedo, y apelando a su memoria, dibujó una puerta y, dentro de la puerta, la O mágica. Una imagen le hizo dar unos pasos hacia atrás. Abrió y cerró

los ojos varias veces seguidas para borrar el impacto. No lo consiguió. La ensoñación seguía ahí.

Frida apoyó las palmas de las manos en el vidrio y espió por la O que acababa de dibujar. Del otro lado, había una jovencita de cabello corto y ondulado, vestida con un traje rojo de tehuana. Flaca, alta, de aspecto desgarbado. Se miraron un buen rato. Los ojos verdes de una se mezclaron con los ojos color café de la otra. La tehuana sonrió. Frida sonrió. La amiga imaginaria había regresado.

17

Buenos Aires, noviembre de 2018

Cristo había entregado su falsificación de *La Martita* en tiempo y forma. El cuadro con sus pinceladas y sus pigmentos, y la bitácora que documentaba el recorrido de la obra en la parte de atrás, estaba colgado en una de las paredes principales del Museo Pictórico de Buenos Aires, en el mismo lugar y bajo las mismas luces que durante mucho tiempo habían albergado a *La Martita* original. El destino del cuadro verdadero no era algo que a Cristo le importara demasiado. Muchos de los originales que con su enorme talento había duplicado fueron a parar a colecciones privadas y, en algunos casos, secretas, o a salas de mansiones en rincones alejados del mundo. Unos meses atrás había llegado a sus oídos el dato de que algunos se seguían usando como pago de deudas fiscales en distintos países.

Siempre tuvo claro que para que su trabajo existiera se necesitaba un artista y muchos ignorantes con los bolsillos llenos de dinero. Y también tenía la certeza de que su tarea era muy valiosa; no se dedicaba a hacer meras copias: lo que Cristo hacía era puro arte. Le gustaba autodefinirse como «creador de falsos auténticos». Los motes de «embustero» o «estafador» lo ofendían. Ponía el alma en crear obras sin dobleces, obras que decían lo que eran. En definitiva, ¿cuál es el valor de lo falso? ¿Cuál es el valor de la verdad?

Cada vez que terminaba y entregaba un trabajo, Cristo visitaba a su mejor amigo en la Cárcel de Régimen Abierto San Roque, un penal en el que cumplían condena los presos de edad avanzada, con muchos años tras las rejas; hombres que no sabían vivir en libertad, ni les interesaba. El Abuelo era uno de los reos más respetados, no solo por la población carcelaria, también por los guardias. Nunca un enojo, un acto de violencia, una rebeldía, un motín. Nunca una delación. Hombre de pocas palabras y de gestos amables. Pero no siempre lo pasó bien tras las rejas. Los primeros días fueron una pesadilla, un infierno.

En ese entonces, nadie le decía «el Abuelo», porque aún no lo era; para todos era Arjona, «el Asesino». Había sido condenado a reclusión perpetua por matar a una mujer y a su hijo de cuatro años. Arjona siempre sostuvo que estaba arrepentido, que no lo había querido hacer, que si pudiera volver el tiempo atrás cambiaría su vida con tal de que esa desconocida y su hijito siguieran vivos. Él no era un asesino. Pero ninguno de sus lamentos alcanzaron para modificar lo que pasó esa noche, tras la huida. Aquella Nochebuena no había sido muy distinta a tantas otras: los gritos, las risas, los aplausos y las celebraciones se escucharon desde las terrazas, los balcones y jardines; y hubo, como siempre, testigos mudos que se volcaron al abrazo en el interior de sus casas. Tal vez por eso, y porque el barrio de Recoleta es uno de los más seguros de la ciudad de Buenos Aires, las autoridades del Museo Nacional de Artes Bellas habían tomado una decisión que horas después lamentarían: dejar como custodia a un solo sereno y permitir que los hombres de seguridad fueran a brindar con sus familias.

José Barraza nunca imaginó que los andamios y las estructuras metálicas que los obreros usaban en la reforma de la parte trasera del museo se iban a convertir en los trampolines ideales para que un grupo de ladrones se colara puertas adentro. La posibilidad era tan impensada que, después de comer una vianda y recorrer sin muchas

130

ganas la vereda del edificio, Barraza se metió en la salita destinada a los guardias de seguridad, se tomó media botella de sidra bien helada y se quedó profundamente dormido. Cuando lo encontraron al día siguiente, la policía creyó, en un primer momento, que ese hombre acurrucado en el piso estaba muerto.

Mientras José Barraza dormía como un bebé, Miguel Arjona y los primos Danilo y Esteban Páez treparon por el obrador, desconectaron el sistema precario de alarmas y recorrieron los pasillos amplios y fabulosos del museo. Después fueron hasta el lugar exacto que les habían marcado. El encargo había sido muy preciso: la colección de las veinte piezas de jade y la obra *Muerte amarilla*, del pintor argentino Leopoldo Blates.

En menos de dos horas, los tres ladrones lograron empaquetar, siguiendo las indicaciones, las obras valuadas en más de veinte millones de dólares. Guardaron el botín en el baúl y, antes de subir al auto, los Páez y Arjona tuvieron su propia Navidad: descorcharon una botella de champán Veuve Clicquot, comprada para la ocasión, y brindaron en la vereda. Ese fue el error que cometieron, único pero el definitivo. Tiempo después, tras las rejas, recordarían con pesar ese momento.

Una mujer que salía de la casa de su madre dio la alerta. Con las manos repletas de bolsas con regalos navideños, subió a su auto de alta gama y buscó en los alrededores a un policía. «Vaya a la puerta del museo. Pasa algo muy extraño», dijo luego de bajar la ventanilla, y dio más detalles: «Hay un auto azul metalizado y en la vereda tres negritos tomando un champán carísimo. Reconozco esa marca entre miles, la etiqueta amarilla es inconfundible. Vaya y vea qué pasa, que para eso le pagamos el sueldo».

Mónica Urquillo de Estrada fue la primera testigo en la causa que se abriría horas después y la encargada de aportar los datos para los retratos hablados. El policía moduló por el radio y pidió refuerzos, sabía que en ese barrio cualquier vecino podía hacerle perder el trabajo.

De inmediato, una patrulla se dirigió hacia el Museo Nacional de Artes Bellas. Miguel Arjona fue el primero que vio las luces azules del patrullero que se acercaba por la avenida Libertador. Solo un grito bastó para que los tres se subieran al coche de un salto; Arjona, al volante, y los primos Páez, en el asiento de atrás.

La persecución se extendió por más de cincuenta cuadras. Casi llegando a la estación de Retiro, una madre y su pequeño hijo cruzaban la calle. La mujer lo sostenía de la mano mientras que, con la otra, el niño abrazaba el oso de peluche que le había traído Santa Claus. Arjona no los pudo esquivar. La trompa del auto los golpeó de lleno. La mujer quedó tirada en el medio de la calle. Horas después, los periodistas destacarían que, a pesar del impacto, la mujer nunca le soltó la mano a su hijo y que el niño tampoco soltó su oso de peluche. Arjona no frenó el auto, se concentró en seguir huyendo. Y lo logró. A sus espaldas, en el baúl, llevaba veinte millones de dólares.

Cristo presentó su documento en la entrada de seguridad del penal. Pasó por la requisa corporal y vio cómo los guardias destrozaban el budín de limón que había llevado, buscando drogas o algún arma blanca. Ni se inmutó; estaba acostumbrado a comer pasteles, panes y galletitas trozados en mil pedazos. Sus ocho años tras las rejas lo habían preparado para todo.

El Abuelo lo esperaba, como siempre, sentado debajo de la parra del jardincito en el que los presos habían montado una huerta comunitaria. Había preparado unos mates que, también como siempre, estaban fríos.

—¿Qué hacés, muchacho? ¡Qué bueno verte! —saludó—. Hacía tiempo que no venías a visitarme por acá… Seguro que anduviste pintando, ¿no?

Cristo sonrió y asintió con la cabeza. Desplegó sobre la mesita de metal una bolsa de nailon con una montaña de budín. Durante un buen rato tomaron mates y masticaron las migas.

—Hice una Martita que quedó impecable —dijo Cristo.

—¡Epa! ¡Qué linda obra *La Martita!* —exclamó el Abuelo, pensativo—. La van a acomodar rápido. Es una obra de bajo perfil, tranquila, y que vale unos buenos mangos. Además, no es jodida de hacer…

—La verdad que no. Fue una boludez, hasta aburrido, te confieso.

El abuelo largó una carcajada y palmeó el hombro de Cristo.

—Y bueno, amigo. No siempre uno se puede coger a las mejores mujeres ni tomar los mejores vinos, y menos falsificar los mejores cuadros. Pero de algo hay que vivir.

—Así es. No todo en la vida es un Blates.

El cuadro *Muerte amarilla*, del pintor Leopoldo Blates, había marcado la vida de ambos. Después de atropellar a la mujer y a su hijo, y sin saber si los había matado o no, Arjona siguió el derrotero tal cual estaba planeado. Logró quitarse a la policía de encima y manejó hacia el sur de la ciudad de Buenos Aires. Una bodega en la calle Suárez del barrio de La Boca era el lugar en el que lo esperaban. Dos hombres a los que nunca había visto antes revisaron las piezas de jade una por una; por último, le quitaron el lienzo de algodón al cuadro de Blates.

Esa fue la primera vez que Arjona vio a Cristo. El muchacho, que no tenía en esa época un abdomen prominente y cuya melena era aún bastante tupida, se acercó al cuadro. Parecía hipnotizado por las pinceladas perfectas que retrataban uno de los hechos más dramáticos de la historia porteña. Catorce mil personas murieron en Buenos Aires en 1871 a causa de la fiebre amarilla. Siempre se creyó que los mosquitos infectados habían llegado al puerto en un barco proveniente de Asunción del Paraguay. Las aguas del puerto y los charcos en las calles de tierra albergaron una plaga imposible de combatir, que se ensañó con las personas más pobres que vivían en las barriadas portuarias.

Para pintar su obra, Leopoldo Blates se basó en un parte policial del 17 de marzo de 1871, redactado por el comisario Luis Gutiérrez. Alertado por un vecino, Gutiérrez llegó a la pensión de la calle Cochabamba 113. En uno de sus cuartos, encontró a una mujer muerta;

un niño pequeño estaba recostado sobre su cuerpo, mamando de su pecho. El cuadro era una especie de fotografía perfecta del drama: la mujer, el niño, la habitación pobre con apenas algunas cosas de muy poco valor. Gran parte de la escena se puede adivinar. Blates eligió colores oscuros para contar el momento.

—Sí, lo puedo hacer —dijo Cristo con una certeza abrumadora.

Fue suficiente. Volvieron a cubrir el cuadro con el lienzo y al día siguiente un hombre misterioso dejó la obra en la puerta de la casa del muchacho.

—¿Y vos cómo andás, pibe? —preguntó el Abuelo con real interés—. ¿Alguna novia? ¿Algo nuevo?

—No. Nada de nada, che. Salgo a veces con una chica vecina del barrio, pero no es una relación formal ni seria. Ando con ganas de viajar a Europa a estudiar dibujo.

—Ah, eso es una boludez, un gastadero de guita. Vos no necesitás estudiar una mierda. Sos el mejor, naciste con el estudio ya hecho —dijo el Abuelo.

A Cristo le gustaba escuchar halagos sobre su arte, pero a pesar de lo que decía Arjona sus ganas de perfeccionar la técnica eran más fuertes. Además, en los últimos años había tenido que rechazar algunos encargos. Las pinturas luminosas le costaban mucho; lo de él siempre había sido lo oscuro, lo lúgubre. Además había notado que el mercado estaba cambiando: buscaban duplicados de Kandinski o de Pollock.

—¿Tu hermano cómo anda? —preguntó el viejo para cambiar de tema. Notó que Cristo no había tomado bien la pregunta, entonces agregó—: ¿Sigue pintando el pendejito?

Como cada vez que alguien nombraba a su hermano, Cristo no tenía otra opción que disimular un amor fraternal que nunca había sentido. A pesar de que durante años su hermanito lo había tenido de ídolo y lo perseguía por todos lados para que dibujaran juntos, no hubo caso: lo odiaba. Cada vez que lo veía, las ganas de pegarle eran

atroces, pero se reprimía y sus broncas infundadas se acumularon como basura en el fondo de un sótano. Solo una vez no pudo controlar su furia y le dio una trompada que dejó al chico, de apenas once años, tirado en el piso y con el labio partido. Fue la noche en la que arrancó a copiar el cuadro de Blates.

La habitación de Cristo funcionaba como taller. Un colchón tirado a un costado, una mesita de luz de madera repleta de libros de pintura, cajas y cajas de óleos, telas, pinceles y dos atriles pegados al ventanal era todo lo que necesitaba para ser feliz. Dobló el lienzo y acomodó el cuadro que había sido robado del museo en uno de los atriles, y volvió a prestarles atención a los detalles. Cada vez estaba más convencido de poder lograr una copia exacta. Cuando se disponía a armar la paleta de colores que necesitaba, su hermano se metió en la habitación sin pedir permiso y lo llamó por su nombre completo. En una sola acción, el niño hizo dos de las cosas que más le molestaban.

—Cristóbal, ¿viste lo que dicen en la televisión? —preguntó con esa vocecita que lo sacaba de quicio.

—No, ni me importa. Cerrá la puerta y rajá de acá —respondió Cristo sin levantar la mirada de los colores que estaba mezclando.

—¡Vení a ver! ¡Vení, te digo! —insistió el chico—. Unos ladrones robaron un museo y mataron a una señora y a su hijo. En el noticiero muestran un cuadro igual a ese que tenés ahí. ¡Es igualito!

Cristo sintió cómo las manos se le acalambraban de a poco. Su corazón emprendió un galope en el medio del pecho. ¿De qué muertos hablaba su hermano? Salió del cuarto como una tromba y se clavó frente al televisor de la sala. Cuando vio la foto de la mujer y de su hijo a pleno en la pantalla, creyó que se iba a desmayar. Nadie le había contado que el cuadro que tenía en un atril a unos metros estaba manchado con sangre. Se abalanzó sobre el teléfono de línea y marcó un número que pocas veces marcaba.

—¡La puta madre que los parió! —dijo apenas escuchó la voz del otro lado—. Estoy viendo el noticiero. Nadie me dijo nada y también

135

muestran la foto del cuadro. Yo me abro. ¡Mandame a alguien que se lleve el cuadro ya mismo! —gritó sin darse cuenta de que su hermano seguía la conversación con los ojos desorbitados.

—Las órdenes las doy yo, Cristóbal —dijo una voz con calma—. Seguí con lo tuyo, que del resto me encargo yo, como siempre.

Cristo no pudo seguir hablando. La única persona que lo podía ayudar había tomado una decisión: que siguiera adelante con la falsificación del Blates. El niño esperó a que su hermano mayor cortara el teléfono y se acercó impaciente.

—Cristo, ¿vos sos uno de los ladrones del cuadro? —preguntó.

La trompada fue certera e impactó en el medio de la cara. El chico quedó tirado ahí mismo, a un costado del teléfono. La sangre que chorreaba por su cuello le manchó la remera. En ese momento, con tan solo once años, Rama juró vengarse de su hermano.

18

Coyoacán, enero de 1940

Frida abrió la puerta de su casa. Estaba sin llave, como siempre; tenía la certeza de que nadie se atrevería a entrar a un santuario sin permiso, y la Casa Azul era su santuario. Cruzó la calle Londres, en diagonal hacia Allende. No le preocupó si venía un automóvil o algún camión, no miró hacia los costados. No era una mujer prevenida. Su talento consistía en manejar las consecuencias. Los tacones de sus botas rojas se hundieron en las grietas de tierra húmeda que rodeaba los adoquines de la vereda. No podía, ni quería, quitar los ojos de su amiga imaginaria. Ni siquiera se animó a pestañear ante la posibilidad de que desapareciera.

La joven tehuana seguía en el mismo lugar, con su falda y su huipil rojos y sosteniendo la canasta que colgaba de su hombro flaco. Cuando la tuvo a menos de un metro, quiso abrazarla y confesarle al oído lo mucho que la había echado de menos. Quiso que ambas levantaran los brazos y bailaran en círculos como cuando ella era pequeña. Y otra vez no pudo. Y otra vez no quiso.

—Señora, ¿por qué llora? ¿Le sucede algo? —preguntó Nayeli.

Ella tampoco podía dejar de mirar a la mujer que tenía enfrente. Todo en ella resultaba extravagante ante sus ojos. La falda larga de color verde intenso, con la enagua de volado de encaje que cubría sus

pies y el huipil blanco con hojas bordadas, la hizo sentir por unos minutos en Tehuantepec. Pero las tiras de cuero con hebillas plateadas que rodeaban el torso de la mujer y su andar destartalado causaron en Nayeli una gran curiosidad.

—Me sucedes tú —contestó la mujer con una sonrisa, a la que de inmediato siguió una pregunta—. ¿Eres real?

—Sí, claro. Bueno, creo que sí lo soy —dijo levantando el hombro derecho—. Mi nombre es Nayeli Cruz.

La mujer repitió el nombre varias veces. Lo hizo en voz baja, como quien quiere que las letras se impriman en el cerebro, y respondió lo que Nayeli no había preguntado.

—Mi nombre es Frida. Frida Kahlo. ¿Quieres venir a mi casa a jugar con mis muñecas?

Nayeli frenó el impulso de aplaudir. Nunca había tenido una muñeca propia; en su casa solo hubo una de trapo y paja, la que compartía con Rosa.

—Gracias, señora Frida, pero no quiero molestar —respondió. La firmeza de la educación de su madre había calado hondo.

La mujer se carcajeó y la tomó del brazo. Esa fue la primera vez que Nayeli fue testigo de una de las características de Frida: por la razón o por la fuerza, siempre lograba su cometido.

La primera vez que entró en la Casa Azul no imaginó nada de lo que vendría después, pero jamás olvidaría las sensaciones encontradas que se acomodaron en su pecho, allí donde está el corazón. La puerta de madera pintada de un verde furioso daba a un pequeño pasillo de paredes del mismo azul de la fachada. A la izquierda y en altura, la bienvenida la daban unos Judas enormes y coloridos, fabricados con papel maché. Nayeli no pudo evitar mirarlos con fascinación, las manos detrás de la espalda y la cabeza hacia atrás.

—¿Son bonitos, no crees? —preguntó Frida, acostumbrada a que todo el mundo se detuviera para observarlos—. Los hizo Carmencita,

una artista querida, mi «judera» de cabecera. Nadie hace piezas tan maravillosas.

Puso una mano en la espalda de la joven y presionó con suavidad, invitándola a seguir el recorrido. El pasillo desembocaba en un patio que a simple vista parecía descuidado: arbustos crecidos fuera de los canteros, nopales puestos en el medio de los lugares de paso, y una cantidad de hierros y chapas de metal manchados con pintura de diferentes colores. Sin embargo, cuando el visitante se acostumbraba al caos, aparecía la belleza.

Nayeli se libró de la mano de Frida y se apresuró hasta llegar a la fuente de piedra. El sonido del agua cristalina, que salía en forma de chorro, la atrajo como si fuera un imán. Era el mismo rumor de su río, del río de Tehuantepec. El fondo de la fuente le sacó la primera de las tantas risas que dejaría escapar en la Casa Azul: dos sapos despatarrados, pintados sobre mosaicos partidos, le parecieron de lo más gracioso y original. Frida, que era la mejor compañera de borracheras, lágrimas y risas, no dudó en sumarse a la joven.

—Esos sapos los he hecho yo en honor a Diego, que también es un sapo feo y gordo —dijo, y cambió de tema con maestría—. Vamos a la cocina a tomar alguna cosa y me cuentas de ti.

Nayeli aceptó, no tenía otras opciones ni otros planes. La alegría que transmitía el jardín de la casa contrastaba con la oscuridad de la sala. Las ventanas y cortinas cerradas apenas dejaban pasar algunos rayos mínimos de luz; el olor a encierro y a tabaco era asfixiante; la mesa se veía repleta de botellas vacías, papeles, platos y vasos sucios. Al piso le faltaba una buena barrida; en los rincones, se veían fragmentos pequeños de tierra que alguien había acumulado para quitarlos del paso. En medio de la sala, entre uno de los ventanales y una arcada que comunicaba al comedor, había una silla de ruedas.

—¿De quién es esa silla con ruedas? —preguntó Nayeli.

—Es mía. Todo aquí es mío —respondió Frida golpeándose el pecho.

—Pero no entiendo... Tú caminas.

—Ya no tan bien como antes. —Se levantó la falda y adelantó su pierna derecha—. Mira qué flaca tengo esta pierna. ¿Ves? Tuve la polio de pequeña y me quedó así, como una pata de palo.

Nayeli observó interesada. Efectivamente, el defecto era claro.

—¿Y por eso andas con ese corsé de tirantes en el cuerpo? —preguntó señalando el torso de Frida.

—Pues claro que no. Esto es otro cantar. La desdicha se ensañó conmigo desde siempre. Tuve un accidente que me rompió la espina y el pescuezo en millones de partes. Ese accidente desvió mi camino y me dejó todita rota.

—Yo no te veo rota —dijo Nayeli, a quien la mujer le parecía más dramática que su madrina Juana.

Frida volvió a cubrir sus piernas con la falda y puso su mano áspera sobre la mejilla de la joven. Lo hizo con una ternura infinita.

—Claro que lo estoy. No se ve demasiado, pero por adentro estoy en partes como un cristal estallado. Cuando tenía más o menos tu edad, tuve un accidente. Fue un choque extraño. No hubo violencia. Fue algo sordo, lento y maltrató a todos. Y a mí me maltrató mucho más —dijo pensativa.

—Cuéntame más del choque —pidió Nayeli, a quien cada historia siempre le recordaba los relatos de su abuela. No le importaba si le contaban verdades o mentiras. Ella elegía creer.

Frida se acomodó en la silla de ruedas. Algunas horas al día le hacía concesiones al destino. Nayeli se sentó junto a ella en el piso, con las piernas cruzadas, lista para escuchar a la mujer hablar de su tema favorito: ella misma.

—En esa época yo tenía un novio. Era bueno y muy guapo. Se llamaba Alejandro. Estábamos por la zona del Zócalo y tomamos un autobús para volver a Coyoacán. Después de subir empezó el choque. Antes habíamos tomado otro, pero nos bajamos porque a mí se me había perdido una sombrillita de papel muy bonita. ¿Te gustan las

sombrillitas de papel? —preguntó Frida, interrumpiendo su relato. Nayeli hizo un movimiento leve con la cabeza, quería que siguiera con la historia—. Bueno, justo en la esquina del mercado de San Juan tuvimos el choque. Por el lado contrario venía un tranvía. Andaba muy despacio y nuestro chofer era un muchacho sin paciencia. El tranvía, al dar la vuelta, arrastró al colectivo contra una pared.

Frida hizo un silencio y señaló una botella de brandy que estaba sobre un mueble amarillo. Nayeli se puso de pie de un salto y le alcanzó la botella. Luego de dos tragos largos del pico, Frida continuó:

—Yo en ese momento, el del choque, solo pensé en un balero muy bonito que tenía en mi mano y que por el impacto se voló. No medí el tipo de heridas que tenía pues no sentía dolor ni nada. Es mentira que uno se da cuenta de un choque, mentira que se llora. Yo no derramé lágrimas, y eso que el pasamanos me atravesó todito el cuerpo como si fuera una espada. Un hombre me levantó y me puso sobre una mesa de billar de un bar cercano, hasta que llegaron los médicos de la Cruz Roja.

—¿Con palo y todo? —preguntó Nayeli con los ojos desorbitados.

—Con palo y todo. Yo solo recuerdo voces y voces que gritaban: «¡La bailarina! ¡La bailarina!». Tiempo después, Alejandro me contó que en el autobús viajaba un pintor que llevaba una bolsa de polvo dorado, y que por todo el movimiento del choque, el polvo me cayó en el cuerpo y quedé toda dorada, como una bailarina. ¿Verdad que es bonita esa imagen? Sangre y oro me resulta muy bonito.

A pesar de que Nayeli le dijo que también le parecía lindo, en realidad se había quedado impactada. A medida que la botella de brandy se vaciaba, Frida, entre trago y trago, le contó sobre los meses que estuvo internada; sobre las operaciones, los tratamientos y los esfuerzos que hizo para que su novio Alejandro la visitara.

—Yo no sabía que mi príncipe se había ido a estudiar lejos y me la pasé escribiéndole puras cartas de amor, mientras la muerte bailaba alrededor de mi cama todas las noches. Le firmaba el papel con besos

de carmín rojo que me había llevado al hospital mi hermana Cristina, y en el sobre le colocaba plumas rosadas de un almohadón que de puro enojo rompí una tarde. En ese momento todavía no me había acostumbrado al sufrimiento. Luego, cuando me trajeron para esta casa, me dejaron tirada en una cama con todo el cuerpo enyesado como si fuera una momia. Tú no sabes la risa que me causaba intentar hacer dibujos bonitos en el yeso.

—Yo no le encuentro la gracia, señora Frida. Debió ser muy doloroso —replicó Nayeli.

Frida dejó la botella vacía en el piso, al costado de la silla de ruedas, y la miró.

—Nada es más valioso que la risa, eso lo debes aprender bien. Se requiere fuerza para reír y dejarse llevar, para ser muy liviana. La tragedia es algo de lo más ridículo.

Esa fue una de las primeras lecciones que Nayeli aprendió de Frida. A partir de ese momento, se juró que la risa sería una aliada para toda la vida.

—Bueno, bueno —dijo la mujer, y con dificultad intentó ponerse de pie. Con una mirada de hielo rechazó la ayuda que Nayeli le ofrecía—. Vamos a conocer mis muñecas, a eso te he invitado, ¿no?

Caminaba de costado, como si fuera una torre a punto de derrumbarse. A pesar de la dificultad, lograba mantener el equilibrio desafiando a la ley de gravedad. Luego de cada movimiento brusco, se ajustaba las tiras de cuero del corsé. Nayeli la siguió muy de cerca, con sus manos despegadas del cuerpo, listas para sostener a Frida en caso de que sus huesos no resistieran. Se la veía tan flaca, tan frágil y tan efímera; casi a punto de desaparecer.

La habitación de Frida era pequeña. Las paredes blancas, y el piso y los zócalos de madera lustrada le daban un aspecto sobrio, monacal; muy distinto al del resto de la casa y al de su dueña. Unos cuadritos pequeños con fotos viejas y un estante para libros eran la única decoración.

La cama despertó la curiosidad de Nayeli, nunca había visto algo semejante. El colchón de una plaza era alto y estaba cubierto por un acolchado de hilo blanco con unos bordados delicadísimos de flores anaranjadas y hojas de distintos verdes en punto cruz, un punto que solo lograban las buenas bordadoras, como las de su familia de Tehuantepec. Ella nunca había sido lo suficientemente cuidadosa en el bordado ni tenía la paciencia necesaria. Sobre la almohada, un almohadón de lienzo con más bordados; en este caso, un muérdago navideño y, en el centro y con hilo rojo, una palabra corta que Nayeli no supo leer.

—¿Qué dice en el almohadón? —preguntó.

—Dice: «Cariño» —respondió Frida con preocupación—. ¿Tú no sabes leer?

Nayeli no respondió. Se limitó a mirar la punta de sus pies, con la cabeza gacha.

—¡Qué barbaridad! ¡Esto no puede suceder! —exclamó furiosa—. La verdadera revolución es que todos los mexicanos y las mexicanas sepan leer, tengan acceso a la educación. Levanta ya mismo la cabeza, Nayeli. Vergüenza y cabeza agachada deberían tener quienes no lograron que la revolución llegue hacia ti. Yo seré tu revolución, ya verás.

La joven levantó la cabeza y sonrió. Una de las cosas que siempre quiso y nunca pudo era leer y escribir. Respiró hondo y contuvo las ganas de llorar.

—Ven aquí, ayúdame a recostarme en la cama. Me duele la espina como el demonio —dijo Frida—. Y recuéstate conmigo.

Los brazos de Frida eran finitos como palos. Apenas Nayeli los agarró, tuvo que aflojar la fuerza por temor a quebrarlos. Acompañó el cuerpo de la mujer y le puso el almohadón debajo de su cabeza. Su nariz se inundó con el olor de las flores que decoraban las trenzas negras que rodeaban la coronilla. Ambas se quedaron boca arriba, una pegada a la otra, mirando hacia el techo de madera de la cama. Lo sostenían cuatro columnas. Un espejo las reflejaba desde la cintura hasta la cabeza.

—¿Por qué tienes una cama con techo y espejo? —preguntó la tehuana.

—Para mirarme, para no perderme —respondió Frida—. Esta es la cama que usé durante todos los meses que estuve convaleciente después del accidente. Mi rostro era lo primero que veía cuando abría los ojos y lo último, antes de cerrarlos. Nadie me ha mirado tanto como yo misma lo he hecho. El accidente me desvió del camino que yo había emprendido, me privó de muchas cosas. Pero nunca me he perdido. Ahí estoy en el espejo, ahí me tienes.

Nayeli, que se había criado viendo el rostro de su hermana Rosa cada noche y cada mañana, esta vez clavó los ojos en el espejo y se concentró en el rostro de Frida. Sintió la misma paz, el mismo arrullo. Se quedaron dormidas. Una molida por el cansancio de tantos días de un viaje de aventuras incómodas; la otra, embotada de medicamentos y brandy.

Una voz gruesa y áspera las despertó. Sonaba firme desde el otro lado de la casa.

—¡Frisita, Frisita! Paloma de mis ojos, ¿dónde andas?

Con dificultad, Frida se incorporó y quedó sentada en la cama, con la espalda apoyada en el respaldo de madera.

—Ahí lo tienes a ese gordo sapo, gritando como un loco —dijo con un enojo mal disimulado—. Debe tener hambre, seguro. Las escuinclas esas con las que anda no saben preparar ni una tortilla.

Nayeli ayudó a la mujer a ponerse de pie. Los gritos del hombre no cesaban.

—¿Por qué te dice «Frisita»? —preguntó—. ¿Tu nombre no es Frida?

—Porque los niños juegan con las palabras, y este sapo gordo es un niño —respondió mientras salía de su habitación y se dirigía hacia el lugar desde donde venía la voz.

Nayeli no entendió dos cosas al mismo tiempo: nunca había escuchado a un niño con una voz tan gruesa y ahora Frida se mostraba

mucho más frágil de lo que había estado un rato antes, cuando hablaba con ella. Ya no solo caminaba torcida, sino que se agarraba de las paredes como si fueran su bastón. Su gesto chispeante y tierno se había convertido, como por arte de magia, en una mueca doliente y moribunda. Hasta el color de su piel parecía haber cambiado de un moreno brillante a un amarillo pálido.

Salieron a otra parte del jardín y subieron unos escalones de piedra anchos. Frida, misteriosamente, lo hizo con agilidad. Entraron en una sala más espaciosa que la principal. Todas las paredes eran ventanales de vidrios limpísimos. La luz y el sol bañaban todo. En el medio había una mesa enorme de madera lustrada, la más grande que Nayeli había visto en su vida. Del otro lado de la mesa, no había ningún niño.

Parado, con ambas manos apoyadas en sus caderas, un hombre gigante las miraba a ambas con un gesto de sorpresa y curiosidad. Vestía un traje negro, con una camisa blanca de cuello almidonado. Llevaba puestos un sombrero de fieltro que lo hacía parecer más alto de lo que era, un cinturón ancho de cuero con una hebilla de metal y unos zapatos de minero que habían dejado pisadas de barro en el piso. Dos características sobresalían en ese cuerpo descomunal: una barriga redonda y unos ojos verdes y saltones. «Frida tiene razón. Tiene cara de sapo», pensó Nayeli.

—¡Frisita, mi querida, mira cómo estás! ¡No puedes ni siquiera mantenerte de pie! —exclamó Diego. Rodeó la mesa y, con un movimiento firme y casi sin hacer esfuerzo, cargó a Frida en sus brazos con la facilidad con la que se levanta a un bebé—. Debes andar en tu silla de ruedas hasta que estés mejor o guardar reposo, niña paloma. Ya lo han dicho tus médicos gringos.

Frida hundió la cabeza en el pecho del hombre y respiró hondo, como si pudiera llenar la nariz, los pulmones, la sangre y hasta el cerebro con el fuerte olor a sudor y el aroma del jabón de lavar la ropa.

—Déjame en ese sillón pequeño —señaló Frida—, el que está junto a mi pintura.

Cuando Nayeli se acercó para cubrirle las piernas con la manta tejida que encontró en el posabrazos del sillón, Frida la interrumpió.

—Deja, deja. No tengo frío. Mira bien a este hombre, Nayeli. No se te olvide nunca ninguno de sus detalles —dijo ceremoniosa—. Es el muralista más grande que vayas a conocer en tu vida. Mejor dicho, el único que existe. Él es Diego Rivera.

Diego y Frida aplaudieron como si acabaran de escuchar la presentación de un *show*.

—Bueno, bueno, palomita. Siempre eres exagerada. No soy el único —dijo Diego entre risas—. También están Siqueiros y Orozco…

—¡Ni los nombres en esta casa! —gritó Frida. Nayeli se sobresaltó, la voz de la mujer parecía haber salido desde sus entrañas—. Aquí no se nombra a los traidores ni a quienes te han dañado, mi niño. Bueno, mira a esta pequeña tan bonita de ojos verdes. Se llama Nayeli Cruz y es mi amiga imaginaria.

Diego se acercó a Nayeli con una mano extendida, como si ser la amiga imaginaria de alguien fuera algo de lo más normal. Con la otra mano, se quitó el sombrero y lo sostuvo contra el pecho en señal de respeto.

—Bienvenida, Nayeli Cruz. Es un gusto tenerte aquí. Las amigas de Frida son también mis amigas —dijo y le apretó la mano con firmeza.

—Gracias, señor. Pero yo no soy imaginaria, soy de verdad.

Frida y Diego volvieron a reír al mismo tiempo. Parecían coordinados en reaccionar a bromas y estímulos que solo ellos entendían. Poseían la habilidad pasmosa de armar en segundos un mundo propio, en el que todo lo demás quedaba afuera.

—Claro que sí, ya veo que eres real —contestó Diego mientras se volvía a acomodar el sombrero—. Pero eres muy honrada de haber entrado en el plano imaginario de mi paloma Frisita. No todos tienen esa suerte.

Frida aprovechó las salutaciones entre Diego y Nayeli para abrir una botella de coñac que tenía escondida debajo del sillón en el que estaba sentada. El segundo trago del pico le dio el impulso que necesitaba para hablar de lo que no quería.

—¿Qué haces aquí, Diego? Ya he firmado esos papeles de divorcio que me has mandado. Ya me ha quedado claro que me quieres abandonar...

—No digas eso, Frisita —interrumpió Diego acongojado, con los hombros hacia adelante y la cabeza caída hacia un costado—. Tú sabes que no es falta de cariño, te quiero demasiado para causarte sufrimientos y tormentos futuros.

—Y has ganado, mi niño. Te dejo libre. Aunque siempre lo has sido. Siempre has cortejado a cuanta mujer has querido cortejar, y yo lo he permitido. Mi problema es cuando te lías con mujeres indignas o inferiores a mí. Eso tú no lo entiendes.

Diego se dio media vuelta y quedó de espaldas a Frida y a Nayeli. Contemplar el jardín de la Casa Azul siempre lo ayudaba a pensar.

—Pero, Frida... Si yo te dejo trazar esa línea, te permito delimitar mi libertad...

—¡Ay, sapo gordo! ¡Ay, mi Dieguito! —exclamó—. Eres una víctima depravada de tus apetitos sexuales. El divorcio es una mentira que tú me haces y lo más grave que te haces a ti mismo.

Se quedaron en silencio. Diego, con la atención puesta en los nopales del jardín; Frida, vaciando la botella de coñac. Nayeli tenía la incómoda sensación de estar de sobra, escuchando una conversación privada y de adultos. Pero Diego y Frida tenían la costumbre de subir al escenario la esfera privada, como si sus asuntos tuvieran que ser evaluados por todos.

—Ya te puedes marchar, mi Diego —dijo Frida y rompió el silencio con una sonrisa luminosa—. Yo me quedo aquí con Nayeli, mi amiga imaginaria, mi muñeca tehuana.

La mujer le pidió a Nayeli que acompañara a Diego Rivera hasta la puerta, como si el hombre no conociera el camino; fue su manera de hacerlo sentir un extranjero en su propia casa. La joven obedeció.

—¿De dónde has salido? —le preguntó Rivera mientras cruzaban la sala principal, hacia la salida de la calle Londres.

Nayeli no supo qué decir. Por primera vez, sintió que ese lugar en el que se quería quedar estaba amenazado. Diego Rivera ya no usaba el tono contemplativo que había desplegado con Frida.

—Yo soy la nueva cocinera, señor Rivera —mintió—. Yo soy la cocinera de Frida.

19

Buenos Aires, diciembre de 2018

Después de nuestra noche fallida, Rama me dejó varios mensajes. No le respondí ninguno. A veces, las mujeres necesitamos tener el control y, cuando eso ocurre, hay que tomarlo. Mi rebeldía fue pequeña, aunque la sentí inmensa. Rama se había negado a que enmarcara el cuadro, y eso era lo que iba a hacer: enmarcarlo.

Enrollé la tela con la imagen de mi abuela y la guardé en una bolsa de residuos. Luego de una búsqueda corta en internet, decidí llevarla a una tienda que, según los comentarios de Google, era «familiar y de confianza»; además quedaba a una cuadra de la casa de Cándida, detalle no menor, que me permitía pasar a saludarla. Era lo más parecido a una abuela y la falta de ese tipo de vínculo me tenía con una angustia terrible en el medio del pecho.

Mientras viajaba en el subterráneo rumbo a la desobediencia, me acordé de mi madre. ¿Cuánto de la historia de Nayeli sabría? Desde la muerte de mi abuela, solo habíamos cruzado algunos mensajes de cortesía: «¿Cómo andás?», «¿Estás mejor?», «Qué lindo día». En el último me decía que en el velatorio me había visto «más gordita». No sé si me molestó más lo poco que le duran los modales a mi madre o ese uso desmedido de los diminutivos cuando se dispone a lastimar; como si lo hiciera de a poco, como si le gustara provocar una herida con un

cuchillo desafilado. ¿Estaría al tanto de que su propia madre posaba desnuda ante los ojos de vaya a saber quién?

La imagen del collar con la piedra de obsidiana que había dejado sobre el ataúd de Nayeli volvía cada vez más seguido a mi memoria. Por momentos, me arrepentía de no haberlo quitado del ramo de flores donde lo había dejado, pero a la vez me parecía bien que compartieran un secreto de madre e hija; incluso, hasta me conmovió.

Siempre supe que mi madre no había querido serlo. Nunca lo dijo, pero se encargó de hacérmelo saber, y la develación, lejos de lo que cualquiera podría imaginar, me tranquilizó. El problema no fui —ni soy— yo. El problema es su nula capacidad de entrega. Todo lo que necesita de su atención o de su presencia se rompe: la tortuga que se cayó desde un balcón; el gato que se escapó por los tejados y las plantas que siempre terminan mustias, en macetas de tierra seca. Yo no me rompí gracias a mi abuela. Sin embargo, yo sí le prestaba mucha atención a mi madre; en realidad, todos lo hacen.

Nayeli siempre contaba que había sido una niña brillante y despierta, y una adolescente inteligentísima e independiente. Yo conocí a una mujer excéntrica, que cortaba el aire en cada lugar donde se presentaba: reuniones de colegio, cumpleaños, navidades, fiestas. Con la misma elegancia con la que vaciaba botellas de champán sin que su conducta se alterara por el alcohol, se paraba en el medio de cualquier lugar, metía la mano en la cartera y empezaba a repartir dinero como si los billetes fueran folletos de publicidad. O se quitaba los zapatos y, en puntas de pie, interpretaba de manera majestuosa alguna pieza de ballet. Luego volvía a la postura de señora conservadora y rígida con tanta rapidez que sus disparates eran olvidados y nadie se atrevía a catalogarla como loca. Felipa aún atemoriza con la mirada o con las palabras, lo que ocurra primero; maneja sus armas letales con la misma pericia.

Muchas veces pensé que yo había sido adoptada. A veces, todavía lo pienso. Ninguna foto de mi madre embarazada, ningún relato de

su parto. Nada. Una sola vez me habló de mi padre. Lo describió como un hombre de una noche, al que nunca volvió a ver; un hombre del que ni siquiera llegó a saber su nombre. En secreto, yo le inventaba nombres, apodos y aspectos físicos. Hoy por hoy, es una sombra tan difusa como innecesaria. Solo necesito el recuerdo de mi abuela y, un poco, la presencia de mi madre.

Me bajé en la estación Boedo y caminé tres cuadras, hasta la casa que enmarcaba cuadros. Era un local pequeñito. La vidriera estaba llena de polvo, y de espejos y marcos de distintos materiales, apilados con desgano. En una de las esquinas, dormía plácidamente un gato atigrado. Fue inevitable pensar en Borges, sus tigres y sus espejos. Sonreí. Pero la sonrisa se me fue de golpe al ver el cartelito blanco, con letras azules, que anunciaba que el local estaría cerrado por vacaciones hasta la siguiente semana.

Cuando estaba por dar la vuelta para irme, noté un movimiento detrás del mostrador del local. Acerqué mi rostro al vidrio y, para neutralizar el reflejo y ver mejor, puse mis manos a los costados de mis ojos. Un señor flaco, vestido con overol de trabajo azul oscuro, revisaba unos cajones de un mueblecito del costado. Di unos golpes suaves en la puerta. El hombre levantó la cabeza. Con un gesto de hartazgo y arrastrando los pies, caminó hasta donde yo estaba. Abrió la puerta, apenas un poco.

—Señorita, ¿usted no sabe leer? —preguntó. A pesar de lo hostil del cuestionamiento, su tono fue amable.

—Sí, vi el cartelito, pero me tomé el atrevimiento de llamarlo porque necesito enmarcar un cuadro y todo el barrio me dijo que usted es el mejor para la tarea —mentí.

El hombre meditó unos segundos, hasta que finalmente abrió la puerta. Me hizo pasar con desgano. El olor al pegamento de encolar telas y madera era intenso pero agradable, aunque no llegué a disfrutarlo del todo. Los ojos me empezaron a arder y no pude evitar fregármelos con las manos.

151

—Usted vio que el local está cerrado. Vine a buscar unas facturas para pagar. El olor es muy fuerte para quien no está acostumbrado, pero bueno, no se queje —explicó el hombre.

—No me estoy quejando —dije con los ojos irritados y llenos de lágrimas.

En un gesto de piedad, el hombre encendió un ventilador pequeño que estaba sobre el mostrador y lo acomodó frente a mí.

—Este airecito la va a calmar —dijo—. Hagamos esto rápido. ¿Qué necesita enmarcar?

Sin dar más vueltas, saqué de la bolsa de nailon el rollo con el cuadro de Nayeli. El hombre vació el mostrador y la extendió sobre la fórmica.

—Muy lindo dibujo, señorita. ¿Cómo lo quiere enmarcar? —preguntó.

—Pensé que tal vez un marco finito y dorado puede ayudar a que resalten más los colores.

—Yo no lo haría dorado. Mejor negro. Finito y negro —replicó con la decisión tomada.

Sonreí y levanté ambas manos con resignación.

—Muy bien, usted es el que sabe. ¿Para cuándo puede estar terminado?

El hombre anotó un teléfono celular en un pedazo de papel que arrancó de una libreta.

—Pégueme un llamadito la semana que viene. Me paga cuando el trabajo esté hecho.

Guardé el papelito en la billetera y miré la hora. Si me apuraba, tal vez llegaba para almorzar con Cándida. En el fondo de mi cartera, se iban acumulando varias llamadas perdidas de Rama. No las escuché.

20

Coyoacán, enero de 1940

La ventana era rectangular y ocupaba la parte superior de una de las paredes. Un marco de madera pintado de verde dividía el vidrio en cuadraditos perfectos, a través de los cuales el sol se colaba destacando todo lo amarillo que decoraba la cocina: mesa, sillas, estanterías, alacenas, cristaleras y jarrones. El amarillo dominaba. Amarillo felicidad. Amarillo intuición.

—¿Por qué hay tantas cosas amarillas? —preguntó Nayeli mientras caminaba lento por la cocina, una estancia espaciosa que supo se iba a convertir en su refugio.

—Porque es el color que convoca a la fertilidad. Aunque a esta altura de las cosas, creo que ese hechizo en mí no ha funcionado —contestó Frida con ese tono de resignación doliente que tan bien le salía.

Nayeli no percibió la manera bastante impúdica con la que Frida buscaba conmover; su atención estaba puesta en la fila de ollas, acomodadas una pegada a la otra, sobre una barra de cemento revestida de azulejos azules y amarillos. Se acercó y tocó los bordes de cada una. Eran de barro cocido. No pudo evitar sonreír. Desde pequeña, en su rancho de Tehuantepec, la indicación que más había escuchado tenía que ver con las ollas. Nadie en su sano juicio cocinaba frijoles en ollas

de acero, de hierro ni de cobre. «El verdadero mexicano se nutre de los sabores que se van acumulando en el barro ancestral de los recipientes en los que cocina», repetía su madre cada vez que cargaba la olla pesadísima de la fogata, que servía para cocinar y era también el lugar de reunión de la familia Cruz. Las ollas de la cocina de Frida estaban nuevas, parecían piezas de museo.

—¿Nadie come frijoles en esta casa? —preguntó Nayeli, asombrada por los fondos impolutos de las ollas.

—¡Claro que sí! ¡Somos mexicanos! —exclamó la mujer, con una carcajada sonora—. Por nuestra sangre corren frijolitos de todo tipo. Mis favoritos son los negros, puedo devorar una bolsa entera.

—¿Y dónde los cocinan? En estas ollas seguro que no —insistió Nayeli.

—Claro que no. Mi Diego es un sapo tragón. Le permití que se llevara a su nueva casa todos los elementos para que Irene le prepare sus caldos, sus tamales, sus enchiladas y algún que otro antojito —respondió con las manos en la cintura, mientras movía la cabeza y sus aros tintineaban a su alrededor—. ¿Tú sabes de frijoles?

—Yo sé todos los secretos de la cocina —respondió la joven—. ¿Irene es la cocinera de don Diego?

Frida agitó ambas manos con desdén.

—¡Qué va! Irene es una pintora espantosa. Es la nueva querida del sapo gordo de Diego. Pero no quiero hablar de esa mujer que solo será una más. Quiero que me cocines. Mira lo flaca que ando, casi parezco una calaca. Necesito nutrir mi cuerpo y mi alma. ¿Te animas?

Nayeli asintió con entusiasmo, sin imaginar que el alma de la mujer que tenía enfrente podía devorar mucho más que platos y platos de frijoles. Desde que Diego se había mudado de la Casa Azul para instalarse en la casa taller de San Ángel, Frida se alimentaba con licor y tequila; de vez en cuando, masticaba sin ganas algún que otro panecillo con manteca y un vaso de leche que mantenía fresca en un cubo lleno de agua helada.

—¿Te gusta la leche? —preguntó de repente. Lanzar frases y dudas con la rapidez de un rayo era su marca personal. En el cerebro de Frida se gestaban mil ideas, todas al mismo tiempo, y las comunicaba de golpe, de manera atropellada.

—Sí, claro —contestó Nayeli—. Es uno de mis alimentos favoritos.

Frida comenzó a dar vueltas. La falda de seda verde flotó entre sus piernas con tanta soltura y liviandad que logró disimular la tosquedad de los movimientos del cuerpo oxidado. Pero solo pudo dar dos giros completos. Buscó una de las sillas de madera y se dejó caer pesada, como si fuera una bolsa de papas. Tenía el pecho agitado, y una de las flores que decoraban su cabello cayó sobre la oreja izquierda; parecía una muñeca destartalada, pero una muñeca al fin. Sonrió con la satisfacción de mujer solitaria, en búsqueda permanente de camaradería.

—¡Qué felicidad me has dado, Nayeli! Hasta me han salido pasos de baile de la alegría que siento. La leche también es mi gusto favorito, y yo estoy segura de que el gusto se hace al nacer. Ese líquido cálido y blanco y espeso fue mi primer placer, el más intenso de mi vida enterita. Poco después de que yo naciera, mi madre se enfermó. Fue una nodriza indígena la que me amamantó. Era muy cuidadosa, se lavaba los senos antes de darme de mamar. Lo recuerdo perfecto, lo hacía con un paño blanco —dijo mirando hacia arriba, hacia la ventana.

Nayeli la escuchó con desconfianza. Era imposible que Frida recordara tal detalle siendo apenas un bebé, pero hizo silencio. Amaba escuchar historias, que no fueran creíbles era lo de menos. Frida continuó haciendo una de las actividades que, además de pintar, mejor se le daban: relatarse a sí misma.

—Mi madre tenía ataques de nervios y no podía hacerse cargo de mí. Fueron mis hermanas las que me cuidaron y apapacharon, Matilde y Adriana, y la leche de mi nana, claro.

—¿Qué tuvo tu madre? —preguntó Nayeli, y se sentó en el piso con las piernas cruzadas.

—Desgracias tuvo, una detrás de la otra. Y mi padre también. Todos desgraciados en mi familia. Mi madre fue testigo del momento en el que su primer novio se quitó la vida, ahí mismito, delante de sus ojos. Y mi padre tuvo que asistir a su primera mujer, que se murió en el parto. ¡Tan jovencitos y con tanta tragedia! —exclamó pensativa—. Pero la virgen de Guadalupe hizo lo suyo y los unió en el amor, aunque la tragedia se mezcló en el ADN y me tocó toda, todita a mí. Mi madre no sabía ni leer ni escribir, solo sabía contar dinero. Era muy buena para eso. Y mi padre es un artista, un fotógrafo que le ha sacado fotos a todo el mundo, incluso a los pobres. No solo los ricos tienen derecho a tener un rostro. Por eso yo los pinto a todos. Aunque la mayoría de las veces pinto sobre mí, porque es el tema que mejor conozco.

A medida que las palabras salían de su boca, la voz de Frida se opacaba. El ímpetu con el que arrancaba cada relato se iba esfumando de a poco, como si su cuerpo fuera un globo que se desinfla. La sonrisa se volvía una mueca de dolor mal disimulado; el brillo de sus ojos negros se apagaba hasta convertirse en dos canicas de vidrio que parecían flotar en un pequeño charco de agua, formado por gotas que terminaban rodando por sus mejillas.

—Si tú quieres, te prepararé un antojito —dijo Nayeli, y se puso de pie. Sabía cuándo los cuentos llegaban a su fin, aunque el relato no tuviera un remate claro—. Soy muy buena para la cocina, de veras…

Frida sonrió y a pura voluntad se levantó de la silla. Las vértebras de su columna crujieron con cada movimiento. Las piernas flacas apenas podían sostener el cuerpo maltrecho, que se inclinaba hacia un costado como un junco arrastrado por un huracán. Nayeli se acercó para sostenerla. Con la mano en alto, Frida se lo impidió. Un orgullo nacido en las entrañas le impidió ser socorrida.

—Puedo sola, Nayeli. Son mis ganas de sentirme viva. No las quiero ignorar porque desde que llegaste nunca he tenido tantas.

No tuvo que recordar la cantidad de indicaciones que le dio Frida mientras Nayeli se acomodaba el rebozo de algodón y se colocaba en el

hombro la canasta que la pintora usaba para ir de compras. En cuanto caminó la primera cuadra por la calle Allende, percibió con todos sus sentidos lo que tenía que hacer: el mercado estaba cerca.

La vista se le llenó de mujeres de todo tipo: altas, chaparras, más estilizadas; algunas con las redondeces bien puestas; otras, que apenas podían disimular con faldas anchas sus piernas en los huesos. Todas cargaban sus canastas. La mayoría en ambos brazos, aunque las más expertas lograban sostenerlas en la cabeza. Los oídos se le inundaron de sonidos que de tan conocidos la emocionaron. «Todos los mercados se oyen igual y huelen igual», pensó Nayeli. En el fondo de su nariz, pudo sentir el picor de los aromas que emanaban de las montañas de jitomates que las vendedoras apilaban sobre mantas; el dulzor de la canela, el clavo y el anís.

Nayeli caminó unas cuadras, en cada paso respiraba y exhalaba a conciencia. Todos esos aromas se le mezclaron en la sangre. Nada le hacía más ilusión que la idea de convertir su cuerpo en una bolsa grande de productos nacidos en la tierra.

—Oye, tehuanita. Puedes probar un trozo de piña —gritó un muchacho escuálido, con un sombrero de paja que de tan grande ocultaba por completo su rostro.

Nayeli no supo qué le dio más placer, si la posibilidad de paladear la fruta que se veía fresca y jugosa o que sus aires de tehuana siguieran intactos. Decidió disfrutar ambas sensaciones y el sentido del gusto le exacerbó todos los demás. Los mercados eran sus lugares favoritos y el mercado de Coyoacán le recordaba tanto a su hogar que tuvo ganas de llorar. Y lo hizo.

Mientras desandaba el camino para regresar a la Casa Azul, Nayeli descartó una cantidad de recetas de antojitos que estaban guardadas en su memoria y en su paladar, hasta que finalmente tomó una decisión: empanadas de requesón. Estaba segura de que a Frida le encantarían. Crocantes por fuera, con ese corazón de sorpresa que siempre daba el requesón calientito.

—Pero, Nayeli, te has demorado mucho —exclamó Frida desde su silla de ruedas—. Casi que tengo que salir a buscarte.

La tehuana fue derecho hasta la cocina y, sin abrir la boca, como si estuviera en trance, dejó que sus manos evocaran la destreza de las antiguas cocineras oaxaqueñas. Lograr que la masa de la tortilla quedara tan redonda, grande y delgada no era tarea fácil; sin embargo, Nayeli lo consiguió en apenas minutos. De tan concentrada que estaba ni siquiera percibió el crujido de las ruedas poco aceitadas de la silla de Frida, que desde un costado miraba fascinada el proceso.

Dividió la masa en diez partes y acomodó cada una de ellas sobre la mesa amarilla. Con sus brazos flacos, y no sin esfuerzo, acercó un cuenco enorme lleno hasta el tope de flores de calabaza, requesón bien colado, epazote picado y chiles desmenuzados. Con un cucharón de madera fue rellenando cada una de las tortillas al tiempo que formaba unas bolitas perfectas.

—¡Qué maravilla! —susurró Frida.

—Espero que tengas hambre. En cuanto las termine de freír, hay que comerlas bien calientes —dijo Nayeli con una certeza que se pareció más a una orden.

—Pues claro, me rugen las tripas. Hace como diez días que no pruebo bocado. Diez días con sus noches, claro —exageró Frida, como de costumbre.

En silencio, ambas saborearon las empanadas de requesón a medida que la joven las sacaba de la sartén llena de aceite hirviendo. Por primera vez desde que Diego había abandonado la Casa Azul, Frida no acompañó el momento con alcohol; reemplazó el tequila y el coñac con un vaso enorme de leche tibia.

El aroma de la fritura quedó suspendido en el ambiente hasta mucho después de que hubieran terminado de comer. Frida se negó a que Nayeli abriera las ventanas para ventilar la cocina, quería conservar en el aire el primer almuerzo juntas.

—¿Qué sucede? ¿Por qué me miras de esa forma? —preguntó Nayeli luego de limpiar los platos y las cacerolas.

Desde su silla de ruedas clavada en la mitad de la cocina, Frida no le quitaba los ojos de encima. Observaba, con una intensidad quirúrgica que solo ella lograba, los huaraches, la falda, el huipil, los brazos y la cabellera corta de la jovencita como si acabara de descubrirla. Por un segundo, Nayeli creyó advertir un dejo de odio.

—Tú eres una tehuana de verdad —sentenció Frida.

—Sí, lo soy —acotó con una sonrisa. Nada en el mundo le provocaba más orgullo. Eso era lo único que la identificaba: ser una tehuana.

—¿Solo tienes esa falda y ese huipil de fondo rojo? —preguntó la pintora. A pesar de que sabía la respuesta, esa era su manera de abordar los temas. Nunca de manera directa, siempre con rodeos.

—Sí, los únicos —respondió Nayeli con vergüenza—. En mi casa de Tehuantepec quedaron dos trajes más, uno que usaba para las tareas diarias y el mercado, y otro para visitar a mis parientes. Este es mi traje de velas.

Frida empujó con ambas manos las ruedas de la silla y se acercó a la joven.

—Ven conmigo, tengo varias prendas que te pueden servir. Yo también soy una tehuana.

Cruzaron el patio de la Casa Azul esquivando nopales y arbustos. Durante un buen rato, Frida se distrajo acariciando a sus tres perros y a los dos gatos callejeros que solían pasar algunas temporadas entre la frondosidad del lugar. Para llegar al estudio en el que la pintora pasaba casi todo el día tuvieron que dejar la silla de ruedas al pie de la escalera de piedra y subir los escalones, uno por uno, con un esfuerzo extremo. Frida se negaba, como siempre, a recibir ayuda, como si sus piernas flacas y su columna astillada pudieran sostener el poco peso que tenía su cuerpo. Con voluntad y tozudez llegó hasta arriba, casi sin aire en los pulmones. Con cada movimiento, el corsé que la

mantenía derecha se le clavaba en las costillas. Pero ella aguantaba, estoica y orgullosa.

En el fondo de la sala, un ropero de madera enorme guardaba sus tesoros, esas prendas que la habían convertido en quien no era.

—Yo soy excéntrica para no tener que andar justificándome —dijo mientras apoyaba su espalda en una de las puertas—. Vamos, abre este mueble. Ya verás lo que te digo.

Nayeli giró la manija de bronce y la hoja de madera cedió como por arte de magia. Un aroma penetrante inundó el estudio; de repente, todo olió a Frida. Las notas del único perfume que usaba eran embriagadoras. Los ojos de Nayeli se pusieron más verdes, más brillantes y más grandes que nunca. Lo que había dentro del armario era tanto que no cabía en la voracidad de su mirada.

En el estante superior, varias pilas de huipiles perfectamente doblados se asemejaban a un arcoíris: de seda, de gasa, de algodón; bordados, pintados a mano o llenos de piedritas luminosas; azules, rojos, verdes, amarillos y hasta algunos dorados y plateados. En el segundo estante, estaban los rebozos. La mayoría eran de una lanilla fina y suave, pero había algunos con apliques de plumas fucsias, las favoritas de Frida. Al costado y colgadas de unos aros de metal, las faldas eran las estrellas: las de fiesta, de pana de colores oscuros y elegantes, con los volados de encaje que rozaban la base del mueble; las cotidianas eran de lienzo claro salpicado de florecitas o estrellas bordadas con hilos de seda y las más extrañas tenían figuras geométricas de un género tornasolado que se convertía al violeta según como le diera la luz.

—Cierra esa boca, Nayeli, que te van a entrar las moscas —exclamó entre risas la mujer—. Verdad que tengo cosas bonitas, ¿no?

La joven cerró la boca, aunque la sorpresa siguió en el mismo lugar.

—Nunca había visto algo tan, tan, tan…

—Tan, tan, tan hacen las campanas, exagerada —siguió riendo Frida—. Vamos, escoge lo que quieras. Una tehuana verdadera como

tú no puede andar vestida siempre igual. Es una ofensa a tus antepasados.

Nayeli no podía elegir, era imposible; apenas si se animó a pasar las yemas de sus dedos despacito por la pana de la falda azul petróleo. La fascinación era tan grande que no se dio cuenta de que Frida se había deslizado por una de las puertas del armario, hasta quedar sentada en el piso con la espalda contra la pared. El dolor, como tantas otras veces, la había vencido; sin embargo, los calambres no le impidieron hablar.

—Todo eso que ves ahí es el artificio de mi mentira más grande. Me inventé un personaje para disimular mi propio ser. Para ser deseable, muchas veces, es imperioso ser otra. Eso es algo que tienes que saber desde ahora —dijo con el tono con el que una madre le hablaría a su hija—. Yo soy tehuana para complacer a Diego.

Como si quemaran, Nayeli dejó de acariciar las prendas. Ese hombre enorme, panzón y arrogante que había visto una sola vez en su vida estaba empezando a convertirse en el centro de su odio. Cada vez que Frida pronunciaba el nombre de Diego, se marchitaba de golpe.

—Una es tehuana porque lo llevamos en la sangre. No buscamos complacer a nadie, Frida. Somos lo que nos ha tocado en suerte —murmuró Nayeli con el único fin de consolarla.

—Pues yo no lo soy. Tú sí lo eres. Yo nací en esta casa de la ciudad de México. Durante mucho tiempo creí que este lugar grande, con sus salas amplias y sus ventanales, con su jardín repleto de nopales y fuentes de agua era un paraíso para mi gordo sapo Diego. Y no lo es. Me lo ha dicho hace años bien clarito: el istmo de Tehuantepec es el paraíso y las tehuanas las reinas. —Hizo un silencio corto y miró con ternura a la pequeña reina que tenía enfrente—. ¿Y sabés qué pienso? Pienso que todo México cabe en el cuerpo de una tehuana.

—¡Tú lo eres! —insistió Nayeli, casi a los gritos.

—No, yo solo lo intento. El traje de tehuana equivale al retrato en ausencia de una sola persona.

—¿Qué persona?

—Yo misma —respondió Frida con certeza.

Finalmente, la insistencia de Frida logró que Nayeli eligiera dos trajes de tehuana: uno con la falda rosa y el huipil amarillo, con cintas verdes en los bordes, y el otro de falda violeta, con el huipil del mismo color. También tomó prestados dos rebozos con estampados de hojas, ramas y flores.

—Me gusta tu cabello —sentenció Frida.

—No tengo cabello —respondió Nayeli—, solo una melena corta y descuidada. Antes tuve unas trenzas largas como las tuyas y mi madre me las trenzaba con cintas y flores, como lo haces tú.

Usando las manos y la pared como un sostén, Frida se puso de pie. Su rostro ni se inmutó, había aprendido a disimular el dolor cuando era necesario. Caminó hasta la mesa amplia de madera, repleta de pinceles, jarros con agua, tarros de pintura, paletas estalladas de colores y tubos de óleo. En apenas segundos, encontró lo que había ido a buscar: unas tijeras.

—Ven aquí, Nayeli —dijo con el entusiasmo de quien acaba de tomar una decisión importante. Sin dudar, extendió su mano con un anillo en cada dedo y le dio las tijeras a Nayeli—. Quítame las trenzas y córtame el cabello igualito a como lo llevas tú.

La joven negó con la cabeza mientras buscaba en los ojos de la pintora algún rastro de locura. Solo una mujer loca podía pedir semejante cosa.

—Te digo que sí, tehuanita —insistió—. Hazlo. Nada me haría más feliz que ver de qué manera cae mi mata de cabello en el piso. ¿Tú crees que formará una montaña o un prado?

—No, tienes un cabello...

Frida levantó la mano vacía y ese gesto bastó para que Nayeli entendiera que no había otra opción que obedecer.

—Está bien, como tú digas, pero siéntate.

Frida dio unos pasos esforzados y se acomodó en el sillón pequeño que usaba para pintar. El tapizado estaba todo manchado de pintura y en el respaldo alguien había atado almohadones con sogas para que pudiera descansar su espalda rota.

Con mucho cuidado, la joven quitó primero las flores, luego unas cintas azules y, por último, desarmó las dos trenzas que rodeaban la cabeza de Frida. El cabello le cubría toda la espalda, justo hasta el comienzo de la cintura. Y otra vez ese olor, ese perfume que remitía a un solo cuerpo: al cuerpo de Frida Kahlo. Los mechones fueron cayendo alrededor de ambas. No formaron ni una montaña ni un prado.

—¡Un laberinto! ¡Mira! —exclamó Frida—. Se ha armado un laberinto con los únicos trozos de sensualidad que me quedaban.

Nayeli sonrió. Por un segundo sintió que se parecían bastante.

—Te queda muy bonito —dijo con seguridad—. Eres muy bella.

Con la punta de las botas rojas que siempre usaba, Frida empezó a jugar con los despojos de lo que segundos antes había sido su melena.

—No es verdad. Yo solo tengo un cuerpo. Y una cosa es tener un cuerpo y otra muy distinta es ser bella. Eso también lo tienes que aprender.

21

Buenos Aires, diciembre de 2018

El trabajo de Lorena Funes consistía en entablar amistades para quitarles sus secretos. Era una habilidad con la que contaba desde niña, pero a medida que fue creciendo, decidió profesionalizar ese don para ganar dinero. El dinero le gustaba tanto como los misterios ajenos, y ambas cosas nunca le eran esquivas.

Su padre, Belisario Funes, había trabajado desde adolescente en una joyería en Bogotá, Colombia. Empezó limpiando pisos y vidrieras, pero su rapidez e inteligencia lo convirtieron en poco tiempo en la mano derecha del joyero. Creció catalogando infinidad de piezas precolombinas que los contrabandistas encontraban en la selva. Algunas eran vendidas a turistas ricos que compraban tesoros como si fueran dulces; otras, las de oro, terminaban fundidas en grandes hornos para transformarse en pulseras, collares o pendientes. Con el tiempo, Belisario decidió ser él quien se metiera en la selva a buscar las riquezas para venderlas a la exclusiva lista de clientes que robó de la joyería.

Lorena jamás conoció una carencia, nunca tuvo una necesidad. Belisario había amasado una fortuna que sirvió para mantener como reinas a su mujer argentina y a su hija. La niña estudió en los mejores colegios de Bogotá, se especializó en Historia del Arte en Estados Unidos y cursó talleres en Europa con museólogos de primer nivel.

Pero fue un golpe de suerte el que le abrió la puerta grande del mundo del arte.

Lorena Funes recibió, de casualidad y entre copas de un champán carísimo, la confidencia de una *marchand* suiza que aseguraba tener en la caja fuerte de su mansión de Lucerna el original del Evangelio de Judas, encontrado en Egipto en los años setenta. Meses después de esa conversación en el bar del centro de esquí de Gstaad, aparecieron en los periódicos unas fotos del documento que, según se presume, fue compuesto en el siglo II y revela que no fue Judas Iscariote quien traicionó a Jesús. Su propietaria no tuvo otra opción que negociar la entrega a cambio de que su nombre quedara libre de toda acusación.

Por lo bajo, alguien echó a correr el rumor de que había sido Lorena Funes la mujer que había tejido la estrategia para recuperar uno de los documentos más polémicos de la historia del cristianismo. Sin embargo, a ella le encantaba negar su participación en el hallazgo, aunque con sonrisas enigmáticas solía decir que la clave en su vida era saber negociar con los malos para recuperar obras robadas. Su fama se acrecentó en el mundillo del arte; sobre todo, en el universo de la falsificación. De la noche a la mañana, se convirtió en una referente de consulta.

Nunca se afincaba más de tres meses en la misma ciudad ni más de seis en el mismo continente. Le gustaba subirse a los aviones casi tanto como visitar museos y las galerías de todas las capitales. Aseguraba que el mundo era demasiado grande como para arrinconarse en un solo lugar. A pesar de eso, Buenos Aires y Bogotá eran sus ciudades favoritas, en las únicas donde sentía un vínculo directo con su padre y con su madre.

—Pero qué gusto volver a verte, Ramiro. No pensé que tenías ganas de repetir nada conmigo —exclamó en cuanto abrió la puerta de su departamento en Puerto Madero—. La última vez, las cosas entre nosotros no quedaron nada bien.

Rama hizo caso omiso a las palabras de Lorena. Conocía las manipulaciones sentimentales de la mujer y prefería pasarlas por alto. El trabajo que muchas veces hacían en equipo era más importante que las tantas noches de pasiones que habían tenido y que, sin dudas, ambos pensaban seguir teniendo.

—Tengo un dato que me pasaron desde adentro del Museo Pictórico —dijo Rama sin molestarse en saludar, mientras se acomodaba en uno de los sillones de cuero de la sala de Lorena—. Sería bueno que estés atenta.

Lorena caminó hacia el bar que había montado en una esquina de su departamento. Sobre estantes de vidrio tenía exhibida una colección de botellas de whisky, compradas en cada uno de los países que visitaba. Eligió una malta pura de Nikka y sirvió dos medidas en vasos templados. Antes, con disimulo, chequeó su aspecto en el espejo de la pared. La melena oscura de corte carré, lacia y brillante, le daba marco a un rostro de pómulos altivos y resaltaba sus ojos verdes. El porte aristocrático era una marca de fábrica que hacía que cualquier vestimenta le sentara elegante, el simple pantalón de gabardina negro y la camiseta de algodón del mismo color la hacían parecer vestida para la ocasión.

—Siempre estoy atenta, Ramiro, y noto que tu obsesión con algunas cosas no afloja. No todo lo que sucede en los museos de Buenos Aires tiene que ver con tu hermano. Cristóbal es apenas un granito de arena en las playas enormes de la falsificación en el mundo.

Con un devaneo suave de sus caderas generosas se sentó junto a Ramiro y le alcanzó el whisky.

—Es japonés. Probalo, te va a gustar. ¿Quién te pasó ese dato que te trajo hasta mí otra vez? —preguntó con coquetería.

—Una empleada de limpieza.

La carcajada de Lorena fue estrepitosa y cristalina, sabía reírse con cada partícula de su cuerpo. Ramiro dejó el vaso sobre la mesa de centro y la miró con el ceño fruncido.

—No entiendo tu risa. Te he visto llenar de dólares los bolsillos de encargados de edificios, de mozos de restaurantes y hasta de prostitutas VIP con el único fin de conseguir un dato, una pista, un hilo de dónde tirar para llegar hasta alguna obra de arte perdida. Has sido mi maestra en varias cuestiones —dijo y sonrió—, incluso en esta. Me quedó grabada tu frase...

Lorena apoyó la mano en la rodilla de Rama.

—¿La información corre de abajo hacia arriba? Sí, sí. Pero no es mi frase. Es de mi padre.

—Bueno, en este caso el abajo es una empleada de limpieza —insistió Rama.

—Oka, oka, me convenciste —concedió Lorena—. Dame el título.

Ramiro se puso de pie y se quedó mirando por el ventanal. Los nubarrones cargados de lluvia se aproximaban a la ciudad.

—*La Martita* —dijo.

—Linda obra. Marta Limpour, 1870 —completó Lorena.

—Exacto. Hace unos días la sacaron del museo para tareas de mantenimiento.

Lorena apuró el último trago de whisky y se quedó en silencio, pensativa. Muy pocos museos en el mundo seguían adelante con la tarea de limpiar o reparar obras de arte. A pesar de que durante años fue una rutina para que los cuadros recuperaran el brillo original, los especialistas echaron a rodar una polémica al sostener que la manipulación altera las capas superiores de los pigmentos y que, además, les hace perder lo más importante que tiene una obra: la originalidad.

—Me sorprendiste, Rama. No creí que Emilio Pallares permitiera semejante brutalidad contra una obra. Pensé que era un hombre más refinado. ¿Sigue estando él a cargo del museo?

—Sí, y nadie se atreve a discutirle nada. Pero discrepo con vos, Lorena. No veo inocencia ni brutalidad en esta decisión...

Lorena volvió a la estantería de vidrio y con una uña esmaltada de azul eléctrico acarició una de las botellas.

—¿*La Martita* ya volvió al museo o sigue en taller?

—Volvió —respondió Rama sin dejar de mirar las nubes por la ventana—, y es el tipo de cuadro que mejor se le da a mi hermano. Presiento que volvió a las andadas.

—Muy bien. Yo me encargo. ¿Querés otro vasito de alguna de estas delicias?

—No, gracias. Necesito otro favor.

—¡Ay, mi querido! ¡Qué caro te va a salir todo esto! No soy una mujer muy afecta a hacer tantos favores al mismo tiempo —exclamó con gracia.

Ramiro se acercó con el celular en la mano y se lo alcanzó.

—Mirá estas fotos. ¿Qué ves acá? —preguntó ansioso.

Con una mueca de hastío, Lorena agarró el teléfono y se puso los anteojos. Dio el primer vistazo con desinterés; el segundo, con curiosidad.

—¿Y esto? —preguntó sin quitar los ojos de la pantalla.

—¿Qué ves? —insistió Ramiro.

—Bueno, veo una mujer desnuda que parece estar tomando un baño en un lago o en un río. Veo una mancha que tapa parte del dibujo original.

A medida que describía la foto del cuadro de Nayeli, la voz de Lorena fue cambiando; de a poco, empezó a ver mucho más allá de lo que sus palabras podían abarcar. En silencio, agrandó la imagen e hizo foco en el cabello que cubría el rosto de la mujer desnuda, en las ondas de las aguas en las que se bañaba, en la curva de la espalda y en la pincelada oscura que le daba volumen a uno de los muslos.

—¿Dé dónde sacaste esta foto? —preguntó.

—Es un cuadro que heredó una amiga, por parte de su abuela —respondió Ramiro sin dar demasiados detalles.

—¿Qué hizo que me lo mostraras?

Ninguno de los dos quería manifestar sus sospechas. Ambos eran expertos ajedrecistas.

—Una sola cosa te voy a decir: la abuela de Paloma era mexicana.

—¿Paloma cuánto? —preguntó Lorena. Para ella las personas eran importantes o no según su apellido. Era una estudiosa de los linajes de las familias de las altas sociedades de los países.

—Paloma Cruz —respondió Ramiro.

Lorena asintió levemente con la cabeza. El labio inferior le empezó a temblar como cada vez que algún misterio se le acercaba demasiado.

—Dejame ver la foto con luz natural —dijo mientras se acercaba a la ventana y con los dedos amplió la imagen—. ¿Quién fue la bestia que manchó de rojo el dibujo? Si fue esa amiga tuya, también la quiero ver en persona, pero para darle una cachetada.

Rama se acercó a Lorena.

—No fue Paloma. Es una mancha de origen o no tan de origen, no lo tengo claro. Pero estoy seguro de que la mancha también es de época y la tela...

—Entonces, ¿la viste de cerca? —preguntó Lorena sin dejar de mirar la mancha roja.

—Claro que sí. Y la foto no le hace justicia, es una obra preciosa. Tiene una fuerza en la calma, una intensidad...

—Una pasión —completó Lorena—. En la mancha, digo. La quiero ver de cerca. Hay algunas cosas que...

—¿Qué? —interrumpió Rama y puso la palma de su mano sobre la pantalla del celular. Quería que Lorena lo mirara a él—. ¿Qué cosas te llaman la atención?

La mujer le devolvió el teléfono y se quedó en silencio, con los ojos clavados en las nubes que se veían por la ventana. La cautela había sido siempre una de sus mayores herramientas y no iba a dejar de ser cauta justo ahora. Con las manos se acomodó el cabello detrás de las

orejas. Podía sentir la ansiedad de Rama, una energía que le salía por cada poro de la piel.

—Si conseguís que yo pueda ver esa obra personalmente, te ayudo con *La Martita* —dijo usando el tono que esgrimía en cada negociación.

—Hecho —concedió Rama, y sonrió.

22

Coyoacán, abril de 1940

La última calada a su cigarro fue tan profunda que le provocó tos. Una tos seca, ahogada. Le gustó la sensación, un placer incómodo y pasajero. Con un trago de licor frenó la tos y la fantasía de quedarse sin aire, vacía de oxígeno hasta que su piel se volviera azul y el blanco de sus ojos se tiñera de venitas rojas o moradas. Mientras imaginaba los colores que su cuerpo develaría en caso de morir asfixiada, hundía uno de sus pinceles, el más grueso, en los recipientes de acrílico. Su mente le dictaba las mezclas, los pigmentos, los resultados y combinaciones cromáticas. Azul luminoso. Verde bandera. Rojo carruajes. Amarillo real. Gris oscuridad. Negro nada. La obra más intensa estaba ante ella, a la altura de sus ojos. La veía y se veía. Una Frida, dos Fridas, tres Fridas. ¿Cuál de todas era ella? Tal vez todas. O ninguna.

Vació la botella que tenía de repuesto debajo de las mantas con las que se cubría las piernas cuando se sentaba en la silla de ruedas; ambas cosas ocurrían cada vez con más frecuencia: el uso de la silla y las botellas vacías. Pintar con el corsé de metal y cuero que apretaba sus costillas, y forzaba las piezas del rompecabezas en el que se había convertido su columna, era una tortura que se acrecentaba con cada pincelada, con cada trazo. Sin embargo, Frida le encontraba al dolor una cuota de autoflagelación que por momentos le gustaba. Tenía la

certeza de que había aprendido a mantener una relación idílica con el dolor. Su cuerpo dolía. Diego dolía. Y, en definitiva, Diego y su cuerpo eran la misma cosa.

Con las manos giró las ruedas de la silla hacia atrás, necesitaba una cierta distancia para evaluar el recorrido final del cuadro que pintaba desde hacía meses. Torció la cabeza hacia un lado y hacia el otro. Cerró un ojo, lo abrió; cerró el otro ojo, lo abrió. Con los dientes, sostuvo el pincel en un costado de la boca y cruzó los brazos sobre el pecho. Le gustó lo que vio. La tristeza que se reflejaba en cada rincón del cuadro era una marca registrada de la que no podía prescindir. Aunque usara los colores más brillantes, las aguadas más luminosas o abusara de los contrastes del círculo cromático, la angustia estaba ahí. Era su destino.

La risa de Nayeli le llegó desde el jardín. El sol todavía calentaba lo suficiente como para que los ventanales del taller de la Casa Azul estuvieran abiertos de par en par. Frida arrastró la silla de ruedas hasta la puerta cristalera que desembocaba en una escalera de piedra. Tan solo diez escalones la separaban de la fuente de agua, de los nopales, de los cactus, de los dos bancos de madera y hierro que su padre, con dotes de ebanista, le había regalado tantos años atrás y de sus mascotas amadas. Esas criaturas puras que nunca la dañaron ni la abandonaron.

Con cuidado, bajó de la silla y se acomodó en el escalón más alto. El frío de la piedra se coló por la falda larga de algodón y le erizó el vello de las pantorrillas y los muslos. Desde arriba, podía ver al detalle cómo la tehuanita jugaba con las mascotas, corría entre las plantas y cortaba flores para decorar la casa. Frida se sintió como la princesa en la torre. Uno de sus perritos favoritos perseguía a la joven por todos lados. Oscuro y sin un pelo, el xoloitzcuintle se había convertido en la sombra de Nayeli, que lo consentía con los restos de las comidas que quedaban en los platos y en las ollas; los dos gatos, sin embargo, se la pasaban en las medianeras, mirando hacia la calle, esperando el regreso de Diego.

—¡Eh, Nayeli! ¡Mira, no te distraigas! —gritó Frida, muerta de risa, mientras señalaba el limonero que cubría una de las esquinas del patio—. Mira qué bonitos los guacamayos.

Nayeli apoyó un ramo de rosas en el piso, levantó la cabeza y vio a Frida en lo alto de la escalera. Con sus dedos repletos de anillos, señalaba las ramas del limonero que cubrían una de las esquinas del jardín; las pulseras de metal y acrílico tintineaban con cada movimiento del brazo flaco de la pintora y con cada tintineo los guacamayos se fascinaban: macho y hembra desplegaban las alas como si fueran abanicos.

—¿Viste qué bonitos, Nayeli? —preguntó a gritos—. El rojo y amarillo, con el pico blanquito, es el macho. Se llama Dieguito, como el gordo sapo. El naranja de alas turquesas es la hembra.

Nayeli corrió hasta las escaleras y las subió de costado. No podía dejar de mirar la danza que los guacamayos le ofrecían a Frida. No solo las aves, los otros animales también percibían en ella a una más de la manada. Sus colores, sus risas, su olor; la manera de enojarse, de estar cansada, de llorar; el frío de sus manos al acariciar, el calor de su pecho al abrazar. Todo convertía a Frida en una criatura magnética para cualquier ser que tuviera un corazón latiendo, y eso incluía a las mascotas.

—Ya alimenté a los perritos y le di una espinaca grande al periquito Bonito —dijo Nayeli mientras ayudaba a la pintora a sentarse otra vez en la silla de ruedas.

—¡Ah, muy bien! ¡Qué consentido ese periquito! Me alegra que te hayas encariñado con él. Llévame al estudio, que tengo que terminar una obra bastante grande, para gente que se cree muy importante. Necesito dinero gringo o mexicano, me da igual —dijo en voz alta. A pesar de que la miraba con atención, Frida no le hablaba a Nayeli. Frida se hablaba a sí misma—. No quiero que Diego me pase ni una moneda. Nada quiero de ese gordo sapo, nada de nada. Eso tú también lo tienes que aprender. No recibas dinero de un hombre nunca

en tu vida. Debes poder conseguir tú misma tu dinero. ¿Qué estás haciendo con los pesos que te pago para que me cocines?

—Los guardo todos, uno por uno. Acomodo mi dinerito en una bolsita de género, en el fondo de mi canasta —respondió Nayeli con orgullo.

Frida sonrió satisfecha. Con esos pequeños detalles, sin saberlo, Nayeli se estaba empezando a vengar en nombre de todas las mujeres oprimidas que había conocido en su vida, incluida ella misma.

La pintora volvió a prestar atención al cuadro gigante que tenía que terminar. Se ató alrededor de la cabeza la cinta negra de algodón que siempre llevaba colgada en un costado de la silla de ruedas. El rostro despejado, sin una gota de maquillaje, enmarcado por la melena negra y corta, la hacía parecer una jovencita.

—Nayeli, ¿qué opinas de este cuadro? —preguntó con genuino interés, sin quitar los ojos de la tela.

La pregunta la agarró desprevenida. Como cada vez que se ponía nerviosa, el labio inferior de Nayeli empezó a temblar. ¿Qué podía saber ella de obras de arte? ¿Por qué su opinión podía ser importante para una mujer tan decidida como Frida? Respiró hondo y sacó el aire despacito. Miró el cuadro mientras desataba la cinta negra que decoraba la cintura de su falda. Sin pensarlo, hizo lo mismo que le había visto hacer a Frida segundos antes: ató la cinta alrededor de su cabeza, hasta lograr un peinado idéntico.

Dentro y fuera del cuadro había dos Fridas. Unas habían sido fabricadas con óleos y pigmentos; las otras, de carne y hueso, con dolores y cintas negras en la cabeza.

—Dime, tehuanita, ¿qué ves? Y no me mientas, eh, que tú tienes unos ojos de un verde tan transparente que hasta se te ven los pensamientos.

Estaba tan nerviosa como Nayeli. Las impresiones de la joven le importaban mucho más que las cataratas de palabras que, sin dudas, iban a decir los estirados sin alma de los críticos de arte. El cuadro era

enorme. Frida había pintado un autorretrato como casi siempre, pero, en este caso, lo había hecho por partida doble.

—Te veo a ti dos veces. Una Frida está con falda y huipil de tehuana, y le toma la mano a otra Frida que viste de manera extraña —dijo Nayeli casi en un susurro.

—Claro, la otra Frida tiene puesto un vestido blanco con encajes y puntillas y volados, al estilo europeo —agregó Frida—. Una es la mexicana, la que Diego amó, y la otra es una Frida que se refugia en sus antepasados europeos, lejos de la mexicanidad tan buscada...

—Ambas tienen el corazón a la vista, dos corazones desnudos —la interrumpió la joven—. Son extraños, nunca los imaginé con esa forma.

—Son corazones sufrientes. Así es como se ven: rojos, hinchados, a punto de explotar. Y fíjate que los he unido con una arteria bien roja, casi que la Frida desairada está por desangrarse. El cuadro no tiene nombre todavía y es importante que lo tenga. Es una desdicha cualquier cosa que no pueda ser nombrada. ¿Qué nombre se te ocurre?

Nayeli se adelantó unos pasos y quedó a centímetros del cuadro. Sintió el picor del disolvente en la nariz, no le importó. Apoyó la oreja sobre el dibujo de la Frida tehuana y esperó a que el secreto fuera develado.

—Las dos Fridas —dijo minutos después—. Es el nombre que desea el cuadro.

Frida arrancó con los dientes la tapa metálica de una petaca de licor, se calentó la garganta con un trago y repitió en voz muy baja el nombre que las Fridas le habían dictado a Nayeli.

—Pues muy bien, se llamará *Las dos Fridas*.

Con la decisión artística tomada, Frida y Nayeli salieron del taller y cruzaron la Casa Azul. La pintora insistió en hacerlo a pie. Aseguró que sus médicos la obligaban a caminar para que sus huesos no se convirtieran en ramas secas; también decía que, por recomendación

médica, tenía que tomar bastante licor para lubricar las articulaciones. Nayeli asentía, aunque en el fondo sabía que todo era una gran mentira que con aires de titiritera Frida sabía sostener.

La cocina olía a frutas frescas, fondos de guisos, especias y pan recién horneado. Desde que la tehuanita se había apropiado de los pocos metros llenos de ollas, canastas y utensilios, un universo nuevo se gestaba en ese rincón de la Casa Azul.

—Me apena mucho que Diego no pueda disfrutar de estos sabores que salen de tus manos mágicas. Es un gordo muy tragón, pocas veces he visto a alguien comer tantos frijoles al mismo tiempo y tortillas y enchiladas. Diego es un niño elefante —dijo Frida mientras dejaba caer su cuerpo en una de las sillas y se acodaba en la mesa de la cocina—. Creo que tú deberías ir a San Ángel a cocinarle alguna cosa o a llevarle tus tortillas de Oaxaca. Aunque seguro está enredado con Irene, y ya sabemos que quien está apasionado come menos…

—No me quedó claro quién es Irene —dijo Nayeli.

El rostro de Frida se ensombreció. No hubo tristeza, angustia ni llanto; solo una sombra que convirtió su melena oscura en más oscura, las cavidades alrededor de los ojos en pequeños fosos negros y sus labios, siempre pintados de rojo o naranja, en dos líneas finas y apretadas. Se metió el dedo índice en la boca y con la saliva escribió «IRENE» en la mesa amarilla.

—Nadie importante —respondió categórica—. Solo es una mujer a la que le tocará sufrir.

Nayeli se sentó a su lado y le tomó la mano.

—¿Por qué a la tal Irene le tocará sufrir, Frida?

—Porque sí. A todas las mujeres les toca sufrir con Diego. Es el precio que hay que pagar. De todas maneras, quiero que vayas a San Ángel y le lleves un paquete con tus tortillas.

Nayeli aceptó con entusiasmo. Tenía muchas ganas de ver las casas de San Ángel. Frida le había contado que una era azul y la otra roja, y que estaban unidas por un pasadizo. Sin embargo, disimuló la

ilusión que le hacía conocer a ese hombre al que solo había visto una vez, dos meses atrás; ese hombre incómodo, motivo de las oscuridades de Frida y responsable de muchas de sus lágrimas. El famoso Diego Rivera.

—Bueno, tehuanita bonita —dijo Frida. Se puso de pie y con la mano derecha apretó las dos primeras cintas de cuero del corsé. Sonrió triunfante: había logrado que su espalda quedara derecha—. Prepara todo para ir a visitar a Dieguito. Le voy a pedir al chofer Benancio que te lleve, no es cerca. Y recuerda algo: mi debilidad no es la espina o el pescuezo roto, ni mi pata de palo ni mi salud quebradiza. La debilidad no está en nosotros, siempre está en lo que tenemos fuera. Y yo tengo a Diego fuera. Eso también lo tienes que aprender.

23

Buenos Aires, diciembre de 2018

Boedo es un barrio tranquilo. Salvo en el mes de febrero, cuando las murgas de carnaval copan las calles con sus ensayos y coloridos desfiles, la calma tiene sus horarios bien definidos: bien temprano, por la mañana, señoras con changuitos y bolsas de la compra, que se lanzan a buscar las ofertas del día o la mercadería más fresca; por la tarde, después del almuerzo, a la hora de la siesta, un silencio acompasado con alguna que otra charla perdida de vereda en vereda; de noche, pocos autos y alguno que otro radio que se escucha desde los balcones.

Alrededor de las avenidas principales, las casas bajas y añosas arman una geografía bien distinta a cualquier otra de la ciudad de Buenos Aires. Algunas familias lograron reciclar y modernizar las fachadas de las casas de sus abuelos; otras, no. Esa mezcla de nuevo y viejo, de los que pudieron con los que no, convierte al barrio en una pintura dispareja que tiene su encanto. El almacén, la panadería, la pescadería no tienen un nombre comercial y, si lo tienen, nadie los usa. La identidad de los comercios está dada por el nombre de sus dueños: lo de Carlos, lo de Sarita, lo de Román. Incluso, hasta después de muertos, se siguen usando los nombres de quienes en su momento atendieron a los vecinos. Siempre me gustó que mi abuela

Nayeli, tan mexicana, viviera en uno de los barrios más tangueros y porteños de la ciudad.

—Comete otro pedazo de la pascualina que compré en la rotisería de Clara —insistió Cándida. A pesar de que no tenía hambre, acepté el convite.

Las visitas que solía hacerle a la vecina de mi abuela se repetían cada vez más seguido, pero ese mediodía había ido a almorzar con el único fin de comunicarle una decisión, no muy pensada, que había tomado.

—Cándida, tengo ganas de dejar mi departamento de Belgrano y venir a vivir otra vez a la casa de mi abuela.

La mujer se quedó un rato con la vista clavada en la tarta de verduras mientras se frotaba las manos secas con un repasador celeste.

—Me parece bien —dijo—. Yo cuido la casa de mi amiga con mucho amor, pero hay días en los que me duelen bastante los huesos y me cuesta hasta caminar los poquitos metros que nos separan. Y la verdad, Palomita querida, que es una casita vieja, que necesita la presencia humana.

—Sí, lo sé. Había pensado en venderla. Hace bastantes años que mi abuela decidió poner la casita a mi nombre —dije, y el rostro de Cándida se desfiguró ante esa posibilidad. Rápidamente, tuve que aclarar que no lo iba a hacer—. Pero prefiero venirme y listo. A mi abuela le habría gustado mucho.

Con una ternura poco habitual en ella, apoyó su mano callosa sobre la mía y apretó con fuerzas.

—Me alegra mucho, querida. ¿Cuándo te vas a mudar?

—No lo sé todavía. Supongo que este fin de semana voy a empezar a traer algunas cosas.

La conversación fue breve y la coronamos con una porción de flan de dulce de leche. Fue imposible no recordar la competencia silenciosa que durante años Cándida y mi abuela Nayeli mantuvieron alrededor del famoso flan de dulce de leche. La vecina sostenía

que era un postre argentino, el mejor postre jamás inventado. Mi abuela se enfurecía y discutía esa aseveración; según ella, el mejor postre era el pan de elote, que obviamente es mexicano. La única ganadora de esa disputa siempre fui yo, que me pasé años disfrutando los flanes de una y los panes de elote de la otra, varias veces por semana.

Antes de aceptar la tacita de café de la sobremesa que me ofreció Cándida, me apresuré para buscar el cuadro de Nayeli. El señor de la tienda de marcos me había mandado un mensaje esa mañana para avisarme que ya estaba listo. Caminé las pocas cuadras hacia el local mirando con atención el barrio que, al poco tiempo, volvería a ser mi barrio. Unos metros antes de llegar, me llamó la atención un grupo de vecinos. Estaban amontonados en una esquina, intentando ver lo que sucedía más adelante. Un hombre que paseaba con correa a su perro se quedó parado a mi lado sin prestar atención a los ladridos agudos; cuando estuve a punto de preguntarle qué sucedía, vi el cordón de seguridad que la policía había montado en la vereda y también en la calle. No podían pasar autos ni personas.

Desanduve mis pasos e intenté llegar hasta el comercio dando vuelta a la manzana. No fui la única; con gestos malhumorados, otras personas hicieron lo mismo para sortear el corte de calle. Cuando doblé la esquina, me topé con una mujer policía. Antes de que intentara seguir mi camino, estiró su mano para frenarme.

—No se puede pasar —dijo con firmeza.

Suspiré con hastío.

—Necesito ir a un local que queda justo en esta cuadra —expliqué, también con firmeza.

Miré por sobre el hombro de la mujer y me di cuenta de que todo el operativo policial se desarrollaba justo en la puerta de la tienda de marcos. El corazón me latió más rápido. Las ganas de saber se convirtieron en una necesidad.

—¿Qué pasó? —pregunté.

—Un robo en un comercio de la cuadra —contestó la mujer policía con pocas ganas de aportar detalles.

—¿El comercio de los cuadros y los espejos? —dije, rogando una respuesta negativa que no llegó.

—Sí. Mataron al dueño —respondió.

Las palabras de la mujer policía me hicieron retroceder dos pasos. A veces los dichos tienen la potencia de un golpe o de un empujón. Eso fue lo que sentí: un golpe y un empujón. Ambos al mismo tiempo.

—No puede ser —balbuceé—. Me escribió esta mañana…

—¿Quién le escribió? —Por primera vez le resulté algo más que una molestia, y no lo disimuló.

—El dueño de la casa de marcos —respondí de manera mecánica.

La mujer moduló por el radio y, antes de que pudiera entender lo que había dicho, un hombre vestido con traje y una corbata desacomodada se acercó hasta el costado donde estábamos paradas. Era joven, aunque sus formas para moverse, hablar y vestir lo hacían parecer bastante mayor.

—Buenos días, soy el comisario a cargo —dijo, y me extendió la mano. Le devolví el saludo apretando con fuerza sus dedos flacos y fríos—. Me comentó la oficial Arana que usted estuvo en contacto con el señor Dalmiro Mayorga.

No me dejó responder. En cuanto abrí la boca para hablar, me tomó suavemente del codo y me pidió que lo acompañara hasta la puerta de la tienda. Tampoco tuve tiempo de negarme. Mis elucubraciones sobre la libertad de acción de los ciudadanos duraron los pocos metros que recorrimos hasta llegar a la puerta del comercio. Lo que vi del otro lado de la vidriera me provocó una arcada y un frío en el cuerpo.

En el medio del local, tirado en el piso, estaba el hombre que me había atendido sin ningún tipo de gentileza la semana anterior. Estaba vestido exactamente igual, con el overol de trabajo y unas zapatillas

negras, pero su pelo blanco y esponjoso se había convertido en un pastiche pegoteado con sangre. La boca y los ojos abiertos, con la expresión de quien vio venir la muerte y no pudo hacer nada para impedirlo; los pedazos de vidrio de un espejo roto, esparcidos a su alrededor; el escritorio desordenado y, tirada en una esquina del local, la bolsa de nailon amarilla en la que yo había llevado el rollo con el dibujo de mi abuela.

—¿A qué hora recibió el mensaje, señorita? Me gustaría poder leerlo.

La voz del comisario me arrancó del estupor, lo miré con la extrañeza de quienes se despiertan de un mal sueño. Tardé unos segundos en recordar el mensaje.

—Ah, sí, sí. Ya le muestro —dije mientras tocaba la pantalla de mi celular con los dedos fríos y temblorosos.

No había agendado el número de Dalmiro Mayorga, pero el texto era simple y claro: «Señorita Cruz, el cuadro ya está terminado. Pase cuando guste». Al comisario no le interesó el contenido, solo estaba interesado en la hora. Miró el reloj de su muñeca y le preguntó a la mujer policía cuándo habían recibido la denuncia del hallazgo. Una vecina del barrio había salido al mercado y fue la primera que, desde la vereda, notó el desastre. Sin dudar, llamó al 911. Según los registros, el pedido de ayuda de la mujer había sido a las once y cuarto de la mañana.

—Anotá en el acta que la víctima a las 10:06 estaba con vida y envió un mensaje laboral —ordenó el comisario a la mujer policía. Dio media vuelta y volvió a poner su mano en mi codo—. Señorita, ¿usted podría describir el cuadro al que hizo referencia el señor Mayorga?

—Sí, claro. Es un dibujo familiar —respondí.

Durante un buen rato aporté las precisiones, incluso me ofrecí a entrar al local. No me lo permitieron. El comisario estaba apurado por determinar si lo que tenía que investigar era un homicidio en ocasión de robo o había algo más. Mientras esperaban que la morgue

llegara a retirar el cuerpo, pude escuchar de boca de los investigadores algunas cuestiones que me llamaron la atención: dentro de la caja registradora del escritorio había dinero, a Dalmiro Mayorga no le habían robado el anillo de oro que decoraba su dedo meñique y su teléfono celular, un *smartphone* de alta gama, estaba acomodado sobre el escritorio.

Después de casi una hora, el comisario me pidió los datos. Me aseguró que me iban a llamar de la fiscalía para declarar porque según lo que sabían hasta ese momento yo había sido la última persona con la que la víctima había tenido contacto. Le dije que por supuesto, que no tenía ningún problema. Antes de irme, le pregunté sobre lo único que me interesaba: el dibujo de mi abuela.

—Comisario, me gustaría recuperar el cuadro. Es un recuerdo familiar y es importante para mí —dije sintiéndome un poco culpable por pensar en mis intereses, a pocos metros del cadáver aún caliente de un hombre.

El comisario me clavó los ojos y me dio una de esas respuestas generales que algunos suelen dar ante los cuestionamientos fuera de lugar.

—No se preocupe. Nos mantendremos en contacto.

Nos estrechamos las manos. La mujer policía me acompañó hasta el cerco perimetral y me despidió con un tímido «gracias por su colaboración».

Volví a lo de Cándida. Una imperiosa necesidad de contarle lo que había sucedido en el barrio hizo que recorriera las pocas cuadras que separaban el local de su casa casi al trote. Desde la muerte de mi abuela Nayeli, no sentía esas ganas de compartir lo cotidiano con alguien. Una abuela es siempre una zona de bienvenida y Cándida estaba empezando a convertirse en eso: el lugar al que regresar.

Me abrió la puerta con un gesto de sorpresa. Se había quitado la blusa blanca y la falda café para volver a una de sus tantas batas de flores, bolsillos y botones de nácar.

—Cándida, volví porque tengo que darle una noticia un poco tris-
te —anuncié.

Tal vez los años le habían atemperado la curiosidad o la capaci-
dad de asombro, me hizo pasar con la parsimonia de siempre. Me
dijo que me sentara en la mesa de la sala y me ofreció el café que
había quedado pendiente. Le conté que habían matado en un robo al
dueño de la casa de los marcos. Se tapó la boca con la mano derecha.
Solo un segundo duró el estupor.

—¡Qué desgracia! Tengo varios espejos que llevé a lustrar en su
momento a lo de Dalmiro, qué pena tan grande. Me gustaba mucho
ese hombre porque era bastante pobrecito, de poquitas palabras, po-
cas luces… muy simplón —dijo en un intento de necrológica poco
convencional.

—Lo vi una sola vez y fue bastante seco. Lo que me tiene preocupa-
da es que no tengo el cuadro de mi abuela. Me dijo el comisario que…

Cándida abrió los ojos y volvió a taparse la boca, esta vez, con la
otra mano y me interrumpió.

—Pero, Palomita, ¡qué barbaridad! ¡Qué cosa extraña con ese cua-
dro! Primero aparece escondido en ese armario viejo, después vienen
a tocarme el timbre para preguntarme y ahora… desaparecido de
nuevo.

—No entiendo —dije entre sorprendida y confundida—. ¿Quién
vino a tocarle timbre y preguntarle sobre el cuadro?

—Una señorita vino ayer. ¿No te comenté?

—No, no me comentó nada.

—Ah, tengo la memoria en cualquier parte. Ayer vino una señori-
ta muy atenta y tocó el timbre en la casa de tu abuela. Yo justo estaba
en el patio, por eso lo escuché. Abrí mi puerta y le pregunté qué que-
ría —relató mientras me servía el café—. Preguntó por vos…

—¿Por mí?

—Sí, sí. Dijo que buscaba a Paloma Cruz. Yo le dije que era la casa
de tu abuelita muerta y que no vivías acá. Y listo.

Le puso una cucharadita de azúcar al café y me lo alcanzó con una sonrisa.

—Cándida, ¿y qué dijo del cuadro? Usted acaba de decir que le preguntó por el cuadro —insistí.

—Ah, sí. ¡Qué memoria más frágil tengo! Cuando le dije que era la casa de tu abuelita muerta, ella me preguntó si tu abuelita era la dueña de un cuadro con un dibujo de una señorita desnuda... —Hizo una pausa, tratando de recordar la conversación. Esperé unos segundos que me parecieron siglos y siguió—: Y yo le dije que sí, que ese dibujo era de tu abuelita. Creo que me preguntó si lo tenía en la casa y yo le dije que vos lo habías llevado a enmarcar a lo de Dalmiro, que Dios lo tenga en su santa gloria. Y eso, nada más. La verdad le dije. Vos me dijiste que lo ibas a enmarcar en lo de Dalmiro, yo no miento nunca.

Disimulé el temblor de las manos para no alertar a Cándida y tomé el café de a tragos pequeños. Fue la única manera que se me ocurrió para suavizar el nudo que sentía en el medio de la garganta.

Me fui de la casa con una certeza abrumadora: alguien había matado por el cuadro de mi abuela.

24

Coyoacán, casa de la calle Viena, agosto de 1940

La casita de la calle Viena guardaba un silencio de sepulcro. Solo en horas del mediodía las puertas se abrían para que el personal de servicio recibiera las compras del mercado. Como todo en la casa, también los pedidos eran austeros: leche, unos pocos huevos, algunas veces un pedazo de queso, frutas, verduras y tortillas preparadas, listas para comer. Caridad, la encargada del abastecimiento, había conseguido la confianza suficiente para llevar los paquetes hasta la cocina. Era la única que había visto con sus ojos al hombre sobre el que muchos murmuraban en Coyoacán. Algunos le decían «el Viejo»; otros, «el Comunista».

Después de acomodar la compra en un librero de madera que había sido convertida en alacena, Caridad tomó la escoba que alguien había dejado apoyada en la tarja de metal y barrió el piso de cemento alisado. Juntó las cáscaras de papas, las migas de pan y algunas colillas de cigarros. Las metió en una bolsa de nailon y se deshizo de la basura en el bote de metal que siempre estaba junto a la puerta que conectaba con el jardín.

El Viejo se había negado rotundamente a que Caridad trabajara como sirvienta en la casa; según decía, el lugar era pequeño y todas las personas debían ser capaces de cosas tan serias como cocinar sus

186

propios alimentos o limpiar su propia mugre. Aunque en la calle Viena nadie hacía ni una cosa ni la otra.

Natalia, la mujer del Viejo, se la pasaba caminando por los pasillos rodeados de nopales del jardín de la casa. Siempre vestida con faldas de tubo rectas que le cubrían las rodillas, camisas blancas abotonadas hasta el cuello y boinas de distintos colores, caídas hacia un costado de su cabeza. Las visitas de Caridad solían terminar de la misma manera: se quedaba unos minutos en la puerta que conectaba la cocina con el jardín, mirando embobada a la señora Natalia. Le costaba creer lo que se comentaba en el mercado y en los abarroteros de Coyoacán, no había posibilidad de que el Viejo hubiera engañado a una mujer tan distinguida con la falsa tehuana de Frida Kahlo. A Caridad le parecía un despropósito y defendía el nombre de la supuesta desairada ante cada persona que se hacía eco de un rumor que, de tanto repetirse, se había convertido en una verdad.

Nunca había visto a una mujer tan elegante, tan sobria. Caridad no se equivocaba. Natalia Sedova había nacido en una familia de nobles ucranianos y cada uno de sus gestos y mohines estaba ligado a su origen aristocrático, una especie de marca de fábrica. Pero esa mujer pequeña, dueña de una melena gris que apenas tocaba sus clavículas talladas, era mucho más que un acopio de modales de gacela. Ella era una revolucionaria activa que desde su adolescencia le había plantado cara a todo lo que consideraba opresión y que no había dudado en arriesgar su propia vida para acompañar a su marido, el Viejo, al exilio mexicano.

Natalia era especialista en hacerse la distraída. Nunca nadie sabía en qué lugares lejanos paseaba su pensamiento; ni siquiera su marido, el padre de sus hijos, era capaz de adivinarla. Sin embargo, siempre estaba atenta. Por el rabillo del ojo vio a Caridad. No era la primera vez que notaba cómo la mujer acomodaba su cuerpo rollizo, secaba sus manos en los costados de la falda y durante un buen rato no le quitaba los ojos de encima. Natalia estaba acostumbrada a ser espiada

y hasta delatada, pero las cosas en México eran bien distintas: no entendía el idioma, el calor la embotaba, el picante en los alimentos le provocaba dolores intensos en el estómago, quienes le habían dado acogida tanto a ella como a su marido la incomodaban, la mayoría de las personas que la rodeaban carecían de recato y demostraban placer en hurgar en la vida del otro. Caridad era el ejemplo más exacto de todo lo que odiaba de México.

Natalia dio la vuelta por uno de los pasillos exteriores y, sin levantar la cabeza, se alejó de la mujer; pudo sentir a sus espaldas el fisgoneo, hasta que su cuerpo mínimo se refugió en la casita del fondo. Era una construcción pequeña pero acogedora que, tanto su marido como ella, usaban como lugar de trabajo. El olor de la madera que revestía los pisos era húmedo y penetrante; por el ventanal, los últimos rayos de sol daban de lleno en la mesa repleta de libros, documentos y papeles con su escritura de puño y letra perfecta y redondeada. Muchas de las palabras que salían de su cabeza de mujer luchadora serían repetidas, en público o en reuniones privadas, por su marido León Trotski.

Pasó los dedos finos de uñas cortas limpísimas por las cubiertas de cuero de los libros apilados en una esquina del escritorio. El polvillo le quedó impregnado en las yemas. Levantó la mirada y chocó con el cuadro. Tantas veces fantaseó con descolgarlo y cortar con una tijera la tela en tiras bien finitas para que nadie pudiera reconstruirlo jamás. Siempre estuvo a punto, pero nunca lo hizo. Esos intentos fallidos acrecentaron un odio que, como la hiedra en los muros, se expandía por su cuerpo.

En la pared principal, como una reina bella y joven, como una mariposa haciendo la entrada a un paraíso de cortinados blancos, estaba Frida Kahlo. Vestía un traje de tehuana de falda rosada con flores blancas y un huipil morado, con bordes de oro; un rebozo color caramelo se fundía con delicadeza en su piel morena. Las trenzas negras alrededor de la cabeza, sostenidas por flores de hojas de

un verde intenso, y en sus manos, un papel escrito con letra armoniosa y un poco infantil: «Para León Trotski con todo cariño dedico esta pintura el día 7 de noviembre de 1937. Frida Kahlo, en San Ángel. México».

Hacía casi tres años, con sus días y sus noches, que Natalia compartía la habitación de trabajo con el fantasma de óleo, pinceladas y colores de Frida. Tan engreída ella que se había pintado a sí misma en el regalo de cumpleaños que le hizo a su marido.

El ocaso fue rápido. La luz que solía despedirse acariciando el cuadro de Frida lo dejó de golpe en completa oscuridad. Natalia sonrió. Esas eran las pequeñas batallas ganadas; las pocas que, en el fondo sabía, podía ganarle a la pintora. Cerró la puerta del estudio y cruzó el jardín. En la pequeña sala, la esperaba su marido, sentado en la esquina de la mesa, dando golpecitos suaves con los dedos en el mantel de hule que cubría la mesa. Allí estaba, elegante como siempre. Las revoluciones de su pensamiento jamás se dejaban ver en su aspecto. Sus pantalones y sacos de lanilla marrón parecían siempre recién estrenados, a pesar de que eran siempre los mismos tres conjuntos que rotaba según la ocasión; las camisas blancas y almidonadas; el cabello repleto de canas, que arreglaba con agua cada mañana, y las gafas características que con el tiempo se habían convertido en un sello de identidad.

En el medio de la mesa, la olla de barro humeante. El guiso de carne, papas y verduras perfumaba toda la estancia. León esperó a que Natalia se acomodara en su lugar, frente a él, y comenzó a servir la comida en unos cuencos de madera, el primer regalo que recibieron cuando llegaron al México que los había protegido de un final trágico en Rusia.

Comieron casi en silencio. Apenas cruzaron unas pocas palabras. Lo cotidiano estaba en cada gesto: Natalia cortó dos rodajas de pan y le alcanzó una a su marido sin siquiera mirarlo; León sirvió un poco de vino en cada copa y con una mano deslizó la servilleta de

algodón que Natalia levantó en una coreografía perfecta. Mientras saboreaban el guiso condimentado, ni él ni ella imaginaban que esa sería la última cena juntos ni que, a pocos metros, detrás del portón que separaba el jardín de la calle, un ataque feroz estaba por ser llevado a cabo.

25

Buenos Aires, diciembre de 2018

La cachetada sonó tan nítida como si hubiera sido una explosión. La palma de la mano le quedó enrojecida y ardiente; el cuerpo, temblando. Durante unos segundos esperó el contraataque. Sabía que Cristo era un hombre violento y de reacciones fervorosas; sin embargo, la vuelta no llegó. El hombre optó por enderezar la cabeza, que con el impulso del golpe había quedado ladeada hacia un costado, y la miró con los ojos inundados de lágrimas. Lorena supo que no eran ganas de llorar, tampoco tristeza ni angustia. Era odio, el más fuerte de los odios: odio contenido, encausado en un dique que de un momento a otro se podía romper. Pensó en disculparse por el arrebato, pero no lo hizo. Las manifestaciones de poder no podían doblegarse nunca, caso contrario el dominio podía deshacerse como un castillo de arena bajo el agua.

Se acomodó el cabello detrás de las orejas y de un tirón enderezó las solapas de su saco de seda, fueron las dos maneras que encontró para controlar los nervios. Se aclaró la garganta, no quería que su voz sonara endeble. Todo en ella había virado a la actuación.

—¿Por qué lo mataste? Esa muerte nunca estuvo en los planes —dijo midiendo cada palabra.

Cristo abrió y cerró varias veces los puños, la furia le había endurecido cada falange de los dedos.

191

—El único plan era recuperar la pintura —respondió mientras sacaba de un bolso grande un cuadro—, y acá está. Toda tuya. Cumplí el plan. Soy un hombre confiable.

Cristo no entendía de límites; siempre había sido un hombre desbordado, que se defendía de las personas equivocadas y de las otras siempre de la misma manera: con violencia. Más de una vez imaginó el sonido que haría el cuello de Lorena al quebrarse o cuántos minutos podría aguantar sin respirar hasta que los pulmones le estallaran o hasta que sus lindos ojos claros se tiñeran de rojo. En más de un sueño se encontró cavando una fosa profunda y perfecta, palada a palada, con el único fin de convertirla en una tumba para esa mujer que amaba, odiaba y deseaba con la misma intensidad. Ella había sido su salvadora, pero con los años se había convertido en su carcelera, en una droga dura que no podía ni quería dejar.

Siempre supo que el momento en el que la vio por primera vez había tenido mucho que ver con todo lo que ocurriría después. Pero fue inevitable: era joven; tenía miedo, odio y estaba preso. Para ese entonces, habían pasado cinco años del atraco al Museo Nacional de Artes Bellas durante la noche de Navidad. Unos meses después del robo, el cuadro *Muerte amarilla* de Blates, que con pericia Cristo había falsificado, apareció como por arte de magia en una bodega de la zona sur de la provincia de Buenos Aires. Un llamado anónimo al 911 aportó el dato. Policías, un juez, un fiscal, expertos en arte y hasta los medios de comunicación llegaron hasta el lugar; no sospecharon que habían sido parte necesaria de un montaje que, pocas horas después, tendría repercusión internacional.

Nadie le prestó la suficiente atención a la obra falsificada. El acto de devolución al museo, entre brindis y felicitaciones de los nombres más encumbrados del arte porteño, fue un evento que de ninguna manera las autoridades se querían perder. Mientras en una pared del museo la obra falsa atraía a centenares de personas, el verdadero cuadro con las pinceladas originales de Leopoldo Blates

se lucía en la sala de un coleccionista europeo. Un misterioso hombre que pasaba cada noche de su vida tomando tragos y fumando habanos, sentado en un sillón frente a esa pieza de arte única e irrepetible, que valía cada uno de los millones que había pagado por ella en el mercado negro.

Ese cuadro benefició a muchos. Algunos obtuvieron dinero; otros, prestigio y heroísmo. Pero, como siempre, el hilo se cortó por lo más fino y los ladrones que habían puesto el cuerpo en el robo cayeron en desgracia. Miguel Arjona, el hombre que en la huida había atropellado y matado a una mujer y a su hijo de cuatro años, fue detenido una semana después del hecho. El mecánico que había recibido el auto con los golpes del impacto y las manchas de sangre fue quien lo delató.

La detención de Arjona arrastró a los hermanos Danilo y Esteban Páez. La vecina de los Páez juró ante la policía que el hombre que aparecía en la televisión había visitado a los hermanos en varias oportunidades. Ese hombre era Arjona. Sin embargo, Cristo tuvo más suerte: cinco años más de gracia, que terminaron una tarde de lluvia, después del entierro de su madre Elvira.

El adiós a su madre era una circunstancia de su vida que tenía varios blancos en su memoria y, por el hecho de estar en blanco, era tan trascendente. Los recuerdos tenían que ver más con las percepciones que con lo que había sucedido. Por ejemplo, nunca olvidó el olor a tierra mojada mezclado con el hedor de las flores de las tumbas que se pudrían, hasta desaparecer, al aire libre. Cada vez que pasaba por un puesto de flores prefería cruzar de vereda. Ese olor, lejos de parecerle agradable, le provocaba náuseas y odio.

El día del entierro de su madre amaneció enojado, eso sí lo recordaba. Se sintió con el valor o con la desesperación necesaria como para desobedecer la orden de su padre, que le había dado una lista escrita a mano con nombres, apellidos y teléfonos de todas las personas a las que había que invitar a la despedida de Elvira. Cristo no se contentó con no llamar a nadie, necesitaba fingir que nada de lo que

sucedía existía: con un encendedor quemó el papel y con una servilleta limpió las cenizas. De esa manera, borró a su madre y a los contactos de su madre. Lo único que le quedó de Elvira fue un pendiente pequeño, un pendiente con forma de crucifijo.

La despedida de Elvira fue desolada. Nubarrones negros en el cielo, una lluvia gélida que por momentos se convertía en chaparrones, un ataúd de madera brillante decorado con una cruz de bronce, las palabras anodinas y repetidas de un cura desaliñado y Cristo, Rama y el padre de ambos, vestidos de pantalón, saco y corbata, y peinados con gel. La única nota de color y afecto llegó en forma de ramito de flores amarillas, el color favorito de Elvira, que Rama, que en ese entonces tenía dieciséis años, apoyó sobre la cruz del cajón.

—¿Por qué no hay nadie, Cristo? —preguntó en voz baja, para no interrumpir la solitaria cadena de oración que su padre murmuraba con la mirada perdida en algún lugar del cielo.

—A mamá nadie la quería —contestó con la malicia de los que quieren y saben cómo herir.

Rama levantó el tono de voz. Su hermano lograba sacarlo de la compostura habitual.

—¡Mentira! ¿Dónde están la tía, sus amigas del taller de bordado, el profesor de pintura? No puede ser…

Cristo no dejó que siguiera enumerando.

—No seas maricón —respondió, y le dio un golpe leve en la nuca. Luego mintió—: Me olvidé de avisarles. Van a estar agradecidos, les hice un favor. A nadie le gusta tener que venir a un cementerio en una tarde de mierda como esta. Ahora callate y ni se te ocurra contarle esto a papá. Si hablás, te mato a golpes. ¿Te quedó claro?

Rama se mordió el labio hasta que el sabor metálico de su propia sangre inundó su boca. Asintió con la cabeza mientras tomaba la decisión más importante de su corta vida: iba a hablar, no se iba a callar. Él también podía ser desobediente. Y cuando habló, años después de

194

haber descubierto a su hermano falsificando el cuadro robado del que hablaban por televisión, el terremoto de sus palabras arrasó con lo poco que había quedado en pie en su familia.

Toda familia es un sistema y, si ese sistema se mantiene firme, es solo porque beneficia a cada uno de sus miembros. Y así funcionaba la familia Pallares. Emilio Pallares, el padre, era quien había manejado durante años los hilos del entramado con una técnica feroz: poner a competir a sus hijos. Desafíos pequeños que fueron horadando el vínculo fraternal hasta convertirlo en un infierno. Un helado, caramelos, halagos o humillaciones en público, viajes, bicicletas o afectos eran los premios por los que Rama y Cristo habían pujado desde niños. De adultos, solo procuraban un fin: la admiración paterna, que les era brindada con cuentagotas.

Elvira había sido víctima de su propia decisión. Desde los primeros años de matrimonio supo que, si quería formar una familia con Emilio Pallares, ser una mujer indefensa no era una opción válida. Y buscó una manera de fortaleza que permitió todo tipo de abusos emocionales: el silencio. Elvira nada decía, nada reprochaba, nada cuestionaba, nada veía, nada escuchaba. Nada. Elvira escribía. Cada día llenaba una página de su diario personal. Años de cuadernos de tapas color naranja, que llenaba con su letra puntiaguda y perfecta, casi caligráfica. Y escondía. Escribía y escondía. Y quemaba. Escribía, escondía y quemaba.

Cristóbal Pallares se había acostumbrado a ser el vencedor. Su talento con el dibujo y la pintura, y su fuerza física, lo convirtieron en alguien ruidoso dentro de la cápsula familiar. Ramiro Pallares, la mezcla perfecta entre madre y padre, no emitía descontentos. Se limitaba a aceptar con el cuerpo y a planear venganzas con su mente. Cristóbal era el niño terrible. Y los niños terribles asumen el mal, no las revoluciones. Ramiro fue la revolución. El que dijo basta. El que entendió que nunca se vence a un perverso; que, a lo sumo, se puede aprender algo de uno mismo. Y aprendió.

La revolución de Ramiro Pallares hizo saltar todo por los aires. Los pedazos de la familia Pallares impactaron de manera distinta en cada uno de sus miembros. Emilio, el padre, lo mandó a un destierro más lejano y solitario del habitual; Cristóbal, el hermano, terminó preso. Por suerte, Elvira no estaba viva para presenciar el desastre.

—Fue mi hermano el que me delató. Ese fue mi error, minimicé el alcance de su temor —le dijo Cristo a Lorena la primera vez que se vieron en la sala de visitas del penal de San Gregorio—. Tiré demasiado de la soga. Yo me creía un diablo, pero el diablo era él.

Lo que menos le interesaba a Lorena Funes era la historia de la saga familiar de los Pallares, en la que solo veía una versión mediocre de Caín y Abel. A pesar del hastío, fingió interés y siguió escuchando el relato. El Caín de esta historia tenía en sus manos un don que muy pocos tenían: la capacidad infinita de la falsificación.

Luego de que Ramiro Pallares, bajo identidad reservada, se presentara ante la justicia para denunciar a su hermano, las piezas del juego se modificaron. El chico aportó las pruebas que demostraban mucho más que el negocio de un joven que invertía su talento en falsificar obras robadas. Sin saberlo, Ramiro develó que el cuadro que durante cinco años fue ostentado en el Museo Nacional de Artes Bellas como una obra recuperada, en realidad, era falso.

Al principio los investigadores no le prestaron demasiada atención; era apenas un adolescente y, además, en la Justicia la acusación contra un familiar directo solo tiene peso si el delito denunciado tiene al denunciante como víctima. Ese no era el caso de Ramiro, y lo mandaron a su casa con la advertencia de no hacerle perder tiempo a un sistema judicial saturado. Pero Ramiro Pallares no se quedó de brazos cruzados y trazó un plan que llevó adelante con maestría.

—Cuando digo que mi hermano es el diablo, no exagero, eh —insistió Cristo. Le gustaba cargar las tintas sobre Ramiro y, además, estaba encerrado en un penal, rodeado de varones. Tener cerca a una mujer como Lorena le soltaba la lengua—. ¿Sabés lo que hizo? Se

contactó con el marido de la mujer que murió atropellada en el choque. El tipo estaba tranquilo porque creía que los asesinos estaban presos, pero no, el lacra de mi hermanito fue y le llenó la cabeza. Le dijo que había uno que había zafado y que ese lacra era yo...

—Bueno, eso era verdad —interrumpió Lorena.

—No, no es verdad. Yo no maté a nadie —replicó. Se levantó de la silla de madera y gritó—: La justicia le creyó al viudo, eso es distinto. Yo no maté a nadie y acá me ves, preso por cómplice de algo que no hice.

Los compañeros de prisión de Cristo eran criminales. Había de todo tipo, de mayor o menor grado de peligrosidad. Algunos habían cometido delitos irreversibles; otros, robos menores, menudeo narco o alguna que otra estafa. Pero todos, absolutamente todos, siempre supieron que podían caer presos en algún momento; cada día de sus vidas en libertad era vivido con la certeza de que la posibilidad de la cárcel estaba a la vuelta de la esquina. Cristo no, nunca creyó que podía terminar enjaulado por pintar un cuadro. Y por eso se sentía más preso que el resto. Todo le afectaba mucho más.

Un guardia de seguridad se acercó y tomó a Cristo del brazo. Con un gesto, Lorena le dijo que se retirara, que estaba todo bien.

—Sentate, Cristo. Haceme el favor, y dejá de hacer espamentos. Tengo un ofrecimiento que te puede convenir. —Y remató con una frase clave—. Me envía tu padre. Él siempre estuvo de tu lado.

A partir de ese momento, la vida de Cristóbal Pallares dio un vuelco. Saber que su padre no estaba en la vereda de su hermano Ramiro era más que suficiente, pero Lorena Funes no fue solo la portadora de un mensaje. Fue la que volvió a ponerle en sus manos lo que más amaba: telas, pinceles y pinturas. Los años de cárcel de Cristo pasaron entre pequeñas copias de obras de un valor moderado, retratos sacados de fotos para gente de dinero y hasta bocetos en carbonilla de piezas precolombinas que servían de guía para falsificaciones posteriores. El director del penal aceptó gustoso que uno de sus reos más conflictivos finalmente se calmara con lo que para

todos era un pasatiempo. Nadie sabía que, en realidad, entre rejas y a la vista de todo el mundo, Cristóbal Pallares era el engranaje de un negocio millonario.

Cuando consiguió que la Justicia le otorgara el beneficio de la libertad condicional por buena conducta, dejó descansar los pinceles. Tenía suficiente dinero en la cuenta. Aunque en realidad, sus vacaciones solo tenían una motivación: que su padre y que Lorena le rogaran volver a las andanzas. A Cristo le gustaba ser necesitado. Por eso no dudó cuando su padre le pidió que falsificara *La Martita* ni cuando Lorena cayó de madrugada en su casa y, usando sus mohines de gatita y su vocecita de niña desvalida, entre besos y caricias, le pidió que robara un cuadro del local de marcos del barrio de Boedo. Por eso a Cristo se le llenaron los ojos de lágrimas y la furia le corría por las venas como si fuera lava volcánica. ¿Por qué cumplir con su pedido para Lorena estaba mal? ¿Qué planes había traicionado? Había imaginado un agradecimiento con sábanas de seda, champán y lujuria, pero en cambio recibió una cachetada.

—Yo te pedí un cuadro y me trajiste el cuadro y un cadáver. ¿De verdad no te das cuenta de la gravedad del asunto? —insistió Lorena.

Al final, la mujer perdió la compostura y la confianza. Por su cabeza pasaban decenas de preguntas al mismo tiempo. ¿Habría algún testigo del crimen del comerciante? ¿Las cámaras de seguridad de la ciudad de Buenos Aires tendrían la imagen de Cristo llegando o saliendo del local? ¿Y si en el ataque habían quedado huellas digitales o algún rastro que llevara a los investigadores hasta el hombre, o peor, hasta ella?

Dio media vuelta y se largó a caminar de un lado a otro de la sala de su casa. Mientras clavaba los tacones en la alfombra que revestía el piso de roble de Eslavonia, por lo bajo murmuraba insultos. Parecía una leona enjaulada, evaluando de qué manera escapar del encierro. Cristo seguía de pie, con los músculos en tensión. Solo sus ojos seguían, de manera imperceptible, cada movimiento de Lorena. Los

años tras las rejas, rodeado de criminales de toda calaña, lo habían adiestrado en el alerta. Siempre lo estaba: de noche, de día, incluso mientras dormía. Todo a su alrededor podía convertirse en una alarma a punto de sonar.

Lorena se quedó quieta, congelada. La adrenalina parecía haberse agotado en su cuerpo. Movió el cuello para aflojar una contractura y tomó el cuadro enmarcado. En definitiva, eso era lo importante: el cuadro. El trabajo del comerciante era sencillo y de calidad cuestionable. El dibujo había sido enmarcado con unas varillas esmaltadas en negro y cubierto con un vidrio común y corriente, como si fuera una página arrancada de cualquier revista. Lorena no pudo evitar lamentarse por tanta falta de cuidado.

Sus lamentos se convirtieron en enojo, un enojo que le hizo hervir la sangre: Cristo había matado sin motivos al dueño del local y el dibujo había sido manipulado por las manos más inexpertas que hubiese visto jamás. Sintió el mismo agotamiento moral que sentía cada vez que asistía a las clases de arte en distintos lugares de Europa, esa sensación de soledad que provoca el saberse única y profesional en un mundo de inútiles. El único que estaba a su altura era Ramiro Pallares, pero ese secreto podía llevarla a la tumba. Estaba segura, por eso callaba.

Volvió al cuadro y volvió a sentir las señales de su instinto, esa campanita que sonaba en sus oídos cada vez que estaba frente a una obra de arte; ese tintineo que la ensordeció cuando Rama le mostró las fotos del dibujo de su amiga Paloma. «Paloma Cruz», había dicho, y Lorena grabó ese nombre a fuego en su cabeza.

La buscó en las redes sociales y en Google; revisó las fotos de sus perfiles, sus posteos y el escaso currículum laboral. Se detuvo más de una vez en las fotos en las que Paloma posaba sexy sobre un escenario mientras cantaba. Le cayó pésimo darse cuenta de que era el tipo de mujer que a Ramiro le podía gustar. Y se reprochó esas distracciones. Ella era una mujer de negocios y la tal Paloma era solo una pieza en lo que suponía podía ser un negocio monumental.

La parte trasera del dibujo había quedado al descubierto. Lorena cerró los ojos y pasó las yemas de los dedos sobre la tela original. No pudo evitar sonreír. Los especialistas necesitaban pruebas técnicas y científicas, luz ultravioleta y químicos para saber si una tela era vieja o una nueva, bañada en té para disimular el color. Ella no necesitaba nada de eso. Los poros de su piel estaban preparados para notar las diferencias; su olfato era el de un sabueso que podía percibir la acidez de cualquier producto y detectar con una aproximación pasmosa los años en que los materiales habían sido fabricados. Desde niña, su padre la había preparado para ser una máquina humana que desechara lo verdadero de lo falso. Solo fallaba, y en contadas ocasiones, con los hombres, cosa que no le preocupaba demasiado; no los consideraba obras de arte.

Había metido el nombre de Paloma Cruz en un buscador que solía usar para averiguar las situaciones financieras de sus clientes, no había nada extraordinario. Sus cuentas ante el fisco estaban en orden y las cuotas de un pequeño crédito personal, al día; no tenía inversiones ni bonos del Estado ni plazos fijos. El único patrimonio con el que contaba era un chalecito en el barrio de Boedo, en la Capital Federal.

Con dos pinzas de depilar intentó quitar el dibujo de adentro del marco. Mientras lo hacía, Lorena rogaba que el finado no hubiese usado cola de pegar para unir la tela a la marialuisa de cartulina. Tiró primero de una punta y luego de la otra. Estaba nerviosa, gotas de sudor le corrían por la espalda. Tuvo que dejar las pinzas en la mesa para respirar hondo y recuperarse.

A Cristo le había ganado la curiosidad y, de a poco, se había acercado. Quería saber qué estaba intentando hacer Lorena y, sobre todo, por qué ese cuadro era tan importante. El local de enmarcados le había parecido un lugar de barrio, sucio, desordenado, sin nada que pudiera ser de interés para una mujer como Lorena. Además, quería decirle que él no era un asesino, que no había tenido otra opción

que empujar al comerciante y que cuando se enojaba solía olvidarse de lo que su cuerpo hacía; su mente iba para un lado, y sus manos, para el otro. Y el comerciante lo había hecho enojar. Se negaba a entregar el cuadro, insistía con que era de una clienta y no paraba de ofrecerle los pocos billetes que había en la caja registradora y un teléfono celular. Le dijo varias veces que él no necesitaba ese dinero que le ofrecía, pero el hombre no paraba de insistir con darle porquerías para sacárselo de encima. No le quedó otra que forcejear y, en el último tirón, cuando ya no tenía nada que proteger, cayó hacia atrás y el golpe le abrió la cabeza. Cristo no se escapó corriendo, no se escondió ni se fijó si algún vecino había sido testigo de lo sucedido dentro del local. No tenía ningún motivo para huir como rata: él no era asesino ni ladrón.

—¿Me vas a decir por qué mierda este cuadro es tan importante? —preguntó.

Lorena pegó un brinco. Estaba tan concentrada en su tarea, que se había olvidado de la presencia amenazante de Cristóbal. No supo qué contestarle y lo dejó seguir hablando.

—Antes de darte ese trasto viejo —siguió Cristo—, miré muy bien el dibujo. No tengo tus conocimientos, pero tampoco soy un ignorante, y la verdad es que no vi nada que me llamara mucho la atención. Es un dibujo bastante precario, sin técnica, sin gracia. Le falta hondura, corazón… No sé. No tiene nada de especial, y además esa mancha roja es un desastre. Parece la obra de un niño en su clase escolar de arte.

Lorena no pudo evitar sonreír. Sin decir palabra, tomó de nuevo las pinzas y logró quitar la tela original del marco. Por suerte, el trabajo del comerciante había sido tan irresponsable que ni siquiera había encolado los bordes. Cerró los ojos y acercó el dibujo a su nariz. De a poco, llenó sus pulmones del olor ácido de la obra. Cristo la miraba desconcertado, estaba siendo testigo de un ritual que le parecía ridículo.

—¿Me vas a contestar, Lorena? ¿O querés que te arranque esa porquería de las manos y la parta en mil pedazos?

La mujer le clavó los ojos con sorpresa, como si acabara de verlo por primera vez.

—Mientras me ocupo del desastre que armaste en Boedo, te pido que te pongas a estudiar las pinceladas y los trazos de un artista que de escolar no tiene nada —dijo mientras enrollaba el dibujo—. Te voy a alcanzar algunos libros que te van a servir.

Cristóbal sintió que el enojo y el desconcierto desaparecían como por arte de magia. En su lugar, la sensación de ser importante y necesitado le aflojó los músculos entumecidos del cuerpo. Hasta el tono de su voz cambió. Sonaba como el de alguien simpático y amable.

—Muy bien, princesa. ¿Quién es el artista al que tengo que ofrecerle mi talento?

—El único, el mejor de todos. Vas a tener que falsificar un auténtico Diego Rivera.

26

Coyoacán, agosto de 1940

La espalda le dejó de doler. El lado de la cadera en el que su pierna mala se le enterraba como si fuera un cuchillo se desinflamó de golpe. La micosis, que había llegado a sus manos de un día para el otro, parecía haber desaparecido: los dedos no ardían y las hormigas rojas imaginarias que vagaban por las palmas se habían quedado quietas. El estado de gracia no lo habían logrado los médicos, los medicamentos ni el licor. Fueron la furia, el enojo y la desesperación los que convirtieron el cuerpo maltrecho de Frida en una pluma liviana, sin tormentos.

Luego del tercer intento consiguió lo que quería: comunicarse telefónicamente con Diego. Llamar desde México a Estados Unidos no era tarea fácil.

—¿Por qué lo trajiste a México? Es tu culpa. Tú quedas como un héroe y ahora él está muerto. Siempre, siempre, siempre todo se trata solo de ti —gritó Frida, entre el llanto y la congoja que apenas la dejaban pensar con claridad. Le costaba respirar.

—¿De qué hablas, mi Friducha hermosa? ¿Qué es lo que te tiene tan arrebatada? —respondió con preguntas Diego Rivera, resignado a contener los arranques de la que ahora era su exmujer.

—Que mataron al viejo Trotski. ¿Estás escuchando? Lo han matado. Muerto. Muertito está. Y tú andas en Gringolandia de rositas con

esas que ahora son tus heroínas. Cuéntales a Irene y a Paulette que ha sido tu mera culpa.

León Trotski estaba muerto, ahora sí. Apenas habían pasado tres meses desde el atentado fallido a balazos en la casa de calle Viena, pero luego el destino cambió las reglas del juego. Un destino con nombre y apellido. Con el nombre y apellido de un asesino. Y la furia, que era de Frida y no de Diego, la llenó de golpe, como una ola de tormenta, como la lava de un volcán. León Trotski estaba muerto. Lo habían logrado.

«Seré asesinado por uno de los de aquí, o por uno de mis amigos de afuera, pero alguien con acceso a la casa», había dicho Trotsky a poco de llegar a México, escapando de las amenazas de Stalin. Y su vaticinio, finalmente, se cumplió. Esta vez no hubo explosiones ni regueros de pólvora, tampoco hordas anticomunistas ni escenas heroicas. Un piolet, un simple y ordinario piolet clavado en su cabeza había terminado con la vida del Viejo. Y Frida, en lugar de llorar, estalló. Estaba en su naturaleza. Frida Kahlo sufría como volcán.

La conversación telefónica con Diego fue breve. Apenas unos insultos, unos cruces de opiniones, unos reproches y una orden: era imperioso rescatar sus pertenencias de San Ángel. A pesar de que Rivera había logrado huir a Estados Unidos unos días después del atentado, las miradas y los rumores lo tenían en la mira.

A nadie le importaron las internas dentro del Partido Comunista Mexicano ni las idas y vueltas con el muralista Siqueiros, menos que menos los inventos que Diego había dejado circular antes de subir al avión que lo depositó en San Francisco. Todos sabían que Rivera amaba tanto el peligro como la atención sobre su figura y, si para conseguir ambas cosas había que mentir, lo hacía sin ponerse colorado.

—Nayeli, esto que ha sucedido es muy grave. Debemos ir a San Ángel a rescatar las pertenencias de Diego. Hay cosas de mucho

valor. Hace años que se gasta todo el dinero en sus figuritas precolombinas. No podemos permitir que caigan en manos enemigas...

La tehuana miraba a Frida con extrañeza. Varias cuestiones le llamaban la atención. Mientras Frida enumeraba los elementos que, según ella, estaban en peligro, las lágrimas le bañaban el rostro por completo. No eran lágrimas ni por los objetos ni por Diego. Frida nunca sentía apego por nada que careciera de sangre y corazón, y las lágrimas por Diego solían estar acompañadas de gritos e insultos. Estas lágrimas eran distintas. Eran otras.

—No entiendo lo que está sucediendo. ¿De quiénes son las manos enemigas? ¿El señor Diego está en peligro? —preguntó Nayeli con un hilo de voz.

—No, no, mi querida. No te angusties, que bastante tenemos con mis nervios —respondió, y le acarició una mejilla—. El sapo Diego está bien en Estados Unidos, está a salvo gracias a ti. No me alcanzará la vida para pagarte lo que has hecho.

Las palabras de Frida le recordaron que tres meses atrás había sido ella la que ayudó a Diego Rivera a huir de la policía. Unas horas antes un grupo de hombres había atacado a balazos la casa de León Trotski, fue la primera vez que quisieron matarlo y no pudieron. En ese momento, las autoridades policiales creyeron que las disputas internas del Partido Comunista Mexicano habían estado directamente relacionadas con el ataque y fueron a buscar a Diego Rivera a la casa-estudio de San Ángel.

Nayeli, que había ido hasta el lugar para llevar una bandeja de confituras, sin quererlo, fue al mismo tiempo testigo y protagonista de un acontecimiento histórico. Durante los días posteriores, Frida se convirtió en una niña que necesitaba escuchar el mismo cuento una y otra vez. Perseguía a la joven por la Casa Azul para que le relatara la historia por las mañanas, en las tardes y antes de dormir; mientras cocinaba o alimentaba a las mascotas; del otro lado de la puerta, mientras tomaba un baño, e incluso en mitad de la noche.

—Cuéntame de nuevo cómo fue que rescataste a mi Dieguito de la policía, Nayeli. No te ahorres ningún detalle, vamos, cuenta…

—Esa mañana en la que fui a la casa de San Ángel, yo hice todo lo que tenía que hacer: llevé los dulces para el señor Diego y la carta que le habías escrito. Todo estaba en calma hasta que un llamado telefónico hizo que al señor Diego se le fuera el color de la cara. Se quedó blanco, blanquito, como si lo hubiese llamado el demonio.

Frida solía interrumpir el relato en determinados momentos, para hacer las mismas preguntas. Una y otra vez.

—¿Quiénes comieron tus dulces? —preguntaba con la ansiedad de quien no sabe la respuesta.

—El señor Diego, la señorita Irene y yo.

—¿Y la señora Irene te pareció bonita?

—No, no es bonita —mentía Nayeli.

—¿Menos bonita que yo?

—¡Mucho menos! Tú eres bonita. Ella, no.

Frida sonreía complacida y con un gesto la alentaba a seguir hablando. La parte en la que Nayeli conseguía burlar a la policía para que Diego e Irene escaparan por la puerta trasera de San Ángel no era la parte favorita de Frida. Sin embargo, lo que sucedió después le interesaba mucho. La presencia de una tercera mujer en la historia la desconcertaba.

—Cuéntame bien todo lo referido a la tal Paulette —insistía Frida. A pesar de conocer a la actriz Paulette Goddard, se hacía la distraída.

—Cuando los policías se fueron, yo me quedé sola en San Ángel —retomaba Nayeli—. Me sentí muy contenta, creo que hice lo que tenía que hacer. No me puse nerviosa y me creyeron cuando les mentí y les dije que el señor Diego no estaba en el estudio. No recuerdo cuánto tiempo pasó, pero cuando decidí salir a la calle para ver de qué manera regresaba aquí, pasó algo muy curioso…

—¡Ay, Nayeli de mi corazón, mi amiga eterna! Nunca podré agradecerte que hayas salvado a mi Dieguito. Sigue, sigue…

A pesar de que Frida había escuchado decenas de veces los pormenores de aquel día, se sorprendía y hacía exclamaciones como si cada vez fuera la primera.

—Una señora se me acercó y me tomó del brazo y me dijo que la acompañara, que ella sabía dónde estaba Diego.

—¿Cómo era la señora? ¿Era bonita?

—Sí —Nayeli había decidido no mentir en relación con Paulette. No habría podido disimular el impacto que le causó esa mujer—. Se parece mucho a un ángel o a una divinidad. Tiene la piel blanca, blanquísima y unos ojos de un color tan turquesa, un color parecido a esos que tú usas para hacer tus cuadros. Y un cabello rojizo que apenas le cubre el cuello. Yo la seguí, no pude negarme. Fue muy extraño, porque no entendí lo que me dijo. Hablaba en una lengua rara, como si manejara un código secreto.

—Inglés, mi querida. La Paulette esa es una gringa, una actriz gringa. Mi Dieguito y yo la conocimos en Gringolandia. Es una sin gracia, como todas las gringas. No tienen ni alma ni corazón. ¿Y a dónde te llevó?

Nayeli tuvo que describir con detalles las instalaciones del hotel San Ángel Inn, el lujoso edificio que estaba justo frente a la casa de Diego. Gracias a que Paulette estaba asomada a uno de los ventanales de su habitación, había visto cómo los coches de la policía rodeaban el predio del pintor y pudo dar aviso telefónico. Con palabras precisas, la actriz le dio la voz de alerta a Diego.

—La habitación era enorme, enorme. Nunca vi algo igual. Aunque todo, todito estaba en el mismo lugar: la cama, la mesa, las sillas y hasta una cocinita con una jarra de café y dos tazas —describió Nayeli—. El señor Diego estaba despatarrado en la cama, no se había quitado esas botas que usa, y la actriz le gritaba mientras señalaba las sábanas blancas, toditas manchadas de barro. Pero no entendí lo que decía. El señor Diego se reía mucho.

En esta parte de la historia, Frida se reía a carcajadas. A la distancia, ella también se reía de las mismas cosas que le causaban gracia a

Diego, sufría por lo mismo que él sufría y, cuando no tenía noticias de los estados de ánimo de su gigante, se vaciaba por dentro. No sentía nada. Pero ahora, tres meses después de la fuga de Diego, León Trotski estaba muerto. Quienes lo soñaron bajo tierra habían cumplido con el trabajo.

Frida se envolvió con el rebozo amarillo que siempre estaba colgado del respaldo de una de las sillas de la sala. Un frío como de muerte se le había metido en el cuerpo. La pintora acompañaba cada movimiento con un llanto calmo pero acongojado. Hacía esfuerzos para tapar la tristeza con palabras, indicaciones y órdenes. Frida no lloraba por Diego ni por las esculturas de la casa de San Ángel; mucho menos por ella. Sin quitarle los ojos de encima, Nayeli se dio cuenta de lo que estaba ocurriendo: Frida lloraba por Trotski.

En la memoria de la joven estaban frescos los recuerdos de los días posteriores al atentado contra la casita de la calle Viena. Una tarde, incluso, la curiosidad la llevó a caminar unas pocas cuadras para ver los balazos de los que todos hablaban en el mercado y que habían quedado incrustados en el muro de la fachada. Nayeli recordaba los días y las noches en los que un señor al que Frida llamaba «el Viejo» se aparecía como si fuera un espectro. La primera vez que lo vio se pegó un susto de muerte.

No golpeaba la puerta para anunciarse ni hacía ruido con las latas que Frida había colgado en la entrada para que los mercaderes anunciaran las entregas de alimentos. El viejo había encontrado, con la complicidad de la pintora, la manera de colarse en silencio. Sus ropas parecían un disfraz: pantalones de lana, chalecos a cuadros y un saco grueso y largo hasta los tobillos; un sombrero ancho siempre le cubría la cabeza y llevaba puestas unas gafas de espejos oscuros que cambiaba por otras redondas y de marco dorado en cuanto entraba a la sala de la Casa Azul.

Usaba a modo de saludo, cuando cruzaba la puerta, la misma frase: «¿Acaso mi tiempo terminó, mi querida Frida?». Y Frida reía a

carcajadas, con el placer que otorga saberse poderosa. Nadie tiene más poder que quien puede determinar el tiempo o las horas del otro, y eso era Frida para el Viejo: un oráculo.

Nayeli solía quedarse detrás de alguna puerta escuchando las conversaciones de la pareja. Muchas veces no lograba entender ni una palabra, hablaban en otro idioma. Sin embargo, se daba cuenta de que el tono de voz de Frida cambiaba, era otra mujer frente a ese viejo misterioso. Una mujer más entera, menos doliente. Solo una vez se atrevió a preguntarle por el visitante nocturno y pudo ver en los ojos de Frida un atisbo de terror, el mismo brillo que se le aparecía a las cabras de Tehuantepec en las pupilas segundos antes de ser degolladas. Un brillo de muerte. Y no preguntó más. Nayeli ya no quiso saber. Frida escondía todo lo relacionado con el visitante nocturno. Incluso en el final, hasta disimulaba la despedida.

27

Buenos Aires, diciembre de 2018

Salí de la comisaría con la tela que envolvía la pintura de mi abuela apretada contra el pecho, pero de la pintura en sí, ni noticias. De esa manera, con esas palabras, el comisario me dijo que mi objeto preciado estaba desaparecido: «Ni noticias». Tampoco tenían noticias de la persona que había matado al comerciante; por vagancia o por desidia, consideraban que el cuadro enmarcado para mí no tenía nada que ver con el homicidio. Yo no pensaba lo mismo. Estaba segura de que el crimen estaba relacionado con la pintura de Nayeli. Si bien fui criada por mi abuela en un mundo que giraba a mi alrededor, construido por ella para que yo lo habitara, en este caso mi egocentrismo no tenía nada que ver. Lo podía percibir, lo podía imaginar. Ese cuadro estaba maldito.

Caminé varias cuadras, necesitaba organizar mis pensamientos. Estaba inquieta, con esa sensación que solemos tener las personas cuando tenemos que tomar una decisión y la esquivamos como si estuviéramos en una plaza jugando a que un perro nos persigue. Todo lo que tiene que ver con tomar decisiones sucede en el mientras tanto. Nunca antes, nunca después. Es cuestión de un momento. Y en ese momento la potencia del impulso, cuando llega, es imposible de frenar. No hay vuelta atrás.

Me detuve en una esquina. Doblé en cuatro la tela protectora y la guardé en un costado de mi bolso. Estiré la mano y paré un taxi. El impulso había llegado.

Tardé menos de cuarenta minutos en llegar a la casa de Rama. A pesar de que la noche estaba ideal para pasear, el tránsito se veía tranquilo. Cosa rara en Buenos Aires. La decisión de caer en la casa de Rama sin un llamado previo tuvo más que ver con la urgencia de mis sospechas que con la curiosidad de saber qué hacía en los ratos en los que yo no estaba en su vida. Sin embargo, aunque evalué la posibilidad de que estuviera con otra mujer, no me importó.

Antes de tocar el timbre de su departamento, no pude evitar chequear mi aspecto en el vidrio de la puerta de entrada del edificio. Esa mañana, sin saberlo, había hecho una buena elección de vestuario. Los pantalones de cuero marcaban todas las bondades de mi cuerpo y la blusa negra de algodón de mangas largas afinaba mi cintura. Mi pelo no estaba en sus mejores días, pero con una liga de emergencia, que siempre llevo enroscada en la muñeca, subsané el inconveniente menor. Me retoqué los labios con un bálsamo color salmón y me apliqué unas gotas de perfume detrás de las orejas.

—Soy Paloma —dije cuando escuché su voz del otro lado del interfón.

Después de unos segundos de silencio que le adjudiqué a la sorpresa, me dijo que pasara. Cuando bajé del ascensor, me estaba esperando con la puerta abierta. Sonreía.

—Me alegra mucho verte —dijo a modo de saludo.

En ese momento, me olvidé de la pintura de mi abuela y del comerciante asesinado. La sensación de fin del mundo que me había llevado hasta ese lugar desapareció en un instante. Y tuve ganas de llorar por el simple hecho de estar cerca de él otra vez.

Con la puerta todavía abierta, me besó. Un beso calmo de bienvenida. Cuando cerró la puerta, me volvió a besar. Después de esos dos besos, me preguntó si quería tomar algo. Esas cosas, entre muchas

otras, me gustan tanto de Rama: prioriza la amabilidad a la curiosidad. No tenía urgencia por saber qué hacía en su casa en la mitad de la noche, sin avisar. Ni siquiera me reprochó la cantidad de llamadas sin responder que me había hecho. Solo me ofreció algo para tomar.

—Vino —contesté.

Lo esperé en la sala. Un sillón de tres cuerpos, una mesa de centro y una biblioteca repleta de libros de arte eran la única decoración; parecía la casa de alguien que podría empacar una mudanza en menos de dos horas. En esos detalles se destacan nuestras diferencias: yo soy una persona con tendencia a quedarme y él es alguien siempre listo para levantar vuelo.

En un costado, cerca de la puerta que conectaba con un pasillo, había un objeto que no observé la única vez que había estado en su departamento: un atril de madera con herraduras de bronce, parecía antiguo. En el soporte, un dibujo a medio terminar acaparó toda mi atención: era el retrato de una mujer. Me acerqué y no pude evitar tocar el dibujo con la punta de mis dedos, necesitaba comprobar que no era una foto. La perfección de los detalles era deslumbrante.

—Durante años guardé esa imagen en mi memoria —dijo Rama a mis espaldas. Ya no estaba sola—. El óvalo del rostro, la forma de los ojos, la curvatura de la nariz. Eso me enseñaron en los talleres de arte a los que fui durante toda mi vida: se dibuja de lo más grande a lo más pequeño. Y me acostumbré a memorizar de la misma manera.

—¿Quién es? —pregunté casi en un murmullo.

—Mi madre. Murió hace años y pintarla es mi manera de evocarla. Hace tiempo que intento el retrato perfecto. Decenas de bocetos descartados. Pruebas de grafito, de intensidad, de sombreado. Pero nada es suficiente… Falta.

Me di la vuelta conmovida. A pesar de que habíamos tenido varias noches de sexo, era la primera vez que compartíamos una intimidad. Nada más íntimo que desenterrar a un muerto ante los ojos de otro, mucho más íntimo que quitarse la ropa.

—Es un retrato hermoso —dije mientras apoyaba mi mano en su mejilla—. Parece una foto. Es perfecto.

Me alcanzó la copa de vino. Entendí que era momento de cambiar de tema. Mi abuela Nayeli solía decir cada vez que una situación se agotaba: «Se han pasado los frijoles». Y eso sentí: se habían pasado los frijoles.

—Bueno, Paloma. Me encanta que hayas venido, pero las sorpresas no son tu especialidad —dijo recuperando el ímpetu. Ese era el Rama que más cómodo me quedaba. Las mujeres Cruz navegamos mejor en aguas turbulentas—. ¿Qué pasó?

Nos acomodamos en el sillón y empecé el relato. La sangre mexicana que corre por mis venas me había convertido desde pequeña en alguien que sabe contar historias, y las historias tienen principio, desarrollo y desenlace. Suelo enmascarar los finales para causar asombro, disfruto mucho de los gestos de quienes me escuchan, pero esta vez mis dotes de Sherezada cayeron en saco roto. Apenas había llegado a la parte en la que el operativo policial me complicó la llegada hasta el local de los marcos, Rama me interrumpió con una pregunta.

—¿Dónde está la pintura de tu abuela? —Lo dijo con tanta urgencia que no tuve tiempo de ofenderme por cortar mi relato.

—No sé. Está desaparecida y ese es el motivo por el que vine.

Terminé de contar la historia del comerciante muerto mientras revolvía mi bolso.

—Mirá, lo único que recuperó la policía es la tela protectora. Hoy me llamaron para que fuera a reconocerla y me la devolvieron.

Rama la desplegó con cuidado. Era la primera vez que se la mostraba. Nunca me había parecido importante y, además, el mensaje escrito de puño y letra por Nayeli me resultaba algo privado, familiar.

—*No quiero que nadie vea lo que hay dentro mío cuando mi cuerpo se rompa. Quiero volver al paraíso azul. Eso es lo único que quiero* —leyó Rama.

—Eso lo escribió mi abuela. Es su letra, su última voluntad —aclaré.

Nos quedamos un rato en silencio. Yo buscaba las palabras para manifestarle mis dudas, unas dudas que con el correr del tiempo me empezaron a parecer más infantiles e infundadas.

—Rama, desde que vi a ese hombre muerto en el piso tengo la sensación de que lo mataron por la pintura. Sé que suena medio absurdo, pero un día antes una mujer estuvo en la casa de mi abuela preguntando por mí…

—Bueno, eso no significa nada —interrumpió en un intento por tranquilizarme. Se había dado cuenta de que las manos me temblaban.

—No fue solo eso. La atendió Cándida, la vecina de mi abuela. La mujer le preguntó si mi abuela era la dueña de la pintura de una mujer desnuda.

Por primera vez, Rama pareció interesarse por mi relato. Me di cuenta de que la atención que me había prestado hasta ese momento había sido pura cortesía.

—Eso sí es extraño. ¿Quién más sabe sobre tu herencia?

No pude evitar sonreír. Catalogar como herencia un dibujo viejo me pareció presuntuoso.

—Nadie. Bah, vos, la vecina y yo… Bueno, además sabía el comerciante muerto. Parece que esta mujer extranjera también sabe.

—¿Extranjera?

—Sí. Cándida insiste en que hablaba con tonada venezolana o peruana, no supo definir bien.

—¿Colombiana? —preguntó Rama con ansiedad.

—Sí, también puede ser. Argentina seguro que no, y mexicana tampoco. Los años de amistad entre Cándida y mi abuela le dejaron a la vecina el oído entrenado para identificar la tonada mexicana.

Rama tomó aire y lo largó rápido por la nariz. Fue un gesto casi furioso. Se levantó de un brinco del sillón en el que estábamos sentados y se quedó clavado frente al retrato de su madre, con los brazos cruzados sobre el pecho.

—Se llamaba Elvira. Mi madre se llamaba Elvira. Cada vez que las peleas con mi hermano escalaban usaba una frase. La decía en voz alta, casi a los gritos. Siempre supe que me la decía solo a mí. Mi hermano era una circunstancia. Ella decía que en todo escenario de supervivencia quedarse quieto es una sentencia de muerte. El que no se mueve, muere.

Yo también me puse de pie, me acerqué a su cuerpo y apoyé la palma de mi mano en su espalda. Fijé los ojos en Elvira. La melena ondulada a la altura del cuello, la nariz recta, las arrugas alrededor de los ojos que no empañaban ni un ápice el brillo de su mirada, el cuello largo y desnudo, y los aretes pequeños de crucifijo. La voz de Rama interrumpió mis pensamientos.

—Vamos a movernos, Paloma. Mi madre siempre tuvo razón en todo.

28

Coyoacán, agosto de 1940

El almíbar se había dorado de a poco. La magia del agua, del azúcar y del anís girando despacio en el fondo de la olla de hierro caliente tenía maravillada a Nayeli. Cuando empezaba a ponerse café, apagó el fuego y lo dejó descansar. Eso decía su madre: «Los alimentos precisan del reposo para guardar la energía». En otra olla calentó más agua y le agregó anís y un buen pedazo de manteca, y esperó a que rompiera el hervor. Las burbujas a borbotones le indicaron que era el momento de hacer caer en forma de lluvia la harina tamizada sobre la preparación. Y otra vez la magia. El líquido se fue espesando hasta formar una masa blanca, suave y perfumada. Cerró los ojos y llenó de aire sus pulmones, pudo sentir cómo el anís la invadía por dentro. Sonrió.

No tuvo paciencia para esperar a que la masa enfriara, una necesidad imperiosa de hundir los dedos en la gomosidad que parecía de algodón la empujó a meter las manos con el amor de una madre que acaricia a su bebé recién nacido. Aguantó el calor de la masa caliente, no le importó imaginar que las yemas de los dedos podían derretirse hasta fundirse con la mezcla ardiente. Le pareció, incluso, una buena idea. Con un palo de madera estiró la masa sobre una tabla. Formó un círculo perfecto y, con un movimiento rápido y certero, agregó los dos huevos que había batido un rato antes. La espuma

amarilla convirtió la preparación en una bola suave de color marfil. La cubrió con un lienzo de algodón. La masa también necesitaba descanso. La última parte de la receta le costó trabajo. El botellón de aceite pesaba casi seis kilos y el vidrio oleoso hizo que casi se le patinara de las manos. Finalmente, logró volcar una buena cantidad en el sartén.

El ruidito agudo de las ruedas de la silla de Frida llegó segundos antes que su voz. Se había acostumbrado a que la presencia de la pintora tuviera esa antesala metálica, una suerte de preludio.

—¡Qué precioso aroma! ¿Qué estás cocinando? —preguntó Frida. Su vozarrón grave estaba apagado, se la veía gastada.

—Buñuelos del cielo —respondió Nayeli mientras trozaba la masa en pedazos y, con habilidad, la convertía en pequeñas bolitas—. El viaje hasta San Ángel es largo y seguro que llegaremos hambrientas.

Frida hizo un silencio. Por su cabeza pasaron varios pensamientos, uno detrás del otro, confusos, amalgamados. La cabeza se le acomodó de golpe y recordó que había sido ella quien le había pedido a la jovencita que la acompañara a la casa-estudio de Diego para rescatar la colección de estatuillas precolombinas del pintor.

La bola de masa había rendido más de lo que Nayeli hubiera podido imaginar. Mientras freía los buñuelos, los contó uno por uno. Se ayudó con los dedos de las manos para no perderse, las cuentas solían confundirla bastante. Veintitrés confituras tibias, rociadas con un almíbar dorado. Acomodó las bolitas en un gran plato de cerámica decorado con formas geométricas y lo cubrió con un lienzo de algodón rosado. En el fondo de uno de los cajones de la alacena, Frida guardaba decenas de cintas de varios colores, que muchas veces usaba para decorar las trenzas de su cabello. Nayeli eligió una de color morado intenso, que le alcanzó para sostener el lienzo sobre el plato y armar un moño en el centro.

Dejó el plato sobre la mesa de cocina y recorrió la casa. Frida no estaba en su habitación ni en el taller. Una preocupación leve se le

alojó en la boca del estómago; antes de salir a buscarla a la calle, Nayeli se asomó por una de las ventanas que daban al jardín. Entre la espesura de los arbustos, nopales y flores, pudo distinguir el rebozo amarillo; estaba tirado entre la maleza.

Bajó corriendo las escaleras. En cuanto llegó al jardín, notó que los tres perros de Diego y los dos gatos de Frida no salieron a su encuentro como solían hacerlo. Se metió entre las jardineras y levantó el rebozo del piso.

—¡Aquí estoy, aquí estoy, bailarina! —dijo Frida.

Con el rebozo apretado contra el pecho, Nayeli caminó hacia el lugar desde donde provenía la voz de la pintora. La encontró a pocos metros, sentada sobre la tierra y con la espalda apoyada contra uno de los árboles. Su rostro estaba totalmente bañado en lágrimas; los ojos negros, hinchados; el maquillaje, corrido. El cabello suelto le cubría el torso. Tenía la mirada clavada en la nada.

—Preparé unos buñuelos para ir a San Ángel —murmuró Nayeli—. Puedo oler la sangre, Frida, no es necesario que te escondas. La herida está, aunque nadie la vea. Yo la veo.

—Nada vale más que la risa —respondió Frida—. La tragedia es lo más ridículo que tiene el hombre. Los animales sufren, claro que sí, pero se esconden. Aunque sufren, no exhiben su pena en teatros abiertos ni cerrados. Y su dolor, creo yo, es más cierto. Por eso, mi bailarina bella, yo quiero sufrir como los animales. Estoy cansada de representar el dolor. Es tiempo de ser dolorosa como los animales, con verdad y decoro.

Nayeli no entendió las palabras de Frida. Casi nunca comprendía las divagaciones provocadas por el licor, los opiáceos o los desvaríos de la pintora; sin embargo, podía percibirla o suponerla. Y nunca se equivocaba con ella. Aunque esta vez todo era distinto. No era Diego el causante de las lágrimas.

El recuerdo de Diego, el sapo, hervía en su cabeza como tantas otras veces. El hombre había nacido con el don de provocar en los

demás la evocación permanente, se las arreglaba para estar presente a pesar de estar lejos. Sintió una piedra crecer en el medio del pecho, pero confirmar que seguía a resguardo en Estados Unidos hizo que la piedra se convirtiera en alas de mariposa. Las cosquillas del aleteo la habitaron por completo.

Tres meses habían pasado desde la última vez que lo había visto en la habitación de Paulette Goddard. Después supo por Frida que Diego había viajado bien lejos. En el tiempo que pasó desde la última imagen, nunca se animó a preguntarle a la pintora qué tan lejos era bien lejos. Para ella las distancias se medían entre Tehuantepec y la Casa Azul de Coyoacán. Fuera de esa ruta, no había nada. A Diego Rivera se lo había tragado la nada. Nayeli sacudió la cabeza para que sus pensamientos se acomodaran en algún lugar pequeño y escondido de su memoria, se acercó a Frida y la ayudó a ponerse de pie. El viaje hasta San Ángel era largo y lo ideal era regresar a la Casa Azul antes de que anocheciera.

Cuando llegaron a la cocina para cargar el plato con buñuelos unos golpes estruendosos les hicieron pegar un respingo. Un grupo de cuatro policías a cargo del mismo comisario que las había visitado tres meses atrás, cuando Trotski había sido atacado a balazos, entró sin permiso por el pasillo de entrada de la Casa Azul. Dos de ellos se quedaron hipnotizados mirando los Judas de papel maché que decoraban la entrada. Habían escuchado que la señora de Rivera era bastante bruja, pero nunca imaginaron semejante excentricidad.

Nayeli y Frida no llegaron a reaccionar. En cuanto intentaron cruzar el pasillo hasta la sala, los hombres ya estaban en el medio de la cocina. Esta vez tenían caras de pocos amigos. Los buenos modales ya no existían.

—Venimos a hacerle unas preguntas —dijo el comisario, sin preludio alguno, dirigiéndose a Frida—. De sus respuestas dependerá el lugar en el que dormirá esta noche.

Frida entendió la amenaza, pero no demostró ningún temor. Levantó su mano repleta de anillos y pulseras como forma de dar el visto bueno.

—¿Usted conoce al señor Ramón Mercader?

—No —respondió la pintora. Jamás había escuchado ese nombre.

El comisario dio un vistazo a la libreta con anotaciones que sostenía con ambas manos y siguió hablando:

—¿Usted conoce a Jacques Monard?

—Sí, claro que sí.

—Bueno, entonces conoce a Ramón Mercader —remató el hombre con gesto de triunfo.

La pintora se quedó helada. Buscó la mirada de Nayeli como quien busca un tronco en el medio del mar. La tehuana seguía palabra por palabra del interrogatorio, pero no tenía idea de quiénes eran las personas a las que nombraban. Frida nunca le había mencionado ni a Mercader ni a Monard.

—Conocí al señor Monard en París, mientras yo presentaba una exposición con mis obras. Me trajo un ramo grande de flores muy bonitas, que no acepté. Y me buscó varias veces —explicó Frida tratando de hacer memoria. Siempre se esforzaba en borrar de su mente lo que para ella había sido una experiencia lamentable, una pérdida de tiempo. Y esa exposición había sido un rejunte de obras de varios artistas mexicanos sin ningún sentido. Luego agregó—: Tenía interés en que le consiguiera una casa aquí en Coyoacán, una casa cerca de la casa de Trotski…

—¿Y usted se la consiguió? —preguntó el comisario mientras tomaba notas de la declaración de Frida.

—De ninguna manera. Yo ya estaba demasiado enferma y débil como para ponerme a buscar una casa para un desconocido. Pero consiguió venir a México gracias a Sylvia, creo que tienen planes de boda.

A medida que hablaba, caía en la cuenta de una realidad que nunca había imaginado: Sylvia Angeloff, la trotskista norteamericana que

tan bien le caía, era la secretaria de León Trotski. Pudo oler la traición, y por primera vez su miedo devino en terror.

—¿Qué hizo Monard? —preguntó con un hilo de voz, aunque su instinto le dictaba la respuesta.

—Mató a Trotski —respondió el comisario—. Nos va a tener que acompañar. Señora Frida Kahlo, queda usted detenida.

El plato de buñuelos se resbaló de las manos de Nayeli. El estallido vino acompañado de una lluvia de cristales de azúcar desparramados por los baldosones del piso de la sala. La posibilidad de que Frida fuera presa le aflojó todos los músculos del cuerpo, apenas podía mantenerse en pie.

La pintora la miró y la abrazó con los ojos. Era el único ser humano sobre la tierra capaz de convertir las pupilas y las pestañas en abrazos.

—Vuelvo pronto —fue lo último que dijo.

Frida Kahlo se cubrió con su rebozo amarillo y, sin dejarse poner una mano encima, acompañó a los policías. Dentro del auto, se puso a cantar. Lo hizo bajito, como quien se canta una canción de cuna a sí misma: «Yo no tengo ni madre ni padre que sufran mi pena. Huérfano soy». Las estrofas de «El huérfano» la calmaban siempre. Se la había enseñado Pablo Picasso luego de visitar la muestra de Frida en París y de caer rendido a sus pies. Esa misma muestra en la que el agente secreto se había hecho pasar por otro para engañarla y acercarse al exilio mexicano de Trostki.

La desfachatez que habían tenido los policías cuando, sin demasiadas vueltas, la arrancaron de la Casa Azul se convirtió en violencia dentro de la comisaría. Antes de que Frida pudiera darse cuenta de la situación en la que se encontraba, la empujaron dentro de una celda en semipenumbra. La poca luz entraba por una ventanita minúscula en lo alto de una de las cuatro paredes. El lugar olía a orines y a encierro. Cuando las rejas de la puerta se cerraron, la pintora no pudo evitar ponerse a llorar. Ni siquiera le habían permitido llevar las medicinas que la ayudaban a aliviar los dolores de su cuerpo.

El llanto la dejó agotada. Con las pocas fuerzas que le quedaban estiró el rebozo en el piso y, como pudo, acomodó sus huesos contra la pared. Se concentró en evocar la figura de Jacques Monard, el hombre por el que tanto le habían preguntado. Solo un ramo gigante de flores venía a su memoria y el abrazo de Kandinski conmovido, frente a todos los asistentes de la muestra parisina, murmurando en su oído loas sobre sus pinturas. Y Nayeli, su bailarina invisible, ¿dónde estaba? La necesitaba más que nunca.

Después de varias horas, uno de los policías que se había presentado en su casa la sacó del agujero húmedo en el que la habían metido. El muchacho, joven y con cara de susto, tuvo la gentileza de no apurarle el paso. La espina de Frida, la cadera y, sobre todo, su pierna flaca estaban entumecidas.

La habitación era apenas más agradable que la celda de confinamiento. No había manchas de humedad en las paredes y olía a café recién hecho. En el medio había una mesa de metal y dos sillas. El jefe policial estaba sentado en una de ellas y con una sonrisa helada le ordenó a Frida tomar asiento.

—Puede tomar ese café —dijo señalando una taza de loza blanca—. Está recién hecho.

Frida aceptó y vació la taza de un trago. Hubiese dado su pierna sana a cambio de una botella de coñac. El hombre pasó un buen rato mirando a la pintora. La notó mucho más delgada que la última que la había visto, tres meses atrás, luego del atentado fallido contra el ahora muerto Trotski. Sus ojos, escoltados por unas cejas gruesas, parecían más grandes y más redondos. A pesar de que su torso no se mantenía erguido, su cuerpo emanaba una energía animal, casi sexual. Pudo imaginarla desnuda; la falda, el huipil y el rebozo se hacían invisibles.

Para hacer durar el momento, le contó que Trotski había llegado al hospital moribundo y que el hombre que ella había conocido en París, en realidad era un agente secreto de NKVD que había logrado infiltrarse

222

en la casa de la calle Viena con una excusa pueril y un salvoconducto perfecto: Sylvia, la secretaria de Trotski. También le relató con lujo de detalles el trabajo que los médicos hicieron sobre la cabeza del viejo para salvarle la vida. Un trabajo inútil. No lo consiguieron.

Frida no le quitaba los ojos de encima; estaba quieta, helada, sin gestos. Ninguna peripecia médica la impresionaba, había pasado por todas las imaginables. Para ella la sangre era un color. El rojo. Su favorito.

—¿Dijo algo antes de morir? —preguntó.

El policía no disimuló la sorpresa ante la pregunta. La pintora era más extraña de lo que le habían contado.

—Quienes estaban en la casa de la calle Viena aseguraron que dijo: «Natalia, te amo».

Frida asintió con la cabeza muy lentamente, como incorporando de a poco las tres palabras: «Natalia, te amo». Y el corazón se le rompió un poco. Más todavía.

29

Buenos Aires, diciembre de 2018

La relación entre Lorena Funes y Emilio Pallares era más intensa que una relación de padre e hija. Había admiración, amabilidad y conveniencia, pero sin las responsabilidades que exige una relación de sangre. Entre ellos no circulaba el afecto; circulaban el dinero y el prestigio, dos de las cuestiones por las que ambos hubiesen dado la vida.

La primera vez que se vieron fue en Madrid. Lorena era, por entonces, jovencísima a los ojos de cualquiera. Pocos sabían que detrás de una imagen de señorita cándida se escondía un mujerón de inteligencia y habilidad agudas. Emilio Pallares, como tantos, al principio la desestimó, pero supo pegar un volantazo a tiempo y ver el diamante en bruto que se escondía detrás de los mohines y las pestañas postizas de Lorena.

Era verano. Los madrileños no caminaban por la Gran Vía, se arrastraban. Pasos lentos, ropa sudada, gestos de hastío y brazos acalambrados de tanto abanicarse. Sin embargo, desde los balcones aterrazados del departamento de Joaquín Valdez, ese apocalipsis parecía lejano. Allí, en la altura, todo era risas, música de orquesta en vivo, cañas y tapas. Nadie sabía qué se estaba festejando, pero brindaban igual. Valdez sostenía que el solo hecho de respirar merece ser celebrado. Y a Valdez nadie le decía que no.

Mientras el grupo de veintisiete personas se divertía, Lorena recorría con aire despreocupado la sala y los pasillos. Cada pared, cada mueble, cada estante parecían haber sido quitados de un museo o de varios. Y ella estaba en el lugar para comprobar que eso, en realidad, era un hecho. No necesitaba tomar notas ni sacar fotografías, su memoria y conocimientos eran suficientes. En su cerebro acopiaba los catálogos de las principales salas y subastas del mundo. Mientras muchas mujeres de su edad memorizaban marcas de perfumes o de maquillajes, ella usaba ese espacio para identificar cuadros, esculturas, piezas de oro y joyas.

—¡Qué mesa imponente!, ¿no? —preguntó Emilio Pallares sin quitarle los ojos de encima.

Los paseos de Lorena por la estancia no habían pasado desapercibidos para un hombre con la mirada entrenada para detectar la falla, lo distinto y, sobre todo, a los fisgones.

—Sí, es bonita. Siglo XVI —respondió.

Pallares sonrió sorprendido.

—Nunca imaginé que una jovencita tan bella pudiera acomodar una obra de arte en el siglo correcto —dijo.

Lorena lo miró sin un gesto en el rostro, apenas un brillo en los ojos la diferenciaba de una estatua.

—Lo que usted no imagina es que una mujer con semejantes tetas pueda ubicar una obra de arte en el siglo correcto al tiempo que ubica a un señor desubicado en un departamento de Madrid —dijo mientras se daba la vuelta con intenciones de dejar a Pallares clavado frente a la mesa. Pero respiró hondo y volvió a su lugar. Nunca sabía cuándo parar sus ataques de furia—. Le voy a decir más, señor. Lo que tampoco imagina es que también puedo descifrar que esta mesa tiene una copia gemela en un museo de Francia, doscientos años menor.

En cuanto dijo la última palabra, se tapó la boca con ambas manos. Toda una infancia con un padre que le había repetido infinidad

de veces la importancia de saber callarse a tiempo no había servido de nada. Emilio Pallares abrió los ojos hasta que las órbitas se lo permitieron. La revelación de la chica le hizo olvidar por completo la grosería que acababa de escuchar, a pesar de que para él las palabras soeces eran como latigazos que determinaban el final de cualquier conversación. ¿Cómo sabía ella que, con la excusa de restaurar esa mesa, uno de los mejores ebanistas europeos había hecho el cambio? Y peor: ¿sabía que el responsable de que la original terminara en la sala de Joaquín Valdez había sido él mismo? Optó por hacer lo que mejor sabía hacer: disimular.

—Disculpe, señorita. A veces los hombres caemos en lugares comunes. Ni siquiera los más refinados podemos escapar a estos destinos espantosos de juzgar por apariencias —dijo usando su tono más encantador—. Me gustaría recorrer esta estancia a su lado. Me interesa todo lo que pueda contarme sobre el arte que tenemos ante nuestros ojos. Y le pido por favor que no confunda mis intenciones. Usted tiene la edad de mis hijos, jamás me atrevería a tanto.

Lorena tenía el mismo don que Emilio Pallares, el don de la simulación, y decidió aceptar la propuesta. Esa noche, en el departamento de uno de los coleccionistas más importantes de España, entre acuarelas de Cézanne, carbonillas de Matisse, bailarinas de Degas y óleos de Renoir, Lorena y Emilio empezaron una amistad que duraría años.

El ruido que hacían sus tacones sobre el piso de mármol de los museos era uno de los sonidos que más placer causaba en los oídos de Lorena. Y el carrara del Museo Pictórico de Buenos Aires era el Stradivarius de los pisos. Las puertas todavía no habían sido abiertas al público, pero con su credencial del Departamento de Protección del Patrimonio Cultural de la Argentina podía entrar y salir como si los museos fueran su casa. Avanzó por el pasillo principal y, a mitad de camino, decidió doblar a la derecha. La sala más pequeña todavía tenía las luces apagadas. Fue hasta el tablero y las encendió.

En la pared principal estaba *La Martita*. Se acercó con una media sonrisa.

—Hola, bonita. ¿Cómo estás? —murmuró.

Sacó una lupa de su cartera y comenzó a escudriñar los detalles de la obra: las sombras entre las hojas logradas con manchas de distintos verdes, el efecto de las crines del caballo, el brillo que el óleo había logrado en la frente del animal y el reflejo del sol en uno de los ojos, que plantaba a la obra en un momento determinado del día: el amanecer.

—Está muy bien, ¿no?

La voz de Emilio Pallares a sus espaldas la sobresaltó. Sabía que estaba faltando a las normas. En ningún museo del mundo se permite tan poca distancia entre el observador y la obra. Esa era una de las pocas reglas que Lorena Funes solía cumplir. Sin embargo, esta vez no pudo evitar violarla.

—Sí, está muy bien —dijo mientras se paraba detrás de la línea amarilla marcada en el piso—. Tu hijo Cristo sigue siendo el mejor. Las pinceladas son impecables. Me animo a decir que los sombreados son mejores que los que hacía Marta Limpour.

Pallares nunca había logrado evitar incomodarse ante los halagos a sus hijos. En más de una ocasión, Elvira le había reprochado esa suerte de envidia que sentía cuando Ramiro o Cristóbal lo superaban en algo.

—¿Sabías que tu hijo Ramiro anda detrás de *La Martita*, no?

No era una mujer de andar traicionando a la gente sin motivos. Además Ramiro no era una amenaza para ella, pero en este caso había un motivo. Y decidió hacerle a Pallares un favor que no había pedido, pero que, en breve, le iba a cobrar. A pesar de que estaba acostumbrada a las extravagancias de su socio, la reacción de Pallares la sorprendió: giró la cabeza de un lado hacia el otro para aflojar las tensiones y sacó del bolsillo de su saco un perfumero pequeño. De un vistazo, Lorena descifró que era de cristal de roca. El hombre quitó la

tapa dorada y se perfumó las muñecas y detrás de la orejas. Lo hizo con movimientos lentos, acompasados.

—¿Palo Santo? —preguntó Lorena, que no era especialista en aromas.

—¡Ay, querida, por favor! ¿Me viste aspecto de *hippie* o de pitonisa a la luz de la luna? —respondió Pallares divertido.

Le gustaban las pequeñas fallas de Lorena. Sin darle importancia a lo que para él no lo tenía, aceptó la información que ella le proveía sin hacer ningún esfuerzo.

—¿Qué dudas tiene ahora mi hijo menor?

—Ramiro nunca tiene dudas, Emilio. Parece que no conocieras a tu hijo. Disfraza con dudas las certezas, que es otra cosa bien diferente. —Se dio media vuelta y miró el cuadro otra vez—. Y no anda muy errado. El tipo de obra, las pinceladas, los colores. Marta Limpour, allá por 1800, pintaba como si supiera que un tal Cristóbal Pallares la iba a falsificar y le hizo el camino fácil.

Pallares asintió en silencio. Era cierto. Cristo era imbatible con determinados tipos de pinturas, parecían haber sido inventadas por él. Incluso, en muchos casos mejoraba las obras de los autores originales.

—¿Qué sabe?

—¿Ramiro? No sabe mucho, pero es cuestión de tiempo —respondió Lorena disfrutando el momento. A ella también le gustaba marcarle las fallas a Pallares—. ¿Quién tiene *La Martita* original?

—Lorena querida, por favor. Te estás pasando del límite. Sabés que en nuestro negocio los nombres y apellidos no existen, no tienen importancia.

La joven lo miró con aceptación. La discreción era una virtud que admiraba, un signo de elegancia que tenía un valor que, en su ambiente, valía millones de dólares.

—Necesito que me contactes con Martiniano Mendía. Y lo necesito lo antes posible —dijo. Sacó el pedido de corrido, casi sin respirar.

M. M., como se le conocía a Mendía en el mundo del arte, era un

fantasma. Muchos, incluso, creían que no existía. Muy pocos habían tenido acceso al universo M. M., y en esa mínima cantidad de personas radicaba el misterio. Emilio Pallares era uno de los miembros de la lista.

El hombre miró a los costados como si alguien hubiera podido escuchar las palabras de Lorena. Nadie hablaba de Mendía con tanto descaro y en lugares públicos. Ese tipo de provocaciones enfurecían a Pallares. De haber podido, le hubiese dado una cachetada para ubicarla en su lugar. Pero, como siempre, optó por la mejor opción: la reserva.

—Vamos a mi oficina —dijo.

Cruzaron el museo en silencio. De lejos, se colaban las voces de los visitantes que hacían la fila para entrar; faltaban pocos minutos para que se abriera el acceso al público. Los guardias de seguridad iban de un lado al otro, el último rondín antes de la apertura. En algunas salas, los mármoles del piso todavía estaban húmedos; las empleadas de limpieza dejaban los repasos para último momento. Cumplían la orden de Pallares: el brillo del agua destaca los matices del mármol. Y eso era lo que más le importaba al director: los visitantes debían quedar impactados con los detalles. Para él todo estaba en los detalles. Su meta en la vida era educar a los incultos.

—¿Querés un té? —ofreció Pallares en cuanto cerró la puerta de su oficina.

—No, no quiero nada. Bueno, sí. Ya te dije lo que quiero.

—Sí, te escuché —dijo Pallares mientras llenaba con hebras de té negro el difusor de plata que lo acompañaba desde hacía añares—. Te imaginarás, Lorena, que el contacto de Mendía no es un número telefónico o una dirección de mail que uno anda pasando de mano en mano como si se tratara de una verdulería. Estamos hablando de alguien… Bueno, no sabría definirlo. Podría decir *una persona especial*.

—Esa cantinela me la sé de memoria. Y la verdad es que no me amedrenta en lo más mínimo lo especial que pueda ser M. M. Necesito

una reunión con él —insistió mientras se preparaba para jugar una carta, tal vez la última que tenía—. ¿Sigue viviendo en Montevideo?

La jarra de agua, a la temperatura perfecta para infusionar el té, tembló en la mano derecha de Pallares. Si Lorena lo hubiese tenido de frente, habría podido ver la vena que se le marcaba en la frente cada vez que se ponía nervioso, como si toda la sangre del cuerpo se juntara en ese lugar para salir a borbotones. Respiró despacio y terminó de llenar la taza. Luego hundió el difusor y se quedó embobado mirando cómo el agua se teñía de golpe. ¿De dónde había obtenido Lorena el dato de la residencia de Martiniano Mendía? Pocas personas conocían esa intimidad y él era una de esas personas. Pensar en que las sospechas por divulgar el dato pudieran recaer en sus espaldas lo inquietaba por demás. M. M., no era un hombre que tolerara ni las excusas ni las delaciones.

—¿Para qué necesitás reunirte con M. M.?

Se le acaba de ocurrir una idea. A veces las crisis pueden ser convertidas en oportunidades y Lorena, en lugar de ser el escollo, podía convertirse en el salvoconducto.

—La única forma de que tus necesidades lleguen a Mendía es de mi mano. Decime qué tenés y yo me ocupo.

—Tengo una obra maldita —dijo Lorena, levantando una de sus cejas.

Pallares sonrió. Hacía años que Lorena no usaba las palabras clave. La última vez que lo había hecho embolsaron una millonada que supieron invertir en lo que más amaban: arte. Compartían una bóveda acorazada en un banco europeo donde dejaban enfriar muchas de las obras que conseguían como forma de pago por devolver, falsificar o recuperar obras de mayor valor o más trascendentes.

«Obra maldita», había dicho aquella vez Lorena y había cortado la comunicación. Esas dos palabras fueron suficientes para que ambos se subieran al primer avión que los dejó en el Aeropuerto Internacional Jorge Chávez de Lima, Perú. Tres horas después del aterrizaje

recuperaron la pintura *Mujer ocre*, de William de Kooming, que había estado durante años escondida detrás de la puerta de una habitación, en una casita humilde en el barrio de Miraflores. Solo pagaron cincuenta mil dólares por una obra valuada en millones.

—¿Para qué lo necesitás a Mendía? —preguntó Pallares—. Nosotros dos siempre nos arreglamos bien.

—Esto es diferente. Vamos a necesitar autenticaciones, verificaciones, estudios, análisis. Tal vez algún tipo de restauración. Y una cotización aproximada.

—¿Se puede saber de qué se trata?

Lorena se puso de pie. Necesitaba crear un clima especial para el anuncio. Ensayó su sonrisa más picaresca y dijo.

—Diego Rivera.

No fue necesario agregar ni una palabra ni un gesto. Nada. El eco del nombre del muralista mexicano sonó como un trueno en los oídos de Pallares. Siempre supo que las obras más falsificadas de México eran las de Diego Rivera, las de José Clemente Orozco, las de Rufino Tamayo y las de Frida Kahlo, y que incluso entre sus colegas solían bromear con que hay más cuadros de Frida por el mundo de los que Frida hubiera podido pintar en cien años. Pero la palabra de Lorena era una validación enorme. A pesar de que jamás lo iba a reconocer en voz alta, la colombiana tenía los ojos y las corazonadas más certeros del mundo del arte. Sellaron el encuentro con un apretón de manos y el compromiso de Pallares: iba a mover los hilos para que Martiniano Mendía tuviera acceso a la obra maldita.

Lorena Funes salió del museo casi bailando. Tuvo que contener el impulso para disimular los movimientos de su cuerpo. Estaba feliz, iba a conocer a Martiniano Mendía, y la distancia entre la cumbre y ella estaba a un Río de la Plata de distancia.

Manejó hasta su departamento de Puerto Madero con las ventanillas abiertas del auto. El viento le revolvió el cabello y se le coló por la boca, que no podía dejar de sonreír. Mientras estacionaba en el garaje

privado, repasó en su cabeza las marcas de cada uno de los whiskys que atesoraba en una vitrina de la sala. Decidió que iba a abrir el más caro de todos para un festejo íntimo. El entusiasmo la distrajo y, cuando percibió que a sus espaldas había otra persona, fue demasiado tarde. Un hombre la empujó hasta el interior del ascensor y le puso un arma en la cabeza.

La memoria de Lorena le devolvió una frase que tenía escondida, una frase que su abuela, la pitonisa, había leído en sus cartas de tarot en una Bogotá lejana: «Morirás como mueren las sirenas». Lorena Funes nunca supo cómo mueren las sirenas, pero estaba segura de que no se despedían del mundo con un balazo en el medio de los ojos. El caño del arma estaba frío, eso fue lo primero que sintió. Lo segundo fue rabia, mucha rabia.

—Entremos a tu casa —dijo Rama sin dejar de apuntarla y con un tono de voz glaciar.

Lorena no llegó a asustarse. La sorpresa de que Ramiro la estuviera amenazando la copó de inmediato. Lo primero que pensó fue que Cristóbal tenía razón: su hermano era impredecible. Metió la mano en su cartera para agarrar las llaves. Con el codo rozó el brazo derecho de Ramiro, estaban casi pegados. En segundos llegaron al rellano del departamento.

—Cuidado con lo que sacás de ahí adentro —advirtió Rama.

—Bajá el arma, no voy a hacer nada. No podría, aunque quisiera —rogó Lorena, sin dejar de advertir. Era su estilo.

Ramiro no le hizo caso y siguió con el arma en alto, incluso cuando entraron en la sala. Después del impacto que le había causado encontrarse frente a frente con un arma de fuego, Lorena decidió tomar el control de la situación. Nunca había sido una mujer de rendirse fácil. Y si tenía que pelear, lo iba a hacer. Pero antes necesitaba entender qué estaba pasando.

—Rama, por favor, no entiendo nada. ¿Podemos hablar sin que me apuntes? —dijo y se envalentonó—. Te doy diez segundos para

que lo hagas o me vas a tener que matar. Si me dejás viva, no me voy a quedar callada y vas a terminar preso.

Ramiro no bajó el arma y además largó una risotada cargada de cinismo.

—Tengo claro que callada no te quedás, y con respecto a ir preso... No sé. Yo no mandé matar a ningún comerciante.

Las piernas de Lorena se aflojaron. No imaginó que Ramiro llegaría tan lejos. ¿Cristo había hablado con él? Le pareció una idea descabellada que descartó al instante. Sin embargo, ahí estaba muy seguro, con una información que solo conocían dos personas. Y no dejaba de apuntarla con el arma.

—No sé de qué me hablás —respondió para ganar tiempo, mientras pensaba en la posibilidad de llegar hasta el envase de gas pimienta que tenía en el mueble, cerca de la puerta, para desarmarlo y ver cómo seguir.

—Dame la pintura de Paloma —dijo Ramiro.

«¡Paloma! Ese es el hilo del que seguramente tiró para llegar al dato del crimen», pensó Lorena mientras con el rabillo del ojo medía la distancia entre el gas pimienta y su cuerpo. Casi dos metros y, en el medio, Ramiro, un Ramiro desconocido que la amedrentaba.

—Oka, está bien —dijo con las manos en alto—. Pero negociemos...

—No tengo nada que negociar —interrumpió Rama.

Lorena Funes, como tantas veces, optó por su vida. Caminó escoltada por Ramiro hasta su habitación y abrió el armario. En el fondo, enrollada y metida dentro de un tubo de plástico rojo, estaba la pintura. Luego de checar que todo estuviera en orden, Rama guardó el arma y salió del departamento con el rollo debajo de brazo. No fue necesario amordazar a Lorena ni atarla, tampoco escalar en las amenazas. Ella tenía mucho más para perder que él. Aunque lo más importante ya lo había perdido.

30

San Francisco, septiembre de 1940

En el aeropuerto la esperaba un grupo de estudiantes de Bellas Artes. Estaban exaltados y nerviosos. La esposa del gran muralista mexicano, Diego Rivera, había llegado al país. Los motivos, un misterio.

—Comencé a pintar por puro aburrimiento —arrancó Frida, respondiendo una de las tantas preguntas que los jóvenes le gritaban mientras la acompañaban al estacionamiento—. Estuve encamada un año, después de sufrir el accidente que me dejó rota la espina dorsal, un pie y otros huesos. Tenía entonces dieciséis años y muchas ganas de estudiar la carrera de Medicina. Pero todo lo frustró el choque. Era joven como ustedes. Esta desgracia no tomó, entonces, rasgos trágicos. Sentía energía suficiente para hacer cualquier cosa. Y sin darme cuenta empecé a pintar.

—¿Sus pinturas son surrealistas? —preguntó una de las muchachas.

—No lo sé, no lo tengo claro. Pero sí sé que son la más franca expresión de mí misma. He pintado poco, sin deseos de gloria, solo con la convicción de darme el gusto y poder ganarme la vida con mi oficio. Pero logré sacar dos cosas positivas de todo esto: tratar hasta donde pueda ser siempre yo misma y el conocimiento de que muchas vidas no serían suficientes para pintar como yo quisiera y todo lo que yo quisiera.

234

—¿Se autorretrata porque se sabe bonita? —preguntó un joven de impecable camisa blanca.

Frida se quedó unos segundos meditando la respuesta.

—No. Me autorretrato porque siempre estoy sola.

Desde el momento en que, junto a Frida, Nayeli se subió al avión, casi no abrió la boca. Lo hizo dos veces: la primera para comer un panecillo con mantequilla que les sirvió una aeromoza y la segunda para vomitar dentro de una bolsita de papel que le alcanzó Frida. El viaje desde México hasta San Francisco fue una pesadilla, pero no se animó a preguntar cómo podía ser que un tubo de metal lleno de asientos pudiera mantenerse en el aire, entre las nubes, sin que se viniera abajo por el peso. Prefirió no saber nada y se abandonó a los brazos de Frida. En ella confiaba.

Los estudiantes que miraban a la pintora como si fuera una deidad excéntrica envuelta en volados, collares, aretes y flores no prestaron atención a la jovencita flaca y desgarbada que la acompañaba. Pero el chofer del auto que las esperaba se dio cuenta de que Frida no estaba sola.

—Bienvenidas, señoritas. Espero que hayan tenido un bonito viaje —saludó en un español bien aprendido, mientras se quitaba el sombrero de fieltro y lo apretaba contra su pecho—. ¿Quieren pasar primero por el hotel o las llevo donde el señor Rivera?

Frida se acomodó en el asiento trasero y, antes de responder, tomó un trago largo del coñac que traía en una petaca de plata.

—A ningún hotel de este país vamos a ir —dijo y miró a Nayeli, que se había sentado a su lado—. ¿Sabes qué me sucedió la última vez que estuve aquí en Gringolandia? Los empleados de los hoteles me miraban con desprecio, como se mira a una poca cosa, a alguien inferior. Yo no voy a ningún hotel.

El chofer sonrió y asintió con la cabeza. Sabía muy bien a lo que se refería la pintora. Sus padres, también mexicanos, habían estado muchas veces bajo el tamiz de las mismas miradas.

—Muy bien, señora Rivera —respondió—. La llevo con el señor Rivera.

Dentro del cuerpo de Nayeli pasaban muchas cosas al mismo tiempo. Por la ventanilla el paisaje le resultaba apabullante: los edificios más altos y grandes que había visto en su vida, calles anchas llenas de autos y un cielo tan claro y tan azul como el cielo de Tehuantepec. Pero lo más inquietante era el nudo que sentía en medio del pecho, una presión que casi no la dejaba respirar. Cada vez que el chofer nombraba al señor Rivera, el nudo se hacía más grande y parecía que podría aplastarle el corazón.

Cruzar el puente de San Francisco les llevó poco más de una hora, el embotellamiento de autos los tenía a todos transitando a paso de hombre. A Nayeli no le importó, se hubiese quedado a vivir ahí arriba, viendo desde lo alto toda la bahía. No le alcanzaban los ojos para memorizar tantas cosas juntas.

Cuando llegaron a la Isla del Tesoro, sufrió una pequeña desilusión. Nadie le había dicho que era un pedazo de tierra artificial montado para armar una exposición que todavía estaba en los inicios. En su imaginación frondosa, la Isla del Tesoro era un lugar mágico, lleno de piratas y sirenas buscando oro en rincones ocultos. La carcajada de Frida cuando Nayeli le comentó al oído sus ilusiones aventureras la dejaron avergonzada un buen rato.

El edificio en el que se estaba preparando la exposición del Golden Gate era más ancho que alto. Muchas personas, hombres y mujeres, de distintas edades se arremolinaban alrededor. Nadie quería perderse el espectáculo. Dos hombres de espaldas anchas y vestidos con idénticos trajes azules se acercaron a Frida y a Nayeli. Las estaban esperando. Se presentaron como parte de la comitiva de seguridad del señor Rivera. Ante la cara de estupor de Frida, explicaron que temían que fuera atacado por estalinistas o por trotskistas. Rivera era controvertido para ambos bandos.

Acompañaron a las dos mujeres por todo el recorrido que rodeaba el edificio. Las hicieron entrar por una puerta trasera casi tan

ancha como la pared. En cuanto llegaron, Frida tuvo que descansar unos minutos; la pierna y la espalda le dolían más que nunca y se había negado a usar el corsé que la ayudaba a mantenerse firme. No quería que Diego la viera con los sostenes de cuero y metal. Nayeli metió la mano en el bolso de la pintora y le alcanzó su petaca. Sabía como nadie cuáles eran los momentos en los que el alcohol la sacaba a flote. Cada vez eran más y bastante seguidos.

—El señor Rivera la espera en la sala principal —dijo uno de los hombres.

—Ese sapo nunca espera a nadie —respondió Frida, y se secó los labios con el dorso de la mano—. Está acostumbrado a ser esperado.

No se equivocaba. Nadie conocía a Diego tanto como ella.

La sala central era inmensa. El único decorado eran diez paneles que armaban un rectángulo de siete metros de altura y veintitrés metros de largo. En un andamio, con una paleta de madera en una mano y un pincel grueso en la otra, Diego Rivera estaba cerca de terminar el mural más grande jamás visto. Vestía el overol de trabajo azul oscurísimo que usaba con una camiseta blanca debajo; su panza, cada vez más grande, no le permitía cerrar los botones.

Como por arte de magia, Frida pudo ponerse recta, como si de repente su espina se hubiera enderezado. Colocó las manos en sus caderas y entrecerró los ojos. Algo en el mural no le gustaba.

—¡Qué gusto, mi paloma hermosa, mi Friducha del alma! —gritó Diego sin mirar hacia abajo y sin dejar de rellenar de color rojo una figura redonda. No había visto a Frida, pero la percibía—. Si vas a encabronarte por algo, primero deja que baje de aquí y te dé un abrazo.

—Ojalá te rompas la cabeza en diez pedazos bajando de esa mole —respondió Frida.

Detrás de unas vallas de madera, un contingente presenciaba el *show* con entusiasmo. Algunos, los que entendían español, esperaban expectantes la resolución de la disputa. Ajena al espectáculo, Nayeli no podía quitar la atención de los dibujos del mural: colores

estridentes; personas a las que nunca había visto, pero que parecían reales y todos alrededor de una máquina gigante con ruedas, tornillos y engranajes que unían el contenido de cada uno de los paneles.

—¡Mira! ¡Ahí estás tú, Frida! —exclamó Nayeli, señalando el centro de la obra—. ¡Mira qué bonita has salido!

La pintora se acercó al panel central. Quería analizar de cerca cada una de las pinceladas que Diego le había dedicado a su figura, las quería comparar con las de la otra mujer con la que compartía protagonismo. Esa mujer de vestido blanco era el motivo de su enojo.

Diego bajó por las escaleras del andamio, lo hizo rápido a pesar de que la gordura lo ponía al borde de la caída varias veces al día. Temió que Frida agarrara un balde de pintura y arruinara todo lo que encontrara a su paso. Frida era de reacciones rápidas y arteras.

—Mira bien, Friducha. Mira el vestido de tehuana que te puse, tu favorito. Mira, mira los colores rojo y amarillo y el volado blanco —dijo Diego, como un niño que busca la aprobación de su madre.

—Tú no me has puesto nada. No soy una muñeca a la que le eliges su ropita —respondió la pintora cada vez más cerca de la parte central del mural—. ¿Quién es esa marrana vestida de blanco?

Nayeli, como Rivera, creía que la imagen de Frida era hermosa y que esos colores de la falda y el huipil le sentaban fabulosos, pero prefirió no meterse en la discusión. Todo entre ellos dos siempre sucedía en un ámbito que de tan público se volvía privado. Interferir en ese universo era meterse en el ojo de un huracán. Dio unos pasos hasta quedar junto a Frida, sus brazos se rozaron. La pintora tenía la piel caliente, una energía furiosa le salía por cada poro.

En el mural, la mujer de vestido blanco estaba en el centro, sentada en el piso, detrás de Frida. De cabellos castaños y corte de pelo moderno, largas piernas torneadas y con los pies descalzos. Frente a ella, un hombre gordo, vestido de azul y también sentado, la tomaba de las manos.

—Esta es tu gringa, tu heroína, la que te sacó de México —aseguró Frida.

—Es Paulette Goddard —asintió Diego.

Nayeli se acercó y reconoció a la mujer. Era la misma que había visto meses atrás, ese día en el que gracias a su rapidez Diego Rivera pudo escaparse de la policía en San Ángel. Hubiese querido decir a Frida que no tenía motivos para enojarse, que Diego no la había pintado con mucho esmero, que sin dudas era su imagen la más lograda y la más intensa, pero decidió callar. Supo que no era el momento y, además, Frida la agarró del brazo con intenciones de irse.

—Vamos, Nayeli. Ya he visto todo lo que tenía para ver…

Diego la interrumpió. No quería que Frida se fuera, la había extrañado. Nadie peleaba con él mejor que ella y en esos debates y cuestionamientos sentía que la vida se le extendía años.

—Quédate, Frieducha. En un rato van a servir unas comidas deliciosas. Hay muchos mexicanos en este proyecto y me alimentan con los sabores de mi tierra.

Frida siguió hablándole a Nayeli. Le gustaba ignorar a Diego y dejarlo rogando solo, como un niño en falta, porque eso era: una criatura que se portaba mal.

—¿Ves, Nayelita de mi corazón? Así es como este gordo sapo les paga a las mujeres las encamadas. Las dibuja, las colecciona, las deja expuestas para que todos sepan de sus andanzas. ¡Qué hombre tan desagradable!

Antes de abandonar el lugar, Frida lanzó una advertencia, un anuncio y una premonición:

—Me voy a internar aquí en San Francisco para que el doctor Eloesser me cure la espina rota. Para cuando me sane, quiero que barras de tu lado a todas esas viejas que tienes como si fueran basura a tu alrededor. —Respiró hondo, sonrió y miró hacia el techo de la sala. Paseó los ojos como si en lugar de cemento blanco hubiera un

cielo azul repleto de nubes rosas, sus favoritas—. Siento en mi cora-
zón que el amor está cerca.

Diego también sonrió satisfecho. De haber sabido que el amor in-
minente de Frida nada tenía que ver con él, la sonrisa se le habría
borrado de golpe.

31

Buenos Aires, diciembre de 2018

Perdí la cuenta de las veces que miré el reloj. Cuatro, cinco, seis o más durante la hora que Rama tardó en salir del edificio de Lorena. Ese era el nombre que había pronunciado: «Lorena». No me contó quién era, tampoco los motivos por los que subimos a su auto y fuimos hasta Puerto Madero.

El arma fue lo que me asustó. Justo antes de bajarse del auto, metió la mano debajo del asiento del conductor y sacó un arma pequeña y lustrada. Me llamó la atención el brillo del caño y de la culata. Tal vez todas las armas son iguales, pero esa fue la primera vez que tuve una tan cerca. Se bajó sin dar explicaciones, tampoco se las pedí, pero me quedé pensando en la confianza. La de él, que sacó un arma ante mis ojos. y la mía: jamás pasó por mi cabeza la posibilidad de que me apuntara o me matara. Que no lo hubiese hecho me alegró por dos cuestiones: la primera, que a nadie le gusta ser apuntado con un arma y, la segunda, ese deseo que tengo de ser siempre agradable se habría desvanecido.

No dejé de mirar la puerta del edificio. Solo interrumpía la contemplación para checar el reloj, hasta que finalmente lo vi salir. Miró hacia los costados y cruzó la calle con una tranquilidad pasmosa. Bajo el brazo derecho, llevaba un tubo de plástico rojo. Del arma ni noticias.

Me estiré entre los asientos y abrí la puerta del conductor. Lo hice con un movimiento rápido. Una Bonnie asistiendo a Clyde.

Me mordí el labio inferior y busqué de qué manera romper el silencio de Rama, pero me embargó una dificultad penosa para hablar y me rendí con un suspiro. Me contenté con mirarlo hasta que fuera el momento. Metió el arma y el tubo rojo debajo de su asiento, se puso el cinturón de seguridad y manejó con las manos apretando el volante. Los nudillos se le pusieron blancos. Toda la calma que aparentaba era una fachada que sus manos develaban.

Recorrió todo el bajo porteño a más de cien kilómetros por hora, únicamente bajó la velocidad para doblar en una calle y cruzar Recoleta. Nuestro destino fue un hotel boutique frente al cementerio.

Lo seguí como una autómata, sin capacidad de pensar o de negarme. No tuve miedo ni una curiosidad demasiado grande. El dejarme llevar en situaciones confusas es una reacción que tengo estudiada, son aguas en las que nado cómoda. Fue mi abuela Nayeli la que me aletargó el instinto. «Déjame a mí», solía decir ante mis problemas escolares, mis peleas con amigas o los conflictos con mi madre. Ella resolvía. Yo la seguía sin preguntar.

Subimos al ascensor del hotel sin presentarnos en la mesa de recepción. Él caminaba seguro, con el tubo rojo debajo del brazo, y yo detrás. Bajamos en el quinto piso y entramos a la habitación 512. Lo primero que me sorprendió fue el olor que, de tan intenso, me hizo cerrar los ojos.

—Voy a abrir la ventana para ventilar —dijo Ramiro—. El barniz, los óleos y solventes son muy fuertes.

El aire fresco me sacó de golpe el picor de la nariz. Cuando abrí los ojos, me encontré con una geografía fuera de tiempo y espacio. No había cama ni mesas de luz, tampoco frigobar ni televisor colgado en la pared. Lo esperable en una habitación de hotel había sido dinamitado. Mi gesto de sorpresa debe haber sido muy notorio porque la risa de Ramiro me distrajo de la escena.

—¿Es raro, no? Es mi taller o, mejor dicho, mi refugio nuclear —explicó sin dejar de reír.

—¿Llegó el apocalipsis zombi, que me trajiste hasta acá?

—No, no, todavía no. Igual tranquila, soy muy bueno matando zombis.

—Ah, para eso usás el arma que guardás en el auto...

Nos dejamos de reír al mismo tiempo. El momento del humor había terminado. Rama suspiró, ahora le tocaba a él buscar las palabras para dar explicaciones.

—Recuperé la pintura de tu abuela —dijo.

Fue astuto para cambiar el eje de mis intereses, pero, como las tortugas que salen de la brumación de invierno más activas que nunca, no cedí.

—¿Por qué el arma, Rama?

Volvió a suspirar resignado y me clavó los ojos.

—Porque estamos ante gente peligrosa, gente que se maneja con armas y nosotros no podemos ser menos.

—¿Nosotros? ¿Qué tengo que ver yo con gente peligrosa y armada?

—Sos la heredera, Paloma —contestó.

Me volví a quedar muda. La palabra heredera era grande, enorme. Para una mujer nacida en un barrio de trabajadores, criada con lo justo y necesario para vivir, la idea de heredar algo que no sean deudas o algún que otro cachivache era impensada. Heredera me sonaba a millonaria, a alcurnia, a cuna de oro, a personas de apellidos ilustres. Y yo no era nada de eso.

Clavé los ojos en el tubo rojo. Me lo pasó sin dudar. No pensé demasiado. Lo abrí y desenrollé la pintura. Ahí estaba mi abuela otra vez: desnuda, inclinada hacia un costado, con su cabello tupido cubriendo sus pechos, la mancha roja en un costado y su marca de nacimiento en la pierna. Me tranquilicé. El efecto Nayeli seguía intacto.

—¿Esto califica como herencia? —pregunté sin dejar de mirar la imagen.

—Tal vez la más importante del mundo artístico de los últimos años —respondió Rama.

—No entiendo —murmuré—. Te juro que no entiendo.

Rama se paró junto a mí y me acarició con suavidad la cabeza. Deslizó su mano por mi barbilla y la levantó para que nuestras miradas se cruzaran. Me pareció ver que sus ojos verdes estaban húmedos, emocionados. Yo seguía sin entender.

—Paloma, esta pintura que te dejó tu abuela no es una pintura más. Creo que estamos frente a una obra original de Diego Rivera.

Nunca me interesó la pintura. Las dos o tres veces en mi vida que entré a un museo era una niña. En el colegio público en el que me eduqué a los docentes les parecía una buena idea subir de vez en cuando a los alumnos a un micro escolar y llevarlos de excursión a recorrer esos lugares enormes y lúgubres. Paseábamos por los pasillos mientras fingíamos escuchar las historias largas y tediosas que nos contaban. Durante esas visitas eternas, mi cabeza se concentraba en los panecillos dulces que mi abuela siempre guardaba en el fondo de mi mochila, envueltos en un lienzo blanco.

Lo mío siempre fue la música. Puedo recitar de memoria las listas de temas de cada disco de las bandas más trascendentes: The Beatles, The Rolling Stones, Génesis, Guns and Roses o Bon Jovi. Las letras de sus canciones y los acordes no tienen secretos para mí. Sin embargo, el mundo de los cuadros es un misterio que jamás me llamó la atención. Pero había escuchado hablar de Diego Rivera, el marido abusivo de Frida, así lo describían en varias páginas de internet.

Miré a Ramiro con una mezcla de asombro y pena. Hasta ese momento nunca había pensado que, tal vez, a ese hombre exótico que tanto me gustaba le fallaba algo en el cerebro. También empecé a sentir un poco de temor. ¿Qué hacía sola en una habitación de hotel devenida en taller con un tipo que deliraba y que, hasta hacía un rato, se paseaba por la ciudad con un arma?

—Ay, Rama, por favor —dije. No se me ocurrieron otras palabras. Contuve el impulso de salir corriendo.

Me molestó que se acercara más y que siguiera acariciando mi cabeza como si yo fuera un perrito callejero. Su tono de voz contemplativo tampoco me gustó, pero lo dejé seguir con esa tendencia espantosa que tengo a quedarme quieta dentro de la disconformidad.

—Paloma, escuchame y creeme. Tengo fuertes indicios de que la pintura que tenés entre tus manos es un Diego Rivera. Podría estar valuada en millones de dólares, a pesar de esa mancha roja…

—Es una bailarina —interrumpí.

No me gustó que minimizara la mancha que cubría parte del dibujo. Un arrojo por defender la imperfección me tomó por completo. Dejó de tocar mi cabello y prestó atención a la pintura. Me gustó que mis palabras tuvieran peso.

—Es cierto, parece una bailarina —murmuró Rama—, pero eso no le quita valor a lo que está dibujado debajo, Paloma. ¿Lográs mensurar lo que te estoy diciendo?

Otra vez la incomodidad. Otra vez el enojo.

—¡Bueno, basta! ¡Me cansé de que me trates como a una niña tonta! —exclamé mientras enrollaba, sin ningún tipo de cuidado, la pintura—. Estás demente. No hay chance de que este dibujo sea de Diego Rivera. No soy especialista en arte, pero sé quién es Diego Rivera y nada tiene que ver ese señor con mi abuela. Listo. Gracias por recuperar el recuerdo de Nayeli, pero hasta acá llegué. Me voy.

En cuanto intenté avanzar hacia la puerta de salida, Rama puso su cuerpo delante y juntó ambas manos en forma de ruego.

—¿Ya te olvidaste del asesinato del comerciante? —preguntó con un hilo de voz desfallecida.

—Fue un robo, una casualidad —aseguré con más interés en convencerme a mí misma que a él—. Estás armando una aventura policial donde no hay absolutamente nada.

—¿Qué sabés de tu abuela? —preguntó. Otra vez esa mecánica que tan bien maneja: pegar volantazos en las conversaciones que se dirigen a muros infranqueables.

—Todo sé de mi abuela —mentí—. Fue la mujer que me crio. Hizo por mí lo que no hizo mi madre.

—Bien, muy bien, pero no es eso lo que quiero saber —insistió—. ¿Qué sabés de tu abuela en relación a su país de origen?

—Nació en México, más precisamente en Tehuantepec. Se crio con su familia en un pequeño pueblo rural. Se dedicaban a la venta de frutas y verduras que cosechaban. Casi no pudo ir a la escuela. Se enamoró de un muchacho de su pueblo y quedó embarazada. Trabajó como cocinera. Vino con su patrona y su hija a Buenos Aires y, años después, de esa hija nací yo. Eso es todo.

Mientras me escuchaba recitar las palabras que tantas veces le escuché a mi abuela, Ramiro negaba con la cabeza. Mi historia, la de mi abuela y la de mi madre, no le gustaba o, tal vez, no coincidía con sus fantasías.

—¿Eso es todo? Tenemos que saber más. Eso no es suficiente.

No supe si reír, gritar, salir corriendo o darle una cachetada. La impunidad con la que ponía en duda mi vida y las de las antecesoras de mi familia me enfureció. Pero como siempre, opté por la reacción más elegante y menos comprometida: la no reacción, seguida de la huida. Con mi cartera en una mano y el tubo de plástico rojo en la otra, rodeé el cuerpo de Rama y me abalancé hacia la puerta. Lo miré con la intensidad de la despedida. Quise guardar en mi memoria cada rasgo de su rostro.

—Bueno, listo. Gracias por recuperar mi pintura. Hasta acá llegamos.

No hizo nada para impedir que me fuera. Lo último entre los dos fue el portazo.

Caminé unas cuadras por el barrio de la Recoleta. Siempre me pareció desangelado, como si las almas de los cuerpos enterrados en

246

el cementerio vampirizaran las energías de los vivos. La muerte para mí no tiene el color, la celebración ni la intensidad que tenía para Nayeli. No logró heredarme la reverencia por el más allá, pero me había heredado una pintura.

Apreté el tubo contra mi pecho sin dejar de caminar. Me negaba a tomar en cuenta las palabras de Rama, pero no lograba borrarlas de mi cabeza. Iban y venían al ritmo de mis pasos: heredera, Diego Rivera, millones, dólares, comerciante muerto, peligro. Pero ninguna de esas elucubraciones me dolía tanto como la espina que, sin saber, Rama había clavado en mi historia. Una pregunta simple y concreta que funcionó como alcohol en una herida abierta: «¿Qué sabés de tu abuela?». Nada. Poco y nada. Apenas una lista corta, jirones de una vida que Nayeli recitaba de memoria, como quien cuenta la vida de otro. Un otro al que apenas conoce.

Doblé por la avenida Callao y paré en un puesto de flores. Elegí un ramo de fresias, las más coloridas del montón. Hundí mi nariz en las flores y logré calmarme. El sol se reflejaba en el envoltorio dorado y proyectaba unos puntitos iluminados en las baldosas de la vereda. Me sentí la Dorothy de *El mago de Oz* pisando el camino amarillo. En ese momento mi cabeza se limpió de golpe. *El mago de Oz* no es más que un viejo asustado, escondido detrás de una cortina, y decidí que yo no iba a esconderme ni a tener miedo.

La decisión que acababa de tomar me hizo llegar, casi corriendo, a la boca del subterráneo. Ya sabía lo que tenía que hacer. Apreté más fuerte el tubo contra mi pecho y bajé las escaleras. No miré hacia atrás. Debería haberlo hecho.

32

San Francisco, septiembre de 1940

La habitación del hospital Saint Luke's era pequeña. Contaba con una cama, una mesita de luz y, en una esquina, un sillón individual para las visitas. Todo era blanco: las paredes, las sábanas, los pisos de linóleo, el techo.

—Nayeli, creo que tienes que traer mis pinturas y mis lápices. Es una desgracia estar encerrada entre tanto blanco —dijo Frida desde la cama en la que estaba recostada—. Fíjate que todo me llama a poner mis colores. Me han dejado envuelta en esta nube, siento que es una provocación.

Se había negado a usar una batita, también blanca. Con sus gestos, Frida había convencido a las enfermeras de que le dejaran usar un traje simple de tehuana. Lo único que le daba vida a la habitación era ese cuerpo pequeño y roto, vestido de azul y morado. Nayeli la tranquilizó y le dijo que iba a hablar con Diego para que le consiguiera materiales de dibujo, fue lo único que se le ocurrió. Frida, muchas veces, parecía olvidar que su cocinera y amiga era una adolescente sin otro recurso que seguirla en cada paso que la pintora quisiera dar.

Un hombre bajito, de cabellos duros y oscuros, entró en la habitación sin golpear la puerta. Estaba vestido de médico: camisa blanca

abotonada hasta el cuello, delantal almidonado y pantalones oscuros, con una raya de planchado impecable que recorría el frente de las dos piernas. En una mano cargaba un montón de papeles y en la otra, una viola que de tan lustrada brillaba. El rostro de Frida se iluminó. Mientras se incorporaba e intentaba mantenerse sentada contra las almohadas de la cama, exclamó:

—¡Qué alegría tan grande! ¡Mi amigo y matasanos ha venido a visitarme!

Frida miró a Nayeli, necesitaba que ambos se hicieran amigos. Eran las únicas personas en el mundo en quienes ella confiaba.

—Mira, tehuanita. Este es el doctor Eloesser, el hombre que me va a dejar como nueva.

El médico se acercó a Nayeli, que lo miraba con curiosidad. Nunca había escuchado hablar de él; sin embargo, no tuvo miedo como cada vez que un desconocido se le acercaba. El doctor Eloesser tenía la sonrisa más encantadora que había visto desde que había pisado Estados Unidos, un país que no entendía demasiado. No fue necesario que Frida presentara a la joven, el médico le tendió la mano con solemnidad y le dijo que se ponía a su entera disposición.

—Toca una música, matasanos, algo bonito para celebrar este encuentro —pidió Frida—. Es lo único con lo que podemos festejar. Esas enfermeras amargadas me quitaron mis petacas de tequila.

Eloesser se sentó en el brazo del sillón de las visitas y apoyó la viola sobre su pecho. Antes de empezar a acariciar las cuerdas con el arco, le dijo a Frida que le había preparado una sorpresa. Ella aplaudió como una niña y dejó de hacerlo cuando los acordes llenaron la habitación. Frida cerró los ojos y se dejó llevar por la música de cámara que tan bien interpretaba el doctor. Nayeli se acercó y no pudo evitar ponerse de rodillas, bien cerca del instrumento musical; le parecía fascinante que las cuerdas sacaran música al ser acariciadas por esa varilla larga. Con el último acorde, todos aplaudieron, incluso Eloesser. Nada lo ponía más feliz que curar a las personas con su

ciencia y con su música. Estaba convencido de que ambas disciplinas estaban estrechamente relacionadas.

—¿Cómo anda mi México amado, Frida? —preguntó mientras lustraba la viola con un lienzo que sacó de su bolsillo.

—México está como siempre, desorganizado y dado al diablo. Solo le queda la inmensa belleza de su tierra y de los indios. Cada día lo feo de Estados Unidos le roba un pedazo, me pone bien triste, pero la gente tiene que comer y como siempre el pez grande se come al pequeño.

—Así es, mi querida amiga, pero este país es grande y hay de todo. Tú solo sabes ver las cosas blancas o negras —respondió el médico.

Frida levantó sus manos para interrumpirlo. Siempre le había costado aceptar las opiniones ajenas, sobre todo cuando quien opinaba era alguien de su círculo íntimo y para ella, el doctor Eloesser era intimísimo.

—Gringolandia está manejada por la *high society*. Esos ricachones que conocí en mi viaje anterior me caen muy gordos, hacen *parties* y compran vestidos lujosos mientras sus compatriotas se mueren de hambre en las calles. Les falta sensibilidad y buen gusto. —Hizo un silencio. Frida sabía darse cuenta cuando sus palabras causaban molestia, sabía frenar a tiempo y cambiar de tema usando su sonrisa como escudo—. De todas maneras, mi doctorcito favorito, debo decir que aquí en Gringolandia he tomado los mejores coctelitos de mi vida. Un punto a favor de los gringos.

El médico también sonrió. Tenía por delante un trabajo duro con esa mexicana excéntrica que se había convertido en un desafío profesional y personal. Por dentro, su cuerpo era un despojo de huesos machucados y torcidos que apenas le podían sostener la carne y la piel. Después de años de tratarla, había aprendido que los avances y los retrocesos en su salud, casi siempre, tenían que ver con sus idas y vueltas sentimentales. El amor y la pasión arrasaban a Frida, la empujaban al abismo.

—¿Cómo andan las cosas con Diego? —preguntó.

—Divorciados, pero no es tan difícil. Los divorcios son fáciles, lo complicado son los matrimonios.

Nayeli se sentó en la punta de la cama de Frida. Siempre quería estar cerca cuando el tema pasaba por Diego Rivera. Todo lo relacionado con el pintor le provocaba una curiosidad incontenible.

—Yo creo, mi querida, que la cirugía que te recomiendan los médicos mexicanos no es necesaria. Creo que lo que te está dañando tanto es una crisis emocional, nerviosa. Tú sabes que Diego te quiere mucho y tú a él, pero él tiene dos grandes pasiones: la pintura y las mujeres. Debes reflexionar mucho sobre lo que quieres hacer. Puedes aceptar los hechos como son y volver con él según sus condiciones o no. Es una cosa o la otra —dijo con el tono de voz más suave que encontró.

Los tres se quedaron un largo rato sin hablar. Frida jugueteaba con los anillos que decoraban sus dedos; el doctor Eloesser la miraba expectante y Nayeli hacía fuerza para contener las lágrimas. La incertidumbre de la pintora le causaba una tristeza profunda. La tensión muda fue interrumpida por un vozarrón del otro lado de la puerta. Frida puso los ojos en blanco, reconocía esos gritos entre miles de gritos en el universo.

La puerta se abrió de golpe. La figura de Diego Rivera ocupó casi toda la estancia; dentro de la habitación tan pequeña, se lo notaba mucho más grande de lo que era. Rivera no estaba solo, lo acompañaba un joven de ojos claros, redondos y grandes. Era casi tan alto como el pintor, pero mucho más delgado, de aspecto frágil pero elegante.

—Aquí la tienes —dijo Diego señalando la cama—. Es la mismísima Frida Kahlo, la mejor artista que ha pisado este mundo. Amigo querido, ya verás cuando la conozcas, te va a gustar mucho. Todo en ella es perfecto.

Heinz Berggruen no pudo pronunciar palabra. Sus costumbres y su trabajo en relaciones públicas no le sirvieron de nada. El impacto

que le causó Frida lo dejó helado, sin reacción. Fue ella la que, sin quitarle los ojos de encima, se presentó a su manera.

—No se puede saber con exactitud cuándo acaba el día y cuándo empieza la noche, pero nadie confunde el día con la noche.

Diego frunció la frente y miró de reojo al doctor Eloesser. Ninguno entendió lo que Frida quiso decir, pero Nayeli la interpretó al detalle. Ella sí entendió.

33

Buenos Aires, diciembre de 2018

Rama tenía razón. Jamás lo iba a reconocer ante él, pero tenía razón. Habrá pensado que mi portazo tuvo que ver con el arma, con sus misterios, con el cuadro de Nayeli. Pero no, nada de eso me causó temor, nada de eso me hizo salir corriendo. Tuvo razón en otra cosa, en el verdadero motivo de mi huida. Escapé de la verdad, de una verdad que siempre me dolió en silencio, una verdad que Ramiro puso en palabras y condensó en una pregunta: «¿Qué sabés de tu abuela?».

El argumento que le repetí y que me repito hace años no fue suficiente, jamás fue suficiente. Apenas son las palabras de una mujer que siempre prefirió callar; una mujer que eligió definirse en cuatro o cinco líneas cortas, simples, sin vueltas. ¿Qué vida puede resumirse en apenas unas líneas? Ninguna. Pero mi abuela lo consiguió y me convirtió en cómplice de su silencio y de su definición.

Ramiro tenía razón.

El vagón del subterráneo estaba casi vacío, me acomodé en uno de los asientos. Apoyé la cabeza contra la ventanilla y cerré los ojos. No tenía sueño, pero necesitaba ordenar mi cabeza, los pasos a seguir. El ritmo acompasado del tren, la voz metálica que anunciaba cada una de las estaciones y la música que se escapaba de los auriculares del chico que se sentó a mi lado me tranquilizaron.

El departamento de mi madre olía a salvia, su aroma favorito. Solía usarlo para disimular otros olores: el de los cigarrillos que fumaba a escondidas o el de los perfumes intensos que usaban los hombres que pasaban por su cama. Desde chica, cada vez que mi madre rociaba con aromatizantes de salvia el ambiente, yo sabía que había fumado o había tenido sexo. O las dos cosas.

Cuando abrió la puerta, la suavidad de la salvia se coló por mi nariz. Sonreí para mis adentros, sin hacer una mueca. Con los años comprendí que mi madre era una mujer, tan mujer como yo. Dos mujeres con un pasado marcado por la desolación. Ocultó la sorpresa y no me preguntó cómo estaba ni qué hacía tocando su timbre sin avisar; tampoco me dio un beso ni me abrazó. «Paloma», dijo. Solo eso.

Me hizo entrar a su casa con un gesto, cerró la puerta y me ofreció un café. Todo al mismo tiempo. Acepté y la esperé sentada en un sillón mientras la escuchaba despotricar desde la cocina contra la cafetera. Mi madre suele enojarse con los objetos: la lavadora que tarda en centrifugar, el secador de cabello que tira aire demasiado caliente, la biblioteca que no tiene el suficiente espacio para sus libros o la cafetera que larga el chorro de café muy de a poco. Es una mujer tan triste que proclama su descontento en cada oportunidad.

—¿Qué te trae por acá? —preguntó y me alcanzó la taza de café. Estaba semivacía, no había tenido paciencia para esperar a que su cafetera terminara el proceso—. Ya era hora de que te acordaras de tu madre, eh.

Dejé pasar el reproche y me distraje con la bata de seda que tenía puesta. Era violeta, su color favorito, el que le quedaba perfecto. Mi madre había nacido para vestir de violeta. Vacié la taza de un trago. El café estaba tibio y aguado.

—Contame de la abuela —dije sin rodeos. Siempre supe que las introducciones largas le molestan.

Abrió grandes sus ojos verdes y encogió los hombros dos veces, como si se quisiera sacudir mi pedido.

—Vos la conociste más que yo. Siempre quisiste vivir con ella.

Otra vez dejé pasar el reproche.

—Antes de mí, quiero saber cosas de mi abuela antes de que yo naciera. El día del velatorio en Casa Solanas dejaste sobre su cajón un collar con una piedra de obsidiana. Nayeli jamás me contó sobre ese collar.

—Amuleto —corrigió mi madre—. Era un amuleto.

—Nunca supe, por ejemplo, de qué la protegía el amuleto —insistí—. Son muchas cosas las que no sé.

Mi madre siempre fue una mujer esquiva, gélida, carente de toda emoción. Sin embargo, si alguien se hubiera tomado el trabajo de prestar atención a sus gestos, habría encontrado algo de calidez en ella. Me tomé el trabajo, y noté cómo la dureza de su piel perfecta se suavizaba de a poco.

—No la protegía a ella, me protegía a mí. Me lo colgó del cuello cuando de niña tuve una gripe muy fuerte. Siempre creyó que la piedra había salvado mi vida. Ella creía en esas cosas —respondió—, y un poco yo también. Por eso me pareció correcto devolverle el objeto para que la acompañara en su viaje al más allá. Ya sabés que la muerte siempre fue algo serio para tu abuela.

—¿Qué te contó de su vida en México? Y no repitas lo que le escuché decir tantas veces, esa versión es muy corta y edulcorada.

—No todas las vidas son interesantes, no todas las personas protagonizaron aventuras de películas, Paloma, por favor. ¿O acaso tu vida es mucho más apasionante que la vida que contaba Nayeli?

Mi madre tenía una habilidad pasmosa para ir y volver en la herida. Una caricia, un golpe; una amabilidad, un destrato. Circulaba con comodidad en ambos terrenos. Un rato en uno, otro rato en otro. Y yo aprendí a hacer caso omiso a sus vaivenes.

Se puso de pie y ensayó ante mis ojos esos pasos de ballet que siempre practicó en secreto. Sus brazos largos sobre la cabeza, sus pies perfectos en punta, las piernas hacia arriba y hacia abajo, y el cuello estirado como un cisne. La música siempre estaba en su imaginación, solo ella la escuchaba. Por primera vez puse atención en sus movimientos. Eran suaves, elegantes, soberbios. El gusto con el que había decorado su departamento era la escenografía perfecta. El color de las paredes, los cortinados, los tapices, las copas de cristal en la encimera, las arañas con caireles.

De repente, todo me resultó extraño. Algo estaba fuera de lugar. A mi cabeza vinieron las imágenes de la casa de Nayeli, el chalecito de Boedo donde mi madre y yo crecimos. Nada era distinguido dentro de esas paredes: los muebles eran humildes y sencillos, comprados en cuotas en una fábrica del barrio; el mantel de la mesa principal, un cuadrado de hule con dibujos de flores que se fueron decolorando al ritmo de la limpieza con cloro; las paredes blancas, sin cuadros; sobre la única biblioteca no había libros, estaba repleta de adornitos de cerámica que mi abuela coleccionaba. Lo único ampuloso eran las plantas, decenas de macetitas de colores con gajos robados de los jardines de las casas vecinas. Nunca hubo cortinados tapando las ventanas.

¿Dónde había adquirido mi madre el buen gusto? ¿Quién le había enseñado a elegir los géneros de los tapizados? ¿Cómo una joven humilde, de escuela pública, se había convertido en una aristócrata? ¿Dónde había aprendido a bailar danzas clásicas? Llegué a la casa de mi madre queriendo saber quién había sido Nayeli Cruz y me iba con otra pregunta: ¿quién es mi madre?

Le pedí permiso para ir al baño. Necesitaba refrescarme la cara, me sentía confundida y un poco mareada. Ella estiró su brazo y sus dedos largos y finos hacia el pasillo. Cerré la puerta y abrí el grifo. Puse mis muñecas bajo el chorro de agua fría y respiré profundo. El baño era mucho más grande que la cocina, se notaba que mi madre

pasaba tiempo encerrada en ese lugar: una canasta con revistas de moda, velas alrededor de la bañera, una copa de vino vacía y una torre de libros apilados en un rincón. Después de mojarme las mejillas, me sequé con una toalla mullida de color rosa; olía a Salvia, como todo.

El mueble de madera bajo el lavabo estaba entreabierto, tuve que espiar. No pude evitarlo. Detrás de sus maquillajes y perfumes descubrí una cantidad enorme de medicación psiquiátrica. Eso también era mi madre.

Golpeó la puerta con suavidad. No me estaba demorando demasiado; sin embargo, le ganó la ansiedad. Cuando abrí, estaba parada del otro lado. Ya no bailaba. La música de su imaginación se había apagado. En sus manos tenía el tubo de plástico rojo que yo había dejado en el sillón, estaba abierto y vacío. Antes de hablar, me miró con ese estado de misterio perpetuo que tan bien maneja.

—¿Dónde encontraste la pintura? —preguntó.

Su pregunta vino con respuesta incluida. La pintura de Nayeli no era una sorpresa para mi madre.

—Entre sus cosas —dije. No quise darle demasiadas explicaciones.

—Sí, ya me había olvidado de su existencia. Creo que la última vez que la vi era una niña. Durante mucho tiempo estuvo colgada en una de las paredes de la casa de Boedo.

—¿Y por qué la guardó? —dije con un tono desentendido.

—No lo sé. No es importante. ¡Qué sé yo! Algún cambio de decoración o se aburrió de verla. No sé. Tu abuela siempre fue muy escondedora.

Desplegó la pintura sobre la mesa de mármol de la sala. El enojo me vino de golpe, como suelen venirme los enojos, como olas de mar, sin avisar.

—¡Estoy harta de que cada vez que hables de ella la critiques! ¡Ni muerta sos capaz de dejarla en paz! —grité—. Nayeli me cuidó, me alimentó, me contó cuentos por las noches, me limpió los mocos y las

lágrimas, y siempre estuvo en el lugar que vos dejaste vacío, mamá. No te voy a permitir que lances sospechas sobre ella.

Volvió a clavarme los ojos y pude ver un destello de lágrimas que se le quedaron atoradas. La música de su mente empezó a sonar de nuevo y volvió a bailar. Por un segundo se quedó tiesa. Ambos brazos sobre la cabeza, el pie derecho en la rodilla izquierda y el tronco apenas ladeado para un costado.

Miré la pintura de Nayeli, la mancha roja con forma de bailarina. La misma postura, la misma elegancia.

Enrollé el dibujo y lo metí en el tubo. Estaba agitada, me costaba respirar. Los choques con mi madre siempre me sacaban de mi eje, pero esa vez no estaba mi abuela para calmarlos con alguna sopa mexicana. Me fui de la casa de mi madre sin despedirme. Ella seguía en su mundo, en su Teatro Colón imaginario. En ese momento no supe ver que mi madre, con su locura solapada, me dio en ese encuentro más de lo que me había dado en toda su vida.

Caminé dos cuadras con mi bolso colgado en un hombro y el tubo rojo abrazado contra el pecho. Podría haber andado decenas de kilómetros sin que se me moviera un pelo de tan desorientada que me sentía. Pero no pude llegar a cruzar la tercera cuadra. Un brazo fuerte me rodeó por detrás. Quise gritar. No pude. Un hombre me apoyó un objeto duro en las costillas, imaginé que era un arma. Con un tirón suave, me dio vuelta y lo pude ver, o casi. Una bufanda le tapaba parte del rostro. Los ojos estaban cubiertos con unos lentes oscuros. Con delicadeza, me quitó el tubo rojo. No me animé a poner resistencia. Miré hacia mis costados buscando algún tipo de ayuda. En la vereda solo estábamos el hombre encapuchado y yo. Tampoco me animé a gritar.

De un salto, se montó en la moto con la que había llegado y arrancó a toda velocidad, sin respetar el semáforo en rojo. Me quedé parada sin poder mover un músculo. Temblaba y lloraba. Una señora se acercó corriendo y me preguntó si me habían lastimado,

también dijo algo sobre los asaltantes motorizados en el barrio y una cantidad de consejos de seguridad que no logré escuchar. Le agradecí su preocupación con rapidez, me la quería sacar de encima.

Caminé unos metros y me senté en las escaleras de la entrada de un edificio. Logré tranquilizarme. Otra vez volví a pensar en Ramiro y en que tenía razón.

34

San Francisco, septiembre de 1940

«¡Buenos días, mi niño-niña!», exclamaba Frida cada vez que Heinz entraba por la puerta de la habitación de hospital donde estaba internada. Y él sonreía con los grandes ojos claros brillando y las mejillas sonrojadas. Nayeli también veía en Heinz una belleza singular, una belleza de mujer más que de hombre. Siempre traía cajas de chocolates y flores. Ramos enormes que casi no cabían en la habitación y se iban acumulando. Las había blancas, rojas, naranjas y amarillas. Algunas ni siquiera se habían marchitado cuando llegaban sus reemplazos. Y Frida reía a mares.

Heinz, como todo hombre enamorado, también traía regalos para Nayeli. Supo de inmediato que la joven era como una hija para la pintora y quería congraciarse con ella. Todo lo que los ojos de Frida miraran con amor era valorado de la misma manera por el muchacho de rostro de niña.

El tratamiento del doctor Eloesser empezaba a dar sus frutos. Luego de un examen completo determinaron que Frida tenía una infección renal que perjudicaba más aún su pierna maltrecha. Había que medicarla para que pudiera descansar y no debía consumir alcohol.

—Oye, Nayeli. Quiero que me ayudes a decorar mi cabello y a pintarme los labios de un color bonito —pidió Frida la mañana del

día en que la dieron de alta—. También quiero quitarme esta ropa de enferma que me obligan a vestir. Necesito volver a ser Frida Kahlo.

—Pero tú siempre eres Frida Kahlo. —A Nayeli le costaba entender los dobleces en los que habitualmente caía la pintora.

—Pues mira que no. Sin colores no soy nada. Mi vestuario forma parte de mí misma, mi vestuario soy yo —explicó con la seriedad de quien pronuncia un discurso—. Me inventé mi personaje para disimular mi propio ser.

Nayeli se sentó en un costado de la cama y tomó con sus manos una de las de Frida.

—Tu ser es bello, Frida. Tu ser me rescató —dijo con dulzura.

Frida siempre había sido una especialista del sufrimiento. Aullaba su dolor con aspavientos, con *show*, con escenarios. Sin embargo, la emoción la descolocaba. No se sentía cómoda en esa frontera difusa que existe entre reír o llorar y hacía todo lo posible para huir hacia un lado o hacia el otro. Esta vez eligió la risa.

—Mi niña tierna —dijo entre carcajadas estridentes—. Tú me rescatas cuando me haces tus platos zapotecas o cuando me traes a escondidas una petaquita de coñac. Ahora tú rescata a tu Frida de su ser y vuélvela una tehuana hecha y derecha. No quiero ignorar estas ganas de vivir porque nunca he tenido tantas.

En menos de una hora la mujer flaca, desgarbada, de cabellos de rizos renegridos y desordenados, de piel opaca, se convirtió en un estallido de color. Nayeli eligió entre todas las faldas que Frida había cargado en sus maletas la más colorida: llena de flores bordadas con hilos de seda y con tallos y hojas pintados de dorado. Lo combinó con un huipil blanco de encajes. Puso en la falda de la pintora una caja de madera repleta de collares, aretes y pulseras.

La pintora estuvo un buen rato colgando en su cuello collares de cuentas de cerámica, madera y acrílico. Como no logró decidirse por ninguno, se dejó puestos todos.

—Traje tus flores y mariposas del cabello —dijo Nayeli.

Con un peine de nácar le ordenó el cabello y lo dividió en dos. Trenzó cada una de las partes y las unió con una hebilla plateada sobre la coronilla de Frida.

—Ponme las mariposas —dijo Frida—. Quiero que mi cabeza se vea alada, como si pudiera levantar vuelo para despegarse de mi cuerpo.

El toque final lo dio el lápiz de labios color naranja. El color que mejor le sentaba.

—Estás impactante —balbuceó Heinz en cuanto cruzó la puerta. Apenas le salieron las palabras de la boca. La mujer que tenía frente a él parecía salida de los cuadros que ella misma pintaba.

Frida tenía planes. Siempre los armaba en silencio, sin consultar con nadie. Hacía y deshacía su vida y la de los otros en su cabeza. Podía pasar horas imaginando situaciones, paseos, escenas de sexo, vidas enteras que moldeaba dentro de su frondosa imaginación. Muchas veces lo que había germinado en su mente era vomitado por su boca y la tildaban de mentirosa. No le importaba. En definitiva, ella solo le daba forma a las historias que quería contar.

—¡Nos vamos a Nueva York, mi niño-niña! ¡La gran ciudad de rascacielos y luces! —exclamó mientras aplaudía su ocurrencia.

Nayeli y Heinz cruzaron una mirada cargada de incertidumbre. Heinz, porque no sabía qué hacer con semejante propuesta, y Nayeli, porque no sabía lo que era Nueva York. El doctor Eloesser aprobó la aventura y hasta Diego consideró que el paseo iba a ser la cereza del pastel en la recuperación total de Frida.

El departamento que una amiga artista y dueña de una galería le había prestado en las afueras de San Francisco estaba revolucionado. Era pequeño: dos habitaciones y una cocina en la que Nayeli apenas cabía. «¡Los gringos no saben nada de alimentos!», había exclamado Frida al verlo, sin demasiado interés. Toda su libido estaba puesta en Heinz, el muchacho que la había hecho sentir deseada y

amada, el centro del universo. Por la sala apenas se podía caminar: había maletas, bolsas, cajas, canastas y vestidos, además de los baúles llenos de botes de pinturas, telas y pinceles. En medio, un atril de madera gigante que Diego le había regalado.

—No llevaremos casi nada, Nayeli, apenas un par de vestidos que podremos compartir. ¡Estoy tan flaca que tu talla me queda perfecta! —exclamó mientras se movía por todo el lugar como si la laceración de su cuerpo no existiera. El ímpetu la mantenía en pie—. Los collares y aretes sí los vamos a llevar. Esas joyas son la envidia de las gringas escuinclas que me quieren imitar. Y tú ya las vas a ver, parecen pajarracas vestidas de tehuanas.

Nayeli no se podía mover. Se había levantado varias veces durante la noche a vomitar, sentía un nudo en los intestinos y las mejillas le hervían.

—¡Dios mío! —exclamó Frida mientras le tocaba la frente con una de sus manos cargadas de anillos—. Estás con fiebre, mi querida. Ya mismo te voy a traer algo fresco para beber y voy a llamar al doctorcito Eloesser, un mago que todo lo cura.

El agua que le llevó Frida se convertía en lava en cada trago. La garganta le ardía como si estuviera en carne viva.

Eloesser se presentó con su figura impecable y vestido de médico. Entre los sopores, Nayeli se preguntaba si la única ropa con la que contaba era el delantal blanco.

—Esta niña tiene una gastroenteritis virósica —sentenció—. Debe hacer reposo, tomar mucho líquido y estar tranquilita hasta que le baje la fiebre.

—Eso es imposible, matasanos —dijo Frida con cariño—. En unas horas nos vamos a Nueva York con Heinz.

El médico negó con la cabeza y con ese tono de voz, mezcla de dioses y humanos, insistió en que Nayeli no estaba en condiciones de viajar a ninguna parte.

—Vayan sin mí —murmuró la joven.

La puerta del departamento había quedado abierta. La costumbre de encerrarse era para Frida una desdicha. Siempre había vivido en casas de puertas abiertas, donde la gente entraba y salía a gusto. De nada servían las recomendaciones de sus amistades norteamericanas, para ella la frontera entre el afuera y el adentro siempre fue difusa. Diego Rivera llegó en partes, como lo hacía siempre: primero se escuchaba su vozarrón y luego su cuerpazo inundaba cada recoveco.

—Bueno, bueno, bueno. ¿Qué tenemos por aquí? —preguntó a modo de saludo.

Sus ojos recorrieron el desorden de la sala y se clavaron en Nayeli, que seguía desparramada sobre un sillón, con un paño blanco y húmedo sobre su rostro. No supo si la imagen le resultó aterradora o encantadora, pero sí supo que, de haber podido, la habría plasmado en alguno de sus cuadernos de bocetos. La joven vestía una falda color lavanda, que de tan arrugada parecía plegada con papel; el rebozo morado le cubría el pecho y su melena brillante coronaba el lienzo blanco como si fueran rayos de un sol moreno.

—¡Ay, Diego, qué bueno que te has dignado a visitarnos! —dijo Frida mezclando los agradecimientos con los reclamos—. Nayeli está muy malita de las tripas y el doctor no la deja viajar con nosotros a Nueva York. Necesito que tú la cuides.

El corazón de Nayeli se paralizó. Debajo del lienzo húmedo, la piel de su rostro levantó tanta temperatura que por un momento tuvo miedo de empezar a lanzar chispas. Se quedó inmóvil y muda, con esa actitud que suelen tener los perros cuando creen que la quietud los hace invisibles. En primer plano escuchaba el borboteo de su sangre correr por la venas; de fondo, los planes que Diego y Frida hacían en relación a su estadía en manos del pintor.

Frida le anunció las novedades como si ella no hubiese estado presente durante el debate: Diego se mudaría al departamento y cuidaría de ella. La joven solo atinó a asentir con la cabeza.

La partida de Frida era inminente. El desorden de los preparativos expulsó al médico y a Diego, que con la excusa de sus actividades impostergables decidieron dejarlas a solas. La pintora estaba tan nerviosa como exultante. Cantaba, reía, hablaba sin parar de varias cuestiones al mismo tiempo mientras terminaba de empacar sus cosas. Nayeli la seguía con la mirada desde el sillón, sus músculos estaban tan débiles que apenas se podía mover.

—¿Estoy bonita? —le preguntó Frida, y se paró frente a ella como una niña que necesita la aprobación materna.

Nayeli no tuvo que mentir ni exagerar: Frida estaba encantadora. Luego de varias vueltas, había optado por quitarse sus ropas de tehuana y había desempolvado del fondo de una maleta su atuendo gringo, como le gustaba decir: una falda de lanilla de color negro que llegaba justo a cubrirle las rodillas, una camisa blanca con una cinta de encaje que cerraba el cuello y un saco de hilo de seda color morado que combinaba con el color de su lápiz labial.

—Muy bella, Frida —respondió Nayeli—. Pareces una señora rica, como esas que vimos en la Isla de Tesoro.

Frida frunció la nariz con disgusto.

—¡Ay, que la virgencita de Guadalupe me salve de semejante cosa! —exclamó, y corrió hasta la habitación—. Voy a arreglar este desentendido.

Segundos después, volvió a la sala con la caja en la que guardaba las cintas, las flores y los broches del cabello. No necesitó espejo para arreglar un peinado que sabía hacer de memoria. Dividió su melena en dos partes y las trenzó con rapidez. Sus dedos flacos parecían bailar entre los rizos negros. Con dos movimientos precisos, unió las trenzas sobre la coronilla y las sostuvo con un broche de metal decorada con una flor amarilla: la flor de cempasúchil. Decoró los costados con otras flores más pequeñas de distintos colores.

—¿Ahora está mejor? —preguntó con picardía.

Nayeli la observó con detenimiento y sonrió.

—Creo que falta tu sello —dijo.

Frida pegó un brinco y de nuevo se metió en la habitación. Regresó con otra caja, la de sus joyas. Antes de que la abriera, la joven dijo:

—El collar de piedras grandototas azules, el otro más pequeño de cuentas amarillas y tus anillos dorados. No te olvides de ellos.

A medida que Nayeli describía los ornamentos, Frida se los iba colocando uno por uno.

—Y los aretes tan bonitos de oro con piedritas —agregó la joven.

La pintora obedeció. El resultado final fue impactante, todo en ella lo era. Ambas rieron. Sabían que el disfraz que habían montado sobre el cuerpo roto de Frida era una travesura que solo ellas entendían como tal, y sabían también que muchos la señalarían y por lo bajo comentarían que la artista mexicana era una ridícula. No les importaba.

Frida se recostó en el sillón junto a Nayeli. La joven le apoyó la cabeza en el pecho. El nudo del estómago se le desató al ritmo del corazón de Frida, un galope suave y acompasado. Cerró los ojos y llenó su nariz con el aroma perturbador de Shocking de Schiaparelli, el perfume favorito de Frida.

—Oye, tehuanita —dijo con su voz ronca y melosa—. No te dejes pintar por Diego. Ser modelo de Diego es darle la carne a su cuerpo, no solo a su arte. Nunca te dejes. Hazme caso.

35

Buenos Aires, diciembre de 2018

Ramiro supo lo que era dormir una noche completa cuando su hermano fue preso. Esa noche se metió entre las sábanas y por primera vez pudo apagar la luz. El monstruo, su monstruo, estaba tras las rejas.

—Vos nos sos Ramiro Pallares —le susurraba su hermano mayor al oído cada noche durante la infancia.

Cristo podía convertirse en fantasma. Se colaba en la habitación sin hacer ruido, como si pudiera flotar. También lograba abrir la puerta, a pesar de que Ramiro la cerraba con una llave pequeña de bronce que se colgaba al cuello con una cadena plateada.

Cada mañana, durante años, Ramiro desayunó con el convencimiento de que no era quien sus padres decían que era. No era Ramiro Pallares. Con el correr del día, la certeza se iba desvaneciendo de a poco. En la cena se sentía fuerte, a partir de la certeza de que su hermano mentía y se iba a dormir abrazado a la seguridad de ser Ramiro Pallares y a la llavecita de su habitación. Hasta que el fantasma volvía y todo empezaba otra vez.

Jamás pidió la intervención de sus padres. Nunca les contó sobre los golpes que Cristo le daba con la excusa de enseñarle a jugar al fútbol ni las veces en las que lo dejó encerrado durante horas en la despensa. Tampoco les confió que aquella vez en la que apareció

con dos dedos de la mano fracturados y dijo que se había caído de la bicicleta, había mentido. No era necesario que su hermano mayor lo amenazara para conseguir su silencio. El terror que Ramiro le tenía era suficiente. Cristo no precisaba ninguna advertencia. Sin embargo, Ramiro lo admiraba profundamente. Pasaba horas escondido detrás de un mueble para verlo pintar.

Cuando Cristo tomaba los pinceles, era otro. Sus gestos se suavizaban, la pose aguerrida de sus hombros se relajaba y hasta parecía tener menos músculos de los que en realidad tenía. El muchacho que pintaba no era Cristóbal Pallares, pensaba Rama evocando la frase que aterraba sus noches. Con los años, el miedo había desaparecido y se había convertido en odio, un odio sin estallidos. Un odio tranquilo, suave, permanente. Una astilla pequeña y fina que nunca quiso ni pudo quitar.

Ramiro jamás lo fue a visitar a la cárcel. Sabía que su padre, Emilio Pallares, lo hacía de vez en cuando, pero nunca tuvo ganas de saber si su hermano estaba bien o mal. Simplemente dejó de importarle. A quien sí visitaba era a su madre. Dos veces por mes, compraba flores de varios colores y pasaba buena parte de la tarde sentado junto a su tumba y dibujaba. En cada visita, llevaba lápices de un color diferente. Podían ser rojos, azules, amarillos o violetas; los tonos cambiaban, pero el dibujo siempre era el mismo: el rostro de Elvira. Ramiro estaba convencido de que evocar los rasgos, la forma de los ojos, la boca, la distancia entre las orejas, la curva de la nariz o las ondas del cabello era la única opción para no olvidarla. Y en cada boceto la encontraba; aunque solo fuera por unas horas, sentía que ella, desde algún lugar, le dictaba los movimientos a su mano.

Subió las escaleras del Museo Pictórico, lo hizo despacio para demorar el momento del encuentro con su padre. A pesar de que la relación era precaria, seca y carente de todo afecto, Ramiro buscaba la aceptación paterna. Había elegido para la visita su mejor camisa y un pantalón y saco de lino; sabía que su padre prestaba atención a esos

detalles. Emilio nunca le perdonó que hubiera denunciado a Cristóbal; sin embargo, jamás se lo reprochó. Ese era el *modus operandi*: tener a su hijo toda la vida pendiente del momento del choque, de un impacto que, tal vez, nunca iba a ocurrir. O sí.

Cruzó el pasillo de la nave central y se detuvo unos minutos frente a *La Martita*. Suspiró con una mezcla de bronca y admiración. Su hermano seguía siendo el mejor.

—Hola, querido. ¡Qué sorpresa, tanto tiempo! —saludó con alegría Sofía, la secretaria de Pallares—. ¿Venís a ver a tu padre?

Ramiro levantó la vista hacia una de las cámaras de seguridad del techo y la señaló.

—¿Ya sabe que estoy acá, ¿no? —preguntó.

—Sí, me dijo que te espera en su oficina.

Todo lo que sucedía en el museo era monitoreado por su padre. Los cuadros, las esculturas, los pisos, las escaleras. Revisaba los antecedentes de cada uno de los empleados, le ponía la misma atención a un curador de arte que a una empleada de limpieza o de seguridad. No se le escapaba detalle.

Golpeó dos veces la puerta y, antes de que Pallares le diera el permiso para entrar, la abrió. Esas pequeñas rebeldías mantenían a Ramiro en tensión constante. Su padre era esa persona a la que debía molestar. Siempre.

—Pensé que me ibas a llamar antes de venir. Tuviste suerte de que no estuviera en alguna reunión —dijo Pallares a modo de saludo.

—Soy un hombre de suerte, sí —respondió Ramiro y se acomodó en un sillón Berger original. Sabía que su padre transpiraba cada vez que alguien osaba acercarse a ese mueble de 1700.

—¿Qué te trae por acá?

Emilio Pallares se caracterizaba por ir al grano, consideraba que su tiempo valía oro. Ramiro decidió jugar con las mismas cartas.

—Cristóbal no va a poder copiar un Diego Rivera. No tiene mano para eso.

El silencio fue corto y tenso. Ramiro disfrutó cada segundo, pudo sentir cómo su padre se partía por dentro. Imaginó una rajadura enorme, que iba desde el estómago hasta la cabeza. A pesar de que mantuvo el rostro pétreo, por dentro reía a carcajadas. La satisfacción de las pequeñas victorias.

Antes de hablar, Emilio tosió. Una tos corta y seca.

—No sé a qué te referís —dijo con toda la firmeza de la que fue capaz—. Es hora de que dejes de ocuparte de tu hermano.

—¿Vamos a hablar en serio o vamos a montar todo un *show* de desconciertos, papá? —preguntó Ramiro mientras se cruzaba de piernas—. Estoy al tanto de todo. Y también sé que Lorena está metida en el medio.

Emilio Pallares había sido el responsable de que Lorena Funes y su hijo menor se conocieran. Durante un tiempo, albergó la esperanza de poder usar toda la potencia negociadora de Ramiro; nadie se le resistía, poseía un carisma y un don negociador que ni siquiera él con su experiencia había logrado. Con Cristóbal preso y fuera de juego, necesitaba a alguien cercano y manipulable para el negocio. Pero se dio cuenta tarde de que su hijo no era ni tan cercano ni tan manipulable. También se dio cuenta de que Lorena era, en el fondo, una mujer como cualquiera que se nublaba ante un hombre tan guapo como Ramiro.

—Hijo querido, desde chico caés en el mismo error —dijo con ironía—. Tu soberbia te hace creer que sabés todo y no es así. Después de que delataste a tu hermano, te imaginarás que no sos alguien de mi estrecha confianza.

El choque que Ramiro había esperado durante tantos años finalmente había llegado: su padre le reprochaba por primera vez su reacción de los dieciséis años y, sin saberlo, confirmaba sus sospechas. Detrás del robo del dibujo de Diego Rivera, estaba su padre.

—Quiero participar —dijo Ramiro sin inmutarse—. Vos tampoco sabés los secretos que soy capaz de callar.

Por primera vez en años, Emilio Pallares miró con atención a su hijo. Levantó la ceja derecha, como cada vez que evaluaba opciones.

—Siento en tu tono de voz una amenaza. ¿Estoy equivocado?

Ramiro se levantó del sillón Berger y caminó por la oficina con las manos en la cintura.

—En el ángulo inferior derecho de *La Martita* está la marca de Cristóbal. Yo la vi, y conociendo tu nivel de detalle para todo, también sé que vos la viste. —Avanzó hasta el escritorio de su padre, apoyó ambas manos en los costados y acercó su rostro al de él—. La misma marca que está en el Blates recuperado, la misma marca que aparece disimulada en tantos cuadros, en tantos museos.

—Sentate, Rama —interrumpió Pallares. Lo llamó por su apodo en un intento de acercar posiciones—. Hablemos tranquilos.

—Yo estoy tranquilo. —Ramiro sacó de su bolsillo una hoja de papel de bocetos y empezó a leer—: Museo Lautaine de París, Museo Internacional de Madrid, Art Institution de Nueva York, Museo Lopolis de Atenas…

A medida que Ramiro sumaba nombres a la lista, el aire que Pallares respiraba se hacía más denso. Entraba por la nariz con dificultad, se atoraba en la garganta y lo poco que llegaba a sus pulmones se convertía en hielo. De un tirón, se desabotonó el cuello de la camisa.

—También unas figuras precolombinas en dos galerías de arte del Perú, el Museo Art Figures de Londres, el Central de Barcelona…

—¡Basta, Ramiro! —exclamó finalmente Pallares—. ¿Me estás amenazando?

Ramiro sonrió satisfecho. Dobló el papel en cuatro partes prolijas y lo dejó apoyado en el escritorio, entre su padre y él. En esa lista estaban enumerados todos los delitos que podrían llevarlo a la cárcel. Algunos eran nuevos; otros habían sido cometidos años atrás, muchos de ellos cuando Ramiro todavía no había nacido.

La cabeza de Emilio Pallares parecía un motor que giraba a más revoluciones de las que era capaz. ¿De dónde había sacado su hijo toda

esa información? La primera imagen que apareció en su mente fue la de Lorena Funes, pero la descartó sin mayor análisis. Muchos de los cuadros falsificados que se lucían en las paredes de los museos que acababa de detallar Ramiro no habían pasado por las manos de la galerista y, además, muchas de esas transacciones millonarias habían tenido lugar cuando ella era apenas una niña que correteaba por las calles de Bogotá. Pero la pregunta que lo carcomía era otra: ¿por qué ahora?

—Bueno, mi querido hijo —dijo usando una vez más la ironía, aunque no pudo disimular su temor—. ¿Qué querés a cambio de tu silencio?

—Ser parte.

—¿Nada más?

—Nada más.

La propuesta no era descabellada. En definitiva, ¿no había fantaseado muchas veces con que su hijo menor también fuera parte del negocio? Pero su instinto había encendido todas las alarmas. Un muchacho que amenazaba sin ningún tipo de decoro, e incluso con cierto placer, no era alguien de confianza. Pallares prefería mil veces los arrebatos salvajes de Cristóbal a la perversión solapada de Ramiro. Pero por el momento no tenía otra opción. Asintió con la cabeza, mientras evaluaba cómo ganar tiempo.

—Muy bien, hijo —dijo mostrando las palmas de las manos—. Bienvenido a la familia del arte, entonces.

Ramiro se acomodó nuevamente en el sillón Berger y movió los brazos para aflojar las contracturas. Hablar con su padre nunca había sido una experiencia placentera.

—Bueno, acepto la bienvenida. Muchas gracias. Ahora hablemos de las condiciones.

«¡Ahí está!», pensó Pallares. La esencia de su hijo menor lo desconcertaba. Luego de haber tenido que navegar en aguas turbulentas en contra de una corriente que Ramiro supo generar con pericia, no tuvo tiempo de relajarse. El torbellino que el muchacho planeaba

siempre era mayor, mucho más grande, más inmanejable. Desde muy chico aprendió a bordear los desastres que otros provocaban, hasta que se cansó y empezó a provocar los propios. Lo hacía en silencio, de manera artera como Elvira, su madre.

Emilio nunca supo cuándo la sumisión de su mujer dejaba de ser un camino de aceptación para convertirse en una estrategia de guerra. Ella siempre había querido que sus hijos fueran artistas, se había esmerado en ese plan con más intensidad que con cualquier otra cosa. Su concepto del arte era elevado. Para Elvira, la sensibilidad de las personas pasaba por lo que pudieran manifestar con las manos. Y si no había belleza, entonces no había nada; solo vacío y desolación.

Desde niños, Ramiro y Cristóbal asistieron a clases de dibujo, de pintura, de acuarelas. Ambos tenían el don de plasmar en papel las cosas que pasaban por sus frondosas imaginaciones infantiles. Pero Elvira no tuvo en cuenta que los pasos artísticos eran seguidos de cerca por el padre de los chicos, Emilio Pallares. En cada dibujo de sus hijos, en cada trazo, en cada mancha, sus fantasías se hacían más grandes, hasta que un domingo de lluvia puso sobre la mesa su colección de libros de grandes artistas y lanzó un desafío: el que mejor copiara *La ronda de noche* de Rembrandt ganaba una bicicleta.

La mesa familiar se colmó de hojas de bocetos, lápices y carbonillas. Todo estaba dado para que el momento fuera agradable, lúdico, pero no fue así. La tarde devino en pesadilla. Cristóbal no necesitaba llegar a un punto de concentración extremo para copiar una pintura. Sus ojos eran máquinas perfectas de captar técnicas y detalles ajenos y sus manos lo acompañaban con maestría. Ramiro funcionaba de manera muy distinta. Copiar no era ni lo que más le gustaba ni lo que mejor le salía. Sus dotes estaban anclados a la imaginación. Sus dibujos salían de su cabeza y sentía una frustración enorme al tener que apropiarse de ideas ajenas. Pero el premio era tentador. Una bicicleta era todo lo que ambos querían.

Tardaron casi ocho horas en llegar al final de la competencia. Emilio no se conmovió con los movimientos que ambos niños hacían para aliviar los calambres de sus manos. Tenían que seguir hasta el final, solo respirar parecía estar permitido. Cristóbal fue el ganador de la bicicleta. Su padre le otorgó además un premio que sabía era mucho más satisfactorio para su hijo mayor: romper en pedazos el dibujo de su hermano.

Elvira, en cambio, solo tuvo ojos para Ramiro, el perdedor. Notó las lágrimas de niño contenidas, las mejillas rojas y ardidas de furia, y los puños y dientes apretados. La mujer supo que la pesadilla que iba a llevar al desastre a sus hijos había comenzado.

El tiempo había acomodado las cosas y ahora era Ramiro el que ostentaba el poder. Un poder heredado de los cuadernos de tapas naranjas que su madre no había llegado a quemar. Elvira, la mujer que escuchaba y callaba, documentó durante años los delitos cometidos por su marido. Las obras robadas, las duplicadas, las escondidas y las falsas exhibidas en los museos. En muchos casos, los destinos de los cuadros eran inciertos, pero, en otros, la mujer logró hacer un seguimiento minucioso. Además, había sido ella la que había puesto en manos de su hijo Cristóbal el pendiente con forma de crucifijo que el muchacho usaba como firma secreta en sus cuadros. No lo hizo por amor materno ni con la intención de armar un lazo simbólico con su hijo mayor. Lo hizo para que su hijo menor, el más débil, el más castigado pudiera sobrevivir. Era la herramienta que Ramiro tenía para doblegar, en caso de ser necesario, a su hermano. La prueba de sus delitos.

—Ramiro, viniste a pedirme que te metiera en el negocio. Muy bien, acepté tu pedido. ¡No entiendo por qué ahora también querés poner la condiciones! —exclamó Pallares. Se lo notaba incómodo, tratando de controlar la furia. No estaba acostumbrado a que sus hijos lo acorralaran.

—Ese es tu problema, papá. Yo no vine a pedirte nada. Vine a mostrarte las dos opciones que tenés: entro en el negocio o vas preso

—dijo Ramiro con un tono de voz monocorde—. Siempre fuiste un hombre cauto y elegiste la opción más elegante. No sos una persona que disfrutaría unos años tras las rejas. En eso Cristóbal no salió a vos, el sí pudo aguantar.

—Tu hermano siempre fue mejor que vos —dijo Pallares con la certeza de quien sabe que sus palabras pueden convertirse en puñales.

El muchacho asintió con la cabeza. Tal vez su padre tenía razón.

Una llamada al teléfono de Ramiro los sobresaltó. Pallares revoleó los ojos. Nada le parecía más vulgar que los celulares estridentes, para él la gente educada los mantenía siempre silenciados. La que llamaba era Paloma. Ramiro echó un vistazo a la pantalla y cortó la comunicación. Antes de que pudiera guardar el teléfono, entró un mensaje de WhatsApp. Paloma nunca fue tan insistente. Lo leyó: «No te quise molestar antes porque no es un problema tuyo, pero quería que supieras que me robaron el dibujo de mi abuela. Fue un tipo en una moto. Tal vez tenés razón y mi herencia es importante».

Respiró hondo y volvió a asentir con la cabeza. Paloma no le estaba contando ninguna novedad. Había sido él, encapuchado y con su moto, quien le había robado el dibujo de Diego Rivera.

36

San Francisco, septiembre de 1940

Las medicinas y recomendaciones del doctor Eloesser aliviaron el cuerpo de Nayeli. Cuando pudo levantarse, en la soledad del departamento, tenía las manos inquietas. Las puntas de sus dedos manifestaban unas ganas pasmosas de cocinar: hundirse en masas blancas y suaves, quitar las cáscaras de las frutas para dejar sus pulpas jugosas expuestas y libres, y desgranar los alimentos para convertirlos en mole. Cocinar era todo lo que necesitaba, lo único que la calmaba. En esos momentos, las texturas y sabores la llevaban a Tehuantepec. Su lugar, su tierra.

Frida le había dejado dinero sobre la mesa, unos billetes de color verde que nunca había visto. No tenía idea cuánto valían o cuánta comida podía comprar con cada uno de ellos. Se acomodó el rebozo y con una canasta que encontró en un rincón se aventuró a las calles.

La primera cuadra la llenó de miedos. El ruido de los motores y cláxones de los autos, la gente que pasaba a su lado sin verla y las vestimentas extrañas estuvieron a punto de hacerla desistir. Pero la curiosidad ganó. Un olor acre a aceite reutilizado le hizo fruncir la nariz. En la esquina, una mujer rolliza de cabello corto, con un delantal manchado de grasa servía salchichas fritas dentro de panes de un color que le resultó extraño. El puesto en el que atendía era pequeño

y estaba armado con maderas pintadas. Nayeli intentó descifrar las letras del cartel enorme que cubría la parte delantera. A pesar de que Frida le había enseñado algo de lectura, no logró entender ni una palabra.

—Buenos días, señora. ¿Usted me podría indicar dónde está el mercado? —preguntó levantando el tono de voz. Se había dado cuenta rápido de que en San Francisco había dos opciones: imponerse o dejarse llevar.

La mujer inclinó la cabeza hacia un lado sin dejar de mirar a la jovencita que le hablaba en un idioma que no entendía, pero que no le resultaba extraño. Levantó su brazo y llamó a un muchacho delgado que barría la banqueta a unos pocos metros. Nayeli no necesitó que el chico abriera la boca para saber que era mexicano. El cabello negro y brillante, la sonrisa que le ocupaba todo el rostro y la picardía de los ojos oscuros la hicieron sentir en casa. La mujer le dijo algo en inglés mientras señalaba a Nayeli.

—Buenos días, señorita —dijo el muchacho y le tendió la mano—. ¿En qué la podemos ayudar?

—Ando buscando el mercado.

—Sí, claro. Es su día de suerte. Del otro lado de la calle hay un mercado bonito. No es un mercado como los nuestros, pero tiene bastantes cosas. Y además hay muchos mexicanos trabajando en ese lugar, el idioma no será problema —respondió y le guiñó un ojo.

El mercado era pequeño pero bien surtido. Y el muchacho tenía razón: los que vendían, vociferaban los precios y las calidades, los que recomendaban las mejores frutas y verduras eran mexicanos. Lo hacían con la pasión y el entendimiento de los que saben aprovechar cada uno de los brotes que da la tierra. Llenó la canasta de verduras, frutas, legumbres, arroz y condimentos. Uno de los billetes que le había dejado Frida también le sirvió para comprar dos ollas de barro, una cuchara grande de madera y un molcajete de piedra.

En la salida del mercado la esperaba el muchacho del puesto de salchichas. Apoyado contra la pared, fumaba un cigarro para disimular que el único motivo que tenía para estar allí era Nayeli. Los ojos verdes de la jovencita lo habían impactado. La ayudó a cargar las compras, apenas intercambiaron un par de frases. La tehuana había aprendido mucho de Frida: «Ante los desconocidos, siempre tienes que ser secreta», solía decirle.

Luego de la despedida de rigor, Nayeli entró al departamento y se concentró en armar un reino en el que no necesitaba corona. La cocina, su reino. Cubrió el arroz con agua caliente y esperó cinco minutos para colar el agua. Cuando el aceite hirvió, puso a freír los granos y se divirtió viendo cómo el blanco viraba a un café muy clarito. Lo hizo con las manos en la cintura y la cadera hacia un lado cargando el peso del cuerpo en una sola pierna, la misma postura que usaba Frida cuando esperaba que sus papeles de algodón absorbieran los colores de sus acuarelas.

Llenó el molcajete de jitomates, cebollas y ajo. Durante un buen rato molió con fuerza y con los ojos cerrados. El aroma picante y dulzón le llenó los ojos de lágrimas. Mezcló la pasta molida con el arroz frito y espumó con la cuchara de madera. Todo se tiñó de un rojo coral perfecto. Su madre siempre le decía que no alcanza con que los platos tuvieran buen sabor, también debían alimentar los ojos y el olfato. La buena comida es una mezcla de sentidos, ninguno de ellos puede ser dejado de lado.

Diego llegó para la hora de la cena, siempre era puntual. Su estómago hambriento funcionaba como un reloj perfecto. No importaban las pinceladas pendientes, ni siquiera si una modelo de boceto quedaba sola y desnuda posando. La hora de la cena era sagrada, impostergable. Los olores de los solventes y de la pintura que manchaban su overol de trabajo se mezclaron con los aromas del arroz. La presencia de Rivera olía a cocina y arte.

—¡Qué maravilla, Nayeli! ¡Has logrado que todito México se metiera en la olla! —exclamó mientras hundía un pedazo de pan en la salsa.

El departamento no tenía sala ni comedor; una estancia única servía para todo: comer, tomar cervezas, escuchar radio y, en el sillón, dormir. Sin embargo, Nayeli encontró la manera de disfrazar la carencia de abundancia. Arrastró hasta el centro una mesa de madera pequeña y la cubrió con una manta tejida de Frida. En un cuenco de madera acomodó unas frutas; a los costados, puso dos platos con sus cubiertos y dos copas de cristal, lo único que habían dejado olvidado los anteriores inquilinos. Un vaso de vidrio sirvió como florero improvisado para lucir unas margaritas que arrancó del jardín de la casa vecina.

Empezaron a comer en silencio, a Diego no le gustaba interrumpir con palabras sus actos placenteros y comer era uno de esos actos. Con cada cucharada cerraba los ojos, le gustaba sentir cómo los sabores colonizaban su paladar y se colaban por la garganta hasta perderse dentro de su cuerpo. Cuando la sensación se esfumaba, otro bocado la revivía.

Nayeli se contentó con mirarlo disfrutar. Alternaba su atención entre el plato que apenas tocó y el rostro de Diego. Nunca lo había tenido tan cerca. Esa figura de tamaño monumental perdía su aspecto amenazante a medida que la distancia se achicaba. Los ojos no eran tan verdes como se percibían a lo lejos, unas manchas amarillas le daban a su mirada un efecto dorado, como si fueran dos hojas redondas con gotitas de miel. La piel del rostro de Diego también era diferente: las mejillas y la frente eran rosadas, un rosa pálido que se mezclaba con todo el resto, y su cabello escaso y mal acomodado sobre la cabeza, en realidad era blanco y suave como las hebras de algodón con las que las tehuanas tejen en los mercados.

Algunos granos de arroz quedaron esparcidos sobre su barriga. Nayeli los pudo contar. Fue la estrategia que aplicó para calmar sus nervios: contar granos de arroz.

—Nayeli, repito: ¡definitivamente tú eres México! —dijo Diego Rivera después de saborear la última cucharada del arroz.

279

Un tímido gracias fue lo único que salió de la boca de la mucha-cha. A Rivera le gustaba escucharse, le gustaba mucho más incluso que ser escuchado. A medida que sus palabras resonaban en sus oídos, las historias se engrandecían. Sabía tejer abismos entre la realidad y la fantasía.

—Un arroz igualito a este fue mi primera comida, la primera que recibió esta panzota —dijo dando golpecitos en los costados de su abultado vientre—. La primera de muchas. Durante mis primeros tres años solo comí este plato, por eso es mi favorito. Sabe a leche materna.

—Los niños no comen arroz —dijo Nayeli, interesada—. Los granos pequeños pueden quedar atorados y se pueden ahogar.

—Depende de qué niños —insistió Diego. También le gustaba que pusieran en duda sus palabras, así podía argumentar los dislates y escalar en sus historias—. Yo no vine solo al mundo, vine con mi hermano gemelo. Carlos María se llamaba. El pobrecito se murió prontito, apenas aprendimos a andar de pie la parca se lo llevó. Todo fue tristeza, incluso mi madre, pobrecita ella, entró en depresión y no me pudo criar. Y aquí viene la parte del arroz.

Se quedó en silencio. Con la cuchara revolvía un arroz imaginario dentro del plato vacío. Rivera era un experto en interrumpir sus relatos en la parte más interesante; como toda persona que se nutre del clamor de los otros, esperaba que lo instaran a continuar.

—¿Y cómo sigue el cuento? —preguntó Nayeli sin darse cuenta de que por primera vez había caído bajo el efecto Rivera.

—Mis padres me mandaron a vivir a la casa de mi niñera, doña Antonia, una mujer buena que fue como mi madre de primera infancia. Ella era tehuana como tú, y me preparaba estos arrocitos cada mañana, cada tarde, cada noche. Y nunca me ahogué. Jamás. Y Friducha también me ha preparado estos arrocitos, eh. Es comida de madre tehuana, claro que sí. Las mejores mexicanas, claro que sí. Las únicas mujeres que no dependen ni física ni emocionalmente de la clase extranjera. —Miró a Nayeli con admiración y ternura. Una

mezcla que era un sello de su personalidad seductora—. Nunca dejes de vestirte como te vistes, ni de ser quien eres. Tu alma siempre estará en Oaxaca, no lo olvides.

Nayeli estaba acostumbrada a las fantasías. No le importaba si los relatos eran verdades, mentiras o deseos disfrazados de anécdotas. Los mejores recuerdos de su abuela, de su madre y de su hermana tenían que ver con las palabras que unían o separaban, que gritaban o susurraban, que ocultaban o exponían. Tal vez por eso se le daba bien encontrar el hilo conductor que prendía cada narración como si fuera un fuego. La chispa de Diego era Frida, el nombre que unía cada una de sus parrafadas.

Después de la cena, Nayeli lavó los dos platos, las copas y los cubiertos. Lo hizo cinco veces, una detrás de la otra y cada vez que volvía a empezar pasaba el trapo con jabón más lentamente. Mientras sus manos chapoteaban en el agua, su atención estaba puesta en Diego.

Escuchó el roce de su ropa cuando se la quitó en la habitación de Frida y no pudo evitar imaginar cómo sería su cuerpo desnudo. ¿Tendría la piel tan rosada como la de su rostro? Sacudió varias veces la cabeza como si con esos movimientos rápidos pudiera espantar las ideas y tuvo miedo. Cualquier cosa que pudiera despojarla del afecto de Frida la aterraba y Diego era un motivo de disputa.

Las maderas de la cama de la habitación crujieron. Diego se había acostado. Antes de que Nayeli comenzara de nuevo a lavar los platos ya limpios, los ronquidos acompasados se convirtieron en rugidos esporádicos. La muchacha sonrió.

El sillón de la sala era grande y cómodo. Frida le había dejado en un costado el juego de sábanas de lino que llevaba en cada viaje; según ella, no se le podía confiar a los gringos nada que tuviera que ver con los sueños. Sin embargo, la Isla del Tesoro se parecía bastante a un sueño y Nayeli no dudó en aceptar la invitación de Diego. Iba a ser testigo de un momento histórico en el mundo del arte: la última pincelada de Rivera sobre el mural estrella de la Exposición Internacional

del Golden Gate. Ese último retoque fue de un rojo intenso sobre la falda que vestía la ilustración de Frida Kahlo, justo en el centro de la obra. Otra vez ella, siempre ella.

—Yo nunca fui un marido fiel —le comentó como al pasar Diego a Nayeli mientras devoraban panecillos con mantequilla de cacahuate que los organizadores de la muestra habían servido en platos primorosos—. Siempre me entregué a mis caprichos, a mis deseos. Ahora que ya no la tengo, me propuse hacer el inventario de mí mismo como compañero conyugal y la verdad es que hay muy poco que yo pueda decir.

Nayeli lo escuchaba memorizando cada palabra. Sabía que Frida le iba a hacer repetir la conversación una y otra vez.

—Yo no me divorcié de Frida por falta de amor, me separé de ella porque la quiero demasiado y solo sirvo para hacerla sufrir. Insistí tanto que finalmente ella aceptó. Y mi victoria fue mi fin, solo trajo pesadumbre a mi corazón. Yo solo quería estar en libertad para cortejar a cualquier mujer que se me antojara.

—Nunca escuché a Frida oponerse a eso —interrumpió Nayeli. Sentía una necesidad enorme de defender a su mentora ante cualquier persona que la difamara, incluso si esa persona era Rivera.

—Claro que no. No se opuso nunca, pero cuestionaba cada uno de mis amoríos. No soportaba que anduviera con mujeres indignas o inferiores a ella. Me decía que eso la humillaba.

Nayeli se quedó pensando en lo imposible que debería ser para Diego encontrar una mujer superior a Frida. Para ella, la pintora era la criatura más fabulosa jamás inventada. La trampa de Frida era perfecta: buscar alguien mejor que ella era imposible.

Detrás de las vallas que protegían el mural cada vez se juntaban más personas. Hombres, mujeres y niños que habían sido invitados con el fin de difundir por toda la ciudad la maravilla que se había gestado y que engalanaría la exposición: las imágenes intensas del muralista mexicano.

La primera fila estaba compuesta por mujeres. Altas, bajas, jóvenes, viejas. Todas se habían arreglado como si hubieran sido invitadas a una fiesta. Sombreros, vestidos, faldas, camisas de seda, tacones, peinados elaborados y maquillaje, mucho maquillaje.

Nayeli percibió los codazos, las risas cómplices, las caídas de ojos y los susurros que Diego provocaba en cada una de ellas. Movía su cuerpo gordo con habilidad, levantaba sus brazos y con sus manos fingía tomar las medidas de cada uno de los paneles que conformaban la obra. Acariciaba con las yemas de sus dedos cada una de las figuras que había retratado. Se acomodaba el cabello despeinado sin quitar los ojos de algún detalle con gesto de concentración, como si hubiera detectado un error imaginario. Cada ajetreo del pintor provocaba una ola de suspiros femeninos.

—¿Has visto cómo se ponen las mujeres conmigo? —le preguntó Diego en voz muy baja—. No entiendo qué ven las mujeres en mí. Si tan solo supieran que cuanto más me gusta una mujer, más procuro herirla, saldrían huyendo de mi presencia. Pero no lo saben.

—O no les importa —remató Nayeli.

Diego se quedó unos segundos meditando la respuesta de la joven. Y volvió a uno de los tópicos al que siempre volvía.

—Mi Friducha es la víctima más obvia de esta desagradable condición mía.

Una oleada de furia arrasó a Nayeli. La claridad y la desidia con las que Rivera asumía el dolor de Frida le provocaron arcadas. Fue ella la que necesitó herirlo, usar por un segundo el arma letal que el pintor ostentaba.

—Frida no es más su cervatillo lastimado, señor Diego. Frida es una de las mujeres, tal vez la única, que salió huyendo. Con sus alas de paloma rota se fue lejos. Voló como pudo, pero voló.

Sin decir una palabra, Rivera se alejó de Nayeli y se acercó a su mural. A pesar de la cantidad enorme de personajes que lo ilustraban, solo notaba a Frida, a su Frida. En el centro, justo en el centro.

SEGUNDA PARTE

37

Montevideo, enero de 2019

Hicieron los trámites migratorios sin hablar, como si fueran desconocidos. Ni una sonrisa, ni una palabra. Ambos sabían que las horas que el barco tardaría en cruzar el Río de la Plata iban a ser largas como siglos. Mataron un poco de tiempo en el *free shop.* Chocolates, unas latas de caramelos de miel y dos perfumes. Pero no fue suficiente, el viaje acababa de empezar.

Ramiro Pallares rompió el silencio y le ofreció a su padre un café. Emilio Pallares aceptó, a pesar de que pensar en la infusión de baja calidad, salida de una máquina comercial, le cerraba el estómago. Se sentaron en dos de los asientos de primera clase, unos silloncitos cómodos separados por una mesita de madera y fórmica. Tomaron el café sin siquiera mirarse, los ojos de ambos posados en las aguas del río color de león.

Emilio repasó cada una de las palabras pronunciadas en la reunión que había tenido unas horas antes; un encuentro tenso, que tuvo lugar en su oficina del Museo Pictórico. La primera condición que Ramiro le había puesto a cambio de silencio no fue fácil de cumplir, pero no tuvo opción, y apeló a su estrategia de vida: dejar para más adelante el arreglo de los desbarajustes que sus acciones solían ocasionar. Lejos de lo que había imaginado,

lidiar con Lorena Funes fue mucho más fácil que tranquilizar a Cristóbal.

Los había citado en el museo, tuvo miedo de reunirse con ellos en su casa. A pesar de que nunca lo iba a reconocer en voz alta, las reacciones de su hijo mayor lo atemorizaban. En la cárcel, Cristóbal había dejado de ser el joven al que había criado con rigor; las actitudes salvajes habían ganado la partida. Fue lo más simple y contundente que pudo ser. Dejar dudas hubiera sido un error que no estaba dispuesto a pagar.

—Los invité para informarles que ambos quedan fuera del negocio del supuesto dibujo de Diego Rivera.

El estallido de Lorena tuvo el impacto de un fuego de artificio húmedo.

—Emilio, no me podés dejar fuera de mi negocio. Fui yo la que te traje esa obra maldita…

—¿Y dónde la tenés? —interrumpió el hombre con cinismo. Lorena desvió la mirada hacia el piso—. No la tenés, querida. Te dejaste arrebatar el negocio de las manos, como si fueras una principiante.

Disfrutó los esfuerzos de Lorena para no insultarlo. Notó que a ella también Cristóbal le daba miedo y que antes de develar una relación con Ramiro era capaz de cerrar la boca y aguantar, como un boxeador contra las cuerdas, todos los embates.

—Me la robaron —balbuceó mientras con los ojos le pedía piedad—. No pude hacer nada.

También recordó la actitud de Cristóbal, cuando dejó de prestar atención a uno de los cuadros de la pared central del despacho. Su hijo mayor nunca mostraba interés en el engranaje del negocio, se aburría. Él falsificaba las obras y cobraba por su trabajo, pero la confesión de Lorena lo había sorprendido.

—¿Cómo que te robaron el dibujo, Lorena? No me contaste nada. Yo podría haberte ayudado a recuperarlo, tengo mis métodos —dijo

con el ceño fruncido y los brazos cruzados sobre el pecho. Y ella cerró la boca, otra vez. Aunque con una mirada leve, logró que Cristo entendiera que la única opción era mantener la boca cerrada.

Un movimiento de Ramiro sacó a Emilio de sus cavilaciones.

—Voy a dar una vuelta. Necesito mover las piernas.

Por el rabillo del ojo, pudo ver cómo su hijo menor sacaba de la mochila el tubo rojo en el que guardaba el dibujo que los había embarcado rumbo a Uruguay; no estaba en sus planes dejar la obra al cuidado de su padre. Le gustó ese gesto de desconfianza de Ramiro, para él tampoco la sangre era garantía de nada. Mientras lo miraba atravesar la primera clase del barco y se dirigía hacia los balcones, volvió a pensar en Cristóbal; recordó la mezcla de desilusión y desesperación que le había causado la posibilidad de quedar fuera del negocio de la obra maldita.

—¿Quién va a copiar a Rivera? —preguntó.

—No sos el único con habilidades, hijo.

—Pero soy el mejor.

—No siempre. No en todo.

En ese momento había sentido una extraña sensación de libertad que, lejos de gratificarlo, lo había incomodado. Emilio Pallares tenía experiencia: los raptos de felicidad eran efímeros y las caídas, siempre abruptas y dolorosas.

La ciudad de Montevideo los recibió soleada, ostentosa, principesca. Con esos edificios, atisbos de otras épocas, que a Ramiro tanto le gustaban. Sin embargo, iba a tener que resignar sus paseos por el casco histórico y dejarlos para otro momento. Su cabeza no tenía espacio para calles peatonales ni parques, ni siquiera para algún chivito en el puerto. Además, la compañía de su padre lo inquietaba; no estaba acostumbrado a compartir nada con él y no tenía interés en intentarlo.

Un auto de alquiler los esperaba en el puerto para llevarlos a la finca de Martiniano Mendía, en Carrasco. Durante el viaje de cuarenta minutos, el chofer se mostró muy interesado en Argentina: el fútbol, el gobierno, el dólar, el turismo y todo lo que suponía que sucedía del «otro lado del charco», como le gustaba repetir. Pero Ramiro y Emilio Pallares apenas emitieron palabras sueltas, de compromiso.

La mansión de Mendía, que ocupaba toda una manzana, estaba a metros de la rambla República de México. Ramiro tomó la referencia como una señal. El portón automático de listones de madera y hierro se abrió con lentitud, las cámaras de seguridad habían registrado la llegada del auto.

Los recibió un pequeño bosque, perfecto: árboles tupidos, jardineras primorosamente arregladas. A la distancia se podía ver una laguna artificial, en la que nadaba un grupo de patos. El sendero estaba recién arreglado y desembocaba en un vallado de metal blanco. Un hombre con uniforme de gabardina negra salió de la casilla de seguridad, ubicada sobre el costado derecho, y se acercó a la ventanilla del chofer. De su cintura colgaba una funda de cuero con un arma.

—Traigo a los señores Emilio y Ramiro Pallares. Son invitados del señor Mendía —anunció el chofer mientras bajaba el vidrio.

—Muy bien. Les voy a pedir una identificación a los señores y que por favor se bajen del auto.

Ramiro acató la orden sin dudar. Disfrutó la confusión de su padre, que no estaba acostumbrado a tener que dar tantas explicaciones; en los círculos porteños en los que se manejaba, con solo pronunciar su nombre las puertas se abrían al instante.

—Disculpen la demora —dijo el guardia mientras revisaba los documentos de los Pallares—. Ahora tengo que pasarles el detector de metales —les comunicó antes de deslizar un tubo plástico con luces por el cuerpo de los visitantes y del chofer. Luego avisó por el radio que el ingreso estaba aprobado.

Un cartel grande indicaba que dentro de la propiedad no se podía superar el límite de 30 kilómetros por hora. Cruzaron un sendero más largo que el primero. A medida que avanzaban, la vegetación era más verde y con más flores; en el fondo, sobre una loma, la casona se erigía blanca y fabulosa. El chofer estacionó frente a la entrada y bajó para abrir las puertas traseras. Emilio Pallares le dio una propina generosa y lo despidió con un gesto adusto.

—Buenos días, mi nombre es Aurelia. Sean ustedes bienvenidos —dijo la gobernanta de la casa.

El uniforme y los zapatos blancos de la mujer hacían juego con su cabello canoso. El único toque de color lo daba el moño azul oscuro que le sostenía el cabello a la altura de la nuca. Los guio hasta una sala de pisos de mármol, paredes tapizadas con un género borgoña de arabescos bordados en hilos dorados y dos ventanales inmensos que daban a una piscina de aguas turquesas. El contraste cromático era perfecto.

Mientras los ojos de Ramiro Pallares recorrían extasiados el lugar y se posaban en cada obra de arte que decoraba el salón, los de Emilio Pallares actuaban como máquinas de información.

—La lámpara principal es de cristal veneciano y aquella pequeña del rincón es de cristal francés. La primera es del siglo XVIII, la segunda del XIX —recitó con voz monótona. Dio media vuelta y señaló los murales que estaban montados en las paredes de un pasillo—. Esos son originales de Soriano Fort y Juderías Caballero, dos artistas que trabajaban bajo el mecenazgo del marqués de Cerralbo.

Ramiro no pudo evitar prestarle atención. Las idas y vueltas que ambos habían tenido a lo largo de una relación quebrada no opacaban la admiración por los conocimientos artísticos de su padre. En los pocos buenos recuerdos que tenía de su infancia siempre estaban juntos recorriendo museos.

Una de las puertas de madera tallada del salón se abrió despacio. Primero una hoja, después la otra. La mujer que los había recibido no

estaba sola: Martiniano Mendía avanzaba delante de ella, en una silla de ruedas. El pantalón de lino azul y la camisa celeste, también de lino, parecían haber sido hechas a la medida de ese cuerpo flaco que lograba mantenerse erguido gracias al sistema anatómico de la silla. Las arrugas alrededor de los ojos y de la boca contrastaban con el cabello negro, brillante y sin una cana. Lo tenía peinado hacia atrás, con dedicación. Alrededor del cuello, un pañuelo de seda en tonos rojizos y ocre completaba un atuendo elegante y sencillo. En cuanto la señora Aurelia empujó la silla hasta la mitad del salón, los envolvió el aroma agrio y penetrante de naranjas amargas.

Ramiro disimuló la sorpresa. Su padre nunca le había dicho que el famoso M. M., estaba casi postrado. De repente entendió los motivos del misterio alrededor de su figura, que jamás se hiciera ver en las subastas más importantes de Europa o de Estados Unidos ni en los eventos más exclusivos del mundillo del arte.

Emilio se acercó al hombre con naturalidad y le extendió la mano para saludarlo.

—Querido Martiniano, qué honor este convite —dijo con una elocuencia poco frecuente en él—. Es un gusto enorme poder estar rodeado de tanta belleza.

Martiniano devolvió el saludo en silencio, con el gesto típico de las personas acostumbradas a los halagos. Pallares giró y lanzó una mirada rápida a Ramiro.

—Te quiero presentar a mi hijo menor, Ramiro Pallares —dijo con menos efusividad.

—Un gusto, gracias por la invitación —dijo Ramiro sin moverse de su lugar.

Mendía lo miró de arriba abajo, con curiosidad y sin disimulo. Por un momento sus ojos color acero, que siempre parecían estar vagando por lugares lejanos, se suavizaron. El muchacho alto y atlético que tenía enfrente le recordó lo que él podría haber sido si aquella tarde de verano, tantos años atrás, su caballo Imsira no hubiera dado un

coletazo que lo despidió de su montura y lo hizo aterrizar con la cabeza sobre la tierra dura del picadero.

—¿Vos te dedicás al arte como tu padre y tu hermano? —preguntó con interés. Nunca había escuchado hablar sobre él en ningún lado.

—No, de ninguna manera —respondió Ramiro, y agregó con una certeza abrumadora—: Tenemos criterios bien distintos, sobre todo con Cristóbal.

A Ramiro le resultaba imposible referirse a Cristóbal como su hermano. Mendía tomó nota del detalle.

—Ramiro tiene un gran don para el dibujo, una mano maestra —intervino Pallares. Su hijo era indomable y prefería halagarlo a tener que escuchar sus arranques. Además, realmente creía en el talento de Ramiro—. Lo que no logra con óleos lo logra con grafitos, o con otros materiales. Lo suyo son las figuras humanas, sobre todo las femeninas.

—Qué bien. Nada relacionado con las mujeres es tarea fácil —acotó Mendía y se rio de su propio chiste—. Alguna vez me gustaría conocerte la mano. Desde que mi humanidad dejó de ser una figura, soy muy aficionado a la figura humana.

La señora Aurelia cortó la conversación con maestría. Sabía cuándo era el momento exacto.

—Señores, si les parece bien podemos pasar a la zona del parrillero a tomar un aperitivo mientras se termina de asar la carne. Es un día precioso y tal vez quieran disfrutar del aire libre.

Los tres asintieron. Mendía prendió el motorcito de la silla de ruedas y encabezó la salida. Atravesaron un pasillo largo, apenas iluminado con unas lámparas cristaleras de luces amarillas cansinas, las luces que suelen usarse por las noches en los museos para que las obras de arte no sufran daños. Ramiro se detuvo en las obras colgadas en una de las paredes del pasillo. Solo había ocho cuadritos pequeños, separados por una distancia exacta. En cada uno de ellos estaba dibu-

293

jada una rosa, las famosas rosas de Pitels. La rosa número cinco le llamó la atención. Se acercó más de lo permitido y, tras chequear que Martinano se alejaba en su silla de ruedas, sacó su teléfono celular y con rapidez tomó una foto; guardó enseguida el aparato y retomó el camino.

Mendía abrió el portón con un control remoto; del otro lado los esperaba una galería área al aire libre, cubierta con una pérgola blanca. La mesa estaba puesta con sencillez. Un mantel de algodón blanco, platos redondos de madera y unas copas de cristal. En el medio, un arreglo realizado con las flores que crecían en las jardineras del parque. A lo lejos, dos asadores profesionales se encargaban de la parrilla.

La señora Aurelia descorchó una botella de vino tinto y lo dejó reposar un instante; luego se sirvió y lo probó antes de servir en las tres copas.

—La confianza que tengo en Aurelia es total, estimados —dijo Mendía—. Si ella dice que el vino está bien, no tengan ninguna duda.

—¡Qué maravilla poder confiar tanto en una persona! Te tengo una sana envidia —comentó Pallares mirando de reojo a su hijo.

Ramiro hizo caso omiso a la indirecta paterna y se alejó un par de metros. Una pieza en la esquina de la galería lo atrajo como si fuera un imán. Había escuchado muchas veces hablar del reloj monumental misterioso, una pieza única construida por el relojero francés Eugène Farcot y el fundidor Ferdinand Barbedienne. El pedestal de mármol con esfera de reloj, con números romanos en relieve y dos agujas, brillaba bajo los rayos de sol, que parecían acariciarlo en un costado. Sobre el mármol, se imponía la escultura en bronce de una Penélope mirando hacia abajo, con la cabeza inclinada hacia la izquierda, una diadema en su cuello y el cabello ondulado con raya al medio.

—¿Sabés por qué dicen que este reloj es misterioso? —preguntó Mendía. Había notado la fascinación del muchacho y no quiso perder la ocasión de hablar del tema que lo apasionaba: su colección de arte.

Ramiro se dio vuelta y lo miró en silencio durante unos segundos, antes de responder.

—El mayor misterio es saber si el original es este o el que se luce en el Museo Español.

—No, error. Le dicen el reloj misterioso porque el mecanismo de funcionamiento está oculto —dijo Mendía, esquivando las palabras de Ramiro.

—Bueno, cada uno elige el misterio que prefiere. A mí me importan muy poco los escondites de los mecanismos de los relojes… —respondió el muchacho.

A pesar de que le interesaban los desafíos, Mendía levantó la palma de su mano para interrumpirlo. Emilio Pallares sintió la necesidad de intervenir en la conversación, como un padre que tiene que cubrir a su hijo tras una insolencia.

—El monumental misterioso original que se exhibe en el Museo de España tiene un péndulo en forma de esfera azul, esmaltado. Este no lo tiene, por lo que no veo problema alguno en esta obra —dijo con cautela.

Ramiro concedió con un gesto y aventuró:

—¿No deberían estar ambos como piezas gemelas a disposición del público? Creo que lo oculto de esta pieza no tiene que ver con la relojería, sino con que no hay información de su existencia…

—Y eso es lo que hace a esta obra de arte una pieza tan especial —remató Mendía mientras acariciaba el pedestal de mármol, que estaba a la altura de su silla de ruedas—. Lo subrepticio, lo secreto, lo furtivo, lo velado. Eso busco. Eso quiero.

—Eso tengo —murmuró Ramiro, sabiendo que sus palabras iban a ser escuchadas y valoradas por Martiniano Mendía.

—Por eso los invité —respondió—. Ahora quiero ver.

Los Pallares, padre e hijo, cruzaron una mirada rápida. Tal vez la primera mirada de complicidad que habían cruzado en toda su vida. Ramiro abrió el bolso, del que no se había despegado ni un segundo, y sacó el tubo de plástico rojo.

38

Coyoacán, enero de 1941

El paso fugaz de Diego, Frida y Nayeli por Estados Unidos dejó varias almas rotas; la primera fue la del joven Heinz. Nunca olvidaría sus días con la pintora en la ciudad de Nueva York. Esos días en los que los sabores no tuvieron que ver con la comida, sino más bien con la pasión.

A pesar de que siempre había sido bastante delgada y, según algunos de sus amantes, le faltaba un poco de carne en los huesos, Frida se sabía bella. La cintura marcada terminaba en unas caderas redondeadas, de glúteos generosos. Sus pechos de pezones oscuros, pequeños y firmes, cabían en una sola mano. La piel tersa destacaba sus costillas y cada hueso de su espalda. Pero su verdadera arma erótica, aquello que ni hombres ni mujeres podían resistir, eran sus gestos: boca entreabierta, mejillas abarrotadas de fuego, ojos fulgurantes. Todos los instintos sexuales cabían en el cuerpo deseante de Frida. Ella no amaba, ella devoraba. Y en la ciudad de las luces, Heinz fue devorado.

El volcán mexicano, como solían llamarla, lo había convertido en poco tiempo en un hombre que solo podía respirar si era bajo el ala magnética de la pintora. Aguantaba las ganas de llorar. El simple hecho de tenerla cerca le provocaba una angustia feroz.

Aunque intentó con esmero ser único fuera y dentro de la cama, no lo logró.

—No eres una excepción solo por querer serlo —le dijo Frida la primera noche que durmieron juntos en un hotel de Manhattan.

La sentencia no lo amilanó y por unos días se convirtió en lo que ella necesitaba: un sostén. Las largas caminatas siempre terminaban de la misma forma: Frida con la rodilla de la pierna mala inflamada, tirada sobre la cama de la habitación del hotel y envuelta en un mar de lágrimas. Lloraba con el cuerpo, con la voz y hasta con el espíritu, y acusaba a Heinz de ser el culpable.

—¿Cómo puede ser que no te des cuenta, Heinz? —decía con una mano sobre el rostro—. Esta ciudad es pura desigualdad. Hay tanta riqueza y tanta miseria al mismo tiempo que no entiendo cómo la gente puede soportar tanta diferencia de clases. Hay miles y miles que se mueren de hambre, y millonarios que botan sus millones en estupideces. Me duele el alma de andar de paseítos por esta ciudad.

Heinz la escuchaba en silencio, mientras le masajeaba los pies ampollados. Frida se negaba a usar calzado cómodo. No había forma de que se quitara sus botas de cuero rojas.

—¿Tú viste cómo me miran las viejas gringas? Me odian —insistía—. Dicen que les caigo bien y que les llaman la atención mis vestidos y mis collares de jade. Quieren que pose para sus retratos. ¿Te das cuenta? Se creen que soy una cosa mexicana con la que pueden jugar. Es desastroso.

—Pero Frida, mi querida —intentaba calmarla Heinz cada noche—. Tú ya has estado aquí en Nueva York y me dijiste que amabas esta ciudad y que era una maravilla.

—¡Claro que sí! Y lo es. Pero no soy una boba, puedo ver el lado oscuro de las cosas. La alta sociedad de aquí lleva la vida más estúpida que te puedas imaginar, pero bueno, tengo mis contactos. En definitiva, esas viejas son las que compran mis cuadros.

Las discusiones y berrinches de Frida siempre terminaban de la misma manera. Pedía en la conserjería una jarra de café bien fuerte y un plato de pan tostado. Mosdisqueaba el pan y le agregaba al café un buen chorro de coñac. Heinz se contentaba con mirarla. Nunca se atrevió a hacer cumplir las recomendaciones del doctor Eloesser con respecto al alcohol. No iba a cuestionar ni a interrumpir la felicidad de la mujer que amaba. Hasta que una mañana ella dijo basta y la luna de miel sin boda acabó con la misma rapidez con la que había empezado. Frida también era eso: una catarata de decisiones atolondradas que llevaba a cabo sin medir las consecuencias.

Volvió a San Francisco renovada y con tres abrigos nuevos: uno para Nayeli y dos para ella. Cuando la joven le preguntó por Heinz, la pintora la miró con desconcierto, como si el pobre muchacho hubiera sido un bolso olvidado en alguna cafetería del Upper West Side.

—¡Nos volvemos, bailarina! —exclamó sin hacer referencia a su amante—. Pasaremos Navidad en nuestra casa. Ya hemos tenido mucho de Gringolandia, más de lo que puedo ser capaz de soportar.

—¿Y Diego? —La pregunta le salió de golpe, desesperada. Nayeli hubiera entregado diez años de su vida a cambio de poder volver esos segundos atrás y haberse tragado la duda sobre lo que más le importaba: Diego Rivera.

Frida sonrió y apoyó su mano huesuda y fría sobre una de las mejillas de la muchacha.

—Diego sabe convertirse en alguien necesario. Ese es su don.

No volvieron a hablar sobre él. Su figura se convirtió en un fantasma al que, a pesar de sus apariciones, todos prefieren ignorar. Hasta que una mañana fría de enero, ya instaladas en la cocina de la Casa Azul, en Coyoacán, Frida mostró su preocupación: la salud del muralista. El doctor Ismael Villegas había sido claro: el cuerpo de Diego estaba agotado y necesitaba cuidados especiales.

Durante años, había trabajado consumiendo la energía equivalente a la de una docena de hombres. Pintaba largas horas, sin descanso.

No importaba si el frío le calaba los huesos o el sol arrasador, con más de 40 grados, le consumía la piel; él seguía y seguía sin parar. Para aprovechar la humedad que por las noches salía de los muros, desistía de dormir y les sumaba a las jornadas diurnas horas adicionales bajo la luna.

Tuvo épocas en las que se empeñaba en bajar de peso, estaba convencido de que su gordura lo volvía inestable sobre los andamios a los que se subía para pintar los murales superiores. Para adelgazar se sometía a dietas infames: doce frutas ácidas al día; ensaladas de legumbres; nada de azúcar, de harinas ni de proteínas. Las ropas le colgaban como si vistieran un esqueleto, su rostro se hundía resaltando sus ojos redondos y la piel se tornaba del color del óleo que más odiaba: siena tostado. Los meses en los que estuvo separado de Frida dejaron su salud pendiente de un hilo.

—Nayeli, ven aquí. Esto que estoy haciendo es muy importante —dijo Frida mientras se acomodaba en una silla frente a la mesa de la cocina.

La muchacha se acercó hipnotizada, sin quitar los ojos de la caja de madera repleta de lápices de colores.

—Te sientas a mi lado y cambia esa cara de sorpresa, que parece que has visto a un fantasma. Tengo que hacer un registro muy detallado de las indicaciones que el doctorcito le ha dado a Diego. Ni tú ni yo tenemos que olvidarnos de cumplir con la lista o ese sapo va a explotar ante nuestros ojos. Y ahora vamos a escribir.

—Yo no sé escribir —disparó Nayeli, aunque segundos después puso en duda sus palabras—. Bueno, tal vez algo de escribir sé. Mi hermana mayor me enseñó algunas letras. Rosa fue parte del ejército infantil de la revolución.

Frida abrió los ojos y puso ambas manos sobre su pecho.

—¡Qué maravilla! —exclamó—. Durante un tiempo yo fui profesora honoraria. Luego supe que mi Diego anduvo por todito México llevando cultura para los más necesitados. Fíjate qué casualidad, no

nos conocíamos y sin embargo ambos fuimos parte de la revolución. Estábamos destinados. ¡Qué bonito!, ¿no?

La tehuana asintió con la cabeza, ella también creía en el destino.

—A mi pueblo de Tehuantepec llegaron los profesores honorarios. Yo no había nacido, pero mi madre decía que al final los burgueses se cansaron de enseñarles a escribir a niños con piojos y sarna y se volvieron a sus vidas de ricos.

El comentario dejó a Frida en silencio. Sus pensamientos se congelaron. Toda la épica de la que tanto Diego y ella se habían ufanado, con las palabras de Nayeli, le explotaba en el rostro como una piñata de cumpleaños. Ella no era eso, pensó, no era una burguesa cansada.

—Yo seré tu revolución tardía —dijo decidida—. ¡Vamos, no te quedes ahí quieta como si fueras un nopal! Elige un lápiz de la caja y vas a escribir conmigo.

Nayeli eligió un lápiz de color rojo. Muchas veces había pensado que el rojo era su color favorito, aunque también el violeta le atraía muchísimo. Dudó unos segundos hasta que optó por la primera corazonada.

—Muy bien, has hecho bien. El rojo es un color vital, el color de la sangre que bombea el corazón —dijo la pintora.

Durante horas se dedicaron a dibujar cada una de las letras que formaban las palabras de la lista hecha por el médico de Diego. El lápiz rojo las descargaba una a una sobre la hoja de papel blanco. Al principio los trazos se veían leves, inseguros, pero a medida que el tiempo pasaba, la mano de Nayeli iba tomando firmeza. Al final del día, ambas se quedaron admiradas ante todo lo que habían logrado juntas:

Levantarse a las 8. Antes de hacerlo, tomarse la temperatura y tomar nota.
Baño en agua tibia. Rápido.

Pintar solo tres horas y al aire libre.
Descansar una hora al sol.
Acostarse después del almuerzo, en absoluta inactividad.
Volver a tomar la temperatura.
Diversiones discretas: leer, escribir o escuchar música.
Acostarse temprano.

Frida hizo que la muchacha leyera en voz alta las indicaciones. A medida que Nayeli descifraba las palabras y las pronunciaba con orgullo y firmeza, la pintora aplaudía más fuerte. Finalmente, con un pincel, pasaron engrudo en la parte de atrás de la hoja y la pegaron en una de las paredes de la cocina. Frida dibujó unas calacas y unos corazones en los espacios que habían quedado en blanco. A pesar del entusiasmo, ambas tenían una certeza interior que callaron: Diego no iba a cumplir con ninguno de los puntos de la lista.

La reconciliación entre ambos artistas, con boda incluida, había modificado la mecánica de la pareja, pero algunas cosas eran inamovibles: Rivera solo encontraba fuerza vital con los pinceles en la mano y Frida lo seguía tratando como a un niño grande. Era cierto lo que tantas veces había escuchado: a las mujeres les gusta la maternidad. Y cada una materna lo que puede.

Nayeli estaba cansada, le dolía la mano derecha de sostener durante tantas horas el lápiz rojo y los costados de la cabeza le latían. No recordaba haberle puesto tanta atención a alguna cosa en toda su vida.

—Vete a descansar un rato —ordenó Frida—. Yo me arreglo con alguna fruta. No quiero que hoy te ocupes de la cocina.

Antes de ir a su cuarto, la tehuana se dejó vencer por la tentación y entró en el espacio que Frida le había armado a Diego en la Casa Azul. En el centro, había una cama de madera, la más grande que Nayeli hubiera visto jamás; ancha y larga para contener la anatomía de Rivera. Se acercó de puntitas. Sus dedos acariciaron cada uno de

los almohadones primorosamente bordados con flores de colores. Lo único que decoraba la pared era un perchero de madera lustrada; Frida mantenía la ilusión de que alguna vez su marido se abstuviera de dejar su overol de trabajo, siempre manchado de pinturas y con olor a formol, tirado en cualquier rincón. Frente a la cama, un mueble que había pertenecido a la madre de Frida lucía ampuloso, creando un contraste con la sencillez de todo lo demás. Sobre la tapa del mueble, acomodados uno junto a otro, los ídolos precolombinos que Diego coleccionaba con devoción y que tantas veces habían sido motivo de peleas matrimoniales. Frida odiaba que casi todo el dinero ganado a costa de su salud fuera a parar a montones de muñecos de barro que, según su mirada, no servían para nada. Nayeli los observó con detenimiento, le parecieron bonitos con sus panzas redondeadas, los ojos saltones y los brazos demasiado grandes para torsos tan pequeños.

Frida había armado un pequeño hogar para su marido, a pesar de que sabía que en el estudio de San Ángel Diego mantenía su espacio en el que no solo pintaba, también recibía a cada una de sus amantes. Pero algo había cambiado en ella y mucho tuvo que ver en ese cambio una carta de varias hojas que atesoraba y guardaba debajo de su almohada para repasarla en los momentos en los que flaqueaba.

Diego es esencialmente triste. Busca el calor y cierto ambiente que siempre están exactamente en el centro del universo. Es normal que quieras regresar con él, pero yo no lo haría. Lo que atrae a Diego es lo que él no tiene, y si no te tiene muy amarrada y completamente segura, te seguirá buscando. Es mejor coquetear con él, no dejarte amarrar por completo; hacerte algo de la vida tuya, pues es eso lo que acojona cuando vienen los golpes y las caídas. Puedes decir: aquí estoy, aquí valgo.

Nayeli nunca supo lo que decía la carta, pero estaba segura de que en ese papel que Frida leía y releía a escondidas había palabras fundamentales escritas por Ana Brenner, la mujer a la que había visto una sola vez en San Francisco. El encuentro había durado unos pocos minutos, el tiempo necesario para que Frida recibiera la carta guardada en un sobre de color rosa chillón. Con el cabello tan corto que apenas cubría la forma redondeada de su cabeza, una nariz demasiado grande para su rostro y los ojos más azules del mundo, Ana Brenner, a primera vista, parecía un muchacho joven y excéntrico.

No usaba faldas, unos pantalones rectos cubrían sus piernas delgadas y el cuello de su camisa blanca estaba formado por volados de encaje. El aspecto de Ana desconcertó e hipnotizó a Nayeli con la misma intensidad. La mujer que parecía un varón murmuró frases enteras en inglés mientras que con ambas manos tomaba las de Frida. Tiempo después, Nayeli se enteró de que era mexicana y supo que evitó hablar en español delante de ella para que sus secretos quedaran en el ámbito más privado: los oídos de Frida. Luego del abrazo de despedida, Ana usó el español para decirle a su amiga una sola frase: «El dinero es tu independencia».

Nayeli comprendió tiempo después la trascendencia de esas palabras que resonarían en su cabeza durante toda su vida.

El chirrido metálico que hacían las ruedas de la silla de Frida la distrajeron. Se asomó por la ventana y pudo ver movimientos en el estudio. No tuvo dudas: Frida estaba creando. Desde que habían vuelto de Estados Unidos, su pierna estaba más fuerte y no necesitaba colgarse de los arneses para estirar la columna; además, Diego había vuelto a ser su marido. Por esos motivos, al principio le había resultado extraño que se pasara horas y horas frente a su caballete probando bocetos, figuras y colores que ella decía inventar. Frida solo se hundía en el arte cuando la tristeza la ahogaba, era el mecanismo que desde niña usaba para olvidar los dolores del cuerpo y

del alma. Una nueva Frida Kahlo se había instalado dentro del cuerpo de la paloma herida: la Frida decidida a ganar dinero con su obra.

A pesar del agotamiento, Nayeli cruzó corriendo la casa y subió las escaleras de piedra dando saltos. Nada le gustaba más que ver a Frida pintando. En el fondo de su corazón tenía la certeza de ser testigo de un hecho histórico. Nadie confiaba tanto en las obras de la pintora como ella. Ni siquiera Diego, ni siquiera la misma Frida.

La lámpara de queroseno iluminaba el estudio. La luz amarillenta cubría cada rincón provocando un ambiente cálido y tenebroso al mismo tiempo. Las muebles, los botes de pintura y los caballetes proyectaban sombras sobre las paredes que se movían al ritmo de la llama de la lámpara. Nayeli se quedó quieta apenas cruzó la puerta, quiso atesorar en su memoria la imagen que tenía ante sus ojos.

Frida estaba sentada en su silla de ruedas. Una manta tejida de hilos verdes y dorados cubría sus piernas. La nariz pequeña, con forma de garbanzo, rozaba la tela que pintaba. La luz cansina no le dejaba ver los detalles, la única opción era acercarse y entrecerrar los ojos. El cabello peinado con raya en medio y ambas partes trenzadas y atadas en la nuca le daban el aspecto de una colegiala apurada por llegar a tiempo a clases. Con cada movimiento imperceptible de la cabeza, los pendientes de cristal turquesa destellaban formando una pequeña lluvia de estrellas sobre sus hombros; la mano derecha, suspendida en el aire; las puntas de los dedos pulgar, índice y medio sostenían el pincel con una delicadeza conmovedora.

Nayeli contuvo el aire para no interrumpirla, pero fue en vano. Frida era tan perceptiva como un animalito en peligro, siempre estaba alerta. Sin quitar los ojos de su obra, esbozó una sonrisa.

—Hola, bailarina. ¡Qué bueno tener compañía! No me gusta estar sola. Te puedes sentar a mi lado si quieres.

La muchacha levantó la pequeña silla de madera en la que solía sentarse para mirar el espectáculo, pero esta vez una pintura puesta

sobre la mesa de trabajo le llamó la atención. No recordaba haberla visto. Era uno de los tantos autorretratos que ocupaban a Frida, pero este era distinto, especial. Frida no parecía Frida. Era la versión masculina de la mujer más femenina que Nayeli había visto en su vida. Por un segundo vino a su cabeza la figura de Ana Brenner, pero calló sus impresiones.

En lugar de sus atuendos habituales, la Frida de la pintura llevaba un amplio traje muy similiar a los que, de vez en cuando, usaba Diego. Las ropas eran oscuras, casi negras; una camisa marrón, abotonada hasta el cuello, no dejaba ver ni un centímetro de su pecho. Todo lo femenino estaba anulado. El cabello no estaba en la cabeza. Los mechones largos, desparramados a su alrededor, y entre las manos una tijera y una trenza.

—¡Qué extraña me veo!, ¿no? —preguntó Frida. Su instinto supo dónde estaba el interés de la muchacha—. Tuve el cabello así de corto, ¿recuerdas? Fuiste tú la que me ayudó a quedar pelona.

Nayeli lo recordaba, pero no pudo evitar la impresión que le causó la obra. Frida siguió haciendo lo que solía hacer: dar explicaciones que nadie le pedía. Le gustaba escucharse hablar de sí misma.

—Muchas veces me he sentido amada solo por mis atributos femeninos, que los hombres encuentran excitantes y las mujeres, excéntricos. Ambos, por distintas razones, quieren mi cuerpo. Cuando pinté esa tela, quise mandar al diablo a toditos. Esa también puedo ser yo. Cuando terminé la última pincelada, esperé unos días a que el óleo secara y la cubrí con un lienzo para no verla nunca más.

—¿Por qué la escondiste? —preguntó la muchacha con curiosidad. Superado el estupor, consideró que la obra era muy linda. Había algo distinto en cada trazo.

Frida hundió el pincel en un tarro con agua y con ambas manos movió las ruedas de la silla hacia Nayeli.

—La escondí porque, a pesar de que la tristeza se refleja en cada uno de mis cuadros, en este en particular el sentimiento es abrumador y me daña.

—¿Y por qué ahora la quitaste del escondite?

—Porque asumí que no tengo salida alguna. La tristeza es mi destino, y hay algo de libertad en amigarme con eso.

La lámpara de queroseno titiló y el reflejo de los pendientes de cristal turquesa se le metieron a Frida en los ojos. Vestía una túnica negra; raro en ella, que hacía de los colores una forma de vida.

—¿Hoy no te has puesto colores? —preguntó Nayeli. Estaba segura de que la elección del vestuario no era al azar.

—No, hoy me vestí de luto. Un luto por lo que he perdido —respondió resignada.

Nayeli no quiso seguir indagando. Cada vez que Frida hablaba de pérdidas, siempre se refería a lo mismo: los hijos que nunca había podido engendrar. Una vez había escuchado a uno de los tantos médicos que la visitaban hablar de algo llamado «aborto» y Nayeli se comió las preguntas que habitualmente se le caían de la boca. El grito desgarrador de su mentora cuando el doctor pronunció la misteriosa palabra le heló las tripas y supo que ese tema era un tema vedado. Decidió hablar de otra cuestión.

—¿Frida, este cuadro tiene nombre?

—No, no lo tiene —respondió pensativa—, pero no es un cuadro que anda solito por la vida. Le estoy haciendo un compañero.

Una con la silla de ruedas y la otra con las piernas cruzaron el estudio. En el caballete la pintura a medio terminar estaba iluminada por la luz amarilla. Otro autorretrato, pero en esos trazos Frida era la Frida que Nayeli había conocido, la Frida que tenía a su lado.

Al igual que en la obra gemela, toda la fuerza y el mensaje estaban puestos en el cabello: en la primera, por ausencia; en la segunda, por presencia absoluta. El peinado se lucía en el medio de la tela: el cabello hacia atrás, bien estirado, y un mechón grueso enroscado en una

cinta de lana roja se elevaba hacia arriba formando un postizo alto y trenzado.

—¡Qué bonito tocado! —murmuró Nayeli—. En Oaxaca he visto a varias mujeres con arreglos similares en el cabello.

Frida sonrió satisfecha.

—La cinta roja no tiene fin. Si te fijas bien, no podrás distinguir cuándo empieza y cuándo termina. Es como el tiempo: infinita. Ambas pinturas deben mostrarse juntas, dialogan entre sí. En el piso de la primera está el cabello que luce la segunda, pero ninguna tiene nombre. Esa es tu tarea, bailarina. Nombrar a las cosas huérfanas.

La muchacha fue de un caballete a otro. Una vez y otra vez. Se tomaba con mucha responsabilidad el trabajo de ponerle nombre a las pinturas de Frida. Algo en su corazón le indicaba que era un acto importante. Casi veinte minutos tardó en tomar la decisión. Señaló la primera y con tono ceremonial dijo:

—Autorretrato de la pelona.

La potencia de la risotada de Frida hizo que el gato Manchitas se despertara de golpe y diera un salto.

—¡Es fabuloso, bailarina, fabuloso! Autorretrato de la pelona. ¡Me gusta tanto! Y al otro… ¿Cómo bautizaremos al otro? —preguntó ansiosa.

—Pues… A ver, creo que tengo una idea —dijo Nayeli, haciéndose rogar. Le daba placer que la pintora la mirara con tanta expectativa.

—¡Dilo, dilo ya mismo que me muero de la intriga!

—Autorretrato con trenza.

Otra vez la risa, otro salto del gato Manchitas.

—¡Me encanta! ¡Claro que sí! Esos serán los nombres: *Autorretrato de la pelona* y *Autorretrato con trenza* —dijo Frida mientras anotaba los nombres con un lápiz de grafito sobre una hoja de boceto.

Un portazo y un vozarrón distrajeron a ambas. Desde el otro lado de la Casa Azul llegaron los inconfundibles ruidos de Diego. Nada era silencioso en el pintor, que no sabía lo que era ni el decoro ni la

mesura. Hablaba casi gritando, sus dientes sonaban cuando masticaba, la comida pasaba por su garganta de manera estruendosa y, hasta durmiendo, su presencia era notoria: roncaba, gemía y entonaba canciones con los ojos cerrados. Desde lejos escucharon los gritos.

—Pero ¡qué maravilla, qué maravilla! —exclamaba Rivera casi sin respirar. Como cada vez que algo le gustaba mucho, necesitaba repetirlo una y otra vez.

Frida se puso de pie con dificultad; desde que se había vuelto a casar con Diego, intentaba disimular ante sus ojos los achaques físicos. Quería que él la viera fuerte y con salud, tenía la certeza de que una mujer enferma no era deseable más que para los médicos. Nayeli la sostuvo de un brazo para que pudiera mover en círculos las piernas y así los músculos y las articulaciones dejaran de estar tiesos.

—Muy bien, ya estoy —dijo cuando pudo mantenerse parada sin que la columna se inclinara hacia un costado.

En la cocina estaba Diego, de pie en un rincón. Con una mano sostenía un cuaderno de bocetos y con la otra un pedazo de grafito que movía sobre una de las hojas con una habilidad apabullante. Como siempre que dibujaba, no prestaba atención a ninguna otra cosa. Las mujeres podrían haber gritado, llorado, zapateado o volteado la cocina entera sin que el hombre dejara un segundo lo que estaba haciendo.

Sobre la mesa de madera amarilla había tres fuentes rebosantes de frutas y cuatro jarrones de barro repletos de flores de colores. Frida convertía la mesa en una naturaleza muerta para Diego todos los días. Aprovechaba los paseos matinales, recomendados por su médico, para juntar flores silvestres y armar ramos que en algunas ocasiones decoraba con las cintas de su cabello. Cuando comenzó con la idea se había encaprichado en sumarle a la decoración la presencia de sus periquitos. El entusiasmo le duró poco: las aves picoteaban todas las frutas y muchas veces defecaban sobre el mantel. Por lo que Frida

llegó a la conclusión de que en las naturalezas muertas nada que tenga vida puede funcionar.

Recién cuando el boceto estuvo terminado, Diego aceptó que Nayeli corriera las flores para que los tres pudieran usar la mesa para comer. Panecillos dulces, bizcochos y tazones de chocolate caliente reemplazaron la naturaleza muerta.

—Tengo una fantasía dando vueltas en mi cabeza —dijo Diego sin dejar de masticar. Entre palabra y palabra se podía ver el bocado de comida bailando de un lado a otro de su boca.

—Mentira —dijo Frida con los codos sobre la mesa—. Tú no tienes fantasías, tú solo tienes planes y caprichos, y todos los cumples. A ver, cuenta…

—Quiero construir un museo, uno tuyo y mío. Algo solo para nosotros y nuestros amigos. Algo grande, monumental. ¿Qué te parece, Nayeli?

La muchacha se atragantó con un pedazo de manzana. A pesar del tiempo que llevaba viviendo en la Casa Azul, cada vez que Diego le dirigía la palabra, no sabía qué decir.

—Bueno, no sé… —titubeó mientras ambos pintores la miraban expectantes—. ¿Un lugar donde estarán todas las pinturas juntas?

Diego levantó ambos brazos con entusiasmo.

—No había pensado esa posibilidad, pero sería magnífico. Imaginen las paredes toditas con mis murales…

Frida interrumpió dando un golpe en la mesa con la palma de la mano.

—Si en todas las paredes van a estar tus murales, entonces ¿dónde colgaré mis cuadros?

Los tres quedaron en silencio. Nayeli clavó los ojos en su plato. Diego se encogió como un niño al que su madre descubre en falta y Frida, con las manos en la cintura, insistió:

—Vamos a ver… Dime, sapo egoísta, ¿dónde pondré mis cuadros? Pues yo te lo diré: en ningún lado de tu horrible museo. Mis cuadros

valen dinero y solo los colgaré en las paredes de quienes puedan pagar por ellos.

La carta secreta de Ana Brenner había calado en Frida mucho más hondo de lo que ni siquiera ella podía imaginar. Una de las condiciones que había puesto para volver a casarse con Rivera había sido clara e inamovible: ella se mantendría con el dinero de su trabajo como artista y ya no sería el pintor quien pagara la totalidad de los gastos de la Casa Azul. Frida se haría cargo de la mitad de las cuentas.

—Claro que sí, mi paloma, tienes razón. Mi humilde museo no es lugar para tu obra y yo no podría pagar ni el cinco por ciento de lo que vale cada pincelada tuya —dijo el pintor con sinceridad. La admiración que sentía por el trabajo de su mujer era profundo—. Tal vez podría yo en ese lugar guardar mi colección de ídolos precolombinos...

Nayeli se mordió la lengua para no opinar, hasta que no aguantó más. Y quiso aportar una idea.

—Tal vez podrían armar un rancho bonito como los que hay en Tehuantepec. En la tierra cultivar sus propios alimentos y tener a los animales en un establo...

Los aplausos de Frida estallaron. El ruido de las palmas de sus manos, acompañado por los tintineos de las pulseras de piedras y metal que adornaban sus muñecas, interrumpió la exposición de la muchacha.

—¡Es perfecto, bailarina, es perfecto! Nada me hace más ilusión que tener mi propio rancho con mis verduras y mis animalitos. —Giró el cuerpo y se puso frente a Diego—. Gordo sapo, quiero ese museo.

Diego estaba exultante. Nunca pensó que la idea, con algunas modificaciones, iba a ser tan bien recibida por Frida. Verla feliz para él era lo que ocupaba gran parte de su vida, aunque la otra parte la compartiera con sus amantes.

—Ya tengo el lugar. Un terreno bien grande en El Pedregal. Hay mucho trabajo por hacer.

—Y dinero por gastar —remató Frida, que solía ser la cabeza pensante de la pareja. La paloma que sabía tener pies en la tierra cuando con las alas no alcanzaba.

—Es cierto, Friducha, pero tengo unos ahorros y los dólares que me pagaron en Estados Unidos no los he tocado.

Frida asintió con la cabeza y, mientras untaba con mantequilla una rodaja de pan dulce, evaluó las posibilidades. Sabía que con el dinero de su marido no iba a ser suficiente. Diego era una máquina de soñar en grande, sueños tan grandes como sus murales; nadie lo conocía más que ella y tenía la certeza de que no se iba a quedar conforme con la idea de un rancho, una huerta y un establo. La mente de Rivera era monumental.

—Puedo vender la casita de Avenida Insurgentes, la que me quedó de mi familia —dijo Frida.

—No va a ser necesario, mi paloma. Con mi dinero estaremos bien.

—Como tú digas, sapo —respondió la pintora.

Una hora más tarde, mientras ayudaba a Nayeli a levantar la mesa y a dejar en condiciones la cocina, Frida esperó a que Diego se retirara a su habitación.

—Oye, bailarina. Mañana mismo bien temprano vamos a ir a ver a un notario que conozco. Es un hombre bueno, que ya me ha comprado dos obras mías bien bonitas. Le pediré que ponga en venta la casita de Insurgentes para obtener dinero.

Nayeli no entendía nada de dinero ni de valores de propiedades, pero imaginó que Frida hablaba de mucho dinero, tanto como nunca había imaginado.

—Pero el señor Diego dijo…

—Bah, no importa lo que diga ese guanaco. Él no entiende nada de dinero. Yo lo he aprendido todo de mi madre, una mujer que no sabía de otra cosa que no fuera contar billetes. Venderé lo mío para cumplir el sueño de Diego sapo, ya verás.

Nayeli le frotó la espalda con la mano. Frida estaba tan flaca que pudo contar cada una de sus costillas y hasta las vértebras torcidas de la columna. Sintió una admiración enorme por su mentora. Como un fogonazo se le apareció la figura de su hermana mayor y sonrió con pena. Rosa y Frida eran las dos únicas personas en el mundo que medían la lealtad en términos de entrega inquebrantables.

39

Buenos Aires, enero de 2019

Las baldosas del patio de Casa Solanas estaban recién baldeadas; algunos pequeños charcos de agua, acumulados en las hendijas, brillaban con el sol; las azaleas y los jazmines de los macetones eran un estallido de colores y de aromas. A pesar de que a las paredes les hacía falta una buena mano de pintura, las partes descascaradas y las manchas de humedad le daban al entorno una atmósfera acogedora.

Lo que me llevó hasta el hogar de ancianos en el que había muerto mi abuela no fue el autobús, el subterráneo ni un taxi; llegué empujada por dos certezas: era la heredera de una obra de arte valiosa y estaba dispuesta a recuperarla. Rama seguía sin contestar mis mensajes. Esta vez intuí que su silencio no tenía nada que ver con nuestro romance fallido o con que yo era muy poco universo ante sus ojos: Ramiro Pallares también quería recuperar el dibujo de Nayeli, pero sin mí. Como tantas otras veces en mi vida, supe que estaba sola, pero, lejos de angustiarme, me sentí bien. La soledad también puede ser un camino hacia la libertad.

«¿Qué deseas tú de grande?», me había preguntado mi abuela una tarde en la que volvíamos a su casa caminando desde el colegio. Recuerdo que le contesté que yo quería mucho de todo. En ese momento, yo quería muchas golosinas, muchos helados, muchos vestidos

313

bonitos, muchos juguetes. Si mi abuela hubiera estado viva y hubiera repetido la pregunta, le habría respondido lo mismo, aunque mis deseos eran bien distintos. También quería mucho, pero mucho de mí. Y, como nunca en mi vida, necesitaba saber quién era yo; sobre todo, de dónde venía y qué tipo de sangre corría por mis venas.

Me paré frente a uno de los ventanales del patio de Casa Solanas. El vestido que había rescatado del armario de la casa de mi abuela muerta me quedaba perfecto, como si me lo hubieran hecho a medida. Me reconfortó saber que ambas compartíamos el mismo ancho de caderas y de pecho, el largo de las piernas y el contorno de la cintura. La mayoría de la ropa de mi abuela era de trabajo: los vestiditos de género barato para cocinar, los pantalones de gabardina para limpiar la casa, los monos de algodón marrones para hacer las tareas de jardinería y dos faldas con sus blusas a tono, que vestía únicamente para ir al mercado. Los atuendos «de salir» o «de fiesta», como ella decía, ocupaban tan solo tres perchas.

Verde oliva, de lanilla suave y trama fina; entallado hasta cubrir las rodillas; escote redondo con botoncitos de nácar en forma de corazón, mangas hasta el codo y una faja de cuero del mismo color. Ese era el vestido más lujoso de Nayeli, el que yo había elegido para recrearla sobre mi piel. Lo lucía con la certeza de que tener el vestido adecuado me iba a ayudar a salir airosa de la situación.

Gloria se acercó por el pasillo que desembocaba en el patio. Habían pasado apenas unos meses desde la última vez que la había visto en la despedida de mi abuela y, sin embargo, noté que caminaba más despacio, más encorvada, con mayor dificultad, como si el tiempo para ella hubiera corrido más de prisa. Sin embargo, mantenía su peinado tan impecable como el esmaltado de sus uñas.

—Hola, Palomita. ¡Qué alegría verte! Pensé que ya te habías olvidado de estas viejas —dijo con ternura, pero sin perder la oportunidad de dejar asentado el reclamo.

Le di un abrazo corto y dos besos, uno en cada mejilla. Me observó con la atención y el descaro que suelen tener las personas que tienen más años vividos que años por vivir, y no pierden energías en cortesías banales o buenas costumbres.

—¡Qué lindo vestido, querida! Es la primera vez que te veo arregladita como corresponde, siempre andás muy zaparrastrosa.

Me reí. Tenía razón.

—Este vestido era de Nayeli —dije con la intención de llevar el tema de conversación al lugar que me interesaba—. Es muy lindo, pero la lanilla me está dando mucho calor. ¿Nos sentamos en la galería?

Sin decir una palabra, dio media vuelta y desanduvo sus pasos. Nos acomodamos en unos silloncitos de mimbre bastante maltrechos pero cómodos. Durante casi veinte minutos me puso al tanto de las novedades de Casa Solanas: la enfermera nueva era demasiado jovencita y se la pasaba mirando el teléfono celular, la tubería del baño de la entrada se había roto y todavía seguía sin ser reparado, el misterio de un pastel de chocolate que desapareció de la barra de la sala, las pocas visitas que recibían sus compañeros internados y el debate en relación con la cena de Navidad para los que no tenían una familia que se los llevara a celebrar a sus casas. No terminaba de quejarse por un tema cuando ya saltaba al siguiente y todos le provocaban la misma indignación. La escuché con paciencia y le di la razón en todo.

—Vine especialmente a verla a usted, porque es la única que tiene la memoria suficiente para ayudarme. —Exageré el halago a pesar de que era cierto—. El día que Nayeli murió, recuerdo que conversamos un buen rato en el fondo y usted hizo referencia a un cuaderno de recetas...

—Sí, claro. Me acuerdo perfectamente —interrumpió para que no quedaran dudas de que su memoria estaba intacta—. Tu abuela se ponía en la mesita del patio de enfermeras y escribía en ese cuaderno rojo, que llevaba de acá para allá.

—¿Era rojo?

—Sí. Parecía un libro de esos gordotes. La tapa era de cuero rojo y tenía unas letritas doradas —recordó. La dureza de la comisura de sus labios se ablandó de repente y sus ojos se humedecieron.

—Me gustaría recuperarlo, necesito más. Siento que mi abuela no me alcanza, siento que me queda chica.

Las dos nos sorprendimos con mis palabras. Ambas sabíamos que no existía confianza suficiente para confesiones, pero algo en esa intimidad tan repentina como un rayo animó a Gloria a meterse en el terreno del desahogo.

—Lo tengo yo.

Me habría gustado saber el motivo que la llevó a esconder el cuaderno durante meses, pero la necesidad de tenerlo en mis manos era urgente.

—¡Qué alegría, Gloria! —dije haciendo caso omiso al ocultamiento y noté cómo su cuerpo se relajaba—. Me encantaría tenerlo en mi poder.

—Sí, por supuesto. Acompáñame a mi habitación.

Gloria me dio la espalda, como si mi destino fuera solo seguirla. Y así lo hice.

La habitación era chica y la luz natural apenas entraba por una ventana mal puesta en el costado de una pared. Los rayos del sol solo cubrían la mitad que lindaba con el baño. Sin embargo, Gloria había logrado que su precario espacio fuera bastante acogedor. Un detalle me llamó la atención: la mitad de la cama estaba cubierta con una cantidad disparatada de ositos de peluche.

—Son los muñecos que compro para mis nietos —explicó sin que yo hubiese preguntado nada—. Se amontonan porque casi no vienen a visitarme. Algún día me voy a cansar, los voy a meter en una bolsa de residuos y los voy a tirar a la basura. A los muñecos, eh, no a mis nietos.

Nos reímos por el chiste. En ese instante supe que jamás Gloria iba a tomar esa decisión, pero asentí con la cabeza y fingí creerle.

Me pidió ayuda para mover el buró. Al hacerlo, algunas cajas de los tantos remedios que ella tomaba a diario cayeron al piso. Hizo un gesto con la mano para restarle importancia, la atención de ambas estaba puesta en algo mucho más importante. El buró cubría una puerta pequeña incrustada en la pared, una especie de caja fuerte sin candado ni cerraduras. Nos agachamos como dos niñas entusiasmadas, a punto de abrir los regalos de Santa Claus. Gloria giró el pasador redondo de bronce y la puerta cedió. Las bisagras sonaron con el ruido agudo de las piezas que son poco aceitadas.

—Aquí guardo mis cosas privadas —dijo mientras metía ambas manos en un hueco en el que apenas cabía una caja grande de zapatos—. Es en el único lugar donde las empleadas de limpieza no meten las narices.

Con cuidado sacó una bolsa vistosa de color rosa estridente, acaso el recuerdo de algún regalo recibido hacía tiempo. La ayudé a ponerse de pie y apoyamos la bolsa sobre la cama. Con ansiedad desplegó una cantidad de objetos que fue acomodando en fila con prolijidad. El documento de identidad, el pasaporte, una pila de papeles con sellos de organismos oficiales, otra pila de estampitas religiosas, un rosario de piedras azules con una cruz de metal oscurecido, tres tarjetas de cumpleaños dibujadas con brillantina, la caja de pana de alguna joya que ya no estaba, dos pañuelos de seda arrugados, una agenda de direcciones y, por último, el cuaderno de Nayeli.

Era tal cual lo había descrito: un libro gordo de muchas hojas, con tapas de cuero rojo y dos letras grabadas con pintura dorada: J. K. Ninguna de las dos se atrevió a tocarlo. Durante un rato largo le rendimos un homenaje silencioso, como si la única tumba de Nayeli fuera ese recuerdo mezclado entre tantos otros.

—Tu abuela siempre andaba con ese cuaderno en la mano, le tenía mucho aprecio —dijo Gloria sin quitarle los ojos de encima—. Cuando su cabeza empezó a tener algunos deslices se lo olvidaba en cualquier lugar. Varias veces lo recuperé en la cocina o en el patio…

—Jamás la vi con el cuaderno —murmuré desconcertada—. No entiendo.

—Las viejas somos así, Paloma: escondedoras. Cuando la vida se nos empieza a escapar ante nuestros ojos, nos aferramos a nuestras cosas. Muchas veces esos objetos son pedazos de la vida que se está yendo y los agarramos fuerte, no queremos compartirlos con nadie. Es nuestro derecho, querida.

Aunque la excusa no me convencía demasiado, opté por aceptarla. Gloria siguió con su relato; su tono ya no era el de la mujer chismosa y gruñona, había algo de indulgencia en su voz.

—Los últimos meses antes de morir se la pasó en la cama, vos te acordarás. Sus huesos no podían sostener su cuerpo, estaba muy débil. Yo le había dejado el cuaderno en su buró. Me pareció que tal vez necesitaba tenerlo cerca, pero estaba equivocada. —Hizo un silencio, tomó el cuaderno y lo abrazó contra su pecho—. Cada vez que me colaba a su habitación para visitarla, ella giraba la cabeza y clavaba esos ojos verdes que tenía en el cuaderno. Las primeras veces pensé que quería tenerlo en sus manos, pero negaba como loca cada vez que se lo alcanzaba. Hasta que un día, de casualidad, me di cuenta de lo que tu abuela quería.

—¿Qué quería? —pregunté.

—Que me lo llevara, que lo escondiera —respondió Gloria—. Esa tarde yo estaba con ella cuando entró Sandra, la enfermera, esa flaquita que siempre fue una metiche y que no para de hablar. Yo le vi los ojitos a Nayeli. La miraba a Sandra y miraba el cuaderno. Ahí entendí todo…

—¿Y qué pasó? —interrumpí.

—Me levanté de la silla de un salto, ni sé cómo pude levantarme tan rápido, y agarré el cuaderno. Pude ver el gesto de alivio de tu abuela. Sin dar explicaciones, porque imaginate que yo no tengo nada que explicarle a Sandra, me di media vuelta y salí de la habitación —dijo mientras ponía el cuaderno sobre mi falda—. Desde ese día lo tengo escondido en mi guarida, hasta hoy.

—Fue un pacto —dije con una sonrisa.

—Sí, un pacto de amistad. Las viejas también tenemos amigas, Palomita.

No pude evitar abrazarla. El cuerpo de Gloria se endureció. No era una mujer acostumbrada a las muestras de afecto y tampoco le gustaban demasiado, pero, a pesar de su reticencia, se dejó.

Salí de la habitación de Gloria con el cuaderno de mi abuela guardado en el fondo de mi bolso. El corazón me palpitaba con rapidez, pero acompasado. La sensación de quien da un buen paso en pos del objetivo me embargaba. Mi objetivo era recuperar la pintura de mi abuela, pero para eso tenía que conocer a la Nayeli misteriosa y secreta.

Crucé el pasillo que separaba las habitaciones de la sala principal y la vi. Eva Garmendia estaba parada al pie de la escalera de mármol, una escalera que ya no podía ni subir ni bajar, unos peldaños que no la llevaban a ninguna parte. Me costó disimular el impacto. Tenía puesto un vestido de lanilla verde oliva con escote redondo y, en el frente, botones de nácar en forma de corazón; las mangas le cubrían los codos; la cintura marcada por una faja de cuero del mismo tono que el vestido. Eva y yo estábamos vestidas de la misma manera. Nuestros vestidos eran idénticos.

40

Coyoacán, abril de 1944

Las paredes del mercado de Coyoacán estaban empapeladas con volantes escritos a mano. Algunos con letras pequeñas y ordenadas; otros con letras grandes, que se descolgaban del papel con flores y calacas, y, los menos, con letras sobrias, sin ningún tipo de diseño ni color. Pero en todos, la invitación era la misma y prometía ser uno de los eventos del año:

> *Este sábado a las once de la mañana, Gran Estreno de las pinturas decorativas de la Gran Pulquería La Rosita, ubicada en las calles Aguayo y Londres. Las pinturas que adornan el mural fueron realizadas por los Fridos, alumnos de la profesora de pintura de la Secretaría de Educación Pública, la señora Frida Kahlo. Los anfitriones ofrecerán a la clientela una exquisita barbacoa importada directamente de Texcoco y rociada con los supremos pulques hechos por las mejores haciendas productoras del néctar nacional. También celebraremos el cumpleaños número 18 de la señorita Nayeli Cruz, la estimadísima cocinera de Frida.*

Nayeli tenía en claro que su mentora era una persona querida y reconocida, pero esa fama repentina le causaba una mezcla de excitación

y pudor. De reojo y con disimulo, leyó cada uno de los carteles que no solo se lucían en el mercado, también en la plaza y en los muros de algunas calles. Cada vez que llegaba a la línea final en la que aparecía su nombre, el corazón se le aceleraba.

Frida le había prometido un pastel de cumpleaños gigante, con mucha crema, fresas, chocolate y velas, dieciocho velas. La encargada de cocinar el pastel era doña Lupita, la famosa pastelera de Coyoacán, a quien la emoción la había llevado a develar que, a pedido de la pintora, el pastel de Nayeli iba a tener la forma de un corazón.

La mañana del evento, Frida se despertó feliz, como hacía mucho tiempo no lo era. Sonrió ante la tregua que su cuerpo había decidido darle ese día tan especial: el dolor perenne de su columna apenas era una puntada del lado izquierdo y el fémur derecho, que a cada momento parecía clavarse como una daga en su cadera, estaba mudo, quieto, sin hacerse notar. Pudo agacharse sin inconvenientes; debajo de su cama, había escondido el regalo de cumpleaños de Nayeli. Durante días se aguantó las palabras para no arruinar la sorpresa.

Cruzó los pasillos de la Casa Azul mientras, a los gritos, entonaba «Las mañanitas». Por el aroma a panecillos recién horneados, sabía que su niña estaba en la cocina.

—Deja todo lo que estás haciendo, bailarina —dijo en cuanto la vio con los tazones en las manos, a punto de acomodarlos sobre la mesa—. Mira, ven aquí. Tengo un presente de cumpleaños.

El rostro de Nayeli se iluminó. A pesar de que Frida siempre le hacía regalos, el que llevaba en sus manos parecía ser muy especial. Estaba envuelto en papel de seda rojo, sostenido por varias cintas de muchos colores; en el frente, un ramito primoroso de flores silvestres hacían del envoltorio un regalo en sí mismo. Ambas se sentaron en las sillas de madera, frente a la mesa. Frida acomodó el paquete sobre las piernas de la cumpleañera. Nayeli cerró los ojos y llenó de aire sus pulmones.

Su madre les había inculcado una costumbre que, según decía, era heredada de los ancestros de Tehuantepec; con el tiempo, Nayeli y Rosa pusieron en duda esa certeza. Nadie en el pueblo tenía conocimiento del ritual de los regalos; sin embargo, jamás dejaron de llevarlo a cabo en cada cumpleaños. Cerrar los ojos era necesario para anular cualquier imagen externa y para concentrarse en las que estuvieran escondidas en la mente. El aire del ambiente en el pecho lograba que los deseos estuvieran oxigenados y perduraran por más tiempo. El fin era visualizar y adivinar el contenido del paquete.

Ni todas las imágenes ni todo el aire del universo fueron capaces de opacar el impacto que sintió Nayeli cuando desgarró el papel de seda rojo. Ante sus ojos, el traje de tehuana más hermoso que había visto en su vida.

—Pero... No puede ser... Yo no... —balbuceó la joven. Las manos le temblaban tanto que le costó extender la vestimenta ante sus ojos para mirarla por completo—. Esto es algo que yo no merezco.

—Tú mereces todo y más —aseguró Frida y la ayudó a colocar el vestido sobre la mesa.

Era dorado. El color de los dioses, de los rayos del sol, del oro de los mexicas; un color atrevido y fastuoso. No solo la tela de la falda brillaba, también el huipil y el rebozo. El volado inferior era blanco y, con el brillo de las prendas, adquiría una tonalidad anaranjada; la faja, también dorada, estaba bordada con hojitas verdes y violetas. Dentro de una bolsita de lienzo, Frida había agregado los detalles que, según su gusto, eran fundamentales para acompañar la vestimenta: dos broches de metal con forma de mariposa y unas flores de papel para adornar el cabello.

Nayeli no cabía en su cuerpo de la alegría, no encontraba las palabras para agradecer esa pila de objetos mágicos que brillaban sobre la mesa. Pero las sorpresas no habían terminado. Frida se levantó de la silla y caminó hasta el mueble de la cocina. En el primer estante estaban acomodadas las ollas de barro de diferentes tamaños;

en el segundo, los platos de madera y cerámica. En el costado derecho, un carpintero había adosado un armario cubierto por una puerta pequeña, con ventanitas de vidrio. Ese era el lugar en el que Frida atesoraba los recuerdos que compraba en sus viajes; los *gifts*, como le gustaba llamarlos en inglés. Giró la llave plateada que siempre quedaba puesta en la cerradura y sacó dos cuadernos idénticos. Volvió a sentarse junto a Nayeli y acomodó los cuadernos sobre el vestido nuevo. Ambos tenían la tapa de cuero color rojo y, en el centro, grabadas en dorado, dos letras: J. K.

La joven frunció el ceño con curiosidad. Antes de que llegara a abrir la boca para preguntar, Frida se le adelantó.

—Esto que ves aquí y que parecen libros, en realidad no lo son. —Tomó uno de los cuadernos y le mostró que las páginas estaban en blanco—. Son diarios íntimos. Una amiga me los regaló hace mucho tiempo. Ella dijo que los compró en Nueva York y que pertenecieron al poeta John Keats. Me gusta pensar que es cierto, pero no lo sé —dijo, y con delicadeza puso uno de los cuadernos entre las manos de Nayeli—. Este es para ti. Quiero que escribas o dibujes lo que te venga a la cabeza. Todas las páginas están vacías y una hoja en blanco es una desdicha —agregó en voz muy baja, como cada vez que comunicaba algo importante—. El otro me lo quedaré y lo llenaré todito de mis ideas.

La joven abrazó el cuaderno como si se tratara de un niño pequeño al que tenía que cuidar y criar. Asintió con la cabeza, emocionada. Le hacía mucha ilusión tener un plan compartido con la pintora. Frida se enderezó y cambió de tema, era una mujer de intimidades cortas.

—En el evento te estrenarás el atuendo y serás la tehuana más lujosa de todito México. Ya verás cómo Joselito se va a caer de espaldas cuando te vea —dijo Frida y guiñó un ojo con complicidad.

Las mejillas de Nayeli se ruborizaron y no le quedó otra opción que bajar la mirada. Un subidón de vergüenza le tomó el cuerpo.

Desde que había visto a Joselito por primera vez, no pudo dejar de pensar en él. La sola idea de que Frida se hubiera dado cuenta de sus ensoñaciones de amor la ponían loca de oprobio. No podía evitar pensar que, si la pintora había notado lo que le sucedía, Joselito también podría haber caído en la cuenta.

Todo comenzó cuando Frida tuvo que dejar de dar sus clases de dibujo presenciales en la escuela del colegio de artes. Muchas mañanas, los dolores en el cuerpo no le permitían salir de la cama o mantenerse en pie; trasladar la silla de ruedas era impensado: no quería que sus alumnos la vieran con ruedas como piernas, solía decir. Fue Diego el que aportó una idea que rápidamente devino en solución: si Frida no podía ir a la escuela, entonces que la escuela fuera a Frida. Y así fue. El jardín de la Casa Azul se convirtió en aula. Un aula verde en la que los jóvenes debían copiar cada una de las plantas, árboles, fuentes de agua y mascotas.

—Pongan la panza contra el piso. Sientan la tierra. Dibujen lo que ven. No copien a los artistas, que ustedes también lo son, y canten mientras trabajan. Cantar es inspirador —gritaba Frida feliz de la vida. Enseñar era una de las cosas que más le gustaba.

Joselito no tenía el talento de sus compañeros, pero ninguno ponía tanto empeño como él. Nunca se cansaba de dibujar, ni siquiera se tomaba un descanso para comer unos panecillos o beber un vaso de leche o de jugo. Joselito insistía con firmeza en llevar al papel lo que su imaginación le dictaba. Por eso era el favorito de Frida, porque daba guerra a los impedimentos. Tenía diecinueve años, pero sus rasgos de nariz pequeña, ojos grandes de pestañas encorvadas y cuerpo menudo lo hacían parecer menor. Siempre se vestía como de fiesta: pantalones oscuros, camisa blanca abotonada hasta el cuello y zapatos lustrados. Pero lo que más llamaba la atención de Nayeli era su perfume: Joselito olía a rosas.

El primer día de clases Frida lo sorprendió calcando un mapa de México. La furia de la pintora no tardó en hacerse presente.

—¡Joselito, por favor! Los artistas no calcan nada. Mira bien los contornos de nuestro país y lo haces a pulso. Lo que ves es lo que es, no otra cosa.

Los jóvenes se quedaron tiesos, nunca habían visto a Frida tan convencida de algo. Joselito no se animó a discutir la orden y se limitó a dibujar, como pudo, el mapa. Dos días después se presentó ante la pintora con su dibujo; cuando se lo mostró, la mano le temblaba. La maestra de geografía le había puesto un cero. Frida miró la hoja durante un largo rato, hasta que fue a su caja y trajo un lápiz negro y, sin dudar, junto al cero colocó un uno.

—Muy bien, Joselito. ¡Te has sacado un diez! —exclamó y miró satisfecha a sus alumnos—. La maestra soy yo.

Con el tiempo, el grupo de alumnos se transformó en una pequeña comunidad de artistas que orbitaba alrededor de Frida. Para ellos, la pintora era una deidad. La defendían, la ayudaban, seguían cada uno de sus consejos alocados y sus ideas revolucionarias. En honor a su maestra, decidieron llamarse los Fridos. Eran nueve, cuatro mujeres y cinco varones. Habían decidido usar un uniforme que los identificara: pantalones oscuros y camisas celestes que, a medida que pasaban los días, iban adquiriendo manchas de distintos colores.

A pocos metros de la Casa Azul, en la esquina de calle Londres y Aguayo, la pulquería La Rosita se había convertido en el foco de interés de todo Coyoacán. Durante un mes, sus muros y la vereda fueron el escenario de un *show* que nadie se quiso perder. Frida Kahlo, con overol de trabajo y la cabellera cubierta por un pañuelo de seda amarillo, daba indicaciones a gritos. Los días en los que su pierna apenas se movía asistía con un bastón de madera que había adornado con listones y cascabeles. A su lado, Diego Rivera, también vestido con overol, estaba a cargo de que las dimensiones de los diseños no quedaran demasiado grandes o pequeñas sobre las paredes. Desplegaba los bocetos trabajados en papel encerado sobre el piso de la calle y con una vara de metal tomaba medidas con ojo experto.

Los motivos del mural —escenas rurales basadas en el pulque— habían sido elegidos, por unanimidad, durante las largas tardes de invierno, cuando empezó a gestarse la idea de llevar el arte a las calles. En la pared principal, una mesa gigante con una familia mexicana abocada al proceso de obtención de la bebida, y en el muro más pequeño, vasijas, magueyes y paisajes campestres.

—México es inexpresable, severo, rico, desdichado y exuberante. Merece ser pintado —había dicho Diego Rivera cuando los Fridos fueron por consejo al enorme muralista. Y así fue, lo pintaron.

La encargada de llevar bandejas con refrescos, frutas y panecillos era Nayeli, que aprovechaba cada oportunidad para halagar las pinceladas de Joselito, a pesar de que el muchacho se avergonzaba en cuanto la veía salir por la puerta verde de la Casa Azul.

La inauguración de los murales de La Rosita arrancó a tiempo. La calle Londres estaba decorada con globos, figuras de papel maché y flores, muchas flores. En las esquinas, unas niñas cargaban bolsas de confeti que arrojaban sin parar, paradas en unas banquetas de madera. Todos los asistentes al festejo terminaron con el cabello y las ropas repletos de circulitos de colores que al principio se limpiaron y, con el correr de las horas, aceptaron con la resignación de quien está parado bajo la nieve.

—¿Quién es esa mujer tan bonita de largas trenzas? —preguntó Nayeli.

Con su vestido de tehuana dorado, había llamado la atención de todos. Caminó la cuadra que separaba la Casa Azul de la pulquería La Rosita colgada del brazo de Frida, con Diego como escolta de ambas mujeres. Su estrategia para evitar el pudor que le daba ser tan observada y comentada fue fijar su interés en todo lo que la rodeaba y la mujer delgada con vestimenta rural, trenzas sin recoger largas hasta su cintura y una guitarra colgada en su espalda exacerbó su curiosidad. Frida sonrió satisfecha, admiraba a la mujer de las trenzas.

—Es Concha Michel. Activista comunista y defensora de los dere-chos de todas nosotras —explicó—. Además, tiene unos corridos encantadores que ponen en aprietos a los ricos como debe ser. Vamos, que te la presento.

Diego se les adelantó. Se arrodilló a los pies de la cantante, le besó la mano y le rogó que le concediera el honor de bailar juntos una jarana yucateca.

—¡Claro que sí! —gritó Frida y caminó unos pasos hasta donde estaban los mariachis—. Es tiempo de corridos. ¡A bailar, camaradas!

Concha descolgó la guitarra de su espalda, se la acomodó en el pecho y, con sus uñas largas, empezó a rasgar las cuerdas con una velocidad inhumana. Al mismo tiempo, con los pies seguía el ritmo de la música. Bailaba y cantaba, podía ostentar ambos dones sin que uno opacara al otro. Los invitados cayeron a sus pies, era irresistible.

Ora va la ley del pobre,
ya verán que es la mejor,
solo queremos justicia,
solo queremos razón...
Ora ricos, no se asusten,
ningún mal se les hará,
si quieren vivir como hombres
y ponerse a trabajar.

Nayeli nunca había escuchado ese corrido, pero el ritmo, la letra y la melodía se le metieron por cada poro de la piel. Su falda dorada se movía de un lado al otro y, con el reflejo del sol, lanzaba rayos luminosos sobre cada persona que se le acercaba. Joselito estaba deslumbrado y volcó su fascinación en un cuaderno de bocetos en el que dibujó a una chica con la forma de un sol que eclipsaba todo su entorno.

Doña Rosita, la dueña de la pulquería, no dejó rincón sin recorrer. Apoyaba en sus caderas voluptuosas una bandeja enorme repleta de vasos con pulque.

—¡Ven aquí, Nayelita! ¡Ven conmigo! —gritó Frida, mientras con ambas manos sostenía dos vasos llenos hasta el borde.

Nayeli se acercó, estaba sudada de tanto bailar y con las flores de su peinado caídas hacia un costado de la cabeza.

—Ya tienes dieciocho años, puedes tomar un poquito de pulque o de licor.

La joven aceptó la invitación con más curiosidad que ganas. Siempre se preguntó qué había de tan maravilloso en las bebidas alcohólicas para que todos dejaran el recato, las buenas costumbres y hasta la salud en esos líquidos que, como decía su abuela, eran del demonio. Antes de dar el primer sorbo, lo olió. Frunció la nariz, la intensidad le recordó a las cebollas picadas.

—¡Ándale, bailarina! ¡Deja de dar tanta maña! —la alentó Frida—. Lo tragas de golpe, sin dudar.

Nayeli tomó coraje y vació el vaso de un solo trago. Un fuego se le prendió en la garganta y en el pecho. Escuchó las carcajadas de Frida a la distancia, como si la pintora se riera desde el más allá. De repente el fuego se apagó y tuvo ganas de bailar otra vez. Volvió a la calle y se sumó a los danzones y zapateados que Concha Michel seguía interpretando.

Durante casi tres horas la fiesta se mantuvo en un nivel altísimo, nadie se atrevía a interrumpir la celebración. Cada vez se acercaban más mujeres, más hombres, más niños y más jóvenes. Algunos, con ropas caras, llegaban en automóviles con choferes; otros, vestidos con ropa de trabajo, habían caminado kilómetros desde muy temprano para presentarse en horario y no perderse ni un detalle. Por primera vez en años, el mercado de Coyoacán tuvo que cerrar sus puertas: ningún mercader quiso perderse el evento.

En un costado de la pulquería, los obreros que habitualmente

trabajaban con Diego en los murales de los edificios oficiales habían levantado un escenario de madera. El frente estaba cubierto con unos lienzos blancos manchados con pintura de diferentes colores, una decoración que se le había ocurrido a Frida. Con esos lienzos, los Fridos habían protegido la vereda durante los meses en los que pintaron las paredes de La Rosita.

—¡Amigos y amigas mexicanas! —gritó Diego, parado en el medio del escenario. Minutos antes les había pedido a los mariachis que dejaran de tocar. Era el tiempo de los discursos y agradecimientos—. Les pido que se acerquen a este escenario, mi Friducha y yo queremos decir unas palabras.

Diego tomó las manos de Frida, de un tirón logró subirla al escenario; con ternura, la acomodó a su lado. El gesto logró el estallido de un aplauso multitudinario y espontáneo. La pintora cruzó las manos sobre su pecho y agachó la cabeza con gratitud.

Para ese día había elegido un vestido de tehuana de fondo negro aterciopelado, con un diseño de hojas de maguey bordadas en hilos verdes y amarillos, los mismos colores que se lucían en el tocado de flores, firme sobre su cabello trenzado. Catorce anillos decoraban los dedos de las manos y una gargantilla de piedras de jade colgaba de su cuello fino. El contraste con la imagen de Rivera, vestido con un traje sencillo de color marrón, era tan intenso como inquietante. Ambos formaban un conjunto perfecto, que nadie podía dejar pasar por alto. Diego Rivera dio un pequeño paso al frente y gritó con su vozarrón:

—¡Necesitamos otra revolución, pero encabezada por los artistas! En todas las pulquerías de México deberían existir murales como los hay desde hoy en La Rosita. El pueblo debe tener espacios para expresar sus quejas y sus necesidades. —Hizo un breve silencio y giró para clavar sus ojos en Frida, que lo escuchaba con atención—. Toma de la vida todo lo que la vida te dé, mi paloma, siempre que sea interesante y te cause alegría y placer. Si en verdad quieres darme el gusto, sábete que nada puede gustarme tanto como saber que tú estás gozando. No

los culpo de que les guste Frida, porque a mí también me gusta. ¡Me gusta más que todo en este mundo!

Otra vez los aplausos sonaron en las calles de Coyoacán. Desde el costado del escenario, Nayeli los miraba embelesada, con el ardor en las mejillas, mezcla de la agitación y del pulque. No recordaba haber escuchado de la boca de Diego palabras tan cargadas de amor. Sin embargo, Frida había cambiado de actitud; su porte de princesa doliente decía, sin decir, otra cosa. Con la cabeza erguida, los hombros hacia atrás y los ojos apuntando al cielo, la pintora parecía exclamar con orgullo: «¡Sí, es verdad! ¡Yo merezco todo!».

Era el turno de Frida. Ella también dio un paso al frente y, antes de hablar, lanzó besos y sonrisas a todos lo que esperaban con ansiedad sus palabras. Una especie de agradecimiento por anticipado.

—Antes que nada, quiero decir que todo lo que estamos viviendo es obra de mis niños, mis adorados Fridos. —Con una mano señaló al grupo de estudiantes que la escuchaba desde la primera fila. Otra vez los aplausos y la ovación—. Yo he sido solo el impulso que necesitaban para que se animaran a ser artistas, solo eso. Mi pintura lleva el mensaje del dolor, me completó la vida. Perdí tres hijos y otra serie de cosas que hubieran hecho de mi vida algo horrible, todo eso lo sustituyó la pintura. Muchos críticos me han clasificado como surrealista, no lo soy. Mis cuadros representan la expresión más franca de mí misma y nada más. Por eso quiero que mi obra me exceda, quiero que contribuya a la lucha de mi pueblo por la paz y por la libertad. Y eso es lo que empezamos a conseguir hoy llenando las paredes populares de nuestra ciudad con las imágenes de nuestro país. Aquí a mi lado está el mejor muralista que ha dado esta tierra, mi Diego Rivera está llevando a nuestro pueblo a las paredes de los palacios. Y desde hoy cada pared de nuestro México será un palacio de colores y costumbres. ¡Esa será nuestra revolución!

En cuanto Frida terminó su discurso, un grupo de hombres y de mujeres, fabricantes de pulque, quitó los cartones que protegían los

dibujos de los muros. La sorpresa quedó develada. Los mariachis arrancaron, otra vez, con su música. Frida y Diego bajaron del escenario y se sumaron a los besos y abrazos que los Fridos recibían de manera incesante. Doña Rosita anotaba en un cuaderno la lista enorme de pedidos: todos los comercios de Coyoacán querían tener arte mexicano en sus paredes.

Nayeli caminaba entre los invitados, los halagos hacia su vestido dorado le llegaban a cada paso; la tehuana de ojos verdes no pasaba desapercibida. La sensación era tan extraña como agradable. Nunca había tenido nada demasiado bonito o que llamara la atención de nadie. Por primera vez se sintió admirada y el cosquilleo en el estómago que le provocaba la mirada ajena la inquietaba. Sin embargo, no quería dejar de colarse entre la gente; deseaba que esos momentos duraran para siempre.

A pocos metros de la pulquería, se paró de puntitas y estiró el cuello; quería saber en qué andaba Joselito. Pudo verlo parado junto a la puerta del local recibiendo apretones de mano, palmadas en la espalda y besos en ambas mejillas. Se lo veía exultante. Nayeli no lo quiso interrumpir, él también tenía derecho a disfrutar de las mieles de ser alguien alguna vez en la vida. Dio la vuelta con la idea de entrar un rato en la Casa Azul para lavarse la cara, hacía calor y necesitaba refrescarse.

A metros del portón verde, sus ojos se cruzaron con los de una muchacha que la atrajo como si fuera un imán. Su juventud no combinaba con su aspecto y su tristeza desentonaba con su belleza. Vestía de negro, como si estuviera de luto: la falda recta y al cuerpo le tapaba las rodillas, aunque dejaba al descubierto unas pantorrillas delgadas de piel blanquísima; la camisa de gasa blanca cerrada hasta el cuello, apenas decorada con un collar de perlas pequeñitas. El cabello lacio, de tan rubio, parecía blanco; lo llevaba corto, justo por debajo de las orejas. Nayeli tuvo la sensación de que la joven necesitaba ayuda. Exudaba una fragilidad pasmosa. Sin dudar, se acercó.

—Buenos días, señorita. ¿Se encuentra bien? —preguntó.

—No, me encuentro realmente mal —la muchacha respondió con una seguridad y con una fortaleza desconcertantes—. ¿Esta es la casa de Frida Kahlo?

La pregunta sorprendió a Nayeli. No había persona en todo Coyoacán que ignorara ese dato. La Casa Azul era un santuario.

—Sí, aquí viven Frida y Diego.

La muchacha levantó ambas cejas, mientras con los ojos recorría cada rincón de la fachada; parecía querer grabar en su memoria los detalles.

—Gracias por la información —dijo con voz aniñada y gesto elegante—. Déjele a Diego mis saludos.

—Sí, claro. Dígame su nombre, que yo me encargo de que le lleguen.

—La Güera. Dígale que la Güera le mandó saludos —dijo con media sonrisa.

Con el mismo aire misterioso y elegante con el que había llegado, se fue. Giró sobre sus pies de tacones bajos, con pasos de gacela cruzó la calle Londres y se mezcló entre la gente. Nayeli se la quedó mirando hasta que la melena rubia de la Güera desapareció.

41

Montevideo, enero de 2019

Dentro de las posibilidades de Martiniano Mendía, lo más cercano al placer sexual tenía que ver con el arte. Cada vez que podía acceder a un cuadro, a una escultura o a una pieza de relojería, llevaba a cabo el ritual de los cinco sentidos, un artificio que nadie entendía, pero todos obedecían sin cuestionar. Apenas escuchaba el tintineo de una campanita de oro que Mendía llevaba en su bolsillo, la señora Aurelia ponía manos a la obra y desplegaba en una mesita portátil los elementos que siempre estaban a disposición.

—Antes de sacar la pintura, te pido por favor que me otorgues unos minutos. —Mendía manejaba como nadie la habilidad de disfrazar las órdenes como si fueran pedidos.

Ramiro volvió a cerrar la tapa del rollo de plástico rojo y aguardó. Sobre la mesita todo estaba dispuesto. Solo fue necesaria una mirada para que la señora Aurelia comenzara con el ritual. La mujer llevaba las manos enfundadas con unos guantes blancos y mantenía el gesto adusto de quien se sabe a cargo de algo importante. Tocó los botones del control remoto y la galería se inundó de la música que salía de dos parlantes colgados en las esquinas del techo.

—*Sinfonía alpina*, de Richard Strauss —anunció Mendía con los ojos cerrados—. Son cuarenta y cinco minutos perfectos, con ritmo

ascendente. Podemos imaginar que Strauss encontró el ritmo adecuado para escalar los Alpes bávaros.

Mientras los acordes sonaban, la señora Aurelia cubrió las rodillas de su patrón con una piel gris. De a una, y con extremo cuidado, acomodó las manos del hombre sobre la piel. Los dedos apenas se movieron en un esbozo truncado de caricia.

—Esta piel bellísima era de Gala, mi gata angora de pelo largo. —La cara de desconcierto de los Pallares lo obligó a explicar el asunto—. No, por favor. Mis amigos estimados, no imaginen nada extraño. Gala fue mi mascota adorada durante casi quince años. Poner mis manos sobre su lomo era lo más tranquilizador que tenía a mi alcance. Solo con ella sobre mi pecho lograba conciliar el sueño, pero bueno, con los años le llegaron los achaques y la pobrecita murió. Mi desconsuelo fue tal que se me ocurrió rescatar su pelaje para, de alguna manera, seguir teniendo su suavidad a mi lado para siempre.

La señora Aurelia asentía con cada palabra de Mendía, mientras esperaba a su lado con una caja de bombones de chocolate ecuatoriano marca Pacarí. El hombre giró apenas la cabeza y abrió la boca. Le tomó un buen rato paladear la golosina, hasta que en su lengua solo quedaron los resabios del sabor perfecto. Por último, estiró el cuello con un movimiento casi imperceptible. La señora Aurelia roció con el perfume de naranjas amargas los costados de ambas orejas.

—¡Este aroma es embriagador! ¿Lo huelen? —Los Pallares asintieron—. Es una mezcla secreta que fabrica para mí Leonor Duré, la perfumista más exquisita de Francia. Muy bien, ya tengo los cuatro sentidos activados para dar paso al sentido que falta: la vista. Esta parte va a estar a tu cargo, Ramiro.

En su cabeza, Emilio Pallares tomó nota del ritual de Mendía; estaba fascinado. Él también pensaba que el arte debía ser disfrutado con todos los sentidos de los que el cuerpo dispone, pero nunca se le había ocurrido una mecánica tan perfecta. Ramiro abrió otra vez el tubo y sacó la tela enrollada. En la galería solo se escuchaban los

acordes de Strauss, hasta los pájaros que solían piar desde las ramas de los árboles decidieron callar.

No tenía intención de generar expectativas ni de aumentar la notoria ansiedad de Mendía. Ramiro también tenía sus rituales. Cerró los ojos y acercó la nariz a la tela; cargó sus pulmones del olor ácido que despedía, un olor que solo un olfato entrenado podía notar. El tiempo parecía estar contenido en el rollo. En su cabeza apareció la imagen de Paloma Cruz, la última vez que había sentido la acidez de la pintura de su abuela mexicana había sido junto a ella. Se sorprendió ante una extraña necesidad, la de que Paloma estuviera, ahora también, junto él. Se concentró en sacársela del cuerpo, no tenía tiempo ni ganas de quedar a cargo de su corazón. Él también, como Martiniano, necesitaba todos los sentidos puestos en ese momento.

A pesar de que Emilio Pallares confiaba ciegamente en el ojo experto de Lorena Funes y, aunque no lo reconociera, también en el instinto de Ramiro, estaba nervioso. Nunca había visto la obra y la sola idea de quedar mal ante los ojos de Mendía le helaba la sangre. A medida que Ramiro desenrollaba la tela con una tranquilidad pasmosa, su padre tomaba y largaba el aire de a poco; la única forma que encontró para controlar su cuerpo que por momentos temblaba como si fuera un apostador que se juega la última ficha en la ruleta del casino.

Sin que nadie se lo pidiera, la señora Aurelia acercó unos centímetros la silla de ruedas de su patrón hacia el lugar en el que Ramiro sostenía la tela desde el borde superior. El rostro de Martiniano Mendía era indescifrable. Las líneas de expresión alrededor de los ojos y de los labios parecían haber sido planchadas de manera automática. Ni un gesto ni una mueca.

Emilio Pallares también estaba impresionado. No era especialista en arte mexicano y menos en muralistas, pero lo que tenía ante sus ojos era muy distinto. La figura de esa chica desnuda, la cabellera, la

mancha en el muslo, el agua acariciando sus piernas. Todo era fascinante.

—¡Cuánta pasión! —se animó a decir con un convencimiento que pocas veces había sentido.

—Sí, exacto. Así era ella —murmuró Mendía.

Antes de que alguno tuviera tiempo para preguntar a qué se refería, el hombre, ayudado por sus manos, dio vuelta la silla y se retiró de la galería.

—Pueden quedarse, el parrillero está por traer la carne —dijo doña Aurelia y siguió a su patrón.

Los Pallares se quedaron solos y absortos. Ramiro enrolló la tela y la volvió a guardar en el tubo rojo.

—Voy a llamar a Lorena —dijo Emilio en voz baja—. No entiendo nada. Ella tenía un grado de certeza muy grande en relación a la autenticidad…

—Es auténtica —interrumpió Ramiro.

—Entonces, ¿qué pasó? ¿Cómo se explica la conducta de Mendía? —insistió Emilio Pallares.

Ramiro dejó a su padre sentado ante la mesa de la galería y con las preguntas en la boca. Caminó unos metros por el sendero que cruzaba el jardín. La reacción de Mendía había provocado dudas en su padre; sin embargo, a él le había dado la certeza que necesitaba. Volvió a pensar en Paloma y contuvo el rapto de llamarla. ¿Qué le iba a decir? ¿Cómo le iba a explicar que había sido él quien la había abordado y, por la fuerza, le había quitado la herencia de su abuela?

Sacó el teléfono celular de su bolsillo y se metió en Instagram, buscó la cuenta de Paloma. La última foto le llamó la atención. Se ubicó debajo de la sombra de un árbol y agrandó la imagen: era la fachada de una casona antigua, estaba pintada de blanco con las aberturas de madera. En el pie de foto, Paloma había escrito: «Tras los pasos de Nayeli», y había agregado una banderita argentina y otra mexicana. Volvió a concentrarse en la foto. Al costado de la puerta de

entrada de la casona, había un cartel que decía «Casa Solanas»; las letras más pequeñas eran ilegibles.

Cuando levantó la cabeza, pudo ver en la galería a su padre, que conversaba con doña Aurelia, mientras el parrillero le servía asado en una bandeja de madera. La mujer sonrió cuando vio a Ramiro acercarse.

—El señor Mendía me mandó a buscarlo, lo espera en su estudio —le dijo—. Me pidió que por favor lleve la pintura.

Emilio no pudo disimular el desconcierto y tragó con ira un pedazo de entraña bien jugosa.

Los pasillos de la finca eran intrincados. Algunos tramos eran rectos; otros, en diagonal. Todos parecían llevar a ninguna parte. A medida que doña Aurelia caminaba, seguida de cerca por Ramiro, dejaban a su paso una cantidad de puertas cerradas. Solo un ojo muy atento podía contar la cantidad de habitaciones. Catorce contó Ramiro. Al final del pasillo más ancho, una puerta de doble hoja se abrió automáticamente; del otro lado, lo esperaba Mendía, sentado en un sillón de cuero acondicionado para mantenerlo derecho. Fuera de la silla de ruedas, su cuerpo se veía mucho más delgado.

Doña Aurelia acompañó a Ramiro hasta una silla acolchada puesta justo frente a su patrón; con un gesto, le indicó que podía sentarse. Ramiro obedeció. Sin mediar palabra, la mujer salió del estudio. Mendía tocó uno de los botones del control remoto que tenía apoyado sobre su pierna derecha y la puerta se cerró tan lentamente como se había abierto.

—Este es uno de los pocos movimientos que puedo hacer —dijo luego de aclararse la garganta—. También puedo mover la cabeza hacia la derecha, hacia la izquierda, un poco hacia atrás y bastante hacia adelante. Nada más. Del cuello para abajo, mi cuerpo es un tronco viejo y deslucido. Un tronco que siente el frío, el calor o el dolor. A veces, según la temperatura ambiente, puedo girar hacia los costados sobre mi propio eje. Aunque no me sirve de nada, es un movimiento

sin ningún tipo de utilidad. Tetraplejía total con lesión medular, dicen los médicos. Muerte en vida, digo yo.

—Lamento mucho lo que le sucedió —dijo Ramiro más por compromiso que por interés.

—Es lamentable, sí. Enfrente tuyo no hay un cuerpo, hay un territorio abandonado, un terreno baldío sin ningún tipo de valor, colonizado por manos extrañas que lo invaden, con permisos impostados, con el único fin de que no se pudra.

—Pero su cabeza es otra cosa —aventuró Ramiro.

Por primera vez en el día, Martiniano sonrió y sus rasgos se suavizaron. Dos pequeños hoyuelos se dibujaron en sus mejillas, los ojos brillaron pícaros y su boca dejó ver una fila perfecta de dientes blancos.

—Así es, mi cabeza es otra cosa. Una cosa bien distinta. Toda la atención que le quité al cuerpo la puse en mi cerebro. Lo nutrí, lo ejercité, lo eduqué, lo informé con la rigurosidad con la que entrena un atleta olímpico. Mi mente me salvó del derrumbe. Solo mi mente me hace poderoso e implacable.

—Y el dinero —remató Ramiro sin pudor.

La sonrisa de Martiniano se agrandó. Le gustaba la desfachatez del muchacho Pallares.

—Y el dinero, sí. Siempre ayuda.

Durante unos minutos solo se escuchó el sonido acompasado del aire acondicionado y el canto de los pájaros que se colaba por una de las ventanas. Fue Ramiro el que rompió la calma para ir al grano.

—¿Qué opina de la pintura que le mostré?

—¿Cuál es tu plan? —contestó Martiniano con otra pregunta.

—Primero quiero saber si es una obra original —arriesgó.

—No estarías sentado en este estudio si no lo supieras —dijo Martiniano. Antes de continuar, movió la cabeza hacia la derecha y fijó su mirada en el ventanal—. Ya te dije que mi mente es poderosa y dentro de mi mente está mi instinto.

—Tengo un grado grande de certeza —concedió Ramiro—. La tela soporte y los materiales son de época. Una de las mejores especialistas en arte latinoamericano lo da por válido, pero necesito más información. No son muchos los que pueden separar la paja del trigo en relación con Rivera, y usted es uno de esos pocos.

—Es cierto. Sabrás que en el mundo hay más cuadros atribuidos a Diego Rivera dando vueltas que cuadros pintados por él. Rivera fue un muralista, un pintor de palacios. El mejor, según mi entender. Por eso lo poco auténtico que hay es muy preciso. —El tono de la voz de Mendía había cambiado. Hablar de arte lo relajaba. Lo hacía con la claridad y la ilusión de compartir el conocimiento—. Para saber si estamos ante un Rivera original, hay que atenerse a algunos detalles. Detrás de la cortina morada hay un caballete, vamos a analizar algunas cuestiones.

Como si fuera un alumno de escuela, Ramiro desempolvó el caballete. Luego sujetó la pintura de la abuela de Paloma con las cintas especiales, para no dañar ni un centímetro de la tela, y acomodó el caballete frente a Mendía, a una distancia óptima de observación. El hombre entrecerró los ojos, parecía querer desnudar aún más a la figura femenina del dibujo.

—La primera buena noticia es que nada en ese cuadro es de color siena tostado. Rivera odiaba el siena tostado, incluso decía que le provocaba náuseas. —Ambos sonrieron. Martiniano estaba entusiasmado—. En 1926, si la memoria no me falla, el presidente de la Comisión de Artes de San Francisco recibió como regalo una pintura de Rivera. Era el retrato de una mujer mexicana con un niño en brazos. A simple vista, la obra era bastante precaria: el niño con proporciones insólitas y sin gracia, la mujer con unos rasgos toscos, sin expresión alguna. La elección de la paleta de colores parecía haber sido hecha por un aprendiz: un lila aguado, azules decolorados y algo de marrones. El hombre estaba desilusionado. El cuadro le parecía horrible, ni siquiera lo colgó. Lo dejó apoyado contra una pared. Con el

correr de las horas, le sucedió algo inexplicable: no podía quitar los ojos del cuadro. Los colores empezaron a parecerle maravillosos. De a poco, se fue dando cuenta de que tenían una saturación perfecta. Hasta la falta de carisma de la mujer y de su niño se modificaron ante sus ojos. Pudo percibir en los rasgos contrahechos la delicadeza de la protección materna. El amor, los orígenes, todo estaba ahí. Solo había que mirar con atención.

—Me identifico un poco con lo que le sucedió a ese hombre —dijo Ramiro con fascinación—. La primera vez que vi a la mujer desnuda no me gustó la paleta, tampoco los trazos. Todo me resultó extraño. Pero a medida que lo fui mirando…

—Descubriste la magia —remató Mendía—. Rivera tiene ese efecto. Con sus murales pasa algo similar, aunque el tamaño distrae bastante. En obras más pequeñas, el efecto es más intenso.

—Entonces, ¿es un Rivera? —insistió Ramiro.

—En mi opinión es más que eso —respondió Mendía con certeza.

Ramiro pudo percibir la avidez en los ojos del experto. El hombre había aprendido a concentrar en la mirada todas las manifestaciones que su cuerpo le impedía hacer. Su rostro era un mapa de situación que, al igual que un cuadro de Rivera, se develaba a medida que pasaban los minutos.

—¿Cuánto más que un Rivera puede ser una pintura? —preguntó Ramiro confundido.

Martiniano Mendía se mordió el labio y, con la punta de la lengua, se limpió una gota de sangre. Perlas de transpiración le cubrieron la frente. Las gotas rodaron por el costado de su rostro sin que pudiera secarlas.

—Un Frida Kahlo es más que un Rivera —respondió ante el desconcierto de Ramiro Pallares.

42

Coyoacán, mayo de 1944

Bajó de un estante el molcajete y metió tres jitomates, una cebolla y cuatro dientes de ajo; con el tejolote aplastó cada uno de los pedazos. Un olor picante inundó la cocina. En la cabeza de Nayeli solo había lugar para una imagen: la de Diego Rivera. Por eso, mientras sus manos, de manera mecánica, formaban una pasta roja y uniforme, sus pensamientos volaban lejos, bien lejos.

Puso un poco de aceite en la olla de hierro y encendió las brasas de la cocina. Cuando el tronar del aceite hirviendo se escuchó con intensidad, vació el molcajete en la olla. Su madre solía decirle que para sofreír no había que tardarse más de cinco minutos. Nayeli nunca supo cómo calcular el tiempo; entonces encontró una forma que resultó estratégica y precisa: cantar diez veces el estribillo de «La tortuga», un son itsmeño con el que su padre la hacía dormir cuando era pequeña.

Ay, bigu xi pé scarú
jma pa ñacame guiiñado'
jma pa ñoome ndaani' zuquii
nanixe' ñahuaa laame yanna dxi![1]

[1] Ay, ay, tortuga, qué linda / pero mejor en un mole, / pero mejor asada en un horno. / ¡Qué rico si me la comiera hoy!

Mientras entonaba la canción, preparó una porción generosa de arroz y dos tazas de agua. Metió todo en la olla y se quedó mirando fascinada cómo los colores y aromas se iban uniendo, al mismo tiempo, en una sopa suave e intensa.

Encorvada hacia un costado, sosteniéndose con la mano derecha contra la pared, y el rostro cruzado por el dolor que le causaba una puntada en la cadera, la pintora llegó hasta la cocina.

—Frida, te hice una sopa deliciosa —dijo Nayeli, y corrió a sostenerla. Había alcanzado la pericia de atajarla segundos antes de que cayera al piso—. Y no me pongas esa cara… ¡Tienes que comer! ¡Cada día estás más flaca!

—Flaca como una calaca —remató la pintora, y rio con una de sus carcajadas—. Voy a comer, pero solo porque tú me lo pides

Los dolores habían vuelto al cuerpo de Frida. Uno tras otro, fueron acomodándose como los huéspedes en una casa; unos huéspedes que se sentían cómodos horadando cada hueso, cada gota de sangre. La furia que los había disipado ya no estaba. La silla de ruedas había quedado tirada en algún lugar de la Casa Azul; Frida solía perderla u olvidarla en el taller o en el jardín. «No logramos hacernos amigas», decía muerta de risa.

Nayeli sirvió la sopa en unos cuencos de barro, regalo de los Fridos para su maestra. Estaban decorados con distintos dibujos, no había uno igual a otro. A pesar de la imagen discordante que daban sobre la mesa, eran los favoritos de Frida. Según ella, la comida sabía mejor dentro de las pequeñas obras de arte de sus alumnos.

—Esta vez me comeré dos raciones de sopa —anunció Frida—. Necesito energías para terminar la obra que le voy a regalar a Diego para nuestro aniversario.

—Pues que sean tres raciones entonces —dijo Nayeli con entusiasmo. La salud de Frida la tenía preocupada, algo que a nadie más parecía importarle demasiado. Todos habían naturalizado que la pintora era una mujer enferma—. ¿Puedo ver de qué se trata el regalo?

Se arrepintió de la pregunta cuando, sin siquiera haber probado un bocado, Frida se levantó de la silla para ir a su taller.

—Dame unos minutos que acomodo mis cosas y allí te espero. Me interesa tu opinión. Nadie conoce al sapo Diego como tú.

La frase de Frida impactó tanto en Nayeli que se olvidó de insistirle con la sopa, y se sintió aliviada cuando se quedó sola en la cocina. Por un momento, temió que los colores en sus mejillas develaran el efecto de las palabras de la pintora. Nunca lo había visto de esa forma; jamás pensó que ella conociera a Diego y, sin embargo, Frida tenía razón: lo conocía y mucho. Por la noche, con solo escuchar el arrastre de sus pies en el piso, sabía si estaba cansado; conocía de memoria la cadencia de su respiración mientras dormía; podía describir cada una de las arrugas que se formaban alrededor de sus ojos cuando el pintor paladeaba alguno de sus platos; estaba al tanto de que el café con azúcar le provocaba acidez y de que era necesario calentarle la leche a temperatura humana; percibía si había estado con alguna de sus amantes, incluso con mayor precisión que Frida.

Con tres sorbos de sopa logró borrar de su cabeza la imagen de Diego. Caminó hasta el taller de la primera planta y se quedó mirando a la pintora desde el último escalón. Frida tenía la pose corporal de una persona consumida por la pena: hombros hacia adelante, espalda encorvada y las manos entrelazadas sosteniéndose entre sí.

—Ven aquí, bailarina. ¡Mira qué bonito! —la invitó Frida y señaló una pieza muy distinta a las otras que la rodeaban.

En el centro de una placa de madera con forma de jarrón, Frida había dibujado y pintado con óleo su propio rostro y el de Diego, unidos en una misma cabeza, dividida en dos mitades; el tronco de un árbol viejo unía las partes a través del cuello de ambos. Los rojos intensos, los marrones saturados y los blancos nacarados iluminaron los ojos de Nayeli.

—¿Por qué ese tronco no tiene flores ni hojas? —preguntó Nayeli, impresionada. No le pareció que un regalo de aniversario careciera de flores.

—Pues porque Diego y yo no hemos tenido hijos —respondió Frida mientras se alisaba la falda con las manos—. Yo estoy seca por dentro como ese tronco. Los niños no crecen en mi cuerpo. La maternidad me ha esquivado. Todo fue siempre para mí sangrar y llorar. Y juntar muñecas, me gustan tantísimo las muñecas. Son las hijas congeladas que guardo en una caja.

Más de una vez Nayeli había sorprendido a Frida sentada en el piso peinando a las muñecas de su colección. Les hablaba con dulzura y, antes de acomodarlas en la caja, les cantaba una canción de cuna con una voz aguda y bajita. Una voz de niña.

—¡No tiene flores pero tiene caracoles, y eso me gusta mucho! —exclamó Nayeli para cambiar de tema. No le gustaba la negrura que inundaba a Frida cada vez que hablaba de los hijos que no había podido engendrar—. Nunca he visto un caracol de verdad.

—Son muy bonitos. Para mí los caracoles significan el amor profundo, pues no hay cosa más profunda que el océano.

Nayeli estuvo de acuerdo: los caracoles eran mucho mejor que las flores que, en definitiva, tenían una belleza efímera.

Frida se acomodó en una silla y arrancó con un discurso. De su boca salían cataratas de palabras sin un sentido lógico. La joven había aprendido que el palabrerío era el método que la mujer había desarrollado como estrategia de disimulo: más dolor, más palabras. Era casi imposible seguirle el ritmo, pasaba de las anécdotas de la adolescencia en el Colegio Nacional a sus amoríos en los viveros de Coyoacán. Sin continuidad, describía con lujo de detalles el guardarropas atrevido de Lupe, la exmujer de Diego, y comentaba los días largos y tediosos de su primer viaje a Estados Unidos. Las historias nunca se repetían y, a medida que su columna vertebral se retorcía como serpiente moribunda, los relatos adquirían matices trágicos: el color de los coágulos de sangre, resultado de sus abortos, y la tonalidad de los huesos de su pierna cuando quedaron expuestos en el accidente que le marcó la vida. Ese era el momento en el que Nayeli corría desde el

lugar en el que estuviera para buscar el último elemento que los médicos habían fabricado para Frida: un corsé de acero. El aparato era tan pesado como amenazante: un espaldar de acero que iba del cuello hasta la cintura, que se sostenía al cuerpo con cintas de cuero con ajustes de metal. Nayeli había aprendido a cargarlo en sus brazos como si fuera un bebé.

—Aquí lo traigo —anunció intentando no prestar atención a los desgarrados gestos de la pintora. Las palabras de Frida se habían atorado en su garganta, tuvo que interrumpir los relatos desesperados. O hablaba o respiraba—. Tranquila. ¡Vamos, levanta los brazos!

Frida obedeció como pudo. Levantó los brazos para que la joven pudiera meter su cuerpo dentro del acero. El dolor le provocó ganas de morir. Más de una vez agradeció en silencio no tener un arma de fuego cerca en esos momentos, no habría dudado en dispararse en el pecho. Ambas sudaban y, en circunstancias semejantes, las lágrimas bañaban sus rostros. El dolor de una y la compasión de la otra las unía en mares de agua salada que brotaban de sus poros.

—Ya está, ya está. Listo. He logrado meterlo bien —la tranquilizó Nayeli.

La joven ajustó con firmeza las hebillas de metal: en las clavículas, en medio de los senos, en la boca del estómago, en la mitad de la cintura y en las caderas. Las cintas de cuero lograban que el acero enderezara la columna de Frida y el alivio llegaba como por arte de magia. Cada vértebra se acomodaba y dejaban de presionar el nervio.

—Mi licorcito, bailarina. ¡Celebremos! —dijo Frida, como cada vez que quedaba atrapada en el corsé y las laceraciones cedían—. ¡Ay, cada vez es peor! ¡Me voy a volver loca!

—No digas eso, no lo repitas —la regañó Nayeli mientras servía el licor en una copita de cristal azul—. Tú no eres loca.

—Ya quisiera ser loca y hacer lo que más me dé la gana detrás de la cortina de la locura. Arreglaría las flores del jardín todo el día.

Pintaría el dolor, el amor y la ternura. Me reiría a mis anchas de la estupidez de los otros y todos dirían: «¡Pobre, está loca!».

—Pues todo eso ya lo haces —respondió Nayeli con lógica.

Frida lanzó una carcajada y vació la copita azul.

—Entonces estoy loca. ¡Más motivos para celebrar! —exclamó estirando la mano con la copa—. ¡Más licor para la loca!

La joven negó con la cabeza y guardó la botella de licor dentro de un mueble.

—Más sopa y menos licor —dijo—. No has comido nada. Tuve que ajustar un punto más las tiras del corsé, cada día estás más flaca.

—Ojalá ese fuera todo el problema. Ven aquí, tengo que hablar contigo.

Nayeli se sentó en el piso, junto a la silla de Frida. Cada vez que la pintora decía: «Ven aquí», la joven sabía que era el preludio de alguna historia. Le daba un gusto tremendo cruzar las piernas, una sobre la otra, apoyar las manos sobre las rodillas y mirar a la mujer, que lograba convertirse en un juglar de voz ronca.

—Este bicho de acero que me mantiene tiesa como una estatua me ha ayudado mucho, tú lo sabes, pero ya no alcanza. Es como que se ha quedado sin fuerzas el pobrecito corsé y mis dolores volvieron. El doctorcito Zimbrón me ha dicho que tengo inflamadas las meninges y que debo estar quietecita para impedir que se pongan peor...

—¿Qué son las meninges? —preguntó Nayeli. Nunca había escuchado esa palabra y por un segundo creyó que era uno de los tantos modismos inventados por Frida.

—Es como una tela de gasa muy finita que cubre el sistema nervioso. Eso me ha dicho el doctorcito, pero yo creo que es otra cosa bien distinta. Yo creo que son las babas del diablo —sentenció.

Los ojos de Nayeli se abrieron redondos, como dos monedas. Su rostro se desdibujó como si pudiera perder los rasgos.

—¡No pongas esa cara de sorpresa! —exclamó la pintora—. No todos los Judas son buenos. Hay algunos que de noche se me meten

en el cuerpo y me dejan sus babas por adentro para ahogar mis buenos sentimientos, pero no podrán conmigo. Yo sé mantener el equilibrio entre el bien y el mal. Dicen los matasanos que me revisaron que tal vez deba someterme a otra operación para acabar con esta friega espantosa. ¿Tú qué piensas?

—Yo no soy médico, no sé —balbuceó Nayeli.

—Pero ¡qué importa eso! Tú eres la única que considera mis banalidades como cosas trascendentes, la única que me toma en serio. Tú me haces valer, tú sí sabes todo.

El exceso de confianza que Frida había depositado en cada palabra abrumó a Nayeli. Podía cambiar de tema, como solía hacer cada vez que su mentora dejaba su cabeza librada al delirio. Con solo señalar alguna flor nueva del jardín o relatar una travesura inventada de los perros o, incluso, con un chisme sacado de los pasillos del mercado alcanzaba. Frida manejaba su atención a los volantazos, como un chofer borracho. Pero no pudo. No quiso. Tener entre las manos una vida ajena requería una responsabilidad mayor.

—Deberíamos consultar con Diego —dijo Nayeli con solemnidad.

Como respuesta, Frida ajustó aún más una de las cintas de cuero del corsé que le atenazaba el cuerpo, y Nayeli supo lo que tenía que hacer.

43

Buenos Aires, enero de 2019

Después de mirarla de arriba abajo, tuve que bajar la cabeza para repasarme. El vestido que me había puesto esa mañana, el vestido de mi abuela, seguía en su lugar: verde oliva, de lanilla suave, me llegaba justo hasta las rodillas. Con la mano derecha acaricié los botones de nácar en forma de corazón y con la izquierda palpé la faja de cuero que se ajustaba en mi cintura.

—Te queda pintado —dijo Eva Garmendia. Lo dijo sin sorpresa, sin emoción. Siempre había sido especialista en frases de protocolo con las que dejaba expuesta su condición de mujer elegante.

—Estamos vestidas exactamente igual —dije señalándola con el dedo índice.

Encogió los hombros, como si toparse con alguien usando el mismo vestido confeccionado en los cincuenta fuera lo más común del mundo.

—Con los años me di cuenta de que nunca fui una persona muy imaginativa. Solía confeccionar blusas, faldas y vestidos idénticos. Pero era muy prolija para coser y tenía muy buen ojo para los colores y los géneros.

—¿Usted se lo regaló a mi abuela? —pregunté.

Hizo un silencio mientras evaluaba la respuesta.

—Podríamos decir que sí.

—¡Qué casualidad que ambas hayamos elegido la misma ropa, el mismo día!, ¿no?

—No, la verdad que no —respondió con hartazgo—. Déjame pasar, querida. Me voy a recostar un rato.

—Gloria me devolvió el cuaderno rojo de Nayeli —dije para retenerla. A pesar de que Eva siempre había sido esquiva conmigo, me gustaba pasar tiempo con ella.

Su reacción me sorprendió: se acercó con unos pasos ágiles y extendió ambas manos.

—Dame ese cuaderno, Paloma —dijo con firmeza.

La miré con una mezcla de desconcierto y enojo. ¿Quién era Eva Garmendia para exigirme alguna cosa con esos modos? Instintivamente abracé mi bolso y pude sentir la forma dura del cuaderno contra mi pecho. No iba a permitir que nadie me arrebatara nada más de mi abuela, con la pintura ya tenía suficiente.

—No, Eva, de ninguna manera. Es el cuaderno de mi abuela —repliqué.

—Es de tu madre, Paloma. Dejá de actuar como si Felipa no existiera y vos fueras la única heredera de Nayeli.

Sentí la certeza de sus palabras como una bofetada. Era tan obvio lo que acababa de decir que me quedé pasmada por no haberlo tenido en cuenta. Durante años mi abuela y yo habíamos formado un equipo en el que solo hubo lugar para dos personas: ella y yo. Muchas veces me pregunté si Nayeli había colaborado en la existencia del abismo que me separaba de mi madre, pero nunca quise ni pude encontrar repuesta; me limité a dejarme amar por ella, algo que mi madre nunca supo hacer.

—Eva, por favor. Vos sabés muy bien que todo lo relacionado con Nayeli siempre estuvo dentro de mi universo —dije sobre todo para mí misma—. No me quites lo único que me queda de ella, que es gestionar su muerte.

Con sus manos de dedos largos y uñas perfectamente esmaltadas, se acomodó detrás de las orejas su melena blanca y esponjosa, dejando al descubierto unas orejas pequeñas y perfectas, embellecidas con unos aritos con forma de círculos dorados. Fue el tiempo que necesitó para largar una pregunta.

—¿Cuándo cumple años tu madre Felipa?

—El 24 de noviembre —contesté turbada.

—Pues no. Esa no es la fecha de su cumpleaños —remató triunfante.

—Ay, Eva, por favor…

—Eva por favor nada —me interrumpió—. Tu madre nació el 24 de diciembre, pero tu abuela siempre dijo que Felipa no era quién para opacar el nacimiento de Jesús y entonces decretó que su hija cumpliría un mes antes, por temor a que Dios pudiera castigarla. Entonces, Paloma, dejá de andar pidiendo que no te quiten cosas, que en esta historia la única despojada ha sido tu madre, que hasta su fecha de nacimiento le ha quitado tu abuela.

Aprovechó mi turbación para pasar por mi costado. Cuando me di la vuelta, la vi de espaldas: caminaba erguida por el pasillo que la llevaba a su habitación.

—¿Cuál es la historia, Eva? —grité. Cuando dejó de caminar y se quedó clavada en el medio del pasillo, supe que tenía que insistir—. ¿Cuál es la historia que cotiza más que un cuadro? Eso me dijo usted cuando me entregó la llave, que la historia es la verdadera obra de arte.

No respondió y siguió caminando, pero sin la altivez que había ostentado minutos atrás. Pude alejarme cuando escuché que cerraba la puerta de su habitación.

Me metí en el baño de la recepción y me lavé la cara. El agua fría de la llave me tranquilizó bastante. Me retoqué el maquillaje de los labios e intenté con una base color piel disimular las manchas rojas que me salían en el pecho cada vez que me ponía nerviosa. Hundí la mano hasta el fondo de mi bolso para chequear que el cuaderno de

Nayeli siguiera en el mismo lugar, como si Eva tuviera el poder de hacerlo desaparecer como por arte de magia.

La oficina de Eusebio Miranda estaba ubicada a pocos metros de la entrada principal de Casa Solanas. Durante las primeras horas de la tarde, después del almuerzo, siempre dejaba la puerta abierta. La mayoría de los residentes se refugiaban en sus habitaciones para dormir una siesta y la casona quedaba en silencio. Ese era el momento en el que el director de la residencia de ancianos aprovechaba para ventilar su espacio; en una oportunidad, me había confesado que la ventana se había trabado años atrás y que nunca había tenido voluntad para repararla. A pesar de que mi abuela nunca había sido una residente fácil, Eusebio siempre fue muy amable conmigo y con ella. Las comidas, el exceso de aire acondicionado en verano, el exceso de calefacción en invierno, la falta de riego de las plantas del patio, la limpieza de los baños, todo era un motivo de queja para Nayeli o una forma de llamar la atención.

Me asomé y di dos golpecitos en el marco de madera. Eusebio estaba sentado ante su escritorio, comiendo unas frutas con una porción de crema tan grande que las frutas apenas se podían distinguir. Levantó la cabeza del plato y sonrió con la boca llena. Me hizo pasar con un gesto de su cabeza.

—¡Qué lindo verte por acá, Paloma! ¿Viniste a visitar a las amigas de tu abuela?

—Sí, estuve con Gloria un buen rato y después me topé con Eva en el salón —dije intentando parecer casual.

—¡Qué personajes esas dos! No hay manera de que se lleven bien —comentó con un dejo de ternura, como si hablara de las dos niñas rebeldes del colegio.

—Lo molesto porque ando buscando la ficha que llenamos con mi madre cuando trajimos a Nayeli. ¿Ustedes guardan esa documentación?

Eusebio me miró con curiosidad y asintió. Cruzó los cubiertos sobre el plato, se limpió la boca con una servilleta de papel y caminó hasta una cajonera con estantes llenos de carpetas.

—A ver, voy a mirar por acá —dijo mientras revisaba sus archivos—. Aurora, mi secretaria, es una bendición. Secretaria como las de antes. Todo ordenadito, numerado, rotulado. A ver… Cruz, Cruz, Cruz… Acá está: Nayeli Cruz.

Una pila de hojas, algunas escritas a máquina y otras en computadora, sujetadas con un clip plateado, era el resumen de los últimos años de mi abuela. El final de una vida metido en una carpeta de cartulina de color rosado. Sentí el aguijón de la tristeza hundirse en el medio de mi pecho. Eusebio se volvió a acomodar en su escritorio y me miró expectante. Era obvio que pretendía que repasara el archivo en ese momento, en ese lugar y ante él. Lo hice.

En la carátula estaba lo que había ido a buscar: la ficha de admisión de Nayeli. Pasé el dedo índice por la hoja, desde arriba hasta abajo, y recordé aquella tarde de invierno en la que con mi madre llenamos los casilleros vacíos. Ella, con una pluma dorada que sacó con delicadeza de su cartera de cuero; yo, con una birome que encontré en el fondo de mi mochila. Hasta en los detalles éramos bien diferentes. En ese momento no presté atención a lo que ahora captaba mi interés. En la parte superior se lucía la letra prolija de mi madre: «Felipa Cruz, soltera, mexicana, nacida el 24 de diciembre de 1955». No pude leer más. Eva Garmendia tenía razón.

—Fijate que en la carpeta está toda la historia clínica de Nayeli. Si la necesitás, te la podés llevar. Lo único que tiene que quedar acá es la ficha de ingreso, la lista de visitas y la copia del certificado de defunción —dijo Eusebio.

Para disimular mi desasosiego, pasé las páginas hasta llegar a la lista de visitas y me encontré con una situación extraña. Tuve que repasarla dos veces para entender. Mi cerebro es especialista en negarse a incorporar situaciones que me ponen al borde del abismo.

—Eusebio, debe haber un error en esta lista —dije, y se la alcancé por arriba del escritorio—. Hay una cantidad enorme de visitas de mi madre a mi abuela. No quiero entrar en detalles,

pero ellas no se llevaban muy bien. Yo sé que ha venido muy poco a verla.

—No tengo idea de cuestiones familiares, pero yo he visto a Felipa muy a menudo en este lugar. Tu madre no es una mujer que pase desapercibida —dijo con una sonrisa boba.

Le quité la lista de la mano e intenté concentrarme. Felipa Cruz había entrado a Casa Solanas tres veces por semana, desde el primer momento de la internación de Nayeli hasta dos días antes de que muriera. Su firma con la pluma dorada certificaba cada una de las visitas. Debajo de cada una de sus entradas, figuraban las mías. Logré entender el motivo por el que nunca nos habíamos cruzado: mi madre parecía haber calculado el horario justo para evitarme, el horario en el que yo estoy dando clases de música en la escuela.

—Estoy sorprendida. Ninguna de las dos me habló sobre esas visitas.

No dije que en los últimos tiempos mi abuela solía quejarse mucho porque mi madre no la visitaba. Dejé la lista de visitas sobre el escritorio y busqué la historia clínica. Con el dedo índice marqué cada una de las indicaciones y diagnósticos médicos: artrosis, un poco de anemia, algunos problemas para conciliar el sueño y las cuestiones cardíacas que determinaron el final. No había ni una línea que se refiriera a demencia senil o confusiones.

—Eusebio, ¿usted sabe si Nayeli tenía algún tipo de inconveniente en recordar cosas?

—De ninguna manera. Jamás tuve una paciente de esa edad con tan buena memoria. Recordaba todo: cuántas veces por semana servimos carnes rojas o pollo, los turnos de las chicas de la limpieza y los nombres de cada una de ellas. Te digo más: se quejaba cuando les dábamos gelatina más de una vez al mes. Memoria de elefante, le digo yo a eso.

—¿Y mi madre la visitaba en la habitación o salían al patio? —A pesar de que las pruebas del ocultamiento estaban ante mis ojos, me negaba a aceptarlas.

Eusebio se quedó pensativo. Con una mano se acarició la barbilla, como si con ese gesto pudiera esforzar su memoria.

—La verdad, Paloma, que no me acuerdo. Suelo pasar mucho rato aquí en mi oficina y veo entrar y salir visitas, pero no ando detrás de cada una de ellas. Me involucro cuando hay algún problema o alguna norma es transgredida, pero en el caso de tu madre y de tu abuela, nunca sucedió nada que requiriera mi presencia.

Le devolví la carpeta entera. No necesitaba llevarme nada. Eusebio y yo nos despedimos con afecto y le prometí volver, como cada año, para la cena de aniversario de Casa Solanas. Había llegado con una duda y me iba con muchas más.

Salí al patio que separaba la casona de la puerta de salida. En el rincón, como siempre, sentada en su mecedora debajo de la sombrilla, estaba Gloria. Leía el diario mientras tomaba un jugo de naranja. Me acerqué para despedirme. Me clavó los ojos. Estaba enojada. Los labios fruncidos formaban alrededor de su boca tantas arrugas que parecía tener volados de encaje en la cara. Dejó el vaso de jugo y el diario en la mesita, y me tomó las manos con una fuerza que me pareció excesiva en una mujer de más de noventa años.

—Escuchame bien lo que te voy a decir, Paloma —dijo como si en ese pedido se le fuera la vida—. Tu madre nunca visitó a Nayeli.

La miré con sorpresa.

—Sí, sí. No me mires así. Escuché la conversación que tuviste con Eusebio. Ya deberías saber que a mí no se me escapa nada. Y tampoco se me escapó que eso de las visitas es mentira. Felipa venía mucho, eso es cierto, pero no a ver a tu abuela.

—¿Y a qué venía? —pregunté con cierto alivio. La posibilidad de que mi abuela me hubiese ocultado algo tan importante me resultaba insoportable.

Gloria apretó mis manos con más fuerza.

—Venía a ver a la Garmendia, a Eva Garmendia. Felipa era como una hija para ella.

44

San Ángel, mayo de 1944

Los cactus altos, plantados uno junto al otro, formaban un cerco perfecto; sin embargo, se podía espiar entre las espinas y ver un poquito de todo lo que sucedía en las casas de San Ángel. Una suerte de invitación tacaña y peligrosa para los pocos que se animaban a acercarse. El sol había salido por completo y no había ni una nube que aliviara el calor intenso. La joven se secó el sudor de la frente con el dorso de una mano; con la otra, sostenía las confituras que había preparado horas antes. La reja estaba abierta, no había nadie que impidiera el paso hacia la estancia.

El vidrio enorme de una de las ventanas se le presentó como incentivo para revisar su aspecto. Dos horas antes, Nayeli se había encerrado en su habitación de la Casa Azul para elegir, con cierta culpa, con qué vestido iba a ir a visitar a Diego Rivera. Su refugio de paredes amarillas era sencillo. El único tesoro a la vista era un baúl enorme en el que la joven guardaba las pocas pertenencias que había traído de su Tehuantepec natal y los trajes que le había regalado Frida durante los últimos años. Dudó durante casi media hora frente a la ropa. Cuando estuvo a punto de elegir un huipil blanco bordado y una falda lisa de color azul, una voz interior, muy parecida a la de su madrina, le susurró un consejo: «Debes ser quien de verdad eres, no otra parecida a ti».

En el fondo de su canasta estaba lavado y doblado su traje rojo de tehuana, el que su madre le había confeccionado para la última vela. Se le formó un nudo en la boca del estómago y los ojos se le humedecieron. En ella, el proceso del llanto siempre aparecía de la misma manera: con incomodidad física y una necesidad imperiosa de expulsar el dolor que nacía en los órganos vitales. Y otra vez la voz de su madrina la inundó: «A las angustias hay que parirlas a término como a los críos, nunca antes». Tal vez por eso no pudo llorar, no era el momento. Las lágrimas quedaron congeladas formando un laguito al costado de los ojos. Las barrió de dos manotazos y con un cuidado casi ceremonial se puso su vestido. La cintura le apretaba un poco, la comida abundante de la casa de Frida le había hecho ganar peso. Las corridas entre los cerros con su hermana, las largas caminatas hasta el mercado y las horas nadando en el río de Tehuantepec eran cosas de un pasado que por momentos parecían haber anidado en otra vida. Una vida ajena.

A pesar de que el vidrio de la ventana de San Ángel estaba sucio, el reflejo le sirvió para acomodar su cabello; le había crecido tanto que le pasaba los hombros. Se quitó la cinta que se había enredado en la cintura y con cuidado armó una liga que le despejó el rostro. Con el borde del huipil, le sacó brillo a un costado del vidrio. Notó que sus ojos, que siempre habían sido de un verde claro, estaban ahora más oscuros; verde oliva, le llamaba Frida a ese color indefinido. También su cuerpo se había estirado: el volado de la falda ya no tocaba el piso. Con coquetería, se pellizcó las mejillas para que tuvieran una tonalidad rosada y sonrió. Sus dientes blancos, en dos líneas perfectas, quedaron al descubierto. Le gustó, se gustó. Ya no se veía como una niña, ya no lo era.

El jardín era mucho más pequeño que el de la Casa Azul y con mucha menos vegetación. Un caminito prolijo, armado con piedritas blancas, llevaba directo a la entrada de una de las casas; eran dos. Antes de subir uno de los peldaños de acceso, levantó la cabeza para

intentar entender la construcción que tenía enfrente. Nunca había visto algo igual. El espacio estaba ocupado por tres estructuras cuadradas y bastante desangeladas; dos de ellas, unidas por un pasillo cubierto en altura, y la tercera, más pequeña, en el fondo. La casa principal había sido pintada de un rojo chillón con pormenores en blanco; la otra, de un azul exactamente igual al de las paredes de la casa de Frida. Ese detalle la hizo sentir en confianza. Por un segundo sintió que su benefactora de alguna manera estaba allí, junto a ella.

Nayeli entró en la casa roja. A su derecha, una escalera caracol de cemento alisado era el único lugar por donde seguir. Subió con cuidado, un poco por temor y otro poco por recato. Sintió que su presencia estaba de más en ese espacio. Desde arriba llegaba el sonido de la voz de Diego. Cantaba a los gritos:

Soy un pobre venadito
que habita en la serranía.

Como no soy tan mansito,
no bajo al agua de día.
De noche, poco a poquito,
y en tus brazos vida mía.

Desafinaba y no llegaba a los tonos agudos, pero la pasión que le ponía a cada estrofa de «El venadito» daba por tierra cualquier crítica. Nayeli se dejó guiar por la voz, pero en el tope de la escalera el impacto le impidió seguir: todo lo que se presentaba ante sus ojos era apabullante. El salón era enorme y luminoso. Menos una, las paredes estaban cubiertas con ventanales de vidrios amplísimos. El techo era tan alto que por un momento creyó que la casa había sido diseñada para un gigante. Cinco Judas de papel maché formaban la decoración principal; alineados contra uno de los ventanales, parecían tener vida propia. Las figuras eran idénticas a las que engalanaban el pasillo de

entrada de la Casa Azul. Si bien ambos lugares compartían unos pocos detalles, eran bien distintos. Hasta el olor de las pinturas y de los óleos picaban más en la nariz en San Ángel que en Coyoacán.

Diego cantaba en medio del salón, subido a una escalerita de madera, mientras pintaba sobre un lienzo enorme. Nayeli nunca había visto una obra tan grande, más alta y ancha que los cuadros gigantes que pintaba Frida. No supo cómo llamar su atención y se le ocurrió toser. Una tos suavecita y falsa. Por un segundo, temió que el cuerpo robusto del pintor cayera rodando por la escalera que apenas parecía sostenerlo. Diego Rivera giró apenas un poco. En una de sus manos sostenía una paleta redonda de madera, manchada de colores, y en la otra, un pincel grueso. El hombre emitió una de sus famosas carcajadas: estridente, franca. Tenía el don de reírse con todo su cuerpo. Sacudía las manos, la panza subía y bajaba, y tiraba la cabeza hacia atrás, como si se le fuera a desprender del cuerpo.

—Ven, pasa. ¡Adelante, eres bienvenida! —exclamó—. Deja ese paquete en el lugar que encuentres libre.

Nayeli buscó con la mirada una mesa o una silla en la que apoyar el plato con buñuelos, pero no encontró nada vacío; todo en el taller de Diego estaba ocupado, todo lo que lo rodeaba era excesivo.

—Señor Diego, si usted quiere puedo llevar los dulces al comedor.

—Aquí no hay comedor, mi querida. He decidido abolir la tiranía del comedor. Las personas debemos comer donde nos plazca o donde nos venga el hambre, o la comida, lo que ocurra primero. Puedes dejarlo en el piso, en algún rincón —dijo señalando de manera confusa todo el espacio y bajó del andamio con una habilidad impensada para un cuerpo de ese tamaño.

En el borde de una mesa repleta de frascos de pintura, Nayeli encontró un pequeño mantel blanquísimo. Parecía un milagro que ninguno de esos colores lo hubiese tocado. Lo estiró en el piso y acomodó el plato de confituras en el centro. A pesar de que se habían enfriado, conservaban el perfume intenso de la vainilla y de la canela.

Se sentaron uno frente al otro, sobre el cemento. La temperatura era alta, pero el frescor del suelo se mantenía inalterable. Diego atacó las bolitas azucaradas como si durante meses no le hubiera metido un bocado a su cuerpo; se llenaba la boca y, casi al mismo tiempo, se chupaba los dedos.

—¡Esto es una delicia, Nayeli Cruz! —dijo con la boca atiborrada.

La joven intentó calmar el temblor de su cuerpo. Pocas veces la habían nombrado con su nombre y su apellido. La manera en la que su identidad completa sonó en los labios de Diego Rivera le provocó ganas de llorar.

—Es una receta que se suele hacer en mi casa de Tehuantepec, en Oaxaca. Esa es mi tierra, mi lugar.

El pintor dejó uno de los buñuelos a medio comer, se levantó de un salto y, enloquecido, se puso a revisar un baúl que decoraba una de las esquinas del taller.

—Aquí está mi tesoro —dijo mientras apretaba contra el pecho un cuaderno de tapas de cuero.

Volvió hacia donde estaba Nayeli y le extendió el cuaderno con la actitud de un niño dando cuenta de las tareas escolares.

—Es mi cuaderno de viaje. Todo lo que me envolvió de tu tierra está en esas hojas. —Se tocó el pecho con ambas manos y agregó—: Y aquí, en mi corazón.

Por temor a manchar alguna de las obras que Diego había puesto en sus manos, Nayeli pasó hoja por hoja con la punta de sus dedos. Algo le indicaba que lo que estaba viendo era muy valioso. Cada página mostraba los pedazos de la vida que Diego Rivera había tenido en Tehuantepec: frutas y flores enormes, vegetación tupida, ríos turbulentos, y sobre todo mujeres. Mujeres tehuanas.

—Oaxaca es el paraíso. Allí las amazonas reinan y dejan a los hombres embobados, sin ninguna capacidad de reacción. Son magas. —Hablar era de las cosas que Rivera más disfrutaba. Contar historias exageradas, y muchas veces inventadas, se le daba tan bien como

pintar—. Muchas de esas nativas tienen manchas en la piel como si fueran leopardos. Y la piel de los varones nace blanca y se tiñe de a poco, hasta lograr el color de la tierra. En Europa mi pintura se extravió. Todo lo europeo se había metido en mis pinceles y en mi alma. Nada de México quedaba dentro de mí.

Nayeli se tocó con disimulo la mancha de nacimiento de su pierna y sonrió. Nunca había pensado que tal vez ella descendía de un leopardo. Le gustó la idea.

—Fue Vasconcelos quien dijo que mi mural *La creación* no era de su agrado —siguió contando Diego—. Las huellas europeas estaban allí, no se quitaban de mi arte. Y me llevó a la tierra zapoteca y allí encontré la intuición, la fuerza vital, todo. En Tehuantepec encontré mi verdadero trópico mexicano, como si hubiese vuelto a nacer.

Nayeli escuchaba embelesada. Cada palabra que salía de los labios de Diego Rivera era pronunciada para ella. Sintió que todo su cuerpo era una patria por descubrir.

A pesar de que los bocetos de mujeres —todos distintos— que Rivera había retratado en su cuaderno le resultaron muy bellos, ninguno la sorprendió. Se había criado entre cada una de esas mujeres. Las pieles tersas, las caderas anchas y redondeadas, las manos de dedos finos, los cabellos largos y ondeados, los pies pequeños con dedos como garras, los pómulos altos, las bocas carnosas, los ojos rasgados. Todo era familiar para Nayeli. Incluso, podía reconocerse en cada una de esas imágenes.

—Tengo que terminar de pintar unos detalles. Tú puedes ir a la casa de al lado por la puerta del piso superior, a recorrer este lugar fabuloso —dijo Diego, y se puso de pie. Se limpió ambas manos en los costados de su overol de trabajo. Las manchas de la grasa de los buñuelos se fundió con las de pintura.

—Necesito que hablemos de Frida —dijo Nayeli. Escupió cada una de las palabras, el verdadero motivo por el que estaba en ese lugar.

—Claro que sí. Mi Friducha hermosa. Puedo pasarme horas hablando de mi paloma…

—De la mala salud de Frida —interrumpió la joven con seriedad.

Diego se mostró sorprendido. Había naturalizado tanto el cuerpo quebrado de Frida que convertir sus dolores en un tema de conversación le resultaba extraño.

—Frida está cada vez peor. El corsé de acero ya no le sirve y su doctor le ha dicho que lo mejor es volver a someterla a una operación.

—¿Y tú qué piensas? —preguntó el pintor.

Nayeli se estremeció. En esa pregunta estaba situado el final de su adolescencia. Diego y Frida solían comportarse como dos niños grandes y, a pesar de que la tentación de hacerse cargo de ambos era enorme, no quiso, no pudo.

—Yo no pienso nada. Yo solo quiero que Frida no se muera —balbuceó.

La furia del pintor fue solapada, muy distinta a las furias explosivas de Frida. Su rostro se puso rojo, una vena azulada cruzó su frente, los ojos saltones lanzaron chispas y golpeó con los puños cerrados en los costados de su cadera.

—¡No quiero volver a escuchar semejante cosa! Frida es eterna como el cielo, como la lluvia, como el océano. —Largó el aire y cambió abruptamente de tema—. Tengo que terminar ese cuadro. Me han pagado mucha lana por adelantado y la entrega tiene fecha y hora. Si quieres puedes subir las escaleras, cruzar el puente y recorrer el lugar. Es algo digno de ver, no te lo pierdas —insistió. Sus palabras sonaron más a orden que a invitación.

Diego Rivera giró sobre sus botas de cuero y con tres movimientos precisos trepó al andamio, como un animal herido que se refugia en una caverna. Se sumergió de golpe en ese mundo de concentración que lo embargaba cuando trabajaba en sus obras, ese mundo paralelo en el que solo había lugar para una sola persona: él mismo.

En ese mismo momento, Nayeli tomó una decisión: no se iba a ir de San Ángel sin una respuesta para Frida. Con los años, había aprendido que Diego tenía sus tiempos. Las informaciones y las noticias se amontonaban en su cabeza y tardaba en ordenarlas; por eso, sus conclusiones solían estar abarrotadas de los giros y los modismos de quienes no improvisan nada.

Siguió las escasas indicaciones que le había dado. El piso de arriba tenía los techos tan altos como el estudio, pero las habitaciones eran mucho más pequeñas y austeras. No había pinturas, ni Judas ni colores. Tanto las paredes como el piso eran de color cemento crudo, se asemejaba más a la vivienda de un monje que a la de un artista. No pudo evitar espiar lo que parecía ser la habitación de Diego, la puerta estaba abierta. Una cama angosta le llamó la atención ¿Cómo haría un hombre tan grueso para recostarse sobre ese colchón y no sobresalir por los costados? Pegada a la cama, había una mesita de luz pintada de un verde pálido y, como único decorado, colgado en la pared, un dibujo de carbonilla dentro de un marco de madera.

Un pasillo finito la llevó hasta la puerta de hierro naranja que daba a una terraza cuadrada de pocos metros y desembocaba en un puente de concreto. Del otro lado del puente, la construcción similar de color azul. Nayeli cruzó el puente con el corazón latiendo al galope. No pudo evitar mirar hacia abajo. El jardín sobre el que estaban levantadas las casas se veía en todo su esplendor: senderos de piedritas blancas, nopales y cactus, muchos de ellos florecidos.

La casita del otro lado del puente olía a perfume de mujer, uno mucho más intenso que el que usaba Frida. Antes de llegar a la puerta, pudo ver una sombra que cruzaba de un lado a otro, una sombra como un espectro. Su cuerpo tuvo el impulso de dar la vuelta y desandar sus pasos, pero la curiosidad fue más fuerte. Agudizó el oído buscando escuchar algún paso, alguna voz, algo que le diera la certeza de que eso que había visto era humano. Solo llegó hasta ella el aleteo de dos palomas que se apareaban sobre las ramas de uno de los árboles del jardín.

Nayeli había crecido rodeada de mitos y leyendas de su tierra natal, relatos que formaban parte de cada una de las células de su cuerpo; por su sangre de tehuana corrían litros y litros de historias del más allá. Su madrina siempre le decía que el enemigo no son los muertos ni los fantasmas, tampoco los espíritus inquietos. El único enemigo de las personas es el olvido. Trajo esas palabras a su memoria para darse ánimo y cruzar la puerta que tenía frente a ella. Movió la cabeza hacia un lado y hacia el otro para ablandar el cuello y avanzó.

En apenas unos pasos, se dio cuenta de que el lugar era bien distinto al que acababa de dejar atrás. Las paredes del recibidor estaban pintadas de un amarillo que, bajo el rayo del sol que se colaba, parecía dorado. Se asomó con cuidado por la primera puerta: era la habitación de Frida, no tuvo dudas. La manta de hojas bordadas sobre la cama, el florero repleto de flores hechas con papeles de colores, los collares de piedras y perlas colgados en el respaldo de una silla y, en el piso, un rebozo morado daban cuenta de algún olvido de la pintora. Nayeli no pudo evitar entrar en la habitación que tenía apenas unos centímetros más que el baño pequeño de la Casa Azul. Le gustó que Frida tuviera su espacio dentro de los confines privados de Diego.

—No toques eso. No te pertenece.

La voz a sus espaldas hizo que Nayeli soltara uno de los almohadones de la cama como si fuera una brasa encendida. Se dio la vuelta con un movimiento rápido, regido por la adrenalina; al mismo tiempo, apoyó sus manos sobre el corazón, como si con ese gesto pudiera evitar que se le saliera del pecho. Apoyada contra el marco de la puerta estaba ella, la Güera, la muchacha que había conocido en la entrada de la Casa Azul el día de la inauguración del mural de la pulquería. Pero esta vez se la veía muy distinta. Ya no llevaba esa ropa negra que la hacía parecer una escolta de cortejo fúnebre. Se la veía luminosa como una princesa salida de un carruaje. Sin embargo, su atuendo era sencillísimo: un vestido rosado ajustado hasta la cintura, la falda acampanada le llegaba justo hasta las rodillas. Frida habría

dicho que la joven estaba en los huesos y que le faltaba comer unos buenos guisos; que sus brazos finos, que arrancaban en unos hombros marcados, y sus piernas flacas la hacían parecer una calaca olvidada de día de muertos. Pero para Nayeli la mujer que tenía enfrente era la imagen misma de la fragilidad y la sutileza. Una figura etérea y hermosa.

—Perdón. Quise acomodar la cama, está un poco deshecha —balbuceó Nayeli, que no era buena para inventar excusas—. ¿Tú quién eres?

—Ya lo sabes. Soy la Güera, una alumna de Diego —respondió con seguridad.

—No sabía que Diego fuera maestro —dijo Nayeli buscándole la grieta a la mentira.

—Yo tampoco.

La respuesta de la Güera la dejó muda y sola, tardó unos segundos en reaccionar. La muchacha giró con gracia para retirarse. Nayeli la siguió por un pasillo que desembocaba en un estudio luminoso.

En un costado, dos caballetes sostenían telas con pinturas de naturalezas muertas sin terminar. Eran obras de Frida. En el medio, una mesa más ancha que larga estaba vacía. Lo que había estado arriba se amontonaba ahora en el piso: dos frascos con pinceles sumergidos en agua, una lata repleta de lápices de colores, una caja de cartón bastante maltrecha con carbonillas usadas y dos rollos grandes de papel blanco. Nayeli recorrió con la mirada los objetos descartados y una ola de cólera la embargó por completo. Sintió cómo sus mejillas hervían y un sudor frío le corrió por la espalda. ¿Quién era esa muchacha de melena dorada, casi blanca, que se había atrevido a quitar de su lugar las pertenencias de Frida? Con paso rápido se ubicó frente a ella, demasiado cerca. Los ojos verdes de la tehuana lanzaban chispas.

—Quiero que vuelvas a colocar los objetos de Frida sobre su mesa, porque esa que está ahí es su mesa —la interpeló amenazante, con los

puños apretados al costado del cuerpo. Para evitar que sus palabras llegaran a Diego, se tragó las ganas de gritar.

La Güera levantó las cejas, dejando sin marco unos ojos que de tan claros parecían transparentes; sus labios pintados de un rosa pálido se curvaron hacia arriba, en una mueca de sorpresa. No estaba acostumbrada a que nadie le hablara de esa forma.

—Yo no sé quién eres —dijo con una calma elegante—, pero te informo que no recibo órdenes de nadie.

—Soy Nayeli Cruz, la cocinera de Frida —respondió con orgullo. Cada vez que a su nombre le adjuntaba su labor, sentía cómo el pecho se le hinchaba; por momentos hasta creía sentir que crecía algunos centímetros de altura.

—¡Ay, por favor! —exclamó la Güera moviendo una de sus manos, como si estuviera espantando una mosca imaginaria—. Haré de cuenta que esta conversación no existió. Me resisto a sostener una discusión con una empleada doméstica. Si eres cocinera, deberías estar en la cocina y no aquí, en el estudio. Y si además eres la cocinera de Frida, deberías estar en Coyoacán y no aquí, en San Ángel. Tienes suerte porque estoy de buen humor y guardaré este incidente. Por mucho menos en mi familia te habrían dejado en la calle.

Nayeli dio un paso hacia atrás, con desconcierto. Hasta ese instante había creído que ser la cocinera de Frida era un mérito, un cargo de importancia. Pero con unas pocas palabras y un simple gesto de desdén, la muchacha que tenía enfrente había demolido cada una de sus suposiciones. Aflojó los puños. Había perdido el combate.

45

Montevideo, enero de 2019

Emilio Pallares estaba furioso. Siempre supo que su hijo Ramiro era capaz de captar la atención de cualquiera; desde niño lograba, casi sin darse cuenta, que todo el mundo girara a su alrededor. Sin embargo, nunca había sido un chico simpático ni agradable; tampoco era un gran conversador, y las veces que hablaba parecía elegir las palabras más cortas del diccionario para ocupar la menor cantidad de tiempo posible en el relato, como si el hastío lo embargara. Pero con eso era suficiente. Dos o tres frases y el resto desaparecía. Elvira, su madre, solía decir que Ramiro era un encantador de serpientes. Para Emilio, Ramiro era la serpiente.

Salieron de la residencia de Martiniano Mendía en silencio. Tampoco abrieron la boca durante el trayecto en el auto que los dejó en el casco histórico de Montevideo. A pesar de que Pallares se moría de ganas de conocer los detalles de la reunión privada entre su hijo y Mendía, no dijo nada; prefirió morderse la lengua y tragar saliva amarga antes de caer a los pies del muchacho.

Caminaron por la Plaza Independencia; Emilio, unos pasos por delante de Ramiro. Nadie hubiese adivinado que eran un padre y un hijo seducidos por un mismo interés: la historia. Se quedaron clavados al mismo tiempo frente a la puerta de entrada de la antigua fortaleza.

—¡Qué maravilla este monumento y qué fascinante su recorrido! —exclamó Emilio Pallares. Se acercó y apoyó las manos sobre las piedras—. En 1877 demolieron la Ciudadela, pero la puerta quedó. Dos años después la llevaron al edificio de la Escuela de Artes y Oficios. Recién en 1959 la devolvieron a este, su lugar original.

Ramiro también se acercó e imitó el gesto de su padre, como si por los poros de la piel pudiera absorberse la historia.

—¿Tuvo restauración? —preguntó con genuina curiosidad. En el fondo, muy en el fondo, sentía admiración por su padre. Más de una vez se cuestionó si el interés que tenía por el arte era genuino o solo se trataba de una excusa para captar la atención paterna.

—Sí, claro. Fue restaurada durante cuatro años y en 2009 la reinauguraron. Han hecho un trabajo maravilloso, incluso lograron mantener el color y la textura original.

—Es un Frida Kahlo —disparó Ramiro con esa habilidad que era su marca registrada: cambiar de tema.

Emilio apartó las manos de las piedras de la puerta, como si fueran pedazos de brasas ardientes. Tardó unos segundos en entender lo que estaba diciendo su hijo. No pudo responder nada.

—Me dijo Mendía que la pintura es más valiosa y extraña de lo que cualquiera pueda imaginar.

—Necesito tomar algo fuerte. Busquemos un bar —dijo Emilio.

Cruzaron la Plaza, esta vez ambos caminaban a la par. Los pensamientos se atoraban en sus cabezas. Una mezcla de excitación y miedo los embargaba. Ramiro recordaba las palabras exactas y el llanto acongojado de Mendía cuando, tras su pedido, apoyó la pintura sobre las piernas muertas.

—Es ella. Es ella. No tengo dudas. Toda su pasión está acá. La furia, el arrebato, el dolor. Yo la entiendo, solo yo la entiendo.

—Su entereza y su elegancia se derrumbaron. De repente, el coleccionista se convirtió en un hombre balbuceando palabras incoherentes.

—No entiendo, Mendía —dijo Ramiro—. Le pido que se recomponga. Yo estoy acá para hacer negocios, no para consolar este desborde de su parte.

La estrategia de Ramiro surtió efecto. Mendía podía soportar cualquier cosa menos la debilidad y la vergüenza que, para él, eran exactamente lo mismo. Respiró en profundidad y, como pudo, se irguió en su silla de ruedas. A pesar de la irritación de sus ojos y de las mejillas húmedas de lágrimas, su aspecto volvió a ser el de siempre: estoico. Se aclaró la garganta con una tos forzada y seca.

—La obra de Frida Kahlo nunca me interesó. Siempre la consideré infantil, falta de decoro, de elegancia. Me repugnaba ver en sus pinturas la sangre de sus abortos, su útero expuesto ante el mundo, su dolor, sus laceraciones. Recuerdo la vez que, ante coleccionistas mexicanos, dije que todo su recorrido artístico me parecía el relato de una mentira. Aseguré que Frida era una embustera —dijo, y terminó la frase con una carcajada—. ¡Qué idiota fui! ¡Qué equivocado estaba!

—¿Qué lo hizo cambiar? —preguntó Ramiro sin quitar los ojos de la pintura de la abuela de Paloma, que seguía sobre las piernas de Mendía.

—El accidente que me dejó hecho un cadáver en vida, del cuello para abajo. Frida también fue un cadáver en vida después de ese accidente de tránsito que casi la mata. Meses y meses postrada pensando si alguna vez todo ese padecimiento iba a tener algún sentido. —Volvió a aclararse la garganta, pero esta vez como manera de disimular un llanto atorado en el medio del pecho—. A ella le fue mejor que a mí. Frida Kahlo resucitó. Escuchá bien esto que te digo. Es más que una pintora, más que una mujer, más que una inspiradora. Es un cadáver que volvió a la vida. No hay muchos y Frida es uno de esos pocos. Durante los primeros días de mi accidente, cuando nadie se animaba a decirme la verdad sobre la gravedad de mi lesión, fue Frida la que me confirmó lo que yo ya sabía: estaba destinado a ser cadáver para siempre. Ella me lo dijo.

Ramiro levantó las cejas. No pudo disimular la sorpresa que le causaba ver a ese hombre, al que todos consideraban un rey, convertido en un inválido de discurso errático y fantasioso.

—Sí, sí, Ramiro. No hagas ese gesto. No estoy loco. Cuando digo que Frida signó mi destino, no miento. Me dieron todo tipo de drogas para apaciguar el dolor del cuerpo y otras para que mi cabeza no se me volviera en contra. Nadie quería contestar mis preguntas. Tal vez por eso, me callaban con somníferos. No los culpo. No debe haber sido fácil decirle a un muchacho joven que iba a quedar postrado para siempre. Hasta que una tarde llegó Frida, sí, Frida. Eso decía la identificación que una de las enfermeras tenía abrochada en el pecho de su uniforme. Y fue ella la que me dijo la verdad. A partir de ese momento me obsesioné. Vi en esa mujer un mensaje: «Si Frida pudo, vos vas a poder». Y la verdad es que pude poco.

—No coincido —dijo Ramiro sin ánimo de ser compasivo—. Usted recuperó muchas piezas de arte que estaban perdidas y las puso en circulación para deleite de la humanidad.

Mendía sonrió.

—No todas, Ramiro, no todas. Algunas aún las atesoro. Soy víctima de un egoísmo cruel.

—Por eso estoy acá —remató Ramiro—. El altruismo también me es esquivo.

El mozo sirvió la cerveza en los dos vasos con una lentitud que sacó de sus cabales a Emilio Pallares. No tenía resto para nada más, ni siquiera ante la posibilidad de una cerveza helada con la espuma justa.

—Deje, deje, hombre. Yo termino de servir. Vaya, siga con lo suyo —dijo molesto, como si la tarea del mozo no fuera esa que estaba haciendo. Ramiro no pudo evitar sonreír ante las palabras de su padre—. Bueno, basta de vueltas. Dame detalles de la reunión con Mendía y explicame qué es eso que dijiste recién sobre Frida Kahlo.

—La pintura es una joya única. Es la única obra de arte en el mundo que une en un mismo dibujo a dos de los mejores artistas: Frida Kahlo y Diego Rivera.

—No entiendo —balbuceó Emilio.

—Es difícil de entender, pero confío en Mendía. Él asegura que la figura de la mujer desnuda es obra de Rivera y que el dibujo rojo es un Frida.

Emilio dejó de lado sus modales de caballero inglés; de dos tragos, vació el tarro de cerveza y se limpió la boca con el dorso de la mano. Procesar lo que su hijo le estaba diciendo se le hacía cuesta arriba, no podía mensurar el peso de lo que tenían entre manos.

—A ver, hijo, pensemos con claridad —dijo para calmarse a sí mismo—. Esa mancha roja es eso, una mancha. Incluso, te diría que hace que la obra sea defectuosa. Tal vez a Rivera se le cayó un tacho de pintura o, lo que sería peor aún, quien la tuvo en custodia no la cuidó lo suficiente.

—No es una mancha, papá —aseguró Ramiro. Ambos se sobresaltaron y, al mismo tiempo, intentaron disimular su reacción. Ninguno de los dos estaba acostumbrado a que la palabra «papá» formara parte de sus escasas conversaciones—. Mendía insiste en que parte de la pintura de Rivera está cubierta por el dibujo de Frida, ese dibujo rojo.

Emilio asintió, no le quedaba otra posibilidad que la de abrir su mente ante esa información. Sin embargo, aferrado a sus conocimientos, dijo como si pensara en voz alta:

—Frida era una gran dibujante, muy figurativa. Sus intenciones se ven claramente en su obra. Una manzana es una manzana, un corazón es un corazón, los animales son animales...

—Una bailarina es una bailarina y una historia es una historia —interrumpió Ramiro sin dejar de pensar en Paloma.

—¿Qué decís, Ramiro?

—Que la pintura sin la historia no es nada.

—¿Desde cuándo en nuestro negocio necesitamos una historia? Tenemos en nuestro poder una obra monumental. Hay que decidir qué hacer con ella. Yo tengo un plan.

—Te escucho.

—No tengo dudas de que Mendía va a querer comprar el original. Nosotros podemos lograr una copia exacta y con la ayuda de Lorena armar un operativo de prensa sobre el hallazgo, alguna mentira se le va a ocurrir. —Se quedó pensativo unos segundos—. Tal vez puedo conseguir que la obra se exhiba en mi museo.

—¿Y Cristóbal?

—Bueno, ya sabés….Tu hermano es un falsario fenomenal.

—Lo tengo clarísimo —dijo Ramiro, dando por terminada la conversación.

El plan en su cabeza estaba en marcha, y era muy distinto al que acababa de recitar su padre, pero tal como le había enseñado su madre, fingió estar de acuerdo.

46

Coyoacán, julio de 1944

Nayeli no soñaba mucho. Cada noche apoyaba la cabeza sobre la almohada, cerraba los ojos y se dormía con facilidad. Amanecía fresca y renovada con las primeras luces del día, que siempre venían acompañadas por el canto de los pájaros en el jardín o por los ladridos de los perros de Frida que, caprichosos, solían disponer de los horarios en los que debían ser alimentados. Las pocas veces que los sueños se le colaban en el descanso, la sensación era extraña y triste. Las imágenes familiares, a las que no les daba lugar durante la vigilia, aparecían involuntariamente mientras dormía. Soñaba con Tehuantepec, con su madre y, sobre todo, con su hermana Rosa. Esas noches veía a su madre con la piel morena más arrugada y con mechones blancos entrelazados en sus trenzas azabache. Tampoco Rosa se veía ya como una jovencita reluciente; seguía igual de bonita, pero su rostro y, sobre todo, sus ojos mostraban una madurez maternal. Hubo una noche, incluso, en la que la soñó embarazada, con una panza enorme, y supo que su sobrino iba a ser un varón.

Esa madrugada de julio, apenas había dormido un par de horas cuando empezó a soñar. El valle de Tehuantepec estaba cubierto de flores y, a los lejos, se escuchaba el canto de las tehuanas que lavaban la ropa en las orillas del río. Nayeli sintió que tenía las

piernas livianas, casi aladas, y que podía correr y volar al mismo tiempo. De repente, el cielo celeste se oscureció; unos nubarrones negros taparon el sol con rapidez. Las piernas se le quedaron tiesas, intentó moverlas y no pudo. Los cantos de las tehuanas se convirtieron en rugidos de tigre y, de pronto, a lo lejos, el grito desesperado de su hermana hizo que tuviera que taparse las orejas con las manos.

—¡Me ahogo! ¡Me ahogo! ¡No puedo respirar! ¡Que alguien me ayude! —El pedido de auxilio era aterrador. La voz dejó de ser cristalina para convertirse en un gruñido áspero.

Nayeli abrió los ojos y los clavó en el techo de su habitación. Sintió la piel cubierta de un sudor frío. Tehuantepec había desaparecido, pero los gritos no.

—¡No me entra el aire! ¡Me van a estallar las costillas! ¡Nayeli! ¡Nayeli!

No era Rosa quien gritaba. El pedido pavoroso salía de la boca de Frida. La muchacha se levantó de la cama dando un brinco y, a oscuras, corrió hasta el dormitorio de la pintora. Abrió la puerta de un golpe y se quedó seca ante la escena que tenía frente a sus ojos. Frida estaba tirada en el piso, totalmente desnuda de la cintura para abajo. Su torso estaba cubierto con el corsé de yeso que un médico amigo le había colocado esa tarde. Nayeli se tiró a su lado y, también a los gritos, le preguntó qué le estaba sucediendo.

—El corsé, el corsé… —murmuró Frida, que había dejado de gritar para ahorrar el poco aire que lograba entrar en sus pulmones—. Se puso duro. ¡Quítamelo! ¡Quítamelo ya!

Desesperada, Nayeli intentó hundir los dedos entre el corsé y la piel del pecho de Frida, pero apenas logró que entraran las yemas. El yeso con el que el médico había cubierto la parte superior del cuerpo de la pintora se había endurecido con el correr de las horas; debajo de las axilas y de los omóplatos, se habían empezado a formar unos pliegues morados.

—Tranquila, Frida, tranquila —le dijo al oído mientras le quitaba del rostro unos mechones de pelo húmedos por el sudor y las lágrimas—. Respira de a poquito. Voy por una navaja.

Frida la miró desencajada y asintió con la cabeza. No tenía otra opción que obedecer y esperar. Sintió que los labios se le hinchaban y hasta imaginó que se estaban poniendo de color morado. Las venas de las sienes hacían presión, y las manos y los pies se le pusieron fríos de golpe. Casi ni se dio cuenta de cuando Nayeli entró corriendo con la navaja en la mano.

—¡Aquí estoy! ¡Aquí estoy! —exclamó.

Con cuidado para no rebanar la piel y, a la vez, con la velocidad justa, logró cortar un pedazo del yeso en medio del pecho. El aire entró de golpe en el cuerpo de la pintora y sonó a silbido lejano. El alivio fue inmediato, pero insuficiente: había que cortar más. Frida abrió la boca para decir algo, pero Nayeli le dijo que se mantuviera callada. Cada bocanada de oxígeno era clave.

—Voy a seguir cortando —anunció la tehuana—. Me tienes que ayudar.

Mientras una cortaba, la otra jalaba con ambas manos hacia los costados. El yeso fue cediendo de a poco, hasta que el cuerpo de Frida quedó totalmente liberado. Nayeli reprimió las ganas de gritar cuando observó ese torso desnudo. Los pliegues secos del yeso le habían lastimado la piel, dejando unas líneas rojas que parecían latigazos; a la altura de las costillas, se veían moretones violáceos. Frida se sentó en el piso con la espalda apoyada contra la pared y, con las puntas de sus dedos, recorrió cada una de las heridas. Estaba fascinada.

—Mira, Nayeli. Me he convertido en un tigre. ¡Qué maravilloso! —exclamó ante la sorpresa de la joven—. Quiero que el cuerpo me quede así, todo marcadito como si estuviera dibujado por la desgracia. ¿No te parece bonito? Llama a Diego, debe estar en San Ángel. Dile que me he convertido en tigre.

Nayeli la ayudó a recostarse en la cama. Frida parecía encantada, incluso, con el dolor que decía sentir en las costillas. «¿Hasta qué punto sufre sus padecimientos?», pensaba la joven mientras en un cacharro de cobre calentaba un chocolate bien espeso. Más de una vez había escuchado a Diego y a los médicos asegurar que, sin sus enfermedades, Frida no sería Frida; que su arte estaba tan relacionado con los dolores del cuerpo que sin ellos no tendría tema de inspiración.

El aroma del chocolate inundó la cocina. Para que fuera más intenso, Nayeli le agregó una varita de vainilla y un chorro pequeño de ron. La pintora la esperaba en la cama totalmente desnuda, había decidido que las laceraciones del corsé de yeso iban a ser su vestimenta hasta que desaparecieran.

—Bailarina, ni se te ocurra tirar el corsé —dijo, y señaló el despojo blanco que había quedado en un rincón—. Mañana me voy a dedicar a decorarlo con mis colores.

Nayeli asintió y llevó los pedazos blancos de yeso y las vendas al estudio, donde Frida guardaba, como si fueran tesoros, cada uno de los corsés que había usado. Los elementos de tortura que ella había decidido convertir en arte.

El cuerpo de tigre de Frida no causó en Diego la impresión deseada por ella. Cuando llegó a la Casa Azul por la mañana y la vio en ese estado, se arrodilló frente a la cama, se cubrió el rostro con las manos y se puso a llorar. Ella, como siempre, lo acunó entre sus brazos y, durante casi una hora, le cantó una canción de cuna como si fuera una madre con su hijito doliente.

Esa misma tarde, luego de los llantos y las canciones, ambos decidieron que la única opción razonable era una nueva operación. Con una canasta gigante repleta de lienzos, cuadernos de bocetos, lápices y pinceles, dejaron la Casa Azul para internar a Frida en el hospital en el que siempre era recibida como una reina. Médicos y enfermeras se arremolinaron a su alrededor para escuchar sus historias y para recibir cada uno de los dibujos que la pintora hacía a pedido. El doctor

Zimbrón tuvo que aguardar en la cafetería que su paciente más famosa dejara de saludar a las personas que se acercaron en fila. Estaba acostumbrado. Prefería tener a Frida de buen ánimo; contradecirla era sinónimo de berrinches y caprichos que, lejos de beneficiar su salud, la perjudicaban.

La pintora tenía el don de convertir cada circunstancia en una fiesta. Improvisaba carnavales en cualquier época del año. «Las cosas felices, nos hacen felices», sostenía. Para esa circunstancia, había elegido su vestimenta con dedicación: un camisón largo de seda color verde brillante y un rebozo amarillo bordado; en el cabello, alrededor de sus trenzas, había colocado una lluvia de maripositas de papel hechas, una a una, por sus alumnos de la Escuela de Arte. Disimuló el color cetrino de su rostro con un maquillaje chillón.

Mientras Frida despedía de la habitación a los últimos miembros de su séquito, Nayeli hizo lo de siempre: vaciar en el excusado las botellas de licor que su patrona escondía en el fondo del equipaje.

—Señora Frida, ya es tiempo de que reciba al médico —dijo una enfermera regordeta que no había caído bajo los encantos de la paciente.

Antes de que Frida pudiera autorizar el ingreso, el doctor Zimbrón cruzó la puerta acompañado de Diego. Toda la efervescencia que había ostentado hasta ese momento se derrumbó en segundos, y la mujer madura se convirtió de pronto en una especie de niña temerosa del reto de los adultos. Hasta su cuerpo se hizo más pequeño.

—Cada día estoy peor. Me cuesta mucho acostumbrarme a esos aparatos que me sostienen el cuerpo, pero sin ellos no puedo andar ni pintar ni nada —se quejó con la voz quebrada—. Ya no tengo opción.

El doctor se sentó en la cama y tomó las manos de Frida.

—Tienes inflamadas las meninges y tener la columna inmovilizada ayuda a que los nervios no se irriten…

—Pues ya no sirve. Se me irritan todos los nervios, los del cuerpo y los del alma. Necesito más Lipidol.

—No, Frida. Más no se puede. Tu sistema no lo elimina por completo, y eso es lo que presiona tu cerebro y te provoca los dolores de cabeza.

—Pues entonces, me tienes que operar —interrumpió Frida—. ¡Hazlo, vamos! Yo te autorizo.

Diego avanzó unos pasos y se sentó del otro lado de la cama.

—Es imposible, mi Friducha hermosa. Ya lo ha dicho el doctor Eloesser. Otra operación te pone en riesgo y no mejoraría tu situación.

Nayeli seguía con atención el intercambio. En secreto, la conmovió la decisión de Diego de guardar para sí gran parte de la conversación que había tenido con el médico favorito de Frida, el único médico en el que ella confiaba ciegamente. Eloesser sostenía que Frida se había sometido a operaciones que no eran necesarias y que había entrado en un círculo enfermo que encontraba en las intervenciones quirúrgicas una forma de llamar la atención. También creía que una personalidad fantasiosa y lúdica como la de la pintora proyectaba en la posibilidad de ser intervenida un dejo de esperanza salvadora, que la sostenía en pie. Nada dijo Diego de las conclusiones del médico y se limitó a ejercer su poder. Las palabras de Rivera eran, para Frida, verdades reveladas.

Nayeli había presenciado infinidad de veces la escena. Todo se veía como una obra de teatro repetida hasta el hartazgo: Diego se negaba, y entonces Frida se ponía a llorar; luego él rogaba y ella concedía. El circuito podía ser rápido o demorar horas, pero el final siempre era el mismo: Frida hacía lo que Diego ordenaba, aunque estaba convencida de que las decisiones las tomaba ella. Finalmente, llegaron a un acuerdo: Frida iba a permanecer unos días internada para ajustar su medicación y, por el momento, la operación quedaba suspendida.

Nayeli volvió a la Casa Azul. Los animales de Frida requerían atención y la pintora prefirió que su cocinera se tomara unos días de descanso, sin tener que ocuparse de nada que tuviera que ver con enfermedades, columnas rotas y llantos de madrugada.

Sobre la mesa de la sala, había quedado olvidado el diario de tapas rojas que Frida llenaba de letras y dibujos. Con culpa, como si estuviera cometiendo un pecado, lo abrió y repasó cada una de las páginas; la mitad estaba completo. Entre la tapa dura y la primera hoja, Nayeli encontró un pedazo de papel escrito con lápiz negro. Era la letra de Frida, sin dudas. Le costó bastante descifrar el texto corto. A pesar de que las clases de lectura y escritura nunca se habían detenido, las sesiones eran cada vez más esporádicas.

«Cuidado con la Güera, Diego», decía el papel, en la parte superior. Debajo de la advertencia, Frida había escrito una dirección.

Nayeli tuvo que repasar varias veces cada una de las letras para confirmar el mensaje. Otra vez la Güera aparecía en su vida. Casi había olvidado el encuentro en San Ángel. ¿En qué momento Frida se había enterado de la existencia de la misteriosa alumna de Diego? Nayeli dobló el papel y lo guardó en el bolsillo de su huipil. Algo en su pecho le dictó los pasos a seguir. Una especie de arrebato, de corazonada que no iba a pasar por alto.

47

Buenos Aires, enero de 2019

En apenas dos días logré mudar todas mis pertenencias a la casita de Boedo, esa casita donde mi abuela Nayeli me había hecho tan feliz. Vendí mis muebles, no los necesitaba. Había decidido dormir, comer y sentarme en el mobiliario que mi abuela había comprado con tanto esfuerzo. A medida que el mundo se retraía, cada uno de sus objetos se volvía más importante para mí. Ropa, cacerolas, manteles, servilletas, toallas; todo, absolutamente todo lo que había formado parte de la vida de mi abuela me pertenecía y, de alguna manera, me acercaba más a ella.

Durante días intenté contactar con mi madre; como de costumbre, no respondía mis llamados. Me devolvió uno, pero lo hizo a su manera: «Estoy ocupada, hablemos después». La palabra «después» es una medida de tiempo que ella maneja a su antojo.

Supe que sufría. Mi madre es esa clase de persona que se esconde para ocultar su dolor. Con el tiempo aprendí que, en su caso, lo que tapa siempre es mucho peor.

El dato de que durante años había visitado con frecuencia casi devota a Eva Garmendia me dejó primero helada; después, confundida. El puñal de la traición caló hondo en mi estado de ánimo. Me traicionó no solo a mí, también a Nayeli. Tal vez por eso, apresuré mi

mudanza; fue mi forma privadísima de decirle a mi abuela: «Yo estoy acá. No dejo sola tu memoria ni abandono tu universo de malvones, gardenias y mobiliario viejo y sencillo».

El cuaderno de tapas rojas seguía en el fondo del bolso que había llevado aquella tarde a Casa Solanas, la tarde en la que Gloria confesó haberlo escondido. A pesar de que la curiosidad es una de mis inquietudes más marcadas, no quise abrirlo ni leerlo. El objeto se convirtió en una caja de Pandora que no estaba dispuesta a enfrentar. En el ring, los boxeadores que quedan en pie son los que logran dosificar los golpes que reciben. Eso intenté hacer: dosificar.

«La historia cotiza más que el cuadro. La historia es la verdadera obra de arte», había dicho Eva el día en el que despedimos a mi abuela. Di vuelta a la frase una y otra vez. Me senté tardes enteras en el patio de la casa de Nayeli, que ahora es mío, a ordenar esa historia o lo poco que sabía de ella. Mi cabeza siempre encontraba una excusa para eludir el objetivo de encontrarla: la mancha de humedad en la pared del fondo; el jazmín que se había llenado de bichitos de color blanco; el almohadón de la reposera que, con el sol, se había rajado y la culpa que me daba no baldear el patio con la regularidad que lo hacía Cándida, la vecina. Desde el otro lado de la pared, podía escuchar los cubetazos y el ruido de la escoba al fregar cada una de las baldosas.

Me preparé un aperitivo como solía hacer Nayeli: gaseosa tónica con un chorrito de limón y dos platitos; uno con queso cortado en cubitos y el otro, con aceitunas. La mezcla de sabores me llevaba a mi infancia. Con los años supe que ella a su vaso le agregaba tequila. No llegué a dejar la bandeja en la mesita del patio cuando alguien tocó el timbre. Me sorprendí. Nadie sabía que me había mudado y Cándida, antes de venir, siempre llamaba por teléfono o gritaba desde la barda. Dejé el aperitivo en la barra de la cocina y me limpié las manos con un repasador.

Antes de abrir la puerta, espié por la mirilla. No había nadie. Busqué las llaves que estaban colgadas en un gancho de bronce, en la pared del pasillo de entrada. Abrí y salí a la calle.

Algo fuera de lo común me hizo mirar la madera de la puerta del lado de afuera. Las rodillas se me aflojaron y sentí el corazón latir entre mis costillas. Pegado con cinta estaba el dibujo de mi abuela, el mismo que me habían robado. No otro. Volví a mirarlo hipnotizada: el cuerpo turgente de una Nayeli joven, con su melena revuelta y la marca de nacimiento en el medio del muslo desnudo. Las pinceladas que formaban las pequeñas olas en el río en el que se daba un baño y la mancha roja en un costado, esa mancha que escondía la forma de una bailarina.

Me quité de encima la fascinación y me paré en el medio de la vereda. Enfrente, del otro lado de la calle, estaba Ramiro, que me miraba con un gesto que no logré descifrar. El viento cálido arremolinó mi pelo al mismo tiempo que dejó mis piernas al descubierto. Con una mano intenté acomodar los mechones; con la otra, sostener la falda. No conseguí ni una cosa ni la otra. Mis ojos y mi atención estaban puestos en el hombre que, sin dudar, cruzó la calle y se paró frente a mí con una sonrisa. Esa sonrisa con la que, tiempo atrás, me había conquistado.

—¿Me vas a invitar a pasar? —preguntó con la certeza de los que saben que nadie logra con facilidad darles una respuesta negativa.

—El dibujo… —dije mientras señalaba la puerta.

Asintió con la cabeza sin dejar de mirarme.

—Es tuyo. Yo te lo arranqué por la fuerza aquella noche en la calle. Me arrepiento y te lo devuelvo.

Mi desconcierto se hizo notar.

—Entremos, por favor. Tenemos mucho de qué hablar —dijo y, con cuidado, despegó el dibujo de la puerta. Ese pequeño museo privado que había armado para mí desapareció dentro del tubo de plástico rojo.

Me pareció extraño ver a un hombre como Ramiro caminar por el pasillo largo y descascarado que conecta la casa con el patio trasero. Los pantalones de lino de una calidad tan elevada que solo marcaba las arrugas justas, la camisa celeste con el botón desprendido a la

altura exacta del pecho, el Rolex en su muñeca izquierda y ese olor a persona que acaba de salir de la ducha conformaban una elegancia despreocupada que desentonaba con el entorno. Sin embargo, lo noté cómodo y hasta relajado cuando se acomodó en uno de los silloncitos de Nayeli y aceptó, gustoso, que compartiera mi aperitivo con él.

—Explícame eso de que fuiste vos quien me robó el dibujo —dije envalentonada. Emulando a mi abuela, le había echado un chorro generoso de tequila a mi bebida.

—Bueno, robar es un poco fuerte… —balbuceó avergonzado.

—Más fuerte es que un tipo se baje de una moto, te cruce por la calle, te apunte con un arma y te quite algo tuyo —repliqué. A medida que relataba el hecho, mi enojo crecía.

Ramiro levantó las manos, reproduciendo el gesto de quienes ceden por completo.

—Perdón, sí, perdón. Nunca quise asustarte, pero no me quedó otra opción.

Mi primer impulso fue levantarme de la silla, revolear por los aires la bandeja del aperitivo y de una bofetada borrarle ese gesto de cachorro apaleado. No lo hice. En mi cabeza se dibujó la imagen de Nayeli con su delantal de cocina floreado, esgrimiendo un cucharón como si fuera una directora de orquesta y diciéndome: «Sé viva, Palomita. Los estallidos no sirven de nada. Solo debes estar alerta. El mundo te mantiene alerta, y con eso basta». Coloqué mi furia en un rincón y apelé a una reacción mucho más intimidante. La calma puede ser, a veces, la peor de las amenazas.

—Yo no sé si antes tenías muchas opciones, pero ahora sé que tenés solo una: la verdad —dije en un tono que hasta a mí me sorprendió y que, sin dudas, heredé de mi madre.

Esa Paloma que, como un mago, saqué de la galera surtió efecto en Ramiro, acostumbrado a que ante su figura todos dijeran que sí con temor a quedar fuera de su órbita magnética. Se quedó unos minutos mirando hacia abajo y de un trago vació el vaso de

aperitivo. Magnánima, le concedí ese tiempo. La verdad nunca es un lugar cómodo.

Arrancó su relato rememorando situaciones que habíamos vivido juntos: la primera vez que le mostré la pintura de mi abuela, la excursión extraña al departamento de la tal Lorena Funes y el momento en el que tomó la decisión de hacerse pasar por un asaltante en moto y arrancarme a punta de pistola lo que él había definido como mi herencia.

—Fue lo primero que se me ocurrió y no me va a alcanzar la vida para pedirte perdón. Fue una mala jugada, pero efectiva. Necesitaba tener la pintura y vos no estabas interesada en que se convirtiera en algo más que un obsequio *post mortem* de tu abuela.

—No es más que eso: un obsequio *post mortem*, un recuerdo —dije a pesar de que tenía claro que no lo era. A mí también mentir se me da bien.

—¿Ves? Todavía no lo entendés. Es como si habláramos distintos idiomas —dijo desilusionado.

Me entristecí de golpe. Era cierto lo que decía Ramiro: hablábamos diferentes idiomas. Él consideraba banal lo que para mí era algo trascendente. Se lo notaba cómodo en el sillón del patio. Aunque la conversación era esforzada, el cuerpo de Ramiro se notaba relajado, con las piernas cruzadas y el vaso del aperitivo sostenido en el aire con una mano. Los azahares del limonero largaban ese perfume embriagante y el atardecer, con su luz mágica, destacaba el brillo de sus ojos. Lo miré con voracidad, para grabarlo en mi memoria. Aunque el vistazo durara unos pocos minutos, confié en preservar esa imagen para siempre.

—¿Para qué necesitabas la pintura de mi abuela? —pregunté con interés.

—Para tener certezas —dijo esperanzado por mi pregunta—, y las conseguí.

No abrí la boca. A veces, el silencio es más efectivo que las preguntas. No me equivoqué: Rama siguió hablando.

—Estuve en Montevideo y le mostré tu pintura a uno de los expertos más reconocidos del mundo —dijo y sonrió cuando notó que no había podido disimular el estupor—. Y no solo me confirmó la sospecha que teníamos sobre la autoría de Diego Rivera. Martiniano Mendía, así se llama el hombre, cree que esa mancha roja fue hecha por Frida Kahlo...

—No es una mancha —interrumpí.

—No, claro que no lo es —concedió con una sonrisa más amplia—. Es otro dibujo, más impactante, más pasional... Más Frida.

—Es una bailarina —insistí.

—Sí, lo es.

Nos quedamos en silencio un buen rato. Sabíamos que en la cabeza de ambos rondaba la misma pregunta, una que él no se animaba a hacer y que yo no me animaba a responder. De repente una imagen vino a mi cabeza. Me levanté de la silla como si de golpe le hubiesen salido clavos y me golpeé la rodilla contra el borde de la mesa. Si no hubiera sido por Ramiro, que logró atajarla, todo habría terminado desparramado en el piso. No me importó.

Crucé casi corriendo el patio, la cocina y el pasillo que conecta la sala con las habitaciones. Abrí el ropero donde mi ropa todavía seguía sin acomodar y rescaté del fondo de un cajón una bolsa de nailon negra. Los nervios no me permitieron deshacer el nudo con el que la había cerrado días atrás. Después de varios intentos fallidos, finalmente rasgué el nailon y estiré sobre mi cama el contenido. Era el lienzo blanco que, durante años, Nayeli había usado para proteger su dibujo. Las letras pequeñas y esmeradas de mi abuela seguían ahí, en el borde.

No quiero que nadie vea lo que hay dentro mío cuando mi cuerpo se rompa. Quiero volver al paraíso azul. Eso es lo único que quiero.

¿En qué momento de su vida mi abuela decidió dejar por escrito un pedido? ¿Lo hizo pensando en mí o en mi madre? Cumplir su deseo

se convirtió en ese momento en el único plan que tenía por delante. Una sombra me sacó de mis cavilaciones. Ramiro estaba parado a mi lado, en silencio. Él también clavó los ojos en la petición de puño y letra de Nayeli.

—El paraíso azul —murmuró, y me sacó de la ensoñación.

—¿Qué significará? —pregunté en voz alta.

Ramiro se cubrió el rostro con ambas manos, como quien quiere borrar a manotazos el desborde. Se refregó los ojos. ¿Acaso estaba emocionado?

—Paloma, no tengo dudas. El paraíso azul es la famosa Casa Azul, el lugar en el que se crio, vivió y murió Frida Kahlo —explicó con la voz entrecortada—. Tu abuela…

Levanté una mano y, con suavidad, apoyé mis dedos en sus labios. Había llegado el momento que estaba tratando de evitar desde el instante en el que había descubierto esa pintura. La pregunta salió de mi boca de un tirón, como si hubiese estado esperando ansiosa en la punta de mi lengua.

—¿Será que mi abuela conoció a Frida y a Diego? ¿Habrá sido parte de sus vidas?

Ramiro besó con delicadeza mis dedos, que habían quedado sobre sus labios. Fue el preludio agradable de la respuesta a una duda que era más mía que de él.

—Estoy seguro de que eso sucedió y creo también que tu abuela tuvo un arraigo en la Casa Azul. —Se sentó en la cama y señaló la fila de letras—. Fíjate que su pedido póstumo es volver a ese lugar, un sitio al que describe como el paraíso. Tal vez ahí fue muy feliz.

Sentí una angustia tan inmensa que necesité manifestarla. Cada parte de mi cuerpo se lanzó hacia el cuerpo de Ramiro. Lo abracé, me abrazó. Por primera vez en mucho tiempo, sentí ese alivio que solo pueden dar los cuerpos de determinadas personas y Ramiro era una de ellas. La otra había sido mi abuela y estaba muerta. Quise llorar a mares, hasta que mis lágrimas le dejaran la camisa mojada como si lo

hubiese agarrado una tormenta. En realidad, lo que sentía dentro de mí era eso: una tormenta, pero sin lágrimas. No pude llorar. Pero pude temblar, y mucho.

Ramiro me contuvo de una forma tan simple como eficaz: con sus manos frotó mi espalda. Tuve la sensación de poseer un cuerpo, algo que por momentos se me olvidaba. Cuando mis músculos se relajaron, me tomó por los hombros y me alejó de su pecho. Me miró con seriedad y el ceño fruncido.

—Además del dibujo, ¿tu abuela dejó otras cosas? —Su pragmatismo se había impuesto nuevamente.

Sonreí y otra vez me vinieron ganas de llorar, pero esta vez fue por el simple hecho de estar con él.

—Sí, junto con el dibujo había otras cosas —dije con el entusiasmo de una niña preparando una búsqueda de tesoro—. No les di importancia, son cachivaches viejos, pero ahora... No sé.

—Ahora todo cambió —remató, y pude notar que la tensión que lo embargaba desde que había entrado en la casa había desaparecido—. Mostrame todo.

Salimos de la habitación y, con ansias, atravesamos toda la casa. Las luces automáticas del patio ya se habían encendido e iluminaban las plantas de mi abuela. Abrí los ventanales para que el frescor de la nochecita se colara en los ambientes. Sobre uno de los estantes del mueble de madera robusta que ocupaba la pared central de la sala, estaba la canasta de mimbre en la que había acomodado los obsequios del más allá. Durante años, esa canasta había albergado las lanas y las agujas de tejer de Nayeli. La apoyé sobre la mesa y miré a Ramiro con aire triunfante. Con cuidado, puse en fila los objetos: la caja de pana rosa y la botella vacía del perfume Shocking de Schiaparelli, el collar de monedas de bronce, el lápiz amarillo, el lápiz celeste, la blusa roja con bordados geométricos y la falda del mismo color, con el volado de encaje de un blanco amarillento.

—Un vestido de tehuana —murmuró Ramiro mientras con la punta de los dedos rozaba el género—. Es muy bello.

—Sí, muy hermoso. Es de talla pequeña —acoté, y lo miré con curiosidad—. Mi abuela nació en Tehuantepec. Se enorgullecía de ser una tehuana. Imagino que este traje fue el que usaba en su infancia y que ese collar debe haber sido su primera y única joya. No solía usar aros, ni pulsera ni collares. Nayeli fue una mujer muy austera.

Ramiro se concentró en la caja del perfume. Sacó la botella vacía y se maravilló con el cristal en forma de torso de mujer.

—Este perfume no parece ser el que usaría una mujer austera —arriesgó.

—No, sin dudas. Jamás escuché nombrar ese perfume, no lo conocía hasta que vi la botella —concedí.

Ramiro apartó la caja y copió el nombre del perfume en el buscador de Google de su teléfono. Con avidez, iba a abriendo uno por uno los documentos que aparecían en la pantalla mientras leía fragmentos en voz alta.

—Elsa Schiaparelli, italiana, diseñadora de ropa, una de las creadoras más importantes de su época. Tuvo su momento de gloria entre los años 1930 y 1940. Se destacó por haberse casado con un vestido de novia de color negro.

Me pareció divertido el dato y largué una carcajada. Ramiro no me hizo caso y siguió concentrado buscando información.

—Acá está —dijo triunfante—. Escuchá bien esto. Hay un artículo que cuenta sobre una muestra en la que se exhibieron los objetos favoritos de Frida Kahlo. Describe vestidos, collares, zapatos, y nombra dos perfumes: Shalimar de Guerlain y...

—Shocking de Schiaparelli —completé—. Rama, esto es muy extraño. No se me ocurre cómo pudo mi abuela haber llegado a Frida y a Diego. Ella no era de ninguna élite mexicana. No era artista. Nunca tuvo dinero. El único capital que tenía mi abuela era su habilidad para cocinar y crear las mejores recetas que probé en mi vida.

A medida que las palabras salían a borbotones de mi boca, el rostro de Ramiro se iba transformando. Al advertirlo, también yo me di cuenta del peso de mis palabras.

—¡Cocinera! —La exclamación nos llegó a ambos al mismo tiempo.

Habíamos empezado a hablar el mismo idioma y me colmó un arrebato de confianza.

—Tengo algo que tal vez nos puede servir —dije usando el plural. Estaba convencida de que ya éramos un equipo.

El cuaderno rojo que Gloria había rescatado seguía en el lugar del que no me había animado a quitarlo sola: el fondo de mi bolso. Pero ahora ya no estaba sola.

—¿Qué es eso? —preguntó Ramiro cuando me vio esgrimir el cuaderno como si fuera un trofeo.

—Un cuaderno, una especie de diario íntimo que llevaba Nayeli —respondí.

—¿Hay algo interesante que nos pueda servir? —Él también usó el plural.

—No lo sé.

Antes de volver a sentarnos en los sillones del patio, serví dos vasos grandes de agua tónica con limón y les agregué dos buenos chorros de tequila.

—¡A tu salud, Nayeli Cruz! —exclamé mirando el cielo estrellado y abrí la tapa de cuero rojo.

48

Coyoacán, julio de 1944

Joselito aceptó la convocatoria de Nayeli y se presentó a la cita en los viveros de Coyoacán, vestido como siempre: pantalón oscuro y camisa blanca impecable. Pero esta vez se había colocado alrededor del cuello un pañuelo de seda color violeta que le había regalado Frida para su cumpleaños. Y también, como siempre, olía al jabón de rosas que su madre le prestaba para que usara durante el baño.

La relación entre ambos era de extrema confianza y se basaba en el amor y la admiración que sentían por la pintora. Los dos consideraban que Frida les había salvado la vida. Pintar y dibujar eran las únicas actividades que a Joselito le causaban verdadera felicidad; para Nayeli, esa mujer exagerada, desbordada y excéntrica era la madre que el destino había puesto en su camino. Aunque cada vez que salían a pasear por los senderos arbolados del vivero de Coyoacán conversaban sobre Frida y Diego, lo que sucedía entre ellos era absolutamente personal y nada tenía que ver con los pintores.

Nayeli cruzó corriendo la plaza, con el corazón desbocado. Saber que del otro lado de los arbustos la esperaba Joselito aceleraba cada una de las células de su cuerpo. Frida le había dicho que eso que sentía era amor y que lo disfrutara, porque ya no se fabricaban amores eternos como los de antes. Cada vez que se refería a Joselito, la pintora

le decía: «Tu Diego». Era su manera de equiparar los sentimientos que ambas compartían hacia un hombre; Diego era para ella la media, la vara con la que se medía el amor.

A Joselito la sonrisa le explotó en la cara. Nayeli corría hacia él envuelta en una falda amarilla, con un huipil verde que le hacía juego con los ojos; el cabello largo y ondulado flotaba en el aire y enmarcaba el rostro de pómulos alzados de la muchacha. Sus cuerpos jóvenes se unieron en un abrazo que no pasó desapercibido para los vecinos que caminaban por el parque.

—¡Qué lindo verte, Nayeli! —dijo Joselito, y con delicadeza le corrió un mechón de cabello que le rozaba el costado de la boca. Estuvo a punto de besarla, pero se contuvo—. Estás muy bonita.

Los ojos verdes de la muchacha enfocaron el piso, el calor que sentía en el cuerpo la avergonzaba.

—¡Qué bonita sorpresa tu llamado!

—Es que tú eres el único que me puede ayudar, el único en quien confío.

Joselito no cabía en sí de la satisfacción: la muchacha más bella de todo Coyoacán lo consideraba único. El honor de que una tehuana hubiera posado los ojos en él lo tenía con el corazón en la boca. Nayeli le tomó la mano y lo arrastró hasta los bancos de piedra que rodeaban el parque. Eligieron el más alejado, el de la punta, y se sentaron.

—Mira esto que tengo aquí —susurró Nayeli.

Sacó de su bolsillo el papelito que había encontrado en el diario de Frida y se lo extendió a Joselito. El muchacho lo leyó con curiosidad, no entendía cuál era el interés de Nayeli en una anotación tan simple.

—¿Eso es una dirección, no? —preguntó la muchacha. Él asintió—. Bueno, quiero que me acompañes hasta ese lugar. Yo no sé dónde queda ni cómo llegar.

—No es tan lejos, podemos ir caminando —respondió entusiasmado—. ¿Eso lo escribió Frida?

—Sí.

—¿Quién es la Güera?

Nayeli se puso de pie y, otra vez, lo tomó de la mano.

—Vamos caminando hacia ese lugar y te cuento —sugirió.

Con lujo de detalles, Nayeli le habló a Joselito sobre esa misteriosa muchacha que había visto por primera vez en la inauguración del mural de la pulquería y luego en el estudio de Diego, en San Ángel.

Caminaron despacio, sin soltarse de la mano. Ninguno quiso desistir de ese contacto físico. A pesar de que estaban entusiasmados con el plan de buscar a la Güera, necesitaban sentir que el otro estaba cerca. La descripción tan exacta que Nayeli hizo de la Güera le dio a Joselito un cuadro de situación al que la tehuana no tenía acceso.

—Yo creo que es una muchacha de la alta sociedad mexicana. Me sorprende que don Diego tenga un amorío con ella. A él le gusta otro tipo de mujeres —reflexionó en voz alta Joselito.

—¿Y cómo sabes tanto si ni siquiera la has visto?

—Por la ropa que contaste que usa y el desprecio con el que habló sobre tu trabajo de cocinera. Mi madre trabaja como niñera en la casa de una familia de mucho dinero, que vive cerca de Chapultepec. Toda esa gente se prepara para ganarse la vida sin depender de los trabajos manuales o físicos, eso queda para gente como nosotros. Los dos niños ricos a los que cuida mi madre tienen la obligación de comer ocho platillos durante el almuerzo. La patrona de la casa no toca ni una tortilla. Mi madre cree que si tiene que ir a la cocina, alguien debería confeccionarle un mapa.

Ambos rieron ante la ocurrencia. Nayeli descubría por boca de Joselito un mundo desconocido. Recordaba que el sinónimo de riqueza de algunas familias de Tehuantepec era simple: el baño estaba dentro de la casa y no a unos metros, rodeado de arbustos que, de manera precaria, dotaban de algún tipo de privacidad. Pero toda tehuana que se preciara, rica o pobre, cocinaba, limpiaba el hogar,

bordaba, cargaba las canastas en el mercado y confeccionaba las ropas de toda la familia.

—¿Y qué hacen entonces las mujeres ricas aquí en la ciudad? —preguntó.

—Nada. Bueno, no mucho. Dan órdenes al servicio doméstico y cuidan de los niños y de sus maridos.

—¿Frida es de la alta sociedad? —insistió Nayeli con las preguntas. Joselito era para ella una fuente de información ante la que no se sentía bruta ni ignorante.

—Frida es comunista —respondió el muchacho con firmeza.

—¿Y eso significa que es pobre?

—No lo sé.

Caminaron en silencio más de veinte cuadras, hasta que llegaron a un caserón que ocupaba casi toda una manzana.

—Es aquí —dijo Joselito—. ¿Para qué vinimos?

Nayeli estaba impactada. Ni en Coyoacán ni en Estados Unidos había visto una casa tan imponente. Paredes blancas impolutas; rejas pintadas de negro, entre las cuales se enredaban unos rosales de rosas rojas; ventanas con marcos de madera y vitrales sin una marca.

—Vinimos a averiguar quién es la Güera y por qué Frida cree que Diego debe cuidarse de ella —respondió Nayeli, sin creer demasiado sus palabras. En el fondo de su corazón, sentía que esa muchacha lánguida y blanquísima era peligrosa, pero no para Diego. La Güera era peligrosa para Frida.

Un agente de policía se acercó a los muchachos. Lo hizo con paso rápido y cara de pocos amigos.

—¡Fuera de aquí! —ordenó moviendo los brazos como si quisiera espantar moscas—. Este es un lugar privado.

Nayeli retrocedió atemorizada, pero Joselito se plantó en el lugar, con ambas manos en la cintura.

—Discúlpeme, pero la calle es pública y mi novia y yo solo estábamos caminando y conversando sobre las casas bonitas que hay por el barrio.

El policía y Nayeli lo miraron con el mismo desconcierto, pero por distintos motivos: Nayeli no sabía que era la novia del muchacho y el policía no encontraba ningún argumento lógico para refutar el derecho que los jóvenes tenían para pasear por el barrio. Sin embargo, no cedió y subió el tono de voz.

—Esta casa es de gente muy importante y la seguridad de la familia depende de mí, por ese motivo les pido que circulen. Ya han visto lo que tenían para ver.

Nayeli tomó el brazo de Joselito y, con una mirada desesperada, le rogó que no enfrentara al policía. Desde que los oficiales habían caído en la Casa Azul para llevarse a Frida, años atrás, luego del asesinato se Trotski, los uniformados le causaban pánico.

—Déjalo, ya basta —le murmuró al oído.

A espaldas de los tres, una voz de mujer les produjo un sobresalto.

—¿Qué está pasando aquí? Despejen la calle, que esto no es una fiesta. ¡Vamos, vamos! —Se acercó al policía y lo señaló haciendo caso omiso a Nayeli y a Joselito—. Y tú, quédate en la esquina, que en un rato te voy a llevar unas tortillitas con tu cervecita.

El aspecto de la mujer era apabullante. Nayeli nunca había visto a nadie portar con tanta habilidad semejante sobrepeso.

—¿Y ustedes quiénes son? —preguntó cuando el policía se retiró hacia la esquina—. Yo soy María Francisca —se presentó, estirando la mano repleta de pulseras de metal plateado. Una sonrisa de dientes torcidos pero blanquísimos fue la invitación perfecta para que Nayeli olvidara el temor que le había causado el policía. Sin dudar, la muchacha, le dio un apretón de manos.

María Francisca estaba cubierta por metros de tela color blanco, que armaban una túnica que solo dejaba ver el cuello y los antebrazos. El pañuelo turquesa que envolvía su cabeza no podía contener del todo la mata de rizos negros que se le escapaban por los costados.

—Gracias, doña —dijo Nayeli—, por quitarnos a ese hombre de encima...

—Es un buen trabajador —interrumpió María Francisca—, No lo culpo. En esta mansión vive gente importante, que está a su cuidado.

—¿Aquí vive la Güera? —preguntó Nayeli, con la certeza de que ese mujerón que tenía frente a sus ojos no le iba a mentir.

—No conozco a ninguna Güera —respondió—. Nadie dentro de esta casa usa esos apodos populares que solemos usar nosotros.

—¿Vive en esta casa una muchacha muy rubiecita, toda flaquita, con la piel blanca como la nieve? —Joselito se sumó a la conversación. Le gustó que María Francisca dijera «nosotros». Él también consideraba que la sociedad estaba dividida en «nosotros» y «ellos». Ellos eran los ricos, los que maltrataban a su madre, empleada doméstica; los que vivían en caserones como el que tenían a pocos metros. Nayeli, sin embargo, dejó pasar por alto el comentario. Sus intereses tenían una sola dirección.

—¡Ah, sí! ¡Claro que vive aquí! Es la hija de mi patrón —respondió María Francisca—. Es la jovencita más triste del mundo, pobre niña. Le ha tocado nacer en la familia equivocada.

—No creo, eh —dijo Joselito con ironía, y señaló la mansión.

—Bah, tú qué sabes, chavito. Estas mansiones son jaulas de cristal. El patrón es un hombre muy firme y muy serio —explicó María Francisca mientras se abanicaba con una de sus manos. Las pulseras tintineaban al ritmo del movimiento. A Nayeli el ruido metálico le recordó a Frida. La pintora sonaba de la misma manera—. Es un hombre importante. Trabaja en la preparación de una agencia o algo así de Estados Unidos. Según me contó el ama de llaves, quieren que los mexicanos sepamos de todas las cosas buenas y bonitas que tienen los gringos...

—No todo es tan bonito —replicó Nayeli.

—Y tú qué sabes... —replicó la mujer.

—Yo estuve en Estados Unidos —respondió Nayeli con orgullo. A pesar de que Frida y Diego despotricaban todo el tiempo contra Gringolandia, como decía Frida, a Nayeli le seguía resultando increíble

haber volado en un avión y haber caminado por lugares donde todo el mundo hablaba en inglés.

María Francisca se rio, no le creía ni una palabra. La tehuana sintió el impulso de hacer valer su historia y de gritarle en la cara que ella no era ninguna mentirosa, pero la posibilidad de mantener una conversación con alguien cercano a la Güera le pareció más importante que ganar un debate. Fue Joselito quien la sacó del aprieto.

—Doña, ¿y usted sabe si esa muchacha güera es alguien peligroso, que pueda causarle algún daño a las personas?

—¡Ay, qué pendejadas dices! Ya les dije que es una pobre muchacha triste. Sus padres le han arreglado una boda con un joven muy importante y ahí anda la pobrecita, cada vez más flaca. Le tuvieron que achicar el vestido de novia dos veces ya, está en los huesos. Toda blanca y de ojos grandes, parece un fantasma.

Joselito y Nayeli cruzaron una mirada de alivio. Ambos sospechaban que la Güera era un amorío de Diego, uno más, como tantos otros. Lo que marcaba la diferencia era la preocupación de Frida. La pintora nunca se molestaba por las amantes de su marido, incluso había trabado amistad con varias de ellas. Pero la advertencia escrita en un papel dentro de su diario íntimo no era algo habitual.

—¿Y cuándo se casa la muchacha? —preguntó Nayeli.

—Cuando el novio vuelva de viaje. Su padre también es diplomático y viajaron a Argentina.

—¿Y eso dónde queda? ¿Es muy lejos?

María Francisca se jactaba de saberlo todo y, cuando no lo sabía, no dudaba en inventarlo.

—Argentina es un lugar donde se juntan las gentes que manejan todas las decisiones de los gobiernos. Van hasta allí a mantener reuniones muy importantes y secretas en unos campos muy grandes —aseguró con la frente bien en alto. Le gustaba escucharse dar respuestas imaginadas con el tono de quien maneja información de

privilegio—. Al novio de la muchachita lo están preparando para ser poderoso y cuando eso suceda y se casen, se irán a vivir a ese lugar, a Argentina.

Nayeli escuchaba con atención; Joselito, con desconfianza. Estaba seguro de que en el colegio les habían mostrado mapas del continente americano y que Argentina era un país lejano, no un lugar de reuniones, pero no quiso cuestionar a María Francisca. Su madre le había enseñado que a las personas mayores no se les discute.

—Me gustaría conocer a la Güera —arriesgó Nayeli.

—Pero a ella seguro que no le gustaría verte. Es una jovencita muy solitaria —respondió María Francisca.

—¿No tiene amigos?

—¡Qué va a tener! Pobrecita, anda siempre solita y triste —dijo María Francisca. Luego, dando por terminada la conversación, se acomodó la mata de pelo dentro del pañuelo que cubría su cabeza, y agregó—: Bueno, tengo que volver a la casa. Hay muchas tareas pendientes y hoy me toca arreglar todas las flores del jardín. Se tienen que ver bien bonitas, para gusto de la patrona.

Nayeli y Joselito se despidieron y le volvieron a agradecer la gentileza. Antes de dar la vuelta, Nayeli quiso evacuar otra duda.

—¿Cuál es el nombre de la Güerita?

—Eva Felipa Garmendia.

—Bonito nombre —dijo la tehuana.

Los jóvenes emprendieron el regreso con la tranquilidad del deber cumplido. El monstruo amenazante que habían construido en sus cabezas, finalmente, no era más que una pobre muchacha triste enfrentada contra su destino. Mientras volvían al vivero de Coyoacán, llegaron a la conclusión de que la tal Eva no era un peligro para Frida y olvidaron el asunto. Un asunto que volvería muchos años después en forma de tabla de salvación, en el medio de uno de los mares más embravecidos.

49

Buenos Aires, enero de 2019

No le importaba el calor abrasador del verano porteño. Peores soles y sudores había pasado en su Colombia natal. Además, en la cabeza de Lorena Funes no existía otra incomodidad más honda que la sensación de millones de dólares escapando de sus manos como si fueran arena en el mar. La jugada que Ramiro y su padre le habían hecho la dejó descolocada durante varios días. Solo pudo echarse en la cama y pasar las horas mirando series y comiendo kilos de helado bajo el frío del aire acondicionado. Conocía al detalle el funcionamiento de su cerebro: pensar en nada para pensar en todo.

Una de esas noches de desazón, mientras dormitaba bajo el letargo provocado por unas copas de champán, un sacudón la despabiló de golpe. No fue un ruido ni nada que viniera de afuera; en su interior, como un rayo, la claridad se manifestó en forma de turbulencia física. Se sentó en la cama. El cabello revuelto, los ojos hinchados y el camisón de seda enroscado en sus caderas. ¿Cómo no se le había ocurrido antes? El dato clave estaba ante sus ojos. En una actitud poco común en ella, cayó en la autocrítica y pensó que iba a tener que trabajar para dominar su ambición.

Desde pequeña, su padre le había enseñado a no saltearse los pasos: primero uno, después el otro, y el otro, y el otro. De esa manera

se formaban los caminos: muchos pasos consecutivos, sin saltos, sin baches. No había tenido en cuenta esa enseñanza. Había pegado un brinco sin tener en cuenta que la solución estaba en el paso que se había salteado.

Se puso de pie y corrió hasta su computadora. No había tiempo que perder. Toda su atención estaba puesta en remediar el error.

Le llevó menos de una hora encontrar la información que necesitaba. Miró con ansiedad el reloj de oro en su muñeca, todavía no había amanecido. No tenía otra opción que aguardar a que avanzara el día. Fue hasta los estantes de vidrio de la pared de la sala y eligió una botella de whisky importado. Se lo merecía.

Lorena Funes había planificado una cena o, en el mejor de los casos, un almuerzo, pero cuando la mujer del otro lado del teléfono insistió con un desayuno no pudo más que aceptar de inmediato. Le produjo alivio notarla con las mismas ansias que ella. La conversación fue breve. Lorena se presentó y en una línea expuso el motivo de su llamado. Del otro lado, también la persona fue breve: «Desayunemos a las once, en el bar del Hotel Regidor».

El *lobby* del hotel se mantenía impecable a pesar de los años. Pisos de mármol, sillones con capitoné de color gris y las arañas de cristal, encendidas de día y de noche. En el fondo, el escritorio de la recepción de madera y bronce siempre parecía recién lustrado, como los botones dorados del uniforme de la señorita que recibía a los visitantes.

—Tengo una reserva para dos personas en el bar —dijo Lorena sin mirarla a los ojos.

La recepcionista la acompañó en silencio hasta el costado del edificio y se despidió en la puerta con una sonrisa ensayada.

El sitio era agradable y contaba con la particularidad de no necesitar aire acondicionado en pleno verano, el grosor de las paredes y el

mármol le daban un frescor natural. Lorena había llegado media hora antes, costumbre que había adquirido de Emilio Pallares. Ese detalle le permitía elegir qué lugar de la mesa ocupar y percibir la seguridad, el temor o los nervios con los que el otro, en este caso «la otra», llegaba a la cita. Cuando entre tostada y tostada se negocian millones de dólares, el estado de ánimo del contrincante no es menor.

Lorena se sentó del lado de la mesa que le permitía ver a todo el que entrara al salón. Leyó con desgano el menú y pidió una botella de agua mineral. Se retocó el lápiz de labios y repasó mentalmente su atuendo: vestido de lino blanco sin mangas, que dejaba al descubierto las rodillas; mocasines chatos de cuero color caramelo, haciendo juego con la pequeña cartera. Para que la humedad porteña no le esponjara las ondas de su melena, se había hecho un recogido prolijo en la nuca. Abrió los diez dedos de sus manos y chequeó que el esmaltado color arena estuviera como siempre: perfecto. Cuando estaba a punto de reforzar su aroma con unas gotas de perfume cítrico, un movimiento en la puerta del bar le llamó la atención. No tuvo dudas. Era Felipa Cruz, la mujer a quien esperaba.

Había repasado durante horas, una por una, las fotos que Paloma Cruz colgaba en su cuenta de Instagram. Necesitaba saber qué tenía esa chica atractiva, pero sencilla, para haber llamado la atención de Ramiro. No había encontrado gran cosa. En cambio, su madre Felipa le resultó bien distinta, algo serio. Parecía mucho más alta de lo que en realidad era. Las piernas largas y los brazos finos la elevaban por encima del resto. Su postura erguida de bailarina clásica le sumaba centímetros.

Los ojos de Lorena, como radares, detectaron que el vestido de color coral que lucía Felipa con suma elegancia, de mangas cortas y largo hasta los tobillos, era de seda natural de excelentísima calidad, y que las sandalias bajas de cuero dorado y cintas cruzadas sobre el empeine no se quedaban atrás. Sin embargo, el extremo cuidado de su atuendo nada tenía que ver con su cabello castaño,

con reflejos color miel: se veía aún húmedo, señal de que la mujer acababa de salir de la ducha. Ni siquiera se había tomado unos segundos para acomodar los mechones que caían rebeldes alrededor de su rostro.

Felipa Cruz se detuvo en el medio del salón y buscó con la mirada a la desconocida que la había llamado por teléfono. Lorena levantó la mano para hacerse notar y, al mismo tiempo, desplegó su sonrisa más encantadora. Felipa no se quedó atrás. Una competencia de encantos copó el escenario contenido en una mesa pequeña y redonda.

—Felipa, ¡qué gusto conocerla! Le agradezco mucho que se haya tomado la molestia de aceptar mi invitación —dijo la colombiana ostentando sus mieles. Notó que su invitada olía a salvia, un aroma intenso y agradable que la rodeaba.

—Voy a querer unos huevos revueltos con una feta de jamón cocido. Solo una, por favor. En este lugar suelen poner dos o tres piezas, cosa que me parece un espanto. Además un café doble, sin leche, bien cargado y sin azúcar —respondió Felipa como si su compañera de mesa fuera acaso la moza.

Lorena se desconcertó por unos segundos. Se repuso con rapidez y levantó la mano para llamar al mozo. Repitió la orden de Felipa y sumó al pedido unas frutas y un té verde para ella. La madre de Paloma le pareció tan extraña que decidió apurar la conversación. Optó por hablar sin mirarla demasiado, temió caer hipnotizada por la potencia de los ojos verdes de la mujer.

—Como ya le conté por teléfono, me dedico a la recuperación y restauración de obras del arte para el Estado —dijo Lorena usando su estrategia más aceitada: salpicar de verdades sus mentiras—. Una investigación internacional nos aportó un dato importantísimo con respecto a una obra de arte que tiene que ver con su familia. —Hizo un pequeño silencio para evaluar la reacción de Felipa. La mujer revolvía su café con gesto de desgano. Lorena supo que tenía que

apurar el discurso si quería sacarla del hastío—. Lo que quiero decir, señora Cruz, es que en su familia hay una pintura que vale millones de dólares.

—No tengo dudas. —Apoyó la cucharita sobre el mantel blanco y lo manchó con café. Luego agregó—: No soy una experta como usted, pero no soy estúpida. Tengo claro que una obra de Diego Rivera vale mucho dinero.

La colombiana no pudo ni quiso disimular el estupor.

—¿Usted está al tanto de que su hija tiene la pintura?

—Son muy pocas las cosas que se me pueden ocultar a mí, así que le exijo que si pretende seguir reteniéndome me diga algo que yo no sepa. Tengo mucha facilidad para caer en el aburrimiento.

Frente a respuestas mucho menos despreciativas, Lorena había tenido reacciones descomunales. Sin embargo, se tragó el orgullo. En su cabeza, armó una imagen llena de valijas con dinero y la fantasía logró tranquilizarla. Vació de un trago la taza de té, el líquido le quemó la garganta.

—Tal vez no la aburra saber que parte de mi trabajo es conseguir compradores para esas obras exquisitas que estuvieron ocultas durante años…

—Tengo entendido que el trabajo que usted hace no tiene que ver con compras o ventas —la interrumpió Felipa, interesada por primera vez—. Cuando usted me dijo por teléfono a qué se dedica, me tomé el trabajo de googlearla. Según leí en la página oficial del Estado argentino, lo suyo es recuperar las obras para el dominio público, siempre y cuando los verdaderos dueños lo acepten. Nada dice de comprar y vender. Salvo que usted no sea más que una fenicia de objetos caros disfrazada de funcionaria.

Lorena abrió los ojos como platos. Nunca nadie había definido con tanta precisión su trabajo. A pesar del desprecio de las palabras de Felipa, tuvo que aceptar que la mujer no se equivocaba: ella era una fenicia de objetos caros.

—¿Y a usted le interesaría que la pintura de su madre pueda estar exhibida en algún museo nacional y público para deleite de la gente? —preguntó Lorena haciendo de cuenta que nada de lo que había dicho la mujer la había sorprendido.

—Eso es algo que usted tendría que hablar con mi hija Paloma. La pintura de Rivera es de ella.

La sola mención de ese nombre le causó a Lorena un pequeño escalofrío. Esa chica vulgar, común y corriente le había quitado la atención del único hombre que le había interesado. Intentó dejar de lado los celos infantiles y hacer foco en lo importante: el dinero.

—Su hija me tiene sin cuidado, señora Cruz —dijo escupiendo las palabras—. La única opinión legítima es la suya.

Felipa frunció la cara e inclinó la cabeza hacia un costado. Lorena sonrió. Por fin había dado en el blanco. Sintió que a partir de ese momento comenzaba a sumar puntos a su favor.

—No entiendo —murmuró la mujer.

—Es muy simple —explicó la colombiana—. La heredera universal de la señora Nayeli Cruz es usted. Así funcionan las leyes argentinas. Todo lo que fue de su madre ahora es suyo. Su hija Paloma es una invitada de piedra en esta fiesta.

La noticia abrió el estómago de Felipa. Se acomodó en la silla y de tres bocados vació su plato de huevos revueltos. Lorena, experta en decisiones ajenas, la dejó comer. Y esperó mientras repetía, con una paciencia infinita, una taza de té verde. Con delicadeza, Felipa se secó sus labios con la servilleta y la acomodó con un doblez perfecto al costado del plato semivacío.

—Muy bien, señorita Funes. —Apoyó los codos sobre la mesa, la barbilla en las manos y levantó su ceja derecha—. La escucho. ¿Cuál es su plan?

50

Coyoacán, agosto de 1949

Frida pegó un salto y salió de la cama. El camisón ancho y largo de seda se le había pegado en la espalda, en las nalgas y en el pecho. Estaba tan sudada que cualquiera hubiese jurado que acababa de darse un baño. Con el corazón al galope y la respiración agitada, se quedó unos segundos quieta, aguzando el oído. La melena larga, ondulada y despeinada le cubría la parte alta de la espalda y le llegaba casi a la cintura.

—¡Ahí está! —gritó, y comenzó a lanzar manotazos en el aire—. ¡Toma, toma, bicho del demonio! ¡Te la di! ¡Vamos, vamos! ¡Ven aquí si te animas, cobarde!

El bicho del demonio era tan grande que ocupaba la mitad de la habitación. Por momentos su cuerpo era redondo y verde, hasta que cambiaba y se convertía en una serpiente alada de tonalidades violetas. Cada golpe que recibía de Frida lo hacía mutar en algo diferente. Y rugía con una furia amenazante y con una intensidad tan elevada que a Frida no le quedó otra opción que cubrirse las orejas con ambas manos. Imposibilitada para seguir golpeando al bicho del demonio, la sensación de orfandad le cayó como un cubetazo de agua helada.

—¡Bailarina! ¡Bailarinaaaaa! —gritó con desesperación—. ¡Ayuda! ¡Necesito ayuda!

Nayeli escuchó los gritos desde el jardín. Dejó las tijeras de podar y se quitó los guantes de cuero que usaba para que las espinas de las rosas no se le clavaran en los dedos. No se alarmó ni salió disparada. Los delirios de Frida se habían convertido en moneda corriente. Desde la última operación, la pintora ya no era la misma. Se lo dijo a Diego, a su médico de Estados Unidos y a sus cirujanos mexicanos. Todos coincidieron en que la morfina estaba causando estragos; sin embargo, ninguno aportó una solución para que la pintora dejara la adicción que por momentos la enloquecía.

Cuando Nayeli entró en la habitación, la encontró totalmente desnuda, sentada en el piso con las piernas cruzadas. Se había arrancado el camisón de seda. El ataque, que existía nada más que en su frondosa imaginación, había terminado. Las cicatrices de las múltiples operaciones le daban al cuerpo flaco de Frida el aspecto de una prisionera de guerra. La más grande iba desde el cuello hasta la parte baja de la espalda, una línea derechita que parecía dibujar su columna vertebral; en la cadera derecha, la línea era más corta, pero todavía tenía el color morado de las heridas a las que les falta tiempo y adaptación. El torso no se veía mejor. Las cintas de cuero que sostenían los corsés metálicos dejaban marcas cada vez más profundas en la piel que cubría sus costillas. A pesar de los ungüentos caseros que fabricaba una vecina y que Nayeli le aplicaba con insistencia, el aspecto de la piel no mejoraba.

—Ya pasó, Frida. Tienes que ponerte de pie —dijo la muchacha mientras la ayudaba a incorporarse—. Tienes que elegir el vestido más bonito que tengas. Esta noche debes brillar más que nunca.

—Hay tiempo. Es temprano todavía —respondió Frida. Estaba agotada. Las peleas imaginarias la dejaban extenuada. Se había convertido en una mujer que volvía de la guerra cada día—. Necesito mi diario. Tengo cosas que sacar de adentro.

Mientras Nayeli buscaba el cuaderno de tapas rojas y la caja de lápices y tintas, Frida volvió a vestirse con su camisón de seda.

—Aquí tienes —murmuró la joven y colocó ambos objetos sobre la cama.

Con la habilidad adquirida con los años, Frida armó una pila de almohadones contra el respaldo y acomodó la espalda lo más erguida que pudo; flexionó las piernas y las usó como sostén de su diario. Lo abrió y pasó las páginas con la calma de quienes encuentran el remanso. En ese lugar de pocos centímetros, había creado para sí un cerebro paralelo en el que lograba exorcizar sus fantasmas. Abrió la caja de madera donde guardaba sus lápices y entrecerró los ojos, elegir un color nunca fue para ella una tarea menor.

—Verde —murmuró, y sostuvo unos segundos el lápiz en el aire.

Aunque su mano derecha todavía temblaba, se puso a escribir, a tachar y a corregir su texto. Por momentos, la presión que ejercía sobre el papel era mayor que la resistencia que presentaba la hoja; pequeños agujeritos daban textura a sus palabras. Después de llenar dos páginas completas, leyó en voz alta:

—Yo quisiera hacer lo que me dé la gana detrás de la cortina de la locura. Así: arreglaría las flores, todo el día, pintaría el dolor, el amor y la ternura, me reiría a mis anchas de la estupidez de los otros y todos dirían: pobre, está loca. Sobre todo me reiría de mi estupidez, construiría mi mundo, que mientras viviera estaría de acuerdo con todos los mundos. El día o la hora o el minuto que viviera sería mío y de todos. Mi locura no sería un escape al trabajo.

Nayeli la escuchó con atención. No era la primera vez que Frida hacía referencia a la locura. En los últimos tiempos, se había encaprichado en ponerle nombre a sus reacciones y había convertido la locura en un espacio que le quedaba cómodo ante la mirada de los otros.

—¿Y tu diario? —preguntó la pintora más como reclamo que como duda—. Debes escribir todos los días, no sea cosa que se te olviden las letras. Las manos son muy mañosas y si no las entrenas, se distraen por ahí y puede que las pierdas.

—No lo hago todos los días, pero lo hago —respondió Nayeli.

—Lo quiero ver —insistió Frida.

—Te lo muestro si te pones un vestido y vienes a desayunar alguna cosa a la cocina.

Los años negociando precios, primero en el mercado de Tehuantepec y luego en el mercado de Coyoacán, habían dotado a Nayeli de una habilidad pasmosa para conseguir lo que deseaba a cambio de lo que poseía. Y Frida era permeable a todo tipo de trueque. La pintora deseaba mucho, todo el tiempo, y no se le movía un pelo a la hora de ceder a cambio de cumplir un deseo. El funcionamiento de ambas era un ensamble perfecto.

Panecillos recién horneados, frutas cortadas en trozos pequeños y el café bien negro formaban parte del desayuno que Nayeli preparaba a diario para Frida. Lejos habían quedado los platos más elaborados con los que solía arrasar en las mañanas. Los medicamentos y las noches en vela a causa de los dolores habían convertido el estómago de la pintora en un órgano pequeñito en el que, a duras penas, cabía lo mínimo para no morir.

—A ver, aquí estoy. Quiero que me leas alguna cosita de tu diario íntimo —dijo mientras se sentaba a la mesa. Se había quitado el camisón de seda y, en su lugar, se había enfundado en una túnica marrón oscuro, que hacía juego con su cabello.

—Come —insistió Nayeli.

—Lee —redobló la apuesta Frida.

Ambas se sostuvieron la mirada. Los ojos verdes de Nayeli penetraron en los ojos café de Frida. En ese cruce de miradas llegaron a un acuerdo: Frida tomó un panecillo, lo partió al medio con un cuchillo pequeño y untó una de las mitades con mantequilla. En el exacto momento en que su boca recibió el primer bocado, la joven comenzó a leer su diario de tapas rojas, idéntico al de Frida:

—*En la parte trasera de los viveros de Coyoacán nos besamos casi todita la tarde. Es el lugar perfecto para esconder nuestro amor.*

A veces me incomodan sus manos tan ansiosas y apuradas sobre mi cuerpo. Siento que imagina que con esas caricias mi ropa va a desaparecer...

La pintora abrió la boca y los ojos al mismo tiempo, y pegó un alarido de sorpresa mezclado con una carcajada.

—¡Nayeli, por favor! ¡Esto es muy fuerte! ¿Tienes un novio y nada me has contado?

—Te estoy contando —respondió Nayeli avergonzada, sin levantar la mirada del diario.

—¿Quién es tu novio?

—Ya tú lo sabes, Frida.

—¿Joselito?

Un leve movimiento de la cabeza de la tehuana le dio la confirmación.

—¡Ay, pero qué bien! Ese muchacho me encanta. Es tan buenito y tan talentoso. Nada mejor que un artista, Nayelita.

—Joselito no es un artista.

—¿Cómo no? ¡Claro que lo es! Y es un artista muy esforzado, hacía unos trabajos muy buenos en mis clases. Siempre fue mi favorito.

Nayeli no la quiso contradecir. Su novio hacía tiempo que había dejado de pintar y de dibujar. Sus sueños habían quedado hundidos en las necesidades económicas que ahogaban a su madre. Él era el hombre de la casa y tuvo que salir a trabajar de sol a sol para poder llevar un plato de comida a la mesa. Cambió los pinceles y los lienzos por las herramientas de hierro y madera que usaba como empleado de uno de los trabajadores del ferrocarril. Las manos de dedos largos y suaves que Frida había domesticado para bailar sobre formas y colores ya no existían más. Ahora Joselito tenía callos, durezas y grietas que por las noches hasta le hacían difícil sostener la cuchara de la sopa.

Nayeli insistió con el desayuno; Frida, con el diario. Entre tortillas, frutas y lecturas veloces, pasaron la mañana. La joven mantenía las dificultades con algunas letras: le costaba entender cuándo era

necesario poner una S o una C, la diferencia entre la B y la V, y le parecía un misterio descifrar el momento exacto en el que las frases exigen un punto o una coma.

—No te puedo explicar algo que sale del instinto —argumentaba Frida—. Hay silencios largos que ameritan un punto y silencios más cortos que te piden una coma. Hagamos un ejercicio: lee lo que escribes en voz alta y cuando necesites hacer una pausa larga, con un lápiz amarillo dibujas un sol pequeñito, y si la pausa es corta, con un lápiz celeste dibujas una estrellita.

Contenta por la idea que acababa de ocurrírsele, la pintora sacó de su caja de madera ambos lápices y se los regaló a Nayeli. La sonrisa ocupó casi todo el rostro de la joven y apretó el amarillo furioso y el celeste agua contra el pecho. Nunca había tenido lápices de colores y le daba una alegría enorme que esos fueran los primeros.

—Saca esa cara de bobalicona. Ya tienes tus lápices para ejercitar la ortografía. Te voy a seguir muy de cerca, bailarina —dijo Frida usando el tono de maestra de escuela que tan bien le salía—. Ahora me voy a cambiar. Diego me dijo que venía de visita con una sorpresa muy especial.

Diego era el rey de las sorpresas. Le gustaba avisar con tiempo el día y la hora en la que pretendía sorprender a las personas, de esa manera se aseguraba una llegada cargada de expectativas. Frida sabía que esos arrebatos de Rivera tenían más que ver con él que con el otro. A pesar de su fama, nunca había dejado de ser un niño inseguro, con pánico al rechazo. Una nueva mascota, una lata en la que había mezclado varios colores para inventar uno nuevo, alguna pieza de ídolos precolombinos para su serie o algún vestido de tehuana que compraba luego de haber juntado dinero por varios meses se convertían en las excusas que usaba para recibir abrazos, aplausos y las fiestas desmedidas que su mujer le hacía por cada regalo.

Frida pasó dos horas encerrada en su habitación. Evaluar cada uno de los detalles de su vestimenta era como gestar una obra de arte.

Cuando finalmente entró en la sala, Nayeli se quedó absorta. No recordaba haberla visto tan luminosa y apabullante. Si hasta su columna se mantenía erguida sin necesidad del corsé y su cojera era solo perceptible para un ojo muy avezado. Había elegido el mejor vestido de tehuana de toda su colección, el que había usado una vez en la exposición de París. Los rayos de sol que se colaban por los ventanales se posaban en cada pliegue y formaban destellos tornasolados. Los bordados de hilos de oro proyectaban luces en las paredes y en el piso. Parecía una mujer rodeada de estrellas fugaces. La faja morada que ajustaba su cintura era del mismo color de las cintas de terciopelo que entrelazaban las trenzas del cabello. Unos broches de bronce con forma de pájaros sostenían las trenzas sobre su cabeza formando un tocado deslumbrante. Se había maquillado y eso era una buena señal. Desde hacía tiempo, Frida le decía a todo el que la quisiera escuchar que nunca más iba a usar sus maquillajes porque quería acostumbrarse al rostro de la muerte. Sin embargo, sus aseveraciones desaparecieron debajo de un rubor rosado que marcaba y elevaba sus pómulos, y un lápiz labial rojo intenso.

—¿Qué tal me veo? —preguntó aunque sabía bien la respuesta. Sus dolores y enfermedades no habían mermado ni un ápice su vanidad encantadora.

—Fabulosa, Frida.

En el mismo momento en el que la pintora exclamó que ya estaba lista, la puerta de la Casa Azul se abrió. Los tiempos de Frida y Diego funcionaban como compases perfectos. No precisaban avisarse nada. Se percibían como los animales en la selva.

—¡Frisita de mi amor, palomita de mi corazón! —gritó Rivera. Como de costumbre, su estrépito llegaba antes que su figura.

—Ahí lo tienen a ese gordo escandaloso —murmuró Frida mirando a Nayeli con simpatía, y luego gritó—: ¡Aquí estoy, sapo espantoso! Pasa para el jardín, que quiero tomar un poco de sol. Ahí te alcanzo.

Era mentira. La intención de Frida no era asolearse, solo quería que Diego pudiera disfrutar de su vestido blanco en todo su esplendor. Mostrarse entre los nopales en flor como una diosa tehuana, como una aparición bajada de un paraíso inventado para él. Para la pintora, más que una herramienta de seducción, la coquetería era un arma de guerra.

Frida respiró profundo y movió la cabeza de un lado al otro para ablandar el cuello. La morfina había conseguido que su espalda y su cadera mantuvieran en pie ese dolor solapado y suave con el que había aprendido a convivir. Cruzó la puerta de la sala y, sin ayuda, bajó los tres escalones de cemento que conectaban con el jardín. El agua de la fuente salía a borbotones por la boca del sapo de metal que había comprado años atrás en una feria de Chapultepec. La seda blanca acariciaba sus piernas al ritmo del tintineo de las pulseras y de los aretes de oro repletos de campanitas. Diego la esperaba en la otra punta, de pie, firme como novio en el altar.

En cuanto la vio, se sacó el sombrero y lo sostuvo contra su pecho. Sonrió con esa boca ancha que le ocupaba casi toda la parte inferior de su rostro, y los ojos verdes y saltones brillaron de la emoción. Frida lo conmovía como solo un buen cuadro podía hacerlo. Frida era arte. Y Diego era permeable al arte. Por un momento, olvidó que no estaba solo; toda su atención se volcó de lleno en Frida, su Frida, que se acercaba hacia él moviendo las caderas de un lado hacia el otro como lo había hecho tantas veces, años atrás, en esos primeros tiempos en los que supo que esa mujer iba a ser la de toda su vida.

El gesto de sorpresa de la pintora lo sacó de la hipnosis: las cejas anchas levantadas hacia arriba y la boca roja semiabierta en una exclamación silenciosa. Diego giró hacia la derecha y clavó los ojos en la otra mujer, la que estaba parada a su lado. Ella también estaba impactada con la figura de Frida Kahlo. Mucho había escuchado sobre ella, y ahora que la tenía a pocos metros, entendió que todo comentario era poco. Nada podía describir el magnetismo y la luz de la prince-

sa tehuana que dejó los movimientos ondulantes de lado para convertirlos en pequeños saltitos de niña en la mañana de Navidad.

—¡Ay, virgencita de Guadalupe! ¡No puedo creer lo que ven mis ojos! —gritó Frida mientras se cubría el rostro con ambas manos—. ¡Nayeli, Nayeli, ven aquí! ¡No puedes perderte el regalo que me trajo mi Dieguito!

La Doña lanzó una carcajada cristalina que dejó al descubierto sus dientes blancos y alineados. Le había gustado que una mujer tan fabulosa la definiera como un regalo para ella. Frida estiró las manos para tocarla, quería tener la certeza de que no se iba a desvanecer en cuanto la rozara. La Doña se dejó tocar con una sumisión desconocida en ella. Entrecerró los ojos y sintió cómo los dedos fríos le recorrían el rostro con la suavidad de una mariposa.

—¡Qué bonita eres, María! —murmuró Frida.

—No, de ninguna manera. Bonita puede ser cualquiera. La guapeza es otra cosa, viene desde muy adentro, y yo soy guapa. Y tú eres guapa.

La risotada que rompió el encanto salió de la boca de Diego. Estaba felicísimo de tener tan cerca a las dos mujeres más inquietantes de todo México: María Félix y Frida Kahlo. Era un hombre afortunado.

Nayeli había acudido al llamado de su mentora, pero no se había animado a acercarse; uno de los nopales, el más grande, le sirvió de escondite. Había escuchado infinidad de veces hablar de María Félix; incluso en una de las tiendas del mercado había un cartel enorme con su foto, un primer plano del rostro perfecto que hechizaba a cualquiera que pasara cerca de la pared. Más de una vez se quedó mirando con curiosidad el retrato. El cabello negro esponjado hacia arriba, las cejas finas que definían la mirada, los ojos rasgados y ese aire de tigresa que llamaba la atención de todo el mundo.

Joselito se había quedado prendado de la foto la primera vez que la vio, no pudo disimular el efecto embriagador. Y hasta le discutió durante varias horas a Nayeli el nombre de esa beldad. Él insistía en que se llamaba doña Bárbara, porque eso decía, en letras gigantes, el

cartel; ella negaba con la cabeza y argumentaba que su nombre era María y que doña Bárbara era solo un apodo. Ambos estaban equivocados. La dueña del puesto del mercado les explicó entre risas que *Doña Bárbara* era el nombre de la película que había llevado a María Félix a la cumbre de la fama.

—¿Has visto, mi Friducha, qué sorpresa te he traído? ¡Es la mismísima María! ¡La bonita, la imagen de México, el ícono de nuestra nación! —exclamó Diego, que no cabía en sí de tanta alegría—. Vamos a la sala o a tu taller. Muéstrale los cuadros fabulosos que pintas. Le he hablado mucho de ti a nuestra Doña.

Nayeli, sin abandonar su escondite, se quedó pensando quién era en realidad la destinataria de la sorpresa: María o Frida.

Los tres cruzaron el jardín sin dejar de parlotear. Las mujeres lanzaban palabras y exclamaciones al mismo tiempo. Era imposible saber si lograban escucharse o no, pero se las notaba felices. Unos pasos por detrás, Diego las seguía con el pecho erguido, los hombros hacia atrás y el gesto que podría tener el león de la manada en el medio de la jungla.

El olor intenso de las pinturas, los solventes y los óleos hicieron que la Doña frunciera su nariz perfecta; los ojos se le llenaron de lágrimas.

—¡Ay, María, disculpa! —dijo Frida mientras abría los ventanales—. A veces se me olvida que no todo el mundo tiene el olfato acostumbrado a los picores.

María levantó su mano de uñas esmaltadas de rojo y dedos finos. Un anillo de oro con un rubí del tamaño de una nuez reflejó un destello rojizo en el vestido blanco de Frida.

—No te hagas problemas, mi querida —dijo minimizando la cuestión con elegancia y giró su cuerpo esbelto hacia Diego—. Ya me tendré que acostumbrar, tengo por delante varias horas posando para el maestro Rivera.

Una puntada atravesó la columna de Frida como un rayo, al mismo tiempo la pierna mala se le quedó sin fuerzas. Los dolores, todos

juntos, volvieron al lugar donde se sentían a gusto: su cuerpo. La pintora se sostuvo con la mano derecha sobre el escritorio. Solo pudo esbozar una sonrisa forzada, un rictus extraño.

—No me habías dicho nada, Diego. No sabía que ibas a pintar a la Doña —dijo con tono maternal.

—Es que era una sorpresa, otra sorpresa. Haré una pintura enorme, magnífica, para que todo México y el mundo puedan apreciar la belleza de María.

Luego de un pequeño recorrido por el taller, Frida invitó a María a tomar unos tequilas al pie de la fuente del jardín. La bella aceptó encantada, pocas cosas le causaban más placer que el tequila entre mujeres.

—Me gusta tantísimo que les ocupemos a los varones todos los espacios. ¡Y en este país el tequila siempre ha sido un refugio de machos! —exclamó, y se puso sal y limón en la lengua.

Frida aprovechó la confianza. María le caía muy bien y no quería que nada la dañara. En su afán de maternar a todo lo que le pasara cerca, le advirtió:

—Ten cuidado, María bonita. No te dejes seducir por Diego. Yo sé que es muy difícil no caer en sus redes, pero no caigas, no te dejes engañar…

La Doña le clavó la mirada y le guiñó un ojo. Acercó su rostro al de Frida. El aroma de su perfume de sándalo y su aliento de tequila eran un paraíso.

—Tranquila, Frida —murmuró—. A mí no me seducen. Yo soy la que seduzco. A mí no me escogen nunca. Yo escojo.

51

Buenos Aires, enero de 2019

En la parte trasera de los viveros de Coyoacán nos besamos casi todita la tarde. Es el lugar perfecto para esconder nuestro amor. A veces me incomodan sus manos tan ansiosas y apuradas sobre mi cuerpo. Siento que imagina que con esas caricias mi ropa va a desaparecer... Pero yo me dejo llevar, aunque a veces crea que las sensaciones de la piel están cerca del pecado. Joselito dice que no y que el amor no es ningún pecado y que él me ama. Yo le digo que también lo amo, pero como no sé bien lo que es amar a un hombre, a veces me da culpa pensar que le miento...

La tarea de descifrar los textos del cuaderno de mi abuela era complicada. A su letrita inexperta, pequeña y apretada, se le sumaban unos soles y unas estrellas celestes y amarillos que englobaban algunos espacios y dificultaban, aún más, la lectura. Fue Ramiro el que descubrió el primero de los misterios.

—¡Los lápices! —exclamó con un entusiasmo que convertía sus gestos en los de un niño.

Dejamos los sillones del patio y fuimos a buscar la canasta que había quedado sobre la mesa de la sala. Recuperamos, entre las pertenencias de Nayeli, dos lápices: uno celeste y otro amarillo. Con

delicadeza, Ramiro hizo dos marquitas —una con cada uno de los lápices— en el borde de una de las hojas del cuaderno. Eran exactos, no había dudas. Me miró con curiosidad. Después de años de haber trabajado en colegios como maestra de música, tenía cierta habilidad para detectar técnicas de aprendizaje.

—Creo que las estrellitas y los soles alrededor de las letras tienen que ver con algún ejercicio de escritura. Mi abuela me contó que aprendió a leer y a escribir bastante tarde —dije con certeza.

—Estos lápices son muy buenos —dijo Ramiro, mientras con la uña rascaba las puntas—. Tienen un pigmento de mucha calidad. ¿Quién sería ese tal Joselito, al que tu abuela describe con tanta ternura? ¿Te lo nombró alguna vez?

Tras la pregunta, volví a sentir en el medio del pecho esa espina que aparecía cuando algún dato de mi abuela salía a la luz. Sus ocultamientos me resultaban más dolorosos que la orfandad por haberla perdido. Me habría encantado conversar con ella sobre ese lejano primer amor; sus primeras veces de intimidad, la locura de la pasión. Pero no, ella había optado por el silencio.

—Poco. Era mi abuelo, pero nunca habló de él de manera amorosa —murmuré.

Según Gloria, Nayeli se la pasaba escribiendo; sin embargo, más de la mitad del cuaderno estaba en blanco. Hurgué en las últimas anotaciones. Con solo repasar algunos de los textos, mi estado de ánimo cambió de golpe. La letra se veía mucho más suelta, más experta. Ni rastros quedaban de las marcas celestes y amarillas. En sus últimos años, mi abuela se había obsesionado con las listas. A cada una le ponía un título que subrayaba con una línea errante: «Plantas del patio de Casa Solanas», «Condimentos de la alacena de la cocina», «Nombres de las enfermeras de ambos turnos», «Medicamentos de mi buró». La última de las listas me llamó la atención. El título era un nombre: «Eva Garmendia». Cada uno de los ítems estaba numerado. Eran tres: «1- manta rosa de hilo», «2- taza de plata» y «3- hebilla de mariposa».

No quise que Ramiro siguiera leyendo esa parte del cuaderno. No quería que me preguntara por Eva Garmendia. Esa mujer y yo teníamos cuentas que saldar, pero todavía yo no estaba preparada. Sin embargo, pasamos un buen rato repasando las recetas que Nayeli había dejado descriptas al detalle. Y le prometí que alguna vez le iba a cocinar alguna de ellas.

—¿Qué vas a hacer con la pintura? —Su tono de voz ya no era empático. Noté que el Ramiro que había conocido, práctico y desangelado, había vuelto. La pintura de Nayeli no dejaba de ser un punto más de tensión entre ambos.

—¿Qué debería hacer? —respondí con otra pregunta para ganar tiempo, aunque en el fondo me interesaba su opinión. El especialista en arte era él, no yo.

Se puso de pie y caminó en redondo por el patio. La noche era plena. Cuando se alejó de las luces, se convirtió en una sombra.

—Hay varias opciones. Podés venderlo a algún coleccionista por una cifra millonaria. Podés prestarlo a algún museo local o del exterior…

—O puedo colgarlo en una de las paredes de esta casa y listo —interrumpí.

Ramiro salió de las sombras y volvió a acomodarse en uno de los sillones. Me miró con el ceño fruncido y con sus manos tomó las mías.

—Eso ya no es posible. Es tarde.

—¿Por qué? —pregunté con una mezcla de curiosidad y preocupación.

—Por mi culpa. Hay personas enteradas de la existencia de esta obra perdida que harían cualquier cosa por tenerla en su poder. Estamos hablando de millones de dólares, Paloma.

Pensé en el comerciante asesinado en el local de marcos del barrio, en la noche en la que acompañé a Ramiro a recuperar el dibujo en un departamento de Puerto Madero y en los intereses que lo

habían llevado a disfrazarse de asaltante en moto y a arrebatármelo en plena calle. Y tuve miedo, pero también una certeza.

—No quiero desprenderme del dibujo. Y además quiero saber las circunstancias en las que fue hecho. Detrás de todo esto, está la historia de mi abuela y yo necesito saber.

Los ojos de Ramiro brillaron, pero no de emoción. Fue un brillo extraño, casi pícaro.

—Muy bien. Si lo que querés es conservar el dibujo. Tengo un plan.

—Te escucho.

52

Coyoacán, enero de 1950

Los dedos del pie derecho de Frida se habían puesto negros. No fue de golpe ni de un día para el otro. Se fueron tiñendo de a poco: el más pequeño, de morado; los tres del medio, de azul intenso, y el dedo gordo, de gris oscuro. Frida tardó en avisar, sabía que los médicos iban a intervenir con medicinas y pomadas e iban a impedir que ella disfrutara de la paleta de colores natural que su cuerpo le estaba ofreciendo. Un espectáculo privado que adoraba contemplar en secreto cada noche, antes de dormir. Fue el dolor el que la obligó a ponerle fin al *show* privado. Y a partir del aviso, todo lo que vino después fue una pesadilla. Rápida, eficaz, pero pesadilla al fin.

En el Hospital Inglés la recibieron con empatía. Muchos de los profesionales de la salud la admiraban y querían que la pintora de Coyoacán se pusiera bien lo antes posible. Cada uno, a su manera, colaboró en ese desafío colectivo, pero el panorama era deprimente. La obra de arte que Frida decía tener en el pie derecho no era otra cosa que una gangrena cuyo único pronóstico era la amputación. Pero antes hubo que fusionar tres vértebras de la columna. La intervención obligó a los médicos a colocarle un corsé de yeso para mantenerla inmovilizada.

Durante días, la fiebre no bajó de los 39 grados y los dolores de espalda no les dejó otra opción que doparla con Demerol. Como si no

fuera suficiente, la herida de la operación se le infectó. Por segunda vez, en menos de una semana tuvo que pasar por el quirófano. A pesar de tanta laceración, la voz de Diego Rivera seguía siendo un sedante más poderoso que la morfina. Cada noche, se colaba en la habitación del Hospital Inglés, solo de esa manera ella podía conciliar el sueño.

—*Aquel cisne encantado / y el pelícano negro tenebroso; / el gallo degollado / y la sangre en el pozo / y el mago del sorbete misterioso* —repetía Diego. Los poemas de Guadalupe «Pita» Amor, amiga de ambos, eran un bálsamo para el cuerpo maltrecho de Frida.

—¡Qué bonito, Dieguito mío! ¡Qué ganas de pintar ese poema que tengo! —respondía aletargada—. Ahora dime el otro, el de las caricias.

Diego se acomodaba en la cama y la acurrucaba contra su pecho. Con movimientos lentos y acompasados, la mecía como si fuera una niñita y ella obedecía.

—*Cansado de esperarte / con mis brazos vacíos de caricias, / con ansias de estrecharte, / pensaba en las delicias / de esas noches, pasadas y ficticias.*

Durante el día, Nayeli era la encargada de sostener a Frida y de cumplir sus deseos como si fueran póstumos. Cada una de las paredes fue bendecida con arte. Nada ponía más nerviosa a la pintora que los espacios en blanco, sostenía que sin colores ningún lugar tenía razón de ser. La tehuana había cargado en el auto de uno de los médicos de Frida varios de los lienzos, algunos terminados y otros a medio hacer, que decoraban el taller de la Casa Azul. En una tarde, la habitación despojada se había llenado de vida. Pero no fue suficiente. Sobre la mesas de luz y sobre la encimera colocaron, además, los jarrones de vidrio azules y verdes que Diego le había comprado en Los Ángeles y los llenaron con ramos de flores.

—¿Sabes qué falta aquí, Nayelita? —preguntó Frida una mañana, apenas abrió los ojos—. Velas, calacas… Falta México. Eso quiero, a México.

Nayeli salió disparada hacia el mercado de Coyoacán. En la esquina se encontró con Joselito. Estaban felices de poder colaborar para que el estado de ánimo de Frida fuera el mejor posible. Luego del almuerzo, los jóvenes se dedicaron a decorar la habitación con calacas de azúcar, candelabros con la forma del árbol de la vida, mariposas de cera y una cantidad enorme de palomas de papeles de muchos colores. Mientras Nayeli y Joselito colgaban en cada rincón los objetos comprados con el dinero que les había dado Diego, Frida gritaba, cantaba y aplaudía entusiasmadísima.

—Esto es muy bonito, parece la decoración de un cumpleaños. Han convertido la habitación en un cumpleaños eterno.

—Pero si cumples años cada día, te harás muy viejita rápido —argumentó Joselito muerto de risa.

Frida se quedó pensativa.

—Nunca imaginé llegar a vieja. No creo que sea una posibilidad para mí. Eso soy: la sin hijos, la sin años por venir. Es como estar muerta. La pelona me buscó y se olvidó de desconectar el corazón que late y late. Me ha matado con errores.

Los jóvenes no supieron qué decir. Frida era desconcertante, pasaba sin solución de continuidad de las fiestas más abruptas a las disquisiciones más hondas. Nayeli, con los años, había logrado descubrir una estrategia detrás de esa mecánica: era la manera que ostentaba la pintora para que nadie olvidara que, a pesar de las risas y las celebraciones, ella era un ser sufriente. Sabía hacer de su dolor un templo, una cadena para atar a los cercanos; sobre todo, para no perder a Diego. A él le ofrecía su pena, su dolor, sus heridas como quien se las ofrece a Dios. Eso era él para Frida: su Dios.

—Tu corsé está muy blanco —dijo Nayeli con astucia. Ella también tenía sus estrategias para sacar a Frida de los pantanos en los que solía hundirse—. Creo que deberíamos remediarlo.

Los ojos de la pintora se abrieron y brillaron al mismo tiempo. Miró hacia su pecho y pegó un grito.

—¡Qué despropósito! ¡Esto no puede seguir así! —Sin dejar de gritar, empezó a dar órdenes que acompañó con movimientos alocados de sus manos—. Joselito, ven aquí. Tú sí que eres bueno. Sobre aquella mesa están mis pinceles y mis colores. Quiero que me armes un rojo bien bonito, un rojo comunista. Y también, en un costadito de la paleta, quiero que armes un marrón mezcladito con un ocre. Ah, y también un azul bien clarito, como de cielo.

Joselito sintió por sus venas el entusiasmo que creía haber perdido. Armar colores era una pasión que guardaba en el fondo de su alma. A pesar de que por necesidad tuvo que cambiar la pintura por el trabajo duro, Frida tenía razón: nunca se deja de ser artista.

Nayeli acomodó el cuerpo de Frida entre almohadones para que pudiera mantenerse derecha. Joselito le acercó la paleta de madera con los tonos preparados y dos de sus pinceles favoritos. Con una habilidad apabullante, la mujer empezó muy de a poco a diseñar un boceto perfecto sobre el yeso que encerraba su torso. En la parte superior, hizo un martillo, una hoz y una estrella bien rojos sobre un celeste muy aguado.

—Muy bien —murmuró—. Ahora voy a llenar la parte inferior.

Nayeli y Joselito se acercaron, uno a cada costado de la cama. La curiosidad hizo que ambos se inclinaran tanto hacia adelante que sus cabezas proyectaron sombras sobre el corsé que Frida había convertido en lienzo. Para el segundo dibujo, no necesitó ninguna prueba, ningún boceto. Todo estaba en su cabeza. Durante años había dibujado sus deseos más profundos en la imaginación. Las manos solo acompañaban lo que salía de su memoria.

La concentración les impidió notar la presencia de Diego, que había entrado sigiloso para no interrumpir. Permanecía de pie, casi sin respirar, mientras el pincel de Frida armaba la figura de sus sueños, a la altura en la que el corsé le cubría el abdomen. Nayeli fue la primera en descifrar el dibujo. Los ojos se le llenaron de lágrimas. A medida que los trazos iban tomando forma, las mejillas de

421

la joven se humedecían más y más, hasta que un llanto calladito la tomó por completo.

Con la obra casi terminada, Frida levantó la cabeza y miró a Diego. Su rostro despejó el gesto concentrado para convertirlo en uno lleno de ternura.

—Mira, Diego. Es nuestro hijito —dijo con el tono más maternal del que fue capaz—. Le he hecho la cabeza grandotota como la tuya y el brazo fino como los míos. ¿Verdad que es bonito?

El feto, perfectamente dibujado, ocupaba la zona abdominal de Frida; del centro del cuerpo salía el cordón umbilical que lo rodeaba hasta encerrarlo en un círculo protector. La cabeza se veía apoyada en una rodilla pequeña y flexionada.

—Parece un niño pensando —acotó Joselito sin quitar los ojos del corsé.

—¡Pues claro! —exclamó Frida—. Será un niño muy inteligente y reflexivo. Dedicaré mis próximos días a buscarle un nombre bien importante.

Nayeli y Diego cruzaron miradas intensas. Nadie como ellos conocía los desvaríos de Frida. Sabían que una simple broma o curiosidad podía convertirse en una obsesión, y no era momento para obsesiones. La joven asintió levemente con la cabeza; era la señal que le daba a Diego para que, con su fuerza arrasadora, cambiara el tema y sacara a Frida del abismo de la locura.

—Friduchita de mi amor, tengo una sorpresa para darte, una bien grande —dijo exacerbando cada palabra.

Frida dejó de acariciar el dibujo del feto que decoraba su abdomen y largó una risotada. La varita mágica de Diego era infalible.

—¡Basta ya, gordo sapo embustero! La última sorpresa grande que me trajiste fue María Félix, y todo terminó en un escándalo monumental.

Rivera bajó la cabeza avergonzado, ya no recordaba las veces que había tenido que pedirle perdón a Frida por el *affair* con la Doña y

por los comentarios que salieron en la prensa mexicana. Durante días, la mujer más bella e icónica de México había posado para él en el estudio de San Ángel. Antes de arrancar con el boceto, María probó decenas de posturas y de atuendos para lucir más espectacular de lo que era, como si eso fuera posible. Diego tomó la decisión final: vestido blanco de cintura apretada con vuelo y gasas que cubrían caderas y piernas, y escote en forma de corazón. Posó sentada en una banqueta, con una de sus piernas semiestirada y el brazo apoyado sobre la rodilla de la otra, flexionada; el torso, un poco inclinado para mostrar con sutileza el inicio del busto. El marco de la parte superior de la obra lo daba el cabello de María, suelto, esponjado y brillante.

—El retrato era bonito —se excusó Diego con el ego herido—, pero María se encaprichó.

—¡Y bien que lo hizo, sapo! —lo reprendió Frida—. Le hiciste trampa y el vestido de gasa se veía mucho más transparente de lo que era, y encima pretendías mostrarla casi desnuda en el Instituto Nacional de Bellas Artes. ¡Qué atrevido, madre de Dios!

Joselito y Nayeli presenciaron divertidos el debate. No era la primera vez que la pareja rememoraba cada escena de la pelea monumental con la Doña. Una coreografía perfecta donde los roles de ambos quedaban al descubierto: Frida reprochaba y Diego pedía perdón.

—¡Esta vez la sorpresa que te tengo es mejor! ¡Mucho mejor que María, que no era la gran cosa! —exclamó Diego.

—No era la gran cosa, pero bien que estabas enamorado de ella —retrucó Frida.

—¡Pues claro! Como todo hombre que haya nacido en estas tierras.

—Y como cada mujer —respondió Frida y guiñó un ojo con picardía.

Los cuatro se rieron a carcajadas. A pesar de los dolores y del panorama desalentador, Frida no perdía la chispa y el don de convertir cualquier momento en una fiesta.

—¡Bueno, basta de chácharas! Te voy a contar cuál es la sorpresa —dijo Diego, que no se resignaba a ceder el protagonismo y que, a pesar de todo lo vivido, no había perdido las ganas de hacer feliz a Frida—. Tu doctorcito amado me ha dado una habitación pegadita a esta para que me quede mucho rato junto a ti, mi paloma.

Todos esperaron el terremoto de felicidad que Frida provocaba ante cada ocurrencia de Diego; sin embargo, no sucedió. El aire de la habitación se puso tan espeso que Nayeli creyó por un momento que todos iban a morir asfixiados. Frida no aplaudió, no echó carcajadas, no movió las manos como si fueran alas de mariposas, no empezó a cantar ni le lanzó cataratas de besos al aire. Frida Kahlo respiró profundo, se cubrió el rostro con las manos y empezó a llorar.

53

Buenos Aires, enero de 2019

Emilio Pallares cortó el teléfono después de sostener una conversación de casi una hora. Frente a él, del otro lado del escritorio, Lorena Funes y su hijo Cristóbal lo miraban expectantes.

—Mendía quiere el cuadro sí o sí. Está dispuesto a pagar lo que sea —dijo paseando su mirada de uno a otro de sus interlocutores—, pero no tenemos la pintura.

—Pero la vamos a recuperar —dijo Lorena con aire despreocupado—. Me estoy encargando, como siempre.

—Hace tiempo que tus métodos son frágiles y están contaminados por tu calentura con mi hijo menor —dijo Emilio Pallares y corrió de un manotazo la taza de té que no se había tomado. Fue un gesto de ira poco común en él.

—¡No seas ordinario! ¡No te lo permito! —gritó Lorena.

—Vos no me permitís ni me dejás de permitir nada, Lorena. Te dejaste embaucar, fuiste lenta de reflejos. Manejaste la operación de una de las obras más impactantes de los últimos tiempos como si fueras una novata.

—Bajá el tono, que a mí no me grita nadie. ¿Me escuchaste? Te acabo de decir que me estoy encargando y nunca fallo.

A medida que discutían, el enojo de Lorena y de Pallares se apaciguaba. Ambos coincidían en que los exabruptos dejaban a la vista las vulnerabilidades típicas de las personas de baja estofa; la gente como ellos manejaba sus pasiones con decoro. Pero Cristóbal Pallares era distinto; estaba fabricado con otra madera, una madera que había sido tallada tras las rejas. La única manera de sobrevivir en la cárcel es hablando poco y actuando mucho. Adelantar los movimientos es una condena de muerte. No necesitó mucho más para entender que Lorena tenía un romance con su hermano y no le sorprendió la novedad: Ramiro le había arrebatado el amor de su madre, la rapiña estaba en su naturaleza. Pero ahora las cosas eran distintas para Cristóbal, ahora lo necesitaban. Dejó que su padre y Lorena terminaran de medir el alcance del poder de cada uno, algo que para él no tenía ningún sentido. Cuando ambos desistieron de seguir discutiendo, intervino en el debate.

—¿Cuándo empiezo a copiar la pintura de Rivera? —preguntó.

Lorena comenzó a jugar con sus anillos de oro, como cada vez que no tenía respuestas. Pallares respiró hondo y decidió que tenía que compartir con ellos la información que, junto con Ramiro, había conseguido en Uruguay.

—En primer lugar, tienen que saber que el dibujo de la noviecita de Ramiro es más de lo que imaginamos en un principio. —Sintió satisfacción al ver cómo Lorena se mordía con rabia el labio al escuchar la palabra «noviecita»—. Tenemos un lienzo con los trazos de Diego Rivera, y encima hay otra obra que parece una mancha, pero no lo es.

La colombiana y Cristóbal se tensaron y por primera vez en lo que iba de la reunión mostraron un interés real.

—No me miren de esa forma. Guarden un poco de estupor para lo que les voy a decir. La mancha es en realidad la imagen de una bailarina, y según Martiniano Mendía no cabe duda alguna: es una obra de Frida Kahlo.

—No lo puedo creer —balbuceó Lorena.

Cristóbal encogió los hombros. No creía que falsear a Kahlo fuera más complicado que a Rivera e insistió:

—¿Cuándo empiezo?

—Para eso los cité —dijo Emilio Pallares—. Ramiro tiene la pintura. Desde que volvimos de Uruguay está inhallable. No responde mis llamados, tampoco está en su departamento.

—Bueno, entonces me voy a tener que encargar yo —dijo Cristóbal tratando de disimular la excitación.

Ni Lorena ni Pallares se animaron a contradecirlo. Ninguno de los dos tenía una idea mejor.

54
Coyoacán, mayo de 1953

La Casa Azul se había convertido en un infierno. Hasta los perros estaban ariscos: se peleaban entre ellos y atacaban a las personas. Ya no parecían mascotas, eran una jauría. Los dos loros desaparecieron una mañana y nadie se molestó en buscarlos. Nayeli les siguió dejando bajo el árbol pedazos de frutas que, con el pasar de las horas, se pudrían y el patio se llenaba de moscardones verdes. La puerta permanecía abierta todo el tiempo, el desfile de gente era incesante: los médicos de Frida y las enfermeras que se encargaban de bañarla; los exalumnos de la Escuela de Arte; María Félix, Teresa Proenza y Machila Armida; un par de mujeres jóvenes sin nombre que decían ser las novias de la pintora; los jardineros y la empleada de limpieza que alternaba sus turnos laborales con otras mujeres de su familia; Alejandro, el novio de la juventud de Frida, y Diego, que, a pesar de que pasaba gran parte del día en el estudio de San Ángel, dormía en la Casa Azul.

Desde la cama de su habitación, su tumba en vida, como solía repetir, Frida había armado un carnaval de admiradores profesionales listos para mimarla y adularla en todo momento.

—Odio estar sola. El vacío me da terror —dijo mientras Nayeli acomodaba a los pies de la cama cuatro de las cajas que habían llegado.

428

Luego exclamó con entusiasmo—: ¡Abre esa de moño amarillo! ¡Me gusta mucho el color amarillo!

Nadie sabía cómo, desde su reposo, había conseguido una mecánica aceitada de regalos con amigos, allegados, vecinos, admiradores de su obra y camaradas del Partido Comunista. Cada mañana, sobre el escalón de la entrada de la Casa Azul, manos anónimas dejaban cajas y canastas rebosantes de objetos: frutas, flores, lápices de colores, dibujos, listones para el cabello, rebozos bordados a mano, aretes, pulseras de cuentas de colores. Todos parecían querer ornamentar a la Frida que tenían en su memoria, pero nadie sabía que, detrás de las paredes azules, la mujer a la que honraban era otra muy distinta.

El cabello negro, largo y brillante, había devenido en una mata opaca con nudos imposibles de desatar; la piel que le cubría los huesos estaba amarillenta y ajada; el gesto de dolor permanente había logrado que las líneas de expresión alrededor de los labios se convirtieran en arrugas perennes; los lóbulos de las orejas, sin sus aretes, se veían como colgajos de cartílago. Lo único que había quedado en pie en el medio del derrumbe eran sus ojos, que no habían perdido el brillo y hechizaban a cualquiera que tuviera la fortuna de quedar bajo su órbita.

Nayeli quitó el moño amarillo con cuidado. A Frida le había dado por colgar las cintas de los presentes con la intención de formar una cortina en la ventana de la sala, era la señal que indicaba que el regalo había sido recibido y honrado.

—Otra muñeca —murmuró la tehuana y la colocó entre los brazos flacos de la pintora.

—Otra no. Mira bien. Esta es bien distinta.

Su gusto por las muñecas era conocido en todo Coyoacán. Más de una vez, los vecinos la habían visto recorrer los pasillos del mercado o los pasadizos de las ferias buscando a sus hijitas; así las llamaba: «mis hijitas». Las compraba nuevas, usadas, sucias, limpias. Algunas venían con ropitas y zapatos, y otras totalmente desnudas. A Frida no

le importaba, su afán era tenerlas a todas. Durante días las acicalaba y dormía con ellas sobre su pecho; luego las olvidaba y las metía dentro de un mueble al que había convertido en un cementerio de muñecas abandonadas. No las echaba de menos, siempre había nuevas piezas para jugar a ser madre. Pero tenía razón: la muñeca de la caja de moño amarillo era distinta.

—Fíjate qué ropa tan elegante, Nayelita. ¡Esto es de lujo! —exclamó mientras acariciaba el cabello hecho de lana marrón—. Y es verde. ¡Qué bonito color el verde! Como las hojas de la selva, igualito.

Nayeli se acercó con curiosidad. La muñeca era sencilla, fabricada con tela de gabardina rellena de algodón; las costuras se notaban bastante precarias. Los ojitos, la nariz y la boca habían sido pintados con poca pericia y el cabello, apenas pegado con cola a una cabeza ovalada. Sin embargo, el vestido era precioso: lanilla verde oliva con escote redondo y, en el frente, botones de nácar en forma de corazón; las mangas le cubrían los codos y la cintura estaba marcada por una faja de cuero del mismo tono que el vestido.

—Quiero un vestido igualito a este —dijo Frida con un ímpetu que hacía tiempo no tenía—. Este es el estilo de mujer que quiero ser. No otro. Este.

—Pero tú eres una tehuana —replicó Nayeli, ofendida.

—Ya no. La única tehuana de verdad eres tú. Ahora quiero ser una mujer elegante, una comunista elegante, eso quiero. Muchas cosas de la vida ya me aburren. Quiero otras nuevas.

La joven le quitó la muñeca con delicadeza y con la certeza de que iba a conseguir un vestido idéntico para que Frida pudiera ser lo que deseaba ser. Se lo debía. Como cada vez que tenía que resolver alguna cuestión que la excedía, pensó en Joselito. Él siempre tenía respuestas para todo y, si no las tenía, las inventaba; era capaz de cualquier cosa para solucionarle la vida a Nayeli. Además, ya eran novios y estaban juntando dinero para casarse. Joselito soñaba con una gran boda de mesas repletas de comida, invitados, serenata y baile; y sobre

todo, deseaba un vestido de novia fabuloso para Nayeli. Ella era su princesa y merecía lo mejor.

Con la muñeca apretada contra el pecho, cruzó el jardín hacia la salida; sabía que Joselito se tomaba una hora de almuerzo antes de continuar con su trabajo en el taller del ferrocarril. Estaba tan concentrada que no vio a Diego avanzar en sentido contrario. Él también tenía la cabeza ocupada con sus cosas. El encuentro fue un choque en el pasillo, al pie de los Judas de papel maché. El impacto fue tan fuerte que, si no hubiera sido por las manos de Diego, hubiesen caído ambos de espaldas.

—¡Epa, querida! ¡Cuidado! —exclamó el pintor mientras la sostenía, con las manos enormes y firmes clavadas en los brazos de la joven.

A pesar del traspié, Nayeli pudo sostener la muñeca, pero hubo otras cosas que no pudo lograr. El cuerpo no miente, no engaña, no se queda haciendo lo que debe; es desobediente. Los ojos verdes de la tehuana se hundieron en los de Diego. Fueron apenas unos segundos, una partícula de tiempo suspendida en algo que fue más que una mirada: fue una invitación secreta, prohibida. Nayeli no pudo conseguir que la piel se le enfriara. Cada poro se le erizó y hasta creyó sentir un crujido como el que hace la cebolla al caer en el aceite hirviendo.

—Perdón —murmuró.

Diego se la quedó mirando con la cabeza inclinada hacia un costado, como si la estuviera viendo por primera vez. Enfrente, entre sus manos, no tenía a una niña; una mujer nueva se develaba ante sus ojos. A pesar de los pliegues y volados, la falda morada y el huipil blanco marcaban las curvas de Nayeli. El cabello ondulado del color del chocolate cubría los hombros torneados, de aspecto suave y lozano. Pero lo que más llamó la atención del pintor fueron las pestañas oscuras que enmarcaban unos ojos verdes. Era un verde que ya había visto en otro lugar, en otras circunstancias. Un verde de lugar feliz.

Tuvo que hacer un esfuerzo denodado para no acariciar los pómulos altos de la muchacha, esos pómulos que sostenían los ojos en los que parecía haberse perdido. Y el olor embriagador que emanaba de ella lo desconcertó.

—¿Quién eres? —preguntó domando el vozarrón.

—¿Y tú? —contestó Nayeli.

Ambos sabían que eran los de siempre, pero al mismo tiempo eran otros.

—Quiero que me acompañes a los jardines de Chapultepec —dijo Diego.

—No puedo. Tengo una tarea que hacer para Frida.

El nombre de Frida ofició de conjuro para que la ensoñación se esfumara. Otra vez era Diego Rivera. Otra vez era Nayeli Cruz. Y Nayeli puso la muñeca frente al rostro del pintor.

—Necesito encontrar un vestido idéntico a este para Frida. Es lo que ella más quiere en la vida.

Diego se rio con estrépito.

—Siempre exagera mi paloma. Ese vestido es lo que más quiere en este momento —dijo contemplativo.

—¿Qué diferencia hay entre la vida y un momento? —preguntó la joven.

Para un hombre que siempre tenía respuestas, historias reales o inventadas, palabras aplaudidas, argumentos ovacionados y gestos deseados, el hecho de no saber qué contestar ante la simpleza lo arrojaba al vacío. La mujer que tenía enfrente era un hoyo profundo, oscuro y tentador. Con la torpeza de un adolescente, le arrancó la muñeca de las manos e intentó concentrarse en el vestido. No le pareció nada del otro mundo, pero había prometido cumplir cada uno de los caprichos de Frida. Era lo mínimo que podía hacer por ella.

—Creo que sé quién te puede ayudar —dijo finalmente, tomando el control de la situación.

Dio media vuelta y salió a la vereda de la calle Londres. Esquivó dos cajas olvidadas sobre el escalón de la puerta de la casa. El chofer que había contratado para recorrer el tramo entre Coyoacán y San Ángel lo esperaba en la esquina, apoyado contra el cofre, fumando. En cuanto notó que su jefe se acercaba, con un par de movimientos rápidos y certeros, tiró el cigarro, se estiró la chaqueta y abrió la puerta trasera.

—Lleva a la muchacha a la casa de Leopoldo Aragón, el argentino —ordenó Diego y miró a Nayeli, que se acomodaba en el asiento de atrás—. Dile a la esposa del argentino que vas de parte mía y le das la muñeca. Ella va a saber qué hacer.

Los movimientos abruptos del automóvil y los intentos vanos del chofer por esquivar los baches que regaban las calles de Coyoacán le provocaron a Nayeli ganas de vomitar. Abrió la ventana, cerró los ojos e intentó que todo el aire de la calle se metiera en sus pulmones. Frida le había enseñado esa manera eficaz de controlar las náuseas.

Frenaron de golpe, frente a la entrada de una casa fabulosa, en las afueras de San Ángel. Ninguno de los dos supo bien qué hacer. La opulencia deja muda a la gente sencilla, y la cocinera y el chofer eran gente sencilla.

—Yo te espero aquí afuera —aventuró el hombre.

Apenas Nayeli bajó del auto, el alivio fue inmediato y los mareos desaparecieron como por arte de magia. La reja de la casa ocupaba toda la manzana; las copas de los árboles se escapaban de los muros, creando una especie de bosque encerrado, un bosque para unos pocos. Nayeli apretó a la muñeca contra el pecho y con la mano libre sacudió la cadena de la campana de bronce. Asomó la cabeza entre los barrotes e intentó distinguir lo que había al final de un camino de tierra bordeado por nopales perfectos, de la misma altura y tamaño.

La puerta de la casa del fondo se abrió y una mujer bajita y regordeta apresuró el paso. A pesar de los kilos de más, ostentaba una agilidad prodigiosa para recorrer el camino de entrada. En pocos

minutos, Nayeli la tuvo enfrente, con una sonrisa de bienvenida encantadora.

—Buenos días, señora. Busco a la esposa del argentino. Vengo de parte del señor Diego Rivera.

La sonrisa de la mujer quedó congelada, un rayo de pánico parecía haberla alcanzado.

—¡Ay, niña! ¡Por favor, baja la voz! —exclamó susurrante—. No vuelvas a nombrar a ese embustero en esta casa...

—Disculpes, yo no...

La mujer la interrumpió. Estaba agitada.

—Ya, ya, ya. No pasa nada. Pero ni lo nombres —dijo contemplativa—. Vamos, entra. La señora está terminando su clase de ballet y ya te atiende.

El jardín era mucho más grande, tupido y bonito de lo que se veía desde afuera. Nayeli siguió por el camino al ama de llaves; lo hizo con pasos lentos, para demorar al máximo el recorrido, llenarse del aroma y del canto disparejo de los pájaros.

—Adelante —dijo la mujer luego de subir los escalones de la entrada.

El recibidor era amplio y fresco, con los pisos de mármol blanco y las paredes a tono; en el costado derecho, sobre el piso, un jarrón enorme, decorado con diseños japoneses, le daba los únicos toques de color: rojo y negro. Pero Nayeli no pudo prestar atención al detalle. Tampoco se dio cuenta de que la música clásica sonaba a un volumen altísimo, ni disfrutó de los cuadros enormes que decoraban la sala, ni de la lámpara de cristal. Ni siquiera se agachó para acariciar al gato que se arremolinaba entre sus piernas. Solo tenía ojos y asombro para lo que sucedía en el medio del salón. Una mujer joven, enfundada en un enterito de algodón rosado ajustado al cuerpo, bailaba con los ojos cerrados. Su cuerpo esbelto, de piernas larguísimas, se movía al compás de la música atronadora, como si pudiera levitar. Los brazos sobre su cabeza terminaban en unas manos que parecían

las alas de un pájaro. El cabello dorado, casi blanco, le cubría la espalda y las puntas acariciaban una cintura mínima. El impacto que le causó la belleza de la muchacha que bailaba no llegó a empañar la memoria de Nayeli. Era ella, no tenía dudas. La Güera Garmendia era el ángel que flotaba.

55

Buenos Aires, enero de 2019

La voz tan calma del otro lado del teléfono debería haberme llamado la atención. Mi madre siempre daba órdenes o lanzaba palabras como cuchillos en un tono firme o cargado de sarcasmo; sin embargo, el susurro aterciopelado con el que me había hablado no despertó en mí ninguna alarma. Fue un error. La única forma de ser hija de Felipa Cruz y sobrevivir es convertirse en una estación de bomberos donde hasta el mínimo olor a quemado debe poner todos los sentidos en alerta.

—Hola, Paloma. Aquí habla tu madre. Necesito que nos encontremos y conversar sobre un tema importante. Podemos almorzar juntas.

No recordaba cuándo había sido la última vez que me había propuesto almorzar juntas e, incluso, si esa propuesta había existido alguna vez. Acaso fue por eso que no me resultó extraña su amabilidad y, con un entusiasmo solapado, acepté.

Felipa había hecho una reserva en un restaurante de comida peruana en Palermo. Mientras viajaba en el taxi hasta el local, recordé que Nayeli odiaba la comida peruana; sostenía que la de México era mucho mejor y que en Perú cocinaban solo para opacar las delicias mexicanas. Sonreí. Mi madre se construía en ese tipo de detalles.

Con un nudo en el estómago y el gusto de la traición en el paladar, tomé asiento en el lugar que nos habían reservado, la mesa de la esquina del patio con algunos árboles. Mi madre llegó tarde, como siempre. No tenía por defecto la impuntualidad, ella ostentaba todas las formas conocidas del exhibicionismo. Le encantaba llegar en último lugar a las citas o a las fiestas con el único fin de llamar la atención y acaparar todas las miradas. Se sabía dueña de un cuerpo que merecía ser admirado y había hecho un culto de esa situación.

—Qué linda estás. Me gusta como te queda ese peinado —me dijo a modo de saludo, mientras dejaba su cartera de cuero sobre una silla vacía.

Agradecí el halago, aunque sabía que era falaz. No me había hecho ningún peinado nuevo, y llevaba mi cabello suelto, sin arreglos especiales. Conversamos de pavadas durante el tiempo que el mozo demoró en traernos la comida: el clima, la cotización del dólar, el divorcio escandaloso de una actriz y las bondades de una crema antiarrugas que, según Felipa, es mágica. Incluso prometió que me iba a regalar un frasco. Otra mentira. Mi madre no suele regalarle nada a nadie.

Los dos platos de cebiche fueron la señal de largada, era el momento de que se revelara el misterio.

—Seguramente desde que te llamé te estarás preguntando el motivo de mi invitación. —Encontré a mi madre en esas palabras; sobre todo en el tono que usaba para hablar: firme, seco, carente de todo afecto o empatía. Asentí con la cabeza—. Es muy simple, Paloma. Quiero que hablemos de mi herencia.

Le eché un vistazo al plato con un poco de pena, supe que no iba a poder tragar ni un bocado. Apelé a mi costumbre: hacerme la tonta para ganar tiempo.

—No entiendo de qué me estás hablando.

—De las cosas de mi madre, que por ley me pertenecen. La heredera legítima de Nayeli soy yo.

Dijo «ley» y «heredera legítima» con el tono que podría haber usado una condesa europea. Hay palabras que solo usan los ricos, palabras de privilegio. Volví a asentir y seguí fingiendo.

—Por supuesto. Cuando quieras podés venir a la casa y llevarte lo que te parezca. La abuela puso la propiedad a mi nombre, lo hizo en vida...

—¡No me interesa esa casucha en Boedo, hija, por favor! Tengo mi regio departamento, y me parece bien que vos tengas un lugar donde vivir. Quiero la pintura —dijo, y respiró antes de seguir hablando—. Esa que me mostraste aquella vez.

Tomé un trago largo de agua. La boca se me había secado de golpe. Tuve que hacer un gran esfuerzo para seguir aparentando.

—¿Para qué la querés? Es un dibujo común y corriente, y además no tiene nada que ver con el estilo refinado de tu decoración. Pero tal vez hay algunas cosas en los roperos de Nayeli que te puedan interesar. No sé. Tendrías que venir un día y revisar tranquila.

A medida que yo hablaba, la dureza del rostro de mi madre se iba acentuando. Por unos instantes, logré ver en el brillo de sus ojos algo parecido a la maldad o a la desesperación. Felipa siempre me desconcertaba.

—Quiero la pintura —repitió, como si se tratara de un capricho.

—Yo también —dije con firmeza.

—Pero es mía. Cuando yo me muera, te corresponderá. Antes no. Vos sos mi heredera y yo soy la heredera de Nayeli. Es simple y claro, mi querida. Te lo estoy pidiendo por las buenas...

—¿Y cómo sería pedirlo por las malas? —Preferí adelantarme a lo que se venía. No estaba preparada para amenazas maternas.

Felipa sonrió con el costado derecho de su boca y levantó una ceja.

—Con la ley, mi querida. Yo no soy una mafiosa.

Pinché un pedazo del pescado del cebiche. Lo hice con furia, como si estuviera clavando el tenedor sobre alguna parte del cuerpo de mi madre. Ella tenía razón, y me llenó de furia porque nunca la tenía. Sin

embargo, con razón o sin ella, Felipa actuaba igual en todos los casos: triunfante, fabulosa.

Decidimos una tregua de silencio y, al mismo tiempo, saboreamos las delicias peruanas como si la otra no estuviera. Me hubiese gustado poder entrar en su cabeza y saber qué era lo que estaba pensando mientras, de reojo, la veía masticar la cebolla morada como si nada hubiese pasado. Como un rayo, me partieron al medio dos certezas al mismo tiempo: mi madre estaba al tanto del valor de la pintura y yo no tenía otra opción que aceptar el plan que me había propuesto Ramiro. Crucé los cubiertos sobre el plato, tomé otro trago de agua y le clavé los ojos.

—Muy bien, mamá. Vas a tener tu herencia.

56

San Ángel, mayo de 1953

La Güera Garmendia olía a palo santo. Cada movimiento de sus brazos, de su cabello dorado o de sus manos provocaba una oleada embriagadora. En cuanto notó que alguien había entrado en el salón, dejó de bailar y en puntitas de pie corrió hacia la vitrola y apagó la música. Sobre una silla la esperaba una camisa de seda rosada, la descolgó para cubrirse el cuerpo. Era larga y le llegaba hasta los tobillos.

Nayeli observó con atención cada una de las acciones de la muchacha con fascinación. Nunca había visto tanta elegancia, ni siquiera en las amigas que Frida le había presentado en Estados Unidos; ninguna tenía ese aspecto de gacela ni esa suavidad. La recordaba sutil y etérea, pero a esas virtudes se le había sumado una fuerza contenida que le recordó a los animales salvajes que eran cazados en su Tehuantepec natal.

—Soy Eva Garmendia —dijo la Güera, y se paró frente a Nayeli—. Creo que te conozco de algún lado.

—Sí, nos conocemos. Nos vimos hace años en San Ángel —respondió la tehuana. Evitó nombrar a Diego Rivera, tal como le había pedido el ama de llaves.

—Ah, sí. Tú eres la cocinera de Frida. Lo recuerdo muy bien. —Esta vez su tono fue mucho más amable que el que había usado años atrás—. ¿Qué te trae por aquí?

Nayeli le extendió la muñeca con delicadeza, como si fuera una niña de verdad. La Güera inclinó la cabeza hacia un costado y frunció el ceño.

—¿Es un regalo para mí? —preguntó desconcertada.

—No. Es una de las muñecas de la colección de Frida, pero esta es distinta. Su ropa es bien diferente a la que visten las otras, y Frida quiere un vestido igualito al de la muñeca, y tal vez otras ropas similares de su tamaño.

La Güera dio un paso hacia atrás, sin soltar la muñeca.

—¿Te mandó él?

Nayeli supo que se refería a Diego, al hombre que no se podía nombrar.

—Sí, fue él.

—Acompáñame —dijo la Güera y, sin esperar respuesta, dio media vuelta.

Salieron de la casa por una puerta trasera y cruzaron otro jardín más grande y bonito que el jardín de entrada. Al final de un camino fino de tierra había una casita pequeña de paredes blancas y techo de tejas rojizas. Parecía un cobertizo o un espacio para guardar herramientas de mantenimiento. La Güera buscó la llave que estaba escondida en el fondo de la maceta de barro que decoraba uno de los costados de la fachada. Tuvo que empujar con el hombro para que la puerta se abriera.

No se veía casi nada. La única luz que apenas iluminaba la estancia era la de la puerta que acababan de abrir. Nayeli no se animó a entrar, el olor a encierro y a humedad era penetrante. La Güera se metió y con rapidez abrió el ventanal que ocupaba toda la pared del fondo.

—Ahora sí puedes entrar —dijo con una sonrisa—. ¿Cuál es tu nombre?

—Nayeli Cruz. —La muchacha seguía con la muñeca de Frida apretada sobre el pecho.

La casita eran cuatro paredes y un techo. Lo único que había dentro era una mesa de madera enorme, puesta en el centro, y tres cajas grandes repletas de otras cajas más pequeñas. Nayeli se acercó a la mesa mientras la Güera barría con una escoba la cantidad de hojas secas que tapizaban el piso. Hasta esa acción tan mundana le sentaba de maravillas, limpiaba de un lado a otro como si bailara. Sobre la mesa también había algunas hojas y un polvillo color terracota que seguramente se había desprendido del techo. Con un trapo que encontró sobre una de las cajas, Nayeli la puso en condiciones.

—Este fue mi taller —dijo la Güera con las manos en la cintura y la cabeza erguida como si fuera la reina de un palacio—, pero me abandoné hace tiempo.

La expresión no pasó desapercibida para la tehuana, que con los años se había acostumbrado a calibrar el peso de las palabras. Vivir con Frida era asistir a la universidad de las emociones durante cada hora del día.

—¿Y por qué te abandonaste? —preguntó.

—Porque me casé y tengo que estar a la altura.

—¿A la altura de quién?

La Güera la miró con fastidio. No estaba acostumbrada a que le hicieran tantas preguntas.

—Bueno, pongamos manos a la obra y ocupemos el tiempo en la tarea para la que has venido —dijo apelando a ese tono de faraona que tan bien le salía.

Nayeli puso la muñeca sobre la mesa al mismo tiempo que la Güera sacaba de una de las cajas un cuaderno y una bolsa de gabardina llena de carboncillos y elementos de costura. Con una tijerita dorada, cortó los hilos que sostenían el vestidito verde al cuerpo de trapo. Después de unos minutos y de mucha paciencia, logró quitarlo por completo, sin arruinarlo.

—Veamos —dijo analizando al detalle la pieza de lanilla—. La calidad del género es muy vulgar, puedo conseguir algo mucho mejor

para que tenga una caída elegante. Y estos botones son de plástico. Hay que conseguir unos de nácar. También voy a necesitar las medidas del cuerpo de la Kahlo.

La tehuana se sorprendió. Nunca había escuchado que alguien le dijera «la Kahlo» a Frida. No supo si eso era bueno o malo. Tampoco quiso ahondar en la cuestión, necesitaba ese vestido.

—Tiene un cuerpo parecido al mío. Quizá es un poco más baja... Además la enfermedad la tiene muy flaca —respondió mientras estiraba los brazos para que la Güera pudiera sacar a ojo su talle.

—¿Está enferma? ¿Qué tiene? —preguntó la Güera al mismo tiempo que desenrollaba una cinta métrica con números escritos a mano.

—Un poco de todo. Su columna ya no la sostiene. Tuvo varias operaciones y las heridas se han infectado. Y además tiene tristeza, mucha tristeza.

—Eso es lo más grave —respondió la Güera, y fue rodeando la cintura, el torso y las caderas de Nayeli con cinta métrica casera—. Porque la tristeza no tiene cura.

Hablaba de la tristeza como una especialista, como si estar triste fuera un lugar turístico que ella visitaba a menudo. No había en sus palabras más que resignación y certezas. Nayeli también había estado en ese sitio; ese espacio lúgubre que quita el hambre y el sueño, donde todo lo bonito se desvanece. Asintió lentamente, no podía estar más de acuerdo.

—Es verdad, la tristeza de haber perdido a mi hermana mayor nunca se me fue.

—¿Se murió? —preguntó la Güera sin levantar la cabeza de una libreta de hojas amarillentas en la que, con un lápiz negro, anotaba las medidas de Nayeli.

No supo cómo contestar la pregunta. No sabía si Rosa seguía viva o no. Decenas de motivos podrían haberla matado: un accidente doméstico, las garras de algún animal salvaje, las aguas profundas del río de Tehuantepec, un parto complicado o la furia de los puños de su marido.

443

—¿Qué sucede? —insistió la Güera. Esta vez había dejado todo de lado para mirarla con atención. Nayeli estaba pálida, con los ojos llorosos.

—Nada, nada. Es que nunca le hablo a nadie de mi hermana y no me gusta hacerlo.

—No es necesario que lo hagas. Tenemos muchas otras cosas que hacer.

Se arremangó la camisa de seda rosa, y con una cinta recogió su cabello en una cola dorada y perfecta. En el fondo de una de las cajas, había unos papeles finos y translúcidos que la joven atesoraba. Los abrió sobre la mesa y con un carboncillo comenzó a bocetar un cuerpo humano. El cuerpo de una mujer. Ante los ojos de Nayeli, se desplegó una magia abrumadora. Piernas, cadera, brazos, cuello; líneas verticales y horizontales; sombreados y números sobre cada una de las partes de ese cuerpo de mentira que la Güera había fabricado.

—Esto es un figurín de moda, el inicio de un proceso creativo —explicó con una alegría desbordante—. A partir de este boceto se abre un mundo bello. Este diseño lo haré en escala, a tamaño real, y luego sobre el papel cortaré el género con el que voy a confeccionar el vestido para la Kahlo. ¿Qué opinas?

—Es muy bonito. Dibujas muy pero muy bien. ¿Has aprendido en San Ángel? —preguntó Nayeli, aunque no tenía dudas. En esos trazos, podía ver las enseñanzas de Diego.

—Sí, todo lo bueno lo aprendí en San Ángel —respondió la Güera con resignación y, sin que Nayeli preguntara, empezó a hablar. Las palabras se le escaparon de la boca, las había tenido mucho tiempo apretadas en el pecho.

Eva Garmendia había nacido con el destino marcado, un destino de élite, donde la familia y los valores educativos, patrióticos y morales eran el único faro posible.

—Fui criada para ser esposa y madre. Las mujeres mexicanas somos más madres que cualquier otra mujer del mundo, nacemos con

ese don —dijo mientras se acariciaba el vientre chato—. El mejor colegio para un niño es el hogar y las mejores maestras, las madres.

—Solo las ricas pueden hacerse cargo de lo que dices —respondió Nayeli, y se sorprendió ante sus propias palabras. ¿Dónde había escuchado semejante cosa? ¿Quién se lo había enseñado justo a ella, que se había criado sin madre?

—Yo soy rica, nací rica. Desde pequeña sé cuáles son las formas correctas de tomar un baño, las reglas a la hora de comer. También sé cómo hay que darle las órdenes al servicio doméstico y que no debo tomar alcohol en público para no perder el decoro. Es un gran valor el decoro. Tengo muy aprendido cuál es el blanco ideal de los manteles y qué tipo de flores frescas conviene tener en la sala. Puedo recitar los ocho platillos necesarios en el almuerzo de toda familia decente y nunca visito ninguna casa sin cita previa.

—Disculpas entonces. Yo vine aquí sin cita de ningún tipo —dijo la tehuana avergonzada.

La Güera sonrió.

—No te preocupes. Nadie espera este tipo de cosas de alguien como tú. Tienes mucha suerte —respondió y se quedó unos segundos en silencio, pensando—. Me hubiese gustado mucho ser una mujer en la que no se ponga ningún tipo de expectativa. En mi clase social, las mujeres se dividen en tres grupos: solteras, casadas y viudas. Las posibilidades que cada una de nosotras tengamos dependen del grupo al que pertenezcamos.

—¿Y tú eres del grupo de las casadas?

Muchas veces había escuchado a Frida hablar sobre las clases sociales en México. Siempre se enfurecía y cada dos frases gritaba que era comunista, nunca ahondaba lo suficiente. Nayeli siempre se quedaba con ganas de conocer más.

—Sí, soy casada. Por eso mis posibilidades son escasas. Dependo de mi marido, como antes dependía de mi padre, cuando era soltera.

Nayeli pensó que, entonces, lo mejor era ser del equipo de las viudas o de las sin padre, como ella desde que se había ido de Tehuantepec. Pero prefirió guardar para sí sus pensamientos. La historia de la Güera le resultaba más interesante y la instó a seguir hablando. No le costó demasiado.

—Mi marido es argentino, pero desde niño vive aquí en México. Su padre, argentino también, es un diplomático muy importante. A mi padre le pareció correcto que yo saltara a los brazos de un muchacho con tanto potencial y futuro. Y no me quejo, es un buen hombre y me da todo lo que se me ocurre tener, salvo lo que más pasión me provoca.

—¿Qué cosa? —preguntó la tehuana sin dejar de mirar las manos de la Güera, que durante todo el relato no dejaron de moverse sobre los papeles de seda que, de a poco, se iban convirtiendo en el vestido de la muñeca de Frida, pero en tamaño real.

—Esto que ves —contestó señalando su tarea con la cabeza—. Mi sueño es ser modista. Inventar trajes, vestidos y sombreros. Llevarlos al papel y luego al género, y por último a los cuerpos de las mujeres. Pero no es un trabajo para alguien de mi clase. Mi marido dice que no es necesario que yo trabaje y que estas cosas me quitan tiempo para lo importante: la casa y los hijos.

—¿Tienes hijos?

—No todavía —respondió y volvió a poner la mano sobre su vientre antes de cambiar de tema con maestría—. Ya tengo el diseño acabado. Voy a mandar a una empleada al centro a comprar la tela y el nácar para los botones. Supongo que con dos días de costura va a ser suficiente y la Kahlo tendrá su modelito.

Como ya habían entrado en confianza, Nayeli se atrevió a ir un poco más allá.

—¿Por qué le dices la Kahlo? Nunca nadie le dijo de esa forma a Frida.

La Güera dobló los moldes de papel y sonrió. Por primera vez se la notó a gusto.

—Es una historia tan vieja que casi siento que no se trata de mí, sino de otra persona.

—Quiero saber, me gustan las historias —insistió Nayeli, y no mentía. Podía pasar horas escuchando relatos ajenos.

La Güera se quitó la bata de seda rosa, estaba acalorada. Quedó vestida con ese enterito ajustado que usan las bailarinas clásicas. Con un saltito leve de duende se sentó sobre la mesa, las piernas larguísimas quedaron colgando.

—Cuando cumplí los dieciocho años, creí que finalmente la vida se abría ante mis ojos. Mis padres dejaron de estar encima de cada una de mis actividades y ambos decidieron que no era importante que yo fuera a la universidad. Me pareció muy bien. Yo no quería rodearme de libros ni de estudios, ni de cálculos matemáticos como mi hermano mayor. Yo solo quería dibujar vestimentas y hacer que esos dibujos se convirtieran en realidad. Dibujaba todo el día, y muchas veces me despertaba en la mitad de la noche porque había soñado un diseño bonito y mis manos necesitaban visualizarlo afuera. En esos años mi padre viajaba mucho a Estados Unidos y mi madre quedaba a cargo de la casa. —La Güera hizo unos segundos de silencio y subió las piernas a la mesa. Cruzó una sobre la otra, puso su espalda recta y siguió—: A ella le pareció bien que asistiera a clases de dibujo para perfeccionar la técnica. Una amiga con la que mi madre solía dar unos paseos les recomendó que fuera al taller de San Ángel…

—¿Por qué nunca nombras a Diego? —interrumpió Nayeli.

—Porque ese nombre está maldito. Solo ha traído desgracias a mi vida. Pero estamos hablando de la Kahlo, no de ese hombre.

Nayeli asintió y se mordió el labio inferior para recordar que, si quería saber la historia, no debía interrumpir.

—Entonces, siguiendo el dato de la amiga de mi madre fui a San Ángel. Pasé muchas tardes en el piso de arriba del edificio color azul. Horas y horas. El tiempo se me iba de las manos. Solo mis carboncillos,

447

mis rollos de tela y mis papeles. Diseñé ajuares completos. Fui feliz, hasta que Rivera arruinó todo.

La Güera susurró el apellido de Diego con el temor absurdo a ser escuchada. Recordó el día en el que Diego se pasó más de dos horas revisando su trabajo y haciendo las correcciones sobre los figurines: las líneas rígidas de los brazos, los cuellos demasiado largos, los tobillos muy finos, las cabezas ladeadas por demás y las caderas excesivamente angostas para el gusto de los hombres mexicanos. Le explicó con una paciencia infinita que los cuerpos humanos dibujados tenían que tener almas y le propuso ser modelo de una de sus obras.

—¿Y aceptaste? —preguntó Nayeli.

—Claro, y no me arrepiento. Gracias a eso mis dibujos dieron un giro, pero el costo que pagué fue muy caro.

—¿Qué sucedió?

—Acordamos una cita fuera del horario de mis clases. Un sábado por la mañana me presenté tal cual él me había indicado: cabello suelto, sin maquillaje y vestida con ropa blanca de algún género fino, los hombros al descubierto. —Sonrió levemente, como si el recuerdo fuera bueno a pesar de todo—. Cuando llegué, el taller de San Ángel estaba listo. Rivera había despejado toda la planta baja y tenía preparada una tela gigante blanca y limpia. También había armado unas latas de colores fabulosos y hasta había limpiado una paleta de madera. Me sentí importante, halagada.

—Tal vez lo eras —murmuró Nayeli.

La Güera negó con la cabeza. El tiempo le había hecho darse cuenta de que lo único importante para Diego Rivera era Diego Rivera y su arte. Nada ni nadie más.

—Tardamos un buen rato en encontrar una pose que lograra que cada parte de mi cuerpo pudiera ser retratado de manera perfecta. Finalmente, apoyé mis glúteos sobre un taburete, con las piernas estiradas. Lo más difícil fue mantener los brazos en alto. —Se bajó de la mesa con otro saltito de duende y emuló la postura—. Luego de

terminar el boceto, me dejó descansar. El diseño era perfecto. Más que un dibujo, parecía una foto. Incluso mis piernas y mis caderas se veían más rellenas. Mi flacura nunca le había gustado.

Bajó los brazos y vagó con su mirada por el pequeño taller. Nayeli quedó expectante. Notó que cada recuerdo que bañaba la memoria de la Güera se le hundía en el pecho como un puñal; sin embargo, retomó el relato. No estaba dispuesta a seguir callando.

—Mi vestido era blanco, tal cual él lo había pedido. Pero como el arte es el mundo de la fantasía, decidimos cambiar el color. Elegimos un amarillo muy clarito que destacaba mi cabello. Rivera nunca llegó a terminar la obra.

—¿Por qué?

—Porque mi padre casi lo mata.

Nayeli abrió los ojos y la boca al mismo tiempo. No recordaba semejante historia. ¿Cuántos secretos más guardaría Diego? La Güera relató que su padre volvió de viaje mucho antes de lo esperado y que, cuando su madre le contó que Rivera era el profesor de su hija, estalló.

—Mi padre, su chofer y un custodio llegaron a San Ángel. Entraron a gritos. Mientras mi padre vociferaba que era yo era una ramera, el custodio pateó los botes de pintura y el chofer arrancó la tela del caballete y la rompió en mil pedazos. —A pesar del tiempo transcurrido, los ojos se le llenaron de lágrimas y las mejillas se le enrojecieron de la vergüenza—. Solo me quedaba llorar, y eso hice. Mi padre me arrastró del brazo hacia la puerta y antes de salir ordenó que golpearan a Rivera. Según él, era la única forma de asegurar que nunca más se acercara a mí, pero el chofer le salvó los huesos.

—¿El chofer? —preguntó Nayeli conmovida.

—Sí, el chofer. El hombre se negó a golpear a Rivera. Con los pies corrió los pedazos del dibujo que habían quedado esparcidos por el piso y dijo que no podía lastimar a Diego, porque herirlo a él era herir a la Kahlo. Y él era incapaz de hacerle daño a la Kahlo. Mi padre se

enfureció aún más y me empujó con tal fuerza que quedé desparramada en la puerta de entrada. Aunque era un hombre cultísimo, no tenía idea de quién era la Kahlo. El chofer le contó quién era Frida y que gracias a ella su familia había tenido siempre un plato de comida en la mesa.

Nayeli se puso de pie con un único movimiento. Conocía a ese hombre.

—¡Manuel Salinas! —exclamó. La Güera asintió—. Su hija Guadalupita fue alumna de Frida, una de las muchachas que participó del mural de la pulquería La Rosita. Cada palabra de su padre es real. Frida mandaba a la casa de los Salinas un bolsón de alimentos, gente muy humilde.

—Sí, y muy agradecida. Don Salinas puso en riesgo su trabajo de chofer en mi casa por la lealtad que tenía por la Kahlo. Mi padre tuvo que retroceder, pero no se privó de decirle a Salinas que le avisara a Frida que tuviera cuidado.

—¿La amenazó?

—A él, a través de ella. Fue muy claro. —La Güera frunció la boca y dijo imitando el tono de voz grueso de su padre—: «Oiga bien, don Salinas. Dígale a la Kahlo esa que si Rivera se vuelve a acercar a mi hija, no le voy a dejar un hueso sano».

—¿Y Diego qué hizo?

La Güera lanzó una risotada triste.

—Que yo sepa, nada. Pero estoy segura de que don Salinas le mandó el mensaje a Frida, porque desde ese momento nunca más se puso en contacto conmigo. Me convertí en una persona peligrosa para él.

«Cuidado con la Güera, Diego»; Nayeli recordó ese papelito que, años atrás, los había llevado a ella y a Joselito hasta la casa de los Garmendia. Se habían equivocado cuando creyeron que Diego y la joven tenían un romance. Ese papelito no había sido otra cosa que la advertencia que don Salinas había hecho llegar a los oídos de Frida.

—Fue Diego el que me mandó hasta aquí con el encargo del vestido para Frida…

—Es un hombre inteligente —concedió la Güera—. Siempre supo que la Kahlo le salvó los huesos y también me los salvó a mí. Mi padre no hubiese dudado en darme una golpiza luego de golpear a Diego. Frida fue nuestro salvoconducto. Y yo siento que le debo mucho.

—Yo también le debo mucho —dijo Nayeli.

La Güera se acercó y, con una dulzura extraña en ella, tomó entre las suyas las manos de la tehuana. Los ojos verdes de Nayeli Cruz se fundieron en los ojos celestes de Eva Garmendia. Los destinos de ambas se habían cruzado.

57

Buenos Aires, enero de 2019

Antes de salir de su casa, chequeó la distancia en el mapa del navegador de su teléfono celular. Podría haber ido en auto o en el transporte público, pero decidió caminar. Aunque no eran pocas las cuadras que lo separaban del destino final, eran las suficientes como para apaciguar la furia que lo carcomía. Caminar siempre había sido un bálsamo en los momentos turbulentos. Cuando su madre solo se ocupaba del pequeño Ramiro, caminaba; cuando los ojos de su padre destilaban un brillo especial ante algún dibujo de su hermanito, caminaba; cuando las pocas chicas que le habían llamado la atención durante la juventud se desvivían por ser invitadas a la casa Pallares para lograr la atención de Ramiro, caminaba. Y después, en la cárcel, dar vueltas como un enajenado alrededor del patio del penal lo había salvado de varias golpizas.

A medida que se iba haciendo de noche, la avenida Rivadavia cambiaba su fisonomía; dejaba de ser un hervidero comercial repleto de locales de todo tipo y de compradores cargados con bolsas y se convertía en un callejón con persianas cerradas y veredas copadas de basura. Cristóbal se entretuvo un buen rato contando las ratas que rasgaban las bolsas en un intento desesperado por encontrar algo para comer. Las había grandes y pequeñas, grises y marrones.

«La ciudad es un nido de ratas», pensó y no pudo evitar sonreír. Lo que para muchos era escabroso o nauseabundo para él era parte de un hábitat que lo reconfortaba. Le gustaba ser diferente. Le gustaban las ratas.

El paso firme y el calor húmedo del verano porteño lo agobiaron. Sintió cómo el sudor mojaba su remera a la altura de la espalda y de las axilas. En varias oportunidades, se tuvo que secar con el dorso de la mano las gotas que se deslizaban desde la frente hasta el cuello, pero en ningún momento bajó el ritmo. El odio lo empujaba. Los planes de Lorena Funes para recuperar el dibujo de Diego Rivera lo aburrieron. Se había cansado de esperar las idas y vueltas elegantes y diplomáticas de su padre, pero sobre todo se había cansado de Lorena.

Disimuló con maestría la mezcla de dolor y de asco que sintió aquella tarde en el museo cuando se enteró, por un descuido de su padre, de que su amante andaba también con su hermano. Pero no se sorprendió, estaba acostumbrado a quedar en segundo lugar ante la figura de Rama. Esa fue la gota que rebalsó el vaso, el hecho maldito que lo puso en acción. Pasó noches sin dormir, dándole vueltas al asunto; en el fondo, sabía lo que tenía que hacer. Un único temor lo frenaba: volver a la cárcel. De todos modos, estaba decidido a encarar el negocio a su manera. Ni Lorena ni su padre podían falsificar la obra; sin él, ellos estaban perdidos.

La casita que había ido a buscar estaba iluminada por un farol pequeño, colgado en la parte superior del marco de la puerta. El resto de la cuadra estaba a oscuras. Se escondió detrás de un contenedor de basura ubicado justo frente a la entrada y prestó atención con todos sus sentidos. No había manera de saber si adentro había alguien. La única ventana que daba a la calle estaba cerrada a cal y canto. Respiró hondo para bajar las pulsaciones y con la mano derecha se tocó la cintura. El arma calibre 22 estaba donde tenía que estar, entre el cinturón de cuero y su espalda. Se tranquilizó. Nada le producía más calma que sentir el roce de un arma cargada contra la piel.

58

Coyoacán, agosto de 1953

«La muerte de Frida es inminente. A las personas hay que rendirles los honores mientras están vivas, después de muertas de poco sirve», había dicho Clara Lucero para anunciar que daba inicio a una tarea maratónica: organizar una muestra con la obra de Frida Kahlo en la Galería de Arte Contemporáneo. La primera muestra de Frida en México. El círculo íntimo, los artistas, la prensa, el público y Diego consideraron que la idea era genial y se sumaron. Durante días, las palabras de la galerista resonaron en la cabeza de Nayeli: «La muerte de Frida es inminente»

A pesar de estar cada vez más flaca, de la piel de un color tan extraño que ni ella, la dueña de los colores, podía definir, del cabello cayendo a mechones y de los dolores más lacerantes que nunca, Frida demostró un entusiasmo desmedido ante el plan de mostrar sus cuadros. Lo primero que encargó fueron cartulinas de colores, lápices, flores secas y cintas de lana; había decidido que las invitaciones al evento tuvieran su impronta. Nadie la cuestionó y una tribu de asistentes rodeó la cama de la que no se movía; la acomodaron entre almohadones, como si fuera una muñeca, para mantener recta la espalda, y le colocaron sobre las piernas una tabla de madera que sirvió de base para que con una letra redonda y perfecta escribiera a mano los folletos:

Con amistad y cariño
nacidos del corazón,
tengo el placer de invitarlo
a mi humilde exposición.

En otro párrafo, agregó la fecha y la hora, y lo adornó con dibujos de pequeñas flores y calaveritas.

La mañana del día de la inauguración, Frida amaneció con fiebre. Los dolores de espalda no la habían dejado dormir en toda la noche y, a pesar de que le suministraron más calmantes de los habituales, las puntadas en la cadera no cedían. Nayeli intentó bajarle la temperatura con paños humedecidos en agua fría. Por momentos lo conseguía, pero en cuanto dejaba de aplicarle las compresas, el fuego interno del cuerpo de Frida se avivaba. La Casa Azul era un hervidero de gente que entraba y salía; todos pensaban que era imprudente llevar a Frida a la galería de arte en ese estado, pero nadie se animaba a decirlo en voz alta. Como siempre, Diego fue el disruptivo. Entró en la habitación y con las manos apoyadas en la ancha cintura dijo con su vozarrón:

—Palomita de mi corazón, ¿estás en condiciones de asistir a tu muestra? Dime la verdad.

—Nunca te miento —respondió Frida, embotada de medicamentos.

—Entonces dime.

—Claro que iré. Siempre estoy en condiciones de todo.

—No se diga nada más entonces, Friducha. Yo me encargo. —Diego miró a Nayeli, que estaba sentada en la punta de la cama enjuagando los paños de algodón en una vasija con agua—. Tú, Nayelita, ¿has conseguido lo que te encargué?

—Claro que sí, Diego —respondió la cocinera con una sonrisa pícara.

Dejó la vasija en el piso y corrió hasta su habitación a buscar el encargo. Apenas demoró unos minutos. Cuando regresó a la habitación de Frida, la encontró recostada sobre el pecho de Diego; usaba el cuerpo robusto de su hombre para sostenerse.

—¿Qué es eso, bailarina? —preguntó con un hilo de voz. El agotamiento que sentía era voraz. La enfermedad se la estaba comiendo ante los ojos de todos.

Nayeli abrió el paquete y desplegó un traje de tehuana, el más bonito que había visto en su vida. Los ojos atormentados de Frida brillaron de repente. La falda era de seda blanquísima, bordada con hilos rojos y verdes; la faja de piedras emulaba la bandera mexicana y el huipil era del rojo sangre que Frida adoraba.

—Es un diseño exclusivo, hecho para ti. ¡Para que seas la más tehuana y la más mexicana de todo México! —exclamó Nayeli—. Nadie jamás va a tener un traje de fiesta tan delicado y lujoso como este. Es lo que te mereces, lo mejor.

Nayeli no le contó lo mejor de la historia. Aunque su madre siempre le había dicho que ocultar parte de la verdad también es mentir, prefirió quedarse con la culpa. La alegría y los aplausos de Frida mientras Diego le colocaba el vestido valían el peso moral del secreto. Eva «la Güera» Garmendia también había estado de acuerdo con que su nombre quedara oculto, al insistir con que nadie supiera que había sido ella la dueña de la idea de diseñar un atuendo especial para Frida. Durante mucho tiempo, había practicado sobre metros de sedas, lanillas y algodones el talle perfecto de la pintora. Después del primer vestido verde con botones de nácar, Frida quiso más; Nayeli le pidió más y Eva hizo más. Un equipo perfecto y clandestino se había puesto en funcionamiento. Aquel primer vestido verde se convirtió en la piedra fundacional de la amistad escondida entre Nayeli y Eva. Para sellar el pacto de silencio, la Güera hizo tres copias exactas de la prenda: una para ella, otra para Nayeli y la tercera para la pintora.

Diego no solo vistió a Frida con el traje nuevo, también eligió para ella las mejores joyas de su colección: un collar de piedras de jade, los aretes con forma de pájaros y tres anillos de oro que le había regalado con su primer sueldo en Estados Unidos. Después de acicalarla, con su cuerpo enorme y redondo, con su voz imponente y, sobre todo, con los atributos que le otorgaba ser la otra mitad de Frida, se paró en el medio del patio de la Casa Azul, se quitó el sombrero y actuó como lo que era: el maestro de ceremonias de la vida de pintora.

—Señoras y señores, la magistral artista Frida Kahlo estará presente en la inauguración de su muestra. Hagan lo que tengan que hacer para que todo suceda.

La ambulancia estacionó en la puerta de la Galería de Arte Contemporáneo. Un grupo nutrido de periodistas, artistas e invitados esperaban a Frida, arremolinados en la vereda. Nadie se quería perder ningún detalle. Mucho se había comentado sobre la salud de la pintora, pero en Coyoacán nunca se sabía del todo qué cosas eran verdades, cuáles eran mentiras y dónde estaba el límite de la exageración. Un enfermero abrió las puertas traseras y, ayudado por Diego, bajó la camilla en la que llevaron a Frida. La decisión la había tomado ella misma unas horas antes: «Si no me puedo poner de pie, entonces iré acostada», sentenció. Y así fue.

Las amigas de Frida se encargaron de que el público dejara un camino libre para que la camilla pudiera acceder a la galería. Adentro, en el medio de la sala, estaba su cama de cuatro postes con techo de madera y espejo. El traslado desde la Casa Azul se había realizado un rato antes. Nayeli había colocado las sábanas favoritas de Frida, unas de lino color celeste muy clarito; ella decía que le gustaban porque sentía que estaba recostada sobre el cielo. Mientras los enfermeros levantaban a Frida de la camilla, la tehuana acomodó los almohadones y enderezó las fotos que la pintora había clavado en el respaldar de madera: una de su padre y de su madre, otra de sus hermanas, una

de Diego y ella caminando por San Ángel y los retratos de sus tres líderes políticos: Lenin, Stalin y Mao Tse Tung.

—En mi bolso tengo el perfume, Nayelita —dijo en tanto la acomodaban en la cama y Clara Lucero extendía la falda de tehuana para que todos pudieran apreciar los maravillosos bordados.

Nayeli le quitó la tapa al frasco del perfume y roció el pecho y el cuello de Frida. Con las últimas gotas perfumó las almohadas.

—Ya no queda más —dijo y le mostró a la pintora el frasco vacío del Shocking de Schiaparelli.

—Quédate con la botella, es muy bonita.

Cuándo las puertas de la exposición se abrieron, el público se ordenó en una fila a los pies de la cama; todos querían saludar a Frida. Ella hizo un esfuerzo denodado para lograr lo que más quiso en toda su vida: agradar.

La procesión constante duró casi dos horas, hasta que Clara Lucero, a gritos, mandó callar a todo el mundo. La artista quería decir unas palabras. Un público colmado de la rebeldía intelectual y elitista reaccionó sumiso ante el pedido y el silencio fue instantáneo. Frida sonrió solo con la boca. Sus ojos se veían acristalados y perdidos. Se notaba el esfuerzo que hacía por ser feliz.

—Muchas gracias por haber aceptado mi invitación. Quiero que se vayan de aquí con una verdad salida de mis labios —dijo con una claridad sorprendente para su estado—. No estoy enferma. Estoy destrozada, pero feliz de vivir mientras pueda seguir pintando.

El aplauso fue ensordecedor. Nayeli y Diego cruzaron una mirada larga e intensa. Ambos sabían lo que iba a ocurrir horas después, y Frida también lo sabía.

Tras la muestra de arte, logró dormir cinco horas, sin ningún tipo de interrupción. El reconocimiento a su obra fue el mejor analgésico. Antes de cerrar los ojos, una catarata de sensaciones salió de su boca. Estaba excitada y feliz. No dijo ni una palabra de la operación a la que la iban a someter.

En el hospital la recibieron, como siempre, con los brazos abiertos. Todos amaban a esa mujercita de aspecto frágil que envolvía un ímpetu y unas ganas de vivir duros como el acero.

—¡Seré Frida, pata de palo, la coja de la ciudad de los coyotes! —exclamó un rato antes de entrar al quirófano del hospital.

Nadie se atrevió a contradecir su decisión de entrar en la sala de operaciones ataviada con su vestido nuevo de tehuana. Le había gustado tanto que no se lo quería quitar. A regañadientes, aceptó que le sacaran las joyas, bajo promesa de que se las devolverían en cuanto saliera de la anestesia.

—¿Qué les pasa? —preguntó altiva. Diego y Nayeli la miraban compungidos al costado de la camilla que la llevaba al quirófano—. Parece que se tratara de una tragedia. Me van a cortar la pata, ¿y qué?

Ninguno abrió la boca. Se limitaron a esbozar una sonrisa de compromiso. La conversación fue interrumpida por el médico a cargo de la amputación. «Era un hombre joven, alto y guapo», recordaría Frida tiempo después.

—Muy bien, señora Kahlo. Le prometo que haremos esto lo más rápido posible y me voy a encargar personalmente de que no sufra ningún tipo de dolor —dijo con templanza y calma.

La pintora giró la cabeza para verlo en su totalidad. Con coquetería, recorrió al médico con la mirada.

—A mí las alas me sobran, doctorcito. Que me corten la pata y a volar.

59

Buenos Aires, enero de 2019

La concentración de Ramiro fue total. Durante tres días no logró dormir más de dos horas de corrido. Después de insistir, sin suerte, en que comiera, me limité a preparar ensaladas livianas y a cortar frutas, y a poner el plato a su alcance sin decir una palabra. Pero no probó más que unos pocos bocados y prefirió, en cambio, tomar litros de agua con limón y hielo. Y relajantes musculares cada cuatro horas, para aliviar el dolor de espalda.

El almuerzo con mi madre había sido un antes y un después. Supe que no había marcha atrás y que la única manera de imponer mi voluntad era salir del pozo en el que me había metido por arriba, como me había enseñado mi abuela. Estaba decidida a conservar la pintura y a devolver sus cenizas al paraíso azul. Iba a cumplir con el deseo póstumo de Nayeli y, si para que eso ocurriera tenía que convertirme en una delincuente, lo iba a hacer.

Desde que le conté, Ramiro tuvo la certeza de que detrás de esa obsesión de mi madre con su herencia estaban Lorena Funes y Emilio Pallares. Me explicó que la voracidad de Martiniano Mendía era suficiente para que ambos apelaran a cualquier artilugio para depositar la pintura en Montevideo lo antes posible. Felipa era una pieza clave para obtener lo que no tenían.

—Es una jugada maestra, muy a tono con las tretas de Lorena. La conozco bien —dijo, y no pude evitar sentir unos celos atroces que tuve que contener. No era el momento.

El plan de Ramiro sonaba perfecto: falsificar la obra, dársela a mi madre como verdadera y que, por intermedio de ella, le llegara a Lorena y a Emilio. Serían ellos los encargados de meter ese caballo de Troya en Montevideo.

—Como esta obra es inédita, no va a ser necesario que la copien para armar los *shows* de recuperación que tan bien saben montar —siguió explicando—. Van a tener sus millones sin esfuerzo.

Mientras seguía con fascinación los movimientos de la mano derecha de Rama, seguí repasando la conversación con Ramiro; ese momento en el que, además de ser amantes, nos convertimos en cómplices.

—¿Ese tal Martiniano Mendía no se dará cuenta de que la obra es falsa? —pregunté con toda lógica. Según Rama, era un conocedor agudo de Rivera y Kahlo.

—Estoy casi convencido de que no se va a dar cuenta. Por lo menos al principio, y cuando se dé cuenta ya va a ser tarde —respondió con tranquilidad—. Su casa de Montevideo está repleta de obras de arte de todo tipo: esculturas, vajilla, cuadros, joyas. Los ojos no me alcanzaban para incorporar tanta belleza, pero hubo algo que me llamó la atención y que sostiene mi teoría.

—¿Qué cosa? —pregunté con ansiedad. La manera pausada de Rama al hablar en ese momento me sacó de quicio.

—Un cuadro en particular, uno muy pequeño, muy delicado, *La rosa arcaica* se llama. —Mientras me explicaba, sacó el celular de su bolsillo, tocó la pantalla y me lo extendió—. Mirá, le saqué una foto. ¿Qué ves?

Ramiro estaba en lo cierto: la obra era de una delicadeza única. Una rosa repleta de pétalos en distintas tonalidades, que parecían darle volumen. Más que una pintura parecía un objeto en tres dimensiones.

—Veo una flor muy hermosa, sutil pero voluptuosa.

—Ese cuadrito está desaparecido del circuito del arte hace añares. La última vez que se lo vio públicamente fue en el Museo de Amberes, en Bélgica. La artista era inglesa, una mujer llamada Rose Pitels. Solo pintaba rosas en honor a su propio nombre. —Ambos rieron—. Los cuadritos no tenían demasiado valor por separado, pero en los años noventa se armó una cacería de las rosas de Pitels y todos los coleccionistas querían armar el rosal completo. Algunos decían que en total eran diez rosas; otros, que eran veinte. Nunca se supo el total de la obra, pero cualquiera que tuviera más de cinco rosas tenía una pequeña fortuna en su poder.

—Como juntar las figuritas de un álbum —dije, divertida con la anécdota.

—Exacto. La necesidad de tenerlas todas es la misma. Martiniano Mendía tiene ocho rosas, y guarda un espacio vacío en la pared en la que están colgadas para seguir llenando su álbum. Pero la que fotografié no es una Pitels, aunque se le parece bastante.

Volví a mirar con detalle la foto, incluso hice *zoom* en algunas partes con la esperanza vana de darme cuenta de algo que desconocía totalmente. Lo miré con curiosidad. Ramiro sonrió y siguió explicando:

—En el margen inferior derecho, en la puntita de uno de los pétalos hay un signo casi imperceptible para todo el mundo, menos para mí. Ese signo es una alarma de colores ante mis ojos. No hay manera de que no lo vea.

Volví a concentrarme y agrandé la imagen en el lugar exacto. No logré distinguir el pequeño símbolo, porque mi ojo inexperto lo seguía confundiendo con los pliegues del pétalo.

—No hay forma —dije resignada mientras le devolvía el teléfono—. No veo nada.

—Es la marca que mi hermano Cristóbal pone en todas sus falsificaciones. Hasta los mejores falsarios caen en la tentación de hacerse

notar. La desesperación de Mendía por tener en su poder el rosal completo de Pitels es tan intensa que su ojo experto lo engaña.

—Todos creemos lo que queremos creer —pensé en voz alta.

—Así es y Mendía, aunque no lo parezca, es un ser tan mundano como cualquiera. Vamos a apelar a esa desesperación y le vamos a hacer creer lo que quiere creer…

—Que compró un Rivera-Kahlo original —deduje.

Me invitó a instalarme con él en la habitación de hotel que usaba como taller. Al principio me negué. No quería molestar y además tenía miedo. No sabía cómo ser testigo y a la vez partícipe de un hecho delictivo tan fascinante como la falsificación de una obra de arte. Ramiro me convenció con dos preguntas lanzadas al azar.

—¿Que sea falsa hace menos auténtica a la obra? ¿Cuántas formas tiene la verdad?

Como respuesta, armé un bolso con algunas mudas de ropa, cerré mi casa de Boedo y me subí a su aventura, que también empezaba a ser la mía. No quiso contarme de dónde había sacado la tela, los carboncillos, la pintura y los pinceles para llevar a cabo la falsificación. Cada uno de los elementos parecía haber salido de una máquina del tiempo. Me dijo que un contacto le había conseguido materiales originales que databan de la fecha en la que mi abuela había posado desnuda y libre. También en un costado había una lata de pintura roja para el toque final: la bailarina furiosa de Frida.

—No puedo errarle a nada —dijo con el tono de soldado que sale para una guerra—. No va a ser fácil obtener todo esto de nuevo si me equivoco en un trazo o en alguna mezcla. Lo primero que voy a hacer es analizar bien la pintura original, tengo que descifrar cada paso y repetirlo al detalle.

Lo ayudé a extender la obra sobre un atril de muestra y, a partir de ese momento, Ramiro Pallares desapareció. Su cuerpo seguía en el taller, a mi lado; su mente, no. Le llevó veinticuatro horas examinar el original. Tomó notas y más notas en una libreta, llenó una mesa de

libros de arte y de química, y en tres oportunidades habló por teléfono de línea con una persona a la que le consultó algunas dudas muy puntuales. No entendí demasiado, tampoco quise preguntar. Esa no era mi parte del plan. A mí me tocó una tarea más compleja que falsificar a Diego Rivera o hasta incluso que emular el techo de la Capilla Sixtina: ocuparme de mi madre.

Ramiro y yo necesitábamos tiempo, justo lo que Felipa insistía en no poder ofrecer. Llamaba varias veces al día, usaba distintos tonos para hablarme: suave y acaramelada, seca y cortante, ansiosa y aniñada, furiosa y demandante. Y a veces, en el mismo llamado, usaba todas las facetas al mismo tiempo. Quería la pintura o su «herencia», como le gustaba repetir. Y la engañé, como tantas otras veces, pero esta vez sin culpa y hasta con satisfacción: «Mamá, no estoy en Buenos Aires. Viajé con unas amigas a Salta, necesitaba alejarme unos días y además tengo que aprovechar las vacaciones en el colegio». Y después de decirle eso, subí la apuesta del embuste: «A partir de mañana no voy a tener señal en el celular porque nos vamos muy alto, a los cerros. No te asustes si no te contesto. En cuanto vuelva a Buenos Aires, te llamo y te llevo la pintura de la abuela a tu casa. Quedate tranquila». Fue muy liberador dejar de ser la ambulancia de sus deseos. Pero no me creyó, o no del todo. Como única respuesta, murmuró un tibio «qué conveniente», que en otro momento me habría causado pánico. Nadie querría estar en el ojo de las sospechas de Felipa.

El trabajo de Ramiro avanzaba lento, pero sin interrupciones. Me hipnotizaba ver cómo la tela amarillenta se iba llenando de trazos, unos trazos tan idénticos a los originales que helaban la sangre. Mientras tanto, yo me convertí en una autómata que giraba alrededor de ese ser que parecía estar poseído por un espíritu de otra época y de otro país. Le preparaba ensaladas, agua con limón, relajantes; frutas, más agua con limón, té de hierbas.

Una de esas noches, agotada de tanto observarlo, me quedé dormida en el sillón. Me despertó la mano húmeda de Ramiro sobre mi frente.

—Paloma, creo que estamos cerca del final —murmuró antes de darme un beso suave y rápido en los labios.

Pegué un salto. Me invadió una mezcla de entusiasmo, nervios y premura. Imaginé que lo mismo deben sentir los ladrones cuando les muestran el botín completo. Y la pintura de mi abuela era un botín.

Ramiro me tomó de la mano y me llevó hasta la sala. Cruzamos el pasillo con pasos cortos y lentos. Sin darnos cuenta, ambos intentamos hacer lo mismo: dilatar el momento de enfrentarnos con la falsificación casi terminada. Yo, por temor a notar imperfecciones; él, por temor a mi mirada.

Cuando llegamos al salón, me soltó la mano y dejó que yo sola me acomodara frente a los dos caballetes. En uno estaba apoyado el original, mi pintura; en el otro, la falsa, la de mi madre. El frío del aire acondicionado chocó contra el calor de mi piel. La sangre me hervía. Hice un esfuerzo enorme para no tirarme al piso y acurrucarme en posición fetal, como si fuera una niña asustada.

Las dos obras eran idénticas. Si supe cuál era la original, fue porque todavía faltaba la bailarina roja de Frida sobre la falsa. Ni siquiera la mano de Ramiro sobre mi hombro logró sacarme del impacto que me causaba ver la imagen duplicada de mi abuela. Dos Nayelis desnudas, inclinadas hacia abajo. Dos Nayelis de melenas onduladas y largas. Dos Nayelis de manchas mágicas sobre los muslos. Dos Nayelis eróticas.

El hombre que aguardaba un comentario sobre su trabajo tenía el don de duplicar a mi abuela. Me inquietó esa posibilidad y, por unos segundos, fantaseé con la idea demente de que me fabricara una abuela idéntica a la que había perdido. Viva. Me largué a llorar. Cada parte de mi cuerpo lloró al mismo tiempo, en cascada. El abrazo de Ramiro apenas pudo contener el aluvión de temblores y congoja. No necesitó que yo abriera la boca. Mi reacción le dio la respuesta tan ansiada: su trabajo de falsario era perfecto.

—Falta la mancha roja —murmuró con sus labios pegados a mi frente.

—La bailarina —corregí.

—La bailarina —concedió.

Nos separamos y volvimos a tomarnos de la mano, petrificados frente a ambas Nayelis. La mano de Ramiro estaba helada. Tenía miedo, lo supe. Para lograr la intensidad de Frida se necesitaba mucho más que talento. Se necesitaba furia, odio y dolor.

60

Coyoacán, agosto de 1953

Lavó bien las habas con agua limpia y fresca; una por una, para que no quedara ni una partícula de tierra. Usó como desahogo el momento de picar la cebolla y el ajo. Las lágrimas provocadas por el ácido de la cebolla se mezclaron con las causadas por el miedo: estaban amputando a Frida. El médico los había mandado a descansar un rato. Diego y Nayeli obedecieron. La operación podía demorar horas y, cuando Frida despertara de la anestesia, no iba a tener permitidas las visitas.

El aroma de los ajos, las cebollas y los jitomates sumergidos en aceite hirviendo la calmaron. Para Nayeli cocinar era lo mismo que abrir la puerta de su infancia, tan lejana en tiempo y geografía. Cuando el recaudo se espesó, agregó el agua, el cilantro, la sal y, finalmente, las habas que brillaban de tan limpias. Solo restaba esperar que estuvieran suaves y blandas. Era una cuestión de tiempo, como todo en la vida.

Caminó hasta la habitación de Frida. La cama había quedado desacomodada. Los empleados que la habían traído desde la galería no le habían puesto mucha voluntad a su trabajo y la dejaron bloqueando el acceso; para entrar, tuvo que apretar su cuerpo contra el marco de la puerta. En el ambiente, perduraba la intensidad del Shocking

467

de Schiaparelli, el perfume de Frida. La botella preciosa que Nayeli había recibido como regalo ya estaba guardada en el fondo de la canasta en la que atesoraba sus objetos favoritos.

Con esfuerzo, logró mover la cama y colocarla en su lugar, contra una de las paredes. Estiró las sábanas celestes y las ajustó por debajo. Sus dedos se toparon con un objeto duro, escondido entre el colchón y el elástico de alambres. Era el diario rojo del que Frida no se despegaba. Nayeli se sentó en el piso con las piernas cruzadas. A pesar de que sabía que ese diario era la copia fiel del interior de la pintora y que los interiores de las personas deben ser privados, no pudo evitar echar un vistazo. Con culpa, pero sin un atisbo de arrepentimiento, hojeó las últimas páginas escritas.

El dibujo que la impactó ocupaba toda la página. Un cuerpo desnudo de mujer que, en lugar de cabeza, tenía una paloma y, en lugar de brazos, alas. Frida se había retratado a sí misma otra vez, pero de una manera más cruel que las habituales. La columna vertebral estaba reemplazada por un tubo agrietado y la pierna derecha era artificial. Dio vuelta a la página, no quiso ver más la imagen.

Se concentró en el texto. Respiró profundo y enderezó la espalda. Para Nayeli leer seguía siendo un desafío intelectual grande que, casi siempre, le hacía doler detrás de las cuencas de los ojos.

Estoy preocupada, mucho, pero a la vez siento que será una liberación. Ojalá y pueda ya caminando dar todo el esfuerzo que pueda para Diego. Todo para Diego.

Frida engañaba a todo el mundo, pensó Nayeli, menos a sí misma. Esa idea la reconfortó. A pesar de que en los últimos tiempos prefería estar rodeada de amigas y aduladores, de que no paraba de contar muchas de sus aventuras sexuales y de que siempre tenía en la punta de la lengua a Alejandro, su primer novio, ella seguía amando a Diego. Él era su mundo y quien hacía hervir la lava interior de su volcán.

Trató de encontrar alguna similitud entre lo que Frida sentía por Diego y lo que le pasaba a ella con Joselito. No encontró ni un punto en común. Nayeli cambiaría a Joselito por un viaje a Tehuantepec, por ejemplo; Frida no cambiaría a Diego por nada. Diego era su viaje. Y, sin embargo, casi siempre ese viaje fallaba. Pero a la pintora no le importaba, el amor le parecía una buena razón para que todo fracasara.

Estiró las piernas y apoyó la espalda contra la cama. El piso estaba helado y el contraste con el calor agobiante de la Casa Azul le resultó placentero. Apretó contra su pecho el diario de Frida sin dejar de pensar en Joselito. El muchacho le había propuesto casamiento. «Quiero que seas mi mujer y la madre de mis hijos», así resumió con simpleza el futuro de ambos. Nayeli le dio la respuesta vaga y general que se le suelen dar a las preguntas embarazosas: sonrió y lo abrazó. Nada más. Joselito se lo tomó como un «sí, quiero» y desde ese momento se puso a hacer horas extras en su trabajo; su meta era ahorrar dinero para la boda. Fue Eva la que, con su experiencia, puso blanco sobre negro.

—Esto es muy simple, Nayeli. Lo único que tienes que preguntarte con respecto a Joselito es si quieres estar a cargo de su corazón o no. El resto no interesa.

Durante meses buscó una respuesta a la pregunta de la Güera. No la encontró hasta esa mañana, en el exacto momento en el que Frida entró en la sala de operaciones para salir con un pedazo de cuerpo menos. Besó la tapa del diario rojo y lo acomodó sobre las almohadas de la cama. A Frida la iba a contentar ver que el objeto la estaba esperando. Ella creía que muchas de sus pertenencias tenían vida y sentimientos. Nadie se atrevía a contradecirla, ¿para qué?

El olor de la sopa de habas había inundado toda la casa. Esa era la medida del punto justo: cuando todo huele a comida, es que ya está lista. Los alimentos son muy sabios y preparan a los humanos con el sentido del olfato antes que con el del gusto.

Diego estaba en la cocina parado frente al fogón. Había hundido un pedazo de pan en la olla. Pegó un brinco en cuanto vio a Nayeli. Bajó la mirada, puso las manos contra el pecho y pidió perdón como un niño sorprendido en plena travesura. Nayeli le pidió que se sentara a la mesa. Sirvió la sopa en dos cuencos grandes y a cada uno le agregó un chorro de aceite de oliva y pimentón.

—Diego, me voy a casar con Joselito —anunció Nayeli sin más vueltas.

—¡Qué noticia! —exclamó Diego mientras se quitaba la servilleta del cuello y se limpiaba la boca—. Te lo tenías guardado, tehuana. ¿Frida ya lo sabe?

—No, estoy esperando el momento indicado para hablar con ella.

Diego asintió pensativo. Sabía que la muchacha era un sostén inigualable para Frida y que la posibilidad de que Nayeli se fuera de la Casa Azul iba a provocar una hecatombe en el ánimo de su mujer.

—Tengo una idea maravillosa. ¿Qué te parece si te casas con el muchachito y se vienen a vivir aquí con Frida? Ella adora a Joselito y tú eres como una hija, eso ya lo sabes. En la Casa Azul hay lugar de sobra para todos.

Antes de contestar, Nayeli tomó tres cucharadas colmadas de sopa. La idea le pareció buena, pero como todo lo que salía de la cabeza de Diego siempre tenía una doble intención, prefirió dilatar la respuesta. Era habilidoso en el arte de beneficiarse con los favores que ofrecía a los demás y había sido Frida quien le había enseñado a tener cuidado con cada palabra que saliera de su boca. Solía decir que Diego era un mitómano y que lo había escuchado decir toda clase de mentiras, pero que sus mentiras tenían un enorme sentido crítico. Jamás lo había escuchado pronunciar una mentira estúpida o banal. Insistía en que era como un niño a los que ni la escuela ni su madre habían logrado convertir en idiota y, justamente, por eso era peligroso.

470

—Ya veremos, Diego. —Para cambiar de tema, se puso de pie y levantó los tazones vacíos de sopa—. ¿Quieres alguna fruta o un pedazo de pan con dulce?

—No, no, muchas gracias. Debes descansar un rato. Tengo planes durante la tarde en San Ángel. Los doctores dijeron que en cuanto la operación termine llamarán aquí o al estudio.

—Muy bien. Limpio la cocina y voy a preparar una canasta con pinceles y cuadernos para que Frida pueda entretenerse en el hospital —dijo mientras dejaba al pintor solo en la cocina.

Diego bajó la mirada, como solía hacer cada vez que algún pensamiento oscuro se le cruzaba por la cabeza. Inclinaba su torso enorme hacia adelante, hundía la cabeza entre los hombros y se quedaba quieto, esperando que la tormenta que provocaba su imaginación amainara. Tenía la certeza de que sus presentimientos eran proféticos y en ese momento presintió que Frida no iba a volver a pintar nunca más. Y para ella, no poder pintar y morir eran la misma cosa.

Nayeli volvió con la canasta de Frida colgada de un hombro. Se acercó a Diego de puntitas y en silencio, tuvo miedo de sacarlo de golpe de sus pensamientos.

—Gracias —dijo él, y agarró la canasta.

Minutos después, Nayeli escuchó cómo se cerraba la puerta de la Casa Azul. Aguzó el oído. Solo se escuchaban los cantos de los pájaros y, a los lejos, los gritos de los comerciantes que ofrecían sus productos en el mercado de Coyoacán. No recordaba cuándo había sido la última vez que había estado sola en la casa o si alguna vez lo había estado. En los últimos tiempos, Frida había conseguido armar un derrotero de visitas que entraban y salían a toda hora; incluso en la puerta de entrada había mandado a instalar una mesita con vasos limpios y horchata libre para todo el que quisiera entrar a saludar. Los hombres solo llegaban hasta la sala, donde conversaban con Diego y con algunos militantes comunistas que lo escoltaban. Sobre la mesa dejaban presentes para Frida: botellas de tequila y de vino,

flores, chocolates y rebozos de colores. Un límite invisible pero claro dividía ese espacio de la habitación de la pintora, que solo cruzaban las mujeres. Frida presidía desde la cama su propia tertulia. «Las mujeres son las únicas que saben ayudar a la hora de la muerte», había dicho. Y ninguna quiso ausentarse de la corte de la reina.

El calor dentro de la Casa Azul se había vuelto agobiante. No corría ni pizca de aire. Hasta las paredes y los vidrios estaban tibios. El sol rajaba la tierra del jardín. Nayeli se quitó la falda y el huipil. Su ropa interior estaba empapada de sudor. También se la quitó. Apoyó la frente contra el espejo de su habitación con la esperanza de que el frescor entrara por los poros de su piel. No sucedió.

Sobre el buró estaba su diario rojo, el que Frida le había dado con el fin de que ambas atesoraran un objeto gemelo. A ella no le gustaba tanto escribir como a la pintora, por lo que solía dejarlo a la vista para hacer el esfuerzo de agregar algunas letras de vez en cuando. Sobre el diario, el lápiz labial rojo que, años atrás, le había regalado María Félix. Con un pulso bastante endeble, logró rellenar sus labios hasta dejarlos de un rojo sangre. Sonrió frente al espejo. Los dientes grandes y blancos brillaron. Se gustó.

El ruido del agua la distrajo. Agua que corría y salpicaba. Agua que refrescaba y aliviaba. Agua que limpiaba y pulía. Se asomó por la ventana y clavó los ojos en la fuente del patio: estaba llena, a punto de rebalsar. Con tantas idas y vueltas, se había olvidado de cerrar los grifos. «Agua como río», pensó. Agua de Tehuantepec. Desnuda como estaba, cruzó el pasillo. Pasó por la puerta de la habitación de Frida, por el pasillo principal, por la cocina y por el salón. Los rastros de su desnudez se esparcieron por la casa.

Las piedras que revestían el piso del patio le quemaron los pies, no le importó. El agua de la fuente la atraía como un embrujo y caminar sobre piedras ardientes formaba parte del encanto, del costo que había que pagar para llegar al paraíso, del sacrificio. El sapo gigante de metal que decoraba la fuente estaba cubierto de óxido y escupía por

su boca un chorro brillante que salpicaba de gotitas el borde de azulejos de colores. Gotitas como cristales, agua como estrellas. Río de Tehuantepec.

Nayeli tocó con la punta de los dedos de las manos las burbujas que flotaban y las reventó con pequeños toques. Primero una, después otra, hasta que el chapoteo se tornó irresistible. Levantó una pierna y la hundió hasta la rodilla. El chorro que largaba el sapo se hizo más potente y las gotas le salpicaron el cuerpo. Las caderas, el abdomen, los senos, el cuello, el rostro. Abrió la boca y sacó la lengua. Necesitaba que el líquido fresco la penetrara. Los labios, el paladar, la garganta. El agua, los cristales. El río de Tehuantepec.

Con un apuro casi sexual entró en la fuente y se sumergió por completo. Retuvo el aire hasta el límite de la asfixia. Una asfixia placentera. Salió de golpe, con un gemido, e inundó sus pulmones de aire. Temblaba, aullaba y se reía al mismo tiempo. La melena cargada de agua se hizo larga y pesada, le cubría toda la espalda. Solo estaba vestida con la mancha de nacimiento de su muslo derecho. Cerró los ojos de cara al sol, que de tan fulgurante evaporó el agua de su cuerpo en segundos. Largó una carcajada y se volvió a hundir en el agua fresca. Emergió como una sirena y, de manera automática, se frotó cada parte de su cuerpo. Brazos, caderas, piernas, hombros, rodillas. Quería que el agua entrara por sus venas. Sangre tehuana, río de Tehuantepec.

En la canasta que Nayeli había preparado faltaba el tubo de pintura color violeta, uno de los favoritos de Frida. Diego Rivera nunca imaginó que volver a la Casa Azul a buscarlo le iba a regalar una de las imágenes más impactantes de su vida. Cruzó el pasillo de entrada y le sonrió con tristeza a los Judas de papel maché que colgaban en el recibidor. Cuando llegó al jardín, su cuerpo se clavó en el piso de tierra. No recordaba haber visto algo semejante.

La tehuana, desnuda en la fuente, lo dejó fascinado. Todo lo que estaba alrededor de la muchacha que se bañaba desapareció de a poco, como si se esfumara. En lugar de los nopales, de los árboles

frutales de la Casa Azul, de los asientos de madera y hierro, se fueron corporizando los cerros, la vegetación verde, las flores y, sobre todo, el cielo; ese cielo de Oaxaca, un cielo que nunca volvió a ver, pero que había quedado grabado en su memoria.

El agua de la fuente era un río, el río de Tehuantepec. No tuvo dudas. Recordó la visita tan lejana en el tiempo y en las sensaciones. Evocó la imagen de las ninfas mexicanas, las más bellas, las tehuanas que se bañaban, como nadie sabía hacerlo, en las aguas de un marrón que nunca pudo imitar con sus pinceles. Ellas no se mojaban, ellas se nutrían con el agua. Se dejaban penetrar, regar, hundir, mezclar. Ellas eran río, agua, cielo y sol.

Para Diego Rivera pintar era dejar constancia, la prueba concreta de la existencia, y cada vez que algo lo impactaba necesitaba volcar la certeza de lo acontecido en una tela. Por primera vez en su vida, pudo pasar desapercibido; solapó su estridencia para sumirla en el disimulo. Caminó hasta la sala con movimientos lentos. Habría dado diez años de su vida a cambio de tener el don de flotar. Tomó una tela sin usar, que Frida había abandonado al olvido; estaba encolada en un bastidor de madera liviana. Con un dejo de desesperación, miró a su alrededor. No encontró su paleta ni sus pinceles, tampoco los tubos de sus colores. Sintió ganas de llorar. La posibilidad de pintar a Nayeli se le escapaba de las manos. No le quedaba otra opción que usar una paleta de Frida. Miró con atención los colores que ya estaban preparados y frunció la nariz con resignación. No tenía tiempo para perder. Echó un vistazo por la ventana: la muchacha seguía en la fuente.

Desanduvo sus pasos en puntas de pie y acomodó su cuerpo enorme detrás de una de las columnas del patio. Desde ese lugar, podía ver la fuente a una distancia que, aunque le pareció larga, le resultó suficiente. Nayeli seguía en su mundo. Salpicaba, se hundía, reía. Movía su melena para provocar una catarata de agua fresca que, como si fuera lluvia, la mojaba aún más. Estaba agitada. Los movimientos, uno detrás del otro, le aceleraban el corazón. Su pecho subía

474

y bajaba a un ritmo anormal. Para recuperar el aire, se agachó hacia un costado; apoyó una de sus manos en una rodilla y la otra, en el muslo. La curva de la espalda, la perfección de sus glúteos y su piel oscura y brillante quedaron expuestos bajo un sol que parecía haberse rendido a sus pies y que aportaba las luces y sombras justas para que, ante el ojo experto de Diego, la imagen fuera perfecta.

«Quédate quietecita, tehuana. Ya te tengo», murmuró mientras que, con una rapidez inusual en él, plantó el boceto sobre la tela. Lo que más le costó retratar fue el cabello de Nayeli. La melena estaba repleta de ondas, pero con el peso del agua algunas se habían estirado sin quedar del todo lisas. Las gotas de sudor corrían por la frente y las mejillas de Diego; incluso, sus manos estaban húmedas. La presión autoimpuesta para que ningún detalle de esa maravilla que tenía ante sus ojos se perdiera le provocaba unos nervios de principiante. Ni ante las paredes del Palacio Nacional se había sentido tan intimidado.

Cuando el boceto estaba casi terminado, decidió eludir todo el entorno. El jardín de la Casa Azul, los nopales gigantes, los canteros de flores, los árboles frutales y hasta el sapo gigante de metal que coronaba la fuente le parecieron innecesarios. Solo el agua y la tehuana. La perfección no necesitaba nada más.

Se quedó unos segundos observando, congelado, sin poder mover ni un músculo. El hechizo se había apoderado de todo su ser. De repente, un detalle le llamó la atención. Con sumo cuidado, se alejó unos centímetros de la columna que lo mantenía oculto y puso una mano sobre su frente para apaciguar el reflejo del sol. Una mancha oscura en uno de los muslos de la muchacha se le había pasado por alto. No le sorprendió que la tehuana estuviera marcada como si fuera una pieza única. Lo era.

Volvió a su escondite y, con delicadeza, copió la mancha de nacimiento en el muslo de la mujer de su dibujo.

Una nube negra cargada de lluvia tapó el sol. Diego miró hacia el cielo y maldijo. Se levantó de golpe una brisa húmeda y los pájaros

volaron todos al mismo tiempo. Nayeli se sentó unos segundos en el borde de azulejos, todavía estaban calientes. Con las manos enroscó su cabello para escurrir el agua. Respiró hondo y sacó, de a una, las piernas de la fuente. Cruzó el patio y se metió en la casa.

Un trueno largo y estridente hizo que Diego pegara un salto. Los primeros gotones de la tormenta empezaron a caer. El sueño había terminado.

61

Buenos Aires, enero de 2019

Ningún gesto le parecía más sincero, más brutal y más salvaje que el gesto que provoca el pánico. Los ojos se abren hasta los límites de las cuencas; las pupilas se dilatan tanto que logran cambiar el color original; la piel de la frente y de las mejillas se estiran, y las arrugas desaparecen, y los labios pierden la tonalidad natural, hasta quedar de un gris cadavérico. Cristóbal había retratado varias veces el miedo reflejado en los rostros de muchos compañeros de cárcel. Andaban de noche y de día, con el terror dibujado en cada una de las facciones como si fueran las máscaras de un carnaval sin fiesta. Pero en las mujeres todo es más intenso, más visceral. Estaba convencido de que ellas tienen un instinto de supervivencia superior que les corre por la sangre. No solo temen por el destino de sus cuerpos, sino también por la pérdida de la posibilidad de que ese cuerpo engendre otra vida. Y eso no cambia. No importa la edad que tengan. Las mujeres son artesanas del miedo. Le habría encantado tener a mano sus lápices y cuadernos para dibujar el gesto de la anciana cuando le apoyó el arma en la frente.

—No me mate, por favor —balbuceó.

Cristóbal se distrajo unos segundos. Los dientes postizos de la mujer parecían bailar dentro de su boca temblorosa. La escena le

pareció fascinante. La había divisado un rato antes desde su escondite en la vereda de enfrente, detrás de un contenedor de basura. Al principio, cuando vio que se esforzaba por abrir, pensó que era una vieja que se había equivocado de puerta, pero cuando finalmente lo consiguió, se puso en alerta. Se puso los guantes de látex, de dos trancos cruzó la calle angosta y empujó a la mujer hacia adentro del pasillo de acceso a la casa. El cuerpo frágil podría haberse estrellado contra el piso, pero Cristóbal la sostuvo del brazo con firmeza. Notó un charco en las baldosas. La mujer se había hecho pis, otra de las tantas manifestaciones del miedo.

—Si te portás bien, no te va a pasar nada. ¿Escuchaste? —le dijo mientras la arrastraba hacia el interior—. ¿Quién sos?

—Cándida —respondió la mujer entre sollozos.

Con la precisión que había adquirido con los años, sentó y ató a Cándida en una silla. Los precintos que había llevado para Paloma le lastimaron las muñecas. Cristóbal se agachó, puso una mano sobre la rodilla de la anciana y con la otra le apoyó el arma en el medio de la frente.

—¿Dónde está la puta de Paloma? —preguntó con un odio que hacía tiempo no sentía.

La mujer rompió en llanto.

—Soy la vecina —atinó a decir y le pidió que por favor no la matara.

El primer cachetazo le dejó la cabeza doblada hacia un costado y caída sobre el hombro.

—Hablá, vieja de mierda o te cago a trompadas. ¿Dónde está la puta de Paloma? —insistió, esta vez a los gritos.

—No sé. Le juro… que no sé…

La frustración lo activó. Se puso de pie y recorrió con la mirada la sala.

—Bueno, todo lo que pase acá adentro va a ser tu culpa, vieja de mierda. Jodete.

Furioso, pero con método, empezó a abrir cada uno de los cajones, muebles, cajas y armarios con los que se topaba; ropa, zapatos, libros y vajilla volaron por los aires. Necesitaba encontrar la pintura de Rivera. Atravesó el pasillo y entró en la habitación de Paloma. Durante unos segundos, pensó en qué lugar escondería él una pintura tan valiosa. Respiró hondo e intentó calmarse. Se deslizó debajo de la cama, iluminó con la linterna del celular la parte de abajo del colchón y el elástico de madera; revisó palmo a palmo los fondos de armarios y corrió un par de muebles. Nada de nada.

Salió de la habitación y cruzó un pasillo; contra la pared, un mueble antiguo le llamó la atención. Sobre el estante más alto había un cuadernito pequeño, estaba abierto. Al costado, un lápiz negro al que se le había roto la punta. En el borde superior había algo escrito. Una línea con letra imprenta. Una dirección. La cabeza de Cristóbal se puso en funcionamiento. La tensión de su cuerpo se relajó casi de inmediato. Nunca pudo mantener lo salvaje y lo racional activados al mismo tiempo. Era una calle del barrio de la Recoleta. Escribió la dirección exacta en el buscador de su teléfono y sonrió satisfecho. Ya sabía dónde estaba Paloma.

Volvió a la sala y se sorprendió cuando vio el cuerpo de la anciana atado a la silla. La miró con estupor. Abrió y cerró los ojos. Movió la cabeza de un lado hacia el otro, como si con ese movimiento pudiera ordenar sus pensamientos. Cada vez que un ataque de furia lo arrastraba solía olvidar las consecuencias de sus actos, como si otra persona en algún momento se hubiese apoderado de su voluntad. Pero la mujer estaba ahí, con la cabeza ladeada y el cuerpo hacia adelante. No supo si estaba muerta o desmayada. No le interesaba saberlo. Las vidas ajenas no eran un territorio que le interesara demasiado. Se tocó la parte baja de la espalda para asegurarse de que su arma seguía donde tenía que estar y salió de la casa.

Antes de cerrar la puerta de la entrada miró a ambos lados de la calle. No había nadie. Se quitó los guantes, prendió un cigarrillo y caminó tranquilo hasta la avenida.

62

Coyoacán, junio de 1954

Cada vez que Frida, embotada de medicamentos, se dormía, la Casa Azul se convertía en una tumba. En el hospital no solo había quedado la pierna amputada; también sus risas, sus ganas de vivir, su buen carácter y hasta su deseo de pintar. «Si yo tuviera el valor, la mataría. No puedo verla sufrir de esta manera», repetía Diego varias veces al día, pero nadie le hacía caso. Algunos destacaban la sinceridad de sus palabras, otros consideraban que vociferaba barbaridades para no dejar de ser el centro de atracción. Frida se estaba devorando el lugar de brillo de ambos a puro grito, berrinche y desesperación.

Nayeli era una de las pocas que se había quedado cerca. La cantidad de personas que antes de la amputación habían desfilado por la Casa Azul fue desapareciendo. Muchas echadas por Frida, que había perdido la educación y la elegancia; otras, sencillamente porque no querían ser testigos de los arranques violentos de la pintora.

—Nayelita, ven aquí y tráeme la caja con mis muñecas bonitas y tráeme además mis tijeras —pidió luego de una siesta.

La tehuana obedeció, sabía que el efecto de las drogas para palear los dolores estaba por acabarse.

—Aquí las tienes —dijo, y acomodó la caja sobre las caderas de Frida, que apenas podía incorporarse en la cama—. Ten cuidado con las tijeras, que están muy afiladas.

Frida no escuchó la recomendación y con firmeza le cortó a cada una de las muñecas una pierna. A algunas les quitó la derecha; a otras, la izquierda. El panorama era dantesco. Una lluvia de muñecas cojas, acompañada de una cantidad de piernitas huérfanas.

—Así me gustan más mis niñas. Me gusta que estemos todas iguales. Una pena que las muñecas no tengan sangre, sería muy bonito que mi cama estuviera llena de amputaciones ajenas. ¿De veras que es muy potente esa imagen?

Un líquido ácido subió desde las tripas de Nayeli hasta la lengua. Corrió escaleras abajo, empujó la puerta del patio y vomitó en el piso con la cabeza apoyada en la pared de piedra. Fue hasta la fuente y tomó un trago de agua. Y lloró un largo rato. Frida ya no era Frida.

Las dos empleadas que se ocupaban de la limpieza dejaron sus puestos de trabajo, anunció Diego una mañana. Nayeli y la enfermera supieron que, en realidad, las pobres mujeres habían huido despavoridas. A una de ellas Frida la había amenazado con golpearla con el bastón de madera que en algún momento le había servido para caminar y a la otra la había insultado tanto, tanto, que tuvo miedo de que las maldiciones salidas de la boca de la pintora se cumplieran. Iban quedando cada vez menos personas alrededor de la cama de la coja doliente, como le gustaba autodefinirse a Frida; menos corazones para soportar cada vez más intensidad.

El único que lograba, por momentos, calmar al huracán era Diego. Se recostaba en la cama junto a ella y le contaba historias fantásticas e inventadas de sus viajes por Europa. Pasaba muchas horas cepillándole el cabello con un cepillo de cerdas duras que le había comprado en el mercado o le proponía mil ideas de dibujos para intentar que el entusiasmo de la pintura volviera. Él sabía mejor que nadie que dejar de pintar y morir eran la misma cosa, y Frida estaba

muriendo. También era el único al que Frida le dejaba tomar la decisión más importante: el lugar de la espalda en el que la enfermera podía clavar la aguja para inyectar el Demerol, ese limbo narcótico que le aliviaba el peso de tener que seguir con vida. Cada vez que Diego entraba en la habitación, Frida se levantaba la camisa, giraba su cuerpo y quedaba acostada boca abajo.

—Elige tú, mi Diego. Algún lugar tienes que encontrar —decía.

Diego repasaba con atención cada centímetro de una espalda repleta de cicatrices, lastimaduras abiertas, pinchazos nuevos y viejos, y escaras. Cada vez era más difícil hallar un lugar sano donde inyectarla.

—Tenemos que organizar nuestras bodas de plata, mi sapo. Ya falta poco para la fecha —insistía Frida mientras el Demerol se metía en su cuerpo y le causaba un sosiego temporal.

—Claro que sí, mi Paloma —asentía Diego cada vez.

—Una fiesta, quiero una gran fiesta. Invitaremos a todo Coyoacán, que nadie quede afuera —divagaba con entusiasmo. Nadie se animaba a contradecirla.

Frida circulaba entre dos estados permanentes. Dormía y gritaba con furia, salvo cuando algún plan ocupaba su cabeza. Algunas veces eran planes pequeños: una sopa, una visita o el color con el que se quería pintar los labios; otras, eran planes enormes: fiestas, paseos y un anillo de oro para Diego.

—Nayelita, ven aquí bien cerca que tengo que pedirte un favor secreto. No tienes que abrir tu bocota —dijo una antes de dormir su siesta.

Nayeli se acomodó en la cama a su lado y con ternura le acarició la frente. Estaba fría.

—Dime qué precisas. Soy una tumba de silencio si tú me lo pides —dijo.

—Escucha bien. En mi taller, dentro de la lata vacía de solvente, esa amarilla, hay un dinero que yo tengo guardadito. Lo tomas y me

consigues un anillo de oro bien bonito para Diego. Quiero hacerle un regalo para nuestras bodas de plata.

Antes de que Frida cayera rendida de sueño, Nayeli le juró que se encargaría del presente. No tenía la menor idea de dónde conseguir un anillo de oro, pero se propuso cumplir con el juramento.

Fue hasta el taller en el que trabajaba Joselito. Como cada tarde, le llevó una canasta repleta de las sobras del almuerzo. Ambos se sentaron debajo de un árbol del vivero de Coyoacán y extendieron sobre el pasto una manta tejida. Frutas, panecillos recién horneados, queso de cabra y unos dulces fueron parte del banquete. Joselito le dio un beso apasionado y se dispuso a comer con una servilleta colgada del cuello de su overol de trabajo.

—Joselito, tengo que comprar un anillo de oro —dijo Nayeli. Sabía que su novio tenía menos idea que ella de lugares en los que comprar semejante cosa, pero le gustaba compartir con él sus preocupaciones.

El muchacho se encogió de hombros y con la boca llena le sugirió que consultara con la Güera. Sin dudas, ella sabría cómo lidiar con algo tan lujoso.

—¿Tú no vas a comer, Nayeli? No has probado ni un bocado —preguntó.

—No, no tengo ganas. Cada cosa que me meto en el estómago la termino vomitando. Ando muy nerviosa por Frida.

—Ya falta poco, mi tehuana bonita. Nos casaremos y Frida será un recuerdo.

Nayeli no respondió. Nunca le había contado la propuesta de Diego. Estaba segura de que Joselito no querría saber nada con la idea de vivir en la Casa Azul. Le dio un abrazo y se despidió, tenía una larga caminata hasta la casa de la Güera.

En cuanto llegó a la mansión de las afueras de San Ángel, Eva le abrió la puerta con una sonrisa que le cruzaba toda la cara. Estaba feliz, como nunca antes lo había estado, y la visita de Nayeli le daba

una oportunidad que nunca había tenido: compartir su alegría con alguien.

—Entra, entra, Nayeli. Tengo algo muy bonito para contarte —dijo a los gritos y batiendo palmas.

No entraron en la casa, sus encuentros siempre transcurrían en la bodeguita del fondo. Ese era el lugar en el que ambas tomaban chocolate caliente y comían los dulces que muchas veces la tehuana preparaba. Allí Eva diseñaba vestidos y los probaba en Nayeli que, por un rato, se convertía en la modelo de moda. Una amistad basada en juegos infantiles a destiempo entre dos mujeres que disfrutaban al encontrar a esas niñas que nunca habían podido ser.

—¡Vamos, vamos! ¡Cuenta, Güera, y deja de hacerte la misteriosa! —la apuró Nayeli, cuya curiosidad siempre había sido voraz.

—Me voy a vivir a la Argentina —dijo la Güera, triunfante.

Los ojos verdes de la tehuana se cubrieron de una pátina opaca, como cada vez que debía hacer un esfuerzo para no llorar. No sabía muy bien dónde quedaba Argentina, pero pensaba que era lejos, mucho más lejos que Tehuantepec. La Güera siguió con su relato.

—Que me voy. Tú sabes que mi marido trabaja para el gobierno. Me ha dicho que los lazos diplomáticos entre México y Argentina son importantes, y entonces lo mandan a vivir un tiempo a Buenos Aires, que es la capital de ese país.

—¿Y queda muy lejos? ¿Del otro lado del océano?

—No, no hay que cruzar el océano. Eso es Europa. Queda en el sur de América. Me ha dicho que es un país muy grande y muy bonito —explicó la Güera.

—Si tú eres feliz, yo soy feliz —dijo Nayeli con un nudo en la garganta—. Pero me dan tristeza las despedidas. Nunca me han gustado.

Eva cambió de tema, no quería que los ojos de su amiga dejaran de brillar. Ya habría tiempo para hablar de su viaje, aún faltaba mucho para partir.

—Bueno, ya tengo hilvanado el vestido que te diseñé para tu paseo con Joselito —anunció, y sacó de una caja una prenda de algodón morado.

—¿Qué paseo, Eva? —preguntó Nayeli tras una risotada. A Eva le gustaba inventar eventos para justificar sus diseños.

—¿Qué importa? Primero tienes el vestido y luego armamos un bonito paseo. Ven a aquí. Quítate la ropa y probemos esta lindura que estoy haciendo para ti.

Nayeli dejó su falda y el huipil sobre la mesa y, con cuidado para no romper los hilos, se puso el vestido a medio hacer. El rostro de la Güera la desconcertó. Nunca la había visto tan turbada.

—¿Qué sucede, Güera? —preguntó.

—No entiendo. Yo tomé muy bien las medidas —murmuró mientras repasaba las notas que había escrito en una libreta—. Déjame ver…

Con su centímetro volvió a tomar las medidas del pecho, la cintura y la cadera de la tehuana. No coincidían con sus apuntes. Se acercó y la tomó de las manos.

—Nayeli, ¿hace cuánto que no tienes la regla? —preguntó con seriedad.

Las mejillas de Nayeli se pusieron rojas y una arcada se le atoró en la garganta. Unos años atrás, Frida le había explicado todo lo relacionado con la regla y los cuidados que tenía que tener a partir de ese momento. Nunca más volvió a hablar del tema con nadie. Nayeli pensó unos segundos y recordó que hacía bastante que no cortaba los paños de gasa blancos que usaba en esos días.

—Bueno, no hago cuentas, Eva, pero creo que hace un tiempo que no… Bueno, ya sabes —respondió aterrada.

—¿Tú has tenido relaciones sexuales con Joselito?

La naturalidad con la que la Güera preguntaba cosas tan íntimas le dio a la tehuana la confianza que necesitaba.

—Sí, he tenido, pero Joselito me juró que él sabía lo que hacía y que no me preocupara.

—Todos los hombres dicen lo mismo y cada vez que dicen eso es cuando más hay que preocuparse —dijo la Güera, escupiendo las palabras.

—¿Tú crees que estoy embarazada?

—Yo creo que sí.

Nayeli rompió en llanto. En su interior, una mezcla de miedo, alegría, pavor y vergüenza la llenaron por completo. Miró a su amiga con desesperación.

—No digas nada, Güera. Me lo juras. Ya veré cómo sigo, pero necesito tu silencio —rogó.

—Tienes mi silencio. Lo juro.

Ambas muchachas se abrazaron. De esa manera sellaron un pacto de amistad, con un abrazo que las dejó sin aire.

63

Buenos Aires, enero de 2019

Después de varias horas de trabajo y de incontables intentos fallidos, Ramiro logró el rojo exacto que necesitaba para que la bailarina falsa tuviera el mismo tono que la original, la que Frida había estampado sobre el dibujo de Rivera. Sin embargo, seguía nervioso. No conseguía definir cómo reproducir con exactitud la furia que emanaba de la mancha.

—Tranquilo, Rama —le dije, y hundí mis dedos en el cabello de su nuca—. Tal vez tenemos que dejar un rato que todo decante. Salir a dar una vuelta, relajarnos y...

Con suavidad, tal vez para que no me ofendiera, corrió su cabeza de mi mano y con las suyas se refregó los ojos.

—No sé si lo voy a conseguir. Es muy difícil —explicó—. No hay trazos, no hay método. Es una mancha...

—Una bailarina —interrumpí.

Por primera vez no concedió mi aclaración y me miró como si hubiese dicho algo novedoso.

—¿Y si no es una bailarina? —preguntó más para sí mismo que para mí.

—Sí lo es —insistí.

Fue hasta la biblioteca empotrada en una de las paredes del taller. Cada uno de los estantes estaba repleto de libros de arte, no había

espacio para uno más. Ramiro recorrió con el dedo cada uno de los lomos de los libros del tercer estante. Sacó cinco y se sentó en el piso con las piernas cruzadas. Me senté a su lado sin sacar los ojos de las manos de Ramiro, que pasaban con rapidez de una hoja a otra de los libros.

—En estos tomos hay varias muestras de la obra de Frida Kahlo —dijo con ese tono suave pero firme que suelen usar los profesores—. Si te fijás, sus pinturas son figurativas. Un sol es un sol. Las frutas son frutas. Los monos son monos y las figuras humanas son figuras humanas. Es cierto que, en la mayoría de los casos, Frida usaba los objetos para recrear cuestiones relativas a su imaginación, a sus sueños, a sus fantasías. Poseía el don único de decir muchas cosas con solo dibujar, por ejemplo, una manzana. No tiraba trazos al azar. Su obra es muy pensada, muy inteligente.

—No entiendo —murmuré.

—Creo que esa mancha o bailarina, como te gusta llamarla, no es producto de un plan de boceto o de una estrategia artística. Creo que primero fue una mancha y luego una bailarina.

—Entonces, Frida no quiso pintar una bailarina… —reflexioné en voz alta.

—No. Estoy convencido de que no.

—¿Y eso hace más difícil tu tarea de falsario? —pregunté con temor a la respuesta que pudiera darme.

—Sí, mucho más difícil, porque es imposible adivinar qué es lo que quiso hacer antes de dibujar una bailarina. No encuentro el sentido.

—Nada de todo esto tiene sentido —dije derrotada.

Ramiro notó mi desazón y me atrajo contra su cuerpo. Nos quedamos un buen rato sentados en el piso, con las espaldas apoyadas en la parte baja de la biblioteca y mi cabeza sobre su hombro. A pesar de la incertidumbre, su cercanía me tranquilizó. Sentí que a su lado nada malo podía suceder.

Dormitamos unos minutos. El cansancio de los últimos días nos pesaba en cada músculo, pero también las emociones se habían convertido en un yunque que nos oprimía el pecho.

—Nos vendría bien salir a comer algo —propuso—. Nos queda una larga noche por delante.

—Dale, me parece una buena idea —acepté con entusiasmo. Una cita en medio de las ruinas me pareció esperanzador y hasta poético.

Me puse de pie y fui al baño a mojarme la cara. Me miré en el espejo con disimulo, intentando pasar por alto lo obvio: quería que Ramiro me viera bella. El sol del verano suele darle a mi piel un tono cobrizo que siempre he aprovechado muy bien, vistiendo ropa de colores estridentes que resaltan cada palmo. En lugar de heredarme sus ojos verdes, Nayeli me había dado su color de tehuana, como le gustaba decirme. Las idas y vueltas de los últimos días habían hecho mella en mi aspecto: ojeras oscuras por falta de sueño y unos kilos menos por falta de buena alimentación. Saqué la cinta que sostenía mi cabello y moví la cabeza de un lado hacia el otro para despegar las ondas. Algunos mechones todavía estaban húmedos por la ducha que me había dado a la tarde. Lo recogí de un solo costado con una hebilla de carey y me puse un bálsamo de vainilla para humectar los labios. Mucho más no podía hacer con la Paloma agobiada que me devolvía el espejo.

Me colgué la cartera al hombro. Cuando entré en la sala, Ramiro estaba agitado. Había descolgado del atril la pintura original de mi abuela y la enrollaba con apuro.

—¡Paloma, no te quedes ahí parada! —gritó ante mi estupor—. Traé de la habitación el tubo rojo. ¡Rápido, dale!

No atiné a preguntar qué sucedía. La urgencia de su orden no me dejó otra opción que obedecer a ciegas.

Me arrancó el tubo de la mano, se paró frente a mí y apoyó su mano sobre mi hombro.

—¿Qué mierda pasa? —pregunté con una mezcla de enojo y miedo.

—Escuchá bien lo que te voy a decir. Mirame y no hagas nada distinto a lo que yo te diga.

Asentí levemente y presté atención. Elegí confiar.

64

Coyoacán, junio de 1954

La furia, el odio y el dolor lograron lo que nada ni nadie había logrado: poner a Frida de pie. A pesar de la espalda rota y de su pierna amputada, clavó el bastón en el piso y con una fuerza salida de sus entrañas despegó el cuerpo de la silla de ruedas. Un paso, dos pasos, tres pasos. El bastón ocupó el lugar de la pierna que le faltaba, pero no logró evitar que Frida tuviera que frenar para recuperar el aire y el equilibrio. Lo hizo cuatro veces, hasta que llegó a destino.

El viejo caballete que Diego guardaba en su pequeña habitación de la Casa Azul estaba desplegado en medio, entre la cama y la pared. Desde que había mudado su taller al estudio de San Ángel, siempre estaba vacío; solo había un esqueleto de madera, que le recordaba a todo el mundo que esporádicamente, en ese espacio austero, dormía un pintor. Lo que había llamado la atención de Frida e hizo que entrara en la habitación con su silla de ruedas fue que sobre el atril ahora descansaba una tela pintada y encolada en un bastidor. Quedó tan cerca que el olor de la pintura se le metió por la nariz y le produjo un estornudo. No le importó. Habría deseado que el vaho estuviera envenenado, caer muerta en ese mismo piso que la sostenía.

El cuerpo de Nayeli dentro de las aguas de un río la dejaron sin aliento. El erotismo, la desnudez, el despilfarro de belleza, la melena,

los pechos, las caderas, todo le resultó apabullante. Los trazos apurados de Diego le develaron las sensaciones de su hombre ante esa mujer, esa tehuana, su tehuana, su bailarina, esa bailarina. Se lo había dicho una vez, dos veces, mil veces. Le advirtió que dejar que Diego la pintara no era solo darle la carne a su arte. Era darle la carne a su cuerpo. Y Nayeli no la escuchó, no le hizo caso.

Apoyó el peso sobre el brazo que sostenía el bastón del lado de su pierna completa y estiró la mano que le quedó libre. Con la yema de su dedo índice acarició el vientre de la mujer del dibujo, el vientre de Nayeli. Cerró los ojos y las lágrimas le bañaron las mejillas, los labios y el cuello. Las imágenes de Nayeli embarazada, caminando por el patio de la Casa Azul; el momento en el que le anunció que Joselito y ella iban a tener un bebé; sus manos sobre el vientre, apenas incipiente, que albergaba a la niña, porque Frida estaba segura de que la tehuana iba a parir a una niña. Y ahora estaba allí, frente a sus ojos. Desnuda de traición y mentira.

Un paso hacia el costado, dos pasos, tres pasos. Cuando estuvo cerca del ropero en el que Diego guardaba sus overoles de trabajo, tomó impulso y abrió la puerta. Le costó distinguir los objetos y las ropas. Más lágrimas anegaban sus ojos. Sí logró reconocer una lata plateada en el piso de madera del ropero, una lata de pintura. Apoyó la parte buena de su cuerpo contra el borde de la puerta y se deslizó, de a poco, hacia abajo. La cadera presionó una de las vértebras bajas de la espada y un ramalazo de electricidad la paralizó. Podría haber gritado para pedir ayuda, pero no lo hizo. Se contentó con resistir, como tantas otras veces. La resistencia estaba en su naturaleza.

Se tomó unos minutos para recuperarse y estiró la mano. Estuvo a punto de aullar de felicidad cuando logró alcanzar la lata.

Un paso, dos pasos, tres pasos. Hasta que volvió a quedar frente a Nayeli, la deshonesta, la libertina, la desvergonzada. Con los dientes quitó la tapa de plástico de la lata. Roja, la pintura era roja. Como la sangre, como el útero, como las tripas, como la traición. Sostuvo la

lata con la mano y giró parte de su cuerpo hacia atrás. Tomó aire, tomó furia, tomó dolor y, con la impetuosidad que solo una auténtica Frida Kahlo podía lograr, lanzó la lata contra la pintura.

Un grito ahogado, una risa, una carcajada enloquecida y la fascinación de ver los gotones rojos deslizándose por el borde de la tela, por las patas del caballete hasta caer en el piso como pequeñas explosiones de caos. Pero el impulso no fue suficiente para que la lata impactara de lleno en la pintura de Diego, la mancha roja cubría solo la parte inferior. Nayeli quedó mitad cubierta, mitad a la vista. Frida frunció el ceño y los labios al mismo tiempo, ese gesto habitual ante algo que no está bien. «No funciona, esta obra no funciona», murmuró.

A veces al principio de una idea, otras en el medio y muchas al final, su ojo experto detectaba las fallas. Siempre se había visto a sí misma como un mecánico que adivinaba cuál de todos los tornillos estaba mal colocado y hacía que la máquina se trabara, se recalentara o, simplemente, dejara de funcionar. En este caso, la pieza deficiente era la mancha que, aunque perfecta, mostraba una carencia.

Un paso, dos pasos, tres pasos. Tomó aire y un descanso efímero. El brazo que sostenía el bastón y el peso de su cuerpo había empezado a acalambrarse. No le importó. Faltaba poco. Muy poco. Estiró la mano libre y juntó el pulgar y el índice contra la palma. Con los tres dedos mayores era suficiente. Cerró los ojos y obligó a su memoria a desandar toda una vida, hasta llegar al momento en el que la bailarina, su amiga invisible, había entrado por la puerta que su dedo de niña había dibujado en el vidrio de la ventana. Mientras le daba forma a la mancha con sus dedos, con su boca hablaba: «Mi amiga imaginaria me esperaba siempre. Era alegre, se reía mucho, bailaba como si no tuviera peso ninguno. Yo la seguía y le contaba mis secretos, y ella bailaba y bailaba y bailaba».

Le llevó unos pocos minutos lograr lo que quería. Estaba acostumbrada a desnudar su imaginación sobre el papel. Sin quitar los ojos de

la bailarina que había dibujado sobre la mancha, se frotó la mano contra el costado de su falda y sonrió, más calmada.

Un paso, dos pasos, tres pasos. Se desplomó sobre la silla de ruedas y, sin perder un segundo, salió de la habitación de Diego para encerrarse en la suya. Desde la cocina, Nayeli pudo escuchar el chirrido metálico de las ruedas de la silla de Frida. «Ya es hora de echarle un poco de aceite a los engranajes», pensó. Hundió un trapo de lienzo en la vasija grande que usaba para guardar el aceite. Suave, perfumado, dorado, caprichoso. Le gustaba mucho el aceite.

Cruzó la sala y el pasillo que conectaba las habitaciones. Unas manchas rojas en el piso la llevaron, con la sangre helada, hasta la habitación de Diego. Se acercó al caballete y se vio. Era ella, no tenía dudas. No recordaba haber estado desnuda en ningún río, pero sí recordaba el placer de la fuente, el frescor del agua sobre su piel. Apoyó las manos sobre su vientre y supo que sus días en la Casa Azul habían terminado.

65

Buenos Aires, enero de 2019

Nunca supo el motivo que lo llevó a salir al balcón que daba al cementerio de la Recoleta. A pesar de que las bóvedas ostentaban esculturas fascinantes, muy valoradas por especialistas en patrimonio cultural y por los turistas, a Ramiro le resultaban grotescas y de poco atractivo. Sin embargo, un impulso extraño lo arrastró a asomarse y mirar.

De noche, el cementerio solo está iluminado por el reflejo de las luces de la vereda de enfrente. Bares, restaurantes, hoteles y dos heladerías le dan a la zona un sentido que no pasa desapercibido para nadie: de un lado, los vivos; del otro, los muertos. Ese día, en particular, la luna también colaboraba en que la oscuridad no fuera total y bañaba de un brillo blanco azulado las tumbas centrales. «Aquí yacen quienes nos precedieron en el camino de la vida», dice un cartel de chapa verde pegado sobre la muralla de cemento que forma el perímetro.

Un hombre, apoyado contra el contenedor de basura del cementerio, le llamó la atención. Ramiro se puso sus anteojos para ver de lejos y, a pesar de que le fue imposible distinguir los rasgos, no tuvo dudas: era su hermano Cristóbal. Podía reconocerlo entre millones de hombres similares: la forma en que clava sus pies en el piso, los

hombros acomodados hacia adelante y esa estampa prepotente, una marca distintiva que mantiene desde niño. La rudeza y la maldad encajan en él a la perfección.

Se lo quedó mirando. Lo embargó una mezcla de angustia y furia, pero también un cariño extraño, fuera de lugar, que nunca dejó de sentir a pesar de haber descubierto que, detrás de la fachada social de la hermandad, no había nada. Cristóbal miró hacia los balcones iluminados del hotel. Ramiro levantó la mano y la bajó. Un saludo leve, efímero.

Un auto pasó lentamente. Las luces iluminaron el rostro de Cristóbal. A Ramiro le bastó ese segundo de brillo para descifrar las intenciones de su hermano mayor. Había estado decenas de veces bajo esa mirada oscura, severa, cargada de odio. Que la hubiese conservado a través de los años era una garantía de que la paz nunca volvería.

Se metió en la sala, cerró la puerta del balcón y corrió las cortinas. Los dos atriles —uno con la Nayeli original y el otro con la Nayeli falsa— seguían allí, donde los había dejado. Echó un vistazo a una, luego a la otra, y supo lo que tenía que hacer. Ramiro Pallares es bueno para encontrar soluciones cuando todo parece desmoronarse.

En primer lugar, debía sacar a Paloma del medio; nunca se habría perdonado que a ella le sucediera algo malo por quedar en el medio de una pelea que no le pertenecía. Y, además, tenía que proteger la obra de Rivera y Kahlo.

Sacó el dibujo original del atril y lo enrolló. Con firmeza y sin un gramo de vacilación, le recitó a Paloma una serie de indicaciones. No dejó de sorprenderle que, a pesar del desconcierto, ella aceptara cada una de sus palabras. Durante toda su vida Ramiro había transitado distintos duelos, pero los más dolorosos y difíciles habían sido los duelos de confianza. Que Paloma confiara en él le dio la certeza de que no todo estaba perdido.

Calculó los minutos que podía llevarle a Paloma abandonar el piso en el que estaban. Corrió la cortina y, con disimulo, miró hacia afuera.

Su hermano seguía parado en el mismo lugar. Miraba hacia arriba y fumaba un cigarrillo.

Bajó hasta el *lobby* del hotel y lo recorrió con la mirada: un hombre y una mujer vestidos de manera informal tomaban un trago sentados en los sillones de la entrada, tres mujeres hacían el *check-in* en el mostrador de ingreso y el botones esperaba, apoyado en el carrito de transportar maletas, a unos metros de los baños. A través de los vidrios de la puerta giratoria, pudo ver cómo Cristóbal, sin quitarle los ojos de encima, cruzaba la calle y entraba en el hotel. Ramiro lo esperó de pie, en el medio del *lobby*. Ninguno recordaba con precisión cuántos años habían estado sin verse y ahora, que estaban frente a frente, no les importó.

—Supe que ibas a venir —dijo Ramiro a modo de saludo.

—Supe que me esperabas —respondió Cristóbal.

Nadie que los viera podría imaginar que eran hermanos. A pesar de tener una altura y una contextura física similares, las diferencias eran notorias. No tenían el mismo tipo de cabello. El color de la piel y el de los ojos eran diferentes. Lo mismo la manera de sonreír y el tono de la voz. Ni siquiera coincidían en algunos gestos. Nada los emparentaba. Era como si la vida se hubiese encargado de hacer física la distancia.

Con disimulo, Cristóbal miró hacia el cielo raso del *lobby*.

—No hay cámaras de seguridad, Cristo —dijo Ramiro—. No suelo quedarme en lugares que registren mi imagen. Algunas cosas, pocas, las aprendí de papá.

—Tengo un arma encima —dijo Cristóbal.

—Subamos —lo desafió Ramiro—. No me interesan los escándalos en público.

Cristóbal sonrió con sarcasmo.

—Veo que no son tan pocas las cosas que aprendiste de papá.

El viaje corto en ascensor fue silencioso y tenso. Si a Ramiro los cálculos no le fallaban, Paloma ya debía estar fuera del edificio, con la pintura bajo el brazo.

—Podés pasar —dijo Ramiro con tono burlón, mientras abría la puerta de su habitación.

Cristóbal se plantó frente al atril. La falsificación que había hecho su hermano lo pasmó. Tuvo una ráfaga de admiración, que quedó sepultada bajo el odio que le causó notar que algunos trazos eran mucho mejores que los suyos. Con las yemas de los dedos, acarició los bordes del papel. El tratamiento que su hermano le había dado para falsear la época era perfecto. Se acercó más. Cerró los ojos y olió los pigmentos.

—Bien, muy bien —murmuró, sin poder evitarlo.

Los labios de Ramiro temblaron levemente. Toda su vida había aguardado el momento en el que su hermano mayor lo halagara. Sin embargo, cuando Cristóbal dejó de apreciar la pintura, se dio la vuelta y lo enfrentó; supo que nada había cambiado en él. No se tiene a menudo la posibilidad de verle la cara al diablo.

—Si tu puta y vos quieren tener una vida larga y sin sobresaltos, me vas a dar la obra original —amenazó, y señaló la pintura falsa, a medio terminar—. Esta que hiciste está muy bien. Algún pelotudo te la va a comprar. Dejá que papá, Lorena y yo nos encarguemos de los negocios grandes con Mendía. Las cosas grandes son para la gente grande.

—Ya no tengo el original y Paloma tampoco lo tiene —mintió Ramiro. Levantó las palmas y encogió los hombros—. Cuando termine la obra falsa, si querés te la regalo. Es el objeto ideal para vos. Un falso cuadro de Rivera y Kahlo para un falso Pallares.

Cristóbal lo miró con curiosidad. Nunca terminaba de entender las palabras de su hermano, pero sabía que Ramiro jamás decía una cosa por otra. Siempre que abría la boca, sus palabras se convertían en puñales certeros y afilados.

—¿Qué querés decir? —preguntó con cautela.

Ramiro sonrió con malicia y cayó en la cuenta de que había estudiado a su hermano durante años, con el mismo tesón con el que

había estudiado dibujo. Nadie lo conocía más que él. Con calma, pero sin dejar de prestar atención al arma que Cristóbal tenía guardada en la espalda, caminó hasta el mueble en el que atesoraba sus grafitos. Abrió el primer cajón y sacó uno de los cuadernos de tapas color naranja de su madre. Sobre una etiqueta blanca, podía leerse la palabra «GINA», el seudónimo con el que Elvira firmaba sus escritos. En cuanto vio el cuaderno, Cristóbal tuvo que contener las arcadas.

—¿Te acordás de estos cuadernos? —preguntó Ramiro—. Mamá escribía todo el tiempo en estas hojas. Documentaba lo que sentía y lo que veía…

—Y los quemaba —interrumpió Cristóbal.

—No todos, Cristo. Este, por ejemplo, no lo quemó. —Se sentó en el sillón, se cruzó de piernas y abrió el cuaderno—. Me gustaría leer algunas partes, es un lindo homenaje.

Ramiro no pudo contener el embate. La fuerza de Cristóbal lo superaba ampliamente. Apenas logró poner un poco de resistencia cuando su hermano le puso las manos en el cuello y con dos precintos de plástico le ató las muñecas.

—Te doy tres minutos para que me digas dónde está el original. Es la última oportunidad que te voy a conceder antes de empezar a molerte cada hueso del cuerpo. Y va a doler. Tarde o temprano vas a hablar.

—Antes de arrancar con el primer hueso te recomiendo que leas la página marcada del cuaderno de mamá —pidió Ramiro impostando tranquilidad. Sabía que se estaba jugando la bala de plata.

Cristóbal dudó unos segundos. Durante toda su infancia espió a su madre mientras ella se escondía para escribir en sus cuadernos. Más de una vez, y en vano, los buscó en cada rincón cuando ella se ausentaba de la casa para ir de compras. Detestaba que esa mujer a la que odiaba y amaba al mismo tiempo guardara secretos a los que él no tenía acceso. Siempre quiso saber todo de Elvira y nunca pudo. Su madre era secreta.

Se agachó y levantó el cuaderno del piso. El misterio estaba entre sus manos. Los huesos de Ramiro podían esperar un rato. Le llamó la atención la letra de su madre: desprolija, carente de toda estética gráfica. Elvira siempre había sido una mujer pulcra en todos los detalles, su caligrafía parecía ser una suerte de rebeldía. En esos cuadernos ella podía darse el lujo de fallar.

La punta de una de las hojas estaba doblada. Esa era la página marcada, como había dicho su hermano. Antes de empezar a leer, miró a Ramiro: le corrían gotas de sudor por el rostro. Le gustó verlo fuera de línea, asustado. Hundió la cabeza en el texto escrito tantos años atrás. A medida que avanzaba, la respiración se le agitó y las mejillas se le pusieron rojas. Un calor inhumano le salía de las entrañas.

—Esto no es cierto —murmuró.

Quería dejar de leer, pero no podía. Dio vuelta la página con desesperación. El asombro lo ayudó a clarificar muchas cosas; entre ellas, el odio que desde niño anidaba en el fondo de su cuerpo, ese parásito que crecía y crecía ocupándolo todo. Pensó en matar a su hermano ahí nomás, a sangre fría. ¿Y después qué? Suicidarse era una opción. Pero nada de lo que hiciera podría modificar las palabras que, desde la tumba, le dictaba su madre. Esa puta, esa reverenda puta.

Cristóbal revoleó el cuaderno con la ilusión de que antes de caer al piso se desintegrara, para que nada de lo escrito existiera. No sucedió. El cuaderno cayó abierto, con la página marcada hacia arriba, impúdica, obscena. Se pasó ambas manos por la cabeza. Estaba tiritando. Caminó hacia la puerta y le pegó un golpe con el puño cerrado. Acompañó el impacto con un grito salvaje, gutural. Se dio vuelta. Ramiro seguía en el mismo lugar. Atado, quieto, indefenso. Avanzó hacia él y, de una patada, corrió la mesa de centro que estaba junto al sillón.

«Es ahora», pensó Ramiro, y más que un pensamiento fue una súplica al destino. El tarro de pintura roja que Ramiro había preparado para terminar la falsificación estaba apoyado en el piso. Era la frontera que dividía a los dos hermanos.

El teléfono de la habitación sonó. Una vez, dos veces, tres veces. Ambos miraron el aparato. Volvió a sonar. Una vez, dos veces, tres veces. Cristóbal agarró el tarro, giró hacia el atril y lo estalló contra la tela. El rojo cubrió la parte inferior del dibujo. Ramiro sonrió. Esa era la certeza de que su hermano Cristo era el mejor.

66

Coyoacán, julio de 1954

Diego se mantuvo varias horas de pie, con el rostro pegado a una de las paredes de la sala de la Casa Azul; entre sus manos, el anillo de oro que su Friducha le había regalado horas antes. Parecía un niño en una penitencia eterna. «Murió la niña Frida», le había dicho la enfermera. Y desde ese momento, no hubo un segundo en el que no rogara a los santos, en los que no creía, que se lo llevaran con ella.

La noticia corrió como corren todas las noticias en Coyoacán, como reguero de pólvora. Los Viveros, el mercado, los parques y cada calle se decoraron de tristeza. Algunos vecinos colgaron cintas de luto en sus ventanas, otros prefirieron las calaveras que tanto le gustaban a Frida. En algunas esquinas, se escuchaban improvisados corridos, encabezados por los tantos que preferían cantar a llorar. Joselito acompañó a Nayeli hasta la esquina de la calle Londres y Allende. La tehuana sabía que las órdenes habían sido claras: Frida le había prohibido la entrada, pero ella quiso estar cerca, lo más cerca posible.

La enfermera abrió la puerta y salió a la vereda, necesitaba tomar aire fresco. El ambiente dentro de la casa le generaba una angustia aplastante. Lloró hondamente, mientras con un pañuelito

de gasa se secaba las lágrimas. Nayeli se acercó muy despacio. Le habían enseñado a respetar las lágrimas ajenas y, sobre todo, a no interrumpirlas. Las lágrimas, como los ríos, debían correr libres hasta agotarse. Cuando la mujer la vio, dejó escapar la primera sonrisa del día. Agitó el pañuelo para que Nayeli se acercara más.

—¡Niña bonita, mira, ya te está saliendo un poquito la panza! —exclamó—. Supongo que te has enterado...

La tehuana no consiguió abrir la boca, solo pudo asentir con la cabeza.

—¿Quieres pasar?

—No, no. Los deseos de Frida siempre han sido sagrados para mí y ella no quiso verme nunca más.

—Pero ahora ya no ve, Nayelita. Fridita está muerta —insistió la mujer.

—Los deseos de las personas no cambian aunque estén muertas, pero hay algo muy importante que tienes que hacer —dijo, y le tomó ambas manos entre las suyas—. Frida no quería que la vieran con cualquier vestido, ella había elegido uno muy especial.

—Claro que sí, mi querida. Yo haré lo que tú me pidas.

Mientras Nayeli le daba los detalles a la enfermera, desde adentro, escondido contra el borde de la ventana, Diego las miraba. Cuando ambas se despidieron con un abrazo corto, volvió a su lugar de escape: la pared de la sala.

La enfermera pasó por el armario de Frida y luego se metió en la habitación. Creyó, por un segundo, que la pintora estaba viva. Su gesto relajado, el cabello brillante y las manos sobre el pecho no la hacían parecer una muerta, cualquiera hubiese visto a una virgen durmiente. Le puso la falda de pana negra y un huipil tan blanco que encandilaba. Le trenzó el cabello y se lo decoró con cintas y flores. En cada dedo le puso un anillo, a Frida le gustaban tanto todos los que tenía que solía lucirlos todos juntos.

—¡Qué bonita la has dejado! —dijo Diego desde la puerta.

—¡Señor Diego, qué susto me ha dado! —dijo la mujer con timidez—. Vino Nayeli. Fue ella la que me indicó cómo engalanar a la niña Frida.

—Has hecho muy bien —aceptó Diego—. Pero quiero sumar un detalle.

El pintor había envejecido diez años en apenas siete horas. Sus ojos saltones se veían hundidos en las cuencas negras, el cabello se le había vuelto más ralo y más blanco, y el color de los labios ya no estaba más, ahora eran dos líneas grises, heladas. Se sentó en la cama, junto al cadáver de su mujer, y le puso un collar de piedras de jade.

—Es un collar de Tehuantepec. Verde como el color de los ojos de Nayeli.

No pudo seguir hablando. Tampoco fue necesario. Lo calmó saber que Frida se iba como lo que era: una mujer con corazón de tehuana. La enfermera prefirió salir de la habitación. Quiso que Diego hiciera su adiós en soledad.

Nayeli seguía en la esquina, con la mirada perdida en los adoquines de la vereda. Los fue contando uno por uno hasta llegar a cien. De esa manera le había enseñado los números Frida. En cada caminata, una lección.

—¡Eh, Nayeli! ¡Eh, ven aquí! —llamó la enfermera desde la puerta de la Casa Azul.

La joven se acercó.

—Hice lo que me pediste. Frida quedó muy bonita con su falda oscura y sus listones de fiesta.

Nuevamente se dieron un abrazo, esta vez más largo que el anterior. Las lágrimas de una empaparon el hombro de la otra. Antes de irse, Nayeli quiso saber algo más.

—¿Cuáles fueron las últimas palabras de Frida?

La enfermera miró hacia el cielo y sonrió, como si Frida desde arriba le hubiese dado algún tipo de permiso para revelar una intimidad.

—Nunca me las voy a olvidar. Las dijo con un hilito de voz, pero bien claritas. «Espero que la marcha sea feliz y esta vez espero no volver», eso fue lo último que le escuché decir.

Nayeli las memorizó como si fueran un mantra, un amuleto. No sabía que muchos años después, muy lejos de Coyoacán, ese mantra volvería a sus labios en el final. En su final.

67

Buenos Aires, enero de 2019

Las indicaciones que Ramiro me había dado fueron claras y sencillas de cumplir. El objetivo era sacar la pintura de mi abuela del hotel sin que nadie me viera. Y cuando dijo «nadie», se refería a su hermano Cristóbal. Antes de que yo saliera de la habitación, envolvimos el tubo rojo en el que guardamos la pintura con una toalla blanca y lo metimos dentro de una bolsa de nailon que decía: «Lavandería».

No usé el ascensor. Atravesé el pasillo y abrí la puerta de la escalera de emergencias. Por un momento, me sentí en medio de una película de espías: muerta de miedo, escapando de un hotel porque un hombre capaz de matar quería a cualquier costo algo que era mío. Algo que estaba valuado en millones de dólares. Cuanto más lo pensaba, más increíble me parecía.

La escalera desembocaba en uno de los costados del *lobby*. Hice lo que Ramiro me había indicado: prestar atención a todo lo que ocurriera allí. Pude ver el momento exacto en el que Cristóbal entró y se clavó frente a Rama. A pesar de la distancia, percibí la tensión de ese encuentro: las miradas, las posturas de sus espaldas, los puños de ambos que se abrían y cerraban al ritmo de odios no tan lejanos. Todo el espectáculo me inundó de tristeza. Cruzaron un par de palabras y se metieron en el ascensor. Ese era el momento en el que yo

tenía que salir del hotel, sentarme en algún restaurante en el que hubiera mucha gente y hacer un llamado telefónico. No lo hice.

Mi abuela me enseñó infinidad de cosas, muchas de ellas triviales. De qué manera quitar las manchas de la ropa, el punto de hervor para los caldos, la forma educada de comer un helado, los nombres de las estrellas y las costumbres para honrar a los muertos. Para todas ellas se tomó horas y horas de explicaciones. Me repitió mil veces los pasos, hasta que consideró que la información había quedado grabada a fuego en mi cabeza. Sin embargo, las enseñanzas fundamentales le llevaban solo unos minutos; con una frase sencilla, ejemplificaba un mundo. «Las acciones bonitas nos hacen bonitas. Las feas nos convierten en monstruos», me dijo una vez. La voz áspera de Nayeli resonó en mi cabeza en el momento exacto en el que, según el plan de Rama, yo tenía que escapar del hotel. Huir nunca es una actitud bonita y yo no quería convertirme en un monstruo.

Subí las escaleras, esta vez corriendo. El pasillo era largo. Las paredes estaban revestidas con un empapelado celeste con arabescos azul marino, el mismo color de las alfombras que tapizaban el piso. La habitación de Ramiro era la del fondo, la última puerta. Una de las empleadas de limpieza salió de la primera y dejó, en un costado, el carrito con el que recolectaba las sábanas sucias.

—Buenos días, señorita. ¿Necesita que le lleve la bolsa al lavadero? —preguntó señalando mi mano.

—Ah, no. No es necesario. Estoy esperando a una persona —mentí.

—Muy bien. Voy a buscar artículos de limpieza y ya regreso. Si se arrepiente, puede dejar su bolsa en el carro —dijo antes de irse.

En ese momento supe cómo seguir. La oportunidad estaba ante mis ojos. Me colé en la habitación vacía y metí el tubo con la pintura de mi abuela debajo de la cama. Antes de marcar el teléfono de la habitación de Ramiro, hice memoria de las indicaciones: si después de dos intentos nadie respondía el teléfono, tenía que llamar a la policía. No respondió a ninguno de mis llamados.

Salí al pasillo y caminé hacia el fondo, con el celular en la mano. Una valentía desconocida se apoderó de mis movimientos. Cuando estaba a punto de marcar 911 con mi celular, la puerta de la habitación de Ramiro se abrió de golpe. A menos de dos metros de distancia, estaba Cristóbal, con el rostro tan desdibujado que pensé que sus rasgos podían esfumarse. Cuando le vi las manos, grité. Un grito fuerte, desesperado.

El líquido rojo se derramaba entre sus dedos, dejando en la alfombra gotas húmedas. No me dio tiempo a nada. Corrió hacia mí y de un empujón me estampó contra la pared. Un dolor agudo en el hombro me hizo gritar otra vez. Lo último que escuché a mis espaldas fue el ruido de la puerta de la salida de emergencias al cerrarse.

—¡Paloma, Paloma! ¡Tranquila, estoy bien! —gritó Ramiro.

El panorama dentro de la habitación era aterrador. Manchones rojos por todos lados y la mesa de centro volteada. El alivio llegó cuando vi que Ramiro sonreía desde el sillón. Una sonrisa clara, limpia; una sonrisa que desentonaba con el caos que lo rodeaba.

—Estoy atado —dijo intentando mover los brazos.

Busqué un cuchillo en la cajita de herramientas y corté los precintos.

—¿La pintura? —preguntó. La sonrisa había desaparecido.

—La escondí debajo de la cama de la primera habitación, está abierta —respondí mientras hundía la yema del dedo índice en una de las manchas rojas del piso. Me llevó unos segundos darme cuenta de que no era sangre, sino pintura—. ¿Qué pasó, Rama? No entiendo nada.

—Mirá el caballete y vas a entender —respondió, y salió corriendo a buscar la pintura de mi abuela.

Giré y empecé a entender. La falsificación estaba casi completa.

Ramiro volvió con el tubo bajo el brazo. Acomodó el dibujo en el otro atril. Aprovechó que la mancha seguía húmeda para copiar con su mano la bailarina que durante años había acompañado a la Nayeli dibujada. De a poco, ambos cuadros empezaron a ser idénticos. Mientras Ramiro terminaba de ultimar los detalles de la obra, acomodé la

mesa de centro y con un trapo empapado en solvente intenté quitar la pintura del piso.

En un costado, abierto y con algunas salpicaduras de pintura, había un cuaderno de tapas naranjas. La letra me llamó la atención: desprolija, desaliñada, desesperada. Una de las páginas tenía la punta doblada. Ramiro seguía pintando tan concentrado como siempre. Me encerré en el baño con el cuaderno. Con un poco de culpa, empecé a leer.

La diferencia entre mis hijos es cada vez más dolorosa. A pesar de todo lo que hice para que Cristóbal lograra escapar de sus genes, no lo conseguí. Decidí gestarlo, parirlo, amarlo. Le di un padre que, aunque severo, no dudó en darle un apellido importante, el apellido del arte: Pallares. Y sin embargo, la bestia anida en su corazón. No logré matarla, acallarla, desaparecerla. A veces me mira con distancia, pero casi siempre lo hace con odio, con desprecio, como si supiera, como si imaginara.

En los ojos de Cristóbal me parece ver a su padre, al verdadero. Al hombre que me lastimó, que me forzó, que me doblegó, que me rompió por dentro. Necesito que Dios me dé la fuerza para que los destellos de mi violador no iluminen a mi hijo…

Cerré el cuaderno de golpe, no quise seguir leyendo. Decidí ofrecerle a Elvira lo único que estaba a mi alcance: un gesto de respeto hacia la intimidad de una mujer que hizo lo que pudo con lo poco que tuvo.

Furia, odio y dolor. Eso fue lo que se necesitó para emular la mancha de Frida. Y fue Cristóbal el encargado de poner todas esas emociones juntas a nuestra disposición.

68

Coyoacán, diciembre de 1955

A pesar de que lo había intentado infinidad de veces, Eva no conseguía ser madre. Le gustaba decir que los hijos se le escapaban, como si fueran chicos rebeldes que no se dejan atrapar; niños que se niegan a venir a este mundo. Lo repetía con gracia, con ironía, como si no le importara. Ella había sido educada para el decoro y la compostura, muy lejos de la exacerbación mexicana de los sentimientos y los dolores. Solo Nayeli sabía de su frustración, solo ella podía oler las heridas de una madre en suspenso. Durante años había escuchado los aullidos de animal desgarrado que salían de la boca de Frida tras cada aborto, cada mes en el que el útero avisaba que no albergaba nada.

Días antes del parto habían hecho una apuesta. Eva sostenía que sería una niña, la tehuana juraba que en su vientre había un varón.

—¿Qué apostamos? —preguntó Eva—. Algo nos tenemos que jugar. No sirve de nada una apuesta en la que nadie gana y nadie pierde.

—Tienes razón. Déjame elegir con cuál de todas las cosas bonitas que tienes me voy a quedar —dijo Nayeli entre risas. Tenía la certeza absoluta de que iba a parir un varón y de que se iba a llamar Miguel, como su padre.

—¡Tengo la solución! —exclamó la Güera, fingiendo una ocurrencia que en realidad era un plan, una idea que venía pensando en

soledad desde hacía tiempo—. Si tienes una niña, yo soy la ganadora. Entonces te vienes conmigo para Argentina.

Nayeli tuvo un ataque de risa tan grande que debió sostenerse con fuerza el vientre.

—Me has hecho reír tanto que se me puso dura la panza, Güera —dijo mientras se recostaba en el sillón del tallercito de la mansión de San Ángel.

—No es nada gracioso. Es una propuesta, una propuesta muy seria —dijo Eva ofuscada.

El viaje que durante mucho tiempo tenían planeado con su marido Leopoldo Aragón estaba por concretarse. El joven diplomático había sido nombrado con un cargo en la embajada que desde el año 1927 México tenía en Buenos Aires.

—En Argentina nos espera una casa bonita y muchas cosas nuevas por descubrir. ¿Qué vas a hacer aquí, Nayeli? ¿Ya te has olvidado de que en muy poco tiempo estarás sola y con una criatura a cargo?

—Puedo trabajar, Eva. Siempre trabajé. Soy cocinera y muy buena —dijo convencida—. Además, puedo contactarme con las amigas de Frida. Ellas me van a ayudar.

Eva no solía perder la línea. Estaba educada para disimular todo lo que viniera del corazón o de las tripas, pero delante de su amiga se daba el lujo de ostentar estallidos. Caminó de un lado a otro del taller, como leona enjaulada. Se arrancó la cinta que sostenía su melena y la revoleó por los aires. La piel blanquísima de su rostro se coloreó y los ojos se le pusieron brillantes.

—¿Y dónde están las amigas de Frida, eh? A ver, muéstramelas, que no las veo. ¿Las tienes escondidas en alguna parte? ¿Te buscaron para que pudieras despedirte de ella? ¿Han preguntado por ti y por tu bebé? —A medida que hacía preguntas, su tono de voz se volvía más agudo—. ¿Y Diego? ¿Dónde está Diego? No lo vas a ver más, Nayeli, ni a él ni a ninguna de las amigas de Frida. Debes asumir que tú ya no eres nadie en la Casa Azul. Piensa con la cabeza y piensa en tu hijo.

La Güera tenía razón, Nayeli lo sabía. Pero sus palabras dolían mucho más que las puntadas que sentía en el bajo vientre, en la espalda y en el medio de su barriga. Intentó ponerse de pie. Un impulso misterioso de abrir las piernas se le hizo insoportable. Pujó con las manos apoyadas en las rodillas, y un líquido oscuro y tibio se deslizó por sus muslos y sus pantorrillas hasta el piso. Antes de que pudiera reaccionar, la Güera corrió a su lado.

—Tranquila, Nayeli, tranquila. Ya llega, ya llega. —La ayudó a acomodarse—. Ya vengo, ya vengo. Voy a buscar a doña Leonora, ella sabe qué hacer.

El tiempo que la Güera tardó en buscar ayuda le pareció eterno. A la tensión de la barriga se le sumó un calambre que la dejó sin aire, un calambre que se hacía más y más intenso. Tomó todo el aire que pudo y lo sacó con fuerza, volvió a tomar el aire y lo exhaló otra vez. Sintió frío y calor al mismo tiempo. Y temblores, muchos temblores. Apoyó la espalda en el borde del sillón y se deslizó hasta quedar sentada en el piso, con las piernas abiertas. Pudo percibir cómo desde sus entrañas su hijo hacía fuerza para salir y ella lo tenía que ayudar, aunque no sabía de qué manera.

Apretó los ojos y los dientes al mismo tiempo, y dejó que su mente viajara lejos, muy lejos. Los cerros, la tierra roja y verde, las flores, el río de Tehuantepec, el rancho. Su rancho. Su madre, su madrina, su hermana. Estaban cerca, las escuchaba. Otra punzada más fuerte, pero esta vez la laceración vino con un mensaje que le indicó lo que tenía que hacer. Con todas las fuerzas de las que fue capaz, empujó con la parte baja de su cuerpo. Agachó la cabeza y abrió los ojos: su panza gigante se deformaba. Los volvió a cerrar. No necesitaba ver nada más, ya sabía el camino.

Fueron varias voces de mujeres las que la guiaron. Las voces de sus mujeres, esas que la construyeron, esas que la hicieron la mujer que se descubría en ese momento. La de Frida resonó sobre todas ellas: «Son las mujeres las que saben ayudarte a morir y a nacer, ellas conocen

la senda». Nayeli asintió con la cabeza. Hizo fuerza otra vez y gritó. El momento del alivio no fue en soledad. Mientras boqueaba para recuperar el aire, la Güera se tiró al piso junto a ella y la sostuvo de los hombros.

—Ya está, ya está, Nayelita. Vamos, respira tranquila. Yo estoy a tu lado —murmuró con la boca pegada a su oído.

Las manos expertas de doña Leonora maniobraron entre sus piernas, hasta que llegó el llanto. Agudo, profundo, vital.

—¡Muy bien, muy bien, querida! ¡Has hecho un trabajo estupendo! —dijo doña Leonora, y colocó al bebé en el pecho de su madre.

Caliente. Piel, huesos, sangre. Una pelusa color chocolate sobre la cabeza perfecta. Olor a hierbas. A las hierbas medicinales de Tehuantepec.

—¡Gané, gané! —exclamó la Güera entre risas y lágrimas de emoción—. ¡Es una niña, una hermosa niña!

Nayeli apoyó su boca sobre la coronilla perfumada de su hija. Quiso reír, quiso llorar, quiso gritar, quiso bailar. Pero no hizo nada de eso. Giró la cabeza y miró a los ojos a su amiga Eva Felipa Garmendia.

—Esta niña llega con bendiciones, Nayeli —dijo Eva, emocionada—. Justo hoy, 24 de diciembre. La víspera de la Navidad, del nacimiento de Jesús.

La tehuana abrió grandes sus ojos verdes.

—No lo había pensado, Güera. Pero diremos que ha nacido el 24 de noviembre, no quiero que compita con el niño Jesús, eso no está bien.

—¿Qué dices? ¡Esta niña es más importante que el mismo niño Jesús! —exclamó Eva con risotadas.

Nayeli puso una mano sobre la cabecita húmeda de su hija y con la otra acarició la mejilla de su amiga. Acababa de tomar una decisión.

—Se llamará Felipa y crecerá en Argentina. Las mujeres Cruz cumplimos las apuestas. Somos de palabra.

69

Buenos Aires, febrero de 2019

Me esperó con una sonrisa y un reclamo, como siempre.

—¿Me compraste algún vinito dulce para tomar una copita a la noche?

No solo le compré el vino; también dos libros de poesía ilustrados, que sabía le iban a encantar. Cándida había embaucado a Cristóbal. A pesar de la edad, de los achaques y de un cuerpo que respondía poco a la voluntad de su cerebro, había conseguido que la creyera muerta y se fuera sin lastimarla.

—Me hice la muerta, querida. ¡Mirá si ese grandulón me va a ganar a mí! —repetía con tono de heroína—. Con las cosas que yo pasé en mi vida, Palomita, me defiendo como puedo. Antes lo hacía con las manos. Ahora, con la inteligencia.

La invité a pasar unos días en mi casa, hasta que estuviera recuperada del todo. A pesar de que se hacía la dura, en el fondo yo sabía que el miedo le duraba. Cada vez que tocaban el timbre, cuando alguien en la televisión gritaba demasiado o el perro del vecino aullaba, Cándida pegaba un brinco y con las manos se frotaba los brazos flacos, de piel casi transparente.

La policía tardó menos de veinticuatro horas en encontrar y detener a Cristóbal. La justicia revocó su libertad condicional y volvió a la cárcel. Sin embargo, Ramiro había sido muy claro: había que seguir

adelante con el plan. Insistía con que la historia no había terminado con la detención de Cristóbal, repetía que los cerebros de la operación no iban a parar hasta tener la pintura original en su poder y que nosotros íbamos a cumplirles la fantasía.

La pintura falsa, dentro del tubo rojo, seguía sobre la mesa de la sala de mi casa, la casa de Nayeli, escoltada por una fuente con frutas y dos velas aromáticas. La verdadera estaba protegida en una caja de seguridad a mi nombre, en un banco.

—Querida, ¿vas a dejar ese coso rojo mucho tiempo más sobre la mesa? Tenés que ser más ordenadita, tu abuela no te crio en el desorden —insistía Cándida cada vez que cruzaba hacia la cocina para calentar agua para el mate.

Ella no tenía idea de todo lo que significaba el «coso rojo», como le decía, pero su insistencia logró activarme. Sin pensarlo demasiado, y con la determinación impostada de quien se toma de golpe un medicamento de sabor amargo, levanté el teléfono y le avisé a mi madre que ya había vuelto de viaje y que tenía la pintura de Nayeli para darle. En dos oportunidades repetí la palabra «herencia», sabía que le encantaba escucharla.

Esperé que me citara en alguno de sus bares o restaurantes favoritos, pero no lo hizo. Felipa siempre encontraba la manera de demostrarme que ella era imprevisible, sorpresiva, y que yo nunca iba a poder ni adivinarla ni sospecharla. Dijo que hacía mucho tiempo que no manejaba y que tenía ganas de dar un paseo en su auto. Intenté hacerla desistir. No lo conseguí.

Mi madre es la peor conductora del mundo: se olvida el auto en los estacionamientos y posterga hasta el límite las visitas a la estación de servicio para cargarle combustible; los semáforos en rojo son para ella una pérdida de tiempo y los cruza sin más y desobedece, con rebeldía infantil, los giros permitidos. A pesar de que subir a un auto conducido por ella es menos seguro que jugar a la ruleta rusa, terminé aceptando el paseo.

Me esperó estacionada en la vereda. No quiso entrar en la casa que había sido de Nayeli, ni siquiera se bajó del auto. Las abolladuras en la carrocería daban cuenta de que muchas de sus irreverencias al volante habían terminado en choques que se negaba a reparar. Para ella, esos golpes eran preseas para ostentar; para mí, una de las tantas extravagancias que usaba para disfrazar su locura.

Por primera vez no me preocupé demasiado en mi aspecto. Desde niña, procuré verme linda, prolija, limpia y bien vestida para que mi madre me quisiera. Cualquier cosa que pudiera despojarme de su aceptación me aterraba. Pero esta vez abandoné esa idea de lo imposible: nunca iba a brillar ante sus ojos. Un jean de color negro, una musculosa blanca, zapatillas rojas y, como único adorno, atado al cuello, un pañuelo de seda color mostaza que había sido de Nayeli. Dejé mi cabello suelto, sin peinar.

—¡Qué linda, Paloma! Estás muy bien de cutis, me gusta ese *look* casual —dijo en cuanto me senté en el asiento del acompañante.

No había llegado a abrocharme el cinturón de seguridad y Felipa ya se había encargado de descolocarme con un halago. Murmuré un gracias tímido y poco convencido. Le mostré el tubo rojo.

—Te traje la pintura de la abuela. Hay que mantenerla con cuidado. Tiene muchos años, es delicada. No sé si la vas a enmarcar o no, pero si lo vas a hacer, es mejor que busques un lugar bueno —dije y me arrepentí. Cada vez que miento cometo el error de hablar demasiado, de dar explicaciones que nadie me pide.

—Lo decidiré luego —dijo mientras arrancaba con el pecho apoyado en el volante y los ojos concentrados en la calle.

«¡Qué bien miente mi madre!», pensé. Con cuánta austeridad. Solo usó tres palabras: «Lo decidiré luego». Ni siquiera miró de reojo el tubo que contenía una pintura que, ella sabía, valía millones de dólares. La sobriedad que usa para el engaño es desconcertante. Me concentré tanto en su manera errante de conducir el auto que preferí

no emitir ni un sonido que pudiera distraerla y, finalmente, la distraída fui yo.

—Ya llegamos. No pienso buscar lugar para estacionar, voy a dejar este cacharro viejo en la puerta —anunció.

—¿Qué hacemos acá, mamá? —pregunté absorta. Estábamos en la puerta de Casa Solanas, el geriátrico en el que había muerto mi abuela.

Felipa no me contestó. Sacó de su cartera un lápiz labial, se retocó de memoria los labios y casi al mismo tiempo refrescó su perfume. Todo lo hizo como si yo no estuviera, como si yo no hubiese hecho una pregunta y con esa habilidad de tratarme como si yo fuera un fantasma abúlico. Salió del auto y, antes de dar un portazo, me ordenó que bajara el tubo con la pintura de Nayeli. Obedecí más por curiosidad que por sumisión.

Como siempre, Gloria estaba sentada ante su mesa con sombrilla, ocupando su lugar de guardiana. Levantó la cabeza del crucigrama a medio hacer, se quedó de una pieza cuando nos vio entrar juntas. Me acerqué a saludarla. Felipa la ignoró y, haciendo un ruido exagerado con sus tacones en el piso, cruzó el patio de entrada. Me limité a seguirla, con el tubo apretado contra el pecho.

Llegamos hasta la puerta de la habitación de Eva Garmendia. Pude constatar con mis propios ojos la información que encontré aquella vez al revisar los archivos de visitas: mi madre era habitué de ese lugar. Dio tres golpecitos suaves en la madera.

—Eva, soy Felipa —dijo.

Otra vez había usado solo tres palabras para definirse; en este caso, lo hizo con una característica impensada en ella: lo hizo con dulzura. Eva abrió la puerta y sonrió.

Se dieron un abrazo intenso, que me llenó de envidia. Jamás mi madre me había abrazado con tanta urgencia. Por un segundo, noté que dejaba que su cuerpo se convirtiera en algo laxo que debía ser sostenido. Eva era ese sostén.

—Hola, Paloma. Bienvenida —me dijo sin sonrisa ni entusiasmo, aunque el brillo de sus ojos me confirmó que no mentía. Por primera vez me sentí realmente bienvenida en su reino.

Apenas entré en la habitación, me di cuenta de que Eva nos estaba esperando. Sobre la mesita con tapa de vidrio, había puesto unos platos con comida: sandwichitos de miga y masas secas; una tetera humeante y tres tazas con sus platos y cucharitas de metal.

—Se pueden sentar, si quieren —dijo—. Solo tengo dos sillones, pero podemos usar la cama.

Mi madre se acomodó en uno de los sillones, levantó uno de los platos y escudriñó los sándwiches. Finalmente, se decidió por uno de jamón y huevo.

—¡Ay, Eva! ¡Estos son mis favoritos! —exclamó antes del primer mordisco.

—Lo sé, querida —respondió Eva, satisfecha.

Me senté en el borde de la cama, con el temor de las personas que asisten a una fiesta donde se baila una música que jamás escucharon. Seguí apretando el tubo contra el pecho. Era lo más firme que tenía para no sentirme tan perdida.

—Mamá, ¿me podés explicar qué hacemos acá? —pregunté.

Desde el segundo sillón, Eva sonrió, mientras servía el té en las tazas.

—Vinimos a visitar a Eva, Paloma —respondió y se limpió los labios con la servilleta de lino.

—Yo no estoy para visitas, mamá. Te llamé para darte lo que me pediste —dije elevando el tono de voz. La paciencia se me escurría minuto a minuto.

Eva apoyó la tetera en la bandeja, giró su cuerpo y me clavó los ojos.

—Sos igual a tu abuela —sentenció.

—Y estoy muy orgullosa de eso —repliqué a la defensiva.

—Hacés muy bien. Nayeli fue una mujer maravillosa.

Mi madre se puso de pie. Con las manos alisó su falda tableada y estiró su chaqueta de lino.

—Bueno, bueno, a ver si nos calmamos un poco, mis queridas.

Levanté las cejas con resignación. Mi madre no sabía nadar en las aguas que ella misma enturbiaba. Siempre elegía el silencio como escape, pero esta vez estaba decidida a hablar. Señaló el tubo rojo y ordenó:

—Paloma, sacá la pintura de ese tubo ordinario.

Abrí la tapa y desenrollé la pintura. Mientras lo hacía, tuve miedo. ¿Qué se traía mi madre entre manos? Con cuidado, sostuve la tela desde ambas puntas de la parte superior y respiré profundo.

—La historia de las mujeres Cruz está toda metida en esa pintura —dijo Eva sin quitarle los ojos de encima.

Una catarata de preguntas se atoró en mi mente, pero la reacción de mi madre me dejó muda. Felipa levantó los brazos sobre su cabeza y acomodó los dedos largos y flacos en una postura tan fabulosa que parecieron alas de mariposa. Se quitó los zapatos con un sacudón y se puso en puntas de pie. Estiró el cuello y levantó la barbilla. Fijó la mirada en un público imaginario. En su cabeza, empezó a sonar la música que solo ella escuchaba y, con giros lentos y pasitos pequeñitos, empezó a bailar. Por primera vez, sus arrebatos de locura, lejos de enojarme, me provocaron ganas de llorar.

—Ella no está aquí, Paloma —dijo Eva con dulzura—. Tu madre baila muy lejos. Es bueno dejarla hacer su paseo y esperar con paciencia a que vuelva.

—Me cansé de tener paciencia —dije. Apoyé la pintura sobre la cama y, con el dorso de la mano, me sequé las lágrimas.

—En eso no te pareces a tu abuela. ¡Qué pena que no hayas copiado sus virtudes!

—¿Quiénes somos las mujeres Cruz? —pregunté.

Eva se acercó y se sentó a mi lado, en la cama. Me pasó su mano huesuda por la mejilla y dejó que recostara mi cabeza sobre su

hombro. Tenía esa calidez tímida que suelen tener las personas con muchos años, como si la sangre corriera más lenta por sus venas y el fuego fuera solo unas brasas. Seguía oliendo a rosas, ese aroma que tanto me fascinaba cada vez que nos visitaba a mi abuela y a mí durante mi niñez.

—Las mujeres Cruz me salvaron la vida o, mejor dicho, hicieron que mi vida tuviera un sentido. Yo rescaté a tu abuela y ella me rescató a mí. Fue en otra vida, en otro país, en otro mundo.

—¿En México? —pregunté.

—En México —respondió.

Mientras mi madre seguía bailando en su teatro imaginario, Eva empezó a contar su historia, una historia en la que ella era la Güera, una muchacha que nació triste y destinada a una tristeza más profunda aún.

—Tu abuela miraba con fascinación mi casa, mi ropa, mis perfumes, mis maquillajes. Al mismo tiempo yo miraba su ímpetu, su valentía, su libertad, su carácter. Todo lo que en mí era maravilloso estaba opacado por mi falta de agallas, y a Nayeli le sobraban agallas. Tenía tantas que me prestó un poco.

Necesité erguirme y mirarla a los ojos. No quería perderme ni un detalle. Eva lo permitió.

—Me recuerdas a tu abuela. Ella también adoptaba una postura absoluta para escuchar historias, amaba que le contaran historias.

Quedé desolada ante esas palabras. Es extraño cuando descubrimos que adoptamos gestos, costumbres y modos de las personas que ya no están. Solo atiné a sonreír.

—Tu abuela fue la cocinera de Frida Kahlo —dijo, y enseguida hizo un silencio. A pesar de que lo sospechaba, la confirmación me causó estupor.

—Nunca me lo contó —atiné a murmurar.

—Nayeli era una muy buena coleccionista de secretos, la mejor.

—Sonrió con ternura y señaló la pintura—. Esa pintura le cambió la vida. No sé si para bien o para mal, pero se la cambió. Cuando Frida descubrió que Diego la había pintado, se enfureció...

—¿Tuvo celos de mi abuela? —pregunté con sorpresa.

—No. Frida no era esa clase mujer, pero se estaba muriendo y cuando la muerte nos respira en la nuca, adoptamos mucho de las personalidades de quienes nos precedieron y Frida no fue la excepción. No fueron celos, no. Frida se sintió traicionada. Mientras ella se ajaba como un tronco seco y viejo, Nayeli florecía con tu madre en su vientre. Y entonces Frida la echó.

—¿La dejó sin trabajo?

—Más que eso. La dejó sin algo mucho más importante que un trabajo, la dejó sin poder despedirse. No hay castigo más grande, mi querida, que no poder despedir a nuestros muertos.

Mi madre seguía bailando. De vez en cuando, se quedaba quieta, disfrutando los aplausos de su imaginación.

—Es bonito verla tan feliz —aseguró Eva, sin quitarle los ojos de encima.

No respondí, pero tenía razón. Hay algo de magia en las personas que saben construirse su propio universo.

—¿Y qué pasó luego? —pregunté, y apoyé mi mano en su pierna. Tuve miedo de que ella también se fugara al universo de mi madre. Miedo a quedarme sola otra vez.

A Eva le costó apenas unos segundos retomar el relato. Su memoria era una liga que se estiraba con facilidad.

—La despedida de Frida Kahlo fue monumental y extraña. Me sorprendió que tanta gente la quisiera tanto.

—¿Vos estuviste?

—¡Claro que estuve! Mi marido fue invitado por gente de la cultura que trabajaba en el Museo de Bellas Artes, aunque en realidad yo solo fui para contarle todo a Nayeli. Ella me había pedido que fuera sus ojos. El vestíbulo del museo fue el lugar elegido. El cajón con el

cuerpo de Frida estaba puesto sobre una tela negra que cubría todo el piso. Lo habían rodeado de ramos preciosos de rosas rojas. —Hizo un espacio y ahogó una risotada—. Lo más escandaloso para la época fue la bandera que Diego y Siqueiros extendieron sobre el féretro. Me acuerdo de las caras de los visitantes y todavía me causa gracia. Cubrieron a Frida con una bandera roja, con el martillo y la hoz y la estrella. Una despedida comunista.

—¿Y mi abuela? —pregunté.

Recordé que, entre tantas cosas que enfurecían a Nayeli, la que más la sacaba de sus casillas era no ser invitada a algún sitio. Un cumpleaños, la inauguración de algún comercio del barrio o una reunión de vecinas para tomar mate. Solía decir que su propia ausencia era lo que más dolor le causaba. Escuchar a Eva, además de contar una historia, me explicaba a mi abuela.

—Tu abuela se quedó en mi casa ese día. Tu abuelo Joselito había sido enviado por la red ferroviaria a un viaje hacia el norte de México y yo no quise que ella se quedara solita dando vueltas por ahí —respondió.

Me asombró que se refiriera a Joselito, a mi abuelo. Nayeli lo nombraba poco, casi nada. Para ella siempre fuimos «las mujeres Cruz». No quise interrumpir y Eva siguió hablando.

—Mi marido se acercó a Diego y le dio el pésame, yo también lo hice. Por unos segundos creo que supo quién era yo. Nos habíamos conocido en mi adolescencia, pero esa es otra historia. Me extendió la mano, se la di. Tenía la piel helada como un muerto, Rivera se murió con Frida, ni sangre por las venas le corría. Fue muy triste verlo de esa manera. Me alivió que Nayeli no fuera testigo de tanto oprobio. Ella ya había sufrido mucho por causa de ese matrimonio. Aunque, bueno, todavía le quedaba sufrir un poco más.

—¿Qué sucedió?

—Una situación muy triste, que yo supe mucho antes de que tu abuela incluso lo sospechara. Y tuvo que ver con tu abuelo.

Me causó ternura notarla enojada. A pesar de los años, el dolor de su amiga le seguía causando rabia.

—Con respeto te digo, Paloma, que Joselito fue un sinvergüenza. Primero dijo que su viaje de trabajo le iba a llevar una semana. A las dos semanas, llamó por teléfono para avisar que se demoraría una semana más. Pasado ese tiempo, envió una carta de unas pocas líneas, en la que no daba precisiones con respecto a su vuelta. En el último párrafo le deseaba a Nayeli mucha suerte con el parto y enviaba un cariño grande. Más de diez veces tu abuela me hizo leerle la carta con la ilusión de encontrar alguna esperanza entre las palabras. Y nada.

—¿Ya no volvió? —pregunté con tristeza. A pesar de que nunca en la vida me importó nada con respecto a mi abuelo, me sentí huérfana y abandonada. Quise compartir con Nayeli el rechazo.

Eva revoleó sus manos huesudas, decoradas con dos anillos de oro blanco.

—¡Qué va! Nunca más supimos nada de ese gusano. Ni siquiera se comunicó para saber si había sido padre de una niña o de un niño.

—¡Así son los hombres, Palomita! ¡No lo olvides! —exclamó mi madre y levantó una de sus piernas torneadas a la altura de su cadera.

Me había olvidado de su presencia y Eva también. Sin embargo, me gustó que estuviera escuchando el relato, esta también era su historia. Para que no se fuera otra vez a su universo inventado de bailarina, insistí con un tema que le interesaba.

—¿Y la pintura de Nayeli? ¿Cómo hizo para recuperarla? —pregunté.

Eva se puso de pie y, con dificultad, movió las piernas. La pintura seguía estirada sobre la cama.

—La robé para ella —respondió con naturalidad.

A mi madre le encantó la respuesta y largó una risotada. Le gustaban determinadas actitudes ajenas. Imagino que no debe ser fácil estar siempre sola entre tanta extravagancia. Eva también se rio.

—¡No me miren de esa manera! —exclamó divertida—. ¿Quién dijo que una mujer de mi clase no puede ser una ladrona alguna vez?

70

Coyoacán, febrero de 1956

Vestidos, batitas, gorritos de algodón, cintas, flores, bordados. La Güera apenas pegaba una cabeceada y picoteaba algunas frutas con queso. La niña Felipa tenía que tener el mejor ajuar de todo México y su madrina iba a ser la encargada.

—Pero, Güera, basta ya de tanta ropita. ¡Esta bebecita va a ser una consentida! —exclamaba Nayeli, fascinada con los detalles preciosos que decoraban a su hija como si fuera reina.

—¡Que lo sea! Felipita será la más consentida y la más bonita. Una tehuanita de pies a cabeza —respondía sin dejar de diseñar, cortar y coser una pieza tras otra—. Y a ti también te voy a coser algunos vestidos. Andas apenas con dos faldas y tres huipiles…

—Y un rebozo —interrumpió Nayeli.

—Y un rebozo, sí. ¿Tu ropa se quedó en la Casa Azul? —preguntó.

Nayeli asintió con tristeza. La tarde en la que Frida la echó, luego de haber descubierto la pintura de Diego, no tuvo oportunidad de explicar que desconocía esa obra; tampoco pudo sacar sus pertenencias.

—Sí. Mi ropa es lo que menos me importa. Me gustaría recuperar la canasta con mis recuerdos de Tehuantepec.

Eva se recogió el cabello y acomodó los moldes y retazos de tela que se apilaban en su mesa de trabajo.

—Dale de comer a la niña. Nos vamos a la Casa Azul —dijo con tal firmeza que Nayeli no se pudo negar.

El chofer de Eva las llevó hasta Coyoacán. A medida que avanzaban por las callecitas adoquinadas y el aroma de los tilos inundaba el automóvil, más ganas tenía Nayeli de llorar. Fue en ese momento cuando descubrió que Tehuantepec ya no era su hogar. Su hogar era la tierra de los coyotes.

Eva se bajó del auto con aires de señora. Nadie como ella ostentaba su clase con tanta holgura. Nayeli, con Felipa entre los brazos, la siguió.

La puerta de la Casa Azul estaba, como siempre, abierta. Por educación, la Güera golpeó dos veces con el puño y, sin esperar respuesta, entró.

—Sigue recto hasta la puerta del otro lado del patio —indicó Nayeli.

En la galería de entrada, se toparon con doña María, la encargada de las mujeres de limpieza. Cuando vio a Nayeli, su gesto de sorpresa cambió. Con una sonrisa ancha y amigable, les dio la bienvenida. Ofreció café, chocolate caliente, panecillos, abrazos y mimos para la pequeña Felipa.

—Muchas gracias, señora, pero no necesitamos comer ni beber nada. Hemos venido a buscar las pertenencias de la señorita Cruz.

Nunca nadie le había dicho «señorita Cruz», pero a Nayeli le gustó que su apellido paterno empezara a definirla. Doña María se incomodó, pero aceptó el pedido de Eva y les permitió el paso.

—Claro que sí. —Miró a Nayeli, ya sin su sonrisa—. Puedes pasar a tu habitación, a recoger tus cosas.

La Casa Azul ya no olía a Frida. Ni a su tabaco ni a su perfume. La mayoría de las puertas estaban cerradas. Nayeli pudo ver desde la ventana del pasillo que las cortinas del taller vidriado del primer piso también habían sido corridas. Todo se había convertido en un fantasma de paredes y techos.

—¡Qué bonitos pisos! —concedió Eva, a quien toda la estética de Frida Kahlo siempre le había parecido vulgar—. Es muy espaciosa y tiene bastante luz.

Felipa se removía entre los brazos de su madre. A pesar de estar dormida, se mostraba inquieta.

—Al fondo, Eva. Allí están mis cosas —indicó Nayeli.

Cruzaron la cocina. La tehuana frenó de golpe. Las ollas, las vasijas, los cucharones y los platos ya no estaban en los sitios habituales. El despojo era total. No quedaban restos de los aromas a guisos, a sopas, a tortillas. La cocina estaba muerta. Desde afuera, escucharon la voz de doña María.

—Si precisan alguna cosa, estoy en el jardín, quitando las hojas.

Nayeli entró en la que había sido su habitación. La cama seguía revuelta, tal cual ella la había dejado tiempo atrás. En las esquinas se habían acumulado bolas de pelusa y, sobre el buró y el ropero, el polvo opacaba la madera. Con mucho cuidado, acomodó a Felipa en los brazos de Eva. A la Güera se le suavizó el rostro, como cada vez que tenía junto a su pecho a esa beba a la que amaba como si hubiese salido de sus tripas.

La canasta seguía en el mismo rincón. Nayeli la vació sobre la cama. El traje de tehuana rojo de cuando era niña, su primer collar de monedas, la caja de pana rosa y la botella vacía del perfume Shocking de Schiaparelli que Frida le había regalado, el lápiz amarillo y el lápiz celeste con los que practicaba gramática y su cuaderno rojo de memorias. En el fondo, enganchado en las tiras de la canasta, estaba el amuleto de su hermana: una cinta de cuero de la que colgaba una piedra de obsidiana. Lo desenganchó y besó la piedra. Se acercó a su hija y lo puso delante de los ojos de la niña.

—Esto será para ti, mi Felipa —murmuró—. Te protegerá para siempre.

Eva sonrió sin dejar de mirar embelesada a la pequeña, que parecía entender cada palabra pronunciada por su madre.

—¡Apurate, Nayeli! Guarda tus cosas mientras aprovecho a dar un paseíto por la casa —anunció—. Me llevo a la niña, que anda inquieta.

El resquemor que Eva siempre había tenido con la Casa Azul se fue diluyendo a medida que la recorría. Los techos altos, las habitaciones amplias, los colores de las paredes y la luz que se colaba por los ventanales inmensos le resultaron acogedores y dueños de una elegancia bastante particular, pero elegancia al fin.

La puerta al final del pasillo estaba abierta de par en par. Eva miró sobre sus hombros y controló que doña María siguiera ocupada en el jardín. Sin pensarlo dos veces, entró. Era un lugar muy pequeño, decorado con una cama y una mesita contra la pared. En el medio, un atril de madera. El piso tenía manchas rojas de pintura. «¡Qué gente tan burda! ¡Arruinar un piso tan fabuloso!», pensó mientras rodeaba el atril.

Cuando quedó frente a la pintura de Nayeli, entendió el enojo de Frida: el erotismo que emanaba era arrollador. Apoyó con cuidado a Felipa sobre la cama y con rapidez enrolló la tela y sonrió. Su educación, despojada de toda emocionalidad, la había dotado de una lógica pragmática e irrefutable. Los años de haber escuchado sobre dinero y valuaciones la llevaron a una conclusión: Diego y Frida eran dos de los artistas más valorados de México, el tiempo iba a convertir ese valor en dinero. Esa pintura iba a garantizar el futuro de Nayeli; sobre todo, el de Felipa, esa niña que era sus ojos.

71

Buenos Aires, febrero de 2019

Eva, mi madre y yo parecíamos las invitadas a un velatorio de cuerpo presente. Las tres de pie, alrededor de la cama, contemplando la imagen pintada de Nayeli. Una Nayeli joven, bella, erótica, oculta.

—Y no me equivoqué en el pronóstico —continuó Eva—. La obra adquirió un valor económico monumental, pero Nayeli se negó rotundamente a venderla y tampoco quiso contar de su existencia. Y cuando se decidía, no había manera de hacerla cambiar de opinión.

Mi madre y yo reímos al mismo tiempo, ambas sabíamos muy bien que las palabras de Eva eran ciertas.

—¿Por qué no quiso hacer dinero con la pintura? —pregunté.

—Primero dijo que la avergonzaba que todo el mundo la viera desnuda, después aseguró que a nadie le podía importar una pintura hecha a las apuradas y sin el consentimiento de la modelo, y no me acuerdo cuántas pavadas más. Yo creo que en realidad tu abuela no quiso lucrar con el dolor de Frida y en esa pintura el dolor de la pobrecita es revelador.

Las tres prestamos atención a las palabras de Eva, sin quitar los ojos de Nayeli.

—Nayeli fue muy digna —dijo con emoción—. Han tenido una madre y una abuela fabulosa. Lo digo a pesar de que por mucho tiempo estuvimos bastante peleadas.

—¿Por qué? —pregunté llena de curiosidad.

—Porque mi madre no entendía mi universo —respondió Felipa—. Ella no lograba ver el teatro en el que yo bailaba ni escuchaba los aplausos que yo escuchaba. Ella no se daba cuenta de que a pesar de estar vestida con una faldita y una blusa, en mi imaginación yo vestía mis trajes de ballet. No era mala, es que no podía ver. Ella creía que yo estaba loca. Y yo solo era una bailarina.

El impacto que me causó escuchar a mi madre fue atroz. Caí en la cuenta de que yo tampoco jamás había visto en ella a una bailarina. Ni mi abuela ni yo la supimos ver. Eva Garmendia fue la única que pudo correr el velo.

—A las bailarinas invisibles hay que dejarlas donde están —dijo Eva—, en sus escenarios, con su público. Son como hadas. Hay que creer en ellas. Si uno no cree en las hadas, entonces las hadas mueren.

—Y nadie quiere que las hadas mueran —remató Felipa antes de pegar un grito que nos sacudió a todas—. ¡Esta no es la pintura de Nayeli!

El alma se me vino al piso. No era posible que mi madre se hubiese dado cuenta de la falsificación. Eva se sentó en la cama y se puso las gafas que colgaban con una cadenita de su cuello.

—¿Qué decís, Felipa? ¡Claro que es la pintura! —ratificó.

La uña esmaltada de mi madre se apoyó en uno de los bordes de la tela, casi en la punta de la mancha roja.

—Miren esta marquita, miren con atención. ¡Pasé años de mi vida mirando a la bailarina roja y esa marquita nunca estuvo! —aseguró sin dejar de gritar.

Con esfuerzo, mantuve la compostura. Mi madre estaba en lo cierto: la marquita no era otra cosa que el crucifijo que Cristóbal ponía en las obras que falsificaba, la imitación de los pendientes de su

madre. Ramiro me había ocultado el detalle. Debería haberme enojado, pero no pude. Su plan era magistral. Había firmado la obra falsa con la firma de su hermano, de esa manera nos corría a él y a mí del medio. Pero ahora tenía otro problema para resolver: mi madre.

—No sé, mamá. Esa es la pintura que encontré en un armario viejo de la abuela...

Sentí cómo los ojos de Eva me desnudaban. Por un momento, creí que iba a saltar como una leona a devorar mi cuello, pero no lo hizo. Y en lugar de dirigirse a mí, se dirigió a mi madre.

—Felipa, mi tesoro, hace añares que no estás en contacto con esta obra. Tal vez es un detalle que se te olvidó o estás...

—Nunca me olvido de los detalles. Yo vivo de los detalles. Casi que toda yo soy un detalle —dijo, y con pasos lentos rodeó la cama y se puso a mi lado—. Paloma, hija, yo voy a hacer con esta pintura falsa lo que tengo que hacer, pero tú tienes una misión y la vas a llevar a cabo mientras yo te cubro.

Eva sonrió. Al mismo tiempo, mi corazón volvió a latir con normalidad. Mi madre, mi aliada.

—Te escucho, mamá —dije con alivio.

Se sentó en la cama, apoyó las palmas de sus manos sobre la imagen de su madre y repitió la frase que Nayeli había escrito en el lienzo con el que logró proteger la pintura durante tantos años:

—*No quiero que nadie vea lo que hay dentro mío cuando mi cuerpo se rompa. Quiero volver al paraíso azul. Eso es lo único que quiero.*

Asentí en silencio y coloqué mis manos sobre sus hombros. La decisión estaba tomada: iba a viajar a la ciudad de México, hasta la Casa Azul de Frida Kahlo, a esparcir las cenizas de mi abuela. Tal vez fueron las lágrimas, tal vez fue la emoción, pero por un segundo pude ver a mi madre vestida con tules. Pude ver a la bailarina.

Nota de la autora

Escribir sobre una época lejana y un país ajeno es un viaje a lo desconocido. Pero si los compañeros de ruta son Frida Kahlo y Diego Rivera, y el destino final es México, el desafío se convierte en una aventura.

Nayeli Cruz nunca existió. Fue el artificio de mi imaginación para meterme de lleno en el fascinante mundo de las tehuanas y del Día de Muertos, para entrar en las texturas y en los sabores que crecen en una tierra millonaria en estallidos de paladares, para sentir en carne propia los dolores y las pasiones que acompañaron una revolución y a los personajes que la habitaron. De todos modos, la historia de la cocinera de Frida hubiese sido imposible de contar sin la consulta de material biográfico e histórico de un valor incalculable. Libros que fueron el trampolín que me ayudó a pegar el salto, que me dieron el impulso.

En honor a la ficción, muchas de las historias fueron modificadas y ajustadas no solo en el tiempo, sino también en la forma. Por eso me permito compartir el material que defino como los *tickets* de este viaje: *La fabulosa vida de Diego Rivera*, de Bertram D. Wolfe; *Heridas. Amores de Diego Rivera*, de Martha Zamora; *Tu hija Frida. Cartas a mamá* (compilación, introducción y notas de Héctor Jaimes); *Frida Kahlo. Me pinto a mí misma*, de Josefina García Hernández; *El diario*

de Frida Kahlo. Un íntimo autorretrato (introdución de Carlos Fuentes); *Frida Kahlo. Dolor y pasión*, de Andrea Kettenmann; *La tehuana* (número 49 de la revista *Artes de México*); *Día de Muertos* (número 62 de la revista *Artes de México*); *Frida. Una biografía de Frida Kahlo* (prólogo de Valeria Luiselli), de Hayden Herrera; *Cocina esencial de México*, de Diana Kennedy; *Frida Kahlo. La belleza terrible*, de Gérard de Cortanze; *Arte y falsificación en América Latina*, de Daniel Schávelzon; *El istmo mexicano: una región inasequible* (coordinadores: Emilia Velázquez, Eric Léonard, Odile Hoffmann y M. F. Prévôt-Schapira), y *El Maestro. Revista de Cultura Nacional* (1921-1923).

Visité cada uno de los lugares que describo y, en cada paso, pude sentir que muchas de las historias que relato en este libro siguen latiendo en cada mexicano y mexicana, porque México se te mete en el corazón y no te larga nunca más. Queda ahí guardadito, anidando, y se manifiesta en forma de ganas de volver. Muchas ganas, siempre.

Buenos Aires, mayo de 2021